調聲
唱片聖經

劉漢盛 著

這是一本為追求最頂級聲音表現的人而寫的書。

我為什麼要寫「調聲唱片聖經」?「音響論壇」於 1988 年創立,1989 年就出版「唱片聖經」,1990 年、1991 年都有小增補,1992 年版做了大修定。到了 1996 年又做了一次大增補(新版唱片聖經音響論壇 100 期紀念特刊),頁數從 1992 年版的 248 頁增加到 416 頁。從此就沒再做新版修訂,一直到 2017 年 8 月。

這次,我不是做過去唱片聖經的修訂,而是轉換思維,推出「調聲唱片聖經」。「調聲唱片聖經」分為三大部分,第一部分是「調聲思維」,第二部分是「超越巔峰 200 擊」,第三部分是「總編私房 100」。「調聲思維」是調聲過程中的反覆邏輯辯證。調聲之道充滿歧途,也滿布迷霧,一不小心就會誤入歧途,白白浪費多年時光。音響迷想要走入調聲正途,一定要先有正確的思路,再由思路引導調聲方向,這樣才不會多走冤枉路,也能更早享受到美好的音樂。

「超越巔峰 200 擊」顧名思義就是 200 張想要攀登調聲頂峰時所必須通過的 200 張軟體,這是最嚴苛的調聲考驗,但是聽不到砲聲隆隆,反而是最平衡、最寧靜的試煉。這 200 張軟體專注在整體平衡性的表現上,如果整體平衡性調整到家,其他表現大概都不會有問題。

「總編私房 100」則是補償方案。考慮到「超越巔峰 200 擊」對許多音響迷而言可能是 200 次棒喝,而有些音響迷則不聽古典音樂(200 擊都是古典音樂),因此我特別把平常介紹的各類好聽軟體篩選之後, 選出 60 張黑膠與 40 張 CD,集於此處,讓無法通過「超越巔峰 200 擊」考驗的音響迷們有個替代享受音樂的選擇。

看過「調聲唱片聖經」的內容,我想您已經知道,我是想藉著這 200 張軟體,讓音響迷反覆驗證自家音響系統是否已經達到最佳平衡狀態,而不是要讓大家再去開發一個新的發燒榜單。這 200 張唱片並不是發燒榜單,而是能夠讓您真正享受到古典音樂內涵的演奏,也是調整音響系統整體平衡性的試金石。一旦這 200 張唱片您大部分都能唱得入心,您的音響系統也可稱為「金」了。

您是否覺得聲音鬱悶、虛軟無力,心情低盪?又或是否覺得聲音燥熱、單薄尖銳,氣血翻騰?若是,請來一帖「調聲唱片聖經」。「調聲唱片聖經」是調聲良藥,但卻很可口,請放心服用。

—— 普洛文化事業有限公司發行 ——
發行部電話:886-2-2917-3525 轉 126 / e-mail:bkc032@jaculiu.com.tw

聽空間在唱歌

音響論壇總編輯劉漢盛

從上千首 m.a 曲目嚴選 34 首親自撰寫萬餘字導聆

2016 八月台北圓山音響展熱賣現場試聽，幾乎聽過就買

音響廠商聽過也都 " 讚 " 採購贈送 VIP，出版兩週售出超過千套

錄音場所的空間感

當我們在音樂會現場聽音樂時，耳中所聽到的不僅是樂器所演奏出來的聲音，還有空間的現場感覺，那就是空間感。在一般錄音室中，空間感是要靠錄音器材去炮製出來的，那就好像人工香草味道，雖然不夠真實，有時也可以「以假亂真」，甚至比真的香草還香。如果把錄音中的空間感抽離，您聽起來就會覺得音樂不像真的。為什麼？因為您在音樂廳聽音樂時，真實的空間感早就已經融入音樂之中，是音樂無法分離的一部分。一旦沒有聽到空間感，就會覺得不夠真實。

空間感是 MA 唱片錄音中最珍貴的成就之一，因為那二支無指向麥克風已經把錄音場所的堂音細節（殘響分布）都忠實的收錄了，這也是 MA 錄音讓人覺得真實的原因之一。反過來說，如果您在聽 MA 唱片時，聽不到細微的堂音空間感變化，感受不到錄音現場空氣的流動氣氛，那就代表您沒有聽到很多細微的音樂演奏，此時音樂是不夠真實的，不夠自然的，是死板的，是沒有音樂魅力的，不會吸引人。在此我建議您，聽 MA 唱片時，請先想想現場錄音時的音量可能會是多大？盡量把音量調到接近現場真實的情況，這樣更能感受到錄音場所的空間感與現場氣氛。還有，如果您聽慣了 MA 唱片的現場堂音與空間感，再回頭聽錄音室裡所炮製的空間感，就能夠很清楚的分辨其中不同之處。

偏頗系統的試金石，徹底暴露缺點

由於 MA 唱片的錄音沒有加料，沒有限制，沒有壓縮，這種完全沒有人工味的的錄音所展現的就是演奏當下的音樂平衡之美，也是食材的原味。可惜的是，大部分音響迷家裡的聆聽空間是有缺陷的，器材搭配所呈現的高、中、低頻段平衡性也無法達到中性的程度，如此一來，很容易把 MA 唱片中的演奏平衡性扭曲。要

知道，音樂家在演奏時的細膩音量、力度、高中低各頻段量感變化、還有很重要的樂器之間和聲一旦被扭曲，就等於是扭曲了音樂的原貌，連帶的也破壞了音樂誘人的魅力。

所以，很多人聽 MA 的錄音時，覺得聲音單薄、尖銳、不夠豐潤、死板、沒有吸引力，這恰好就是一面鏡子，充分反映出聆聽空間、調聲偏好、器材線材搭配不良的缺陷。試想，錄音現場所聽到的音樂是這樣的嗎？當然不是！即使您站在街邊聽街頭藝人的演奏，都會覺得現場音樂具有強烈的吸引力，何況那些能夠錄音的專業音樂家呢？MA 唱片是 Bias 的試金石，如果您覺得 MA 唱片的錄音不夠真實、不夠美、不好聽，死板，那恰好就是府上音響系統的缺點。請利用 MA 唱片，慢慢把這些缺點克服，讓 MA 唱片聽起來入心，會一直想聽，這樣您的調聲之道就走對路了。

請先用耳機聽一遍，感受錄音師所聽到者

或許您不相信我的話，認為自己聽很多其他錄音都好聽啊，唯獨聽 MA 唱片覺得不好聽，憑什麼說是自己的音響系統 Bias 所造成？難道 MA 唱片錄音就沒有問題嗎？想要獲得答案很簡單，請先用耳機聽聽看這二張 CD，耳機排除了聆聽空間的缺陷，也降低了音響器材、線材的搭配不良影響，更不會受到個人調聲 Bias 影響，充其量只是摻入訊源、前級的色彩與耳機本身性能的優劣而已，可說把外在的影響因素降到最低。戴上耳機，此時您所聽到的應該是接近錄音師在錄音現場監聽時的狀態。只要是夠水準的耳機，一定會讓您驚訝原來 MA 唱片的錄音效果是那麼的真實，那麼的自然，那麼的美，那麼的吸引人。藉著耳機所聽到的音響效果，您也可以瞭解自家聆聽空間與器材搭配的缺失，進而找出有效的改善方式。

普洛文化事業有限公司發行

發行部電話：886-2-29173525 轉 126 / e-mail:bkc032@jackliu.com.tw

香港地區總代理；葆雅貿易　852-2365-5817 / 3419-8066

假若您念念不忘的是挑戰世界第一高峰，請先把這二張
CD中的每首曲子都調到好聽，能夠讓人感動為止。

這二張CD中的曲子是我從「超越巔峰200擊」所推薦的版本中選出來的。

選曲的內容有管弦樂、有歌劇，有室內樂，選曲的方向是能夠讓音響迷在欣賞音樂之餘，也能作為調聲的測試，而且是調聲過程最終的測試：整體平衡性。為何整體平衡性是調聲的最終測試？這麼説好了，想要表現出驚人的鼓聲，只要把鼓聲調得飽足有震撼力即可，其他樂器的表現可以不必管它，反正聆聽者也不會去注意。想要把鼓聲與人聲表現得好，也不會太難，只要保持原本有震撼力的鼓聲，再加上中氣飽足的人聲，大部分音響迷聽了之後都會大讚這是好音響。如果要把鼓聲、人聲、小提琴都表現得很好呢？此時開始有點困難了，鼓聲與人聲都是比較注重粗獷有勁飽足的樂器，但小提琴是細緻委婉的聲音，要如何讓音響系統能夠同時表現出這種相互衝突的聲音特質呢？

鼓聲、人聲、小提琴才三樣東西而已，如果再加上銅管、木管、弦樂群、其他打擊樂器呢？這就是一個管弦樂團的樂器規模，每樣樂器的發聲方式不一樣，聲音特質也不一樣，要把這麼多種樂器、人聲通通調到好聽，那非得有絕佳的平衡性不可，您可以想像會有多麼困難。事實上，想要把家中的音響系統調到跟音樂廳現場一樣好聽，那絕對是難上加難的挑戰，有如攀登世界第一高峰，所以我才會説整體平衡性是調聲的最終測試。

管弦樂當然是測試整體平衡性的最佳音樂素材，歌劇也是，這二樣樂曲都是大編制的音樂，要讓大編制的管弦樂每組樂器、每個聲部都清晰又融合的表現出來，需要有高度的解析能力與極佳的層次感。除了解析力與層次感之外，音響系統必須同時能夠發出細微的弦樂群震顫，又要能夠擁有氣吞山河的銅管齊鳴氣勢；還要能夠發出小提琴柔婉細緻的美聲，更要能夠

展現出鋼琴鏗鏘的金玉撞擊剛性，這些相互矛盾的要求唯有真正平衡的音響系統才能面面俱到。

除了大型管弦樂之外，三重奏、四重奏、五重奏等室內樂也可以測試音響系統的整體平衡性，這些重奏講究的是聲部的平衡與和聲之美，等於是具體而微的管弦樂，如果能夠把室內樂調得好聽，相當程度代表音響系統已經進入整體平衡性的門檻，這也是為何我在這二張CD中選了幾首室內樂的原因。

喜歡音樂是人類的天性之一，不過聽音樂的需求與態度有很多層次，有人把音樂當背景聲音來聽；有人聽音樂是要享受流行音樂的直覺情感共鳴；有人聽音樂是要享受爵士樂那如神來之筆的即興演奏；有人聽古典音樂則是想要進入作曲家的複雜曲式結構世界，深層解析探討音樂家的樂思。這就好像有人學樂器只想自娛娛人；有人學樂器是想與朋友合奏同樂；有人學樂器只是當作謀生的技藝；有人學樂器則是從小受到強烈的內心驅使，目標是要做到70億人口中的第一。目標不同，付出的心力、思想的層次、視野的高度、調聲的態度當然也就大不相同。

在追求音樂、音響之美的道路上，到底您是去郊外踏青的一群？還是攀登台灣百岳的那些山友？或者是一生念念不忘挑戰世界第一高峰的勇士？請注意，光澤、甜味、水分、活生感、絲絲縷縷的解析力，還有高、中、低頻段量感的平衡是調聲六大成功指標。

詳細介紹；普洛影音網
https://www.audionet.com.tw/thread-9836-1-1.html

總代理／普洛文化事限公司 TEL:886-2-9173525 Mail:service@jackliu.com.tw

香港 葆雅TEL:23655817 FAX:2773995／大陸 中國圖書进出口广州公司 Tel: (8620)34203258-608

臥室隔音門 適用於：臥室、書房、辦公室、民宿，可降35分貝噪音。

回家可以有個舒適的個人空間，不需再配合其他人的生活作息，可自由選擇面材搭配室內整體裝潢，打造自我風格的居家環境。

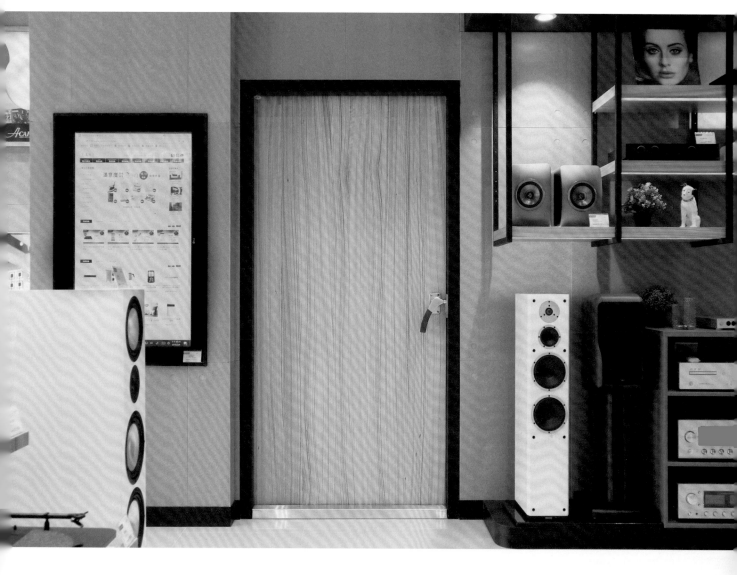

180 型專業隔音門 適用於：琴房、錄音室、視聽室、樂器室、KTV。

以專業工法結合客制化服務，實驗室測試STC 53分貝。隔音門造型不再一成不變，可自由選擇面材搭配室內裝潢，打造充滿藝術感的居家風格。

藍鯨 Blue Whale　www.jmss.com.tw 台灣　　www.jmssblue.cn 大陸

台北門市　+886-2-2793-6281	大陸區域經銷
新北門市　+886-2-2211-0135	蘇州　+86-512-6938-0608
台中門市　+886-4-2265-2524	寧波　+86-574-8812-9683
高雄門市　+886-7-585-0030	杭州　+86-571-8879-9085

藍鯨

Blue Whale

音響論壇

發行人　　　　劉漢盛
顧問　　　　　劉仁陽
法律顧問　　　蔡正廷
總編輯　　　　劉漢盛
主編　　　　　陶忠豪
主編　　　　　韓享良
技術主編　　　陸怡昶
編輯　　　　　洪瑞鋒
編輯　　　　　蘇雍倫
編輯　　　　　蔡承哲
編輯　　　　　許慶怡
編輯　　　　　蘇雍翔
美術編輯　　　葉祐菁
　　　　　　　胡亞珍
廣告設計　　　吳正夫

網路主編　　　書世豪
網路部經理　　李竑緯

協理　　　　　古洪丞
業務經理　　　張碩顯
業務經理　　　陳明松
業務副理　　　劉金潮

總經理秘書　　張凌鳳
發行　　　　　林琦偉
發行　　　　　林明賢

行政院新聞局登記局版市誌字第205
號，中華郵政北台字第2844號，執照
登記為雜誌交寄

發行所：音響論壇雜誌社
新北市新店區寶橋路235巷5號8樓
電話：02-29173525 02-66280066
傳真：02-29173565
郵政劃撥帳號：0520372-4盧慧貞

製版：王子彩色製版企業有限公司
印刷：科樂印刷事業有限公司
國內總經銷：創新書報股份有限公司
地址：新北市新店區寶橋路235巷6
　　　弄6號2樓
電話：02-29178022

目
錄

音響論壇30週年紀念專刊

Hi-End音響入門

目錄

音響論壇30週年紀念專刊

Hi-End音響入門

ZORIN AUDIO

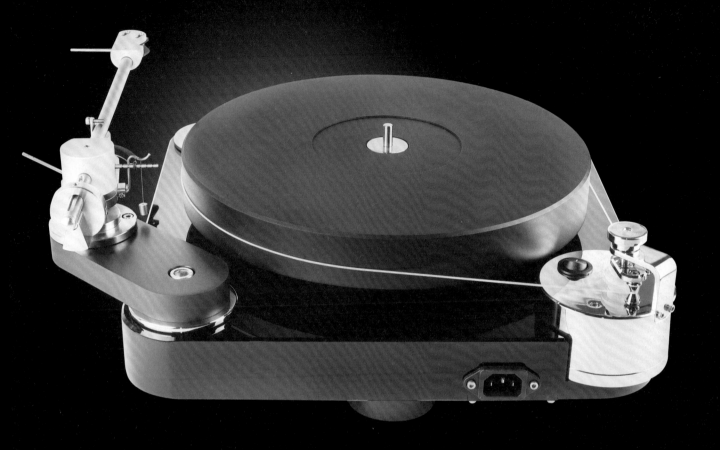

TP-S1

- 實心鋁合金磁浮轉盤 陶瓷磁浮軸心 三點式腳柱
- 水平調整方便 AC 同步馬達含專利轉速切換機構
- 最多可安裝三支唱臂，升級空間大
- 標準配備含一組 PSS-9 單點唱臂

- 轉盤重量 7Kg，總重 16Kg
- 寬 440mm 深 400mm 高 150mm
 （含 PSS-9 唱臂安裝後約略尺寸）

永日進有限公司 0919-515222 黃先生

音響論壇
AudioArt
30th
ANNIVERSARY

音響論壇30週年紀念專刊
Hi-End音響入門
感謝下列公司贊助出版
得以特惠價優惠讀者

台灣鐵三角股份有限公司台北分公司
台灣高空企業有限公司
先鋒股份有限公司
藍鯨國際科技有限公司
婕韻音響
永日進有限公司
極品音響有限公司
等待經典
極光音樂有限公司
富豪音響
停看聽音響有限公司
佳盈音響
環球國際唱片股份有限公司
集雅社股份有限公司
進音坊音響有限公司
歐美國際音響有限公司
愛爾法音響有限公司
上瑞電子企業有限公司
瑩聲國際有限公司
文鴻貿易股份有限公司
熊快樂國際音響有限公司
仕益有限公司
仲敏股份有限公司
慕陸國際企業有限公司
鼎上貿易有限公司
東億視聽科技有限公司
台灣山葉音樂股份有限公司
宏馨國際股份有限公司
惡堡音響
管迷工坊
台笙有限公司
皇佳國際股份有限公司
慕特有限公司
音寶有限公司
尊品音響限公司

目錄 音響論壇30週年紀念專刊
Hi-End音響入門

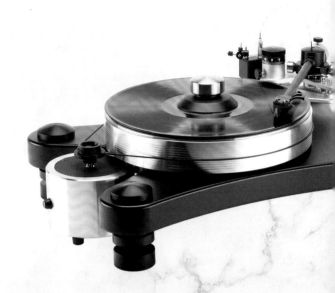

30年以上經典Hi-End品牌

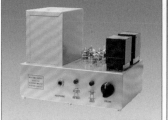

普洛文化引領音響文化潮流

劉漢盛/音響論壇 傾力製作出版

1989唱片聖經

1996新版唱片聖經

2013音響調聲學

2017調聲唱片聖經

2014黑膠專書

2015喇叭專書

2016空間專書

超越巔峰200擊

聽空間在唱歌

喇叭的28道試煉

劉漢盛嚴選棒喝CD

山下田美 LP
阿淘簽名版　　山下田美 SACD

細人 LP
阿淘簽名版　　細人 XRCD

詳細介紹：普洛影音網
https://www.audionet.com.tw/thread-9836-1-1.html

總代理 普洛文化事限公司 TEL:886-2-9173525 Mail:service@jackliu.com.tw

普洛文化事業有限公司

音響論壇 · PRIME AV 新視聽 · 普洛影音網

一年一鉅作，音響迷必備
劉漢盛嚴選
音響性好、音樂性好、不重覆曲目，欣賞、測試兼備
全部劉漢盛聆聽嚴選、撰寫導聆文字

劉漢盛嚴選 棒喝 CD

DG 黃金錄音精華選曲，音樂性非常好聽，測試範圍非常廣乏，測試難度有一定的挑戰性音響論壇 300 期紀念嚴選出版，至今仍然熱賣。

劉漢盛嚴選 喇叭的 28 道試煉

如果您覺得這 28 首曲子非常好聽，聽了還想再聽，恭喜您，您的喇叭是失真很低的優質喇叭。反之，您聽這 28 首音樂如坐針氈，或完全沒有吸引力，那就該好好檢視您的音響系統了。（劉漢盛）

劉漢盛嚴選 聽空間在唱歌

音響論壇總編輯劉漢盛從上千首 m.a 曲目嚴選 34 首，親自撰寫萬餘字導聆。2016 八月台北圓山音響展熱賣現場試聽，幾乎聽過就買，出版兩週售出超過千套。

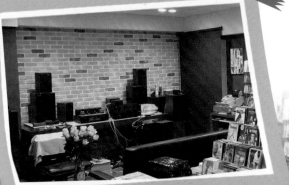

普洛文化事業有限公司

AVALON

 Boulder Burmester constellation audio

darTZeel DYNAUDIO ESOTERIC ELAC

佳盈音響，值得您信賴

 FURUTECH Kharma

光悦 KRONOS
TIME FOR MUSIC McIntosh M&K SOUND

 MARTEN

 solidsteel Sonus faber

 TANNOY

佳盈音響　台北門市　台北市內湖區瑞光路358巷38弄30號　桃園門市　桃園市中壢區龍岡路一段92號
w.ciahiend.com.tw　T 02-8751-0866　T 03-458-5833

陳永淘創作專輯

山下田美 SACD/2Vinyl LP

音響論壇特別版

24bit/96kHz 原音母盤製作

德國 Stockfisch 老虎魚

Paular Acoustic 工作室大師操刀後製

德國 / 奧地利壓片

陳永淘 - 阿淘哥迷人嗓音再現

SACD：Bonus 第 13 首劉漢盛旁白

LP：Bonus 第 14 首黑膠調整測試訊號

180g 33 1/3
DMM Cutting
Pauler Acoustics
Made in Germany

「細人」XRCD/2Vinyl LP

陳永淘—全球華語最 hit 的人聲發燒歌手

阿淘暌違 10 年的力作

「阿淘的歌」已絕版，

網站二手價格 500~6500RMB

「細人」更勝「阿淘的歌—離開台灣八百

發燒級錄音配上最迷人的魅力人聲，

曲曲動聽、曲曲入魂

絕不可錯過的最佳天碟

180g 45 RPM TACET

Vinyl remastered by TACET, www.tacet.de

24 bit refined digital

K2 TECHNOLOGY

普洛文化事業有限公司發行

發行部電話：886-2-29173525 轉 126 / e-mail:bkc032@jackliu.com.tw

香港地區總代理；葆雅貿易 852-2365-5817 / 3419-8066

前言

　　音樂人人愛聽，不過並不是每個人都會去鑽研與音樂有關的知識。腳踏車人人會騎，不過也不是每個人都會去研究腳踏車的輪胎、車架、坐墊、變速器等。汽車人人會開，但是深入研究汽車內部結構、引擎、傳動系統的人卻很少。同樣的，很多人愛聽音響，但卻不會主動去研究擴大機、喇叭、播放訊源，也不會想要藉由各種手段方法，把聲音調得更好。

　　如果您現在正在讀這本書，那麼您就不是以上那些人，您應該是一位想深入研究音響的人，您想讓整套音響器材發出類似現場聆聽音樂的效果，您想了解聆聽空間、擴大機、喇叭、播放訊源的基本知識，您也想了解不同的擴大機、喇叭、播放訊源、線材搭配起來之後會發出怎麼樣不同的聲音。還有，你也是一位每天都要聽音樂的人，音樂對您有強大的吸引力，一天不聽音樂就覺得若有所失。

　　所以，這本書並不是物理、聲學、電學、電子學的教科書，這本書不談電子線路、不談深奧理論、不談元件細節，而是講述基本的相關知識與經驗，也是我所認為音響迷要了解的音響通識。這本書的目的不是要訓練喇叭設計者、擴大機設計者，或是自己裝者，而是要培養一位對音響諸事有基本判斷力的音響迷，最終的目的是要讓音響迷能夠調出好聲。

　　假若您是標準的Hi End音響新手，這本書將帶領您入門。

音響調聲

001. 音響調聲是什麼？

音響調聲就是要把我們家裡音響系統所發出的聲音盡量調得像真實的聲音。音響器材買回家之後，當然能夠發出聲音，唱出音樂；不過，發出的聲音像不像真正的小提琴、大提琴、鋼琴呢？像不像真正的小號、法國號、長笛等呢？發出的聲音像不像在音樂廳中所聽到的管弦樂龐大規模感呢？發出的Bass聲音與腳踩大鼓的聲音像不像呢？更重要的是，唱出的音樂有沒有平衡的美感呢？這些要求，都要靠用家自己慢慢去體驗，慢慢去琢磨，慢慢去反思，最後才能獲得接近真實的聲音，這條漫長的過程，就是調聲。

002. 調聲的目的是要享受突出的音響效果嗎？如大鼓、打雷、火車轟然駛過、會撼動牆壁的低頻嗎？

不！真正會想要調聲的音響迷，其追求的是接近音樂廳、Pub現場的真實樂器聲音與整體音樂的平衡性。他們想要獲得的是音樂帶給內心的感動。我所見過的音響迷都是想要把音樂調得好聽，而非聽大鼓、聽雷聲，聽火車。會對音響迷有這種誤解的人，其實是因為他們根本沒有真正進入音響領域，而是隔座山在猜測，所以才會產生對音響迷的偏頗認知。

音響迷真正要追求的是不被扭曲的音樂，那是如在現場所聽到的美聲，可惜當音樂經由唱片載體播出時，絕大部份會被音響空間、器材、線材搭配、電源處理等所扭曲，所以才需要以調聲過程來盡量還原音樂原貌。

003. 調聲過程中，不可或缺的是什麼態度？

不可缺少的是反思的態度。只要聽到不好聽、不像真的，就要開始反思，到底自己的聆聽空間、音響系統搭配、調聲方向是哪裡出了問題。檢討自己就是反思，如果不懂得檢討自己，反而怪罪唱片的錄音不佳，器材不好，那就永遠無法走到正確的調聲之路上。唱片的錄音效果雖然有高低，但基本上錄音師所錄出來的樂器聲音都會像真的聲音，都會是自然的聲音，不會是聽起來尖銳刺耳難聽單薄等不真實的聲音。我們會聽到這種不真實不自然的聲音，基本上都是空間因素、器材搭配與自己的調聲偏好（Bias）所造成的，音響器材本身的好壞所產生的影響沒那麼大。所以，每次只要聽到不好聽的聲音，如果懂得開始檢討自己的音響系統到底哪裡出了問題，這種懂得反思的態度就能幫助您走到最終的好聲境界。

004. 為何大部分音響迷所形容的調聲方式與結果都會有相當的差異呢？

調聲過程一開始，就好像所有的人都在同一個出發點上，目的地也都告訴大家了，但是當大家出發之後，每個人所走的路線都不一樣，所以在前往目的地的過程中，所經歷的、所看到的，所聽到的現象也都會不一樣。假若他不幸沒能達到目的地，那麼他所傳達給他人的就是沿途所看到的事物，那還只是過程而已，並非結果，所以會產生各式各樣的不同認知與說法。一旦能夠走到目的地，他所看到、聽到的東西就會跟其他人一樣，此時他所描述的目的地景象就會跟別人一樣。

005. 進行音響調聲之前，要先做什麼工作？

調聲之前，最好先把自己家裡的電源先做一番審視，並做處理。電源處理不是調聲，而是基礎工程。我們都知道，一個國家的基礎工程如果建設得好，經濟發展就會順暢。同樣的，聽音響時如果能夠先把電源處理好，一切表現都會提升。換句話說，電源處理的好壞，關乎音響系統表現能力的起點高低，電源處理得越好，音響器材的表現能力就會越好；電源處理得越差，整體音響表現能力就會越差。

可惜，電源無法以更換調聲小道具的方式來調整改善，它是硬碰硬的基礎工程，必須事先規畫妥當。通常，電源處理的大方向有三，一是充足，二是乾淨，三是穩定。電源充足指的是電壓與電流供應要夠，而電源乾淨指的是電源內不要有突波、雜波、電磁干擾、射頻干擾、電源相位失真等。至於電壓與電流供應要夠要穩，這跟電力公司的電力系統有關，音響迷能做的頂多是多申請一個電錶，多一組獨立給音響用的供電，或者訂製高級電源箱與拉專線。

而電源要乾淨就可以從很多方面著手，市面上有各種電源再生器、濾波器、隔離變壓器、接地器，甚至打地棒接地等都可以在某方面改善電源的乾淨程度。

不過，今天音響室裡不可避免的會有數位訊源、會有LED燈泡、會有Wi Fi，甚至手機無線訊號等，這些設備都會產生各種雜訊，干擾了電源的純淨，所以我們能做的也就是「盡人事」。

在我們使用的電源方面，儘量做到類比與數位分流。聆聽空間儘量採用白熱燈炮照明。再來就是嘗試各種電源處理器。市面上這類產品很多，各有各的優點，也會有隱而不宣的缺點，就看您在乎的是什麼優點？不在乎的是什麼缺點？所以，請用自己的耳朵去聽，如果您認為用了之後有往您想要的方向去改善，那就對了。反之，如果您用了之後，並沒有獲得您想要的改善，那就不要用，不管那件電源處理器的理論基礎說得有多好。

▶ 音響調聲第一步就是建構一套電源系統，這也是最難的部分，不過有燒香有保庇，能夠做多少算多少。

006. 做好電源處理之後，調聲的第一步要做什麼工作？

第一步不是要動手，而是要先了解樂器音域、喇叭單體與頻率之間的關係，這樣才不會走錯方向。音響迷很容易犯一個錯誤，那就是高估了樂器的音高，以為耳中聽到的高音是上萬Hz，再不濟也有七、八千Hz，事實上都錯了。因為對樂器基音音高的錯誤認知，往往也就誤導了調聲的方向。

此外，很多音響迷在調聲時，對喇叭單體所負責的音域並不了解，只是模糊的以高音如何、中音如何、低音如何來判斷，這種不精確的思維也往往會產生誤判，反而帶領音響迷進入歧途。

所以，想要著手調聲之前，音響迷要先了解高音單體、中音單體與低音單體各自所負責的音域，再對照樂器的音域，這樣才能了解聽感的改變是來自何方。例如大提琴的音域大約是65Hz-1,048Hz，所以中音單體與低音單體要完全負責大提琴的再生。而女低音（如蔡琴）的音域大約是110Hz-587Hz，也是中音單體與低音單體要負責。就算是女高音的音域，也只有262Hz-987Hz。而我們熟知的小提琴音域是196Hz-2,200Hz，這是經常演奏的範圍，如果要演奏到最高音階，也可以到達3,136Hz或4,186Hz，不過作曲家應該很少寫到這個音域。

事實上，絕大部分樂器的基音音域都沒達到高音單體的發聲範圍，假設一個高音單體的分頻點是3,000Hz每八度衰減24dB，那麼它能夠發出的二千多Hz量感並不多，大部分集中在3000Hz以上的頻域。而3,000Hz以上的樂器基音已經很少，那麼高音單體負責什麼呢？主要是樂器與人聲的高倍泛音。所以，假若您把高音單體暫時拆

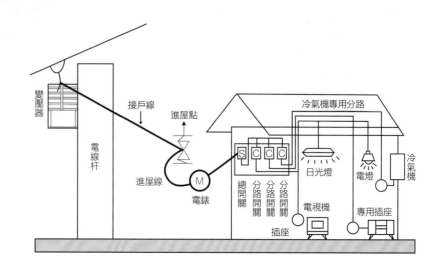

掉,聽蔡琴唱歌,就會發現蔡琴的聲音變得稍微暗些。假若您聽女高音唱歌,同樣也會覺得女高音的聲音變得沒有那麼華麗,小提琴亦然。所以,高音單體影響最多的是聲音的明亮程度、光澤、甜味與透明感。

而中音單體與低音單體呢?影響是全面的,這二個單體能否正確再生音樂訊號,影響了我們聽樂器、人聲像不像真的?美不美?弦樂群是否能夠絲絲縷縷解析?樂器的接觸質感是否真實等等。尤其在聽大型管弦樂時,中音單體與低音單體的重要性更是遠高於高音單體。

有關喇叭單體所負責的頻域,我們可以從喇叭規格中的分頻點得知。有關各種樂器的音域,可以查我們出版的「音響調聲學」。

007. 了解樂器音域與喇叭單體的工作範圍之後,可以真正開始動手調聲嗎?

可以,不過有一件事還是要提醒您,那就是:一定要熱機之後才開始動手調聲。假若您是追求Hi End的音響迷,一定有熱機前後聲音差異的經驗,而且這種差異是很大的,可以明顯聽出的。剛開機時,聲音通常都欠缺光澤、水分與活生感,也會比較綁手綁腳,聽起來不夠大器,樂器形體也會不夠飽滿,尤其低頻的彈性會無法呈現。

依照我的經驗,每次開機大約都要讓器材唱歌一個小時之後,聲音表現才會趨於正常。所以,假若您想要進行器材搭配或線材調整,一定要等到熱機夠了之後才來進行,這樣才不會產生誤判。此外,當一件器材或線材換上之後,也要有時間讓它們唱熱唱順,這樣被換上的器材或線材才能發出該有的聲音水準,千萬不要一換上去之後就馬上定生死。很多時候,當我們帶著器材或線材去同好家鬥機時,除了因為器材搭配個性不合而敗下陣來,另外的原因就是剛換上去的器材或線材根本就還沒有熱身,當然會敗下陣來。

所以,調聲過程需要的不僅是耳朵的聽力,還需要耐性。許多音響迷都是把線材插上去之後馬上定生死,這是不公平的,也會誤判,至少都要讓新換上的器材或線材在這套系統上唱過一小時之後,才來做判斷。

008. 在一個完全沒有做聲學處理的空間中調聲,能獲得正確的調聲結果嗎?

不能!因為空間對最終音響效果的影響實在太大了,如果沒有事先做些適當的聲學處理,您的調聲過程從一開始就會被聆聽空間所扭曲,您的判斷也會被聆聽空間所誤導,所以無法獲得正確的調聲結果。

空間聲學處理最好是一開始就有完整的規劃,先把基本大樣做出來,接下來再慢慢增減吸音裝置或聲波擴散器,藉此把反射音、殘響時間的長短調到適合的地步。

▲聆聽空間有如音樂廳的縮影,一定要做好基本的聲波擴散與吸收處理,才能獲致最好的音樂重播效果。

009. 到底要如何做適當的聲學處理呢?

有關聆聽空間的聲學處理,請參閱「音響空間」那章,在此只做簡單的原則性指導。很多人以為布置個良好的聆聽空間要花很多錢,其實不然。您想蓋個跟音樂廳一樣完美的聆聽空間是要花很多錢沒錯,但如果只是要布置一間聲波擴散、吸收適當的聆聽空間並不需要花多少錢,您需要的是相關的聲學知識。

010.怎麼佈置適當的吸收與擴散？

聆聽空間內盡量放滿各種家具、用品、書籍、唱片等，家徒四壁的空間不會有好聲。如果是放滿家具的空間，已經有一定的聲波吸收能力，此時優先要做的是擴散。去買「二次餘數擴散器」，二次餘數擴散器優先購買輕質量者，這樣才不會吸收中頻與低頻。

二次餘數擴散器放在哪裡？第一優先天花板、第二優先聆聽位置後牆，第三才是二側牆非第一次反射音區，第四喇叭後牆。

一般聆聽空間會遇到的問題除了聲波無法均勻擴散之外，還有就是聲音太亮了，聽起來吵雜刺耳，所以聆聽空間一定要做適當的吸音。適當的吸音其實不難，市場上已經有很多廠製品，各種規格、各種造型都有，買來用就可以。如果不想買，也可以用吸音泡棉外面包漂亮的布，做成一塊塊60公分見方的吸音體，一塊一塊加上去，直到聲音聽起來不會太吵又不會太乾為止。

▲市面上有各種聲波擴散器與吸收器可以買，只要適當運用，就可以獲致不錯的效果。

011.如果是四壁空空的空間，只有音響器材與椅子，要怎麼吸音？

要放置很多的自然吸音體、二次餘數擴散器，直到講話拍掌沒有尾音又帶著活性為止。市面上有很多漂亮的吸音體、二次餘數擴散器可以買，價格也不貴，請不要再拿棉被毯子枕頭、裝蛋容器這類東西來做吸音擴散，因為效果微乎其微，也很醜，老婆不會答應的。

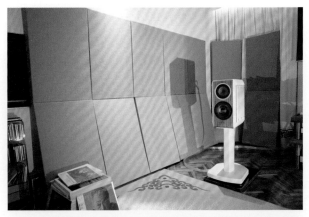

▲在二側牆擺這些擴散與吸收聲波的聲學處理器，就可以大幅改善音響效果。圖中那些灰色的處理器裡面有的是擴散器、有的是吸音棉。

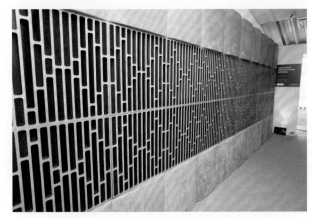

▲二側牆的吸音做法有很多種，可以兼顧美觀與聲學要求。

012.如果空間回音厲害，高頻吵雜怎麼辦？

第一優先在左右側牆第一次反射音區放置吸音體，如果聽起來還是吵，第二優先在喇叭後牆放置吸音體。如果還是太吵，第三優先放在天花板。最後才是考慮聆聽位置後牆。

013.如果空間聲音太悶，太死怎麼辦？

先把室內多餘的物品移出去，再用二次餘數擴散器，不過台灣的居住環境大部分是硬調空間，很少遇到聲音太悶者。再次提醒，四壁硬牆、地上磁磚大理石，極簡裝潢乾淨有如展覽空間，幾個人同時講話就覺得吵，這樣的空間只是好看，不會好聲，枉費您買那麼昂貴的音響器材。

014. 聆聽空間布置得差不多之後，接下來該做什麼事情？

聆聽空間適當處理之後，接下來要注意器材搭配。每家音響器材都宣稱中性，然而聽起來高、中、低頻段量感的分佈、速度反應的快慢、溫暖內斂或外放華麗等等特質都不同，再加上聆聽空間的影響，造成不同器材之間的搭配會產生不同的聲音表現。

不同的訊源、擴大機、喇叭搭配之後，會產生很巧妙的不同風味，就好像你用紅蘿蔔或白蘿蔔去煮牛肉，二者會產生不同的風味。不同器材組合所產生的不同聲音風味雖然可以說是個人各有偏好，但萬變不離其宗，最終聲音表現雖然不敢說要「百分百原音重現」，但至少也不能脫離自然樂器的原本音質與音色特質。

器材搭配最大的難處是無法事先得知那些器材的個性搭起來很適當，所以需要嘗試錯誤，這個階段要花錢。如果有幸獲得經驗豐富的朋友指點，或有信譽的經銷商推薦搭配，就可少花冤枉錢。

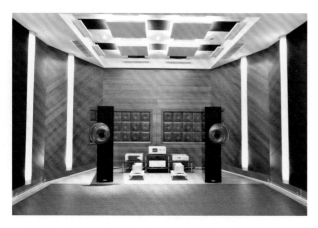

▲器材搭配如果不當，就無法發揮器材本身的優點。

015. 器材搭配有什麼簡單的原則嗎？

有！二種剛硬的器材最好不要搭在一起，否則就會撞出火花。二種柔軟的器材也不要送作堆，這樣會太無力。低頻量感多的擴大機不要再搭配低頻量感多的喇叭，這樣低頻容易過量，掩蓋很多細節。

高頻突出活潑的喇叭盡量不要搭配清瘦低頻量感不多的擴大機，這樣會顯得太骨感。暫態反應快速的擴大機搭配什麼喇叭都好聽，暫態反應慢的擴大機搭配什麼喇叭都不好聽。

小功率管機可以搭配高靈敏度喇叭，但高靈敏度喇叭

搭配大功率擴大機也不差。想要提升對低頻的控制力，最好用晶體後級；如要管晶互搭，前管後晶較佳。擴大機與喇叭的搭配先做好之後，再來進行訊源的搭配。

總之搭配之道首重陰陽調和、軟硬兼備、外放內斂與華麗樸實平衡、柔婉細緻與紮實穩重並存。器材搭配如果不當，往後的調聲步驟做得再好，恐怕也無法挽回全部。

016. 器材搭配底定之後，是不是要開始做喇叭擺位了？

沒錯，此時可以開始做喇叭擺位，不過不僅是喇叭擺位，還要做聆聽位置的選擇，以及決定器材擺放的位置。

先說器材擺放的位置。黑膠唱盤、數位訊源、前級、後級如果空間夠大，盡量不要放在二喇叭之間，而是放在左側牆或右側牆。因為兩喇叭之間是聲波震動強度最強處，枉費您花大錢控制細微的震動。器材第一優先放在左、右二側牆，避開聲波強震處。黑膠唱盤、數位訊源、擴大機也不能塞在牆角，此處也是聲波振動最強之處。

大家可不要看總編的器材都放在二喇叭中間，就以為這樣的擺法是對的。其實是錯的，不過總編礙於工作需要與方便，只能這樣擺，許多音響店也是不得已這樣擺。您在家裡整套系統是固定的，請優先把器材擺在二側邊。

▲把音響器材擺在二支喇叭之間是最方便的擺法，但不是最好的擺法。

017. 聽說喇叭擺位很玄妙，影響也很大，到底喇叭擺位有沒有理論依據？

喇叭擺位是不必花錢又可以得到不錯效果的調聲過程，大家一定要認真去做。喇叭擺位表面上是靠耳朵去聽，聽聽看喇叭擺在哪裡聲音最好。其實喇叭擺位是有聲學理論根據的：喇叭擺在哪裡，關係到會觸發空間中的那些波峰（也就是峰值），例如喇叭擺在A處，可能會觸發60Hz、90Hz、120Hz、180Hz等峰值，而喇叭擺在B處，可能觸發50Hz、100Hz、150Hz等峰值。我們做喇叭擺位的工作就是盡量找出觸發最少峰值的地方，讓聲音聽起來最平順。

每個空間都有該房間固定的波峰（原本沒有，被空間製造出來不該有的多餘量感），以及連帶波峰而產生的波谷（原本應該有，但卻被抵消的量感）。喇叭擺位就是要「避開」波峰與波谷，讓聲音聽起來趨於平衡。

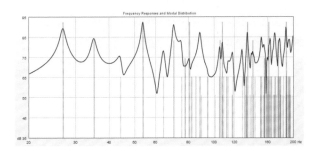

▲一般聆聽空間的頻率響應曲線圖大概就是這個樣子，彎彎曲曲。

018. 能否提供幾種簡單易懂的喇叭擺位法？

以下幾種喇叭擺法是大家比較常用的：
三一七比例法：

最典型的喇叭擺位法就是把聆聽空間的長度分為三等份，喇叭就擺在第一等分之處。而二喇叭之間的間隔就是剩下那三分之二長度的0.7倍。例如房間長度是6公尺，那麼要把喇叭擺在離喇叭後牆2公尺處。而二喇叭之間的間隔就是剩下的4公尺乘以0.7，大約就是2.8公尺，這2.8公尺是喇叭中央垂直線之間的間隔。

為何要先三等分呢？因為房間三等分處通常是中低頻、低頻峰值較少的地方。如果房間很小，無法做到三等份，那麼至少也要把喇叭放在房間長度五分之一的地方，例如房間長度5公尺，喇叭就放在1公尺處。為何選

擇五分之一處？同樣的理由，此處的低頻、中低頻峰值會比較少些。

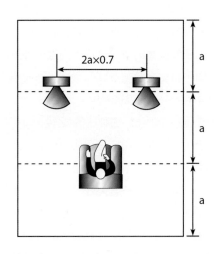

三三一比例法：

如果空間的空度不夠，也可以採用這個方法，就是把房間的長度與寬度各畫三等份，成為九宮格，而二支喇叭就放在第一份的二個交叉點上。

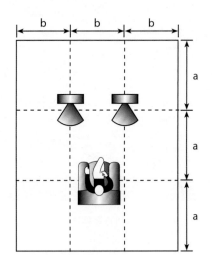

螺孔擺法：

這是降低高頻量感、提升低頻量感的擺法。把喇叭放在接近長邊二分之一處，但不要到達二分之一，也就是還不到二分之一處。二支喇叭盡量靠二側牆擺，並且加大向內投射角度，讓二支喇叭的聲音交叉點落在聆聽位置前面一點點。這樣的擺法雖然可以降低高頻量感、增加低頻量感，讓聲音聽起來不會那麼吵，但會弱化定位感。

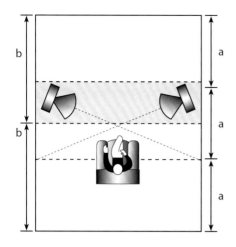

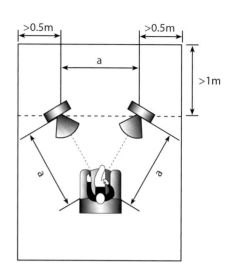

長邊擺法：

有些聆聽空間無法把喇叭擺在短邊，只能放在長邊。通常這樣的擺法會離喇叭後牆比較近，離左右二側牆比較遠，此時低頻段量感會比較多，比較紮實，但是音場的深度感與層次感會較差。長邊擺法由於喇叭距離左右二側牆比較遠，受到二側牆的邊界影響較低，用頻譜分析儀量測起來可能頻率響應曲線還會比短邊擺法還平直些。

George Cardas黃金比例擺法：

另外George Cardas（Cardas Audio）的老闆也提出利用希臘黃金比例來計算喇叭擺位的方法，從喇叭低音單體的中心點到達側牆的距離是房間短邊長度乘以0.276；低音單體中心點到達喇叭後牆的距離是房間短邊長度乘以0.447。假設房間短邊長度是5公尺，那麼喇叭距離側牆就是1.38公尺，距離後牆就是2.235公尺。至於聆聽位置應該在哪裡？並沒有明確指出。

以上六種喇叭擺位只是給您一個簡單可循的公式，實際上喇叭擺位可以靈活運用，不一定要拘泥於公式之中。大膽去做喇叭擺位，往往會獲得意想不到的效果。

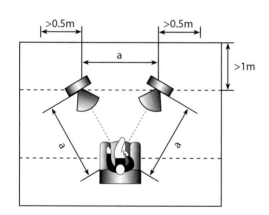

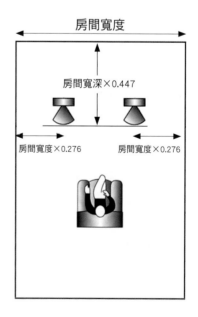

正三角形擺法：

二喇叭擺放的位置不能在房間長度二分之一處或四分之一處，最好是房間長度三分之一處，二喇叭的間隔與喇叭距離聆聽位置相等，讓二支喇叭與聆聽位置呈正三角形。這樣的擺法可以把邊界的影響降到最低，聽到最直接的聲音，也是一般錄音室中錄音師的近音場鑑聽方式。

019. 聆聽位置的選擇是根據什麼聲學理論？

聆聽位置（座椅）選在哪裡，決定了您所聽到的峰值強度，這個認知很重要。喇叭擺位無法避開所有的峰值，所以還要利用聆聽位置的選擇來降低耳朵所聽到的峰值強度。喇叭擺位與聆聽位置選擇是連動的，移動了喇叭的位置，同時也要調整聆聽位置，這樣才能獲得最好的效果。

通常，如果喇叭擺位不動，您只要向前傾一點或向後仰一點，就會聽出低頻量感是不同的；同樣的如果向左一點或向右一點，聽到的中頻段與低頻段量感也會不同，並且會影響到結像聚焦的準確性。所以，聆聽位置如果前、後、左、右移動，都會改變聽感。如果低頻太多，不妨試著將聆聽位置往後移動一公尺或往前移動一公尺試試看，也可以移動半公尺試試看。不過要提醒您，當您移動聆聽位置獲得比較適當的低頻量感時，也要注意是否其他頻域的量感改變了？例如：雖獲得較多的低頻量感，卻造成音場縱深變淺、結像失焦等等。因此，必須多方嘗試，在不同的聽感中做取捨，找到聲音相對平衡的聆聽位置。

020. 喇叭擺位只能朝聆聽空間的某一個方向嗎？

一般人做喇叭擺位，其實都是事先已經認定喇叭要擺在哪個方向，所以只會朝那個認定的方向擺喇叭，不會想其他方向。其實，一個空間有四個方向，應該四個方向都試過，這樣更容易找到最佳的喇叭擺位。所以，當您擁有一個獨立的聆聽空間時，先不要有「先入為主」喇叭要擺在哪個方向的定見，而是要試過四個方向之後再做決定。

021. 很多人在客廳聽音響，只能把喇叭貼牆擺，這樣的音響效果會好嗎？

喇叭貼牆擺是無可奈何的，貼牆之後會引起低頻段的峰值，中頻段聽起來好像也比較飽滿，實際上如果用頻譜分析儀測測看，就會發現低頻段是隆起的。喇叭擺位最好離後牆一公尺以上，這樣高、中、低頻段會比較平衡些。

目前大概只有Audio Note的喇叭要求塞在牆角裡，其餘大多數喇叭都要求至少離牆60公分以上，我建議從離牆1公尺處開始擺位，每次逐漸往前面擺，擺到房間三分

之一長度處附近如果還是不好聽，就要開始考慮換個方向擺位，絕對不能把喇叭擺在房間長度二分之一處或超過二分之一。如果喇叭只能貼牆擺，那就不必談喇叭擺位了，您聽到的是中頻段與低頻段量感都增強的聲音。

022. 二支喇叭之間至少要間隔多少？

二喇叭之間的間隔至少1.5公尺以上。小空間，喇叭間隔至少要有1.5公尺（單體中心與單體中心之間）；大空間，喇叭間隔至少要有2公尺以上。如果二支喇叭靠得太近，中頻段與中低頻段會太濃。如果二支喇叭間隔離得太遠，音場中央的音像會變得比較虛。有的喇叭因為擴散性佳，不需要向內投射角度（Toe In）；有的喇叭則需要微幅的向內投射角度。同軸喇叭可以不必向內投射，其他大部分喇叭都需要有適當的向內投射角度。

023. 把喇叭拉離後牆越遠，音場表現會越深嗎？

喇叭距離後牆多遠，是有一定的限度的，如果一味的把喇叭拉離後牆太遠，容易產生扭曲的音場深遠假象。有些音響迷喜歡把喇叭拉離後牆很遠，認為這樣可以獲得最深的音場。殊不知，音場的寬深在錄音當下就已經決定，那是錄音師泡製出來的。喇叭擺位的目的不是要求得「失真」的音場深度與寬度，而是要求得最平直的空間頻率響應曲線。一旦空間頻率響應曲線越平直，錄音師所泡製出來的音場寬深就越能正確再生。

一味把喇叭往前拉，可能會弱化了中頻段與低頻段，產生內凹的聲音，雖然製造出音場更深的假象，但這等於是扭曲了錄音時原本的音場寬深。

024. 音場表現的正確與否要怎麼判斷呢？

許多人在調整喇叭擺位與聆聽位置的選擇時，會把喇叭拉得離後牆太遠，使得音場的最前沿發聲位置在喇叭後面很遠。表面上聽起來好像是深度感增加了，其實是不正確的假象，音場的位置大多會固定在喇叭後牆的某個位置上，喇叭拉得越前面，音場的位置並不會隨之往前移，聆聽者所獲得的「音場更深」只是視覺上的錯覺而已。

把喇叭拉得太前面，很明顯的會出現一個問題，那就

是音場最前沿的聲音是凹陷在喇叭後面的，這種結果並不符合混音師在混音時所營造的音場位置。正確的音場位置應該是音場第一排最前沿與喇叭位置一致，音場內第二排、第三排、第四排等等位置依序往後延伸，如此才能形成一個合理的層次感與深度感。

025. 開放式或半開放式這類可能不對稱的聆聽空間，有時會出現向內Toe In角度必須不對稱，或喇叭要擺得稍微不對稱，音場才會正確，這要怎麼處理？

有時候在居家空間，因為環境屬於半開放式關係，通常會遇到兩邊側牆的反射條件不同的情況。這時候如果單純以耳朵來判定喇叭擺位，可能會發現喇叭在Toe In角度，甚至距離聆聽者的距離會彼此不一樣。遇上這種情況，我建議還是要以音場的正確性為主，例如簡單伴奏時的歌手唱歌時，歌手應該都會在正中央前面，如果歌手位置偏旁，這樣就不對了。

026. 到底要用什麼軟體來檢測音場位置是否正確？

先用唱歌的軟體來檢測。通常歌手的位置都會被安排在音場的正中央與最前沿，歌手的左右與後面位置才會安排伴奏樂器。如果聽起來歌手的位置縮在喇叭後面，而非跟喇叭等齊的這條線上，那就代表中頻段可能有凹陷了，中頻量感不足，就使得人聲的位置被往後拉了。此時，如果聽到的Bass聲音往前擠，而且形體很大，那也代表低頻段因為峰值而增加量感，使得Bass的位置往前擠。用李壽全「8又二分之一」來測試也很容易聽出。

◀李壽全的「8又二分之一」也可拿來調整音場。

027. 除了用耳朵聆聽來判斷喇叭擺位與聆聽位置的正確與否之外，還有什麼方法可以用來檢測？

用麥克風、電腦軟體驗收喇叭擺位、聆聽位置選擇是最科學的。想要知道自己的喇叭擺位、聆聽位置選擇正不正確，最簡單的方式就是用測試麥克風與附帶的測試軟體來測空間頻率響應曲線。這類測試設備很便宜，一萬台幣內搞定，配合電腦就能做。

把麥克風擺在聆聽位置上，觀察測出來的頻率響應曲線，如果200Hz以下的部分凸起的低頻峰值越少，代表喇叭擺位與聆聽位置的選擇越正確。不過，也要注意凹陷的地方，凹陷代表不足。測過原本認定的皇帝位之後，移動麥克風，多測幾個地方，此時您可以看到頻率響應曲線相對比較平直之處。

觀察用軟體與麥克風所測出的頻率響應曲線，再跟自己的聆聽經驗相應證，您會發現自己長時期聆聽音響的聽感Bias，並慢慢懂得走向追求音樂平衡性之路。

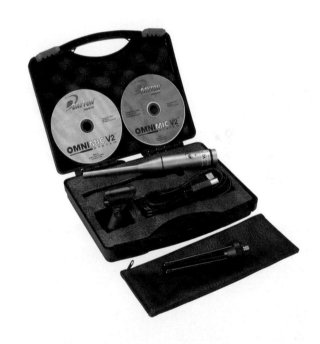

▲Omni Mic是相當不錯的測試軟體，附帶麥克風，售價不高。

028. 用人耳驗收喇叭擺位與聆聽位置的選擇時，要用哪些類型的錄音軟體會比較適合？

只要是您熟悉的唱片其實都可以拿來做驗收，不過，影響聆聽音樂最鉅的峰值是200Hz以下的中低頻、低頻峰

值，還有200Hz-500Hz之間的中頻。所以最好找人聲、大提琴、低音提琴、電Bass、定音鼓、大鼓、爵士套鼓中的腳踩大鼓等音樂來測試。尤其是低音提琴與電Bass的音階彈奏，如果聽起來覺得低頻音粒忽大忽小、忽強忽弱，那就是波峰與波谷。針對中低頻與低頻峰值，我建議可以用以下幾張唱片來做簡單驗收：

Beyond The Missouri Sky
Charlie Haden& Pat Metheny
Verve CD06

這張CD裡面只有Charlie Haden的Bass與Pat Metheny的各種吉他在演奏，Bass的音階涵蓋很寬，一般聆聽空間的中低頻與低頻峰值都會被激發出來，所以這張CD是喇叭擺位與聆聽位置選擇之後的試金石。在理想的狀態下，每一個Bass音粒的形體大小與音量應該是差不多的，但是因為遇上聆聽空間的空間自然共振與駐波，使得其中有些音粒形體會膨脹起來，音量也會大很多，您很清楚就可以聽到這種扭曲的Bass音粒。您如果聽到很多的轟轟然Bass，就表示喇叭的位置與聆聽的位置都還不是最好的，聽到越少的轟轟然Bass表示喇叭與聆聽位置可能是比較正確的。不過也要注意一個地方，那就是有可能整個中低頻、低頻度都不足了，所以中低頻、低頻的峰值聽起來壓力降低了。中低頻、低頻量感凹陷時，Bass的音粒聽起來會很單薄，缺乏Bass撥奏時該有的細微振動與琴腔共鳴。

Anne Bisson
Conversations
Camilio Records CAM2-5022

這張CD的第一軌中，那一顆顆的低音是Double Bass（也就是低音提琴）彈出來的，不是電Bass彈的。這種用手扣彈的原音樂器應該要聽得出手指緊扣粗弦時的接觸質感，還有弦的振動。如果只是聽到一團低頻，但是沒有接觸質感與弦的振動，那就代表低頻量感已經太多了。

還有更重要的是，樂手彈奏出來的一顆顆音粒是否大小均勻？如果有某幾個音階音粒特別大，某幾個音階音粒特別小，那就代表低頻的波峰與波谷很嚴重。

第一軌、第三軌、第七軌、第九軌都有Double Bass的伴奏，都可以拿來測試喇叭擺位與聆聽位置是否已經找到好位子。

第八軌的鋼琴低音鍵也可以測試低頻峰值，如果低音鍵聽起來很清爽，弦振很清晰，那大概就沒問題。如果低音鍵沉重混濁，聲音很強，超出正常鋼琴的範圍，那就是低頻峰值作祟。

順帶一提，這張CD中的大提琴聽起來是一股笨笨的、死氣沉沉的、沒有彈性的低頻？還是可以聽到很多冬瓜纖毛摩擦感覺、又帶著彈性的低頻？如果是前者，就代表中低頻峰值太強，過量的低頻掩蓋了細節。還有一種可能，就是喇叭中音單體與低音單體的振膜不夠靈敏，無法把很細微的振動完整表現出來。

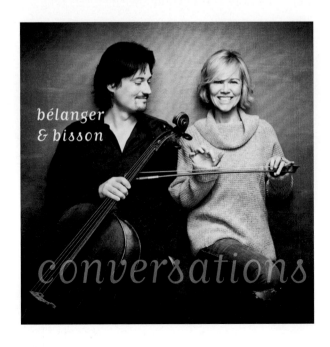

再送一個測試點，最後一軌的大提琴拉到高把位時，聲音甜不甜？有沒有光澤？拉到低把位時，擦弦細節多不多？琴腔共鳴聲豐不豐富？

Lyn Stanley
The Moonlight Sessions
A.T. Music LLC 3105

這張CD不是要您聽Bass音粒的大小，而是要讓您聽低音女歌手Lyn Stanley的嗓音會不會不夠清爽，不夠清楚，甚至死氣沉沉？如果是這樣，府上音響系統中低頻與低頻量感可能太多了。Lyn Stanley的嗓音雖然低沉，但依然要唱得清爽，可以聽到嗓音的細微細節才對。

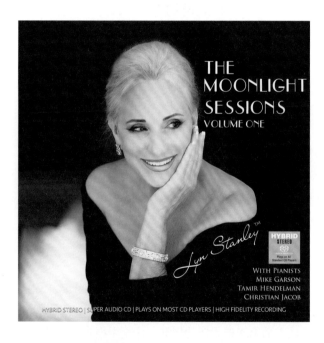

Chasing The Dragon
Audiophile Recordings

這張CD沒有編號，是錄音師Mike Valentine的第一張商業作品。CD要測試的是中頻的「甕聲」，如果整張CD聽起來不夠清爽，不夠透明，尤其第一軌、第十三軌、第十六軌的管弦樂聽起來鼻音濃厚，色調偏暈黃，整體音樂聽起來虛軟浮腫，那就是中頻段太多了，使得音樂失去原本該有的清爽。

特別挑出這三張CD，提供大家做交叉驗證。如果聽了覺得錄音真爛，不要懷疑錄音師錄得不好，是府上聆聽空間與喇叭擺位的問題。

請注意，光澤、甜味、水份、活生感，絲絲縷縷的解析力，還有高、中、低頻段量感的平衡性，是調聲六大成功指標。

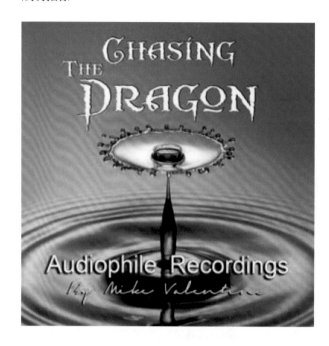

029. 喇叭擺位與聆聽位置都確定之後，接下來要做什麼？

這時候可以開始來做線材調配了。線材搭配是調聲過程中最微妙、最奧妙、也是補足「最後一口氣」的一環。這種微妙、奧妙、補足最後一口氣的滿足感唯有經歷過的人才能了解。

有些人認為不需要經過線材搭配就能夠獲得自己滿意的聲音，並認為線材並不重要。這要恭喜您，您真是太幸運了。不過，往另一個角度想，如果您沒有講究線材搭配就能夠獲得滿意的聲音，那麼再往線材搭配上下功夫，豈不是能夠更上好幾層樓？所以，在調聲過程中，請不要忽視線材調配的重要性。

▲線材的奧妙沒有親身經歷過的人是無法體會的。

030. 線材是不是越貴越好？

越貴的線材可能在音質方面會更好，但是不一定能彌補您音響系統所欠缺者。所以做線材調配時，先要注重的是聲音個性的互補，以及自己欠缺的那最後一口氣。完成這項任務之後，再來講求音質。

031. 欠缺的最後一口氣是什麼？

水分、光澤、甜味、細微的顫振、弦樂器的冬瓜纖毛、銅管的金屬光澤與厚度、木管的圓潤氣柱、人聲的喉音細節與中氣飽滿、定音鼓的紮實、腳踩大鼓的快速噗噗聲、大鼓的鼓皮振動、低頻段的彈性等通常都是音響系統所欠缺的最後一口氣。

032. 欠缺的最後一口氣要怎麼找？

按照電源線、訊號線、喇叭線的順序更換線材，每次一條。坐下來輕鬆的聽音樂，看看您感受到的音樂有什麼改變？如果覺得更順耳，更好聽，這個方向就對了，持續朝這個方向去找線材。如果發現更難聽，就要改變方向，找另外一種個性的線材再試。

更換線材不是找尋更刺激的聲音，而是找尋更平衡的聲音。資歷不深的音響迷很容易被某種突出刺激的聲音所吸引，以為這樣就是找到真命天子。其實，線材調配要達到的是整體音樂的平衡性，而非某樣樂器的突出表現。

033. 怎麼樣才知道自己已經找到最後的那塊拼圖？

當您發現把某條線材換掉之後，音樂聽起來開始不對勁，好像整個音樂的吸引力不見了，音樂的整體平衡性也失去。如果遇到這種狀況，那就代表目前的線材應該是「現階段」最合適者。不過請注意，「現階段」並不是代表已經達到頂峰，您還有持續往上的空間。

034. 線材是要使用單一品牌？或多種品牌？

理論上線材應該是中性的，只讓音樂訊號通過，不摻入任何色彩或軟硬快慢特質。然而，這是實際的世界，不是理想世界，所以線材跟擴大機、喇叭一樣，都會有自己的聲音特質。多種品牌線材摻合使用可以達到個性互補的好處，不過也會降低線材的原本個性。使用單一品牌可以維持該線材的原本個性，但要注意聲音是否會太偏向某一邊？

035. 如果我們已經找到適合的線材，接下來還有什麼可以做？

如果線材都已經調配好，再來就是更細微的調整，那就是各類調聲小道具的使用。聆聽音樂時，最大的振動來源就是空氣中的聲波，也就是我們所聽的音樂。所以，如果能夠把黑膠唱盤、數位訊源、擴大機等會被振動影響的器材擺放在聲波強度最低的區域，好過您用各類的小道具來做吸震避震調聲，這就是「吃藥不如吃補」。先把音響器材擺在聲音振動影響最低的地方，再來應用各種調聲小道具。這些小道具包括抑制振動小道具、改變聲音特質小道具、空間振動小道具，以及促進電流流通等小道具。

036. 對付振動的接觸型調聲道具有哪些？

市面上各種調聲小道具很多，包括金屬與非金屬材料、角錐、腳釘、腳墊、圓錐、三明治式避振墊、吸振包、制振塊等等。大部份的功能都是處理細微的振動，想要評估到底這些調聲小道具能夠隔絕、抑制多少振動並不是一件容易的事，即使有科學實證數據，也很難轉化為實際聽感，因此大多數音響迷純靠耳朵感受來調整。現在還有反電動勢盒子，宣稱接上之後可以降低喇叭反電動勢對擴大機的影響，這是跟振動無關的調聲道具。到底效果如何？要在自己的音響系統上試了才知道。

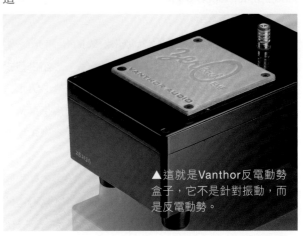

▲這就是Vanthor反電動勢盒子，它不是針對振動，而是反電動勢。

037. 改變聲音特質的接觸型小道具有哪些？

有些調聲道具並非想要吸振或抑制振動，而是藉著本身的材質與器材箱體接觸，改變了器材箱體的共振頻率，從而產生細微的聲音改變。這種調聲小道具也是以耳朵驗收效果。例如各種不同複合材料的墊子、壓塊等等，這些小道具通常都是藉著改變音響器材箱體共振頻率而導致聲音的改變。

038. 非接觸型小道具到底是什麼？

這類調聲道具放在室內，藉著對特定頻率的共振，達到改變該頻率強度的效果，從而改變了聽感。例如貼在牆上的小共振木塊、小金屬鐘（俗稱的魔鐘）等等。這類小道具宣稱利用吸收聲波（當小道具共振實際就是在吸收聲波）來改變聽感。

▲接觸型小道具大多是像這種尖錐狀造型，可以產生機械二極體的效果。

039. 促進電流順暢的調聲小道具是什麼？

有些調聲小道具或貼片內含稀有元素，就好像人體配戴稀有元素項圈手環，宣稱可以對健康起正面作用。這些含有稀有元素的調聲道具、各類貼片宣稱可以促進電流傳輸的順暢，從而改善聲音的表現能力。到底這類宣稱內含稀有元素的調聲道具是真的有效？還是說故事的商業行銷？有的調聲小道具可以經由實測看出變化，有的則只能靠耳朵分辨。總之，唯一不變的答案就是：您自己聽了覺得有效才用，如果自己聽不出差異，任憑別人怎麼說，對您來說都是無意義的。

無論是哪種調聲小道具，都好像是畫一幅畫最後的潤筆，或者說是在一片漂亮如綠色地毯的草地中拔除雜草。乍看之下不容易發現這些細微的潤筆或拔除雜草的好處，但仔細聽就可以發現整體音樂平衡性又更精進了。

▲內含稀有元素的調聲小道具顯示不同的測試數據。

040. 如果聽不出這些調聲小道具的效果，是不是自己的耳朵聽力不行？

不是！如果無法聽到使用小道具之後有沒有效果，並非自己的聽力有問題，而是聆聽空間與音響器材、搭配等還有更嚴重的問題，掩蓋了細微的聲音改變。或者，有些小道具根本就是行銷話術。所以，對於這類調聲小道具的使用指導原則就是：如果聽不出差異，就不要把錢花在這裡，先去解決其他比較大的瑕疵。

041. 調聲小道具調整之後，整體音響系統的調整大概都已經做過了，此時有沒有比較好的綜合驗收方式？

利用唱片的表現來做最後的驗收是跟實際聽感最接近的方式，以下我簡單挑選幾張唱片，這幾張唱片的內容不一定是您所喜歡的，不過它們可以分別檢視整套音響系統的各種重要表現能力，暴露調聲不當的缺點。

檢測高頻段最輕盈最細微的表現能力
Mozart：小提琴協奏曲第一號、第二號、第四號

Salvatore Accardo小提琴、Prague Chamber Orchestra

Fone 98F03 CD

正確:小提琴聲音細緻婉轉柔美甜潤真實

不正確:小提琴尖銳生硬缺乏擦弦質感不像真的

　　小提琴的基音音域大約在196Hz-2,200Hz之間,視演奏的要求還可以往上到3,136Hz甚至4,186Hz,一般不會演奏那麼高的音階。通常的問題都出在音響系統無法把最輕盈最細緻的微弱音樂細節表現出來,使得小提琴缺乏該有的真實擦弦質感。

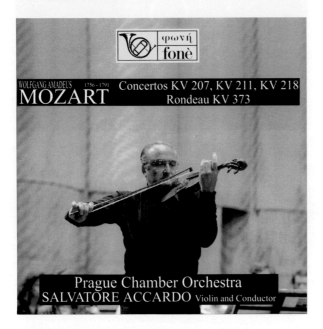

檢測中頻最輕盈最細微的表現能力

The Moonlight Sessions Volume 2
Lyn Stanley
A.T. Music LLC 3106

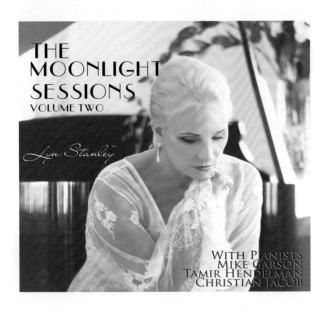

Belafonte Sings the Blues
Analogue Productions CAPF 1972SA

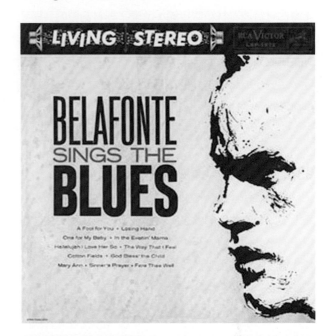

Callas Mad Scenes
Warner 0825646340149

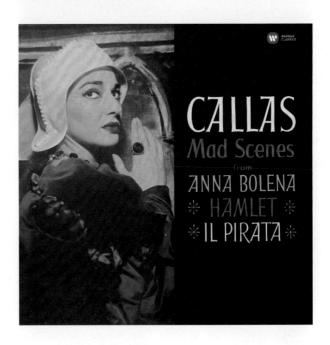

　　正確:無論是男聲或女聲嗓音都是活生的,有光澤的,有活力的。

　　不正確:男聲或女聲嗓音聽起來死死的,沒有光澤,沒有生氣,沒有活力。

　　男聲的音域大約在73Hz-466Hz之間,女聲的音域大約在110Hz-987Hz之間。這三張唱片中,Lyn Stanley是女低

音，音域大約在110Hz-587Hz之間。卡拉絲是女高音，音域大約在262Hz-987Hz之間。而Belafonte是男中音，音域大約在110Hz-392Hz之間。我特別指出他們的基音音域，是要讓大家對喇叭所發出的聲音高低有個清楚的概念，不要瞎猜。

如果音響系統的中頻段無法展現出最細微的細節，Belafonte的嗓音聽起來是死死的、無味的，讓人不想聽下去。而Lyn Stanley的嗓音也一樣，她的低沉嗓音如果沒有細節再生能力夠好的系統，聽起來真的乏味，因為嗓音的美感都不見了。

卡拉絲是女高音，而且經常飆高音，考驗的不僅是細節表現的能力，還有音響系統能否抵得住那強烈高亢的嗓音，尤其是喇叭的中音單體。這三張唱片如果能夠唱得讓您著迷，那就對了。

檢測中低頻、低頻段最輕盈最細微的表現能力
Vincent Belanger：Pure Cello
Audio Note Music ANM 1601 CD

正確：大提琴聽起來有細微的振動擦弦質感，有點鼻音，有點甜味與光澤

不正確：大提琴聽起來沒有細微的振動質感，聲音呆呆笨笨的，只是一股聲音，沒有迷人之處。

大提琴的基音音域大約在65Hz-1,048Hz之間。這張唱片只是一把大提琴的演奏，如果聽起來百般無聊，一點吸引力也沒有，那就代表音響系統所唱出來的大提琴根本不像真的，所以聲音一點吸引力也沒有。大提琴如果無法表現得像真的，也代表著這套系統的中低頻與低頻是有問題的，問題不是量感夠不夠，而在於無法再生該有的音樂細節。

檢測低頻最輕盈最細微的表現能力
Gary Karr：Audioplile Selections
King 1001 SA

正確：低音提琴拉奏可以聽出柔美的擦弦質感，還有恩恩的鼻音，甜味也可泛出。如果是撥奏，應該是略帶硬調尾音短的聲音。

不正確：只聽到一股粗粗的低頻，沒有低音提琴真實的擦弦細微振動。而且撥奏時音量強，形體大。

低音提琴音域大約在41Hz-300Hz之間。一般人對爵士樂的低音提琴有誤解，以為聲音能量很強，或者會很低沉，其實爵士樂的低音提琴如果用撥彈的，應該一個個音粒大小差不多，量感不會太強，形體不會太大。聽起來會覺得量感很強，形體很大，大部分的原因是聆聽空間內的低頻共振與駐波使然，把低頻能量放大很多倍。正確的撥彈低音提琴應該是略帶硬調的，尾音短、音粒清晰。如果是拉奏的，應該能聽到細微的顫抖，還有琴腔豐富的共鳴，整體來說是軟質帶鼻音的。

檢測鋼琴與小提琴奏鳴曲、二重奏
Heartbreak Romantic Encores For Violin傷心
Dorian DOR90268

正確：鋼琴的低音鍵不會太濃重，不會聽不出弦振的細微質感。小提琴會很細緻柔婉，而且甜美有光澤，拉到高音處也還能顯出擦弦質感。

不正確：鋼琴低音鍵太濃，失去弦振的細微震波。小提琴又尖又硬，光滑沒有纖毛的感覺。

這是Dorian唱片所出版，也是音響迷幾乎人手一張的唱片。測試的重點是小提琴拉到高音處會不會變尖變硬變刺耳？鋼琴彈到低音鍵時會不會太混濁。例如第一首一開始的鋼琴低音鍵會不會太濃？低頻量感太多？此處的鋼琴低音鍵應該是清爽又有重量感的，並不會太濃太渾。如果太濃太渾，代表音響系統的低音量感太多了。

而小提琴以強勁的力度演奏時，或拉到高音處時，如果小提琴變得尖銳刺耳生硬缺乏擦弦質感，只有拉到較低音處時才覺得好聽，這也代表音響系統的高音處有問題。可能是聆聽空間太硬調，高頻反射音太多；也可能是喇叭的細微再生能力不夠，或者喇叭單體無法承受較強功率而失真。

檢測三重奏
菁英藝術家三重奏：薪傳
禾廣娛樂EAT001

正確：三重奏聽起來很美、很和諧，小提琴、大提琴、鋼琴都很有光澤，有甜味。

不正確：聲音聽起來沒有光彩，蒼白，沒有甜味，不會讓人想聽下去。

這是小提琴、大提琴、鋼琴的三重奏，您要注意聽的是這三樣樂器是否音質都很美？小提琴完全不會刺耳，很甜又很有光澤。大提琴不會粗糙，充滿溫暖的木頭味與濃淡適當的嗯嗯鼻音。鋼琴的音粒是否很有實體感，一顆顆都好像被光澤包裹住？更重要的是，這三樣樂器所發出的聲音會不會產生很美的和聲呢？只要這張唱片您聽起來很舒服，樂器發出的美聲會讓您感動，一直想聽下去，那就對了。如果聽了覺得一點吸引力都沒有，很無趣，不想聽下去，那就代表音響系統有問題了。

檢測動態範圍、龐大能量的承受能力
天方夜譚：Fritz Reiner指揮芝加哥交響樂團

正確：管弦樂規模感龐大，有震撼力，小提琴細緻柔美，但又能保有擦弦質感，聽起來不會變成瘦瘦的笛聲。

不正確：管弦樂單薄空洞，低頻基礎薄弱，沒有震撼力。小提琴尖銳生硬，不像真的。

這張唱片有幾個版本，不管您擁有的是哪個版本都沒關係，會選它是因為大家都一定有這張唱片。重點有幾個，第一個是小提琴那麼細緻的演奏時，會不會失去細微的擦弦質感？只剩下細細的一條聲線？小提琴聽起來一定要真實、柔婉、音質美、擦弦質感真實才對。而管弦樂在細微處是否還能保有解析力，在龐大強勁總奏處是否還能保有音質的美？而不是變得粗糙不堪？

假若您聽這張唱片時，一直覺得尖銳單薄，粗糙不堪，那就錯了。反之，如果覺得龐大的動態範圍懾人心魄，音質美，解析力強又不刺耳，越聽越興奮，那就對了。

綜合大檢測
超越顛峰200集
音響論壇、普洛文化出版

正確：每首曲子聽起來都很美，會讓人一直想聽下去。

不正確：小型室內樂聽起來平板乏味，沒有吸引力。大型管弦樂聽起來吵雜失真，無法忍受。

這是二張一套的CD，內中收錄的曲子都是古典音樂，不僅曲子好聽，而且包含各種測試目的。尤其第一張DG的最後一首「莎樂美」與第二張Decca最後一首「行星組曲」更是龐大動態範圍的承受能力測試。其實

不僅是這套CD，我在「調聲唱片聖經」中所舉的200張唱片都適合來測試音響系統的音樂平衡性。只要能把那些唱片唱得好聽，整套音響系統就已經調整到位了。

042. 音響迷追求的是什麼？只是玩弄突出的大鼓大砲音效嗎？

許多人認為音響迷追求的是音響效果，而不是在聽音樂。其實，真正的音響迷都是喜愛音樂的，他們追求的是音樂的真與美。所謂真就是聽起來接近真實，所謂美就是聽起來讓人舒服感動。

在調音的過程中，我習慣以古典音樂錄音來追求音響的真與美，從鋼琴奏鳴曲、小提琴奏鳴曲、三重奏、四重奏，一直到協奏曲、管弦樂、交響曲、歌劇等。在古典音樂錄音中，真一定是美的，美倒不一定會是真。為什麼真一定是美的？因為古典音樂錄音中所使用的原音樂器與歌手嗓音不可能發出刺耳難聽的聲音，能夠上台面錄音的樂器與歌手聲音肯定都是很美的。把樂器擴大到管弦樂演奏，那麼多音質音色很美的樂器演奏管弦樂，其發出的整體聲音也一定很美，因為能夠錄音的樂團與指揮不可能發出尖銳刺耳的聲音。為何美倒不一定會是真？因為每個人對美的感受不盡相同，當某位音響迷把某張古典音樂錄音調到他認為很美的地步時，說不定跟真實有很大的差距，因為那個人心目中所認為的美已經偏離真實了。

043. 調聲的成就與聆聽音樂的經驗有關嗎？

任何事情的成就都脫離不了經驗，經驗越豐富，誤判的可能性就會降低，而且品味能力也越高。一套器材中，訊源、前級、後級、喇叭、線材的搭配結果千變萬化，而調聲功夫最終被一個關鍵所決定，那就是：經驗。您聽過真正的好聲嗎？您聽過夠多好聲的器材嗎？如果一個人的好聲品味只是迴轉壽司的等級，怎知頂級師傅刀功、擺盤、醋飯、魚肉溫度掌控的頂級表現呢？

044. 時常聽到人家說「好聲」，到底好聲的感受是什麼？

好聽是以身體來感受的，不是以高、中、低頻段量感多寡為依據。許多音響迷聽到突出的高頻、中頻或低頻就很興奮，並以炮製出這種突出效果為樂，認定這樣就是好聲。其實，這還不是好聲，好聲並不是某頻段的突出，而是整體音樂會產生一種讓身體感到舒服快感的和諧之聲，那才是真正的好聲。

045. 要懂得分辨聲音的好壞很容易嗎？

並不容易，這就是需要豐富經驗的原因。在分辨音響的好壞正確與否中，最難的有二大類，一類是音質與音色，另一類就是細節再生、音樂活生感與細微的強弱對比。

要能夠分辨「音質與音色」的好壞正確關鍵在於「經驗」，而想要分辨「細節、音樂活生感與細微的強弱對比」，則需要夠安靜的聆聽空間，還有訊源、擴大機與喇叭都要夠好，缺一不可。有些人家裡太吵，即使買了夠好的器材也無法聽出這三方面的好處。有些人買了夠好的訊源，但擴大機與喇叭根本無法表現出夠好的細節、音樂活生感與細微的強弱對比，因此無從發現自己的訊源是夠好的。有些人的擴大機與喇叭都夠好，但訊源無法再生夠好的細節、音樂活生感與細微的強弱對比，一切也是枉然。因此，想要分辨細節、音樂活生感、細微的強弱對比，必須訊源、擴大機與喇叭都要夠好。

也就是因為有些人無法分辨「音質、音色、細節、音樂活生感與細微的強弱對比」的好壞與正確與否，所以只能追求高、中、低頻段量感的差異（平衡性的分辨也難），樂器與人聲形體的飽滿（飽滿與膨脹往往又難以分辨），以及聲音柔不柔、細不細等非關鍵表現，以致於產生許多誤解與煙幕彈，冤枉了好器材，或白白花錢買了濫竽充數的東西。

046. 調聲時到底要不要追求聆聽空間的頻率響應曲線平直？

有些人不了解聆聽空間頻率響應曲線平直所代表的意義，所以認為不需要在這方面著力。另有一些人則以自己的聽感經驗來判斷，認為即使頻率響應平直了，聲音還是不好聽，所以認定頻率響應曲線平直並不重要。

在以前，由於相關儀器很貴，很少人擁有測試儀器，所以即使瞭解頻率響應曲線平直的重要，但也無從下手改善。今天，量測頻率響應曲線的工具已經多樣化，而且操作簡單，更重要的是售價已經是一般人都能負擔得起，所以我建議音響迷買一套麥克風與測試軟體。一個聆聽空間，在尚未經過適當處理之前，能否獲得平直的頻率響應曲線？不可能！因為每個空間都有自身的共振頻率，這些共振頻率就會造成某段或某數段頻域的增強，同時也可能造成相鄰頻域的凹陷，這是空間與生俱來的特性。所以想要獲得平直的頻率響應曲線，就必須做空間處理，或利用等化器。

或許有人不瞭解頻率響應曲線平直代表什麼意義？簡單的說，頻率響應曲線越平直，就代表原本錄在音樂載體（CD或LP或其他形式）裡的演奏越能忠實在聆聽空間中呈現，不被扭曲。難道原本的音樂演奏被扭曲之後就不好聽嗎？當然！試想，每一次的演奏都是音樂家的盡力演出，呈現的是最平衡的美感。然而，這麼美妙的音樂因為空間頻率響應曲線的不平直，而可能造成原本豐足恰好的低頻段變得太多了，而中頻段反而變少了，高頻段也變多了。低頻段變得太多，就會遮蓋許多低頻段的細節與樂器質感；中頻段變得太少，樂器形體變得削瘦，演奏的勁道也變成要死不活，沒有活生感。高頻段變多了之後，聲音吵雜不耐久聽。總之，頻率響應曲線不平直，等於就是嚴重破壞了演奏家的演奏心血，讓我們聽到無法感人的音樂。反之，如果聆聽空間的頻率響應能夠盡量平直，我們就能聽到演奏家真正的演奏水準。

想要讓聆聽空間獲得平直的頻率響應曲線很困難，但我們至少要努力追求，這樣才能聽到更接近真實的音樂。

047. 調聲時想要追求的聲音表現很多,不過想要全面達陣很困難,能否建議優先調出的重要項目?

經歷過這麼多年的音響調聲經驗,我認為調聲要先爭三口氣。哪三口氣?細節、甜味、光澤。如果這三口氣沒有到位,聲音怎麼聽都不對勁,無法感動人心,讓人不想繼續聽下去。反之,如果這三口氣都到位,聲音聽起來會讓人感到很舒服,音樂會一直想聽下去,無法自拔。請注意,在此我已經傳達好聲的標準:好聲會讓人感到全身舒暢,會讓人一直想把音樂聽下去,甚至無法自拔不想停止。

048. 有些人在調聲時,往往習慣只用少數幾張自己認為錄音很好的唱片,這樣能調出全面的音樂平衡性嗎?

當我們在調整音響系統時,往往容易只以幾張自己認為錄音效果好的軟體來調音,調到自己認為好聽為止。此外,也會以自己習慣的家裡聲音特質、或自己認定的樂器音響效果做為依據。以這種方式調聲,很容易陷入偏頗而不自知,而且永遠會以為全世界只有少數的好錄音,大部分錄音都是很爛的。

正確的方式應該儘量找平時聽起來覺得不好聽的唱片來調聲,能夠把這些自己認為不好聽的唱片調到好聽時,您就會領悟,原來全世界並不是只有少數幾張好錄音,是以前自己的音響系統把大部分的唱片錄音扭曲了。當您聽大部分唱片都覺得不會聽不下去時,大概就已經開始調出音樂的平衡性了。

049. 調聲時以耳機為師有什麼好處?

多年來,我一直提倡「以耳機為師」,為的不是鼓勵大家不買喇叭,轉聽耳機,而是要大家藉著用耳機來聽音樂,跟用喇叭聽音樂相互比較,體會其中的差別,進而對音響諸事產生更深刻的思考。

用耳機聽音樂時,無法獲得跟喇叭一樣的音場,這就是所謂Head-Related Transfer Function(HRTF)影響所致。用耳機聽音樂時,無法感受到空氣中的聲波震動皮膚之後的低頻感受,也沒有身體被音樂環繞包圍的感覺。這些都是跟用喇叭聆聽音樂不一樣的地方。

不過,用耳機聽音樂也有很多好處,第一是不受聆聽空間的扭曲。第二是耳機幾乎就是一個沒有分音器的

全音域喇叭(如果只用一個單體),相位失真遠比喇叭還低。第三是耳機對於音樂訊號的反應靈敏度遠高於喇叭,也因為反應靈敏,所以可以讓我們聽到更完整的音樂活生感。第三是耳機所聽到的細節很多,可以把管弦樂中最細緻的絲絲縷縷都完整表現出來,而且清楚解析。最後,耳機通常是從訊源取得音樂訊號,去除了前級、後級、喇叭的失真與搭配問題,讓我們得到最小的失真。

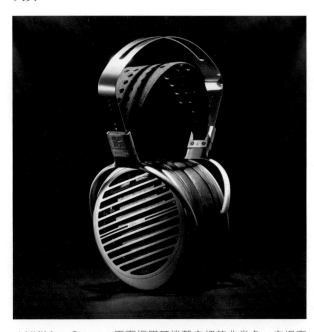

▲HifiMan Susvara平面振膜耳機聲音細節非常多,音場寬深。

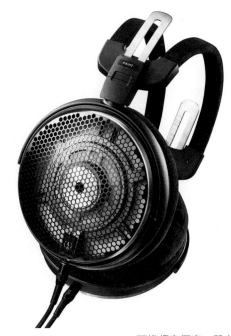

▲Audio Technica ATH-ADX5000耳機頻寬極寬、聲音清晰有勁,活潑彈跳。

050. 調聲真的可以如許多人所言，調出歌手活生生站在前面唱歌嗎？

可以，這就是所謂的凝氣成形。什麼是凝氣成形？樂器、人聲的形體能夠浮凸於空氣之上，有實體感，有重量感，樂器與人聲栩栩如生，好像可以看得到、摸得到，而不是只有虛無飄渺的聲音而已，這就是凝氣成形。

要達到凝氣成形的階段，最重要的就是各環節的相位失真要盡量降低，這要從講究喇叭擺位、精選正確的聆聽位置、空間恰當的吸收擴散、正確的器材搭配，以及線材調配補足最後一口氣來達成。

051.音響空間（聆聽空間）的整治到底有多重要？

簡單的說，一個沒有經過適當聲學處理的空間，等於是一面哈哈鏡，我們耳朵所聽到的聲音有很大部分都是經過扭曲的。DALI喇叭創辦人（目前還是大老闆）、NAD擴大機擁有者之一、TacT擴大機創辦人、Lyngdorf音響的創辦人與擁有者Peter Lyngdorf就說，我們在聆聽空間所聽到的聲音，只有大約15%來自喇叭，其餘85%都是來自空間，所以，在一間沒有經過適當聲學處理的聆聽空間中所獲得的音響調聲經驗、認知、觀點，很可能都是在錯誤的基礎上所獲得的結論。這也是為何音響諸事眾說紛紜，好像真理有很多個的原因。出發點如果是錯的，其實驗的結果可想而知。所以，適當的處理聆聽空間是想認真聽音樂的人所必須做的第一件事。

052.聆聽空間為何一定要做適當的聲波擴散與吸收？

道理很簡單，請把喇叭發出的音樂與我們的聆聽間想成管弦樂團與音樂廳之間的關係。當錄音師在舞台裡面、上方布置麥克風，其所拾取的整個樂團的演奏聲音，就是我們從喇叭所播放出來的聲音，而音樂廳的空間就好像我們自家的聆聽空間。

為何音樂廳都要經過精心設計施工，達到聲學要求？其目的就是要聽到好聽的聲音。即便經過精心設計，很多音樂廳的音響效果還是不夠理想，讓觀眾無法聽到美妙的音樂。同樣的，我們家裡的聆聽空間也要做適當的聲學處理，不過不必像音樂廳那般精心設計，只要有做適當的擴散與吸收就可以聽到美妙的音樂了。

自家聆聽空間如果沒有做適當的聲波擴散與吸收，等於就是一個充滿反射音的空間，這就好像把一個管弦樂團放在籃球場裡演出，您可以想像音響效果會有多糟。您所聽到的將會是太多的反射音，包括高頻、中頻、低頻反射音。高頻反射音太多造成尖銳刺耳，中頻反射音太多造成音像朦腫，低頻反射音太多造成聲音轟轟然，而且會把許多細節掩蓋。更嚴重的是，層次感混雜，定位無法清晰。還有，由於反射音過多，您將無法把音量開到正常位置，只能以小音量聽音樂，一開大聲耳朵就受不了。

聆聽空間施加適當的吸收，可以降低六面邊界所多出來的反射音；而適當的擴散處理可以讓聲波傳遞得很均勻，這二者都有助於我們聽到錄音中原本平衡的音樂，讓我們享受到音樂該有的感人魅力。

053.適當的處理聆聽空間要花很多錢嗎？

不必！適當的處理聆聽空間其實不必花很多錢，因為目前市售的各種聲學處理器並不貴，甚至可說很便宜。我們只要重點處理，就能獲得很好的效果。您只要對聲學理論有基本認識，就可以自己買現成的聲學處理器來DIY改善聆聽空間。自己DIY當然無法做到100%滿意，但已經可以大幅改善，讓人聽到好聽的聲音了。除非您要求盡善盡美，口袋又夠深，那當然可以聘請專家來徹底設計整治聆聽空間。

054.現在有越來越多音響器材附帶自動測試功能，而且有強大的等化處理能力，可以解決掉大半的頻率響應問題，便宜者例如各種日系環繞擴大機，高階者例如Trinniov Auido的兩聲道前級，或Lyngdorf、Anthem等，這樣的做法有效嗎？

有效，這就是所謂的Digital Room Correction（DRC）。為何稱為Digital呢？因為這些處裡都要在數位狀態下處理，也就是所有的音樂訊號都要先轉成數位訊號，才能做精確有效的處理。如果是類比狀態，就會如

以前的類比等化器一般，產生許多失真。

使用DRC來處理空間，可以做到精確的頻率響應曲線等化、相位修正、殘響時間控制，甚至喇叭分頻點設定等等很多功能。不過，聆聽空間還是必須先做居家自然的布置，不能空蕩蕩「家徒四壁」或「極簡風」，因為聆聽空間本身的聲音癖性還是會影響整體聽感，無法光靠機器修正。其實，採用DRC來修正聆聽空間，最大的問題不在於DRC有沒有效（一定有效），而是在於用家自己的心理反應。由於一般音響迷長期都處於聆聽空間被扭曲的狀態下聽音樂，以為這樣才是對的聲音。一旦DRC開啟，反而會不習慣耳朵所聽到正確的聲音，而認為透過DRC所整治的聲音是錯的。

▲Lyngdorf的擴大機內建Room Perfect空間測量校正系統，不需要用到電腦，使用非常友善。

055.小空間能否聽到夠低的低頻？

這個問題很有意思，它還牽涉到：如果小空間不能聽到夠低的低頻，那麼汽車內要如何聽到夠低的低頻？汽車的空間比房間小很多。說得更極端些，戴耳機怎麼能夠聽到低頻？人耳耳道的空間那麼小，如果小房間都無法聽到夠低的低頻，戴耳機怎麼可能聽到低頻？

先說答案，是的，小房間也能聽到夠低的低頻，汽車內、耳機也相同。會產生這個問題，最大的迷思在於聲波的波長。一般的迷思是：一個房間如果想要聽到夠低的低頻，其房間內最長邊必須要等於或大於該頻率的波長。就說20Hz好了，20Hz的波長大約17公尺，一般人的想法是想要聽到20Hz的極低頻，這個房間最長邊至少要有17公尺長。

以前我也是這樣想的，後來我發現我錯了，上述波長代表的意義並不是波長限制了我們能否聽到夠低的低頻，事實上人耳並不是以波長來決定是否能夠聽到該頻率，而是以空氣壓力的變化來感知頻率。換句話說，如

果喇叭振膜真的能夠產生每秒前後運動20次，造成空氣粒子每秒疏密壓縮20次，而且音量夠大，我們的耳膜就會感受到20次前後運動，就跟喇叭振膜的運動一樣，此時大腦就會感知這就是20Hz。

由於人耳是以感受到空氣粒子疏密變化的壓力來決定所感知的頻率，這就可以解釋為何汽車的小空間也能夠聽到很低的低頻，或者耳機也能聽到很低的低頻。所以，在小房間內能不能聽到20Hz的極低頻，取決於喇叭能否發出足夠的20Hz，而非房間長度是否超過17公尺。

056.既然如此，為何在音樂廳或教堂中聽音樂時，所聽到很低的低頻（例如管風琴）感受跟小房間不同呢？難道這不是因為音樂廳或教堂的空間夠大，可以完整再生最低頻率的波長，所以我們對於低頻的聽感才會跟小房間不同？

不是！我們在大空間中所聽到的低頻感受會跟小房間不同，其原因是小房間中的自然共振重疊累積，也就是所謂的Room Mode影響，這也跟房間中的駐波有關。由於每個房間的長、寬、高尺寸都會存在其本身的共振頻率，這些共振頻率會造成某些頻率的增強（相加），或某些頻率的衰減（相減），簡單講就是會產生波峰與波谷，這些波峰與波谷不僅會讓頻率「染色」，也會因為太強的波峰而遮蔽了較弱的頻率，使得我們的聽感產生變化。音樂廳或教堂空間非常大，受到Room Mode的影響很輕微，所以聽感與小房間不同。

057.音響聆聽空間與音樂廳有什麼不同？或者說居家空間可以按照音樂廳的方式設計嗎？音響迷追求的不就是跟音樂廳一樣的聽感嗎？

音樂廳的容積非常大，通常不會有平行牆面所產生的駐波問題（即使有，頻率低到耳朵可聞範圍之外）。也因為容積非常大，所以其殘響時間要比家裡的聆聽空間長很多才夠。音樂廳與家裡的聆聽空間一樣，都必須注重聲波的擴散與吸收，讓各頻段的量感均衡。音樂廳要比家裡聆聽空間更注重聲波均勻擴散的問題，因為家裡可以只有一個皇帝位，但理想的音樂廳必須每個位子都是皇帝位。音樂廳非常注重隔音，但家裡聆聽空間幾乎無法做隔音。基本上，音樂廳與家裡的聆聽空間所使用

的聲學理論都是一樣的，只是應用方式不同而已。

058. 小房間內會有自然共振，難道音樂廳或教堂就不會有自然共振嗎？

音樂廳與教堂一樣會有自然共振，只是由於空間長度很長，其自然共振頻率非常低，已經超出人耳能夠聽聞的範圍，所以我們以為沒有共振頻率。

059. 所以，如果我們在一個小房間中使用夠大的超低音喇叭，也是能夠聽到20Hz的極低頻？

要能夠聽到20Hz的極低頻，與房間大小無關，而是跟喇叭能否真正再生20Hz，以及音樂、音效中是否含有20Hz或更低的極低頻有關。前面說過，一個聆聽空間中的最低共振頻率由房間中最長邊決定，假設最長邊只有5公尺，這個房間的最低共振頻率就是34Hz（340公尺除以（5×2）。房間的最低共振頻率34Hz並不是代表這個房間最低只能發出34Hz，而是說34Hz以下的頻域不會再有共振產生。由於沒有極低頻的共振產生，使得34Hz以下的頻域理論上反而能夠聽得更清楚。

不過在這麼小的空間中，即使理論上34Hz以下可以更清楚，但34Hz以上的低頻、中低頻峰值會嚴重遮蔽、扭曲34Hz以下的「清楚」。所以實際情況下，耳朵所聽到的低頻是很複雜的，不一定能夠「聽到」20Hz的極低頻。

060. 一個聆聽空間中因長寬高尺寸而引起的共振頻率要怎麼計算呢？

很簡單，只要知道聲音每秒的速度與房間長、寬、高尺寸就可以了。聲音每秒行進的速度大約343公尺，我們以340公尺來計算比較方便。假設房間長度是10公尺，那麼共振頻率就是340公尺除以10公尺，等於34Hz。不過34Hz並不是最低的共振頻率，最低共振頻率還要除以2，也就是17Hz。簡單說，如果房間長度有10公尺，那麼這個房間的Room Mode最低共振頻率是17Hz，第二個共振頻率是34Hz（17Hz×2），第三個共振頻率是51Hz（17Hz×3），第四個共振頻率是68Hz（17Hz×4），以17Hz一直往上乘N，就是10公尺長的所有共振頻率。

房間的長度會有共振頻率，房間的寬度、高度也同樣

會有不同共振頻率，其算法跟長度相同。一旦房間長、寬、高的共振頻率出現相同的數字，就代表著在這個頻率上的聲波能量相加，讓共振增強很多倍，這也是我們在小房間中經常聽到轟轟然低頻的原因，也是音響迷最容易碰上的扭曲。

061. 如果不想費精神計算共振頻率，有沒有最簡單的方法？

最簡單又最有效的方法就是去買一套測試聆聽空間頻率響應曲線的軟體，這種軟體包括一支校正過的測試麥克風，一套輸入電腦的測試軟體，一片上面有測試頻率的光碟（有的版本測試頻率已經在軟體中）。這種測試軟體可以量測的範圍很廣，不僅是聆聽空間的頻率響應曲線，還可以量測殘響時間、瀑布圖、Impulse Response等等，非常好用，而且不難使用，一般沒有相關技術背景的人都可以使用。例如Dayton Audio所推出的OmniMic V2就很好用，全套售價399美元，可以上網購買，台灣也有賣。

想要調音，必須先了解聆聽空間的聲學狀態，而這樣一套測試軟體可以讓您用肉眼看到聆聽空間內的聲波行為，對症下藥去處理，絕對比用瞎子摸象的想像還有效。可能有人會說，就算測出頻率響應曲線平直也不一定好聲，所以測了也是沒用。沒錯，頻率響應曲線平直不一定代表好聲，因為還有其他因素影響聲音好聽與否。不過，頻率響應曲線越平直，代表聆聽空間的基本條件越好，可以讓我們做更正確的判斷與調音，調出好聲的成功率更高。

062. 到底要如何避免聆聽空間長、寬、高自然共振頻率疊起來之後所產生的中低頻、低頻峰值呢？

如果您把長寬高的數字分別帶入上述的算式，就會發現，只要長寬高的尺寸不要互為倍數，就可以避免產生重疊的頻率，由此就衍生出一個名詞：聆聽空間的長寬高黃金比例。換句話說，如果您能夠打造一間聆聽空間，就從長寬高的黃金比例開始做起，這樣可以把聆聽空間自然共振的困擾去除。

063.到底聆聽空間的黃金比例要怎麼計算？

其實也不必計算，用常識就可以判斷。通常我們會把空間高度看做是1，寬度如果是3，長度如果是5，這樣的比例相互除不盡，就可以是黃金比例。假若房間的真實高度是3公尺，那麼寬度就是9公尺，長度就是15公尺，這樣一個房間容積很大，一般人可能無法擁有。如果再把尺寸縮小，高度是1，寬度是1.26，長度是1.59。換算成實際尺寸，那就是高度3公尺，寬度3.78公尺，長度4.77公尺，這就是一般公寓的小房間尺寸。1：1.4：1.9的比例也常被使用，以台灣的居家空間而言，假若高度有3公尺，那麼寬度就是4.2公尺，長度就是5.7公尺，這大概是7坪多的空間。如果再大些呢？可以用1：1.6：2.33，高度3公尺，寬度4.8公尺，長度6.99公尺，這就是比較大的空間了。有關聆聽空間的長寬高比例，網路上有太多資料可以查到，電腦已經幫您計算好。要注意的是這些尺寸都是淨尺寸，也就是已經做好內部裝潢的淨空間。

064.假若我家空間很大，需要在大空間中按照比例隔出小聆聽空間嗎？

我建議保留原本的大空間，大空間裡不僅牆面反射音的影響比較小，駐波的能量也會降低，對於聆聽音樂有其正面的效果。只是大空間中要使用的聲波擴散器、吸收裝置數量要更多而已。

065.所以，房間的自然共振其實是聆聽音樂時的大敵？

嚴格來說，應該是聲波的反射，是反射造成了房間各種問題，包括二平行牆面之間的駐波、聲波的波峰與波谷、增強與抵消、共振頻率等，因而扭曲了原本正常的聲波。舉例來說，如果我們在戶外，由於沒有邊界，此時喇叭所發出來的聲音就會是它們本來該發出的聲音。同樣的道理，無響室的建立也是因為想要去除房間中的反射音，讓測試麥克風能夠拾取喇叭原本發出來的聲音而設計的。

066.為何無響室能夠無響呢？

無響室的英文是Anechoic Chamber，也就是沒有聲波反射的房間。無響室通常是用來量測電子產品的一些特性，喇叭的規格，甚至噪音高低等等，它的基本要求就是要做到隔絕外界噪音，讓室內的環境成為自由空間或半自由空間。所謂自由空間就是發聲體周圍沒有任何邊界，可以讓聲波充分傳遞。而半自由空間就是發聲體有一個接觸面（例如地面），聲波只能做一半的自由傳遞。

在無響室中，用來吸收聲波的是厚重的楔形玻璃纖維棉，楔型玻璃纖維棉的長度（也就是厚度）決定了能夠吸收多低的頻率，厚度是以四分之一波長吸收理論來決定的（後面會有說明），例如想要吸收到20Hz頻率，其楔型吸音棉就必須要有17公尺波長的四分之一，也就是4.25公尺厚。

無響室通常都是把受測物品放在室中一半高度的位置，底下鋪鐵網以供行走，鐵網下面還有楔型玻璃纖維棉，所以想要能夠吸收20Hz頻率的無響室非常巨大，一般小無響室所能夠量測的頻率範圍是受到限制的。

在無響室中，由於楔型玻璃纖維棉可以把聲波吸掉99%，所以當我們踏入無響室後，會覺得跟自然環境有很大的不同，因為沒有聽到周圍的反射音，這跟大腦從出生開始所接受到的環境經驗完全不同，所以大腦會發出奇異的反應。

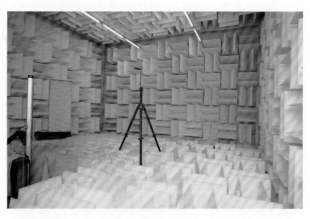

▲在無響室中，由於聲波幾乎都被吸光，人處於無響室中說話的感覺會很奇怪。

067.如果無響室可以因為沒有聲波的反射而讓我們聽到沒有被扭曲的音樂，我們不是應該把音響室設計成無響室嗎？

理論上，當我們在聽音樂時，如果能夠把房間內所有的聲波反射去除，我們聽到的應該就是錄音中的「原音」，這也是有極少數人主張聆聽空間應該如無響室般

強烈吸音。不過，也有一派人認為喇叭所發出的聲音能量極其珍貴，我們不應該將其吸收，而是應該把房間布置成全反射，這樣才能保存原本喇叭所發出的能量。

其實，這二種說法都錯了。如果把聆聽空間布置成全反射，沒有任何吸音材料布置其中，我們耳朵所聽到的聲波將會是喇叭原本發出的聲波加上房間中所有的反射音，這怎麼是喇叭的「原音」呢，事實上反射音的量可能還超過喇叭所發出的「原音」。

而在無響室所聽到的聲音的確是喇叭原本發出的聲波，不過，它並不是我們大腦中所聽到的日常習慣的聲音，人耳對聲音的「感知」並不只是從耳膜接收到聲波而已，更重要的是大腦處理聲波時的「心理音響學」範疇。所以，當我們在無響室聽音樂時，您的大腦會告訴您，這是很奇怪的聲音，因為跟生下來就開始累積的聆聽經驗不符。所以，也從來沒有人提倡在無響室中聽音樂。

068. 為何大腦會告訴您在無響室聽音樂是奇怪的聲音？

這跟我們聽耳機時的Head Related Transfer Function頭部關聯轉換函數（請參閱耳機篇章）異曲同工，也是心理音響學的層面。當我們在一個自然的環境中，二耳所聽到的聲音不可能只有「直接音」，而是混合著各種反射的聲音，直接音加上各種反射音營造出我們從出生開始就習慣的「空間感」。而當我們在聆聽音樂時，不論是在音樂廳，或是在其他場所，也都不可能只有聽到樂器或歌手所發出的直接音，而是混合空間中的各種反射音，這就是大腦所習慣的聲音，也是大腦賴以判斷聲音是否「自然真實」的依據。一旦把所有的反射音抽離，大腦就會產生誤判，也就無法「感覺」這是自然真實的聲音。

所以，當我們在聆聽空間中聽音樂時，該做的是佈置適當的聲波擴散與聲波吸收，儘量降低波峰與波谷，讓空間所產生的扭曲儘量降低，營造出大腦所「認知」的良好空間，而非全吸收或全反射。

069. 我們聽音樂時所感知的定位感是怎麼來的？

這是跟聲學理論中的領先效應（Precedence Effect）有關。有關這樣的研究，最早在1948年有Lothar Cremer發表

的相關論文「Law of the First Wavefront」，1949年有Hans Wallach發表的「Precedence Effect」，同年還有Helmut Haas發表的相同內容論文，稱為Haas Effect，其中以Haas Effect哈斯效應最為人知。

什麼是領先效應？簡單的說，我們對於發聲體的定位，通常來自該發聲體第一時間進入耳朵的直接音，隨後而至的反射音並不會改變發聲體的定位，只是會影響定位的清晰程度而已。所以，當我們在布置聆聽空間時，為了獲得最佳的定位感，都需要降低反射音的量，尤其是第一次反射音。

070. 哈斯效應（Haas Effect）對音響迷聆聽音樂的影響是什麼？

德國聲學家Helmut Haas於1949年發表著名的Haas Effect，其實驗內容大概是這樣的：以兩個喇叭播放連續語音，其中一個喇叭播放的語音訊號有經過時間延遲，另一個則是原音，兩個喇叭連接兩部獨立的擴大機，可單獨調整喇叭音量，並將兩個喇叭的音量調到一致。此時受測的聽眾坐在兩個喇叭中間位置，進行聆聽測試。結果發現人耳對於左右兩個喇叭播放語音的時間差距在千分之5～30秒以內時，有經過時間延遲那個喇叭的音量即使加大10dB，人耳也無法感受到兩個喇叭的聲音有時間先後的差異。如果兩個喇叭時間差在千分之40～50秒時，不必增加音量，人耳就可以明顯覺得有回音現象。

從以上實驗發現，人耳對於時間差距在千分之5～30秒範圍內的反射音，大腦會自動把這二個音融合在一起，感覺上只會增加原來聲音的響度與改善音色。然而，當反射音與直接音的時間差距超過千分之50秒，人耳感覺就是聽到明顯的回音。這樣的現象被廣泛應用在錄音工程中，讓錄音師可以疊音，增加聲音的厚度。所以，當我們在聆聽音樂時，如果有反射音，只要是低於千分之30秒的時間，這些反射音可以增加聲音的豐富性。不過，如果反射音延遲太長，不僅影響定位感，也會影響音色，甚至還會造成回音的感覺。

071. 什麼是遮蔽效應Masking Effect？

為何在環境噪音強的地方，我們必須把音響的音量提高才能聽得清楚？這就跟人耳所謂遮蔽效應（Masking Effects）有關。最常見的例子是，當我們開車聽音樂時，

如果引擎聲與風聲較強時，就會不自覺的把音量調大，這樣才能聽得清楚音樂。如果把車停下來，馬上會覺得音量太大了，超過耳朵能忍受範圍。這就是遮蔽效應，是噪音遮蔽了音樂，使得耳朵的音量門檻提升了。一旦噪音移除，耳朵的音量門檻又恢復正常。

所以，當我們家裡的聆聽空間很安靜時，音響的音量不必開大聲，我們就覺得音量已經足夠了。而當我們在吵雜街邊的音響店聽音樂時，音量通常都要開很大，我們才會聽得清楚音樂，這是因為噪音遮蔽了音樂。當音響開大聲時，各種失真也會相對提高，聆聽空間的反射音量感也會增強，這都不利於聆聽音樂。

▲瑞典Marten喇叭的聆聽空間布滿不同高低的圓形球，上面有細微的通氣槽，不僅有荷姆霍茲共振器效果，也有聲波擴散效果。

072.瑞典Marten喇叭廠聆聽室天花板有許多大小不同、有縫隙的球狀體，那是Helmholtz Resonator 荷姆霍茲共振器，到底這種共振器的原理是什麼？

Helmholtz Resonator 荷姆霍茲共振器是早在1850年代，由德國物理學家、醫師Hermann Von Helmholtz所設計的一種容器，這種共振器形狀有如球形，一端小口，一端大口，當空氣經過這個共振器時，會產生不同的聲音。其實，我們的古代樂器塤的發聲原理也是跟荷姆霍茲共振器一樣。這種共振器應用很廣，我們的汽車、機車排氣管也是利用這種原理來消音。

而在空間處理時，利用空腔來消除某個頻段峰值的方式也是荷姆霍茲共振器的應用，這種共振器廣泛的在許多古時候的建築上發現，可見當時的建築師就已經發現這種結構的聲學作用。它的結構就好像一個空瓶子或空甕埋在牆裡，當瓶頸（或甕頸）的深度與瓶頸口徑比特定聲波波長還小時，瓶頸內的空氣會變成高阻尼低彈性的「空氣塊」，而瓶內空氣就會變成空氣彈簧。當射入空瓶的聲波頻率與空瓶的共振頻率一樣時，瓶頸內的空氣柱就會因為共振而劇烈振動，在振動中，就把該聲波的能量耗盡。其實，目前許多市售洞洞板的吸音作用也可以看做許多微小荷姆霍茲共振器的作用。

073.當聲波遇上界面或其他擋住的物體時，它會產生什麼反應呢？

我們就說界面好了，聲波遇上界面，會有三種結果，第一種是被吸收，第二種是被反射，第三種是穿過去。被吸收的情況通常是被軟質多孔材料吸收，讓聲能轉為熱能；或者是激起板子或牆面振動，讓聲能轉變為機械能。至於穿過去，通常都是頻率很低，波長很長，可以穿到戶外或隔壁人家，讓人聽到遠遠傳來的低頻，或其他頻率。聲波被吸收，或穿過牆面很容易了解，唯有反射比較難處理，由於雜亂的反射音會造成聆聽音樂的干擾，所以我們通常都要讓聲波「均勻擴散」，這樣才能聽到好聽的聲音。

074.想要吸收聲波，要用軟的材料還是硬的材料？

一般都會使用軟的材料來吸收聲波，如果是硬的材料，那就不是吸收，而是振動，利用木板或其他板材，引起某頻率的共振，將聲能轉化為機械能。

075.用軟的材料來吸收聲波，是越薄越好？還是越厚越好？

那要看想要吸收頻率的高低，還有量感。如果想要吸收的頻率很低，那就要用越厚的吸音材料；想要吸收的頻率比較高，就用比較薄的吸音材料。

076. 吸音材料是貼牆安置吸音能力較好呢？還是留有空氣層吸音能力較好？

如果把吸音材料緊貼牆面，其吸音能力不如在吸音材料與牆面之間留有空氣層。留有空氣層不僅能提升吸音的能力，還可以產生隔音的效果。通常，如果把吸音材料與牆面之間留有四分之一波長的空間時，吸音能力會是最好的，這就是所謂Quarter Wavelength Rule。例如，假若您想以吸音材料吸收100Hz的頻率，讓我們先計算100Hz的波長是3.43公尺，3.43公尺的四分之一就是大約0.85公尺。這也就是說，您必須把吸音材料跟牆面之間留下0.85公尺的空隙，這樣才能達到最佳的吸音效果。同樣的，假若您想吸收1,000Hz頻率，就要在吸音材料與牆面之間留有8.5公分的空隙。

077. 把吸音材料懸在離牆8.5公分處？那勢必要做一個腔體，這對於DIY來說比較困難，有沒有比較簡單的方法？

假若您不想做個腔體，讓吸音材料與牆距離8.5公分，還有一種更直接的方法，那就是使用8.5公分厚度的吸音材料，這樣也能達到四分之一波長吸收1,000Hz的效果。換句話說，如果想要吸收100Hz，最適當的吸音材料厚度是100Hz波長的四分之一，那就是85公分厚度的吸音材料。至於這麼厚的吸音材料要多大片？多大綑？重量多少？這都跟想要吸收的量有關，還要經過計算。

078. 到底這種四分之一波長吸收理論的根據是什麼呢？

這是因為四分之一波長處是聲波的壓力與空氣分子的速度關係剛好相反的地方。空氣分子的流動速度越快時，摩擦越大，吸音的能力也就越好。而空氣分子流動速度越快，代表此處的空氣壓力越小，四分之一波長處剛好就是空氣壓力最小、但流速最快的區域，所以吸音能力最強。

079. 談到聲波擴散，大家都在說二次餘數擴散器，到底這是什麼東西？

Quadratic Residue Diffuser 二次餘數擴散器。此處的「二次」指的是二次方，餘數指的是自然數除以質數（除了1以及本身之外，無法除盡的數）之後所剩的餘數。二次餘數擴散器就是音響迷常見的美國RPG擴散器，不過RPG擴散器並不稱為二次餘數擴散器，這裡面有一段故事：二次餘數全名為Quadratic Residue of Prime Numbers，這是一種數學序列模式，但被德國物理學家、聲學專家Manfred R. Schroeder拿來研究出一種有效擴散聲波的Reflection Phase Grating（反射相位柵格），這也是RPG公司的名稱由來。

在1970年代，Schroeder接受委託，研究歐洲二十幾個被大家認為音響效果出眾的音樂廳。當時他發現受歡迎的音樂廳都是鞋盒子形狀，也就是狹長的長方形空間，而非寬度比長度大的空間。經過研究，發現原來鞋盒型空間的二側牆距離觀眾比較近，從二側牆反射的聲波比從天花板反射還要快到達觀眾耳朵。而二側牆傳到二耳的聲波聽起來差距較大，從天花板傳來的聲波二耳聽起來差距不大，或許是這個原因，讓鞋盒型空間更受觀眾歡迎。

當然，音樂廳的聲學情況很複雜，並不是以上簡單的推測可以涵蓋。總之，Schroeder據此研究出聲波的擴散對於人耳的聆聽有極大的幫助，並於1975年發表二次餘數擴散器的論文，從此把室內聲學空間的處理帶入新的時代。到了1983年，在Naval Research Laboratory任職，專精研究聲波繞射的物理學家Peter D'Antonio創立了RPG公司，開始大量生產以二次餘數擴散理論為基礎的聲波擴散器，並且推廣到各錄音室與音響空間，RPG的產品以及二次餘數擴散理論慢慢被大眾接受。

▲這四種凹凹凸凸的造型都是二次餘數擴散器。

080.二次餘數擴散器的作用原理是什麼？

一般聲波的反射有一個特性，就是入射角等於反射角，所以聲波遇到平面，只會朝某個方向反射出去。而圓弧面會讓聲波朝多個方向反射，不過圓弧面反射的頻率受限於弧面半徑的大小，因此聲波擴散範圍還不夠寬。假若我們在一個平面上設置許多突起物，讓聲波從某個方向射入，則聲波的反射會與突起物的高處凹處起相互作用，不同的突起物高度假若依照一個序列規則排列，則會讓聲波產生更大的擴散能力，這就是二次餘數擴散器基本的功能。

為什麼會這樣呢？這是因為一個聲波的波峰如果與另一個聲波在波峰處相遇，聲波的能量就會增強；如果一個聲波的波峰與另一個聲波在波谷處相遇，聲波就會被抵銷。這就等同於一個聲波如果落後另一個聲波「半」波、「一個半」波、「二個半」波、「三個半」波、「四個半」波……時，聲波就會被抵銷。因此，假若藉著合理的凹凸排列方式，則聲波射入這個凹凸面時，將會被解構重組，形成寬廣的聲波擴散頻帶。就是基於這樣的聲波反應，才有了二次餘數擴散器。

當然，這期間的研究以及理論很複雜，結果是：擴散頻率的最低點與擴散器的深度有關，最高點與擴散器的每個柵格（Well，井，也就是每個踏步）寬度有關。這也就是說，無論您怎麼胡亂決定擴散器的柵格寬度與深度，二次餘數擴散器都會在不同的中心頻率與不同的頻率範圍內起作用。不過有一點一定要做到，哪一點？就是每個柵格的高度要依二次餘數數列的相關數值來排列。這就是我們要計算二次餘數數列的原因。

▲圖中左邊是傳統二次餘數擴散器，右邊的則是新的應用。

081.到底二次餘數擴散器的凹凸柵格要怎麼計算呢？

計算方式很簡單，我們不必提那些只有專家才看得懂的公式，在此我簡單的告訴您計算柵格深淺的方式：假若我們要做一個五個踏步的二次餘數擴散器，就必須先把5這個質數選出。相同的，假若我們要做一個七個踏步的擴散器，就要選7這個質數；要做13個踏步的擴散器，就要選13這個質數。請問：有沒有9個踏步或8個踏步的擴散器？沒有！因為9與8都不是質數。

接下來，我們假設要計算出質數5的餘數數列時，就必須把1、2、3、4、5列出來。假若選質數7，就把1、2、3、4、5、6、7列出來。假若選質數11呢？當然就是從1列到11。第三步，我們要把每一個自然數（12345567…）先平方，再除以被選出來的那個質數，然後把餘數列出來，這就是餘數數列。假設現在取質數5，先算1，1平方還是1，拿1除以5，得到的餘數就是1。接著算2，2的平方為4，拿4除以5，餘數為4。接下來以3的平方除以5，得到餘數4。再來以4的平方除以5，得到餘數1。再來以5的平方除以5，餘數是0，所以我們得到質數5的餘數數列為1、4、4、1、0。

這個餘數數列代表什麼意義呢？它所代表的是五個踏步深度的相互比例關係。也就是說，假若最深的深度為20公分，最深的地方就是4，那表示1就是5公分，0當然就是平的，沒有深度。就這樣，如果是5個踏步，它的踏步深度排列就是5公分、20公分、20公分、5公分、0公分。

在此請注意一件事，如果我們在14410這樣的數列最前面再加一個0，就變成014410，此時若從中間最深處分開，您就會發現這組數字其實是鏡影排列，左右對稱的。由於0是平面的，不會影響聲波擴散，所以實際製作二次餘數擴散器時，也可以在最前面加上0，這樣就會變成左右對稱。

所以，假若您想要做五個踏步的二次餘數擴散器，實際上做出來的是左右二側是平面（0），中間四個柵格才有凹面（1、4、4、1），這樣看起來是有六格，而非五格。是不是所有的二次餘數數列都是鏡影對襯的呢？沒錯！都是鏡影對稱的。奇怪，為什麼呢？不相信嗎？讓我們再以質數7算算看：1平方除以7餘還是1，2平方除以7餘數是4，3平方除以7餘數是2，4平方除以7餘數是2，5平方除以7餘數是4，6平方除以7餘數是1，7平方除以7餘數當然是0。所以7個踏步時餘數數列是1、4、2、2、4、1、0，如果在最前面加個0，您看，0、1、4、2、

2、4、1、0又是鏡影對稱。

以下，我把11、13、17都列出來給您看： 11：0、1、4、9、5、3、3、5、9、4、1、0。13：0、1、4、9、3、12、10、10、12、3、9、4、1、0。 17：0、1、4、9、16、8、2、15、13、13、15、2、8、16、9、4、1、0。還要再往下算嗎？我想不必了，因為17踏步的二次餘數擴散器已經很大了，假若每個踏步的寬度有10公分，光是踏步的寬度就有170公分了，一般是不會做那麼大的，因為太難搬運了。

前面說過，踏步的寬度與深度可以自己設定，而實際上就是因為這樣，所以我們在市面上可以看到各式寬深的二次餘數擴散器，RPG甚至早已發展出三度空間的二次餘數擴散器。換句話說，雖然所根據的都是二次餘數理論，但是二次餘數擴散器可以作成各種不同的平面或立體形狀。

082.能否舉實際頻率的作用來說明？

一般來說，您可以把柵格的寬度當作想要擴散的最高頻率的波長，把柵格的最深處當作最低擴散頻率的二分之一波長或四分之一波長，甚至在這之間都可以。例如，我想把最高擴散頻率訂為2,000Hz，而2,000Hz的波長約為17公分，因此每個踏步的寬度就可以訂為17公分。再來我想把最低擴散頻率訂為500Hz，又假若我們取二分之一波長為深度，則這個擴散器的最深處可以訂為34公分。至於每個踏步的深度要多少？那就是依照二次餘數數列的比例來計算。

假若我們想做11個踏步，那麼它的最深處是9，也就是把34公分除以9，所得數值約2.8公分深度的基數，把這個基數逐個與二次餘數數列相乘，就能夠得到每個踏步的不同深度。就是這樣，您可以自己做出漂亮又有效的二次餘數擴散器了。當然，二次餘數擴散器的最大深度必須考慮到實用方便性，您想想看，假若您把最低擴散頻率設定為100Hz時，其波長為3.44公尺，就算取半波長也有1.7公尺，這麼深的二次餘數擴散器裝在天花板上或牆面上都有實質的困難。此時，選取四分之一波長當作最大深度就有其意義了。

對了，還有一處沒有提到：到底二次餘數擴散器的高度有沒有限制？除了利用質數計算餘數數列之外，可說沒有嚴格限制！您愛怎麼做就怎麼做，因為影響擴散頻寬的只有柵格的深度與寬度，影響擴散效果的則是餘數

數列。此外，要注意的是當柵格的深度小於頻率的波長時，這個頻率的聲波只會反射而不會擴散。

083.二次餘數擴散器的好處是什麼？

二次餘數擴散器由於能把聲波擴散得均勻（包括中心頻率往上、往下幾個八度頻域），因此對於聲音的音質有正面的幫助。此外，室內殘響時間還會增長一些，讓我們感覺空間比較大，不過，要注意的是用量多寡與表面的處理。提醒您的是，當初研究二次餘數擴散器時，發現其材料本身要硬的才好，所以大部份擴散器都以木板作成。理論上整個房間擺滿二次餘數擴散器都沒關係，可是我們要考慮到這些擴散器大部份是以木板作成，木板本身會依整體重量的不同而吸收不同的中頻段與低頻段，所以大量使用時要注意到是否會吸收過多的中頻段與低頻段。目前市面上有許多二次餘數擴散器採用保麗龍或塑料、蜂巢紙板、壓克力等輕質材料做成，這類的擴散器不會過度吸收中頻與低頻，越來越受歡迎。

084.台灣的聆聽環境大多是硬調空間，反射音很強，適合採用表面光滑的木質擴散器嗎？

如果擴散器表面都用光滑的木板做成，也會造成聲音太亮的問題，因此如果要使用表面光滑的木質擴散器，聆聽空間內還要有適當的吸收聲波裝置，才不會讓聲音聽起來太明亮、太噪耳。為此，美國RPG公司有生產表面以軟質布料覆蓋的擴散器，稱為擴散吸收器，也就是一方面保持聲波擴散能力，另一方面又能適度吸收不想要的高頻反射。因此，如果您想自己動手製作二次餘數擴散器，表面的吸音處理也要一併考慮。

085.聆聽空間中只用一個、二個二次餘數擴散器，就能達到良好的聲波擴散效果嗎？

假若二次餘數擴散器用量太少，對於聆聽空間的聲波擴散效果起不了明顯的作用。一個聆聽空間，可以先粗估以三分之一的表面積使用二次餘數擴散器，再以三分之一表面積來使用吸收裝置。這些擴散與吸收的裝置最好是平均放置於空間內，包括天花板與前後左右四面牆面，因為分開均勻放置的效果比集中放置還好。由於擴散器與吸音裝置是活動可以拆卸的，到底要用多少？用

在哪裡？要實際在聆聽空間中安置之後再來調整。

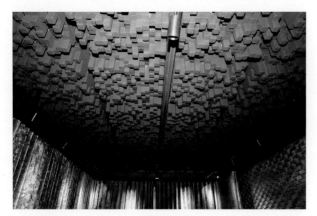

▲這個屋頂全部佈滿二次餘數擴散器，如此一來聲波均勻擴散的效果很好。

086.二次餘數擴散器對於中低頻、低頻駐波的擴散有沒有什麼功效？

依照上面的作法，您就會知道要擴散150Hz以下的頻域必須要有相當深的深度，這將會佔去太多室內空間，所以一般二次餘數擴散器都是針對中頻段與高頻段的擴散來做，除非特別需要才會有擴散低頻之舉。低頻的處理一般不在擴散，而在吸收其能量。

▲這個聆聽空間喇叭後牆的角落用了低頻陷阱，這種處理器對於低頻的吸收才能見效。

087.既然高頻與中頻要注重擴散，除了二次餘數擴散器之外，還有沒有好用的東西？

如果單論聲波的擴散，目前最有效的還是二次餘數擴散器這類的設計，因為它的擴散頻域最廣，對於聲波擴散的效果也最好。

088.有些人把裝蛋包裝貼在牆面上，這樣不是也有擴散效果嗎？

裝蛋器只是很淺的凹凸而已，它所能夠產生作用的頻率可以用簡單的算術算出來，那麼高的頻域根本不需要擴散與吸收，因為這些高頻域在空氣中或家具中終究會被自然吸收。此外，裝蛋包裝大部分是凹的，凹的造型在擴散或反射聲波時，其效果不如凸的造型，所以聆聽空間中盡量不要用凹的造型。

089.要怎麼計算裝蛋器所能作用的頻率？

其實不論是高頻、中頻、低頻都可以這樣計算。假設裝蛋器的深度是3公分，我們可以計算哪個頻率的波長是3公分，以音速343公尺除以0.03公尺，得到11.43kHz，就說是11kHz好了，那麼高的極高頻很容易在空氣中被吸收，根本不需要特別處理。所以，如果在牆壁上貼裝蛋器，其實心理作用大過實際效果。

090.在牆上掛棉被、地毯，在牆角放枕頭有效嗎？

棉被地毯當然可以吸收某些頻域的高頻，枕頭也可吸收一點，但那都是亂槍打鳥，你根本就不知道自己是要吸收那些頻域，吸收的量是多少？現在實體店或網路上有很多聲學處理器，價格並不高，去買那些聲學處理器來使用絕對比用棉被地毯枕頭效果還好。

091.到底哪個頻域才需要特別去吸收與擴散呢？

一般而言從200Hz到2,000Hz這段頻域要注重的是擴散，2,000Hz-4,000Hz這段頻域要注重的是吸收，4,000Hz以上的頻域其實不必費心處理，因為室內的家具擺設等就能把過多的頻率吸收掉。而200Hz以下大多受制於Room Mode所產生的中低頻、低頻峰值，這麼低的頻率如果想要用二次餘數擴散器來處理，其體積勢必會很巨大，這是不切實際的，必須以低頻陷阱（Bass Trap）方式來處理。所以，聆聽空間需要的是二次餘數擴散器，以及吸收高頻的一些聲學處理器，這些在市場上都可以買到，每件聲學處理器都會列有吸收頻域的規格，以及吸收的量。

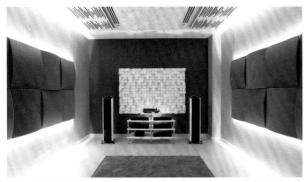

▲一個聆聽空間要能夠均勻擴散與吸收，圖中二側牆用軟質弧形來吸收，天花板、喇叭後牆用二次餘數擴散器來擴散，天花板還有另外一種吸音器。

092. 到底要怎麼知道聆聽空間有那些頻率太強要吸收？那些頻率太弱要補強呢？

現在測試聆聽空間頻率響應曲線的軟體很多，搭配一支校正過的麥克風與測試訊號，只要有電腦，把軟體輸入電腦，就可以做聆聽空間的測試了。一套軟體連麥克風台幣10,000元就已經可以買到很精確的，使用上也不困難，一般人都可以在家裡準備一套來做聆聽空間的量測。事實上除非使用等化器，否則聆聽空間中的頻率響應曲線是無法去「補足」，只能以更均勻的聲波擴散來讓凹陷或突起的頻域變得更平些。

093. 量測之後，如果發現量感太多的頻域，要怎麼辦？

要看哪個頻域量感太多？通常都是200Hz以下容易有幾個峰值，再來100Hz以下可能也會有峰值（波峰），也可能會有不足（波谷）。此外，500Hz-1,000Hz之間也容易會凸起，5,000Hz以上容易衰減。假若您不是專家，只想自己處理，我建議您200Hz以下的峰值利用喇叭擺位與聆聽位置的選擇來盡量避開，因為這段頻域的吸收要靠低頻陷阱的製作，低頻陷阱是很專業的處理，一般用家沒有能力做。其他頻域則可以購買二次餘數擴散器與吸收高頻的聲學處理器，這樣就會有很大的幫助。

094. 如果想自己製作高頻段的吸收裝置，有沒有指導原則？

有的。前面講過四分之一波長吸收法，它的立論基礎是四分之一波長處往往就是該頻率能量吸收最強之處。

假若您想吸收的是4,000Hz，先計算4,000Hz的波長是多少？以音速343或340公尺除以4000，得出的答案是約8公分，這是4,000Hz的波長，四分之一波長就是8除以4，也就是2公分。這2公分代表的意義是：您去買厚度2公分左右的吸音泡棉，就可以有效吸收4,000Hz頻率。

再舉一個例子，如果想吸收1,000Hz的頻率，先計算1,000Hz的波長是34公分，四分之一波長就是8.5公分，用大約8公分厚度的吸音泡棉就可以吸收1,000Hz頻率。至於想要吸收的量有多少？那就靠您實際聆聽的感覺，覺得還不夠，就增加面積，覺得聲音已經太死了，就拆掉一些。

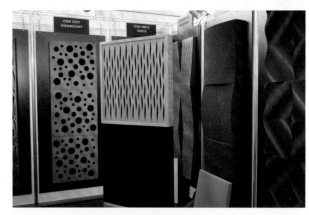

▲這些板子都是擴散帶吸收的聲學處理器。

095. 聆聽空間的頻率響應曲線測起來都是彎彎曲曲如蚯蚓一般，難道我們要一小段一小段去做吸收或擴散嗎？

沒有人會這樣做，事實上也不需要這樣做。聆聽空間只要解決大的問題，聲音就會變好聽了，枝微末節可以不必理會。最大的問題就是200Hz以下的中低頻、低頻峰值，這要靠低頻陷阱或喇叭擺位、聆聽位置的挑選來解決。再來是中頻太濃聽起來有鼻音有甕聲的問題，這可以靠二次餘數擴散器來將中頻段的聲波均勻擴散。最後一個問題是高頻段太硬太尖銳太吵的問題，這就要靠布置適當的吸音處理來解決。此外，還有一個重要的因素，那就是殘響時間的分布，殘響時間如果分布得好，聲音聽起來是甜美溫暖的；殘響時間如果分布得不好，聲音聽起來可能太乾、太澀、太尖銳、太刺耳、太吵。

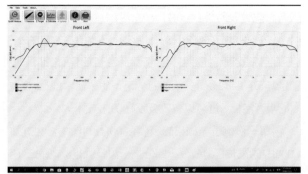

▲黑線是理想值，紫線是實測值，如果聆聽空間能夠有這樣的頻率響應曲線，就已經奠定好聽的基礎。

096.什麼是Reverberation Time 殘響時間？

當發聲體在空間中發聲停止後，會有許多反射音持續的產生，一直到反射音能量消失為止，這就是殘響（或稱餘響）。通常，我們把殘響時間定義為聲波能量衰減到只有原來的百萬分之一（負60dB）時，我們就稱為殘響時間，也就是所謂的RT60。一般音樂廳的殘響時間500Hz或1kHz中心頻率處大約為2秒，歌劇院更短些，大約1-1.5秒。一般家裡的聆聽空間殘響時間則大約0.5秒以下比較適合。

殘響時間不僅是中心頻率500Hz或1,000Hz處的時間長短而已，更重要的是各頻段的殘響時間分布情況。一般來說，頻率越高，殘響時間要適當縮短；頻率越低，殘響時間要適當增長，這樣的殘響時間分布讓音樂聽起來最自然最好聽。問題是，想要控制這樣的殘響時間分布太困難了，即使專家設計的音樂廳都不容易達成，更遑論一般家庭的聆聽空間。所以，我們只能盡量把吸收與擴散做得均勻，藉此獲得好聽的聲音。

殘響時間太長，聲音聽起來會傾向不夠清晰。殘響時間太短，聲音聽起來會不夠豐潤。一個聆聽空間中如果物品很少，牆面地板又是光滑的硬質材料，由於吸音很少，殘響時間必然很長，聽音樂時將無法開大音量，而且會覺得高頻太吵。一般家庭倒是很少遇上殘響時間太短者，如果殘響時間太短，聲音就會變得很乾、很瘦，不夠豐潤。所以，聆聽空間中不能太乾淨，什麼東西都沒有；當然也不能如倉庫堆滿雜物，太多的物品會把殘響時間吸得太短。到底一個聆聽空間內要自然放置多少東西？這就要靠自己聆聽的經驗了，用自己的耳朵來感受到最適當的殘響時間。

097.殘響時間可以計算出來嗎？

可以，有一個公式名為Sabine's Equation沙賓公式，只要知道空間的容積、吸音面積、吸音係數，就可以計算出空間的殘響時間。不過現在不必這麼麻煩，只要有麥克風、相關軟體與電腦，就可以很輕易的測出各頻率的殘響時間，而這些設備在一萬台幣左右就可搞定，所以沒有人再去背沙賓公式了。

098.到底要怎麼吸收低頻能量？

低頻能量的吸收，可以分為軟質材料吸收與腔體共振二種，事實上往往是二者合一，或在腔體中另外加上振動膜片（或板材）。大家要清楚知道一個事實，那就是聲音的能量是不會消失的，只會轉換成不同的形態。例如高頻的吸收大多是利用多孔類材料，讓波長短的高頻進入多孔材料內部之後，藉著摩擦，使得聲能轉化成熱能，如此一來聲波的能量就被吸收了。而低頻由於波長很長，用多孔類材料很難讓聲波轉為熱能，所以通常會以將聲波轉化為機械能的方式去消除。什麼是聲能轉化為機械能？就是振動，藉著引起共振，將聲能轉化為機械能。所以，如果聆聽音樂時，您的木製天花板在振動，那就表示喇叭播出的某頻率引起天花板的共振，當天花板在共振時，就是在吸收該頻率。

一般吸收低頻的方式稱為低頻陷阱，低頻陷阱的做法很多種，有按照公式設計一個共振腔體者，有在腔體裡放置大綑沉重的吸音棉者，有設計成可以調節吸收頻率的木櫃型，還有以複合方式吸收低頻者。總之，想要吸收低頻，低頻陷阱不論是何種形式，其體積與所佔的內容積都是相當大的。由於低頻陷阱需要針對某個頻率，所以計算公式必須很準確，而且要有經驗，不是一般DIY者所能夠做到的，必須由專家來做。

099.把牆角釘成密閉斜面，在裡面放置吸音棉，這也是低頻陷阱嗎？

是的，這是常見低頻陷阱的一種，不過假若您想精確針對某個低頻來做吸收，那就不是隨便釘個斜面就成，您必須了解多大的斜面、多大的內容積、裡面放置多少的吸音材料才能夠精確吸收該頻率。假若是隨手為之，說不定會將原本就已經不足的低頻再度吸收，如此反而產生不良影響。

100.如果不把牆角釘死，就在牆角處放置一大捆吸音棉呢？

這樣的作法反而容易控制，不過美觀上不好看。您可以在牆角處垂下一張輕薄的簾子，把放置在牆角的吸音棉遮住，這樣既美觀，又不會影響吸音棉的吸音作用。至於到底要用多厚多大多重的吸音棉？先說多厚，您可以利用前述四分之一波長吸音理論來決定吸音棉的厚度。假若您想吸收的是125Hz，先算出125Hz的波長大約是2.7公尺，再除以四，就是約67公分，這個厚度的吸音棉能夠吸收125Hz。

至於吸音棉體積要多大？多重？這就取決於到底要吸收多少的量？體積太小重量太輕所吸收的125Hz量感並不多，此時峰值可能仍然會影響聽感。體積太大重量太重時，可能把125Hz吸得過量了，此時反而變得不足。到底要如何決定吸音棉的體積與重量？有公式可以計算，不過那是專家的工作。

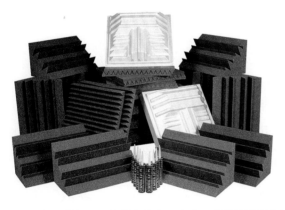

▲如果不想用整捆吸音棉放在牆角，也有不少這類造型的牆角吸音棉。

101.什麼是駐波Standing Wave？

聲波透過空氣分子傳遞，一直行進到能量消失，怎麼會有不會動的駐波呢？其實駐波只是個形容詞而已，它還是由會動的聲波形成的。怎麼形成法？只要是有相互平行的牆面，由於聲波行進的特性是：入射角等於反射角。所以，當聲波遇上二個平行牆面時，就好像在打乒乓球一樣，一直在二平行牆面之間傳遞，使得聲波能量累積越來越強，形成峰值，這就是駐波。音響迷能夠感受到的駐波危害通常是200Hz以下的中低頻、低頻，更高頻域的駐波通常無感，所以我們想要處理的其實就是200Hz以下的頻域。

102.既然駐波形成必須要有平行的牆面，如果一個房間中蓋得沒有平行的牆面，是否就可以去除駐波呢？

是的，如果沒有平行的牆面，駐波也就無從產生，這樣的空間很適合聆聽音樂。問題是，哪裡找這樣的空間？我們的居住空間講究的是方方正正，所謂方方正正就是每個牆面都是相互平行的啊！

103.屋頂如果是尖的，是否音響效果會比平屋頂好？

是的！屋頂如果是尖的，是斜的，都可以避開與地板形成平行牆面，此時房間中駐波的來源就少了三分之一。另外三分之二就是四面牆的相互平行。

104.一個聆聽空間，如果把屋頂做成斜面，左右二側牆做成八字形，這樣不就可以降低駐波的干擾嗎？

沒錯，左右牆面做成八字形，也打破了平行牆面，最後剩下的就是喇叭後牆與聆聽位置後牆還是相互平行，也就是說只有這組平行牆面會產生駐波。如果能夠把聆聽位置後牆也做成斜的，那就大功告成了。不過要注意的是，如果這些斜面都是以木料或大片板材釘成，那就要注意這些材料的共振頻率，如果共振頻率落在100Hz以下，就會吸掉大量100Hz以下的聲波，如此一來整套音響系統的低頻基礎就會很薄弱，音樂聽起來氣勢不足，震撼力不夠。

105.常聽人家說LEDE（Live End Dead End），這是什麼意思？

LEDE是錄音室中鑑聽室經常使用的聲學處理，所謂Live End就是擴散聲波的一端，而Dead End就是吸收聲波的一端。在鑑聽室中，為了要降低空間內反射音對聲音清晰度的影響，通常會在鑑聽喇叭的後面、鑑聽喇叭的左右二側做吸音處理（這個區域就等於一個ㄇ字型）。而在錄音師聆聽座位後方做聲波擴散處理，這樣可以聽到最清晰的聲音，避免錄音師或混音師被誤導。

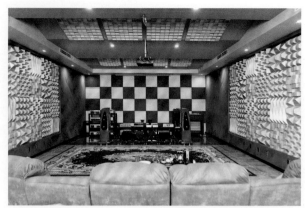

▲這就標準LEDE做法，喇叭後牆與喇叭側面採用吸收。

那個區域就是第一次反射音區。第一次反射音區不是一條線那麼窄，聲波也不是一條直線，所以第一次反射音區是喇叭與聆聽位置之間整個區域。我的意思是：在這個區域只貼上一塊60公分見方的吸音棉是沒有效果的，因為吸音面積太小了，必須從上到下佈置多塊吸音棉。此處的吸音棉主要是吸收中高頻段與高頻段的反射音。

▲第一次反射音區可以用圖中灰色吸音體來吸音，擺放的位置可以靈活調整。

106.家裡的聆聽空間也可以依照LEDE的方式來做嗎？

可以，不過要注意整體聲音表現會不會變得太死，不夠活潑。還有，錄音室中的鑑聽喇叭通常都是主動式大喇叭，能量很強，所以吸音並不會對聲音的能量產生太大衰減。而家裡所用的喇叭通常比較小，又是被動式，需要外接擴大機來驅動，所以還必須考慮到喇叭所發出的聲波能量會不會被吸收得太多。

107.所謂的前硬中吸後擴散又是怎麼個做法？

前硬中吸後擴散是我所提出，針對一般家裡小聆聽空間所做的處理。所謂「前硬」就是聆聽者面對的前面那堵牆，也就是喇叭後牆。這堵牆面通常要硬底，也就是不能用板材釘成，因為板材釘成的牆面會因為共振而吸收大量的中低頻與低頻，造成低頻不夠厚實，聲音虛軟無力。

而「中吸」指的是喇叭與聆聽者之間的這個二側牆區域要做吸收處理，因為這個區域通常是第一次反射音最強的地方，而第一次反射音如果太強，會嚴重干擾定位感的清晰程度。

「後擴散」指的是聆聽位置後牆做聲波擴散處理，一方面讓聲波變得更均勻，另一方面也降低來自後牆的聲波反射壓力。

109.左右二側牆的第一次反射音區可以吸收低頻嗎？

不能，第一次反射音區只能吸收中高頻或高頻，無法吸收低頻。如果想要吸收低頻，最簡單的方式可以在房間內的四個牆角處擺放吸收低頻的處理器，例如圓筒形低頻吸收器，三角形低頻吸收器、或DIY大綑吸音棉加上牆角空腔的低頻陷阱。如果是市售圓筒型低頻吸收器，每個牆角只放一個是不夠的，可能要放二、三個，其吸收低頻量感的效果才會比較明顯。

110.第一次反射音的吸收可以用二次餘數取代嗎？

最好不要！二次餘數擴散器的功能是擴散聲波，並非吸收聲波，所以第一次反射音的左右二側牆區域最好不要用二次餘數擴散器，而是要用適當的吸音處理。

108.所謂第一次反射音區是什麼意思？

您坐在聆聽位置上，找另外一個人拿著一面鏡子，在左右二側牆處移動鏡子，只要您能從鏡子中看到喇叭，

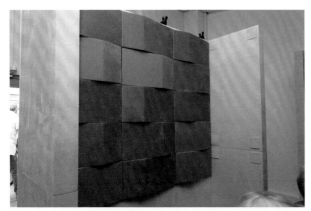

▲第一次反射音區也可以利用這種有造型的吸音器來處理，可以吸音，又有適度擴散聲波的效果。

▲這種雲狀吸音體是用來吸收2000Hz-4000Hz頻域，讓高頻不至於太吵。

▲近看這種雲狀吸音體，可以發現它佈滿不同大小直徑的孔洞，可以吸收相當寬的頻域。

111. 如果按照前硬中吸後擴散的原則來做，天花板跟地板要如何處理呢？

在國外溫帶地區，地板上習慣整個鋪滿厚地毯，此時地毯的吸音能量相當強，天花板上可以布置保麗龍材料或塑料的二次餘數擴散器，提升聲波擴散的均勻程度。如果是台灣，一般家庭的地板多是磁磚或石材，這樣的材料會全反射聲波，所以我建議要在喇叭與聆聽者之間鋪一塊厚地毯，藉此降低從地板傳來的反射音。

而在天花板上，則要均勻的做聲波擴散與聲波吸音。天花板是擴散區與吸音區混合的最佳地方，這話怎麼說？也就是把天花板的面積分為吸音區與擴散區二部份，但並不是前半部天花板當吸音區，後半部天花板當擴散區，而是要把吸音與擴散混編。怎麼混編？您可以把天花板依照長與寬的比例分成幾個小區，例如4×3＝12小區，而這12小區就是6個吸音區與6個擴散區相鄰混摻，這樣才能得到最適當的吸收與擴散。吸音小區的作法可以用漂亮的沙發布繃吸音泡棉，作成居家漂亮的塊狀體。擴散小區可以利用二次餘數擴散器來做。如果您嫌這樣12塊東西釘在天花板上不漂亮，還可以把整個天花板用薄布繃成一塊塊，這樣就會很漂亮，同時也不會影響聲波的擴散。

至於天花板上的擴散器與吸音板到底要用多少？貼滿整個天花板嗎？我的建議是，等四個牆面、地板都處理好之後，再慢慢的把擴散器與吸音裝置一塊塊黏貼在天花板上，不要一次做滿，而是一邊做一邊聽，到了您自己認為殘響時間聽起來最適當那時才停手。

112. 地毯的吸音效果是越厚越好？使用不同材料也有好壞之分嗎？

是的，地毯厚度越厚越好，地毯的材料最好是羊毛或棉質材料，這二種材料的吸音能力比較好，化纖材料的吸音能力不如羊毛或棉質。

113. 假若按照前硬中吸後擴散的原則來做，高頻段還是太吵，該怎麼辦？

如果您是在喇叭後牆擺了許多木造二次餘數擴散器，請把喇叭後牆先布置吸音物體，之後再把木造二次餘數擴散器擺回去，不擺回去也可以。至於吸音物體要用多少量？視您的感受而定，可以一邊加上吸音物體一邊聽聽看，一直到自己覺得剛剛好為止。吸音物體可以是一塊塊的吸音泡棉繃布掛著，也可以把整面喇叭後牆化成九宮格，貼上不同厚度的吸音泡棉。

▲這種外層是弧形，內層是吸音棉的聲學處理器可以放在喇叭後牆。

114.為何要先在喇叭後牆做吸音處理？聆聽位置後牆不行嗎？

因為喇叭後牆是聲波能量很強的地方，在這裡做吸音處理最有效，吸音之後送出的聲波能量就會降低，包括會讓您覺得刺耳的高頻段。如果在聆聽位置後牆做吸音，刺耳的聲波已經先經過您的耳朵，再到達聆聽位置後牆，如此一來處理高音太吵的效果沒有在喇叭後牆好。

115.所謂的「吸音」具體上要怎麼做？

其實現在根本不必自己動手做，市場上有很多這類工廠生產好的現成吸音裝置，不僅美觀，而且又有科學實測數據，更重要的是價錢也不貴，只要買回來自己「拼圖」就可以。

假若想自己做，可以去買不同厚度的泡棉，裁成60公分見方大小，外面再以漂亮的布料縫起來，這樣就是很好用的吸音裝置了。為何要用不同厚度的泡棉呢？前面說過四分之一波長理論，不同厚度的吸音棉會吸收相對應的頻率，採用不同厚度的泡棉可以避開只吸收單一頻率，讓聲波的吸收更均勻些。

116.聆聽空間內的牆角要做特別處理嗎？

牆角通常都是聲波能量最強的地方，最好能夠讓聲波擴散。不過不要忘了，一般二次餘數擴散器只是針對中頻、高頻擴散，對低頻是沒有用的。換句話說，除非特別做低頻陷阱，否則牆角的聲波擴散並不會對低頻有效。市面上可以看到有做成圓筒形的聲波「擴散吸收」器，也就是同時兼具擴散與吸收的效果，可以放在牆角處，不過其擴散的頻域與吸收的量感還要查明。

117.一般家庭最常見的就是光滑的四壁，堅硬的石材地面，裝潢簡潔，沒有吸音物體，這樣的空間聲音會好聽嗎？

這樣的空間通常都會覺得高頻太吵，聲音太硬，音量無法開大，低頻量感薄弱，而且低頻轟轟然，殘響太長，幾乎要出現回音。您說這樣的空間適合聽音樂嗎？這等於是把管弦樂團請到籃球場來演奏一般，再好的音響器材也是枉然。

118.如果聆聽空間同時也要做家庭電影院，可以二者並用嗎？

嚴格來說，家庭電影院的空間，其吸音要多過聽音樂。如果不想那麼講究，二者合用即可，反正AV環繞擴大機都有空間等化能力，可以把音效處理得很好。如果您為了遷就看電影而做多了吸音，聽音樂時覺得聲音太乾、擴大機功率好像軟腳，那就更慘了。

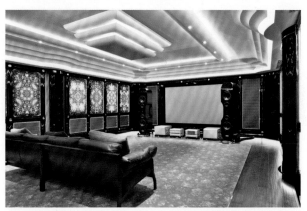

▲文鴻音響的聆聽室就是做為二聲道與多聲道併用，天花板設計成曲面來擴散聲波，地上鋪厚厚的地毯，二側有漂亮的吸音牆面。

119.聆聽空間內的地板能做架空地板嗎？

可以，但是要請專家來做，如果想要避免音樂吵到樓下鄰居，把地板架高隔音是必須的，不過要考慮到架高地板如果設計不當，會引起空腔吸收低頻的後果，導致低頻量感被吸收掉。我的聆聽空間地板是架高的木板，但是並沒有覺得低頻量感不足。不過想要把架高地板做好是很花錢的，而且還有失敗的風險，所以能不做，最好就不要做。

120. 人耳能夠聽到的最小聲與最大聲的範圍在哪裡？

人耳所能聽到的最小音量是0dB，也就是從0dB以上才有「聲音」，事實上我們能聽到的聲音跟環境噪音有很大的關係，音樂廳的空間背景噪音大約在20-25dB左右，一般臨大街的公寓測起來背景噪音往往高達60dB以上，很安靜的公寓大約能夠有35dB左右的背景噪音，這已經可以讓我們感覺非常安靜了。如果環境噪音太高，太小的音量會被雜音遮蔽，無法讓「大腦」感知到。人耳能夠忍受的最大音量大約是130dB，此時耳朵會開始感到疼痛，再大聲甚至會導致耳朵受損。

▲這樣的牆面既有擴散聲波的效果，又有吸收的效果。

121. 每個人耳朵所聽到的頻率響應曲線都相同嗎？

每個人對聲音的頻率響應感知會有所不同，隨著年齡的增長聽力也會下降。事實上人耳對不同的頻率也有不同的敏感度差異，頻率越低敏感度越差，頻率越高敏感度也越低。而在2,000Hz-5,000Hz這段頻域人耳的敏感度比較高，尤其3,000Hz-4,000Hz這段頻域最敏感（這是因為耳道共鳴所致）。這也是為何一般人都覺得大音量下3,000Hz-4,000Hz之間的頻域「比較吵」的原因，處理聆聽空間時這段頻域要著重吸音。市面上辦公室或公共空間廣泛使用在天花板上的礦纖板就是用來吸收這段頻域的材料。

122. 在聆聽空間中做斜面、三角型、圓弧形等造型，其對於聲音處理的效果都沒有二次餘數擴散器那麼好？

沒錯！無論是斜面、三角型、圓弧，其擴散聲波的「頻域」都沒有二次餘數擴散器來得寬廣，來得均勻。所以，如果想要讓聲波能夠均勻擴散，最好的處理方式就是裝置二次餘數擴散器。

123. 為何斜面、三角型、圓弧等造型對聲波的擴散效果無法跟二次餘數擴散器相比呢？

這是因為聲波行進的一個特性所限制。那就是：想要改變（擴散）一個特定頻率聲波行進的方向，必須要有大於該特定頻率波長的斜面、三角型、圓弧才能產生效果。例如，如果想改變（擴散）1,000Hz的行進方向，這個斜面、三角型或圓弧的寬度都必須要大於0.343公尺。換句話說，如果在聆聽空間中做一個34公分的斜面、三角型或圓弧，此時，1,000Hz以上頻域的聲波都能夠被改變行進方向，1,000Hz以下則否。

表面上看1,000Hz以上的頻域都能改變行進方向，問題是這些聲波都是朝「同一方向」行進，而非如二次餘數擴散器般，朝非常多不同的方向行進。

124. 34公分的斜面、三角型、圓弧可以改變1,000Hz以上聲波的行進方向，那麼1,000Hz以下的頻域呢？

34公分的斜面、三角型、圓弧對於1,000Hz以下的頻域絲毫不起任何改變行進方向的作用，1,000Hz以下的頻域對這些斜面、三角型、圓弧「視若無睹」。所以，音響迷如果不懂得這些基本的聲學理論，很可能就會在聆聽室內做了許多花錢卻又沒效果的「裝潢」。

125. 這麼說來，假如聆聽空間在100Hz處有低頻峰值突起，如果想要擴散100Hz的聲波，就要利用面積很大的斜面、三角型或圓弧？

沒錯！100Hz的波長是3.43公尺，至少必須要有這麼

大的斜面、三角型或圓弧，才有可能讓100Hz的聲波改變行進方向，降低低頻峰值的能量。由於面積太大，一般人不會這樣做的，除非是在天花板上。

126.如果利用二次餘數擴散器來擴散100Hz以下的中低頻與低頻，會不會比斜面、三角型、圓弧更好？

理論上用二次餘數擴散器來處理會比較好，不過實際上也有限制，因為100Hz以下的頻域波長很長，依照二次餘數擴散器的公式來計算，勢必會製造出體積很大的二次餘數擴散器，這麼巨大的二次餘數擴散器對於一般聆聽空間而言是不實際的。通常二次餘數擴散器都用來擴散中頻以上的頻域，很少處理200Hz以下的頻域，因為處理中頻以上的二次餘數擴散器體積不會太大，適合一般聆聽空間或錄音室使用

127.聽說木作的空腔會因為振動而產生吸收作用，室內的櫃子、木板牆、石膏板牆是否都會吸收聲波？

是的，這些東西都會吸收聲波，只是我們無法控制這些吸音體所吸收的頻域與吸收量而已。當您在播放音樂時，請用手去觸摸這些牆面、物體，就會發現它們在某些頻域會振動得比較厲害，那就是引起物體共振的頻域。一旦牆面、物體開始振動，就會吸收某特定頻域。通常，木製空腔吸收聲波的能量比較強，所以要特別注意，有的聆聽空間一直都有中頻段、低頻段不夠飽滿的問題，很有可能就是聆聽空間內有太多這類木作空腔所致。其實，低頻陷阱也是利用木作空腔加上內部吸音棉來讓低頻能量消耗，所以，水能載舟，也能覆舟。

128.如果木作空腔會吸收中頻段與低頻段，聆聽空間喇叭後牆是石膏板或木板所隔成的牆，牆後還有另外一個房間，這樣也會產生吸音作用嗎？

會的，通常這樣的後牆很可能會導致低頻段被吸收得太多，使得整體聲音聽起來老是覺得低頻不夠飽滿，聲音不夠有勁，下盤虛虛的。

129.如果喇叭後牆是木板或石膏板，可以在木板或石膏板表面貼大理石或硬的東西來避免牆面振動嗎？

不行！這樣的做法只是會把整面牆的共振頻率往下移，但無法避免吸收低頻段。通常，質量越輕的牆面所吸收的頻域會比較高，質量越重的牆面所吸收的頻域越低。至於到底整個牆面所吸收的頻域在哪裡，可以用科學的方式實際測得，不過這就不是一般人能夠做到的。

130.木作造型天花板會不會也變成吸收中頻段與低頻段的空腔？

一般居家空間為了隱藏樑柱或管線，通常都會做有空腔的天花板，有空腔的造型天花板同樣也會有吸收聲波的作用，尤其是整片沒有分段造型的天花板更是容易引起振動。只不過因為天花板通常都是用二分薄板釘成，吸收的頻域比較高。如果採用的是矽酸鈣板（防火，目前建築法規所規定的材料），整體天花板的重量會很重，吸收的頻域會很低，就如同架空地板一樣，雖然會吸收低頻域，但對聆聽音樂其實沒有太大影響。

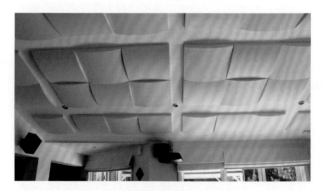

▲把天花板裝滿弧形吸音器也會有不錯的效果。

131.如果不想做空腔天花板，有什麼更好的方式來處理天花板嗎？

聆聽空間的天花板最好是做成擴散、吸收均勻分布的區塊，如此一來既可避開空腔天花板可能引起的不可預料共振，也可讓聲波產生均勻的擴散。當然也可做成有層次的斜面，或鋸齒狀，如此一來可以消除天花板與地板之間的平行牆面狀態。

132.聆聽空間的天花板很容易遇上樑柱，而且樑柱通常很深，到底要怎麼處理？

如果想把樑柱整個包在木作天花板裡，勢必會損失很大的空間高度，最好的辦法是把樑柱露出來，但是另做處理。怎麼處理？可以在樑柱的二面直角處以夾板釘斜面，空腔裡塞滿吸音棉，如此一來斜面可以讓聲波改變行進方向，而填滿的空腔也不會吸收太多的中頻段與低頻段。如果空腔不填滿，那就會吸收過多的中頻段與低頻段。

133.如果不想用夾板把樑柱釘成斜面，可不可以用吸音棉把樑柱包起來？

用吸音棉把整個樑柱包起來，視覺上並不美觀。還有一個可行的辦法，就是在樑柱下做一個弧形反射板把樑柱整個都包在弧形反射板之上，再於弧形反射板內藏燈光。如此一來弧形反射板可以擴散聲波，弧形反射板的裡側還可以放置吸音棉來吸收反射到樑柱的聲波，而隱藏式燈光更可以增添聆聽空間的氣氛。

134.如果天花板的樑柱不想花太多預算美化處理，至少應該怎麼做？

最簡單的做法就是在樑柱的整片直角處整條貼三角吸音棉，貼了三角吸音棉之後，聲波傳遞到樑柱時，會被吸音棉吸走一部分反射音，如此一來樑柱對聲波的反射能力就會降低。

135.聆聽空間的牆壁上貼壁紙或壁布，能否產生吸音作用？

壁紙或壁布的吸音作用微乎其微，只能做為視覺美觀，對於聲學處理是沒有幫助的。

136.如果在聆聽空間的牆面吊掛厚窗簾或厚壁毯，對於聲音會不會有正面幫助？

厚窗簾或厚壁毯對於高頻段有一定的吸收能力，但對中頻段與低頻段並沒有吸收能力。而且，厚窗簾或厚壁毯由於材料單一性，因此如果掛得太多，可能會讓某個頻域產生過度吸音的問題。不過，在一般居家空間中，厚窗簾不失為降低高頻反射音過多的簡單作法，只是要記住窗簾不能是薄紗的，最好是軟質且有一定厚度的。

137.什麼叫做擴散、吸收「均勻分布」呢？

您可以把整面的天花板面積想像成九宮格，這九個區域做成二次餘數擴散器與吸音泡棉二二相鄰，如此一來就是「均勻分布」了。

138.為何擴散與吸收要均勻分布？把天花板分成二大區，一區專門擴散，一區專門吸收這樣不好嗎？

在聲學上，集中一個區域做吸收的效果比分開做吸收的效果還差，擴散也是相同的道理，所以如果把擴散與吸收的區域均勻分布，無論是擴散或吸收的效果都會更好。

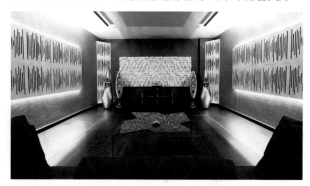

▲這個聆聽空間就是採取吸收擴散均勻安排的方式。

139.如果天花板什麼都不做，會導致什麼結果？

如果天花板什麼都不處理，地板通常又是磁磚、大理石，這二個相對的牆面會產生強烈的聲波反射與駐波，即使是鋪木地板，其表面也是平整光滑的，其反射聲波的效果跟磁磚、大理石一樣。

140.如果天花板依照九宮格劃分，做到均勻的擴散與吸收，地上還需要鋪厚地毯鋪滿呢？

此時不需要把整面的地板鋪滿厚地毯，只要在喇叭與聆聽位置之間的這塊區域鋪上一塊厚地毯就可以了。請注意，此時厚地毯上最好不要放體積大的桌面，如此一來桌面又變成反射面了，放著小小的茶几倒是無妨。如

果什麼都不放，那就更好。

長，所以也沒有標示的必要。

141.天花板依照九宮格劃分來做均勻的擴散、吸收分布，那麼其他牆面的作法是否也可依照這樣的原則來做？

如果能夠這樣做，當然是最理想的。我們在設計時，可以把左右側牆當做一組，喇叭後牆與聆聽位置後牆當做另外一組，這二二相對的牆面都可以依照九宮格劃分的方式來做擴散與吸收，如此一來整個聆聽空間的聲波擴散會非常均勻，耳朵的壓力降低、音質表現提升，也不會有過多噪耳的高頻段。

142.可是，如果整個空間都按照九宮格這樣做，視覺效果看起來太科技了，沒有居家生活的溫暖舒適感覺，有沒有方法可以美化呢？

有很多方法可以美化。最簡單的方式就是把這些牆面上的二次餘數擴散器與吸音棉「遮起來」。怎麼遮？用類似喇叭面網那種紗布繃框遮起來，等於是用透聲紗布再做一面牆，視線所及是薄紗布裝飾的牆面，所有的擴散與吸收裝置都隱藏在薄紗布後面。薄紗布有各種顏色或花紋，可以賦予聆聽空間多種視覺感受，就看設計者的巧思。

此外，在吸音、擴散的下方以鏤空柵欄封起也是美化的方式。鏤空柵欄可以讓聲波透過，直接被吸收或被擴散，而柵欄本身可以遮蔽視線，除非抬頭仰望正上方，否則坐在位置上聆聽音響時，肉眼只會看到一排排的柵欄，不會看到內部的吸音材料或擴散器。假若不想用九宮格方式，也可以用波浪造型的板子安置在天花板上，內部再藏吸音棉，如此一來波浪造型的板子可以達到某種程度的聲波擴散效果，但效果不會比二次餘數擴散器好，只是視覺感受更居家了。

143.為何一般市售吸音材料的吸音係數大多標示125Hz-4,000Hz的範圍？

因為4,000Hz以上頻域的波長很短，很容易在空氣中或被家具自然吸收，不需要多做吸音處理。而125Hz以下的頻域由於波長很長，一般沒有進一步處理的吸音原材料（如吸音棉、窗簾、地毯）根本無法吸收這麼長的波

144.前面說到，一般二次餘數擴散器對於200Hz以下的駐波、峰值，除非體積做得很大。如果用上述九宮格方式來佈置聆聽空間，有沒有比較實用的方式來解決200Hz以下的低頻峰值、駐波？

市面上有一種吸收低頻的產品名為「低頻陷阱」（Bass Trap），就是設計來吸收200Hz以下的頻域。其實低頻「陷阱」的說法並不正確，因為低頻並非「陷」在裡面出不來，而是透過「振動」與「吸收」，把聲波的能量消弭於無形。振動要用板子，吸收要用吸音棉，此外再加上適當的空氣層，這三者交互應用，就達到低頻陷阱的功效。

事實上除了板子、吸音棉之外，還有前述Helmholtz Resonator的共鳴腔方式可以消除「特定頻率」（例如100Hz），它也可以用來做成低頻陷阱。不過Helmholtz Resonator共鳴腔在一般聆聽空間中實際施做有難度，所以音響迷的聆聽空間很少使用。

利用板子振動來吸收某段頻域，可以利用公式計算來做一個木造空腔，板子的重量決定了共振頻率，空腔的空氣容積與內置的吸音材料決定了吸收頻域的量。雖然有公式可以計算，但問題是，當空腔開始吸收聲波時，往往無法只針對單一特定頻率來吸收，而是如一個山峰一般，最高峰處是某特定頻率，其左右二邊頻域緩緩下降，一旦把最高處的特定頻率吸收了，左右二邊的頻域也同樣會被吸收，如此一來，原本凸起的峰值雖然解決了，但二邊不是峰值的地方可能會變得不夠，也就是產生頻率響應的凹陷。所以，即使用板子或空腔共振的方式，也無法完美解決200Hz以下低頻峰值的困擾。尤其50Hz以下頻域波長那麼長，想要吸收更是困難。

有一家名為Acoustic Fields的聲學處理公司，宣稱他們設計的Diaphragmatic Absorption Technology可以有效吸收50Hz以下頻域。根據他們公布的實測數據，30Hz可以吸收15%，60Hz可以吸收65%，50Hz可以吸收100%。到底他們是怎麼做的呢？其作法是先用七層夾板做一個二吋厚度板材的堅固空腔（大小尺寸不明），這個空腔保留一面開口，其餘密封，讓腔體不能有共振。空腔內有三層活性碳，這種活性碳每一公克的重量就等於2,000平方公尺的吸音表面積，而這三層活性碳的重量達到65磅。另外在開口處佈置二層振動板材，這二層振動板材之間

有空氣層。當開口處的二層板材受到聲波激發而產生振動時,是第一次的吸收。聲波振動進入空腔時,開始被重達65磅的活性碳吸收,如此一來就達到50Hz以下頻域吸收的目的。

145.既然能夠吸收50Hz以下頻域,能不能也吸收200Hz以下頻域?

上述Acoustic Fields的Diaphragmatic Absorption Technology應該也能吸收200Hz以下的頻域,只要調整空腔大小,還有開口二層板質量與尺寸,應該就能改變所要吸收的頻域。只是如我所言,任何吸收低頻的方法都無法如切豆腐般,把凸起的低頻峰值一刀切平,而不影響左右二邊高、低頻域。換句話說,即使能夠精確計算所要吸收的某特定頻率,但所吸收的「量」很難精確控制,此外峰值左右二邊高、低頻域也很難不受波及。

146.這麼説來,200Hz以下的中低頻、低頻、極低頻過多峰值根本就無法處理?

如果您可以接受「副作用」,也捨得花錢,當然可以考慮上述多種處理方式。如果您想要的是百分之百沒有副作用的作法,大概很難。權衡得失,拿一些還可以忍受的副作用去換消除「大患」,還是值得的。事實上有一種簡單的處理方式可以自己在家裡DIY,那就是利用前述四分之一波長理論來計算吸音棉的厚度,利用這種方式把吸音棉放在聆聽空間的牆角裡,也可以獲得相當好的吸收200Hz以下峰值效果。

147.玻璃纖維棉外露在聆聽空間,不僅不好看,玻璃纖維微粒也可能散發在空氣中,對健康有害,是否應該在表面蒙上布?

是的,您可以挑選類似喇叭面網的薄紗布把玻璃纖維棉包覆起來,看起來會比較美觀,而且不會影響吸收低頻的效果。

148.買了房子,聆聽音樂的時候,最困擾的就是低音會「穿牆而出」,引起鄰居抗議,這部份有辦法解決嗎?

前面說過,聲波遇上邊界,會有三種反應,一是反射、二是吸收、三是穿透。低頻由於波長很長,能量很強,雖然遇上牆面也會被反射、吸收,但有很大一部份還是會穿透,這就是為何公寓房子老是聽到樓上腳步聲、拖重物聲或聽到音樂低頻「澎澎聲」的原因。不要忘了,您會聽到鄰居的這些低頻,也代表自家的低頻也會造成鄰居的這些困擾。而且,低頻不是只傳遞到樓上樓下一層而已,它是會隨著堅硬牆壁的震動,傳導到整棟樓。

想要解決音樂中的低頻擾鄰問題,沒有別的方法,只能請專業施工業者來做「房中房」,如錄音室的六面懸浮隔離作法。不過這要花大筆錢,而且還要犧牲空間,我並不建議一般音響迷這樣做。最好的應對方式就是晚上十點以後把音量關小聲,還有做好敦親睦鄰工作。

149.吸音與隔音有什麼不同?或者説為什麼我家裡吸音材料做了很多,為什麼還是聽得到外面的噪音?

聲波遇到邊界,會被反射,會被吸收,會穿透,吸音材料只能處理反射與吸收,無法處理穿透,所以,盡管使用很多的吸音材料,還是無法阻止聲波的穿透。既然無法阻止穿透,室內的聲音會傳到室外,室外的聲音也會傳到室內。想要阻絕聲波穿透,必須花大錢,因為聲波不僅無孔不入,還會透過振動把聲波傳遞到外面,或傳到室內。想要把隔音做好,最起碼要用雙重隔音氣密窗、隔音室內門與隔音玄關門。如果怕看電影時超低音能量影響到鄰居,那就必須把聆聽空間與六個牆面隔離懸掛,也就是打造一間房中房,做法跟錄音室一樣。

▲這是隔音牆的基本作法,連空氣層共有七層。

150.如果預算有限，沒辦法整個空間都去做吸音、隔音、擴散這些處理，如果要選一個影響最大的優先來做，建議哪一種優先呢？

其實現在市面上可以買到的現成擴散器、吸音裝置不僅價格不貴，而且真正有效，只是使用的「數量」不是一般人想像的「一、二塊」就會有效，而是要「很多塊」才會有效。只使用一、二塊充其量只能起心理作用，讓大腦欺騙自己而已。

無論預算多有限，只要能買得起音響器材，這些擴散器、吸音裝置相比之下只是「小錢」，不可能花不起，只是「願不願花」或「太座同不同意」而已。

如果能夠適當做些擴散、吸收處理之後，我認為最優先的應該是採用隔音門，無論是大門或房間門，如果能夠採用隔音門，可以馬上降低對鄰居的干擾，也可以降低對家人的干擾。

151.隔音門可以自己做嗎？

理論上隔音門當然可以自己做，不過，自己做的外觀會好看嗎？真正隔音效果能達到多少？這些都值得懷疑。市面上早就有幾種現成隔音門的品牌，這些品牌隔音門的隔音效果都有實測數據，而且可以到府實際良好尺寸定作，安裝很簡單，完全不會影響到正常居家作息。尤其大門玄關的門如果想保有原來的門，也不必拆掉，他們可以做反向開的門，如此一來有雙重玄關大門，隔音效果更好。

我自己的玄關大門就是採用這種雙重隔音門，以我的經驗，如果站在門外，在正常音量下，隔音門可以完全隔絕音樂洩出。反倒是如果您趴在牆面上，可以聽到室內的音樂聲，那是透過牆面傳出來的，不過請放心，鄰居不會這樣「聽壁」的。

152.購買隔音門要注意什麼？

第一是美觀，玄關大門代表府上的門面，當然要氣派。而房間的隔音門雖然不必氣派，表面處理也要與室內裝潢合拍。第二是隔音效果。不同價位的隔音門有不同的隔音係數，隔音能力越強價位當然越高。請注意，所謂隔音除了那扇門之外，最重要的是門框，門框左右了隔音的效果，所以隔音門都是包含門框施工的。

153.吸收、擴散之外，聆聽空間的隔音是否也該考慮呢？

聆聽空間的隔音的確很重要，不過大部分人都無法多做什麼，頂多就是更換氣密效果更好的隔音窗、隔音門。隔音窗與隔音門可以對中、高頻段起相當作用，讓聆聽空間更安靜些，但對於低頻段是無能為力的。低頻段由於波長很長，而且能量很強，所以會從地板、天花板、牆面傳到外面，外面的低頻噪音也會透過牆面、地板、天花板傳入聆聽空間。

以歐美的標準而言，聆聽空間最好要達到RC 30（Room Criterion 30dB）。所謂Room Criterion的範圍是16Hz-4,000Hz，再高的頻域耳朵越來越不敏感，不會造成干擾。30dB指的是環境背景噪音30dB。30dB有多安靜？我家住山上，沒有車經過時，量測起來差不多就是三十幾dB，那已經很安靜了。一般住在城市街道旁的公寓，如果沒有特別隔音處理，環境噪音往往高達60-70dB。優良隔音的音樂廳能夠達到RC 15-20，錄音室也可達到RC 15-20。

假若想要打造一間隔音良好的聆聽空間，不想吵到鄰居，也不想被人吵，那就要請專業設計錄音室的公司來做。他們會打造一間「屋中屋」，不過這樣一來，將會消耗很大的隔音空間，不是一般人可以負擔得起的。

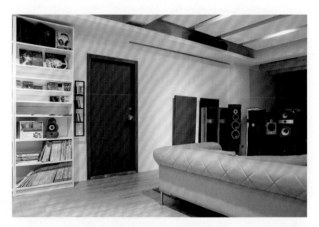

▲聆聽空間的隔音門也很重要，坊間有許多現品，也可量身訂做，圖中是著名的藍鯨隔音門。

▲房間門的隔音也很重要，不僅可以擁有私密，也不會吵到別人。

154.聆聽空間的大小是否跟使用喇叭的大小有關？

沒錯是有關連，一般而言，喇叭體積越大，單體越多，所發出的聲波能量也就越強，需要的空間容積也就越大，如此才不會造成聆聽上太大的壓力，或者讓低頻峰值的量感更為凸顯。到底多大的空間搭配多大的喇叭才適當？這方面的論述並不多，不過大陸著名聲學專家燕翔提出一個看法，那就是聆聽空間的容積至少要有喇叭低音單體箱體容積的200-1,000倍，否則就會造成負面效果。

到底「低音箱體容積」是什麼意思？現在許多喇叭的低音單體都有獨立箱室，把左右二個喇叭獨立箱室的容積（立方米）乘上200倍，就是聆聽空間至少該有的容積（立方米）。假若是書架型喇叭，或沒有獨立低音箱室的喇叭呢？那就把整個喇叭箱體的容積當做低音單體的容積。

155.「大空間的聆聽室不僅牆面反射音的影響比較小，駐波的能量也會降低，對於聆聽音樂有其正面的效果」。請問這個所謂的「大空間」，以一對傳統的落地喇叭來說的話，至少需要多少的面積才夠大？

以落地式喇叭而言，所謂的大空間至少也要有10坪大（1坪是180公分見方）才能降低邊界反射音的影響。不過所謂「降低」並非消除，只是程度降低而已。

156.在一間聆聽空間中，音響器材比較理想的擺放位置在哪裡？

音響器材擺放的位置要避開聲波能量強的地方，而牆角是低頻聲波聚集之處，低頻會對器材箱體產生強烈共振，所以絕對避免把音響器材放在牆角。一般音響店或音響雜誌聆聽室、評論員房間由於操作方便，也為了節省線材長度，往往把音響器材放在二喇叭之間的位置，其實二喇叭之間的區域也是聲波能量很強的地方，並不適合放器材。比較適當的擺放器材位置應該是左右二側面，這個位置可以避開聲波能量最強處，如果能在擺放器材的側牆處做吸音處理，吸收牆面的反射音，這樣效果將會更好。

157.如果被迫將音響器材擺在二喇叭之間，想要減少喇叭震波對器材產生的振動影響，使用抑振能力好一點的音響架將器材架起會是解決方案之一嗎？

如果迫不得已，一定要將音響器材擺在二喇叭之間，當然要用堅固振動較小的音響架。不過不要忘了，音響器材的振動不只是來自地面或音響架，還有來自空氣中，來自空氣中的振動無法用音響架來消除，所以才會產生一些壓在器材上吸收振動或改變共振頻率的調聲小道具。

158.目前市面上的音響架有金屬與木頭兩種，還有些使用昂貴的複合材料製作，到底哪種材質會比較好？

每種材料都會有其自身的共振頻率，這是無法避免的，只是共振頻率落在哪裡而已。以音響而言，音響架材料的共振頻率最好要落在20Hz以下或20kHz以上，這樣才不會影響聆聽音樂。問題是，用家哪裡能夠知道這些材料的共振頻率？廠方也不會提供相關資料。一般而言金屬材料的共振頻率比較高，木材的共振頻率比較低，複合材料或碳纖維比較不容易起共振，越重的音響架抗震的能力越好。有些人覺得木製音響架聲音比較好聽，那是因為音響架的共振頻率所致。有些人認為金屬製音響架比較好聽，那都跟整套音響系統（包括聆聽空間）的彌補長短有關。事實上，我們只能從音響架做得夠不夠紮實、承板與支柱之間有什麼銜接避震巧思來做簡單

的判斷，最終還是要真正使用後才見分曉。

▲Stillpoints是非常精密的金屬腳架，抗震效果一流。

159.在一般矩形聆聽空間中，喇叭到底要擺在長邊比較好？還是短邊比較好？

大部分人習慣的擺法都是把喇叭擺在短邊，聆聽位置在長邊，這樣的擺法是長期累積的「理所當然」，因為音樂廳大部分都是把舞台放在短邊，觀眾席沿著長邊安排，音樂廳如此，喇叭當然也按照音樂廳的方式去擺放。何況，喇叭擺在短邊，對於擺位有比較充裕的空間可以調配。其實，如果喇叭擺在長邊，用儀器測起頻率響應曲線時，往往會較喇叭擺在短邊平直些。不過，由於喇叭擺在長邊時，除非聆聽空間很大，否則聆聽者距離喇叭會太近，喇叭距離背牆也會太近，對於整個音場的營造不如喇叭擺在短邊。

160.有些喇叭必須靠牆角擺，有些喇叭則是適合拉離背牆來聽，面對這種不同的運用方式，空間的處理是否必須也跟著有變化呢？

其實，一般家庭裡喇叭怎麼擺有時候並不是依循說明書的指示，而是老婆的指示。老婆如果說要擺在牆角裡，或靠牆擺，老公哪敢說不？喇叭無論是離牆擺，或靠牆擺，或塞在牆角裡，聆聽空間的處理原則並不會改變。離牆、靠牆、牆角擺法最大的差別就是低頻與中低頻量感會有顯著的不同，想要吸收波長那麼長的低頻並不是貼幾片吸音棉就能有效，所以也就隨遇而安吧！

161.在一個開放式客、餐廳中聽音響，到底是要保持開放空間好？還是把客餐廳隔成二個密閉的聆聽空間比較好？

如果不必考慮是否會影響家人，我認為保留開放空間會比較好，原因是開放空間的容積比較大，低頻駐波、峰值的危害比較輕，高頻段反射音的壓力也會降低。如果隔成密閉的小空間，由於長寬尺寸不長，駐波與房間共振頻率會好發在中低頻處，形成強烈的中低頻峰值，這些中低頻峰值會掩蓋很多音樂細節，同時也扭曲了頻率響應曲線。

162.現在很多房子的客廳買來就是半開放型空間，如果為了家人動線或其它因素，無法再隔成專門的聆聽室，面對這種半開放式的空間聽音響，有沒有什麼建議嗎？

第一件事就是要選擇一面實牆作為喇叭背牆，背牆是實牆才能獲得飽滿紮實的聲音。這面實牆儘量不要太光滑，可以減少高頻的反射音能量。再來才依照這樣的規劃開始處理二側牆，由於是開放空間，一定有一側可能是落地窗，或窗戶，另一側可能是較遠的側牆，無論如何，這二側牆都適合用厚軟窗簾，這樣可以起適當的吸音作用。再來地上最好鋪一大塊厚地毯，藉此吸收一些低音單體從地板來的反射音。如果可能，天花板還要作吸音與擴散，這樣做了之後，雖然無法百分百滿意，但一定會有正面效果。

163.很多人的多聲道與兩聲道音響系統是整合在一起的，如果在喇叭後牆無可避免的一定要放一部大尺寸的壁掛電視，在空間的其他地方做足了吸音與擴散的情況下，那面電視對兩聲道音響的聲音表現會有多少影響？

大尺寸電視的表面等於就是光滑的牆面，跟硬牆一樣反射聲波。如果聆聽音樂時覺得高頻量感太多，可以用毛毯把電視蓋住，如此一來毛毯會起吸收高頻的作用，降低高頻段反射音，也減輕刺耳的情況。

164.空間聲學處理如果依照重要性排列，第一個要處理的地方是哪裡？

沒有所謂第一個要處理的地方，因為空間不可能只處理一個地方，如果只處理一個地方，那跟沒有處理其實是差不多的，頂多只有視覺效果。如果硬要排出第一個要處理的地方，那就是天花板，因為天花板的面積很大，可以充分布置擴散與吸音物件。如果能夠把整個天花板做滿，就會有不錯的效果。到底天花板上的二次餘數擴散器與吸音處理要各占多少呢？假若無法處理其他牆面，吸音處理至少要佔整個天花板面積的三分之二，另外三分之一做擴散處理。請注意，擴散與吸收要均勻分散放置，不是擴散集中一區、吸音集中一區，均勻分散放置的效果比較好。

165.聆聽空間大部分都必須留有軟體擺放的位置，這些CD櫃或黑膠唱片櫃應該擺在哪裡？

如果可能，CD櫃或黑膠唱片櫃最好是固定做在喇叭後牆或聆聽位置後牆上，不要用一個個空櫃子疊起來放。原因是一個個空櫃子疊起來容易引起低頻共振，當櫃子在振動的時候，意謂著那個特定頻率的量感正在從聲能轉換為機械能，也就是被吸收。如果是在喇叭後牆做固定牢靠的櫃子，共振的可能就會降到最低。

166.CD櫃或黑膠唱片櫃、書櫃放在左右二側牆不好嗎？

因為二側牆是準備要做吸音的區域，如果把CD櫃或唱片櫃、書櫃放在二側牆，由於CD或黑膠唱片、書擺滿可以視為與牆面差不多的聲波反射體，因此會反射太多的聲波，造成太多的聲波干擾、定位模糊，甚至高頻段反射音太重，對於聆聽音樂有負面影響。除非一側牆有做充足吸音，另一側牆可以考慮放軟體櫃架等。

附錄
二個可以當作典範的聆聽空間設計

這是二個截至目前為止我所聽過，音響效果最好的聆聽空間。這二個聆聽空間，一個是中國廣東深圳開盤機（盤式錄放音機）收藏之王的大米所擁有的聆聽空間；另一個則是瑞典頂級喇叭廠Marten的聆聽空間。這二個空間都是委請專家設計施工，可說是符合聲學理論量身打造的空間。您看過之後，一定可以從他們的設計施工中獲得寶貴的實戰知識。

大米的聆聽空間

大米的聆聽空間是請中國著名的室內建築聲學專家燕翔所設計的。大米住的是別墅區，宅內有一塊後院空地，這個聆聽空間就是把空地挖開，在底下用鋼筋水泥鑄造一個空間，再把泥土覆蓋在上面，外觀恢復原本的後院草地。這樣的聆聽空間有什麼好處？可以獲得最寂靜的背景噪音，這是一個優異聆聽空間的基本條件，也是最難的條件，就好像音樂廳一般。

完成之後，這個聆聽空間的長度是11.68公尺，寬度是6.7公尺，淨高是3.5公尺，面積有七十幾平米，淨容積則是200立方米。在這麼一個不小的空間內，要達到哪些聲學指標呢？聲波的均勻擴散是最主要的要求，讓聆聽者無論坐在那個位置，聽到的聲音都是一樣均勻的。再來就是殘響時間的適當，殘響時間太長會讓聲音不清晰；殘響時間太短聲音又會太乾。此外，消除聆聽空間惱人的中低頻、低頻峰值當然也是必須達成的指標。還有，寂靜的空調也是重點，否則地下室內會悶死人。

完工之後，一切按照設計指標達成，不僅聲波在室內各處擴散均勻，殘響時間也相當適合，空調也極為寧靜。自宅聆聽室完工之後，大米發現在這個空間內更換不同的器材、線材可以聽出很大的差異，甚至連更換線材的端子也都可以聽出不同之處。更神奇的是聆聽位置不再是只有一個「皇帝位」，走在室內各處，聽到的都是均勻的聲音，到處都是皇帝位。

這個音響室完工之後，大米陸續請許多人來聽過，有些人覺得低頻不夠多，或說沒有低頻，大米覺得不可能啊，他聽各種音樂都有很厚實的低頻基礎，低頻也聽得清清楚楚，尤其音場龐大、氣勢磅礡，就好像音樂廳現場一般。我在這裡聽過二次，二次都是二天，可以證明這間音響室的低頻量感絕對是夠的，聽各種類型的音樂都夠，認為低頻不夠的人應該是長期習慣一般聆聽空間都會存在的中低頻與低頻峰值，把經過空間扭曲過多的低頻視為正常，反而把沒有中低頻、低頻峰值的表現誤解為低頻量感不足。

大米這個聆聽空間的喇叭後牆與喇叭側面都設計成

吸音區,其餘二側牆與聆聽位置後牆設計成擴散區。天花板則是平面、斜面、吸音、擴散均勻配置。地板為堅硬大理石或磁磚,喇叭與聆聽位置之間加鋪一大塊厚地毯,座椅是厚重的軟布質沙發。

音響迷一看到這樣的設計,首先就會想到跟我所提倡的「前硬中吸後擴散」原則相左。事實上這「前硬中吸後擴散」是我多年前就提出的一般人聆聽空間處理大原則。為何喇叭後牆(前)要硬呢?其目的是要把喇叭的能量完整的送出來,如果喇叭後牆會共振、或吸音太重,將會減弱喇叭送出的能量,嚴重者會導致聲音虛軟無力,不夠紮實。為何要「中吸」呢?因為喇叭與聆聽位置這段的左右牆面是反射音干擾最嚴重之處,小空間內如果不做適當吸音處理,會影響聲音的清晰度與定位感。至於「後擴散」則是聆聽位置與後方要用擴散聲波的方式處理,讓聆聽者可以聽到最均勻的聲音。在一般不大的聆聽空間內,「前硬中吸後擴散」可以用最節省的擴大機功率獲得足夠的聲音能量與均勻聲波擴散,還有清晰的層次深度與定位感。

不過,大米這個聆聽空間卻不採用「前硬中吸後擴散」的作法,而採用「前吸中擴後擴散」的方式。前吸的作法來自於1980年以後錄音室內鑑聽室的Live End Dead End(LEDE)作法,什麼是「LEDE」呢?就是把錄音控制台以前到鑑聽喇叭後面的這一個區域採用吸音處理,減少反射音,這就是Dead End。而在錄音師座位旁邊到後面這一個區域採取擴散處理,讓聲波均勻擴散,這就是Live End。錄音室內的鑑聽喇叭都是主動式喇叭,不存在功率不足的問題,即使做吸音處理,輸出的音壓也很足夠,所以用LEDE方式可以讓錄音師清楚的聽到鑑聽喇叭傳來的直接音,有助於錄音師的正確判斷。

事實上大米這個聆聽空間聲波擴散區域遠大於LEDE的作法,嚴格來說不能稱為LEDE,而是因應大米需求的彈性作法。或許有些人會擔心二側牆面與聆聽位置後牆全部都是擴散處理,殘響時間會不會太長?其實抬頭看了天花板之後,就會明白為何不會有殘響過長的問題,因為天花板裡隱藏了大量的吸音區,肉眼所及除了那些均勻配置的2D二次餘數擴散器之外,全部都是平面或斜面的天花板,利用天花板那麼大的吸音區來調配殘響時間一定足夠的。

至於二側牆的擴散,所使用的是以松木做成的圓錐、尖錐、三角造型擴散器,這些擴散器所擴散的頻域大約是1,000Hz以上的頻域,對於1,000Hz以下的頻域擴散效果

甚微。倒是聆聽位置後方的牆面採用的是一般音響迷常見的1D二次餘數擴散器以及圓弧的混合體,能夠處理的頻域比較低些,大多集中在中頻段。

或許您會發現,大米這個聆聽空間內看不到處理低頻的巨大二次餘數擴散器,也沒看到龐大的吸音棉所做成的低頻陷阱,為何我會說在這個空間中聽不到明顯的中低頻、低頻峰值呢?請注意這個聆聽空間的長寬高比例:11.68:6.7:3.5,長寬高的尺寸不存在相互倍數的存在,長寬高尺寸所引起的低頻共振頻率重疊也就不明顯,實際上也不需要刻意做低頻陷阱來處理。只要先經過電腦模擬,找出可能出現的輕微中低頻、低頻峰值,在天花板或喇叭後牆裡面隱藏相對厚度(以四分之一波長吸音理論來做)的吸音棉就可處理。事實上,大米這個聆聽空間的尺寸就是室內聲學所謂的「黃金比例」。

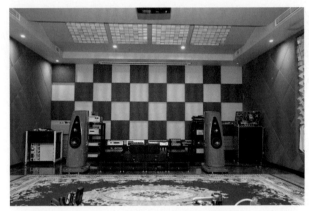

▲大米這個聆聽空間非常安靜,即使開空調也聽不到空調聲,在這樣的空間中聽音樂,再細微的聲音也聽得到。

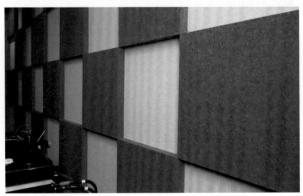

▲大米的聆聽空間把喇叭側面與後面全部規劃為吸音區,採用的是厚度不同的吸音棉,以九宮格方式布置,這樣的設計與錄音室中LEDE的方式類似。

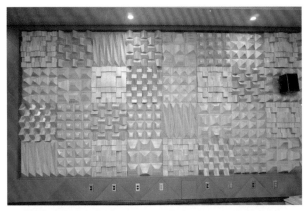

▲從擺喇叭的位置往後開始,二側牆與聆聽位置後牆全部都是擴散設計,這些聲波擴散器採用多種不同的造型,佔了很大的表面積。

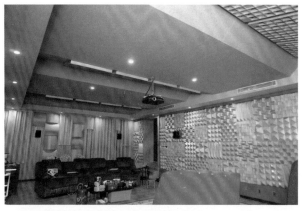

▲大米這個聆聽空間的吸音表面積其實很大,除了天花板表面可以吸收高頻、內藏腔體可以吸收低頻之外,地板上那塊厚地毯也可吸收高頻。而喇叭二側與後面的格狀吸音棉則可吸收高頻與中頻。所以,乍看之下好像都是聲波擴散器,其實吸音的表面積很大。

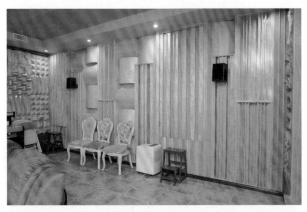

▲聆聽位置後面除了聲波擴散器之外,還加了圓弧,要擴散更低的頻域。這個區域所要擴散的聲波頻域比較低。

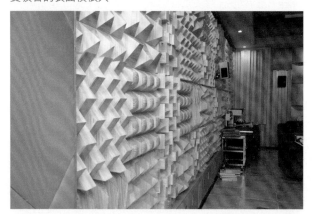

▲大米這個空間的牆面不是採用傳統的二次餘數擴散器,而是各種不同造型的擴散器。

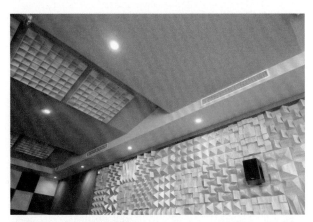

▲仔細看大米這個聆聽空間的天花板,那是玄機所在,不僅設計成層層斜面,而且裡面隱藏吸收低頻的設計,一方面可以吸收過多的低頻,另一方面藉著層層斜面打破天花板與地板之間的平行牆面。此外,天花板的表面也是吸音處理。

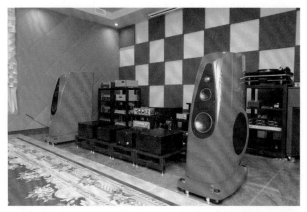

▲在大米這個聆聽空間聽音樂,非常安靜,高頻柔美,中頻飽滿,低頻量感足夠,延伸很低,定位清晰,音場寬深,聆聽甜蜜區大。

瑞典Marten喇叭的聆聽室

Marten的新廠房裡,有一間設計得非常好的聆聽空間,我在裡面聽到非常好的聲音。到底我聽到的聲音是什麼樣子呢?中性、自然、寬鬆、音場非常大,定位非常精準,層次不會擠在一起,可以柔,又可以爆,可以很快,又可以很柔緩。總之,這是我採訪那麼多工廠中所聽過最好的聲音表現,也是我所聽過的聆聽空間中最好的二個之一。

如果您想在這裡聽到某種「特別」味道的聲音,一定會失望,因為這裡的聲音很均勻,很平衡,沒有許多音響迷引以為傲的特別聲音。為何會有特別聲音產生呢?一般來說是二種原因促成的,一是聆聽空間不可避免的缺陷,被音響迷調整成特別味道的聲音。第二是音響迷對特別味道聲音的迷戀,進而從器材搭配、調聲中去營造出這種特別味道的聲音。

對於只把聆聽音響當作嗜好的人而言,這種追求特別味道聲音的作法無可厚非,反正是自己要聽的,自己爽就好,何況營造出特別味道的聲音也可以在同好中誇耀。然而,對於喇叭設計製造者而言,絕對不能落入特別味道聲音的陷阱,因為這是不科學的,不自然的,不中性的,不平衡的,Marten當然也是這樣想。所以,在以前舊的工廠中,Marten就已經找專家設計一間平衡的聆聽空間。後來搬到這裡,同樣也是找原來的聲學設計公司操刀。

Marten這個聆聽空間是Matts Odemalm所設計的,他是瑞典Svana Miljo Teknik(SMT)聲學公司的老闆,在1981年取得科學碩士的學位。他的SMT模組化聲學處理器廣泛被用在歌劇院、音樂廳,以及許多音響聆聽空間中,Marten的聆聽空間只是他眾多作品之一,我知道台灣有一位音響迷進口了整套的SMT模組,在家裡組裝完成。如果您進入www.diffusor.com,就會看到SMT的公司介紹、產品介紹,以及空間作品。只要您相信SMT的能力,把空間圖尺寸傳過去給他們,頻率響應曲線量測好,他們就可以依照空間的條件尺寸,為您設計出完整的天花板、牆面的處理,並且把訂製好的SMT整船送到府上,由用家自己組裝。

SMT擴散器很特別,有許多造型,與傳統二次餘數擴散器不同。就以透明壓克力做成的Transparent Wing Mobile為例,體積1,480x650x300mm,在200Hz-16kHz的頻域可起聲波擴散(時間延遲)作用、200Hz-16kHz頻域的吸音係數為0.1-0.22之間。而在80Hz-200Hz之間能起

Helmholtz共振吸收能力。其效能比起一般的二次餘數擴散器還強。

或許您會擔心,這樣的「隔空抓藥」方式能夠達到您的要求嗎?我想應該可以。為什麼?因為他們的做法完全是科學的,而且可以獲得很精確的數字來證明。例如Marten這個聆聽空間的殘響時間設定在0.3秒(500Hz或1,000Hz),而且把所有各種低頻、中低頻的駐波、空間共振頻率全部以低頻陷阱來吸收,這是我所見過最複雜又最有效,但是又不會花太多錢的作法。Marten要在這個空間中聽音樂、做產品的Reference,還要錄音,所以頻率響應曲線必須盡量平直。要知道,Marten的錄音通常只用二支麥克風,這種錄音方式幾乎很少使用後製來補救調整,所以聆聽空間的特性要盡量中性平衡才能做到。以下,讓我們開始進入這間傑出的聆聽空間。

Marten這個聆聽空間的淨長度是11公尺多,淨寬度是6公尺多,淨高度是3公尺左右。所謂「淨」的意思是原本更大,但是因為要放置聲學調整器,所以空間縮小了。打造這個空間的原則是:第一、先在天花板、左右牆面、喇叭後牆、聆聽位置後牆做吸音處理。第二、表面再用各種不同規格的SMT擴散器、可調頻率的低頻陷阱做處理。第三、地板不做任何處理,如果要鋪大塊地毯,天花板就要做些調整,如果不鋪任何吸音物質,天花板又是另外一種調整。

SMT所使用的擴散器都是用蜂巢紙板或輕質塑膠做成,沒有厚重的木材料。為何不使用厚重的木材料?這跟我的看法相同,因為厚重的木材料會因為本身的重量而吸收過多的中頻段與低頻段,所以必須使用不會吸收中頻段與低頻段的輕質堅硬蜂巢紙板與薄塑膠造型。

四面牆使用的是SMT擴散器,而在天花板則全部使用氣泡狀擴散器,這些氣泡狀擴散器的氣泡大小不一,用來擴散不同頻率的聲波。而且注意看,氣泡的頂端有細細的縫隙,要讓聲波進入,達成Helmholtz Resonance的效果,也就是可以因為共振而把聲波的能量吸收。這些天花板上的氣泡設計成一塊塊的模組,每個模組固定在天花板上的高度不同,總共分為三個高度層次,增加聲波擴散的能力。

四面牆中,內層都是貼滿吸音材料,再以黑色的布料包起來,表面層才放置各種不同的聲波擴散器。只是放置?不需要固定?沒錯,這些聲波擴散器是可以自己站立的,所以每個聲波擴散器都是放著,可以隨時移動,甚至翻過另外一面,使用非常有彈性,可以做殘響時間

的調整，以及頻率響應曲線的調整。

這些聲波擴散器處理的頻寬各自不同，有60Hz-250Hz者，有35Hz-250Hz者，有200Hz-16kHz者，有250Hz-16kHz者。不同頻寬的擴散器依照所測得的頻率響應曲線去做修正，可以把空間內的頻率響應曲線做到盡量的平直。或許您要問，為何16kHz以上的頻域不處理呢？其實一般聲學處理到5kHz以下就夠了，5kHz以上的極高頻波長很短，很容易被室內的擺設、裝置自然吸收反射，而且也不會讓您覺得會刺耳，真正讓您覺得會刺耳的高頻大概在2kHz-4kHz範圍內。

最有學問的是低頻的處理。請注意看牆面的最底下有木質底座，那些底座並非裝飾用，而是低頻吸收器。前面說到，木質的材料重量重，會吸收過多的中頻與低頻，所以低頻吸收器使用的是木質材料。不光是隨便使用木質材料而已，這些木質底座每個都有計算好要吸收的頻域，而且吸收的頻域可以依照調整底部的空隙大小來微調。例如空隙越大者所吸收的頻段就越高，例如針對60Hz左右。而空隙越小者所吸收的頻率就越低，例如針對30Hz者。

再來看房間四個直角，這四個直角被安排做為低頻陷阱。它的做法就是保留牆角的三角形空間，在這個空間裡面放置一綑吸音棉，而在牆角的外觀只是掛一匹透聲布料而已，沒有固定或綁住。至於牆角內的那捆吸音棉要用多少磅數的？要捆多大的直徑？都可以藉由公式計算來獲得。最簡單的方式就是以四分一波長理論來決定它的直徑，再以整捆吸音棉的重量來決定所吸收的頻率量感多寡。

四分之一波長理論是什麼？簡單的說，就是假設您想吸收過多的100Hz，100Hz的波長是3.4公尺左右（音速344公尺/秒除以100Hz），3.4公尺的四分之一就是85公分左右。所以，那捆吸音棉的直徑大約要有85公分。

Marten這間聆聽空間除了四周牆面底座採用木質箱體來吸收低頻，還用四個牆角的空腔來吸收更低的低頻。另外還有一處殺手鐗，那就是利用聆聽位置後牆來做更大的低頻陷阱，吸收更低的頻域。這個低頻陷阱的厚度我目測大概有1公尺深度，整個聆聽位置後牆裡面都是。低頻陷阱的表面可以透聲，這種吸收低頻的原理也是有公式可以計算，有經驗的設計者除了依照公式計算之外，更重要的是仰賴經驗來調整，這是教科書無法教您的，所以需要專業。

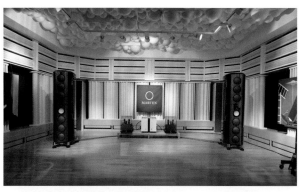

▲Marten喇叭的聆聽室外觀是新型的造型，不過其設計所本還是不脫聲學理論。與傳統聆聽空間不同的是，它採用瑞典SMT公司的設計，所以聲學處理器的外觀與傳統二次餘數擴散器不同。

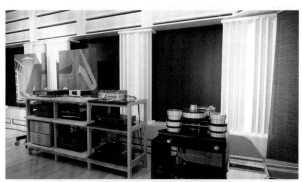

▲請注意看後面那些黑色的部分，那就是用布包起來的吸音體，如果覺得聲波擴散不夠，還可以多加幾個SMT擴散器。

▲這些SMT聲波擴散器有二面，可以使用正面，也可以使用背面。

▲請注意看天花板，天花板上面佈滿大小不同的球面，而且高度分為三層，很明顯的就是利用整片天花板來做聲波擴散。其實不僅這樣，請注意看那些圓球形都有一個一字形小開口，可以讓聲波進入。其實這些大小圓球的外觀可以擴散聲波，但圓球裡面卻設計成Helmholtz Resonance（共振器），藉著大小空腔的共振來吸收聲波。

71

▲SMT擴散器底下是木製櫃子，這些櫃子並不只是用來擺放SMT擴散器的，它主要是用來吸收低頻之用，而且所吸收的低頻頻率可以藉著開口做調整，非常靈活。

▲在聆聽空間的四個角落，並沒有採取密封的設計，而是在角落處掛一個透聲簾子，角落裡面放著一大綑吸音棉，藉著四分之一波長吸音理論的計算，決定吸音棉的厚度（厚度決定所吸收的頻率），再以吸音棉的重量來決定所吸收的量感。這樣的低頻陷阱設計很簡單，但很實用，而且可以靈活調整，費用又低廉。

▲在聆聽位置後方的那一面牆，表面上看起來就是隔間而已，其實不然，裡面隱藏至少深度有1公尺以上的空腔，那是用來吸收低頻域的低頻陷阱。

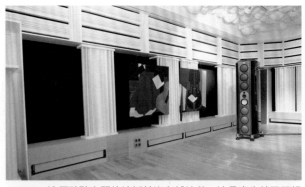

▲Marten這個聆聽空間的地板並沒有鋪地毯，這是事先就已經規劃的，所以四周牆面的吸音能力就要補足地板所缺的吸音能力。音響迷在觀察一個聆聽空間的設計時，不能只看到地板沒鋪地毯，就以為家裡也可以這樣做，殊不知設計者已經在其他地方補足地板本來該有的吸音量。

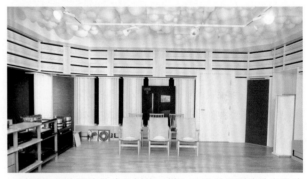

▲聆聽座位後面的做法跟側牆一樣，不過看不到的地方是後面還有厚厚一層空間，作為吸收低頻的低頻陷阱。

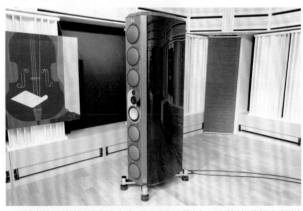

▲看到喇叭後牆的那個直角嗎？那只是以一塊薄的透聲布簾掛下來遮住而已，沒有封住，裡面是一綑經過計算的吸音棉。

▲SMT擴散器是用紙做的，重量很輕，可以自己站立，又不會吸收中頻與低頻。

器材搭配

167. 常聽人家說器材搭配很重要，什麼是器材搭配？

所謂器材搭配就是訊源、擴大機、喇叭之間的搭配。在一個理想的聆聽空間中，一套理想的器材是不需要刻意作搭配的，因為一切都會很完美。可惜，現實世界中聆聽空間不可能完美，音響器材不可能完美，所以器材搭配就顯得很重要。購買器材時，最好先了解訊源、擴大機與喇叭的個性，再將這些個性截長補短，完成最佳的搭配。

168. 器材搭配的目的是什麼？

器材搭配最終的目的就是要讓播出的音樂具有平衡美感，高、中、低頻段要平衡，不要偏向高頻段，也不要讓中頻段臃腫，更不要低頻段不夠或太肥。如果是擴大機與喇叭的搭配，那還牽涉到輸出功率與靈敏度的搭配，不僅是高中低頻段量感的平衡而已。

169. 器材搭配會有很多變化嗎？

很多！這麼說好了，假設全世界的訊源只有三種聲音個性，全世界的擴大機也只有三種聲音個性，全世界的喇叭也只有三種聲音個性，這三者結合起來就會產生27種不同的聲音。事實上全世界的訊源只有三種聲音個性嗎？當然不可能，只會更多不會更少，所以，器材搭配的結果是千變萬化的。

170. 這麼說來，有些時候覺得某套音響不好聽，並不是音響器材本身的問題，而是搭配的問題？

是的，我自己這幾十年聽音響的過程中，不知道遇過多少這樣的事情。例如某對喇叭用某牌擴大機推，怎麼聽都覺得高頻上不去。換成另一個牌子的擴大機，高頻整個就甜潤華麗起來。某部擴大機推一些喇叭只是覺得普通而已，然而當換上配有氣動式高音的喇叭之後，這部擴大機整個生龍活虎起來。某部3瓦小管機推一對靈敏度100dB的喇叭，高頻段聽起來刺耳，低頻段不足。但是換推另一對靈敏度96dB的喇叭時，不僅高中低頻段聽起來很平衡，而且低頻量感很足。像這樣的例子太多了，很多的搭配結果都是事先料想不到的。

171. 既然器材搭配的結果是這麼不可捉摸，很多音響迷鐵口直斷說某某喇叭不好、某某擴大機不好、某某訊源不好，是否也都是器材搭配不當在作怪？

不能說是百分百是器材搭配在作怪，但我認為至少有80%是搭配不良所致。所以，我在寫器材評論時，都會試過幾套搭配，如果覺得好聽，就會把評論寫出來。如果無法獲得我滿意的聲音，我就不會寫出來。並不是我要刻意隱瞞，而是我無法聽到好聲的原因，可能就是器材搭配不當所致。如果我貿然寫出來，豈不是錯殺忠良？通常，聽過越多器材的人，就會越相信器材搭配的重要性。

172.器材搭配有沒有什麼原則可循？

剛柔並濟、陰陽調和、量感互補、五行相配。

173.什麼是剛柔並濟？

有些喇叭衝擊性強，高頻稍有侵略性，這就是陽剛的個性。如果搭配的擴大機也是陽剛個性，很可能整體聲音聽起來會太衝太硬，侵略性太強，聽起來會有壓力。此時應該搭配一部聲音比較柔美的

174.什麼是陰陽調和？

有些擴大機的聲音個性比較活潑，有些喇叭的聲音個性比較溫柔，如果把活潑的擴大機搭配活潑的喇叭，在比較硬調的空間中可能會覺得高頻的壓迫感太重。相反的，如果把溫柔的擴大機搭配溫柔的喇叭，整體聲音聽起來可能會覺得衝擊性不足，活生感不夠。所以，無論是訊源、擴大機或喇叭，相互之間的搭配都要注意陰陽調和。

175.什麼是量感互補？

有些擴大機的低頻量感比較多，此時如果搭配低頻量感也比較多的喇叭，加上聆聽空間不可避免的中低頻、低頻峰值，就會讓低頻顯得太濃太重太肥。有些訊源的高頻比較突出，如果搭配上同樣高頻突出的擴大機與喇叭，加上聆聽空間如果四壁光滑，反射音多，就會造成高頻與中、低頻的失衡，耳朵容易受不了。所以，高、中、低頻段量感的互補在器材搭配中是很重要的一環，不可輕忽。

176.什麼是五行相配？

所謂五行就是水火金木土，不過音響論壇為了方便一般人記住，把順序改為金木水火土，以這五行代表器材的個性。金：外放活潑爽朗。木：溫暖內斂親和。水：柔美中性溫潤。火：快速熱情衝擊。土：厚實飽滿穩重。每種音響器材的聲音個性大概都會包含這五項，只是每個項目的強弱不同。例如把每項的分數訂為5分，有的喇叭在金獲得2分，木獲得4分，水獲得4分，火獲得2分，土獲得4分。我們就可以判斷這對喇叭屬於比較溫暖

內斂柔和，而且低頻相當飽滿，聲音的厚度很夠。一般人可以根據這五大項聲音個性去分析音響器材，找出能夠相互搭配的器材，這樣更能落實器材搭配的需求。

177.音響五行個性很容易了解，問題是怎麼能夠知道每件器材的音響五行個性呢？

音響論壇在每個器材評論上都附有音響五行個性圖，就是要提供音響迷器材搭配的資料，您可以看音響論壇上的評論，或上普洛影音網，在「器材搭配」欄目中可以找到器材的音響五行個性圖。

178.訊源與擴大機之間有沒有學理上的搭配規範？

一般來說，訊源、擴大機的輸出端與輸入端，其接駁原理都是一樣的，那就是上一級（訊源）的輸出阻抗要低，下一級（擴大機）的輸入阻抗要高，這樣才能獲得最佳的阻抗匹配。輸出阻抗低，使得輸出電流大，可以透過訊號線做長距離輸送音樂訊號。而輸入阻抗高，讓輸入的電流降低，使得擴大機內部的電子線路在工作時負擔較小。除非特例，否則廠製機的訊源與擴大機之間的阻抗匹配都不會有問題。至於輸出電壓的高低要不要考慮？目前數位訊源輸出的電壓至少都有2Vrms，已經夠用了，不必擔心。

179.擴大機與喇叭之間有沒有學理上的搭配規範？

通常音響迷會遇上的問題是：這對喇叭很難推。這句話所包含的意思很複雜，可能代表低頻量感推不出來，可能代表低頻控制力不佳，可能代表中頻不夠飽滿，可能代表高頻會飆出來，可能代表聲音不夠有勁，可能代表音量不夠大。

會造成這些問題，有可能是擴大機本身輸出功率不足所致，有可能是喇叭的靈敏度太低，有可能是喇叭的反電動勢太強，有可能是喇叭的阻抗響應曲線與相位響應曲線太彎曲所致，也可能是擴大機本身的阻尼因數太低。

180. 擴大機的輸出功率與喇叭的靈敏度要如何搭配？

通常喇叭的靈敏度是以dB表示，標示方式為1W/1M或2.83V/1M。例如標示90dB（1W/1M）意思是，在喇叭前一公尺處，輸入1瓦的功率給喇叭，所測得的音壓是90dB。那麼2.83V/1M是什麼意思？所謂2.83V就是擴大機的輸出電壓，依照輸出功率的公式=輸出電壓平方除以喇叭負載阻抗，得到的答案是1W。

咦？這不是跟1W/1M一樣嗎？為何要有二種標示？其實不一樣的地方在於喇叭的負載阻抗，如果我們的喇叭負載阻抗是8歐姆，求得的答案是1W沒錯，如果喇叭的負載阻抗是4歐姆呢？求得的答案就會變成2W。換句話說，如果標示喇叭靈敏度90dB（2.83V/1M），而查喇叭阻抗是4歐姆時，其實這對喇叭的靈敏度是比90dB（1W/1M）還低的。

181. 喇叭靈敏度與效率是一樣的東西嗎？

不一樣！喇叭靈敏度（Sensitivity）以dB來表示，而喇叭的效率（Efficiency）以%來表示。靈敏度的意義是輸入喇叭1瓦功率，在喇叭前一公尺所測得的音壓。而喇叭的效率指的是電能轉換為聲能的效率，通常喇叭廠商不會標示這個數字，只會標示靈敏度。

182. 喇叭靈敏度與效率之間有沒有換算公式？

有的。不過，一般人也不必這麼麻煩，在此我列幾個喇叭靈敏度與效率的對照，您就可以了解了。

82dB=0.1%。85dB=0.2%。89dB=0.5%。92dB=1%。95dB=2%。99dB=5%。102dB=10%。105dB=20%。

您看，即使靈敏度高達92dB的喇叭，其電能聲能轉換效率也才1%而已，有多少擴大機的電能是被浪費了啊！看到這樣的對照，我相信以後您就不會口口聲聲說「高效率」喇叭了，而會改口說高靈敏度喇叭。因為就算是95dB的靈敏度也才2%的電能聲能轉換效率啊！怎能說是高效率呢？

183. 一般人都説靈敏度高的喇叭只要搭配小功率擴大機就可以，靈敏度低的喇叭要搭配大功率擴大機，是這樣嗎？

理論上是這樣沒錯，不過有的時候也不盡然。例如，有的100dB靈敏度的喇叭用3瓦輸出的2A3小管機就能推得很好，但有的卻無法推得好。為什麼？其實以理論來說，3瓦已經足夠讓靈敏度100dB的喇叭在一般聆聽空間中發出很大的音量，問題在於所發出的聲音中，高頻段、中頻段、低頻段是否很平衡？如果這對100dB的喇叭低音單體發出的靈敏度只有90dB，高音單體發出的靈敏度有105dB，如此一來就會造成低音推不出來、高音太突出的失衡，此時就會覺得聲音很吵，當然不好聽。此時就要換一部輸出功率更大的擴大機來推100dB的喇叭。

184. 大概多少瓦數的擴大機可以搭配多少靈敏度的喇叭呢？

老實說沒有一個定論，因為這還要看聆聽空間的大小，以及一般人聽音樂習慣的音量大小。假若面對的是靈敏度95dB以上的喇叭，50瓦的擴大機應該都很足夠了。如果面對的是90-95dB的喇叭，100瓦大概夠了，如果是86dB以下，建議至少200瓦。

185. 經常會看到擴大機阻尼因數這個名詞，到底這跟喇叭搭配有什麼關係？

Damping Factor通常譯為阻尼因數，所謂「阻尼」就是把擴大機的功率輸出級當作擴大機與喇叭之間的阻尼，吸收從喇叭回傳到擴大機的反電動勢。如果沒有這種阻尼能力，喇叭單體在運動時就會更難控制。

186. 挑選阻尼因數比較高的擴大機，對喇叭的控制力與驅動力是否會比較好？

一般來說是這樣沒錯，根據阻尼因數的算法：喇叭阻抗÷擴大機輸出阻抗=阻尼因數。所以，擴大機的輸出阻抗越低，阻尼因數算起來就會越高。擴大機輸出阻抗越低意謂著可以輸出更大的電流來驅動喇叭單體，也意謂著擴大機功率輸出級有能力可以吸收更多的喇叭反電動勢。如果沒有另外的因素影響，阻尼因數高的擴大機對於喇叭的驅動力與控制力的確會比較好。

187. 前面一直提到喇叭的反電動勢？到底這是什麼？

反電動勢Back ElectroMotive Force，或稱Counter EMF。喇叭單體是由線圈與磁鐵構成，就好像發電機，當單體在做活塞運動時，本身會產生電流，而這股電流就會順著喇叭線回輸到擴大機的功率輸出級，這就是喇叭的反電動勢。

188. 到底要選怎麼樣的擴大機，才能應付喇叭的反電動勢？

一般要選阻尼因數高的擴大機，才能有效吸收從喇叭傳來的反電動勢。不過，阻尼因數這項規格並不是每一部擴大機都會標示。

189. 如果喇叭的阻抗曲線高高低低落差很大，要如何搭配擴大機？

喇叭的阻抗並非固定在8歐姆或4歐姆，它是會隨著頻率的高低而改變的，通常喇叭規格所標示的8歐姆或4歐姆其實只是個參考數字而已。喇叭好不好推，跟阻抗曲線的平坦有很大的關係，一般喇叭頂多只會標示最低阻抗，不會標示最高阻抗，甚至根本不提供阻抗曲線，所以音響迷很難從喇叭規格中判斷到底好不好推。唯一能做的就是擴大機的輸出功率盡量大些。

舉例來說，一對喇叭的最高阻抗如果來到16歐姆，最低來到2歐姆，假設擴大機的輸出功率是100瓦（8歐姆負載下），那麼這部擴大機在面對2歐姆阻抗時，其功率輸出會大到400瓦。表面上看起來好像是好事，其實是壞事，因為一部為100瓦設計的擴大機，其電源供應與功率晶體的耐受能力很少會以400瓦為標準。換句話說，面對2歐姆時，擴大機可能已經軟腳失真了。

而當擴大機面對16歐姆時，其功率輸出縮小到50瓦，此時對喇叭的驅動力與控制力大減。所以，想要知道一對喇叭好不好推，阻抗曲線的資料是很重要的。

190. 前級與後級之間有沒有學理上的搭配需求？

理論上只要前級的輸出阻抗小於後級的輸入阻抗很多倍（至少也要1:10）即可，此外就是前級的電壓輸出大小要能符合後級的電壓輸入靈敏度要求。不過，實際上搭配時，不同的前、後級卻可搭配出千變萬化的結果。所以，原則是要遵守，但實戰經驗也非常重要。

191. 既然輸入端與輸出端的阻抗比值越高越好，為何不乾脆讓比值更高呢？難道更高的比值會有副作用嗎？

想要提高輸入端與輸出端的阻抗比值理論上並不難，一般擴大機的輸出阻抗多在1k歐姆以下，而輸入阻抗很多是47k歐姆，只要把前級的輸入阻抗提高到100k歐姆甚至1M歐姆，二者的比值就會很大。問題是，輸入阻抗越高，代表能進入下一級的電流也越小，換句話說，只要帶有微弱的電流就能在電路上工作。此時可能會出現一個問題？什麼問題？空氣中的各種無線電雜訊，這些微弱的雜訊可能會透過訊號線（等於是天線）的收集而進入高輸入阻抗端，造成音樂訊號的汙染。所以，1M歐姆輸入阻抗的擴大機很少人做，除非對於消除雜訊很有把握。

192. 真空管擴大機與晶體擴大機之間有什麼搭配原則？

一般來說以真空管前級搭配晶體後級的機會比較多，反過來搭配的機會比較少，這是因為晶體後級對於喇叭的控制力通常優於真空管後級，所以才會如此搭配。同樣的，真空管擴大機與晶體擴大機之間的搭配也要遵守阻抗匹配的原則，也就是前端的輸出阻抗要儘量低，後端的輸入阻抗要儘量高。

193. 購買音響器材有什麼指導原則？

第一、量力而為，自己準備多少預算，要先打定主意。建議購買前最好先走一趟音響大展，這樣才會知道現在的「米價」。第二、不必在乎要把預算做怎麼樣的分配，因為到頭來您會發現訊源、擴大機、喇叭、線材等等每樣都很重要，不過預算還是放在訊源、擴大機與喇叭優先。第三、優先找有熱忱的音響店，或許這種店家的售價可能貴一點點，但換來的調聲能力與服務是值得的。第四、購買非代理商貨之前要先想清楚，自己是否能承擔故障後無法維修的後果。

194. 什麼是LP Vinyl唱片？

LP 是Long Playing的意思，Vinyl則是指製造唱片的材料，學名乙烯基，類似我們經常接觸的PVC塑膠。這種材料原本是透明的，因為生產過程中加入黑色，通稱黑膠，所以LP又稱為黑膠唱片。LP指的是能夠長時間播放的黑膠唱片，這是相對LP之前的SP黑膠唱片而言，因為以前的唱片播放時間更短，12吋78轉唱片一面大約只能播放5分鐘音樂，而黑膠唱片每分鐘33又1/3轉每面大約可唱20分鐘。SP並不是Short Playing，而是Standard Playing的意思。目前還在市面上販售的黑膠唱片以33又1/3轉與45轉的LP為主，直徑12吋或10吋。在使用黑膠材料之前，製造唱片用的是蟲膠（Shellac）。

▲這就是Vinyl材料，可以是透明的，可以是黑色的，可以是其他顏色，一般以採用黑色者居多，所以稱為黑膠唱片。

195. 從78轉到33轉LP黑膠唱片是怎麼演變的？

1920年代：

早在1926年，美國西電（WE）就因為要錄製電影配音配樂的需要，而發展出每分鐘33又1/3轉、直徑16吋的「唱片」，這種唱片每面能夠播放11分鐘，這樣才能滿足當時24格、每卷300公尺的35mm電影膠卷所需。當時的唱片溝紋寬度還是跟78轉唱片一樣，而且是從內圈開始唱起，跟現在的黑膠唱片從外圈唱起不同，反倒與CD從內圈開始讀取一樣。

1930年代：

到了1930年代，廣播界也開始使用33又1/3轉、16吋直徑的漆盤(Lacquer)來保存錄音，一直到1940年代磁帶錄音才取代了漆盤作為保存的媒體。1931年，美國RCA Victor唱片公司也推出10吋與12吋的Long Play唱片，而且唱片溝槽的寬度比78轉還窄，意謂著一面唱片可以容納更長的音樂，當時10吋盤大多用來錄製流行音樂，12吋盤則用來錄製古典音樂。RCA Victor這種長時間播放的唱片使用跟78轉不同的唱針，而當時用來壓製唱片的材料稱為Victrolac，這是一種以Vinyl黑膠為主的複合材料。當時RCA這種唱片12吋直徑一面已經可以唱15分鐘，並且錄下最早的貝多芬第五號交響曲，那個版本是Leopold Stokowski指揮費城管弦樂團所錄下的。

可惜的是，1930年代 RCA Victor開始走下坡，又遇上美國經濟大蕭條，所以這套新系統並沒有成功推廣。

1940年代以後：

到了1941年，Columbia唱片公司開始著手研發LP，不過因為二次大戰而中止，到了1945年大戰結束後重啟計畫，最後在1948年6月18日公開發表，LP被認定是由Columbia唱片所制定。

1948年LP推出之後，78轉唱片仍然是主流，到了1952年，78轉唱片的銷售數量仍然佔美國唱片市場一半以上。而45轉的單曲唱片銷售數量大約佔30%左右，33又1/3轉LP的銷售數量大約佔整唱片銷售數量的17%左右。到了1958年進入立體時代，33 1/3 轉LP在美國的銷售數量也僅佔25%，不過其金額已經佔了58%(因為LP售價比較高)。而此時78轉唱片的銷售數量大約只剩下2%，唱片市

場主流是45轉唱片。78轉唱片在1959年正式熄燈下架。1960年代，世界各地開始風行33又1/3轉LP唱片。

▲Long Play唱片是美國Columbia唱片公司推出的，成了後來大家的標準。

196. LP黑膠唱片是什麼時候由單聲道進入立體聲？

有關立體聲唱片的研究，早在1920年代就已經開始，不過真正推出商業化生產立體唱片的是1957年11月，由一個小廠牌Audio Fidelity Records推出，這張史上第一張商業化立體黑膠唱片一面錄製爵士樂「Dukes of Dixieland」，另一面錄製火車與其它音效。這張唱片在1957年12月13日，由唱片公司老闆Sidney Frey在紐約市公開展出，首批示範片壓了500片。1957年12月，另外一家小唱片公司Bel Canto Records也推出立體黑膠唱片。Decca唱片要一直到1958年才正式推出立體黑膠唱片，第一張是安塞美指揮的林姆斯基高沙可夫「Antar」，事實上這個立體錄音早在1954年就已經錄好了。

其他唱片公司如London也早在1955年就嘗試做出立體唱片。1957年4月，英國Connoisseur唱片公司在倫敦Audio Fair也展出立體唱片。RCA唱片在1957年6月24日也宣布他們要推出立體黑膠唱片，不過都不是正式商業化壓片發行。或許您現在往回看，會奇怪為何立體黑膠唱片的進程會那麼緩慢。不要忘了，除了黑膠唱片的壓製之外，立體刻片機、立體唱頭、消費者購買立體音響等都要同步配合，在當時可說是天翻地覆的時代。

197. 為什麼45轉聲音會好過33轉（精確的說是33 1/3轉）？

許多人只是直接的想到因為轉速快，所以45轉的唱片

聲音比33轉好。這種說法是對的，但是沒有切中要點。真正的原因是在同一個單位時間內，唱針經過45轉的溝槽長度會比較長，這意謂著相同的音樂資訊量被刻得比較寬鬆，沒有33轉那麼擁擠。越寬鬆的溝槽可以讓唱針在溝槽內循軌得更好，唱針跟溝槽接觸的角度也會更正確。循軌得更好與唱針與溝槽接觸的角度更正確才是45轉比33轉聽起來更好的關鍵。

198. 黑膠復興指的是什麼？

黑膠唱片早在1981年CD推出之後急遽萎縮，到了1993年，美國市場一年的黑膠銷售量僅剩下30萬張，這是最低點。1994年有60萬張，1995年有80萬張，1996年有110萬張，1997年也是110萬張，1998年有140萬張，1999年有140萬張，2000年有150萬張，2001年又降回120萬張，2002年130萬張，2003年140萬張，2004年降回120萬張。到2005年，美國一年只剩下90萬張黑膠唱片銷售量，2006年也是90萬張。

而2007年開始成長，有100萬張的黑膠銷售量。從2008年開始，美國黑膠銷售量逐年大幅成長，2008年有190萬張銷售量，2009年又成長到250萬張銷售量，2010年280萬張，2011年390萬張，2012年460萬張，2013年610萬張，2014年更跳躍至920萬張，2015年1,190萬張，2016年1,310萬張，2017年1,430萬張。

從上述統計數字中，可以看出從2015年開始，黑膠銷售成長的力道開始趨緩，不過仍然在小幅成長中。到底黑膠復興能不能持續下去？讓我們拭目以待。

199. 為何還有那麼多人在迷黑膠呢？

為什麼已經進入數位音樂時代，還是有許多人鍾情於LP黑膠唱片呢？這是因為黑膠唱片所發出來的聲音特別迷人，甚至在許多方面還是CD所無法望其項背的。例如LP重播小提琴的優美音質音色與其演奏時的擦弦質感真的就不是CD所能夠相比的，黑膠播放出來的空間感與細微的細節也是CD很難企及的。為什麼LP能夠發出那麼迷人的聲音呢？究其原因，LP沒有經過如CD般把類比訊號轉換成數位訊號的過程應該是原因之一。LP從錄音開始就是類比母帶，製成母版時也是以類比的方式刻出溝槽，這個過程裡把聲波的振動忠實的以機械振動的型態保存。等到生產時，也是以壓模的方式複製溝槽。一直

到再生時，也是以唱針這種機械方式把溝槽的振動轉換為聲波（也就是音樂訊號的電壓）。從以上的程序中，我們可以理解表面上在LP的製造播放過程中，除了必須的RIAA等化還原程序之外，幾乎沒有加入任何一滴會破壞原味的水。

不過，黑膠唱片的聲音雖然迷人，但是它從刻片一直到重播過程中，有許多機會產生失真，或者音染。因此，黑膠雖然迷人，但嚴格說來並沒有CD或數位音樂檔那麼中性。

200. 為何說黑膠並不中性呢？

首先，黑膠在刻片之前就要先做RIAA等化，播放時還要再還原一次，這等化與還原之間就會產生失真。再者，黑膠在漆盤上（Lacquar）刻片時也必須刻意控制刻片振幅，這等於是另一種訊號壓縮。還有，刻片完成之後由於漆盤材質很軟，如果沒有馬上製模，還要把漆盤放在冰箱中避免高溫。許多刻片室跟壓片廠是分開的，在儲存運送過程中可能會導致細微的溝紋變形。而在漆盤送抵壓片廠時，還要經過噴液態銀鍍鎳脫模製版過程，這幾道工序也會造成細微的變化。

最大的不中性是來自播放端，由於黑膠必須經過唱盤、唱臂、唱頭、唱頭放大器等關卡，唱盤、唱臂、唱頭本身組合之後的細微振動會摻入針尖在溝槽循軌的振動中，而產生音染。而每個唱頭放大器也都有它自己的聲音特色，這也是另外一種音染。最後，使用者本身會有偏好，他們會去找合乎自己偏好的唱盤、唱臂、唱頭與唱頭放大器來搭配。

更要命的是，重播黑膠唱片需要經過精密的調整過程，才能發出最美好的聲音，而每個人的黑膠系統調整功力差異很大，調不出好聲者大有人在，不像播放CD誰來放都一樣。最終，每個黑膠唱片使用者都可以在家裡調出自己所特有的聲音特質，而且與眾不同，不管是好聲或衰聲。這就是黑膠系統迷人之處，但也是不中性之處。

201. 黑膠唱片的製作過程

第一步刻片，在漆盤（Lacquer）上刻出溝紋。第二步在漆盤上噴液態銀，讓漆盤能夠導電。第三步將漆盤放入鎳槽中製作出金屬Master版，此時溝槽是凸的。第四步從Master翻模製作出Mother版，此時溝槽是凹的。第五步從Mother版翻製Stamper版，此時溝槽是凸的。第六步用Stamper版壓製出黑膠唱片，此時溝槽又回復到跟漆盤一樣是凹的，可以用唱針唱出音樂。

202. 什麼是漆盤（Lacquer）？

所謂漆盤就是在一片14吋的鋁盤上塗上一層薄薄的Cellulose Acetate Lacquer，這種材料很軟，外觀看起來像黑色的生漆。刻片台（Lathe）上的刻片刀就是在這片軟漆上刻出溝槽。刻好的漆盤由於質地很軟，而且不耐熱，所以最好馬上送到壓片廠翻成金屬母模。如果無法馬上翻模，最好要在72小時以內完成，而且漆盤要放在適當低溫的冰箱中，確保溝槽形狀不會因為溫度過高而變形。

203. 常聽人家說刻片師很重要，到底好的刻片師與一般刻片師差別在哪裡？

當刻片工作進行之前，刻片師必須先聽過母帶，了解這張唱片音樂的音量大小、動態範圍等等，並據此決定溝槽要刻多深？溝槽與溝槽之間的溝壁要留多厚？音樂的動態要壓縮多少？這些工作就決定了一面黑膠唱片能夠容納多少音樂時間？能給聆聽者帶來多大的音樂動態範圍？以及音質的好壞。刻片師不僅要考慮上述這些因素，還要考慮到唱臂唱針的循軌能力，當年Telarc所出版的「1812年序曲」黑膠唱片就是刻意不把砲聲壓縮，刻出寬幅扭曲的砲聲溝槽，使得大部分唱臂唱針都無法唱出所有的砲聲而跳針。所以，刻片品質的好壞也就決定了這張唱片的音響效果。

▲刻好的漆盤還要轉成金屬Master版，用以翻製壓片的Stamper，圖中就是金屬Master版。

204. 以數位母帶來刻製黑膠唱片，跟類比母帶有什麼不同？

現今大部分的錄音都是數位錄音，大部分以前類比錄音的母帶也被轉成數位母帶保存，所以無論是新出版的黑膠唱片、或復刻以前類比時代錄音的黑膠唱片，幾乎都是以數位母帶為訊源，把數位母帶以DAC轉成類比訊源再去刻片。

無論是以數位錄音的母帶去刻片，或者以類比母帶轉成的數位母帶去刻片，都已經數位化，其製作出來的黑膠唱片，跟純粹以類比母帶作為訊源製作出來的黑膠唱片在聽感上是不同的，最大的不同是「直接無隱」的聽感，還有音質上的差異。

205. 目前市面上復刻的黑膠唱片還有採用類比母帶去復刻的嗎？

有的，但已經不多。只要是負責任的唱片公司，在唱片說明上都會清楚註明是數位母帶刻片或類比母帶刻片。美國Analogue Productions就是堅持以類比母帶復刻的唱片公司之一。

206. 到底復刻片與原版片有什麼差別？

一般音響迷都會追求原版片，千方百計搜尋，尤其是第一版。而現在復刻的黑膠唱片大部分也都集中在已經被認定為發燒片的黑膠唱片身上。第一版與第二版、第三版、復刻版聽起來不同的原因，主要是刻片的不同，還有Remastering的差異。至於壓片的差異其實不大，甚至可以說今天的壓片無論在Vinyl材料本身或唱片的厚度、平整度都勝過當年。當年的黑膠唱片大部分都是110-120克左右，現在的復刻黑膠唱片大部分標榜180克，少部分130-140克，所以現在復刻或新出版的黑膠唱片很少見到「魷魚唱片」(扭曲不平整)。

207. 第一版黑膠唱片一定是最好的嗎？

很多黑膠迷堅信第一版絕對比再版或復刻版還好，這是幾個原因造成：第一、這張黑膠唱片會變成眾所追求的發燒片，就是因為當年刻片師刻片品質「碰巧」非常好。事實上那位刻片師每個月所刻出的黑膠唱片不下幾十張，也不是張張都是發燒片，應該有很多沒有刻好。

我們不要忘了，當年黑膠唱片全盛時期，出版的黑膠唱片數量何其多，而在黑膠迷心目中的發燒片恐怕不及萬中之一或百萬中之一，所以我才會說能夠成為發燒片其實並非刻意的，而是碰巧的。第二、堅持非第一版不買的黑膠迷，其唱臂唱頭系統的調整也是因應第一版的厚度來調整的，尤其是VTA/SRA角度。拿這樣的唱針角度來唱180克的復刻版，除非唱針VTA/SRA角度重新調整，否則二者的比較就不客觀。第三、第一版通常具有炒作價格的價值，如果承認復刻版音效比第一版還好，第一版馬上會身價大跌，所以必須堅持第一版絕對好過復刻版。

事實上，當我們在唱第一版黑膠唱片時，要先想到以下二個問題：第一、當年刻片刀是以什麼角度來刻片的？第二、當年的唱片等化曲線是哪種？當年刻片刀刻片的角度影響了我們調整VTA/SRA的正確性。而現今我們所用的唱頭放大器多僅提供美國RIAA的等化曲線補償，事實上在1950-1970年間，各唱片公司都有自己的等化曲線。當我們使用不對的等化曲線補償時，播放出來的聲音其實是失真的，但是大部分黑膠迷卻甘之如飴。

208. 什麼是DMM刻版呢？

所謂DMM刻版就是Direct Metal Mastering，這是德國Teldec（Telefunken Decca）與Neumann所合力研發的黑膠唱片刻版方式，在1970年代末期開始使用，但是因為CD在1980年代就開始盛行，所以DMM刻片在當時並沒有流行，在1980年代初期就沉寂了。傳統刻片是在鋁盤上塗一層軟漆，稱為Lacquer，刻片刀在軟漆上刻出溝紋。而DMM則是採用軟銅板，讓刻片刀直接刻在銅板上。刻片刀直接刻在銅板上除了刻片頭要加熱之外，還要利用一個40kHz或60kHz的高頻震盪裝置來去除附在刻片頭上的銅屑。

209. DMM刻片有什麼優點呢？

到底DMM刻版有什麼好處呢？第一、因為銅板相較於漆版是硬的，不會有漆版刻過之後溝槽的回彈變形，也降低因為擠壓溝槽而產生Pre Echo，尤其在暫態反應極快的音樂段落可以刻得更好。還有，刻片完成之後也不必如傳統漆盤一般要放在冰箱裡，避免室溫過高漆盤的溝槽變形。另外一個最大的好處就是刻好的銅板可以直

接去做壓片用的Stamper，比傳統漆盤省略了好幾個翻模的步驟，提升了唱片溝槽的精確度，也降低雜音。

210. 既然DMM刻片有那麼多好處，為何沒有成為主流？

第一個原因是當年推出DMM刻片時，已經是黑膠盛世的尾聲，沒來得及普及。第二個原因是與傳統Lacquer刻片聽感不同。一個被討論的焦點就是高頻表現聽起來與傳統刻片會有不同，喜歡傳統刻片的人可能會認為DMM刻片的高頻表現不如傳統刻片細緻，細節沒那麼多。此外，由於DMM刻片時，刻片刀的角度是0度，這與傳統刻片的15-23度不同，因此當您在唱DMM唱片時，VTA/SRA角度勢必要重新調整，但大部分人卻沒有重新調整，或許這也是DMM刻片高頻聽起來與傳統刻片不同的原因。

211. 什麼是Direct Cut直刻黑膠唱片？

Direct Cut也稱為Direct to Disc，簡單的說就是沒有經過母帶這關，演奏的音樂直接從錄音現場送到刻片室，完成AB二面刻片。換句話說，直接刻片必然是整個樂團一起演奏，不是分時錄音。也因為如此，在錄音時，演奏相關人員精神必然更緊繃，只要有一個錯誤，就必須把漆盤Lacquer毀掉重來。

直接刻片能否做多麥克風錄音？可以，只要現場有混音台，把多支麥克風即時混成雙軌訊號，傳送到刻片室即可，當然這要經過事先演練與精密的安排。直接刻片最大的好處就是沒有經過錄音帶的劣化，聲音比用母帶去刻片還要直接、醇美，動態範圍更大。不過，為了留下紀錄，或以防萬一，現在的直接刻片通常都會準備盤帶機，同時錄下母帶，只是不會拿母帶去充當直刻訊源。

直接刻片其實不是新科技，早在磁帶盤式錄音機還未商用之前，單聲道黑膠唱片多是採用直接刻片，從LP黑膠流行之後，直接刻片慢慢就退位了。一直到1970年代，有少數幾家音響迷唱片公司如Sheffield Labs、M&K Real Time、Crystal Clear等重新復古，這才讓音響迷享受到立體直接刻片的好處。

▲這張Anne Bisson的Four Seasons In Jazz就是直刻黑膠唱片。

212. 直接刻片的壓片數量有限制嗎？

其實沒有限制，只要一次做出數量夠多的壓片金屬版Stamper，就可以壓出很大數量的黑膠唱片。只不過出版直接刻片的發行商通常會刻意控制壓片量，凸顯限量直接刻片的價值，所以一般直接刻片的黑膠數量都不多。

213. 通常一個壓片金屬版Stamper能夠壓製幾張黑膠唱片？

一個壓片金屬板的壓片上限通常都設在1,000張左右，所以一次壓片都要準備足夠的壓片金屬版。以前黑膠時代，流行音樂動輒銷售上百萬張，可以想像要準備多少壓片金屬版，要動員多少壓片廠來壓製。甚至不同地區、不同國家可能會送母帶拷貝到當地刻片壓片，這也是不同地區國家的版本聲音聽起來有差異的原因。

214. 什麼是黑膠唱片的Pre Echo？

傳統漆盤刻片，由於漆盤是軟的，刻片刀在刻出溝槽時，同時會擠壓到旁邊的溝壁，形成振幅很小的變形，導致播放黑膠唱片時，在前一圈就會聽到後一圈的音樂，幸好這先跑出來的音樂音量很小，有如細微的回音，所以稱為Echo。又因為黑膠唱片每分鐘33又1/3轉，所以音樂出現前的空白大約1.8秒就可以聽到回聲，所以稱為Pre。其實，Pre Echo並不是只存在於二軌之間的空白處，而是整張唱片都有，只不過因為被正常播放的音樂遮蔽了，所以我們只能在二軌間的空白處聽到Pre Echo。

215. 什麼是半速刻片Half Speed Mastering？

所謂半速刻片就是在刻片時，把母帶的播放速度減半，同時也把刻片機的刻片速度減半，如此一來在重播時聽起來就會是正常的。半速刻片起於1970年代，RCA為了要刻CD4 Quadradisc黑膠而想出來的方法。因為CD4錄音的頻寬達到30kHz，如果以傳統刻片方式，不容易刻出30kHz極高頻，於是工程師想出把母帶與刻片機的速度同時降一半的作法。速度降一半之後，原本30kHz的極高頻就變成15kHz，如此一來刻片就沒有問題。而重播時，由於速度變成2倍，我們就可聽到正常的30kHz了。

表面上這種做法很理想，實際上卻會牽涉到盤帶機在以半速播放時，其偏壓是不同的，而且RIAA等化曲線也會不同，所以進行半速刻片時，必須另外安裝補償的器材，如此一來多個香爐多隻鬼。而且，半速刻片雖然可以解決高頻問題，但卻也帶來低頻問題，假若低端是20Hz，半速之後就變成10Hz，這麼低的頻率對於刻片而言難度很高。所以，半速刻片到目前為止仍然毀譽摻半。

216. 黑膠唱片的頻寬不如CD嗎？

理論上，黑膠唱片能夠再生多高的頻域，首先取決於刻片刀能夠再生多高的頻寬？在1950年代，刻片刀的高頻大概只達14kHz而已，1960年代以後，刻片刀的最高頻域才往上提升。所以，如果想知道非復刻的黑膠唱片裡可以存在多高的頻域，要先知道當時那張黑膠唱片是用哪部刻片機所刻的？那部刻片機的最高頻域是多少？如果刻片機的最高頻域只達20kHz，而您硬要說黑膠唱片裡存在20kHz以上的泛音，並且提出實測證明，那就要檢討實測的方式有沒有問題？

再來，能再生多高的頻率取決於針尖的粗細程度。越細的針尖能夠再生越高的頻域，1970年代Shibata針尖就是設計來再生黑膠4聲道之用，其再生頻域達到45kHz。而一般橢圓針尖，其再生頻域也可達20kHz以上。如果此時的刻片機頻寬能夠達到45kHz，黑膠唱片裡應該就會有那麼高的頻率存在。

反觀CD，其高端頻域受限於取樣頻率，最高只能到達22kHz，而黑膠唱片如果刻片刀的頻域夠高、使用夠細的針尖，其高端頻域可以超越CD是勿庸置疑的。

不過，在低頻方面，CD就要佔上風了。CD的低頻是沒有限制的，理論上可以下沉到0Hz，當然0Hz已經沒有

意義了。就算是10Hz，黑膠唱片想要再生也很困難，一方面是刻片的問題，另一方面會受唱臂唱頭結合之後的共振頻率影響。所以，論到低頻的再生，CD應該會強過黑膠唱片。

217. 單聲道黑膠唱片可以用立體唱頭來播放嗎？

這要看您買到的是哪種單聲道唱片？如果是以前單聲道時代所刻製的單聲道唱片，那就要用單聲道唱頭來播放，因為溝槽記錄音樂訊號的方式不同。假若是現在重新刻版的單聲道唱片，那就已經是用立體刻片刀刻製的，此時就可以用立體唱頭來播放。

218. 到底單聲道刻片與立體聲刻片的溝槽有什麼不同？

簡單的說，Mono的溝槽跟Stereo一樣都是V字形，因為刻片刀頭就是那個形狀，不過Mono那個V是二邊溝槽相互成90度，而立體溝槽的V是相互成45度。再者，Mono溝槽的頂端寬度與深度從頭到尾是一致的，變化的是振動的頻率，針尖只有水平的移動。而立體聲的溝槽左右二邊紀錄的訊號不同，而且不僅只有水平移動，還有垂直移動，溝槽的頂端寬度與深度也並非從頭到尾都一致。所以，無論是拿立體唱頭去唱真正的單聲道唱片，或拿立體唱頭去唱復刻的「立體單聲道」唱片，其情況都會跟拿單聲道唱頭唱單聲道唱片不同。

想要正確重播黑膠唱片其實並不是那麼簡單，就拿1950年代單聲道與立體聲交錯期，由於刻片刀的直徑不同，刻出來的溝槽頂部與底部寬度也不同。事實上從1950年代到1960年代中期，溝槽頂部的寬度從50um一直演進到30um。而底部的半徑在1950年時是15um，1950年中期時改為8um，立體聲時代更縮小至只有4um。所以，播放單聲道唱片時，並非用越細的針尖越好，越細的針尖可能導致更多的失真。總之，吃蔬菜水果要吃當季才新鮮，聽單聲道黑膠唱片也要用當時的單聲道唱頭才會對味。

219. 黑膠唱片要如何放置？

垂直站立，如果櫃子還沒放滿，會導致黑膠唱片傾

斜，此時要拿東西頂住或塞住，讓黑膠唱片能夠完全垂直站立才行。如果無法垂直站立，日子一久，黑膠唱片可能會彎曲。如果能夠進一步，那就將黑膠唱片抽出封套，另外以一個透明塑膠套把黑膠唱片本身及唱片封套裝在一起。這樣做的原因是要避免唱片封套本身彎曲之後連帶的把黑膠唱片弄彎。

220. 黑膠唱片一旦彎曲，能否恢復原本的平整？

很困難，很多人試過拿二片玻璃夾住黑膠，放在床底下，或重物壓住，這些方法都無法讓黑膠恢復平整。不過，日本與德國都有推出黑膠唱片平整器，他們利用緩慢加熱的方法，把黑膠夾在二片發熱體中，經過大約四小時，宣稱可以讓彎曲的黑膠唱片恢復平整。

▲市面上有唱片壓平機，利用慢慢加熱與壓力，把唱片壓平。

221. 黑膠唱片要如何清潔？

在此還要提醒您，黑膠唱片表面最好不要噴灑任何液體來清潔，這些液體一旦與灰塵結合之後，附著在溝槽上就很難去除，只有依賴針尖一次次的把它挖起。在這種情況之下，您所聽到的聲音永遠是「骯髒」的聲音，因為針尖上隨時沾滿了不該有的污垢。一般空氣中的灰塵如果掉入溝槽中，利用唱針正常播放時把細微的灰塵帶起即可。如果是纖維毛髮，可以用細絨布刷或靜電刷把唱片表面刷過即可。假若您要更講究些，在每次播放黑膠唱片時，以靜電槍打幾下，讓灰塵比較容易被刷起，這樣就可以了。

222. 靜電刷、靜電槍、絨布刷等清潔工具對於唱片有清潔功效嗎？

有！這些清潔工具都有針對性的功能，每當要播放唱片時，先用靜電槍打個二、三槍，會讓黑膠唱片表面的靜電降低，減少吸附灰塵的負面影響。其他刷子類的清潔用品也可以去除某些灰塵，不過還是要看刷子的纖維粗細程度，纖維至少要比溝槽還細才能產生比較好的清潔作用，否則只是把唱片表面的灰塵掃入溝槽裡面而已。

▲靜電槍、靜電刷、超細纖維絨布刷，甚至清潔用的靜電紙都是很好的黑膠清潔工具。

223. 有人說黑膠唱片表面有一層保護膜，如果因為使用不當的清潔液把它洗掉了，或唱太多次而刮掉了，聲音就會變差？

我從沒聽說過黑膠唱片壓片廠在唱片壓好之後再塗上一層保護層，從許多壓片影片中也沒看到這道工序。我自己的經驗是，黑膠唱片唱過太多次的確會讓雜音增加，但那應該不是保護層消失的關係，而是黑膠唱片自然的磨損。

224. 每次聽唱片之前有必要用唱片清洗機先洗過再聽嗎？

沒有必要。假若黑膠唱片能夠保持乾燥，沒有必要經常用液體去洗。要知道，洗唱片機有二種，一種是接觸濕式，一種是超音波濕式。接觸濕式大體上都要先灑上清潔液體，再以刷子刷過，最終以真空把髒水吸乾。而濕式超音波則是在容器內放蒸餾水或特定液體，藉著超音波的振動來把黑膠唱片所附著的髒東西去除之後，在想辦法弄乾黑膠唱片。

接觸濕式會有二個問題要注意,第一是所使用的液體成分,第二是吸乾的方法。酒精或異丙醇(Isopropyl Alcohol)是廠家所供應清潔液中常見的成分,不過這二種東西都會與PVC起作用,所以在清潔液中所佔的比例不能太高。真空吸乾的問題在於接觸唱片表面那根吸管,通常吸管的表面是以鐵弗龍或不會損及黑膠表面的材料做成,不過無論如何都會有輕微的摩擦,而且能否吸得乾淨也是關鍵。

Keith Monks利用一條細綿線放在吸嘴裡,棉線不斷在轉,帶起髒水,而且棉線也成了吸嘴與黑膠唱片表面的緩衝,這是相當好的設計。比較麻煩的是要定期換棉線。

而超音波洗唱片機也很普遍,對於一般程度髒的黑膠唱片而言,應該很有效。不過我懷疑如果黑膠唱片已經發霉,超音波洗唱片機是否能夠真的把霉都去掉。對了,絕對不要用水龍頭的自來水,或一般洗碗精、潤絲精來清洗黑膠唱片。

▲荷蘭Okki Nokki洗唱片機,唱片清洗機各式各樣,圖中是用吸管把髒水吸走的唱片清洗機。

▲英國Keith Monks洗唱片機,以細綿線加真空吸管,如唱臂一般由外到裡把髒水吸走的清洗機。

225.萬一唱片發霉要怎麼辦?

假若唱片發霉,最好的處理方式就是用濕式吸乾唱片清洗機以及蒸餾水清洗。如果沒有唱片清洗機,也有另外的方法,可以去買化妝用細軟毛刷,微量嬰兒洗髮精(雜質較少)與大量蒸餾水(一次買好幾箱)。先用少量蒸餾水把洗髮精稀釋,再以細軟刷沾稀釋洗髮精在發霉的唱片上洗刷。洗刷之後再把唱片放入大量蒸餾水內浸泡洗刷。等您認為差不多乾淨之後就把唱片穿過中心孔吊起來滴乾(在浴室內最好),此時不要忘了先用乾布把中央標籤擦乾。

等表面看起來差不多乾時,再用「新」吹風機以熱風把唱片「小心」吹乾。新吹風機的用意在於吹風機內沒有棉絮灰塵,小心的意思是如果吹得過熱,唱片會彎曲。 等這一切都圓滿完成之後,還有一項最重要的工作,那就是唱片封套一定要先放在陽光下曝曬以殺死霉菌,唱片內套也要換成新的,這樣霉菌才不會再度上身。不這樣做的話,您的一切辛苦很快就白費了。

226.唱臂種類可以分為幾種?

唱臂設計大體可以分為固定支點唱臂(Fixed Pivot Tonearm)與正切唱臂(Linear Tracking或Tangential-Tracking Tonearm)二種。而固定支點唱臂因為軸承設計的不同,大體又可分為萬向(Gimbal)、單點(Uni Pivot)以及刀鋒式(Knife Edge)或混合類。萬向軸承的好處是垂直、水平移動穩固,唱臂軸心不容易晃動。缺點是軸承的摩擦力會比較大。Gimbal萬向軸承其實沒有萬向,只能做水平與垂直活動,不過這樣已經可以完全滿足播放黑膠唱片的需求。它的設計重點是要如何讓軸承的摩擦與共振降到最低。如果把軸承做得很緊,可以降低共振,但摩擦會增加,所以要怎麼拿捏就成了很重要的課題。

單點軸承的好處是唱臂活動自由,軸心幾乎沒有摩擦。缺點是不穩,容易導致垂直循軌角度(SRA/VTA)與方位角(Azimuth)的變動。而刀鋒式軸承等於是萬向與單點的妥協,其接觸點很小,例如日本SAEC唱臂的刀鋒接觸點小於0.02mm,這0.02mm是先用機器把刀鋒做到0.05mm,接下來就要用人工去磨到0.02mm以下那麼薄,非常精細。混合式則有各種做法,每家都宣稱其優點,但沒有一種軸承設計可以完勝其他,如果真有,現今唱臂市場也只會存在一種軸承了。

正切唱臂又可分為主動式正切唱臂與被動式正切唱臂。主動式正切唱臂如刻片機一般，以馬達伺服系統驅動。被動式正切唱臂則有氣浮或自然摩擦二種，無論是氣浮或自然摩擦，其動力都來自溝槽向內旋轉的帶動。正切唱臂的好處是理論上沒有循軌角度誤差，不過其安裝必須很精確，否則就會導致隨時都在循軌角度誤差中。

▲固定支點唱臂是最普遍的，圖中是Vertere Reference唱臂。

▲正切唱臂理論上不會有循軌角度誤差，不過那也是要在調教精確的條件下，這是Zorin 正切唱臂。

227. 唱臂的長度分為幾種呢？

所謂唱臂的長度是指唱臂的「有效長度」而言，也就是從唱臂軸心到針尖的長度，並非指整支唱臂的長度。固定支點唱臂的長度大體分為9吋、10吋與12吋，少數有13吋，不過主流是9吋。為何主流是9吋呢？固定支點唱臂理論上不是越長循軌誤差角度越小嗎？是的，理論上如此，您也可以把唱臂做到16吋長，1930-40年代的唱臂就有那麼長的。問題是，那麼長的唱臂怎麼裝在唱盤上呢？除非唱臂座與唱盤本身分開。何況，臂管越長，唱臂後方的平衡錘就要越重，這意謂著唱臂軸心所承受的

壓力越大。壓力越大代表軸心摩擦越強，共振可能也越大，這都是設計唱臂時必須考慮的參數。所以，9吋臂會成為主流，意謂著這樣的長度是多方妥協下的最佳選擇。

228. 到底是9吋臂好？還是12吋臂好？

如果依照唱臂越長，循軌角度誤差越小的思維來想，當然是12吋唱臂好過9吋臂。不過，設計唱臂時，不能只想到唱臂本身的物理特性，還要跟唱頭的結構、黑膠唱片溝槽的情況合併考量，因為唱臂上一定會裝唱頭，裝了唱頭之後一定是唱黑膠唱片，此時所引起的反應是綜合的，不是單一的，所以唱臂、唱頭、唱片可說是設計唱臂時的三位一體。

越短的唱臂，其剛性越高，質量也越輕，慣性也越低。相反的，越長的唱臂，其剛性不如短的，質量也更重，慣性更高（慣性高不是好事）。

唱臂一定會有自身製造材料所引起的振動，還有與唱頭合為一體時的共振（不要忘了唱頭裡面有懸掛系統），我們都知道自然界的聲音是因為有物體的振動，所以才會發出聲音，所有的物體、材料都會有它們自己的聲音特色，唱臂也不例外，不同材質的臂管會產生不同的音色。越長的唱臂，由於剛性降低、長度較長，所以它本身的共振頻率也就比較低（與較短的唱臂相較之下）。此外，唱臂的設計還牽涉到本身振動、與外界共振的放大作用，放大作用如果越大，代表音染越嚴重；放大作用越小，代表音染越輕微。

一般人很少注意到唱臂的剛性，認為唱臂只不過是為了讓唱頭能夠循軌的桿子而已，剛性沒什麼重要性。其實不然，唱臂剛性越高，唱針所拾取的細微音樂訊號與快速暫態反應的傳遞能力也就越完整。只是我們無法用肉眼去評估一支唱臂的剛性如何？不過短臂的剛性好過長臂是不爭的事實。

所以，唱臂的臂管材料、質量、剛性、自身材料的振動頻率、與外界的共振頻率、放大共振的幅度大小、唱臂循軌時的慣性大小等因素都是設計唱臂長短時必須考量的因素。如果以上述幾個因素來考量，9吋臂可能會好過12吋臂。

我們都知道，固定支點唱臂如果長度越長，循軌角度誤差也就越小，以12吋唱臂跟9吋唱臂比較來看，12吋唱臂的循軌角度誤差會低於9吋唱臂。不過，9吋臂與12吋

臂之間的循軌角度誤差的差異，恐怕都還不如針尖種在針桿時角度誤差來得大。我記得英國Vertere唱盤的老闆/設計師Touraj Moghaddam就曾經說過，其實一般人過分放大唱臂循軌角度誤差的影響，他說唱臂其他許多地方的設計優劣遠遠超過循軌角度誤差所帶來的影響。

我的意思是，針尖種在針桿上的角度誤差是一般人不會去注意到的，除非用高倍USB顯微鏡檢查，而它的影響卻大於9吋臂與12吋臂循軌角度的差異。所以，買到一個針尖角度很正確的唱頭，其重要性還高於到底要選擇9吋臂或12吋臂。當然，如果能夠買到針尖角度正確的唱頭，裝在12吋臂上面，其循軌角度的誤差可以來到更低，這也是好事。

所以，真正的答案是：12吋唱臂只贏在循軌角度誤差小一點點，但如果考慮其他因素的總和，12吋臂未必能夠勝過9吋臂。

▲SME 12吋V-12唱臂。

▲Brinkmann 10.5與12.1唱臂，它的有效長度比一般多了0.5吋與0.1吋。

229.固定支軸Pivoted Tonearm與正切Tangential-Tracking Tonearm有什麼基本上的不同？

固定支軸就是一般所見唱臂，唱臂支軸固定在軸套中，只能把支軸螺絲放鬆調整唱臂高低。固定支軸唱臂在LP上循軌時，就好像我們拿一條細繩綁住鉛筆，把細繩沒綁鉛筆的一端固定，以鉛筆畫弧形，這條弧形就是

唱針在LP唱片上循軌的軌跡。而正切唱臂就好像一組貨櫃吊架，橫跨在轉盤某一處與轉盤軸心上，唱頭就好像吊架上的貨櫃，以直線方式由外到內走過LP唱片。

▲這是主動式正切唱臂，靠雷射光精確量測唱臂循軌的角度。

230.到底是固定支軸唱臂比較好呢？還是正切唱臂比較好？

若是以循軌角度誤差而言，正切唱臂理論上沒有循軌角度誤差，而固定支軸唱臂因為是在畫「弧形」，理論上只有二個點是0循軌誤差（零點，Null Radius或Null Points，CIE規定靠近轉盤圓心的內零點為距離圓心60.325mm，外零點則距離圓心146.05mm。但DIN則規定內零點57.5mm，外零點一樣是146.05mm）其他點都有循軌誤差。為什麼？因為唱片在刻版時，刻片機的唱臂就是正切的，拿直線來與原弧相交，您就知道為什麼會有循軌誤差了。

如果從唱臂結構的角度來看，被動式正切唱臂沒有固定支軸唱臂的那種複雜軸承結構，但如果是氣浮或主動式，其結構往往比固定支軸唱臂複雜，這也是正切唱臂通常比較貴又比較難以調整的原因。此外，正切唱臂雖然在理論上沒有循軌誤差，但在實際使用時，臂桿本身與針尖會因為電子機械驅動伺服系統的伺服時間落差而產生循軌誤差。除非正切唱臂採用非電子機械驅動方式，例如氣浮或無動力循軌方式來循軌，才可能避開電子機械驅動唱臂內移時針尖所產生的循軌誤差。

此外唱頭方位角、水平角的裝置錯誤也會「從頭到尾」產生循軌誤差。不過這二種驅動方式也會有各自的問題，例如氣浮的重點是要如何防止灰塵所產生的負面影響，以及氣流量的適當大小與穩定性。而無動力循軌

則完全依賴承載唱頭的軌道摩擦力要非常的小，否則軌道的摩擦力與振動就成了循軌的殺手。

▲正切臂也是目前最受歡迎的唱臂之一，圖中是Clearaudio正切唱臂。

231.唱臂軸承越靈活越好嗎？

不一定！這話怎麼說呢？當唱針在大動態的低頻溝槽內循軌時，因為溝槽擺幅大，此時唱頭必須「相對固定不動」，才能讓針桿得到正確的大擺幅。而由於針桿能夠正確拾取低頻動態的大擺幅，唱頭才能發出正確的大動態低頻。假若一支唱臂（不管是正切或固定支點）軸承太靈活，大動態的低頻溝槽擺幅反而會帶動整支唱臂靈活移動，此時就會產生一個現象：唱頭的針桿會因為整支唱臂的靈活擺動，而相對的使得針桿無法完整的跟著唱片溝槽的擺幅運動。換句話說，此時針桿所拾取的低頻擺幅是被縮小了，如此一來也就降低了原本該有的低頻大動態。這也是目前號稱零摩擦力的氣浮正切唱臂所面對的問題。「要很靈活、但又不能太靈活」，這是目前所有唱臂在設計時都必須考慮到的問題。

232.正切唱臂與固定支軸唱臂哪種比較不怕震動？

無論哪種唱臂，避震都是非常重要的課題，否則就會因為本身的振動而影響到唱針的循軌，所以說二種唱臂都怕震動。更要命的是唱臂的振動如果引起了針桿的共振，那就好像彈簧振動一樣，會無中生有的增加唱頭的輸出，當然這增加的輸出是失真的增加。唱臂由於需要避震，因此無論在形狀設計或材料上都要慎選，原則上剛性要夠、阻尼特性也要夠，還要考慮各種材料本身的

重量，否則就會發生許多問題。老實說，如果您看多了各式各樣的唱臂形狀與結構設計，還真的無法不承認唱臂真是具有藝術氣質的工業產品。

233.假若我的唱臂與唱盤是分開買的，要如何把唱臂安裝到唱盤上？

通常，如果唱臂與唱盤分開購買二種不同品牌，唱臂說明書中會附有安裝唱臂的說明書與附件，告訴用家正確的唱臂座開孔位置。或者會附一個尺規，讓用家套在Platter(轉盤)的軸心處，用以決定唱臂座的開孔中心點。這是古老的作法。

現在，如果購買不附帶唱臂的轉盤，通常唱盤都會先準備好一個可以活動調整的唱臂座，適合安裝許多種唱臂，並且可以把唱臂的有效長度（Effective Length）與超距（Overhang）精確調出。Clearaudio或Acoustical Systems都有推出精確的安裝唱臂、調整套件，不妨購買使用。

234.什麼是唱臂的有效長度（Effective Length）？

從唱臂支點中心到達唱針針尖之間的距離就是唱臂的有效長度，如果有效長度不對，在調整超距時就會發生問題。

235.什麼是唱臂有效質量呢？

Effective Mass 有效質量。固定支軸唱臂有一項數據很重要，那就是有效質量（Effective Mass）。唱臂的有效質量並不是整支唱臂的重量，而是與經過實驗測量之後所得到，唱臂在運動時的轉動慣量。通常，高級的唱臂都會標示唱臂有效質量的數字，有效質量在10公克以下者稱為輕質量（Low Mass）唱臂；有效質量在11-25公克者稱為中質量唱臂（Moderate Mass）；有效質量在25公克以上者稱為重質量唱臂（High Mass）。

唱臂廠商標示唱臂的有效質量，用意在哪裡呢？用意在於讓用家搭配唱頭的順服度（Compliance）。由於唱臂本身就是個共振體，唱頭本身的針桿也是個共振體（應該說更像個彈簧）。因此，當這二樣東西結合之後，就會產生一個或幾個新的共振頻率。如果共振頻率能夠控制在人耳聆樂範圍之外，又能夠避免極低頻所引起的共

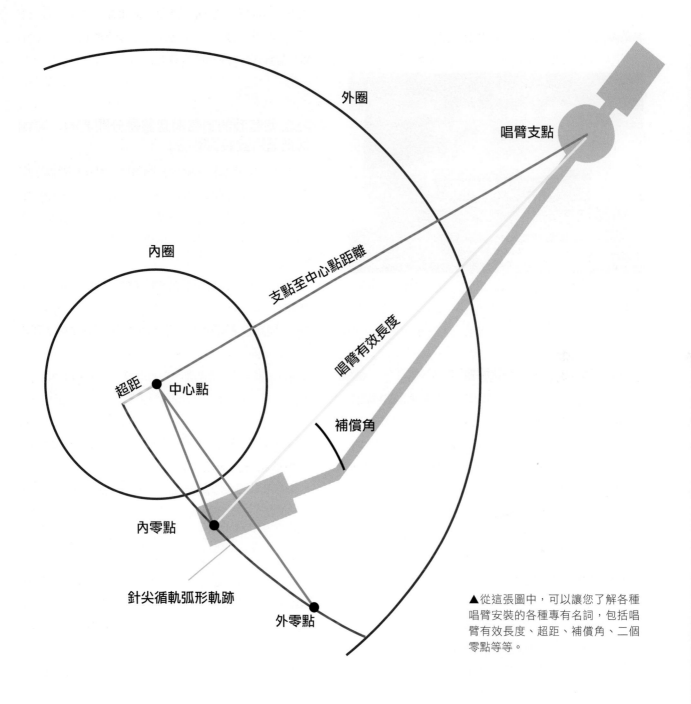

外圈

內圈

支點至中心點距離

唱臂支點

超距　中心點

唱臂有效長度

補償角

內零點

針尖循軌弧形軌跡

外零點

▲從這張圖中，可以讓您了解各種唱臂安裝的各種專有名詞，包括唱臂有效長度、超距、補償角、二個零點等等。

振（這也是老前級設有極低頻濾波的原因），那就沒有多大關係。通常，我們把這項要求設在8-13Hz之間，也就是說唱臂與唱頭結合之後，我們允許其共振頻率在8-13Hz之間，再高就會影響到樂器最低音域管風琴的16Hz；再低就會引起轉盤轉動時的低頻共振雜音。

　　如果您已經知道唱臂的有效質量，再加上知道唱頭的順服度，就可以依照以下公式去計算出唱臂結合唱頭之後的共振頻率。 唱臂結合唱頭共振頻率 = 1000÷｛2×Pi×〔C×（MC＋EA）〕｝　其中Pi = 3.1416。C = 唱頭動態順服度（一般都是標示動態），單位1×10-6 cm/dyne。MC = Mass of Cartridge（唱頭重量）。EA = Effective Mass（唱臂有效質量）。計算時請注意不必換算順服度單位的實值，因為我們在最前面的分子已經設為1000，您只需要把順服度的數字代入就好。例如某個

唱頭的動態順服度是20×10-6 cm/dyne（或20 um/mN），唱頭重量是8公克，唱臂有效質量是10公克，我們就可以計算出共振頻率為8.38Hz，這樣的搭配剛好在允許範圍的下限。 假若您連這樣的計算都懶得動手，那也沒關係，通常唱臂廠方都會給予適當的搭配唱頭建議，您不必太操心。

236. 什麼是超距（Overhang）？

從Platter轉盤軸心量到唱頭針尖的距離。假若把唱臂拉到Platter軸心處，您會看到唱針的針尖位置其實是超過Platter軸心的，這就是超距。換句話說，如果把唱臂的有效長度減去從Platter軸心到唱臂支點中心的長度，剩下的就是超距，超距通常從5mm到10幾mm不等。唱臂的有效長度、超距，再加上補償角（Offset Angle），這三樣參數就決定了我們把唱頭鎖在唱頭蓋上的正確位置，同時也影響了我們在調整二個零點(Null Point)的結果。

每一支唱臂都有它自己計算二個零點的方式，所以唱臂應該都會附二個零點的調整尺規。假若您想使用另外的零點，則超距或補償角都會改變，不過這並沒有關係，一般唱頭蓋上都會預留足夠的螺絲孔空間，讓用家可以調出不同的超距。至於補償角的改變，只要唱頭安裝時沒有跟唱頭蓋平行，那就等於改變補償角了。

237. 什麼是補償角（Offset Angle）？

補償角就是唱臂最前端唱頭蓋處的向內彎曲角度，不論是直型唱臂或S型唱臂或J型唱臂，最前端都會設有補償角，否則就無法精確調出二個零點。只有正切唱臂不需要補償角。為何正切唱臂不需要補償角呢？因為補償角的設計就是要補償循軌誤差角度。當固定支軸唱臂在循軌時是依照一條弧線在進行，而刻片機在刻片時是以正切直線在進行的，弧線與直線之間會存在循軌角度誤差，為了降低循軌角度誤差，所以唱臂必須加上補償角。我們在安裝唱頭時，只要把唱頭本體對準唱頭蓋的前後左右邊線對正鎖緊，補償角就是正確的。如果唱頭本體沒有對正唱頭蓋邊線鎖緊，那就意謂著您已經改變這支唱臂原本的補償角。

238. 什麼是二個零點Null Point呢？

當刻片機在刻片時，走的是正切線。而固定支軸唱臂在循軌時，走的是弧線，這正切線與弧線之間就會產生循軌角度誤差。理論上，在弧線上只會有二個點是零循軌角度誤差，這二個點就就稱為Null Point。而Null Point的計算方式並非只有一種，通用的有三種，包括Baerwald、Loefgren與Stevenson。為了符合這三種理論，唱臂設計者會採用不同的唱臂有效長度、超距與補償角，用以符合三種理論之一的要求。所以，每支唱臂都一定會提供唱臂有效長度、超距以及補償角的數字，還有Null Point零點的調整量規，讓用家可以精確的調出二個零點，也就是零循軌角度誤差的位置。

239. 超距、補償角、二個零點的理論是怎麼發展出來的呢？

早在1924年，Percy Wilson就發表「Needle Track Alignment」，文章裡詳述唱臂設計，咸信這是最早公開發表有關唱臂補償角、超距、循軌角度誤差的文章。在1937年，B. Olney也提出他的唱臂設計理論。到了1938年，Erik Löfgren發表「On the Non-Linear Distortion in the Reproduction of Phonograph Records Caused by Angular Deviation of the Pickup Needle」，提出他的二個零點計算理論。1941年，H.G. Baerwald寫了「Analytic Treatment of Tracking Error and Notes on Optimal Pick-Up Design」，提出他自己的二個零點位置。1945年，B.B. Bauer 與1950年代的John Seagrave，這二個人都肯定Löfgren與Baerwald的理論，奠定了Löfgren與Baerwald二人在唱臂設計上的地位。

到了1966年，J.K. Stevenson的「Pickup Arm Design」文中提出他的二個零點位置。1983年，Graeme Dennes發表「An Analysis of Six Major Articles on Tonearm Alignment Optimisation」，也提出他的觀點。不過，這幾十年來所通用的二個零點位置就是Erik Löfgren、H.G. Baerwald與J.K. Stevenson三人所計算者。

請大家想像一下，1924年、1938年，1941年時，唱片的直徑是多少？唱盤的轉速是多少？唱臂的長度是多少？這幾樣參數跟現在我們所聽的12吋唱片、33 1/3轉、9吋臂一樣嗎？那個時代的唱片直徑甚至有16吋，唱臂也有16吋長者，轉速則是78轉。在當時條件下的設計能否跟現在所使用的黑膠系統相符呢？

德國Acoustical Systems的老闆Dietrich D. Brakemeier提出新的見解，他認為1930、1940年代的唱片溝槽寬窄深淺都跟現在的黑膠唱片不同（現在是Microgroove），唱片直徑大小也不同、轉速也不同，以前唱片材料是蟲膠，現在則是Vinyl。甚至，以前使用的是粗的鋼針，現在則是很細的鑽石針尖；以前是單聲道，現在是立體聲。

由於幾乎所有的條件都變了，所以Dietrich D. Brakemeier認為Löfgren與Baerwald二人的零點理論已經不符現在所需，因而提出他自己的UNI-DIN理論：Universal and DIN (German Industrial Standard/ Deutsche Industrie Norm)。目前AS的唱臂使用他家UNI-DIN的零點調法，至於這個理論以後會不會流行？讓我們拭目以待。

240. 到底Baerwald、Löfgren與Stevenson在零點位置與訴求上有什麼不同？

Baerwald的假設訴求是唱片的最外圈、中間、最內圈的循軌角度誤差都相等， Löfgren A也一樣。而Löfgren B訴求二零點之間的循軌角度誤差都要維持最小，而靠近外圈與靠近內圈時循軌角度誤差比較大。Stevenson則是訴求唱片內圈的循軌角度誤差要最小。由於三者的理論訴求不一樣，因此計算出來的二個零點位置也不同。Baerwald的二個Null Point在66.0mm與120.9mm處（從圓心處往外量）；Loefgren則是70.3mm與116.6mm處；Stevenson 則在60.325mm與117.42mm處。

241. 到底Baerwald、Loefgren與Stevenson三種理論中，哪種最正確？

其實無所謂哪種最正確的說法，而是您喜歡的是哪種理論。不過唱臂用家也沒有什麼選擇，因為每支唱臂包裝內都會附有原廠調整量規，那二個零點的位置都包括在內，用家也只能依照量規指示去把唱頭裝好而已。在此還是要提醒您，要讓黑膠系統唱出好聲音，唱臂本身循軌能力的優劣遠比採用哪種Null Point去安裝唱頭還更重要。唯有優異的循軌能力，才能讓唱針在循軌到內圈時，還能正確的在擁擠的溝槽中循軌。

242. 唱針唱到內圈時，聲音往往不如外圈好聽，有時還會有明顯的失真，難道這是內圈的循軌角度誤差比外圈大的關係嗎？

不是！當唱針唱到內圈，人聲或鋼琴往往在大音量下很容易失真，這並不是因為內圈循軌角度誤差比外圈大，前面說過，Baerwald、Loefgren與Stevenson三種理論中，各有自己定義循軌角度誤差最小的區域，所以內圈的循軌角度誤差不一定會比較大。真正的原因跟上述45轉比33轉好聲的原因相同。您可以算一下外圈一圈的長度以及內圈一圈的長度，二者相差很大，但轉盤每分鐘的轉速無論是外圈或內圈都一樣是33轉，這意謂著什麼？意謂著內圈的溝槽要刻得很擠，才能容納跟外圈一樣的音樂資訊量。是因為溝槽刻得太擠，導致唱針循軌不良，所以聲音才變差的。

事實上，唱針循軌時，只有二個Null Point零點是沒有循軌角度誤差的，其餘無論是內圈或外圈，其誤差的程度都差不多，並非越往內圈循軌角度誤差越大。

243. 除了正切唱臂支外，固定支軸唱臂難道一定會受到循軌角度誤差的限制嗎？

瑞士有一個唱臂品牌叫Thales，他們發明採用二支臂管與活動唱頭蓋的方式來解決循軌角度誤差的限制。二支臂管中其中一支固定，另一支是活動的，它隨著唱臂循軌的弧線隨時連續拉動唱頭蓋，調整唱頭蓋的角度，理論上可以讓循軌角度誤差接近零。不過，這種理論雖然可以從幾何運算中得知循軌角度誤差可以隨時保持在接近零，但卻無法實際用肉眼驗證，只能靠耳朵去聽。

244. 到底哪種唱臂臂管材料比較好？

唱臂的臂管要求的是輕、硬、共振低，甚至不會共振，只要能夠符合這些要求，都能拿來製造臂管。坊間比較常見的是鋁合金臂管、鈦合金臂管、其他特殊合金臂管、碳纖維臂管、木材臂管等等。每種臂管材料都有自身的材料特性，也有其自身的共振頻率，所以可能都會帶來獨特的聲音特性。購買唱臂時，要挑的並不是臂管材料，而是整體的設計。

▲唱臂管的材料不僅有金屬，連木料做成的的唱臂也有。

245. 臂管的形狀跟聲音表現有關嗎？

沒有直接關連，因為唱臂的設計非常複雜，無論是S形、J形、直形臂管的形狀都不會直接影響聲音表現。目前的唱臂幾乎都是以直形唱臂居多，S形與J形在1980年代之前比較常用。其實這樣的趨勢是可以理解的，碳纖維臂與木頭臂很難做成S形或J形，後大前小的砲管型（Tapered）也很難做成S形或J形。

▲唱臂的臂管型種有直型，有J型，有S型。

246. 唱臂的訊號線會影響聲音表現嗎？

會的！唱臂的訊號線包括三處，第一處是唱頭蓋與唱頭之間的那四條線，第二處是臂管裡面的四條線，第三處是從唱臂到前級的那條外露訊號線。最容易更換的是唱頭蓋那四條線，而且坊間已經有現成的成品可買。這些成品中有大品牌推出者，也有音響店自己製造者，用家可以多方嘗試。而從唱臂到前級那條訊號線也有很多廠製線可買，這條訊號線跟前級與後級之間的訊號線一

樣對聲音表現有大影響，而且還因為傳遞的是更微弱的訊號，使得訊號線的屏蔽要求比一般訊號線還高，用家要謹慎選擇。

最難更換的是臂管內那四條細線，我不建議用家自行更換，因為難度最高的地方在於焊點。您想想，那麼細的線如果焊點不漂亮，對微弱訊號的傳遞該會有多大的負面影響？所以，除非您是焊接高手，否則我不建議您更換臂管線。

247. 固定支點唱臂的二個Null Point一定能夠調出來嗎？

只要唱臂孔的安裝位置正確，一定都能調出來。如果調不出來，就代表一開始唱臂孔的位置就誤差太大了，必須重新設定唱臂孔的位置。

248. 調整唱臂唱頭時，正確的程序應該怎麼做？

第一、依照每支唱臂的超距(Overhang)要求，把超距調準確。第二、把唱臂加上針壓，因為如果沒有加上針壓，唱針落在唱片上時就不是實際的狀況。第三、調整唱頭的內外二個零點(Null Point)。第四、調整唱頭的Azimuth方位角。第五、調整唱頭的SRA/VTA。第六、調整唱臂的抗滑Anti-Skating。

▲Brinkmann Protractor，可以用來精確安裝唱臂、調整二個零點。

249.什麼是VTA垂直循軌角度？

Vertical Tracking Angle是調整唱臂時一定要調的角度，現在則大多改為調整SRA(Stylus Rake Angle)。二者談的是同一件事情，但是角度的計算方式不同。

VTA的調整主要目的是想要複製刻片刀在刻片時的角度，唯有唱針進入唱片溝槽的角度與刻片刀當初在刻漆盤的角度一樣時，才能獲得最小的失真。自從立體黑膠唱片推出之後，刻片刀的角度大概都定在15度，歐洲則定在20度，但可以有正負5度差異，所以歐美二地的刻片刀角度應該是差不多的，何況當時德國的Neumann刻片機Lathe市占率很高，北美也在使用，所以刻片刀的角度通稱15-23度之間。以前Shure有一個著名的V-15系列，就是以刻片刀的角度去命名的。從1970年代以後，刻片刀的角度慢慢改為20度，這也促使Ortofon原本有一個唱頭型號是SL-15，在1970年代以後改為SL-20。

不管是15度或20度，我們都很難用肉眼去精確看出，事實上刻片刀在刻立體訊號時，由於不僅只有水平側面運動，還有垂直運動，再加上漆盤是軟的，刻片刀在刻片時還會受到軟質材料回彈(Spring Back)，所以真正精確的刻片刀角度是很難確定的。更不用說每位刻片師是否都是嚴格遵守15度的刻片角度？所以，到底要將VTA調整幾度才能真正跟刻片時的角度完全一樣，這幾乎是無解的難題，需要靠測試軟體的調教與有經驗耳朵的實際聆聽。

還有，刻片刀的尖端形狀像支鏟子或說是鋤頭，而且是三角形的，而唱針的尖端形狀卻是橢圓形或扁的橢圓形，二者形狀根本不同，這也增加了我們追求精確角度的難度。而且，VTA角度由於定義的方式，會受到針桿長度與針尖高度的影響，不同的唱頭會導致VTA角度的變動。還有，不同唱片的厚度也會讓VTA角度有些微變化。所以，想要精確掌握VTA是相當困難的。

250.什麼是刻片角度SRA（Stylus Rake Angle）？

Rake是耙的意思，所以SRA可以直譯為唱針耙溝槽的角度，比較文雅的譯法就是刻片角度。從這個耙字中，您可以想像針尖是以什麼「姿態」在唱黑膠唱片。無論是VTA或SRA，其目的都相同，就是要調出與刻片刀一樣的角度。不同的是，其角度顯示的方式完全不同。如果我們在黑膠唱片表面畫一條垂直線，代表針尖與唱片

溝槽的接觸角度，近年認為最接近刻片針角度的就是92度。

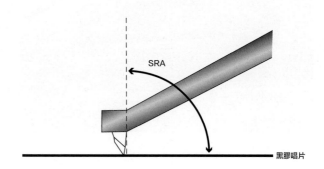

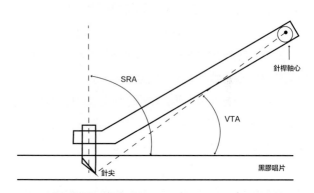

▲VTA與SRA角度的不同量測方式，這二個名詞的調整目的是一樣的，但是量測方法不同。

251.到底SRA或VTA要怎麼調整？

其實這二種角度只是說法不同，調整的方式是一樣的，那就是把唱臂後端鎖住整支唱臂高低的螺絲放鬆，讓唱臂可以改變高低，利用這個方式來調整SRA或VTA。有些比較昂貴的唱臂設有精密的VTA/SRA調整旋鈕，可以在一邊唱唱片的情況下一邊改變VTA/SRA的角度，如果經濟不是問題，建議購買這種唱臂。

252.把唱臂調得跟唱片呈現平行狀態，此時SRA角度會是多少？

因為針桿在製造時，通常針尖以15-23度的角度植入針桿，不過，這種角度是指傳統唱頭，如果像Decca這種針桿與針尖都垂直安裝的唱頭就不適用這種說法。15-23度本來就已經有近似刻片刀的角度。所以理論上，如果把唱臂調得跟唱片平行，應該會得到SRA 92度，這也就是刻片刀刻片時的角度。不過，這是在唱頭製造

絕對精準的狀態下。如果針尖植入針桿時的角度稍有偏差，或針桿的懸吊角度不正確，就無法獲得92度。為了補償唱頭的不精準，所以還需要作角度的微調。

253. 到底我們把唱臂升或降多少？才會改變SRA/VTA角度1度？

以9吋臂而言，大約升降唱臂4mm的高度，會導致SRA 1度的變化。

254. 把SRA角度調到精確會有什麼好處？

可以降低總諧波失真與內調失真Intermodulation Distortion（IMD），這可從測試軟體中觀察到。事實上，如果想要調出最精確的SRA/VTA，最好的方式還是借助類似AnalogMagik這類科學化的測試軟體，因為這類測試軟體可以精確的告訴您調整角度之後，IMD所顯示的數字。經過反覆調整SRA/VTA之後，最正確的角度就是IMD失真最低的那個角度。

有些人會以肉眼來觀察SRA/VTA角度是否92度，問題是肉眼觀察往往會因為眼睛角度的關係，而有誤差。此外我們以肉眼觀察時，通常都是在靜止狀態，此時針桿針尖的角度會跟實際播放時有點不同。所以，最正確的方式還是播放測試唱片，再連接測試軟體，從電腦螢幕上觀察實際IMD的數字。

255. 有沒有最簡單調整正確SRA/VTA的方法？

我的經驗是，先把唱臂管調到跟唱片平行，先假設此時的SRA大概是90-92度，以這裡為起點，接著再依照每4mm改變SRA 1度的原則，把唱臂先調高聽聽看。為什麼先調高呢？因為刻片刀進入溝槽的角度是像耙子、鋤頭一樣，把唱臂調高，等同是增加唱針的「內挖」角度，這樣比較符合刻片刀的角度。

如果可能，每調整2mm高度，就靜下心來聽聽看，聲音是否變得更好？音場內的層次是否更清晰？樂器人聲定位是否更浮凸？如果沒有改善，再調高2mm試試看。如果調高真的不好聽，就往回降低唱臂高度再聽聽看。

即使您已經使用測試唱片與測試軟體，調出最好的數字規格，還是要用耳朵聽聽看，因為除了訊源之外，還有許多因素影響聲音的好壞，有時候我們不得不採用

「負負得正」的方式去彌補其他的缺憾。

▲Acoustical Systems 的SMARTstylus量角器，可以量測SRA或VTA的角度。

256. 有沒有更科學的方法來觀察SRA？

有的，那就是利用網路上可買到的USB數位顯微鏡（USB Digital Microscope），搭配原廠所附的軟體，可以在電腦上顯示清楚的針尖跟唱片表面接觸狀況與角度。由於放大倍數很大，所以我們在電腦螢幕上可以清楚的用量角器量出確實角度。

量測做法是找一片或二片CD，把沒有印刷那面向上，放在Platter邊緣，把針尖放在CD上。接著把USB數位顯微鏡的前端透明保護蓋去掉（另外買一個可以橫向固定的架子），讓鏡頭能夠盡量接近針尖，放大倍率調到150-200倍左右（連續無段調整），藉著顯微鏡上所附的LED燈與CD片的反光，可以清楚的看到針尖接觸CD表面的角度。

要注意的是，CD厚度大約1.2mm，而一般120克黑膠唱片的厚度大約1.9mm，180克黑膠唱片厚度大約2.85mm，所以如果您的180克復刻黑膠唱片比較多時，最好用二片CD疊在一起，厚度才會接近。

257. 所有的唱臂都可以邊唱邊調整SRA/VTA嗎？

不是！只有少數較高級的唱臂才能邊唱邊微調唱臂的高度，改變SRA/VTA。一般唱臂只能藉著鬆開唱臂軸心的螺絲，再用手把整支唱臂抬高或降低，再把螺絲鎖緊。以這種方式調整唱臂高度需要很好的經驗，而且要記得標示調整的高度，這樣才不會調到最後自己都亂了。

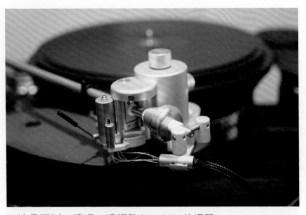

▲這是可以一邊唱一邊調整SRA/VTA的唱臂。

不正確的Azimuth方位角　　正確的Azimuth方位角　　不正確的Azimuth方位角　　黑膠唱片

▲從這三張圖中，可以了解什麼是Azimuth方位角。

258. 什麼是Azimuth方位角？

調整唱臂時，除了SRA/VTA之外，還有一個重要的角度要調整，那就是方位角Azimuth Angle。這個名詞普遍用在航太衛星方面，在音響上大概只用在唱頭的調整上。它指的是唱頭（Catridge）的左右傾斜向。其實講左右很多人會搞混，所以請把焦點集中在「傾斜」上。在調整唱頭時，我們有三個角度需要調整，第一個就是大家最熟悉的垂直循軌角（參閱VTA，Vertical Tracking Angle，或SRA），第二個就是Azimuth方位角。第三個是水平角（參閱Zenith Angle）。唱頭方位角指的是當您把唱頭放在唱片上時，從唱頭正面看過去，唱頭底部線條會與唱片表面呈斜角，而正確的方位角應該是唱頭底部線條會與唱片表面平行。

唱頭方位角不正確代表著針尖與唱片溝槽的接觸呈左右傾斜狀態，而正確的方位角會讓針尖與溝槽呈垂直接觸。當針尖與唱片溝槽呈傾斜接觸時，將會造成左右聲道溝槽磨損不均勻、針尖左右邊磨損不均勻以及左右聲道音量不平衡等。把Azimuth角度調到精確時，可以提升左右聲道分離度，讓音場更寬深。

259. 要怎麼測試Azimuth角度是否正確？

用測試唱片加上測試軟體，輸入1kHz正弦波，觀察左右聲道的音量是否一致，這樣的測試最精準。測試軟體加測試唱片網路上可以找到，如Dr. Feickert Analogue的Adjust+，或者AnalogMagik。

260. 所有的唱臂都能調整方位角Azimuth Angle嗎？

不能！事實上大部分便宜的唱臂都無法調整方位角，他們基於唱臂製造與唱頭製造不會出錯的假設，認為唱頭裝上唱臂之後，方位角一定是正確的，所以不需調整。只有少部分比較高級的唱臂設有方位角調整機制，可以做精確的微調。如果您用的是無法調整方位角的唱臂，必須自己做好一些極薄的薄片，塞在唱頭蓋與唱頭頂端之間，藉此來調整出正確的方位角。

261. Zenith Angle 水平循軌角度很少聽到，這是指什麼？

水平循軌角度是按照針尖實際調整角度的譯名，如果依照天文學界直譯Zenith為「天頂角」，恐怕多數人無法理解。Zenith角度就是唱頭的左右傾斜角度，理論上唱頭鎖在唱頭蓋時，唱頭本體是要跟唱頭蓋的邊緣平行的，這樣唱頭才算是裝正了。由於這是裝唱頭的基本要求，所以一般講述唱臂調整時，不會說到這個角度。事實上，如果唱頭左右裝歪了，就等於改變唱臂補償角，此時二個零點也會改變。所以，Zenith Angle水平循軌角度是一定要裝正的，沒有另外的選擇。

不正確的Zenith水平角　　正確的Zenith水平角　　不正確的Zenith水平角

▲這張圖可以讓您了解所謂Zenith角度是什麼？

262.什麼是抗滑Anti-Skating？

所謂抗滑就是抵抗唱臂一直往內滑的力量。為何唱臂在循軌時會一直往內滑呢？主要是因為唱臂上有補償角的設計，這個角度會讓唱臂產生向內圈的滑力。所以，唱臂上都會設有一個抗滑裝置，以反向的拉力來抵消向內的滑力。不過，內滑力只有在固定支點唱臂上才會發生，如果是正切唱臂，理論上是沒有內滑力的，所以正切唱臂不需要有抗滑裝置。

唱臂抗滑的方法有很多，最簡單的就是用絲線吊個小錘，提供反向重力。或者利用磁力來吸附。無論用什麼方式，都無法全面的在整張黑膠唱片上獲得最適當的抗滑力，所以有少數唱臂的設計乾脆就拋棄抗滑裝置。其實，抗滑就像我們平常拜神，有拜有保佑，所以還是要儘量把抗滑調好。

正確的抗滑力　　　　內滑的力太大　　　　外拉的抗滑力太大

▲抗滑調整是非常難掌握的，大部分唱臂的抗滑裝置都不夠精細，只能做大略的調整。

263.到底要如何調出精確的抗滑？

沒有任何方法可以調出精確的抗滑，只能說是儘量。使用光滑表面的黑膠唱片或用CD或鏡子來調整抗滑是不對的，因為這些東西表面沒有溝槽，所以內滑力跟實際狀況不同。最好的調整抗滑力方式就是借助測試唱片與測試軟體。一般測試唱片上會有300Hz或315Hz的音軌，這是用來測試抗滑力的。這個300Hz訊號會由弱漸強，一直到從喇叭出現分岔的聲音為止。抗滑調整得越正確，分岔的聲音就越晚出現。

更精確的調整方式就是利用測試唱片播放訊號，讓測試軟體來顯示左右二聲道的總諧波失真數字。抗滑會影響到左右二聲道的串音與總諧波失真，等於是Azimuth方位角的偏移。如果向外拉的抗滑力太大，針尖會緊貼右聲道溝槽，使得量測起來右聲道的總諧波失真會比較低，左聲道的總諧波失真會比較高；如果抗滑力太小，針尖會緊貼左聲道溝槽，此時左聲道的總諧波失真會比較低，右聲道的總諧波失真會比較高。這種情況就好像方位角傾向右邊或左邊。正確的抗滑調整會使得左右聲

道的總諧波失真數字一樣，或只有一點差距。

針壓越輕，抗滑力的影響越大；針壓越重，抗滑力的影響越小。2克以上的針壓對抗滑力的反應開始沒有那麼敏感。

264.針壓的調整很敏感嗎？

針壓英文名為VTF（Vertical Tracking Force），垂直循軌力，換句話說，給唱針施加壓力，並不是要它動彈不得，而是賦予垂直循軌的力量。每個唱頭說明書中都有原廠建議的針壓值。請注意這只是建議值，您還是必須以建議針壓值為中心，增或減一點針壓來聽聽看，到底多少針壓才是最適當的。

調整針壓時，最好另購靈敏針壓計，這樣才能獲得最適當的針壓。有些唱臂上面附有針壓刻度，通常都是不準確的。

調整針壓之後，還要跟抗滑來相互比對驗證，看看二者是否都在最佳狀態。而調整SRA/VTA之後，也要回頭檢查針壓是否變動。最適當的檢驗方式就是以測試唱片加上測試軟體，這樣才能獲得最正確的針壓。

為何說最精確的針壓調整法就是利用測試片與測試軟體？這是因為不當的針壓會讓總諧波失真增加，而且可能會讓高頻段與低頻段的總諧波失真產生不同變化。AnalogMagik提供一種與眾不同的測試方法，他們的測試唱片上錄有高頻域與低頻域二種針壓測試訊號，播放這二軌測試訊號，再以測試軟體在電腦螢幕上觀察高頻域的總諧波失真與低頻域的總諧波失真。如果施加的針壓會讓高頻域與低頻域總諧波失真數字差距很大，這就不是最適當的針壓，一定要調到高頻域與低頻域的總諧波失真都在最低的狀態，此時才是最適當的針壓。

▲電子針壓器是目前最流行的量測工具。不過電子針壓器的精度會飄移，所以最好要有標準砝碼來校正。

265. 有沒有比調整VTA/SRA更需要關注的事？

黑膠唱片是否夠平整絕對是很重要的，一張不平的黑膠唱片，如何讓VTA/SRA一直保持在正確的角度循軌呢？黑膠唱片的中心孔是否在正確的中心位置？中心孔的孔徑是否剛好能夠緊緊套在Platter軸心上也非常重要，可惜這二個要求通常很難達到。

266. 我們常用的電磁型唱頭有幾種呢？

Cartridge唱頭，它是用來再生黑膠（Vinyl）唱片的重要設備。最常見的唱頭為動磁（Moving Magnet）唱頭與動圈（Moving Coil）唱頭，還有動鐵（Moving Iron，針桿末端連接小鐵塊），至於更早的陶瓷唱頭與晶體唱頭就不提了。在此要談的是動磁、動鐵與動圈唱頭。動圈唱頭因為線圈繞在針桿上，所以無法由用家換針，必須送回原廠拆開換針。動磁唱頭與動鐵唱頭由於磁鐵或鐵體積很小，安裝在針桿末端，所以可以設計成一個可抽換的唱針，由用家自己換針。

如果把唱頭拆開，大概可分為唱頭殼（Body）、發電總成（Generator）、針桿（Cantilever）、針尖（Stylus）與接線端等五大部分。唱頭殼用來保護發電總成，大部分以塑膠材料製成。比較高級的MC唱頭有以木材、瑪瑙金屬等製成。不過也有少數廠商認為唱頭殼會影響聲音，而捨棄唱頭殼，讓發電總成裸露在外，這樣的作法見仁見智。

267. 動圈唱頭是如何動作的呢？

在唱頭的發電總成裡，包括線圈、磁鐵、阻尼等元件，磁鐵作用在產生磁場，線圈則是用來與磁場產生相互運動關係而切割磁場產生電流，阻尼則是抑制針桿過度振動。如果把磁鐵固定不動，讓線圈振動用以產生電壓電流，我們就稱這個唱頭是動圈式。反之，線圈固定不動，讓磁鐵振動以產生電壓電流，就稱為動磁式。至於動鐵式就是讓鐵振動，磁鐵與線圈不動。

拆開動圈式唱頭，您就會發現一個很大的強力磁鐵幾乎佔滿唱頭殼，它被固定安置在唱頭殼裡。而在磁鐵下方有針桿，針桿近末端處繞著一個十字形線圈。由於線圈是繞在針桿上，而針桿必須靈活運動，所以線圈的圈數不能繞太多匝，而且線圈的線材也不能太粗太重，否則都將影響針桿正常運動。也就是因為這樣的結構，讓

動圈唱頭一方面只能輸出很小的電壓（通常為0.2mV/5cm per second，更小的只有0.07mV）；另一方面則背負了循軌能力較差的原罪。

在此稍微解釋一下什麼是5cm per second，當我們在量測唱頭的電壓輸出時，一定要讓唱針運動，才會有電壓輸出，當唱針在靜止狀態時是不會有電壓輸出的。而到底要以唱針在什麼狀態下運動所產生電壓為標準？這每秒鐘運動5公分距離就是量測唱頭電壓輸出的標準。0.2mV的輸出電壓太小，尚不足以滿足前級唱頭放大一般約3.5mV以上的需求，所以必須在前級裡另加MC唱頭放大線路，或者外接一個MC唱頭放大器（Pre Pre）或升壓器（Step Up Transformer）。

循軌能力較差也使得許多調教唱頭功力不夠者經常聽到「分裂」的聲音。不過，因為MC唱頭的線圈直接繞在針桿上，第一手感受到溝槽的振動，而且音樂訊號（電壓）直接從線圈傳到唱頭的四支端子，藉著訊號線傳輸到前級裡，所以能夠拾取的音樂訊號特別直接與豐富，這是動圈唱頭的優勢。

有一種動圈唱頭叫做「高輸出」動圈唱頭，這種動圈唱頭為了要讓輸出電壓提高到至少2-4 mV，用以跳過動圈唱頭放大器這關，所以必須在針桿上繞更多的線圈。我們都知道，線圈繞得更多可以讓唱頭的輸出電壓更高，但同時也讓本來就不夠好的循軌能力變得更差。目前，高輸出動圈唱頭已經比較少見。

動圈唱頭由於纏繞在針桿上的線圈量很少，所以阻抗很低，通常有標示3歐姆、5歐姆者，也有標示10歐姆或40歐姆者，不過大部分低輸出動圈唱頭的阻抗值都標示在10歐姆以下。高輸出動圈唱頭的阻抗值則會高到100歐姆。

▲Ortofon Anna MC唱頭，這是他家頂級MC唱頭。

▲日本光悅動圈唱頭，老資格音響迷的最愛之一。

▲動磁唱頭的針尖可以抽換。

268. 何謂動磁唱頭？

如果把四個很大的線圈固定在唱頭殼裡，然後在針桿的末端接上一塊很小的磁鐵，讓磁鐵跟隨著針桿的振動而擺動，這就是動磁唱頭的結構。動磁唱頭因為線圈匝數很高，因此雖然磁鐵體積很小，但是依然能夠產生足夠的輸出電壓（通常為3.5-5 mV）。前級的唱頭放大輸入靈敏度就是依照動磁唱頭去設計的，所以使用動磁唱頭時，如果前級帶有唱頭放大線路，就不需另加額外的放大器。不過，現在的前級如果帶有唱頭放大線路，通常都有幾段增益可調，足夠MC唱頭或MI動鐵唱頭使用。

動磁唱頭另外的好處是循軌能力好過動圈唱頭，不過由於它的針桿所連接的是磁鐵，線圈無法第一手感應到針桿的振動，而是靠感應磁鐵的振動產生電壓（音樂訊號），再把音樂訊號傳遞到唱頭的四個端子，因此對於細微的音樂細節再生能力上略遜動圈唱頭。嚴格說來，動磁與動圈唱頭各有優缺點，不過由於動磁唱頭可以工業化大量生產，而動圈唱頭則受限於線圈必須人工繞製而無法大量生產，因此二者價格相差很多。此外，動圈唱頭因為人工繞製，也如藝術品般注入了製造者的人文品味，這也是動圈唱頭昂貴的原因之一。

動磁唱頭與動鐵唱頭仍然需要唱頭放大線路，只是其放大倍數不需要如動圈唱頭那麼大而已。

▶ Audio Technica VM760SLC雙磁型動磁唱頭，針尖是特殊線性接觸型，所以稱為Special Line Concact。

269. 什麼是動鐵唱頭？

Moving Iron，或稱Moving Iron Cross，也就是動的地方是連接在針桿上的鐵十字。動鐵式唱頭是1978年丹麥B&O發明的。與動磁唱頭一樣有大的線圈，不過磁鐵比動磁唱頭大。不同的是，動磁唱頭針桿末端有一個磁鐵，而動鐵唱頭針桿末端則把磁鐵改為鐵或某種合金十字。由於鐵或某種合金的重量比磁鐵還輕，因此循軌能力理論上會比動磁唱頭好，也勝於動圈唱頭。而也因為它的固定磁鐵大過動磁唱頭，而那個鐵十字的位置就在固定的磁鐵與線圈之間，可以敏銳的產生電流。一般動鐵唱頭的電壓輸出大約跟動磁唱頭一樣，從3.5mV到5mV都有，不過也有跟動圈唱頭一樣電壓的動鐵唱頭，如Soundsmith的幾型動鐵唱頭輸出就只有0.4mV，而Grado的動鐵唱頭也有1mV輸出者。

▲Soundsmith是著名的動鐵唱頭。

▲Grado也是著名的動鐵唱頭。

270. 在動磁MM、動鐵MI、動圈MC唱頭中，到底哪種比較好？

這三種唱頭各有先天上的優缺點，不一定哪種就比較好，端賴您的預算與訴求。MC唱頭針桿上背負著沈重的鐵心與線圈，循軌能力最差，針桿的Moving Mass最大，輸出也最小，需要外接MC唱頭放大器。然而，音響迷大多喜歡使用MC唱頭，而MC唱頭也因為很難大量生產，必須仰賴人工一個個組裝，所以售價也最貴。

MM唱頭循軌能力比MC唱頭好，輸出電壓也比較大，只要擁有一般唱頭放大線路就可工作，不需外接MC唱頭放大器或升壓器。但是一般認為MM唱頭的解析力沒有MC唱頭好，所以雖然一般音樂迷廣泛使用，但挑剔的音響迷比較少使用。MM唱頭的唱針可以自行抽換，這也是優點之一。

MI唱頭由於針桿上背負的是質量比磁鐵更輕的鐵，所以循軌能力比MM唱頭更好，是三種唱頭中循軌能力最佳者，針桿的Moving Mass也最輕。MI唱頭的輸出大小一般都跟MM唱頭差不多，唱針也跟MM唱頭一樣，可以自行抽換。不過，也有少數MI唱頭結構特殊，電壓輸出接近MC唱頭。

271. 唱頭要注意阻抗匹配與容抗匹配嗎？

無論是動圈或動磁唱頭，它們都有阻抗與容抗匹配問題，不過動圈唱頭對於阻抗匹配比較敏感，而動磁唱頭則對容抗匹配比較敏感。這是因為動圈唱頭本身的阻抗來自內部的線圈，為了要很輕，所以線圈通常繞得很少，導致阻抗很低。一般動圈唱頭的阻抗大概從3歐姆、5歐姆到10歐姆都有。如果是高輸出動圈唱頭，其內部阻

抗還會高達100歐姆。

阻抗匹配的原則永遠不變，那就是輸出阻抗要低、輸入阻抗要高。動圈唱頭的內部阻抗等於就是輸出阻抗，假若是5歐姆，那麼後端唱頭放大器或升壓器的輸入阻抗就要調整到比5歐姆更高的檔位。至於要調到多高？以前都是以自己的聽感來決定，阻抗值調的越高，頻率響應的高端就會越強調越凸出越華麗；阻抗值調得越低，頻率響應的高端就會越衰減。

現在可以利用AnalogMgik測試片中的測試負載一欄來做更精準的測試，它以失真的程度來告訴大家哪種負載阻抗才是最適當的。MC唱頭通常比較注重阻抗匹配，對於容抗匹配則可以忽略，因為動圈唱頭裡的容抗很小，不至於影響聲音表現。

對於動磁唱頭來說，由於唱頭內線圈匝數多，與前級耦合後，很容易產生一個電容電感組成的低通共振線路（Low Pass Resonant Circuit），而產生低通濾波效果。因此，當唱頭放大器的匹配電容值越高時，高頻端反而會衰減。反之，高頻端就會提升。高頻端無論衰減或提升都不夠中性，所以廠商通常會建議一個搭配範圍，在這個範圍以內的電容值都可以接受。一般動磁唱頭不會談到阻抗匹配，因為內部阻抗很高，所以唱頭放大器這端都會固定在47k歐姆。

272. 無論是MM動磁唱頭、MI動鐵唱頭或MC動圈唱頭，都需要加接唱頭放大器嗎？

在CD還沒出現以前的擴大機或前級中，都會有內建唱頭放大線路，把唱頭微弱的電壓放大，還有做RIAA等化補償。有些前級或擴大機的唱頭放大倍數只夠MM動磁唱頭所需，所以還要另購MC動圈唱頭專用的放大器(以前稱為Pre Pre前前級)，或升壓器。

自從CD流行之後，絕大部分的前級或擴大機都已經把唱頭放大線路去掉，所以稱為高電平放大前級。因此，假若您用的前級只是高電平放大前級，就必須另購一部唱頭放大器，這樣才能唱動磁、動鐵與動圈唱頭。

一般MM、MI唱頭的輸出電壓大約有4mV左右，需要的放大增益大約50dB左右。而MC唱頭的輸出電壓只有約0.2-0.5mV甚至還有0.1mV以下者，需要大約70dB的增益。至於阻抗與容抗匹配，當然是越多段越好。

▲Air Tight PC-1 Supreme MC唱頭，阻抗只有1歐姆，但卻擁有0.4mV的輸出。

▲德國ASR Luna Basis Exclusive唱頭放大器。

273. MC唱頭必須外接MC唱頭放大器或升壓器（Step Up Transformer），到底哪種比較好？

不論是以電子線路做成的放大器，或以線圈繞組做成的升壓器，二者的功能都是把微弱的唱頭輸出放大到足夠讓前級的唱頭放大線路使用，所以理論上沒有優劣之分，目前市面上二種產品都有。不過，MC唱頭放大器的好處是可以附帶多段精細的阻抗、容抗調整，能夠讓MC唱頭與放大器之間的阻抗、容抗搭配更恰當。而MC唱頭升壓器通常不提供多段阻抗、容抗調整。不過，升壓器有另外一個優點，那就是訊噪比比放大器還優異，因為放大器是電子線路製成，零件本身的雜訊會影響訊噪比。而升壓器則是以線圈繞成，沒有零件本身的雜訊，但必須注意不可靠近電源，以免線圈感應哼聲。

274. 購買唱頭放大器或MC唱頭升壓器，有什麼要注意的地方？

如前所述，唱頭放大器最好要有負載阻抗、容抗以及增益的多段調整，這樣才能靈活調整出最佳的效果。而升壓器則要注意線圈的升壓倍數，看看是否適合您的MC唱頭。MC唱頭的升壓倍數依賴線圈繞製的比數，初級與次級繞線比如果是1:5，輸出電壓提升14dB；線圈比如果是1:10，輸出電壓提升20dB；線圈比1:20，輸出電壓提升26dB；線圈比1:30，輸出電壓提升30dB。一般而言做到30dB已經很夠了。請注意，升壓器的30dB增益還要搭配原本MM唱頭的增益才會足夠MC唱頭使用。MC唱頭升壓器由於是不插電的，內部沒有RIAA等化線路，必須搭配擁有MM唱頭放大線路的前級或擴大機使用。

▲Boulder 1008晶體平衡唱頭放大器，擁有RIAA等化之前的Decca ffrr, Columbia, and EMI curves等化曲線。

275. 動磁唱頭接動圈放大器會不會爆喇叭？

在此考您一個問題：如果不小心把動磁唱頭輸入到動圈唱頭放大器或昇壓器裡，由於動磁唱頭的輸出很大，再經過動圈唱頭放大器的放大，會不會把喇叭單體轟出來？答案是不會！為什麼？因為動磁唱頭的輸出阻抗很高，而動圈唱頭放大器的輸入阻抗相對於動磁唱頭的輸出阻抗就顯得很低。在高輸出阻抗搭配低輸入阻抗之下，完全違反了阻抗匹配低輸出阻抗配高輸入阻抗的原則，所以功率在傳遞中被消耗大半，您所聽到的反而是小而沒有高頻的聲音。

276. 除了動圈、動磁、動鐵唱頭之外，還有沒有別的類型？

動圈、動磁、動鐵唱頭都屬於電磁型唱頭，也就是利用磁鐵與線圈產生電壓電流來工作的。另有一種特殊的Decca唱頭也是電磁型唱頭，不同的是它的針桿做成L型，而且針尖垂直黏在針桿上，其設計與一般電磁型唱頭不同。真正脫離電磁領域的唱頭就是光學唱頭Optical Cartridge。

▲日本DS Audio的DS Master 1光學唱頭。

277. 光學唱頭是新科技嗎？

不！早在1960年代日本就已經推出光學唱頭了，當年Toshiba曾推出C100P光學唱頭（1969年），Trio(Kenwood)也曾推出KE9021光學唱頭。光學唱頭外觀與傳統唱頭一樣，有針桿，有針尖，但是沒有線圈沒有磁鐵，內部有一個發光體、一個光敏感知器，以及安裝在針桿上的遮光板。當光線射在針桿上的遮光片時，因為針桿的抖動而產生光影變化，光敏感知器就把光影變化轉換為電壓變化，唱出音樂。請想像一下，您左手拿著手電筒，往牆上照射，在手電筒與牆之間，你的右手手掌快速的在手電筒前振動，此時牆上就會顯出快速的明、暗變化，這就好像光電唱頭內的運作。而光電轉換器接收到這種明、暗變化後，就會把光轉換為電壓輸出，這就是光學唱頭的基本原理。

實際光學唱頭的運作是這樣的：當針桿帶動遮光板振動時，在遮光板前面的發光體會因為針桿振動的速度(頻率)與振幅(音量大小)的不同，而在遮光板後面留下不同的明與暗變化，而這些明與暗的變化透過光電轉換器，就變成音樂訊號輸出。

278. 為何會發展光學唱頭？

因為當時的日本音響工程師已經發現電磁型唱頭的先天問題。或許您會奇怪，電磁型唱頭一路發展，到了1970年代也已經有幾十年了，會有什麼問題，難道工程師不解決？工程師當然知道電磁型唱頭的缺點，但卻無法解決，因為這是電磁型唱頭的先天問題，如果要解決，那就不能採用電磁型，這也是為何日本工程師當年要發展光電型唱頭的原因。

279. 到底電磁型唱頭有什麼先天問題？

電磁型唱頭的第一個問題是，它的電壓輸出是隨著頻率(振動速度)而升高降低的，換句話說，頻率越高(振動越快)，電壓輸出越大；頻率越低(振動越慢)，電壓輸出越小。問題是，頻率越高時，音樂並不一定是越強的啊？想像一下，小提琴拉高把位的弱奏時，雖然頻域很高，但是音量是很微弱的，但此時電磁唱頭卻因為頻率越高電壓輸出也越大這種先天特性，而把音樂的弱音變大聲了。反之，當頻率越低時，電磁唱頭的電壓輸出變得越小，而此時真正音樂中的管弦樂低頻卻是澎湃強烈的。如此一來，我們所聽到的音樂強弱都被扭曲了。這一大一小扭曲的幅度可以大到100倍（40dB）。

音響工程師當然知道這個問題，所以在設計唱頭放大線路時，除了必須把刻片時的RIAA等化還原補償之外，還必須先把電磁唱頭的這種扭曲特性等化回來。或許您要問：等化能夠100%精確還原嗎？當然不能！只能盡量做到最接近而已。

電磁型唱頭的第二個問題是無法再生很低的頻域。多低？大約50Hz左右就開始每八度衰減6dB。為什麼會這樣？前面說過，電磁型唱頭的電壓輸出會因為振動的速度而改變，當頻率越低時，代表唱針的振動越慢，此時原本音樂該有的音量強度就會被扭曲降低，因此低頻會衰減得比較快。

電磁型唱頭的第三個問題是受到Lenz's Law楞次定律的制約。電磁唱頭能夠產生電流電壓，是因為磁鐵與線圈交互動作時磁力線的切割所致，也就是法拉第定律。而無論是線圈固定磁鐵振動（MM）或磁鐵固定線圈振動（MC），都會在磁場中產生一股阻力，這就是楞次定律。這股阻力會影響針尖循軌能力，讓電磁型唱頭無法100%精確循軌。而光學唱頭呢？由於光學唱頭基本上不是電磁結構，所以也就不會有這個問題。

280. 光學唱頭能夠解決上述電磁型唱頭的問題嗎？

光學唱頭的電壓輸出高低並非以振動速度來決定，而是以振動的幅度來決定的，振幅越小，電壓輸出越小，振幅越大，電壓輸出越大，這種特性跟刻在黑膠唱片上

的溝槽是一致的。黑膠唱片上的溝槽如果振幅很小，音樂的強度是微弱的；如果溝槽的振幅很大，音樂的強度就是很強的。即便如此，光學唱頭在電壓的最大最小強弱上還是免不了有扭曲的成分，不過比起電磁型唱頭低多了，大概只有4倍左右（12.5dB）。要補償4倍的等化比起補償100倍的等化要容易多了，也精確多了。

而在低頻再生方面，光學唱頭也有問題，雖然理論上光學唱頭可以下探到1Hz，但是因為唱頭與唱臂結合之後的共振頻率通常都控制在8-13Hz之間，換句話說，20Hz以下的頻域充滿了共振的可能，如果光學唱頭忠實的把這些共振再生出來，20Hz以下極低頻的共振可能會傷及擴大機或喇叭。所以，光學唱頭會刻意從35Hz開始，每八度衰減6dB，以避免遇上唱頭唱臂結合之後的共振頻率。既然光學唱頭在35Hz以下也開始等化，意謂著電磁型唱頭與光學唱頭在低頻表現上的差異就在於35Hz與50Hz這之間的頻域，這段頻域裡光學唱頭的表現會比電磁型唱頭來得傳真。

▲日本DS Audio DS002光學唱頭。

281. 既然光學唱頭去除了電磁型唱頭的先天問題，為何這幾十年都沒有流行起來呢？

第一個問題是熱。要知道當年沒有LED，發光體只能用很小的白熱發光體，這個發光體本身會發熱，當光電唱頭唱了大約一個鐘頭後，累積在唱頭內的熱度逐漸升高，使得針桿的熱度高達攝氏80-90度。我們不要忘了，無論是MM唱頭、MC唱頭、MI唱頭或光電唱頭，只要有針桿，就一定會有一個固定針桿的橡皮，以及拉住針桿的鋼絲。固定針桿的橡皮受不了針桿傳來的高熱，很快就變質，劣化了針尖循軌能力，這是當年無法解決的問題。

40年前的光學唱頭還有一個問題，那就是需要強光，光線越強，所獲得的輸出電壓就越高。問題是，當時的光電轉換器對光的波長感知並非線性的，而是對某些波長比較敏感，某些則不敏感，這導致照射在光電轉換器上的光必須很強，否則光電轉換效率不高，造成訊噪比不佳的問題。

282. 光學唱頭的高熱與需要強光這二個問題目前解決了嗎？

目前日本有一家名為DS Audio的廠家推出光學唱頭，他們以LED作為光源，雖然LED仍然會發熱，但熱度很低，已經不會對唱頭內部產生影響。而在所需的強光方面，他們研發高效率的光電轉換器，如此一來不需要強光，也解決了訊噪比不佳的問題。

283. 光學唱頭也是使用傳統電磁型唱頭的放大器嗎？

不！光學唱頭由於輸出電壓大小與電磁型唱頭不同，而且也不需要補償電磁唱頭發電的問題，所以不能使用傳統唱頭放大器。不過，光電唱頭仍然需要還原RIAA等化，也有自己的低頻補償要做，所以光學唱頭必須使用自己的唱頭放大器。

▲DS Audio Master 1光學唱頭放大器。

284. 為什麼針桿阻尼很重要？

再來談到阻尼。唱頭裡的阻尼通常是一小塊橡膠類的材料。可不要小看這一小塊橡膠，它所佔的重要性不亞於線圈與磁鐵，假若它太硬或太軟，都會影響到針尖的循軌。因此，假若唱頭放置或使用過久，這塊阻尼老化

之後，唱針的循軌能力就會降低。此外，室溫高與室溫低時，阻尼的硬化程度也不同，同樣的也會影響到循軌能力。通常我們說唱頭有壽命，指的就是針尖的磨損與阻尼的硬化變質。

285. 哪種針桿材料比較好？

針桿雖然只是承載針尖的小東西，但是針桿本身的振動以及它的剛性、硬度卻同樣會影響聲音的表現。因此，針桿的材料也是五花八門。最常見的針桿是鋁製空心針桿，比較豪華的有用紅寶石、藍寶石、以及鈮金屬。到底哪種材料製成的針桿效果最好？根據我多年使用過各種材料的針桿所得經驗，每一種針桿都有它的特性。例如鋁針桿的好處是便宜，缺點是比較軟，容易產生本身的共振。紅寶石、藍寶石與鈮金屬硬度高，共振頻率早已超過人耳可聽範圍，不過它的造價昂貴，而且由於本身硬度高，無法在針桿上挖小孔讓針尖穿過去固定，只能把針桿最前端削平，用以黏著針尖。這種黏著針尖方式很容易因為清潔針尖方式不當而讓針尖掉落。

另外有一種說法是，鋁質針桿的聲音最好聽，因為不會產生高頻段的強調。而許多人擔心的鋁質針桿比較軟質而容易產生共振的問題也不必考慮，因為針桿在播放音樂時，振動速度很快，可以忽略本身共振的問題。

286. 針尖壽命有多長？

針尖很難用肉眼看清楚，但是它卻背負最重要的責任，因為整個唱頭中，只有它是與唱片溝槽接觸的。針尖的材料大體不脫鑽石，雖然鑽石質地堅硬，不過從顯微鏡底下仍然可以看到使用過後的磨損情況。以前一般人由於沒有高倍顯微鏡，因此根本無法掌握針尖磨損狀況，只好以耳朵聆聽來判斷針尖是否堪用。現在由於USB高倍顯微鏡已經很便宜，幾千台幣就買得到，所以已經能夠自己在家裡觀察針尖狀況。

如果針尖角度調整正確，讓左右二邊平衡磨損，通常可以使用1,000小時以上。如果唱頭裝置不當，讓針尖處於左右不平衡磨損狀態、或針壓過重，都會嚴重縮短針尖壽命。

287. 針尖分為幾種形狀？

針尖的形狀大體分為圓錐形（Conical）與Elliptical。圓錐形針尖已經很少使用，因為它的圓徑大約0.003公分，這麼大的圓徑無法與極高頻的溝紋相吻合，許多高頻率都無法完整再生。而橢圓針尖則是改良自圓錐形針尖，它的左右二端較扁，可以有效的同時接觸到左右溝槽的每個溝紋。然而，橢圓針尖是最理想的針尖嗎？未必！因為刻片頭的針尖是三角形的，橢圓形與三角形用想也知道其間的差距。然而，以黑膠材料製成的唱片能夠經得起三角針尖的「刻唱」嗎？當然經不起，那麼尖銳的三角針尖是用來「刻」片而不是用來「唱」片的。

為了求得更佳的循軌與更好的高頻響應，許多介於三角針尖與橢圓針尖之間的產品產生了，它們有許多名字，例如超橢圓、線性接觸、Micro-Ridge、柴田（Shibata）Goldring、van den Hul、Fritz Geiger、SAS等等。不論它們是什麼名稱，總之這類的針尖如果用顯微鏡看，就會發現它們的形狀越來越像刺刀。這麼鋒利的形狀雖然可以帶來更精確的溝槽接觸與更好的循軌能力，但同時也會帶來更大的磨損（針尖本身與溝槽）。由於針尖與溝槽所接觸的面積是那麼的微小，即使施加的針壓只有1公克多，但是換算成每平方英吋的壓力就會高達三、四噸之重，在行進間會與溝槽摩擦而產生高熱，因此針尖的清潔與針壓的調整非常重要。也因為針尖與溝槽的摩擦會產生高熱，所以黑膠唱片最忌連續反覆播放，這樣對於唱片本身的損害最大。

▲各種針尖的形狀。

288. 唱針要如何清潔呢？

唱針最好不要用液體性的清潔方式去清潔，因為液體很容易讓黏附在針尖上的灰塵硬化，反而變成頑垢黏附在針尖上。最理想的針尖清潔工具是一團細毛密度很高

的擠成圓形狀那種刷子，它的功能是靠著緊密的細毛把針尖上的污垢刮下來。使用時要注意刷子要從針桿後面往前輕輕拉幾下就好，而且清潔針尖時一定要把擴大機音量打開，要能夠聽到刷毛跟針尖接觸的摩擦聲，這樣才會知道您是否有真正清潔到針尖。不必怕摩擦聲會損及喇叭，只要在正常音量下，這種摩擦聲音很安全的。老花眼的音響迷請一定要戴眼鏡，或者頭上帶一個放大鏡，這樣才能看清楚唱針與毛刷的接觸。請注意，一定不能從針桿前面往後刷，這樣一來很容易就把針桿折彎，您心愛的唱頭就報銷了。

▲最好用，副作用最小的針尖清潔器。

289. 唱針有一項規格名為順服度，它有什麼作用？

Compliance 順服度。單位為106cm/dyne或um/mN。這是唱針循軌能力的數據，順服度越高，代表唱針的循軌能力越好；反之，順服度越低，代表唱針的循軌能力越差。通常，動磁唱頭的順服度比較高，動圈唱頭的順服度比較低。順服度高的唱頭必須搭配有效質量（Effective Mass）輕的唱臂，如此唱頭／唱臂整體的共振頻率才會在耳朵可聽聞頻率之下。相反的，順服度低的唱頭必須搭配有效質量重的唱臂，同樣的這樣的唱頭／唱臂搭配才能讓唱頭唱臂的共振頻率低於耳朵可聽聞範圍。有關共振頻率的計算，請參閱「有效質量」解說。一般順服度在5-10之間者我們稱為超低順服度唱頭，順服度在10-20之間者為中順服度唱頭，順服度在20-30之間者為高順服度唱頭，超過30以上者稱為超高順服度唱頭。

290. RIAA Equalization黑膠唱片等化是什麼意思？

所謂RIAA就是Recording Industry Association of American。當LP唱片在刻製母版時，如果採取原來錄音時的高頻段與低頻段量感刻製，則溝槽的振幅一定很大，這樣一來，一面LP將容納不了多少重播時間。為了提昇LP重播時間的長度，在刻片時就必須先以一個等化曲線把高頻段增加（可以降低雜音）、低頻段減少（可以容納更多溝槽），這樣一來，無論是高頻段、中頻段或低頻段所佔的溝槽空間都差不多，可以容納更長的播放時間。等到LP唱片要重播時，前級裡的Phono唱頭放大線路裡必須要包括一個解RIAA等化曲線的線路，來把被增加與被減少的高頻段與低頻段還原。除了增加播放時間之外，RIAA處理還可以降低高頻段的雜音，這是因為在還原過程中，高頻段是被衰減的，連帶的也會衰減雜音。

291. RIAA等化曲線需要依照不同錄音年代去做調整嗎？

美國錄音工業協會為了讓唱片的刻片與播放實用化，而訂定了一種壓縮與還原的曲線，稱為RIAA等化曲線，刻片時理論上要依照RIAA的規範刻片，而擴大機的唱頭放大線路則需要有反向的還原線路。RIAA作用的頻率有三處，分別是50Hz、500Hz與2,122Hz。刻製唱片時把低頻域的刻片振幅降低，而高頻域的刻片振幅則增大，這樣的做法有幾個好處：第一、低頻振幅降低，可以減少唱針循軌失真的可能，而且也可以容納更多的唱片刻紋。高頻域振幅增大，可以降低高音嘶聲與雜音。

不過美國RIAA等化曲線是在1954年才制訂的，在此之前已經有78轉唱片與33轉唱片，這些早已刻好的唱片並不受1954年的RIAA等化曲線規範，而是按照各家唱片公司的等化曲線去做的。所以，當您在以現代的RIAA等化曲線還原這些老唱片時，難免會有無法完整還原的問題。

您可不要以為RIAA等化曲線只有一家別無分號，除了1954年公布的規範之外，後來還出現Enhanced RIAA、IEC RIAA、Teldec/DIN Curve等曲線，此外各唱片公司剛開始也沒有遵循RIAA的規範，各有自己的等化作法。不過這些等化曲線並非主流，一般唱頭放大器也沒有為他們準備還原線路。只有少數特別高級的唱頭放大器上可

以看到好幾種不同的等化曲線可供選擇，這當然是最好的解決方案。

▲EMT JPA 66 II唱頭放大器，可以調整RIAA曲線。

292. 一部轉盤（Turntable）會由哪幾個重要部位組成？

所謂Turntable就是轉盤，也就是沒有附帶唱臂的，如果附帶唱臂，通常稱為Player唱盤。不過這樣的定義並不一定精準，也有人把Turntable視為裝有唱臂的唱盤。在此則是定義為沒有附帶唱臂的轉盤。

一部轉盤主要由Platter（就是放黑膠唱片的那個轉動的載具，由於會跟轉盤相混，所以都直說英文Platter，比較不會混淆）、轉軸軸心（Bearing）、馬達、副底座（Subchassis支撐Platter的機構）、底座（Plinth或稱Chassis）、唱臂座（Armboard）等組成。如果是皮帶驅動唱盤，還會有一條皮帶。不過（皮帶）的材質並不是皮，而是橡膠或絲線，或其他材質。如果是直驅唱盤，馬達就直接裝在Platter底下，直接驅動Platter轉動。更早

▲SME 30 Gold唱盤，這是30/2的鍍金版，是為他家Series V唱臂而設計。

以前還有惰輪(Idler)驅動，那是由馬達帶動惰輪、惰輪帶動Platter。惰輪驅動唱盤現在幾乎已經絕跡，除了少數一、二家之外，所以不談。直接驅動目前也不是黑膠唱盤市場的主流，現在我們所見的幾乎都是皮帶驅動唱盤，所以在此我們只談皮帶驅動。

293. 避震對於黑膠唱盤重要嗎？

太重要了。想像您用高倍顯微鏡在看一個細小的物件，此時輕輕敲一下檯面，您會發現高倍顯微鏡中的物件變得不清楚了，這就是振動的影響。振動對於低倍顯微鏡的影響並不大，因為顯微鏡要看的物件並沒有那麼細。請再想一下，針尖有多細？唱片溝槽有多細小，如果有一個不該有的微小振動傳遞到Platter上面，或唱臂上面，就等於我們用高倍顯微鏡看細微物時敲一下檯面，物件看不清楚了，音樂的重播也不清楚了。

所以，黑膠唱盤要放在哪裡，才能避開聆聽空間中音壓最大的地方？還有，黑膠唱盤應該用什麼檯子來避免從地面傳來的振動就顯得很重要了。有些人習慣把黑膠

▲瑞士DaVinci唱盤。

▲惰輪唱盤的內部，馬達驅動惰輪，惰輪驅動Platter。

唱盤擺在二支喇叭之間，這是最糟糕的位置，因為二喇叭之間是音壓很強的地方，喇叭唱出音樂時所引起的空氣振動就會影響到唱臂、唱盤。如果放在牆角，一樣是音壓很強的地方。所以，黑膠唱盤最適合放在左右二側牆離開牆角的地方。

而在使用避震檯方面，無論是硬盤或軟盤，我建議都要使用避震檯，除非軟盤的避震做得非常好，可以充分吸收振動。避震檯有很多種，大部分是被動式(不插電)避震檯，利用各種避震吸震措施來降低或阻絕振動傳到唱盤上。少數避震檯是主動的，要插電。到底哪種避震檯最好？當然是昂貴的工業用主動式避震檯最好，不過它們的價格太貴了，一個可能要幾十萬台幣。市面上有些避震檯可以選擇，例如Minus K，或Vertere的Stage 1避震檯都是很好的產品。

▲唱盤的避震可以做到這樣，這個底座真巨大啊！

294. 在買唱盤時，會發現有所謂軟盤（Suspended）與硬盤（Unsuspended、Rigid），到底這要怎麼分辨？

所謂軟盤就是以彈簧頂住或懸掛來避震的，而所謂硬盤就是沒有彈簧，只是利用唱盤本身的重量來避震。軟盤要注意的是整個唱盤的共振頻率（通常要維持在2Hz-6Hz之間），以及皮帶帶動Platter轉動時的細微彈簧振動，還有懸吊、支撐彈簧的平衡問題，這些都必須要仔細調整。硬盤則可忽略上述這些問題。

▲英國Avid唱盤是著名的軟盤設計。

295. 純以避震的效果而言，軟盤比較好？還是硬盤比較好？

黑膠唱盤的震動是很複雜的問題，所以避震也沒那麼簡單，不能以簡單的二分法來決定到底是軟盤避震效果好？還是硬盤避震效果好？如果硬盤沒有放在一個有效的避震台上，而是直接放在音響架上，此時輕敲音響架，可以發現軟盤的避震效果通常會好過硬盤。

不過，大家都知道，軟盤也存在一個基本問題，那就是馬達與副底座之間會存在扭力振動問題。也就是說馬達是動的，而副底座是靜的，當馬達在轉動時，副底座會產生一個想要跟馬達一起轉動的傾向，因為軟盤是以彈簧懸吊或支撐，所以容易因為扭力而產生震動。而硬盤因為沒有懸吊的副底座，底座通常質量很大，所以容易抵銷馬達所產生的扭力振動問題。要命的是，馬達與副底座所共伴產生的振動會傳遞到針尖上，這些不該有的細微震動經由唱針拾取之後，就變成音染。

想要知道哪種轉盤能抵抗從檯面或架子上傳來的震動，方法很簡單，只要去下載iSeismometer App，就可以知道哪種轉盤避震效果好。這是一種以X、Y、Z三軸來檢測震動的App，將這個App下載在手機上，把手機放在唱盤上，用手輕敲放置唱盤的檯面，觀察手機上所顯示的X、Y、Z軸震動情況，馬上就知道軟盤或硬盤的避震效果何者為佳。一般而言是軟盤的避震效果比較好。不過要注意的是，當我們在聽音樂時，沒有人會用手去敲檯面，也不會有人在房間中走來走去讓地板產生振動，所以，避震效果好與聲音好之間未必是等號。

▲VPI Scout II唱盤，屬於硬盤設計，價格平實，是入門唱盤首選之一。

▲Acoustical Systems的Apolyt可能是目前最重的黑膠唱盤，淨重388公斤。

296. 既然軟盤避震效果比較好，為何市面上還有那麼多硬盤？

軟盤的避震效果雖然比較好，但硬盤也可以加購避震臺之類的設備來阻斷或降低從檯面上傳來的震動。另外還有一種震動就無法用彈簧來去除，那就是從空氣中傳來的震動，也就是當黑膠唱盤在唱音樂時，室內的空氣會震動，這種空氣振動會傳到唱盤、唱臂、唱針甚至唱片上。彈簧如果遇上空氣中傳來的聲波震動，到底會產生什麼樣的共振很難得知。而此時硬盤通常能夠藉著本身的重量來抵抗空氣中傳來的震動，降低唱臂、唱針、唱片的震動。不過，硬盤此時也會有一個問題，那就是震動可能會在硬盤中暢行無阻，傳導無礙。到底要如何有效阻斷震動在硬盤中的快速傳導，這也考驗著設計者的功力。

297. 如果說空氣中音樂所產生的振動會影響黑膠的重播，那麼氣浮唱臂不是也會受本身噴出氣流的影響嗎？

氣浮唱臂不僅會受到本身所噴出氣流的影響，也會受到空氣中音樂震動的影響，所以氣浮唱臂必須達到不受空氣振動或氣流震動的影響。

298. 黑膠唱盤是越重越好嗎？

黑膠唱盤的重量來自Platter與外框，外框的重量越重，抵抗震動的能力越強，這是好事。不過Platter的重量就不是越重越好，最適當的Platter重量是剛好能夠維持轉動慣性所需，讓Platter能夠在啟動之後以轉動慣性來維持

穩定的轉速，而非一味的加重Platter重量。一旦Platter越重，代表轉動軸心的摩擦力也越大，此時可能產生更大的軸心震動，也降低軸心的壽命。

299. 黑膠唱盤的馬達數量越多越好嗎？

少數黑膠唱盤使用二個以上的馬達，最多者甚至達到六個。馬達越多，雖然可以分攤驅動Platter的工作，表面上可以使得馬達所引起的震動降低。但不可否認，馬達越多，所帶來的馬達震動、同步轉動問題，還有馬達傳導到皮帶上的問題也越多。所以，除非能夠證明多個馬達有經過特殊設計處理，單一馬達還是讓事情最單純的做法。

▲德國Acoustic Signature 旗艦Invictus以六個馬達驅動，是目前所知使用最多馬達者。

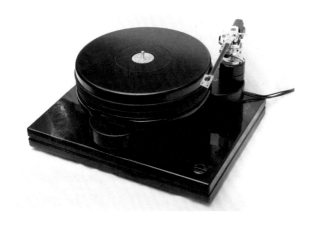

▲Nottingham唱盤以超小馬達扭力驅動超重Platter設計，來降低馬達振動的影響。

▲加拿大Kronos Pro 唱盤，這是全世界唯一採用雙Platter反轉來消除振動的唱盤。

300. 黑膠唱盤的Platter材料哪種比較好？

目前市面上最常見的Platter材料有壓克力、鋁合金、銅合金、玻璃、陶瓷、碳纖維、鉛鋅合金、鋼材、POM（PolyOxyMethylene，一種類似黑膠的材料，杜邦發明的材料，以Delrin為名），三明治式、甚至木材。各種材料有其自身不同的共振頻率，阻尼特性，所以會帶來不同的聲音。至於哪種材料是最好的？見仁見智，否則就不會有那麼多Platter材料同時存在於市面上。

▲曲奇A.I.S.量子唱片墊。

301. 有些Platter分為內外或上下二層，這種設計比單層設計好嗎？

二層式Platter的好處是可以降低來自軸心摩擦的震動，壞處是二層結構可能會帶來更多的震動，或破壞Platter本身的平衡性。有的磁力驅動懸浮的唱盤也是使用上下二個Platter，它們是同方向轉動的。更特殊的是上下二個Platter反向旋轉的設計，這可能是世界唯一的。

302. Platter上面的唱片墊重要嗎？

Platter上面那層唱片墊有二種主要用途，一是保護黑膠唱片，避免與金屬Platter接觸。二是降低從轉軸軸心傳到針尖的軸心摩擦。不過，有些Platter並沒有這層墊子，例如有些壓克力Platter或POM Platter就認為直接讓黑膠唱片與Platter接觸最好。

唱片墊的材質各式各樣，不同材質也會帶來不同的聲音表現，到底哪種材質的唱片墊聲音最好？或者說最適

合您？這一切都要靠實戰來驗證。

303. 有什麼辦法可以降低唱片在播放時的細微震動？

通常可以用唱片鎮壓在（Platter）軸心上，更進一步者就是利用真空吸盤來讓黑膠唱片緊緊吸附在Platter上。在此我要順帶一提有關唱片鎮的問題。使用唱片鎮的目的是要壓住唱片，降低唱片的振動，或減低唱片本身的彎曲。但此時您要注意，加上唱片鎮之後，轉速會不會受到影響？還有，唱片鎮如果緊鎖在軸心上，等於就是把軸心的振動傳遞到被緊壓的唱片上面，反而增加了軸心軸套摩擦振動的負面影響。

至於想以唱片鎮來降低唱片的彎曲，那是不正確的做法，因為壓在唱片中心的唱片鎮無法讓彎曲的唱片變得平整，只有採用真空吸盤才有可能，但真空吸盤另有它自己的其他問題。所以，唱片鎮不是不可以用，但是要慎選唱片鎮的種類，要觀察唱片鎮軸心是怎麼設計的。

304. 有少數黑膠唱盤配有金屬圈，可以套在黑膠唱片外緣，藉此發揮唱片鎮的效果，這樣的作法會比唱片鎮有效嗎？

這類的唱片環通常都是整套設計的，是黑膠唱盤的一部份，其重量已經考量過，不會影響轉盤的速度與軸心摩擦。如果您想另購，就要考慮自己的黑膠唱盤能否承受唱片環的重量。唱片環的效果會比唱片鎮更好嗎？其實無論是唱片環或唱片鎮，都無法有效改善彎曲的黑膠唱片，只能說是降低空氣中音樂的震波對黑膠唱片的影響。

305. 如果唱片鎮與唱片環的效果都不夠好，有什麼更好的方式來應付彎曲的唱片與空氣中傳來的震動嗎？

真空吸盤是最好的方式，如果設計得當，可以把彎曲的黑膠唱片藉著大氣壓力壓平，也可以因為大氣的壓力，讓黑膠唱片可以抵擋來自空氣中的震動。不過，由於真空把黑膠唱片跟轉盤緊緊壓住，此時必須考慮轉盤軸心所傳來的摩擦震動會更直接的傳遞到黑膠唱片上，而被唱針拾取。所以，想要使用真空來壓住黑膠唱片，轉盤軸心的摩擦震動必須非常低。

▲日本TechDAS Air Force One空氣懸浮真空吸盤黑膠唱盤。

306. 這樣說起來，好像沒有什麼方法是十全十美的？

黑膠系統表面上看起來很簡單，實際上是很複雜的機械系統，因為所牽涉到的是「微動」的各種反應，無論是哪種設計，都可能會並存著長處與短處。所以，黑膠系統的設計處處都必須考慮到妥協與取捨，很難有十全十美的設計。

307. 唱盤除了來自空氣、檯面的震動之外，還有來自何處的震動？

問題比較大的是透過皮帶傳入Platter的馬達振動，以及Platter轉軸（Bearing）轉動時的摩擦振動。想要去除透過皮帶傳到Platter上的振動，最直接的方式就是不要讓皮帶接觸到放置唱片的那個Platter，為了達到這個目的，坊間有幾種方式，第一種是把Platter做成內外二層，讓皮帶掛在內層Platter上，相當程度的阻斷了馬達振動傳遞到外層Platter的可能。另外一種方式就是採用磁力驅動（Magnent Drive）方式（請注意，不是磁浮），在上下二個大小Platter之間安裝磁鐵，讓這二個Platter之間因為同性相斥，異性相吸原理，保持一個不接觸的微小間隙。同時藉著磁力的帶動，使得上下二個Platter同步轉動。由於皮帶是掛在下面的小Platter上，即使馬達有振動，也完全不會傳遞到上面那個大Platter上，成功的100%阻斷馬達振動。這種磁力驅動的唱盤以德國Clearaudio與JR Transrotor為代表。

▲Transrotor Artus以磁力驅動二個轉盤Platter，皮帶掛在底下的轉盤，藉此隔絕皮帶的振動。

▲Zorin Audio TP-S1磁浮唱盤，採用陶瓷磁浮軸心。

308.到底要如何解決轉軸本身的摩擦震動？

這是轉盤設計者最頭痛的問題。轉軸振動來自二個地方，一個是軸心與軸套之間間隙太大所產生的摩擦振動；另一個則是軸心與軸套底部（或頂部）接觸的摩擦振動。為了解決軸心與軸套之間間隙太大產生的摩擦振動，設計師必須盡量縮小軸心與軸套之間的間隙，小到只能容納一層薄薄的油，產生軸心與軸套之間的「避震」效果。這樣設計的軸心軸套必須採用非常精密的工作母機來製造，製造完成的軸心軸套拿在手上轉動時不僅可以轉很久，而且因為內中幾乎沒有空氣能夠進入的間隙，轉動時軸心與軸套不會分離，因為有大氣壓力支撐著。這樣的精密軸心軸套設計以Vertere為代表。其他許多廠牌也都以軸心注油的方式，來降低軸心與軸套之間的摩擦振動。

309.軸心底部與軸套之間的接觸摩擦要如何解決？

一般與Platter相連的軸心都裝在軸套之內，稱為內軸式，這種軸心通常都比較長，底部會以弧狀、或分離的圓珠來跟軸套底部接觸，這種作法不可避免的會把軸套跟軸心底部的摩擦振動透過軸心傳導到Platter上，只是振動的多寡而已。另外一種做法稱為外軸式，跟大Platter連接的其實是短短的軸套，軸心是跟小Platter相連，軸心頂部有一個圓珠，當大Platter放入軸心時，軸心頂部那個圓珠與大Platter的軸套頂部接觸，轉動時藉著潤滑油的包覆來降低摩擦振動。為何要設計成外軸式呢？因為可以有效降低軸心的長度，使得Platter轉動時的振動更低。目前Clearaudio與JR Transrotor都是採用外軸式設計。

310.除了外軸式設計之外，還有沒有更好的方法來降低或避開軸心與軸套底部（頂部）的摩擦振動？

有二個方法，一個是Vertere所使用的簡易方法，那就是把Platter頂部凸出來放置唱片的軸心設計成一個可以抽起的外套，當您把唱片放入軸心後，就把軸心外套抽起來，一方面讓唱片已經放置在Platter正中心，另一方面唱片本身並沒有接觸到軸心。如此一來，即使軸心與軸套底部的摩擦振動傳導到上面的軸心，也因為唱片圓心沒有跟軸心接觸，而降低了摩擦振動的影響。這樣的設計真巧妙，因為用很簡單的方式就解決了一部份問題。另外一種解決方式如下文。

311.既然軸心與軸套的接觸是摩擦振動來源，無論是內軸式或外軸式都無法避免，到底要怎麼做才能更進一步的降低這種振動來源呢？

最直接的方式就是不要讓軸心與軸套的底部或頂部接觸到。說來容易，但做起來卻不容易，只能仰賴軸心的氣浮或磁浮。換句話說，就是利用空氣浮力或磁力，讓軸心頂部或底部與Platter本身沒有接觸到，這樣就可以完全避免轉軸的摩擦振動。我不知道目前到底有哪些品牌採用軸心氣浮（不是唱盤氣浮）的方式，但軸心磁浮卻有一個牌子做得很成功，而且幾乎全系列都採用軸心磁浮，那就是德國Clearaudio。Clearaudio也是採用外軸式，但內軸心的頂部並沒有圓珠，因為內軸心的頂部並沒有跟Platter接觸，而是靠精妙計算磁力強度來懸浮Platter，如此一來解決了軸心跟軸套底部（或頂部）摩擦振動的大問題。當然，任何的軸心軸套設計都免不了還有軸心與軸套間隙摩擦的問題，否則Platter怎麼能夠維持垂直位置？這還是要靠軸心軸套本身的精密、以及潤滑油所產生的包覆避震效果。

312.轉速的正確很重要嗎？

唱盤還有一樣議題需要關注，那就是轉速的精確與穩定，通常會以Wow & Flutter的量測數字來標示，意謂著轆聲與抖動。事實上轆聲與抖動是二種東西，轆聲來自Platter轉動時的極低頻機械摩擦振動，而抖動則是電子控制的馬達轉速是否穩定。一般而言Wow & Flutter要維

持在0.25%以下才算合格。

轉速太快會讓音樂的音調提高，轉速太慢又會讓音調降低，轉速如果不穩那就更可怕。理論上來說，只要是同步馬達，轉速的穩定性應該可以信賴。問題是市電的品質並不佳，而且皮帶本身就會老化，所以唱盤的轉速還是需要以電子線路來控制、調整。大部分比較高級的唱盤都採用分離式電源，電源盒上可以切換33/45轉，內部不僅有精確的轉速控制線路，還可以微調轉速，用以因應皮帶的老化。

有些唱盤在Platter內部安置一個感應器，藉著感應器來監視轉速正確與否，讓轉速一直「主動」的維持精確，而非被動的用家發現之後去調整。到底轉速要誤差多少人耳才能感知？因人而異，有人的耳朵對音調的高低特別敏感，有人則聽不出來。但至少，即使唱盤上沒有電子轉速顯示，我們也要用校正轉速的工具來維持轉速的正確性。

313. 為什麼皮帶唱盤會成為主流？

我一直沒有提到直驅唱盤，這是因為目前市面上的唱盤幾乎都是以皮帶驅動為主，直驅唱盤反而是極少數。直驅唱盤為何會成為極少數？因為直驅唱盤的驅動馬達製造難度高，如果馬達品質不良，反而是軸心振動的最大來源。所以大部分唱盤製造商都避開這個問題，改採可以用機械方式解決的皮帶驅動。

▲Thorens是上百年歷史的皮帶驅動唱盤，TD309是設計給年輕人使用的唱盤。

▶英國Vertere RG-1Reference Groove 唱盤的懸掛系統很特別，基座是以三層壓克力製成，那支唱臂的設計原理與製造精密度尤其驚人。

314. 除了用耳朵聽，還有沒有其他方法可以檢測轉速正確與否？

可以用測試唱片加上測轉速App來精準量測。您要先買一張內中包含3,150Hz的測試唱片，再去下載PlatterSpeed App，當黑膠唱片播放3,150Hz時，打開App，此時就可以看到App上所顯示的轉速誤差有多少？還有，轉速是穩定的還是飄移的？如果轉速是穩定的太快或太慢，要檢查皮帶鬆緊、馬達跟Platter的距離、還有馬達的電源供應是否有問題。假若轉速是飄移的，要先判斷是否規律性飄移？如果是規律性的，有可能是測試唱片中心孔沒有開在絕對中心的位置，或中心孔太大，您沒有把唱片放在正中心。假若轉速飄移是不規則的，那問題就大了，要做更進一步的檢查。AnalogMagik也可以測試這個項目，並且以失真數字顯示。

315. 到底是皮帶驅動唱盤好？還是直接驅動唱盤好？

直接驅動的好處是起動速度快，沒有皮帶衰老的問題。但是，由於轉動馬達就直接跟Platter連在一起，所以要如何克服馬達的抖動是成敗的關鍵。由於驅動馬達的要求非常高，不是一般廠家能夠製造，所以從1980年以後直接驅動唱盤幾乎從市場上消失，只留下少數。

皮帶驅動唱盤最大的好處是人人都能製造，因為馬達很容易取得，精密軸心與Platter的加工廠也不少，技術早已成熟。只要能夠設計出獨特的造型，以及合理的結

構，就能夠獲得市場青睞。皮帶驅動唱盤的缺點當然是皮帶本身會老化，起動速度慢。皮帶老化的問題可以用更換新皮帶來解決，而起動速度慢不是音響迷關心的議題，反而因為皮帶驅動唱盤結構比較簡單，使用壽命更長，也更穩定。

▲德國Brinkmann Spyder是設計合理，結構簡單，製造精密又容易調整的唱盤。

316. 皮帶驅動唱盤的馬達分為幾種呢？

大體上分為直流馬達與交流馬達，各有優缺點。直流馬達只要控制電源電壓（電壓要穩定），就可調整轉速。而交流馬達的轉速是受電源頻率所固定，只要市電的頻率固定，轉速就不會變動。這二種馬達都常見用在黑膠唱盤上，各有不同的配套線路。

▲英國Vertere唱盤所使用的馬達控速器RG-1 Reference Motor Drive。

▲日本Technics的直驅馬達。

317. 如果要選購唱盤，有什麼指導原則嗎？

選購唱盤的原則是：挑選設計合理、結構簡單、製造精密、調整容易的唱盤。如果設計不合理，從一開始就錯了，怎麼調也不會有好聲。而唱盤結構如果太複雜，很容易衍生出其他問題，所以結構越簡單越好，也越不容易故障。製造的精密度那更不用說，軸心的精密公差

關係到轉動時所產生的振動，Platter的質量平衡也關係到轉動時的震動，所以製造精密是必要的。至於調整的難易度則跟結構是否複雜有連帶性，設計複雜的唱盤調整起來一定比較困難，反之結構簡單的唱盤調整起來一定比較容易。挑選唱盤從這四方面著手，雖不中亦不遠矣。

318. 有些唱盤的軸心需要添加潤滑油，這些潤滑油需要定期更換嗎？

請依照說明書中指示，有些潤滑油只添加一次，不需要定期更換；有些則要定期把舊油吸出，更換新油。潤滑油不僅是降低軸心摩擦溫度而已，更重要的是在軸心與軸套之間形成薄薄的油膜，降低軸心轉動時的摩擦振動。

319. 現在開始流行一種All in One黑膠唱盤，內建唱頭放大線路，甚至有A to D轉換、耳機插孔，這樣的黑膠唱盤與傳統黑膠唱盤相比如何？

這種黑膠唱盤通常是比較便宜的，對於剛進黑膠世界的年輕人或初學者而言，功能齊全，能夠做類比數位轉換，甚至可以直接聽耳機是其優點，不過在真正的絕對值聲音表現上還是會有所限制。可以說這是一種性價比很高、功能齊全的黑膠唱盤，但不是真正黑膠迷想要的黑膠唱盤。

▲這個黑膠唱盤上面還可以看到二支真空管,顯然裡面有唱頭放大器。

▲從背面的端子中,就可以知道這是一部All In One黑膠唱盤。

320. 既然唱臂、唱頭的調整那麼複雜,有沒有一種唱盤是不需要傳統唱臂唱頭的呢?

有!那就是用雷射光來讀取黑膠唱片溝槽的唱盤。按理說這種唱盤很理想,既沒有接觸磨損的問題,也完全去除唱臂、唱頭各種調整所帶來的失真。按理說雷射光源可以非常凝聚,要讀取細微的溝槽訊息是沒有問題的,但不知道為什麼這種雷射讀取黑膠唱盤一直沒有流行起來。

▲這是Optora雷射光源讀取黑膠唱盤,理論上是很理想的的設計,但一直無法流行。

321. 能不能推薦一種最全面的唱頭唱臂調整工具?

目前我認為最全面的就是AnalogMagik,全名是AnalogMagik All In One Cartridge Set Up Software & Test LPs。AnalogMagik是2018年才正式推出的一套全方位調整唱頭、唱臂的工具,這套工具包括一個軟體,二張黑膠唱片,一張是33又1/3轉,另一張是45轉,此外還

附有一個USB鑰匙(鑰匙不見了不補發)。如果有必要,您還可以加購他們推薦的ART USB Phono Plus。而音響論壇主筆蔡炳榮認為調整Azimuth角度最好先用Dr. Feickert Analogue的Adjust+來調整會比較精確,其他則用AnalogMagik來調整。

這套調整唱頭唱臂的軟體是加拿大多倫多Richard H. Mak所發展出來的,從2009年開始研發,到2012年完成自己用的版本,不過從未公開。到了2017年,他們做出20套試用版本讓朋友試用,2018年3月正式推出開賣。Richard H. Mak並非軟體工程師,也不是硬體工程師,而是財務分析師,不過因為黑膠唱片是他的最愛,所以他一直想找出科學化的調整唱頭、唱臂方法。他集合了四個不同國家的10位專家,最終做出這套AnalogMagik。

AnalogMagik分二張黑膠,為何一定要分33又1/3轉與45轉二張呢?因為轉速不同,拖曳針尖的力量也不同,所以必須分二張唱片來測試。既然如此,假若只有一支唱臂怎麼辦?到底是要調33 1/3唱片呢?還是45轉唱片?不可能一支唱臂調出二種參數啊?所以說,您要有二支唱臂,一支調校來唱33轉,另一支調教來唱45轉。假若您有許多單聲道唱片,您還需要有第三支唱臂,上面裝真正的Mono唱頭,不過AnalogMagik並沒有提供單聲道黑膠唱片,所以此時恐怕就要另想方法。

AnalogMagik量測什麼?量測THD總諧波失真與IMD(InterModulation Distortion)互調失真或內調失真。什麼是總諧波失真?就是諧波失真的總和。假設輸入的訊號是1kHz正弦波純音(單一的頻率),那麼唱針唱出來的應該也是如此,實際上最後唱出來的會加上很多的諧波,也就是原本沒有的泛音。所以,諧波失真越大,

▲AnalogMagik調整唱臂的測試唱片與軟體

▲內中有二張唱片，一張是33轉，一張是45轉

表示音染也越大。什麼是內調失真？就是二個相鄰不同頻率會產生怎麼樣的調變？通常會多出相加、相減新頻率，這二個新頻率又會跟原本的二個頻率相互調整，產生更多的頻率，這些頻率都是原本所沒有的，從內部生成。例如10kHz與11kHz，這二個頻率可能會生成1kHz（相減）、21kHz（相加），接著變成1kHz、10kHz、11kHz、21kHz相互調變，又多出不該有的頻率。總之，這些不該有的頻率最終會產生音染，這也是為何音響器材聲音特質百百種的原因之一。

光是量測總諧波失真與互調失真就能斷定唱頭、唱臂調校的正確嗎？如果以振動型的發聲體而言，這二種失真應該是很好的指標，唱頭、唱臂、唱盤都會受到微弱的振動所影響，這也是為何AnalogMagik會選這二種失真來做為調校指標的原因。

AnalogMagik可以量測校正哪些項目？第一軌是MC或MM唱頭的負載是否達到最佳？用20Hz-24kHz頻域去測量。第二軌是VTA/SRA，以60Hz與7kHz比例4:1混合去量測。第三軌以3,150Hz來量測轉速正確與否、Wow & Flatter的高低。第四軌以1kHz量測左聲道Azimuth。第

▲測試結果都以數字表示失真程度。圖中是唱臂與唱頭結合之後的共振頻率，標準是在8Hz-12Hz或8Hz-13Hz之間。

五軌以1kHz量測右聲道Azimuth。第六軌以315Hz訊號最高加到+20dB來量測抗滑。B面第一軌（也就是第七軌）以7kHz來量測針壓。第八軌以300Hz來量測針壓。第九軌以1kHz來量測唱頭放大器的增益是否調在最佳狀態。第十軌以60Hz混500Hz 4:1比例來量測振動。第十一軌以7.5Hz-35Hz來量測唱頭結合唱臂之後的共振頻率。第十二軌同樣是以相同的頻率來量測共振頻率，不過第十一軌是水平訊號，第十二軌是垂直訊號，所謂水平與垂直就是刻片時立體黑膠唱片45度V槽上，同時會存在水平方向的振動與垂直方向的振動，所以唱頭與唱臂結合之後的共振頻率二種都要測。

從上面那些項目上，我們可以了解AnalogMagik的量測已經涵蓋我們想要的東西，而且會以明確的失真%數字顯示，所以是相當科學的量測調整工具。每一項量測，最上面都有原廠說明，告訴量測者數字代表什麼？不過有些數字並非絕對的，而是相對的。例如量測VTA/SRA時，要求做到最低的失真；量測Azimuth時，要求二聲道的分離度Crosstalk 數字要越高越好（超過30dB最好），但左右聲道的數字差異卻最好在0.5dB以內。對於擁有可以邊唱邊調Azimuth的唱臂而言，0.5dB以內的差異比較容易做到，但是如果是無法邊唱邊調的唱臂，想要達到0.5dB以內的誤差就非常困難，我調了幾個鐘頭，也無法調出這樣的數字，因為無論是鬆螺絲、或調整重錘偏心，調整的幅度都太粗糙了，所以一下子就會過頭，我們的手感沒有那麼精密，這就是問題所在。

而在調整抗滑時，其實數字是一直在變化的，從小變化到較大，這是因為音量是從小到大增強中。到底抗滑能夠調到多低的數字？我不知道，但是，從最小到最大的數字中，左聲道與右聲道的誤差最好都要保持在0.1-0.2dB以內。

▲內中附帶一個隨身碟鑰匙，沒有鑰匙，軟體就無法動作。

▲要使用這套測試軟體，一定要買一個USB唱頭放大器。

VTF針壓到底要把數字調到多低才算是好的？老實說我也不知道，只能盡量反覆調整，挑選一個最低的數字。Vibration的數字也要最低、測試要求是1.5-3.0dB之間。唱頭與唱臂的共振頻率不是最高也不是最低，而是要在8-12Hz之間。至於負載阻抗與增益到底要調在哪裡才會是最適合的？其實大部分用家可能都會傾向用耳朵聽，因為每個聆聽空間的聲學條件都不同，器材搭配也不同，聽感也會不同。測試要求是負載阻抗要看到最低的數字，而增益則是要看到最高的數字，也就是說負載阻抗的數字要調越低越好，增益數字要越高越好。

測試項目中，有二項是關係到唱盤唱臂本身的優劣，非關調整，一項就是第三軌以3,150Hz來量測轉速正確與否、Wow & Flatter的高低。如果唱盤本身轉速無法精確定在3,150Hz，用家也無可奈何，除非換唱盤，不過，量測要求中只要是在3,140以上，或3,160以下都算通過。另一項就是Vibration，這是唱針、唱臂、唱盤振動的總和量測，我的唱盤無法達到1.5-3.0dB內的要求，不知是軟盤的關係嗎？還是說很少黑膠系統能夠達到這項要求？

使用之後，我認為AnalogMagik是很好用的量測軟體，使用上沒有困難，所量測的項目也是我們黑膠迷該做的。至於量測到自己認為最精準的狀態後，聲音有沒有改變？保證有！而且是正面的，可說全方位都有提升，這個錢花得值得，我建議黑膠迷都應該要擁有一套。

到底要怎麼使用這套軟體？第一是您要買一個能夠把黑膠類比訊源轉成數位訊號、再以USB介面傳入電腦的東西，市面上有不少這樣的東西，不過AnalogMagik建議使用 ART USB Phono Plus，他們可以附帶賣這部機器。我用了之後，發現售價便宜，而且好用。它有高電平Line與Phone輸入二種，可以切換。假若您量測時想要用

自己的唱放，那就從唱放的輸出接到ART的Line輸入，這樣的用法也才能量測Loading與Gain。假若您想利用ART內建的唱放，就直接把唱臂線接到ART的Phono輸入端。ART上的音量控制不能太小，我量測時大約放在2點鐘位置。

在收到AnalogMagik之後，您要上官網，在Register那裡進入，把自己USB鑰匙的序號登錄，登錄完成之後，就會顯示二個下載軟體，把這二個軟體都下載到電腦裡，重新開機，就可以量測了。量測時，要記得那支USB鑰匙要先插入電腦，軟體才能開始運作。此時當然ART也要插入電腦另一個USB槽，把唱盤的訊號經過ART輸入到電腦裡。使用時，請把唱針放在音軌上，如果是量測VTA，就要點選畫面右邊的VTA項目，接著點右上角有一個Start，這樣軟體就會開始跑了，沒多久就會顯示測試的結果。那個Start框通常第一次使用時點選就可以，接下來都會保持在Start狀態。如果您看到又出現Start字樣，就再點下去，開啟軟體。

我建議，調整時先調唱頭唱臂的共振頻率。有些唱臂能夠調整共振頻率（我的Vertere唱臂可以），有些無法調整共振頻率，就只能靠在唱頭蓋上黏一個硬幣或二個硬幣來稍作調整。做完共振頻率之後可以調整VTA/SRA，因為這項調整會影響到針壓，所以先把它調定位之後再來調針壓VTF。VTA/SRA我沒花多少時間調整，因為原本的數字就跟我試過幾次的最低數字差不多。針壓調好之後再來調Azimuth，這是我花最多時間調整的項目，因為太難調了，花了幾個鐘頭調整，還是無法達到左右二聲道誤差在0.5dB的範圍內。Azimuth調好之後最後調整抗滑，抗滑是最不確定的因素，有可能是自己的抗滑力沒調準，也有可能是Azimuth角度沒達到最佳狀態，總之，就是盡量調到左右二聲道最接近的狀態。

數位訊源

322.數位訊源到底有哪幾種？

以前的數位訊源很簡單，只有CD唱盤。後來CD唱盤又分為CD轉盤與數位類比轉換器，於是數位訊源變成二種，CD轉盤只負責讀取數位訊號，而數位類比轉換器則負責把數位訊號轉為類比訊號。

自從MP3流行之後，數位訊源多了iPod、手機、平板這類行動播放器，搭配耳機聆聽，不過這類的數位訊源並不屬於Hi End音響。到了CD Rip開始流行、高解析音樂檔下載平台不斷推出之後，數位訊源又多了一種，那就是CAS或CAT。

除此之外，高級數位隨身聽Digital Audio Player（DAP）也是數位訊源的一種，DAP同樣大多搭配耳機使用，但聲音表現有很高的水準。最近幾年，串流音樂（Streaming Music）服務平台興起，音樂迷不需要下載音樂檔，只要付費，就能透過網路，在手機、平板、電腦甚至音響系統上接收音樂，就好像電視的MOD一般。所有的非CD播放方式，我們都通稱為數位流（Digital Stream）。

▲CD唱盤還是目前使用最方便、沒有進入障礙的播放工具。

323.什麼是CAS或CAT？

Computer As Source或Computer As Transport，二者的意思是一樣的，也就是以電腦為訊源或以電腦為轉盤。請把CAS或CAT想像成分體式的CD轉盤與數位類比轉換器，這樣就很容易懂了。我們在播放CD時，需要有CD唱盤，CD唱盤有操控的按鈕、有讀取光碟的雷射頭，當光碟上的數位訊號被讀取後，就會送到數位類比轉換器去做數位處理與數位類比轉換，最後變成類比訊號輸出給擴大機。

而當我們以電腦為「轉盤」時，電腦讀的不是光碟，而是各種音樂檔，我們對「電腦轉盤」的播放操控不是透過遙控器或CD唱盤上的按鈕，而是以相關電腦播放軟體來操控播放種種需求。電腦讀取音樂檔之後，會透過USB（Universal Serial Bus）訊號線把數位訊號輸入到數位類比轉換器裡做處理，最後輸出類比訊號。

您看，其實CAS跟播放CD一樣，需要數位類比轉換器，只不過因為是透過USB介面傳送，而非S/PDIF介面傳送，所以我們又稱播放電腦音樂檔案的數位類比轉換器為USB DAC。

324.所以，USB DAC其實就是一般的數位類比轉換器？

是的，只不過一般的數位類比轉換器都是以S/PDIF或AES/EBU數位介面來傳送數位訊號，加入CAS之後，就必須多一個以USB介面傳送數位訊號的端子。數位訊號經過USB介面之後，再來的處理過程就跟S/PDIF、AES/EBU一樣了。

325.什麼是S/PDIF？

Sony/Philips Digital Interface Format。Sony與Philips在制訂CD規格時，所制訂的數位音訊傳輸方式，通常採用RCA同軸端子（75歐姆）、ST光纖端子與TosLink光纖端子。如果採用XLR端子者，就是AES/EBU（110歐姆）數位音訊傳輸方式，那是專業的S/PDIF。通常，以TosLink來傳送數位訊號的音效最差，一來這種光纖的頻寬最窄（只有6MHz），再者端子的接觸不夠緊實。與TosLink相比，ST光纖端子的接觸緊密不會鬆脫而且頻寬也比較寬（50-150MHz）。不過，傳輸頻寬最寬的還是非光纖方式（頻寬可達500MHz）。但是，光纖也有一個好處，那就是沒有接地端，不會把從地端沾染到的雜訊傳輸到下一級。RCA與AES/EBU端子傳輸就會有這個問題。

S/PDIF在傳送數位訊號時，不僅在一條線內可以傳送二聲道與多聲道，同時也傳送時基訊號（Clock），不過在傳送時，很難避免時基訊號的誤差，所以有些廠商為了改善傳輸時的時基誤差，會使用二條數位線，一條傳輸數位音樂訊號，另一條傳輸時基訊號，那就是所謂的I²S（I平方S），不過由於端子沒有規格化，所以並不流行。

326.什麼是AES/EBU？

Audio Engineering Society/European Broadcasting Union，這是美國音響工程協會與歐洲廣播聯盟聯手制定的數位訊號傳輸方式，也是專業數位傳輸介面，也稱為AES3。這種傳輸介面可以傳輸二聲道PCM數位訊號，傳送的訊號線可以採用平衡線、非平衡線與光纖，一般音響器材上採用的是XLR端子平衡線，阻抗為110歐姆，一條線就可傳輸二聲道數位訊號。採用平衡線AES/EBU的好處是抗雜訊，而且端子接觸牢固。

327.AES/EBU線材會比一般的S/PDIF同軸線材來得好嗎？

AES/EBU與S/PDIF數位線最大的差別在於傳輸距離，前者可以傳100公尺，後者只能傳10公尺，10公尺對於一般家用而言已經很夠了。再來，AES/EBU的輸出電壓是2-7V峰對峰，而S/PDIF是0.5V峰對峰，您不能說輸出電壓小就是比較差。事實上，AES/EBU是專業用，S/PDIF是家用，這樣看待就可以。

328.一般家用電腦設計目的並不是為了播放音樂，所以內部CPU的多工工作或不夠純淨的電源不是都會影響音樂的播放嗎？

是的，假若您只是以一般電腦來當作CAS，其播放音樂的效果會受到電腦雜訊、Jitter甚至CPU效能的影響，所以真正講究的做法是另外組裝一部電腦來專門做為CAS，把電腦的工作減到最少，甚至另外以Linux作業系統來運作，同時加強電源供應，這是CAS最頂級的做法，不過這樣做需要有足夠的電腦專業知識。

329.如果不想另外建構那麼專業的CAS，有沒有比較簡單的播放方式？

最簡單也受歡迎的播放方式是摒除電腦，利用網路硬碟NAS（Network Attached Storage）所提供的音樂檔管理播放功能，把音樂檔儲存在NAS裡面，再利用iPad或手機來作播放控制器。只要利用USB線連接NAS與DAC，這樣就能建構成一套不受電腦影響的數位流系統了。

▲Lumin S1就是好用的網路播放機Network Player。

330.目前幾種數位訊源中，到底哪種是市場主流？

如果以音響迷的角度來看，雖然CD銷售量一直在下降，不過仍然是年長者與音響迷的聆聽購買主流，因為操作無障礙，而且聲音表現穩定。另外一種就是付費下載高解析音樂檔，這也是音響迷的主流。不過，想要聆聽下載音樂檔（或Rip CD），必須具備相關的知識，還有檔案的整理也不是那麼容易，還是存在一定的障礙，不如聆聽CD那麼容易。

如果以一般音樂迷（非音響迷）的角度來看，串流（Streaming）其實是最受歡迎的音樂媒體，只要下載串流服務平台的播放軟體，幾乎沒有使用障礙，就可以在手機、平板、電腦或音響系統上聆聽音樂，而且音樂來源豐富，月費也不貴。事實上，串流的高成長已經打敗

實體CD與高解析音樂檔下載。

▲Audionet DNP Network Preamplifier兼具前級與網路音樂播放功能。

331.什麼是串流？

Streaming是指將音樂或影像訊號先行壓縮，透過網路傳送到用戶端，用戶端不需下載，只要有暫存緩衝功能，由緩衝記憶體讀取播放，播放完就消失。用戶可以隨時點選自己想要聽（看）的音樂或影片，反覆聆聽或觀賞。

提供影片或音樂的串流服務平台在國外很多，包括Apple、Google與Amazon都有，不過在台灣則是Netflix（影）與Spotify（音）最受歡迎。此外當然是免費的YouTube。Spotify Premium每月只要台幣149元，沒有廣告，可以下載聆聽，但不能儲存。Spotify也提供免費聆聽，但要接受廣告。Netflix提供基本、標準、高級三種方案，高級版可看4K影片，一個月台幣390元。就是因為串流影音便宜又方便，所以快速竄起。

▲Cambridge Azur 851N是前級、是USB DAC，也是串流播放機。

332.目前實體CD的銷售量情況如何？

美國市場從1981年開始銷售CD，到2000年達到頂峰，該年美國一年銷售出9億4千300萬張CD。此後逐年下降，到了2016年只剩下9千9百萬張，與最高峰相比，

整整萎縮了90%以上。而2017年比2016年又下降一點點，顯然CD銷售量的萎縮還沒有停止。為何CD的銷售量從2001年開始下降呢？因為當年蘋果推出iPod，開啟網路下載數位音樂檔的盛世，雖然只是MP3規格，但年輕人趨之若鶩，很快的就背離CD了。

▲實體CD的銷售量雖然在下降，不過還是深受實體唱片鐵粉支持。

333.付費下載高解析音樂檔的現況如何？

自從2001年蘋果iPod推出之後，音樂下載成為年輕樂迷的最愛，無論是免費分享或付費下載，其熱度凌駕實體CD。到了高解析音樂檔時代，年輕音響迷更是專注在這個領域，也因為如此，DSD音樂檔成為音響迷追逐的對象。

不過，付費下載數位音樂檔的盛世在2016年已經結束，該年串流音樂Streaming Music服務平台的營業額已經超過下載音樂檔，2017年又拉大差距，一直到2018年仍然持續成長。串流音樂從2009年開始興起，到今年已經成長超過260%。目前，串流音樂與下載音樂二者加起來的營業額已經遠遠超過實體唱片，實體唱片中CD持續萎縮中，而黑膠的成長則趨緩。

▲Boulder 2120可以顯示高解析音樂檔的封面。

334.所以，以後連付費下載都會被串流打敗嗎？

現在已經被串流打敗了，而且下載有愈來越弱的趨勢，不僅是因為串流的興起，下載本身容易「被免費分享」也是檔案下載日漸式微的原因。而串流的月費並不高，而且有多種選擇，其聆聽方式等於是可以自己點選歌曲的廣播電台，各式音樂儲量豐富。所以，串流最終將是王道。

335.難道串流就不會被下載儲存嗎？

串流還是有辦法下載儲存，只不過串流的月費並不貴，一直有新曲目上架，而且使用方便，所以串流音樂平台並不會因為被下載而衰退。目前就有音響迷想辦法下載Tidal的MQA檔儲存聆聽，不過這畢竟是少數。

336.目前有哪些主要的串流服務？

如果以MP3品質（最高320kbps）的音樂來說，Spotify、Apple Music是二大巨擘，YouTube Music重整旗鼓，Pandora急起直追。台灣本地串流業者則是KK Box。如果是CD品質的串流（1,411kbps），則是以Tidal為首，Qobuz、Deezer等也是。

337.常看到Hi-Res這個字與商標，到底這是什麼意思？

所謂Hi-Res就是High Resolution高解析的簡寫。高解析講的是音樂檔或數位串流音樂，只要是高於CD 16bit/44.1kHz規格的音樂檔，就統稱為Hi-Res高解析音樂。這些Hi-Res音樂檔包括16/48、24/88.2、24/96、24/176.4、24/192、24/352.8、24/384等，甚至有少數32bit音樂檔。至於DSD，由於它是1bit/2.8224MHz，實際的資料量相當於24/96，當然也屬於Hi-Res之列。

338.網路上有許多平台在賣高解析音樂檔，那些24/192或24/96音樂檔真的都是原生檔嗎？

一般錄音室有使用24bit/48kHz規格來錄音的，也有少數使用24bit/96kHz規格來錄音的，再往上的規格就很少見。坊間有許多銷售的高解析音樂檔可能是用轉檔得來的，並非錄音時的原生檔。

339.越高取樣率的高解析檔案聲音一定好嗎？

我們要正視一個事實：很多超高取樣的高解析音樂檔很可能是藉著升頻而來，並非錄音室的原生錄音規格，這樣的超高解析音樂檔您自己就可以用升頻器或電腦軟體來做，不需要去下載或購買。基於這個理由，您覺得超高取樣的高解析音樂檔一定好嗎？

340.網路上有那些Download Store提供付費高解析音樂檔？

2L、7Digital、Acoustics Sounds Super HiRez、Blue Coast Records、Bowers & Wilkins Society of Sound、Deezer Elite、Gimell、HD Klassik、HDTracks、HifiTrack、Highresaudio、iTrax、Linn Records、Naim Label、Native DSD Music and Beyond、Onkyo Music、PonoMusic、Primephonic、ProStudio Masters、Qobuz Sublime、Technics Tracks等。這些下載網站有的僅提供PCM高解析音樂檔，有的還提供DSD音樂檔。

341.串流音樂服務平台也有提供高解析音樂嗎？

有！目前最受歡迎的Tidal Masters就已經跟MQA合作，提供MQA音樂檔，規格是24/96。Qobuz Sublime+則提供24/192音樂檔。

342.想進入CD以外的數位訊源領域，到底要了解哪些相關知識呢？

您要先了解怎麼Rip CD，要用什麼軟體來Rip？Rip下來的音樂檔是要直接儲存在電腦硬碟裡？還是放在網路硬碟NAS中？或者購買音響專用外接伺服器？電腦裡要用什麼播放軟體？或者不使用電腦播放，而以所謂的數位播放器來播放？要不要有串流功能？要不要能與MQA、ROON相容？最終，您還要有一部數位類比轉換器來把數位訊號（不論是PCM或DSD）轉換成類比訊號，這樣才能透過擴大機驅動喇叭，唱出音樂。

343.要選擇什麼檔案格式來Rip CD？

Rip（擷取、轉檔）CD需要選定音樂檔格式，音樂檔格式通常為有損壓縮檔、無損壓縮檔，以及無壓縮檔三種。一般Hi End音響迷都會優先選擇無壓縮的WAV（Waveform Audio File Format，PC用）檔，或者AIFF（Audio Interchange File Format，Mac用）檔，這二種都沒有經過壓縮，不會損失音樂訊號。

不過，無壓縮檔佔很大儲存空間，以前硬碟還很貴時，大部分人為了節省儲存空間，可能會採用無損壓縮的FLAC（Free Lossless Audio Codec）、APE、WMA Lossless或ALAC（Apple Lossless Audio Code）。無損壓縮雖然是經過壓縮，不過宣稱不會損及原本的音樂訊號，可以還原本來的音樂訊號，但又可以節省儲存空間。無損壓縮的壓縮比大概是1:2左右。

而所謂有損壓縮就是在壓縮時，以演算法去掉某些不會影響聽感的音樂訊號，讓音樂檔案大幅縮小。這類有損壓縮已經損及音質，只是有些人聽不出來。有損壓縮比大約是1:12左右，更高者也有。MP3，WMA（Windows Media Audio），Ogg Vorbis（OGG），AAC（Advanced Audio Coding）等都是常見的有損壓縮檔。

▲Burmester 111音樂中心內建CD Rip與前級功能，硬碟儲存、網路收音機、DAC，可說是全方位播放機。

344.到底有壓縮跟沒壓縮的檔案大小差多少呢？

舉例來說，一般CD上的容量，1分鐘大約是10MB，如果一首歌3分鐘，大概就會有30MB容量。如果使用FLAC，大概可以節省一半的容量，ALAC也差不多。如果用MP3，那就只剩12分之1容量。假若您是音響迷，可以優先考慮無壓縮檔。

345.要用什麼軟體來Rip CD？

如果您是用Mac電腦，已經有內建Max Rip軟體，或iTunes軟體，這二種都很好用。如果您是用PC，可以用內建的Windows Media Player，用內建WMV來擷取。一般比較常用的是免費的Exact Audio Copy（EAC），或者也可以用iTunes。EAC可以將CD Rip成WAV、FLAC、APE、 WMA 、MP3等音樂格式，音響迷當然優先選擇WAV或FLAC。如果付費，JRiver + Player、dBPoweramp也是通用的Ripper。

假若電腦已經內建CD ROM或DVD ROM光碟機，就可以直接用它來Rip。如果沒有光碟機，就要另購光碟機來Rip。比較貴的光碟機Rip出來的品質會比較好嗎？可能會，但不一定是絕對的。按理說只要能夠正確讀取，轉檔出來的資料應該是一樣的，但有些人可以聽出不同光碟機Rip之後的細微差異。

346.Rip CD會很困難嗎？

困難倒不一定，很麻煩就是了。任何軟體都要先設定好才能運作，例如EAC，JRiver等，網路上會有許多前輩教學，按照他們的設定導引就可以設定完成。Rip CD的過程很容易，但是Rip之後要整理這些音樂檔案就很吃力，有些Rip軟體會把古典音樂一首曲子分成好幾首，有的抓不到唱片的相關背景資料，中文或日文更要一首首自己Key進去，找唱片封面也是要花時間（所以有些播放軟體提供歌曲資料整合，如：iTunes）。總之，想要自己Rip CD並不是那麼容易的事，要花很多時間，何況CD再怎麼Rip也是16bit/44.1kHz的規格，所以有人乾脆就轉為付費下載高解析音樂檔。

347.從CD Rip完成的音樂檔，透過音響系統播放，會比用CD播放好嗎？

理論上來說，CD光碟本身因為幾乎所有的空間都被用來儲存音樂資料，所以沒有資料檢驗的設計。簡單的說，就是CD唱盤的偵錯線路也可能無法保證百分百的正確讀取。而許多Rip軟體可以反覆讀取比對，直到百分百讀取為止。以這個觀點來看，Rip下來的音樂檔在播放時有可能好過CD。此外，光碟讀取的jitter高（除非在讀取後有作Buffer和Reclock）、而且有振動，這也是Rip可能會勝過CD的地方。

不過,播放音樂時關係到CD播放系統與音樂檔播放系統本身的差異。嚴格說來,CD播放系統比音樂檔播放系統還來得穩定。此外,音樂檔的播放還有一個罩門,那就是大部分都用USB介面,USB介面裡面包含一條5V電源傳送,如果播放端是電腦,電腦裡面的電源雜訊會跟著USB線送入USB DAC。此外,電腦端透過USB訊號線傳送音樂檔時,也會產生時基誤差,這也是為何USB DAC都宣稱採用非同步傳輸(Asynchronous USB)的原因。

一般人會想要Rip CD,主要是著眼於節省CD片的儲存空間。您想想,一個NAS就可以儲存幾千上萬張CD,這對於目前年輕人居住空間越來越小的趨勢,有多大的幫助。

348.到底什麼是非同步傳輸USB?

所謂非同步就是不要跟電腦同步,同步什麼?時基。當電腦端的音樂檔透過USB訊號線傳輸到USB DAC時,首先會遇上USB接收晶片,這個晶片的任務之一就是要把音樂訊號與時脈訊號合而為一。問題是,時脈訊號會隨著音樂訊號傳輸的速度而變動,時脈訊號不斷變動,就代表會產生時基誤差Jitter,而數位訊源最怕的就是時基誤差。為了解決時脈受到音樂訊號傳輸速度的影響,才有所謂的非同步USB接收晶片,把時脈與音樂訊號的傳輸斷開,彼此不受牽連。目前市面上所見到的USB DAC都是非同步傳輸,不必擔心這個問題。

349.Rip好的音樂檔要怎麼儲存?

音樂檔可以儲存在電腦的硬碟中,或外接USB硬碟、隨身碟、NAS,或數位播放器中。甚至,現在市面上可以買到專門給音響使用的NAS或音樂伺服器,價錢比電腦用的NAS高,但重播音響效果更好。除此之外不跟網路連線,直接跟播放端(通常是電腦)連接的DAS(Direct Attached Storage)也很好用,它也可以做RAID(陣列硬碟),增加資料的安全性與讀取速度。

350.到底什麼是給音響使用的NAS呢?

這類音響專用NAS的外觀設計得跟音響器材一樣,面板上有顯示幕,有操控鈕,透過這二樣裝置就可設定操作,不需要電腦,而且電源供應部分做得比電腦高級很多,使用的材料也高過電腦,這都是好聲的關鍵。背板上有USB插槽與網路線插槽,連接USB裝置與路由器,或者Hub。內部有HDD硬碟或SSD硬碟,容量不一,如果容量不夠還可外接硬碟擴充容量。

音響用NAS只做一件事,那就是播放音樂,所以其他雜事功能一概不管。與一般NAS一樣,透過手機或平板就可操控,不需要跟電腦連結。它透過USB插槽與USB DAC連接(要官方認定的型號),播放音樂檔。也可透過網路插槽直接與串流播放器連接,播放串流音樂。有些音響專用NAS還內建光碟機,可以Rip CD;有些則可外接光碟機來Rip。

351.這種音響用NAS與所謂的音樂伺服器(Music Server)有什麼不同?

其實,伺服器的重要任務就是能把內部的資源讓其他方共享,NAS就是網路伺服器。只不過,一般NAS內部儲存的檔案不僅是音樂,還有照片、影片等,而所謂「音響用NAS」或「音樂伺服器」內部只有儲存音樂檔,供播放音樂使用,所以二者的名稱經常會混用。只要是在同個網域上的播放器,都可以共享音樂伺服器內部儲存的音樂檔。音響專用NAS的硬體製作注重Low Jiffer、電源、屏蔽、抑振,有些還用SSD(不是用一般硬碟)。

▲Melco N1ZS/2全名是Network Music Library & Server,內建SSD固態硬碟。

352.除了CD之外,SACD或XRCD、HQCD、HDCD、Blu-ray CD等都可以Rip嗎?

XRCD與HQCD,HDCD、Blu-ray CD或其他字尾有CD的其實都是CD,規格也都是16bit/44.1kHz,他們都跟CD一樣可以Rip,但是SACD就不同(除了同時具備CD層的Hybrid SACD)。CD光碟記載的是PCM數位訊號,而SACD光碟上記載的是DSD訊號,所以一般Rip軟體與光碟機是無法Rip的,必須使用Sony PS3或一些特定沒鎖

住機芯的藍光播放機才能Rip。但由於目前市面上能下載的高解析檔案，有許多取樣率5.6MHz甚至11.2MHz的檔案，格式遠高於SACD的2.8MHz/1bit，因此SACD也沒有佔到便宜。

353. 把CD Rip成音樂檔之後，要用什麼軟體來播放？

Foobar2000、JRiver Media Center、BitPerfect、Audirvana Plus、iTunes、MusicBee、PureMusic、Decibel、Sonic Amarra等等很多播放軟體，有付費有免費，使用難易程度不同，用家自己選擇。一般而言，Foobar2000效果不錯，而且免費，是音響迷首選之一。不過它的使用比較複雜，而且還要懂得外掛插件，所以好用程度不如付費的JRiver。

354. 每部USB DAC都要到官網下載驅動程式才能播放高解析音樂檔嗎？

如果是以Mac電腦播放，可以直接播放高解析音樂檔，不需要另外到官網下載驅動程式。如果是PC，想要重播高解析音樂檔，就一定要到官網下載驅動程式。

355. 看起來Rip CD之後還有很多麻煩事，有沒有集上述功能於一身的播放器？

有的，市面上有一種數位播放器，它可以Rip CD，儲存音樂檔，可以播放音樂檔案（PCM與DSD都能相容），也可以播放串流音樂，還有網路電台等。它的功能是純粹播放，就好像CD轉盤，內部並沒有DAC，必須以數位輸出外接數位類比轉換器。

另有一種則是除了播放功能之外，還內建DAC，可以輸出類比訊號。最後一種就是連擴大機都內建，直接與喇叭接駁就可以。到底要選用哪種？端賴用家的需求。

▲Vivaldi One除了是SACD/CD播放機之外，還可作為USB SAC與網路播放機，包括MQA。

356. 什麼是MQA？

Master Quality Authenticated，這是英國Meridian所研發出來的串流壓縮方式。Meridian這家公司有製造音響硬體，此外更以音樂壓縮軟體的研發見長。他們研發出Meridian Lossless Packing（MLP）壓縮PCM數位訊號的技術，被採用在Dolby TrueHD環繞音效與DVD Audio上。而MQA則是他們特別為串流音樂所推出的壓縮技術。

MQA主要的功能是把Hi Res音樂檔無損壓縮，讓檔案大小跟一般CD差不多（16bit/48kHz），能夠在網路上飛快傳送，簡單的說，就是為高解析音樂檔串流而做，讓大家可以不必因為網速的限制而只能聽MP3品質的串流音樂。MQA怎麼能夠把高解析音樂檔做有效的無損壓縮呢？簡單的說就是「摺紙」概念，假設一個24/192高解析音樂檔是一整張紙，MQA就是把這張紙對摺、再對摺（目前只做到三摺），那張紙的體積變小，此時就便於在網路上傳送。一旦傳送到目的地，再把摺紙打開，此時還原的就是沒有損失的24/192高解析音樂檔。

MQA的壓縮概念說起來簡單，但是要做到並不容易，原理是把超過24kHz的音樂訊號「摺進」0-24kHz的頻域中，所以能夠容納各種數位規格。假若播放端沒有MQA解碼，也可以播放經過MQA處理的音樂檔，此時能夠獲得16/48比CD稍好的音質。如果播放端有MQA Core（這是軟體解碼），就能聽到88.2kHz或96kHz的音質（都是24bit）。假若播放端有Full Decoder（這是硬體解碼），就能夠聽到最高規格的音質（176kHz或192kHz）。所以，到底您能聽到哪種MQA音質？端賴您的播放端擁有MQA Core或Full Decoder。

想要在串流上聽到MQA，先決條件是串流業者有提供MQA編碼的訊源，再來是播放端要有MQA解碼。目

前，幾家大唱片公司都已經與MQA合作，而硬體廠商加入MQA陣容者也越來越多。由於MQA是向唱片公司、串流業者、硬體廠商收取授權費，消費者不需要另外支出，這樣的商業模式比起向消費端收費的ROON還來得受歡迎。

357.MQA只能用在串流上嗎？

不僅用在串流，市面上已經看到MQA CD，只要CD唱盤或數位類比轉換器擁有MQA解碼，也可以透過光碟型式享受到最高規格24/176的音質。如果您的CD唱盤沒有MQA解碼，一樣可以聽到類CD的音質。

358.什麼是ROON？

ROON不是數位播放器，也不是音樂伺服器，它只是整理音樂資料庫的軟體。ROON Labs的人員來自Sooloos，看到Sooloos，您可能就會知道這家資料庫管理公司曾經風光一時，後來被Meridian買下，並推出Sooloos數位流播放系統。可惜Sooloos在平板出現、各種免費數位流操控App百花齊放之後，失去競爭力，很快就沒人理了。ROON可說是進階版的Sooloos，採用的是向用戶端收費的商業模式，一年收費119美元，終身收費499美元。由於是向用戶端收費，所以萬一公司倒了之後怎麼辦是有疑慮的，這也是許多人沒有加入ROON的主因。

ROON到底能夠為我們做什麼事？ROON不是Tidal、不是Spotify，它不提供音樂檔，它做的是串流播放與音樂檔的管理，不過它可以結合串流音樂服務平台，例如Tidal，讓您在聽Tidal的串流音樂時也能享有ROON的各項支援。ROON不僅提供方便友善的操控方式，更大的寶藏是它所提供每張唱片背後的相關資料，以及延伸的資訊，對於喜歡深入研究音樂的人可說是非常好用的工具。此外，ROON還可以整合各種串流播放器做多房間使用，當然也可以把您自家的音樂圖書館重新規劃，將存放在不同處的音樂資料庫整合在一起。

想要使用ROON，必須購買ROON Ready的相關硬體，例如數位播放器、AV環繞擴大機、DAC等等。

最近ROON還推出Nucleus，這是一部硬體，內部其實就是一部微型電腦，利用ROON Core來執行所有功能（內部硬碟要用家安裝），有USB端子與HDMI端子。USB端子可外接硬碟，也可連接USB DAC；而HDMI可以連接AV環繞擴大機，做多室串流控制。

▲ROON推出自家的硬體設備Nucleus，只要接上USB或HDMI，或有ROON Ready的器材，就能夠透過App來播放。

359.何謂bit？

位元，也就是最小的數位資料單位，可以儲存0或1。這個bit是BInary digiT的複合字，二進位的數字。

360.何謂Byte？

位元組，一個Byte等於8bits。在數位領域，大寫的B代表Byte，小寫的b代表bit。1,024 bytes = 1 kilobyte（kB）。1,024 kB = 1 Megabyte（MB）。1,024 MB = 1 Gigabyte（GB）。

361.何謂kB？

2的10次方Byte，也就是1,024KB，通常會以1,000視之。

362.何謂MB？

Mega Byte，2的20次方Byte，也就是1,024×1,024KB，實際數字為1,048,576Byte，通常以1,000,000（百萬）視之。

363.何謂GB？

Giga Byte，2的30次方Byte，也就是1,024×1,024×1,024KB，實際數字為1,073,741,824Byte，通常以1,000,000,000（十億）視之。

364.何謂TB？

Tera Byte，2的40次方Byte，也就是1,024×1,024×1,024×1,024KB，通常以1,000,000,000,000（兆）視之。

365.何謂PB？

Peta Byte，2的50次方Byte，也就是1,024×1,024×1,024×1,024×1,024KB，通常以1,000,000,000,000,000（千兆）視之。

366.何謂資料傳輸率bps？

bit per second，每秒能夠傳送的位元數量，這是用在網路傳送資料時的單位。常見的MP3 280kbps意思是每秒能夠傳送280k bit，也就是280,000bit。如果是CD的傳輸率，那就是1,411kbps。到底這1,411kbps的數字怎麼來的呢？CD的字長是16bit，取樣頻率44.1kHz，拿16×44.1k，得到705,600bit，這是一個聲道的資料量，所以二聲道還要乘以2，等於1,411,200bit，也就是1,411kbps。

如果是SACD的DSD呢？DSD的字長是1bit，但是取樣頻率卻是CD的64倍，也就是高達2.8224M，拿1×2.8224M，得到2.8224Mbit，二聲道還要乘以2，所以DSD64（取其PCM 64倍的意思）傳輸率是5.6448Mbps。如果是高解析音樂檔24bit、96kHz呢？一樣的算法，可以得到4.6Mbps，其資料傳輸率還不如DSD64。如果是24bit、192kHz呢？其資料傳輸率是9.216Mbps，超過DSD64，不過仍然不如DSD128。

367.何謂PCM？

Pulse Code Modulation，脈波編碼調變或博碼調變，這是把類比訊號轉為數位訊號的方式。類比訊號經過取樣、量化，把數位音訊編碼成一連串的脈波，每一個脈波由0與1來決定，CD就是以PCM數位訊號作成的光碟。

錄音時，樂器演奏出來的聲音是類比的，先要以PCM方式把類比訊號轉成數位訊號，壓成光碟。播放時由CD唱盤讀取光碟上的0與1訊號，讀出PCM數位訊號，再經過數位轉類比過程，在CD唱盤輸出類比訊號給擴大機。

368.CD取樣頻率為何定在44.1kHz？

Sampling取樣，在1秒的時間內在類比連續訊號中取多少個樣本，變成離散（數位）訊號，這就是取樣。如果以CD而言，其取樣頻率是44.1kHz，也就是每秒取44,100個樣本組成離散訊號。為何要選44.1kHz為取樣頻率呢？根據Nyquist Sampling Theorem，取樣頻率必須是最高再生頻率的二倍，而人耳最高可聽頻率為20kHz，CD設定這是最高頻率，二倍就是40kHz。

不過，當年(1970年代)的數位錄音座其實是錄影機改的，必須以錄影頭的紀錄方式來記錄數位訊號。NTSC交錯掃描525線，實際有效線數是490線，扣除一半隔行掃描，就成了245線。NTSC每秒60個圖場，每一條掃描線紀錄3個取樣，所以245x60x3=44,100。

歐規PAL的掃描線是625條，實際有效掃描線數是588條線，扣除隔行掃描，成了294線。PAL每秒50個圖場，294x50x3=44,100，這就是當年Sony與Philips妥協的結果。

369.何謂量化Quantization？

所謂量化，簡單的說就是把類比聲波的強弱大小切成非常細微的數位階梯（正弦波垂直方向切），每個階梯代表某個Level的高低。CD量化過程切得多細呢？切成16bit個階梯。16bit是多少個階梯？16bit就是2的16次方，也就是65,536個階梯。65,536個階梯夠細嗎？與原本連續性無數個階梯的類比訊號相比，65,536個階梯還是不夠細，有很多音樂訊號的強弱被犧牲在每二個相鄰的階梯之間。量化的問題不僅於此，在量化過程中還會產生量化失真，而且在把量化之後的數位階梯訊號還原成類比訊號時還需要用到數位濾波器，此時又會產生失真。總之，一旦把類比訊號轉成數位訊號，再轉回類比訊號時，許多細微的音樂訊息就損失掉了。

DSD數位錄音方式並不是不會損失細微音樂訊息，只不過因為數位轉類比的過程比較少，「可能」損失得比較少而已。在此我所謂的「可能」指的是在「理想」狀態下DSD的音樂訊息損失會比PCM少，但世事往往會處於「非理想」狀態，比較笨的人只要努力，其成就也可能超過比較聰明的人不是嗎？

370.何謂DSD？

Direct Stream Digital。早在1990年代，Sony為了要把類

比母帶轉為數位儲存,想找出一種便宜又方便的方式,最後決定採用1bit/2.8224MHz的取樣方式(64倍44.1kHz取樣),這就是DSD。它是一種利用PDM(Pulse Density Modulation)方式來編碼的技術,SACD(Super Audio CD)就是利用這種技術來製成光碟。

其實早在SACD推出之前,市面上就已經有Bit Stream DAC,也就是Delta-Sigma或Sigma-Delta晶片,這種DAC利用內部的演算法,把PCM轉為DSD,再轉成類比訊號。為何會發展出這種DAC解碼晶片呢?因為R2R多bit解碼晶片的成本遠高於bit Stream晶片,業界早就想要找出解決之道。R2R DAC解碼晶片不僅成本遠高於Bit Stream DAC,而且電源供應更大更複雜,當然整體成本也就越高。尤其,AV擴大機內多聲道解碼動不動就有7.1聲道、9.1聲道,如果都用R2R多bit解碼晶片,AV環繞擴大機的體積與成本更是飆漲,這不是業界所樂見的。所以,一開始其實是成本考量促使業界使用DSD,而非聲音表現考量。

371.DSD只有1bit,而非16bit,到底它是怎麼表示音量的變化呢?

前面提到,DSD是以脈波的疏密程度來代表音樂訊號的電位變化,如果訊號波形「向上走」,就以1來代替;反之,訊號波形曲線向下行,就以0來代替。於是,當音樂訊號快速變化時,一長串的1與0的疏密排列(這就是Density密度的由來)就出現了,就好像我們在排隊般。例如從11111100011000000001111111這樣的排列中,您可以清楚的看出音樂訊號在最初六個1表示音樂信號的波形「往上走」(電位增加),接下來那三個0表示音樂訊號的波形往下走(電位降低),接下來有二個1,代表波形突然上行短暫時間,下面那一長串0代表音樂訊號波形的電位一直往下走低,到最後那長串1時,音樂訊號波形又開始向上了。

SACD的DSD音訊是以「每2.8224百萬分之一秒」的速率送出一個「1」或「0」的信號,「1」的密度愈高(0愈少)表示音訊波形曲線上行速度愈快,「0」的密度愈高(1愈少)則表示音訊波形曲線下行速度愈快,音訊波形曲線的高低變化就是由「0與1的密度」決定,所以是PDM。

此外,您也可能在SACD的宣傳資料上看到這樣的說法:SACD的數位資料轉換傳送方式比較接近類比,也比較接近聲波的進行。為什麼廠方會這麼說呢?這是因為如果把聲波看成只在一度空間進行時,它的模式很像一長串的彈簧,這一長串的彈簧在最前端受到壓力的推擠之後,就會把壓力透過彈簧傳遞到後面,而彈簧運動時就會產生疏密性。如果把彈簧的疏密性看成聲波,則密的地方就是聲波強的地方,疏的地方就是聲波弱的地方,PDM的位元流看起來就類似這樣的動作。除此之外,DSD採用1 bit的位元流,它意味著類比訊號在數位化的過程中,並沒有經過類似CD(PCM方式)的多bit量化過程,這也讓DSD比較接近類比。

372.到底是PCM好?還是DSD好?

PCM與DSD都各有長處,也各有短處,到目前為止二方陣營都各有簇擁者,事實上也沒有任何一方完勝。DSD的取樣頻率為2.8224MHZ,理論上可以再生1.4114MHz,頻寬比PCM高很多。問題是,由於DSD高頻噪音量大,必須在50kHz處做低通濾波處理,所以實質的頻寬並沒有那麼寬,大概只能達到30kHz左右,不過這樣也已經比CD還優。

再者,由於DSD是1bit編碼,而目前錄音室中1bit編碼的錄音器材很少,幾乎大部分錄音室都是把DSD轉成DXD(Digital eXtreme Definition,24/352.8)來做後製,最後再轉回DSD。如此一來,DSD錄音反而擁有PCM與DSD二者的缺點。除非是純DSD錄音才能真正享受到好處。

DSD的傳輸率為5.6Mbps,CD才1,411kbps,其訊息量遠高於CD,這也是為何聽音樂檔的音響迷會熱衷於DSD的原因。不過,如果是24/192的PCM,其傳輸率為9.216Mbps,此時DSD64就相形失色,要DSD128才能勝過。

至於在播放端,大部分能夠播放SACD或DSD音樂檔的數位類比轉換器,其內部數位類比的轉換也是PCM/DSD混雜,並非純正的DSD,所以實質上也無法獲得DSD的好處。除非少數廠家自己開發分砌式的DSD解碼線路,否則DSD音質的好也只是想像居多。不過,現在能夠支援原生DSD的數位類比轉換器越來越多,USB介面也可透過DoP方式來支援DSD。

無論是PCM或DSD,這二種格式(Format)都同樣有三個大問題,第一個是Quantization Error量化錯誤,第二個是Quantization Noise量化噪音,第三個是時基誤差Jitter。

373.什麼是DoP？

DSD Over PCM。這是利用PCM訊號來包裝Native（原生）DSD訊號，讓只能傳輸PCM而無法傳輸DSD的介面也能傳輸DSD。怎麼包裝法？利用24bit/176kHz的PCM訊號來包裝1bit/2.8224MHz DSD。為何要用24/176來包裝？因為必須利用24bit的前面8個位元來做DSD識別標記，剩下的16bit/176kHz資料量2.816MHz與DSD的2.8224MHz相當。

374.DoP會比Native DSD還差嗎？

DoP是一種封裝方式，並非超取樣或升頻，理論上處理過程不會產生人工失真，所以解出來的DSD訊號應該跟原生DSD一樣。只是，想要封裝DSD64就需要24/176 PCM，如果要封裝DSD128（2倍）就要24/352 PCM，這已經是一般DAC晶片的處理極限，如果想要封裝DSD256（4倍），就要24/704 PCM，這已經超過一般數位類比轉換器所能處理的範圍了。所以一般數位類比轉換器的DoP相容性大概都只能在2倍DSD。

375.什麼是量化錯誤？

當類比訊號量化為數位訊號時，理論上每個類比訊號的點應該正確對應到數位的點，但實際上卻因為取樣頻率不夠高、bit數不夠多，使得許多數位訊號所落的點會高於或低於類比訊號（以音量而言）；或者快於或慢於類比訊號（以頻率而言），這就是無可避免的量化錯誤。量化錯誤會讓聲音聽起來不自然，奇次諧波增加，也會讓聲音生硬。

另外一個產生量化錯誤的來源是數位訊號轉換格式時產生。DSD訊號只能被44.1kHz除盡，無法被48kHz或96kHz、192kHz取樣頻率除盡，如此一來又產生量化錯誤。或許您會奇怪，當初制定CD規格時，不是已經確定44.1kHz的取樣頻率嗎？為何又跑出48kHz以及其倍數的取樣頻率？這是因為想要跟Video結合，Video的音效軌取樣頻率是48kHz，而非44.1kHz。許多音響迷都已經習慣於96kHz與192kHz取樣頻率，而忽略了其實更正確的取樣頻率應該是88kHz、176kHz與352kHz。

376.什麼是量化噪音？

Quantization Noise是任何數位格式都會存在的問題，只要是類比轉為數位，就會產生高頻噪音，只不過bit數越高時，噪音就會越低，每增加一個bit，噪音就降低6dB，這也是為何24bit好過16bit的原因之一。從這個角度來看，DSD只有1bit，所以其量化噪音在先天上就高於多bit PCM。

量化噪音會出現在取樣頻率附近，人耳的高頻聽力大約在20kHz，而44.1kHz的取樣頻率是在20kHz的二倍處，很接近人耳可聽範圍，所以必須用很陡峭的斜率數位濾波網路來把高頻噪音濾除，這種陡峭斜率的數位濾波網路就稱為Brick Wall濾波線路，也是數位錄音高頻聽起來尖銳生硬的原因之一。

換句話說，如果把取樣頻率提得越高（例如192kHz），量化噪音就離人耳可聞的20kHz越遠，我們就能夠以更和緩的斜率來做濾波，高頻表現會好過陡峭的斜率，這也是為何數位類比轉換器都要強調升頻的原因。DSD的取樣頻率是44.1kHz的64倍，所以量化噪音離20kHz很遠，可以用很和緩的斜率來把量化噪音濾除乾淨，這是DSD的優點之一。

不過，DSD的高頻域量化噪音量遠大於PCM，要把大量的量化噪音濾除，不僅是用比較和緩的濾波線路就能完成，還需要搭配複雜的濾波線路或利用演算法才行。取樣頻率越高，就需要越複雜的濾波線路，這也是為何許多數位類比轉換器使用演算法來濾除量化噪音，而不採用複雜數位濾波線路的原因。也因為DSD的取樣頻率非常高，所以DSD對於時脈精確度的要求遠高於PCM，如果時脈不夠精確，DSD就會亂了套。

377.什麼是時基誤差？

Jitter 時基誤差，它英文字義的就是抖動的意思。在數位線路中，數位訊號無法精確地在「該出現的時候出現」，造成定位模糊、音質劣化，我們就稱為時基誤差。在數位線路中，由於取樣頻率的不同，運算速度的不同，使得數位線路中需要一個標準時脈（Clock）來讓各部分的數位線路有一個運作速度的依據。不過，假若線路中各個局部賴以作為運作標準的時間不準確，就像統一演奏速度的拍子忽快忽慢，您可以想見將會天下大亂。

理論上這個時鐘當然是要準確的，也就是時基誤差為0。但在實際線路中，時鐘很容易被干擾而不準確，例如

溫度、震動、導線傳輸、各類雜訊就會干擾時鐘，而讓時鐘產生誤差，這就是時基誤差。時基誤差有什麼壞處呢？它讓數位取樣訊號在轉變為音樂訊號時雜亂無章，無法在該轉換時轉換，在這種混亂的情況之下，就會產生噪音或不悅耳的聲音，破壞音樂的音質。

時基誤差能否為零？理論上可以，某數位晶片大廠也曾推出號稱零時基誤差的晶片。問題是有太多干擾會讓時基誤差產生，所以在許多數位線路上就必須有降低時基誤差的補償線路。音響迷最常在CD唱盤或數位類比轉換器上看到時基誤差的名詞，因為時基誤差很容易在數位類比轉換過程中出現。不過，數位傳輸與接收介面（例如S/PDIF傳輸介面與數位接收器）也是產生時基誤差的地方，例如採用CD轉盤與數位類比轉換器分開的機型，在把數位訊號從轉盤傳輸到數位類比轉換器時就會產生，所以理論上CD唱盤的時基誤差要比CD轉盤＋數位類比轉換器更低。

數位訊號傳輸時，時基訊號是與音樂訊號一起傳送的，為了降低時基誤差，有些廠商把數位傳輸線分成二條，一條傳輸數位音訊，另一條則只傳送時基（時間訊號），不過這種傳輸方式都是封閉式的，因為工業界並沒有把時基訊號單獨傳送的標準規格，所以不同廠牌無法相互接駁。

時基誤差的時間單位為Picosecond（ps），一個Picosecond是千億分之一秒，這是很小的時間單位，一部優秀的數位類比轉換器能夠測得的時基誤差應該在幾十Picosecond以內。曾經有一陣子市面上出現不少消除時基誤差的外接器，它們接在CD轉盤與數位類比轉換器之間，它的作用當然是從中攔截S/PDIF所傳送的時基誤差，把它在小盒子內消滅或降低，再把乾淨的數位訊號傳送給數位類比轉換器，不過大部份這類產品的成效不彰，所以很快就消失在市面上。

378. 這個世界上有沒有純DSD錄音？

有，但很稀少，少數錄音室擁有純DSD的剪輯、混音、Mastering設備，有些DSD錄音則是直接從類比母帶轉製，大部分號稱DSD錄音都是以5bit PCM來做後製工作，包括剪輯、混音與Mastering等，所以並非從頭到尾純正的DSD錄音。如果不需要後製，DSD就不需要轉成PCM，可以保留DSD原貌。

379. 目前的SACD光碟都是一層SACD一層CD，如果依照資料傳輸率來看，SACD層的音響效果應該好過CD層。真的是這樣嗎？

不一定。依照資料傳輸率，SACD的DSD64是5.64Mbps，而CD層的資料傳輸率是1,411kbps，SACD遠勝過CD。問題是，大部分SACD層裡的DSD其實都是轉成PCM再轉回DSD，在這轉來轉去之間，就已經增加不少失真。此外，好聽不好聽也與SACD唱盤內的解碼能力有關，這也是許多擁有SACD唱盤的人分辨不出到底是SACD層比較好聽？還是CD層好聽的原因。

事實上還有一個原因也必須考慮，目前許多數位類比轉換器使用的DAC晶片是1bit/multi-bit混合式Delta-Sigma型，當PCM訊號進入DAC晶片時，已經被轉成DSD，此舉也模糊了SACD與CD之間的差別。

380. 為何使用R2R Ladder DAC晶片的CD唱盤或數位類比轉換器，唱起CD時可能都會比使用1bit/multi-bit混合式Delta-Sigma DAC晶片者好聽呢？

第一這類使用R2R Ladder DAC晶片的CD唱盤或數位類比轉換器通常都是昂貴的，既然是昂貴的，連帶其他電路或電源供應也會做得比較好，這也是好聲的原因之一。第二、R2R Ladder DAC本來就是專為CD而設計，不須經過多餘的轉換，少數R2R Ladder DAC更是分砌式設計，並非晶片，其聲音表現當然更好。第三、CD的PCM訊號進入1bit/multi-bit混合式Delta-Sigma DAC時，都會被轉成DSD，轉換後已經多一層失真。

▲MSB獨特之處在於使用自家設計製造的分砌式R2R Ladder DAC。

381. 一部數位類比轉換器中，噪音整形（Noise-Shaping）、升頻（Upsampling）或超取樣演算（Oversampling Algorithms）越複雜越好嗎？

有一派說法是天然的最好，也就是說用R2R Ladder DAC去直接對應PCM會是最好的。無論是升頻或超取樣其實都是假的，那是演算出來的，等於是加了味精，剛吃下去覺得美味，過沒多久就會口乾舌燥。可惜，R2R Ladder DAC無法直解DSD，只能解PCM，而且價格昂貴，不是一般人負擔得起。另一派以Chord為代表，他們認為原始類比訊號在ADC取樣為數位訊號之後，已經無法100%還原為原本的類比訊號，必須利用升頻技術，才能將數位訊號在數類轉換之後更接近原始類比訊號。

382. 既然R2R解碼如此好，那為何現今許多昂貴的數類轉換器都是使用1bit/multi-bit混合式Delta-Sigma DAC呢？

原因只有一個，那就是R2R Laddar DAC很少現貨，大部分都是DAC廠家自己以分砌式線路做成，不僅需要技術，而且價格昂貴。而Delta-Sigma DAC晶片價格便宜，而且有多種選擇，透過配套線路，還是可以做出自家的聲音特色。

▲Bricasti M1 SE數位類比轉換器雖然採用市售現成晶片，但做法精細，左右聲道徹底分開，其表現能力當然好過一般作法。

383. 目前常常可以看見許多廠商用的都是同一顆解碼晶片，那為何不同廠商之間售價有極大差距呢？

一部數位類比轉換器的成本中，DAC解碼晶片只是佔其「很小很小」的一部份，真正高成本的地方在機箱與

電源處理，這就是主要價差所在。此外，商譽自然也是價差的因素之一。

▲Audio Note 數位類比轉換器也是使用市售DAC晶片，但採用真空管架構，聲音表現與眾不同。

384. 類比Analog是什麼意思呢？

連續性的動作或電子訊號、聲波都稱為類比。例如，白熱燈泡的光是燃燒鎢絲連續發出來的，它是類比的；日光燈是每秒閃爍60次所發出來的，它不是類比。LP唱片經過唱針拾取之後所發出來的聲音是連續性的，它是類比聲音；CD的聲音是由記錄在光碟上許多反光點與非反光點所組成的，這些點是不連續的，所以是非類比的。

385. 什麼是類比轉數位Analog to Digital？

以製作CD唱片為例，當類比訊號要轉成數位訊號時，必須先經過一個低通濾波（Low Pass Filter）過程，把類比音樂訊號限制在22kHz以下，22kHz以上的頻率則全部濾除。經過低通濾波器之後的類比訊號進入取樣（Sampling）過程，依照每秒取樣44,056次（也就是44.1kHz）的速度取樣。

取樣頻率訂為44.1kHz的原因是依據Nyquist的數位理論，這個理論說明如果想把類比訊號轉為數位訊號，取樣頻率至少必須為最高再生頻率的二倍。理論上取樣頻率越高，最後還原的波形精確性也就越高，但是以當時的技術而言，再生頻率最高訂為22kHz能夠達到最有效的光碟儲存資料量。

取樣之後，還要把每一個取到的樣本給它一個特定音樂訊號值（也就是電壓值）的定位，否則音樂的強弱就無法還原。於是每一個取樣的音樂訊號值被分為65,536個強弱階段，也就是2的16次方，我們習慣寫為16bit，這就

是量化（Quantization）過程。

量化訂為65,536個強弱階段夠嗎？當然不夠，許多相鄰的細微強弱變化並無法給予相對應的值，這等於是把許多細微的強弱差異給去除了，剩下的只是大部而已。這就好像我們把大樹的細微枝幹都去除了，遠看還是大樹，但近看就知道許多小枝幹都不見了。為什麼當時不把量化過程訂為目前的24bit呢？還是那句老話，考量到一片光碟有限的資料儲存量，所以只能取16bit的量化階層。量化過程之後，就要進行編碼，所謂編碼就是把取樣、量化之後的數位碼編成二進位碼，也就是0與1的碼。將這些0與1的碼記錄下來，就可以製成數位光碟了，這就是類比訊號轉數位的全部過程。

與LP唱片相比，CD的動態範圍理論上可達96dB，而LP唱片可能才只有50-60ddB。而在頻寬方面，CD頻寬為0-20kHz±0.5dB，LP唱片則為30Hz-15kHz±1dB或更高（視針尖與錄音而定）。以這樣的規格相比，LP唱片說什麼也不如CD。然而，由於CD在取樣與量化時失去太多的音樂資訊與細微的強弱變化，此外在20kHz以上頻率又被乾淨的濾除，等於不曾存在般。加上數位化之後所產生的數位噪音，使得CD空有好看的規格，但聽起來的聲音始終不如LP的迷人。也就是因為44.1kHz/16bit的規格被嫌太低，才會有現今的192kHz/24bit規格出現。

▲市面上最普遍的就是數位類比轉換器，圖中是emmLabs DCC2SE數位類比轉換器與CDSD SE唱盤。

386.什麼是DSP？

Digital Signal Processing或Digital Signal Processor。前者指數位訊號處理程序，例如某些廠牌很早就以DSP塑造環繞音效出名。後者指數位訊號處理器，這是目前用途廣泛的處理器，依照不同的需求應用而設計，上至飛彈航太工業，下至AV擴大機中都有它的蹤影。例如大家都

很熟悉的SHARC就是32位元數位訊號處理器。

387.I²S是什麼端子？

I²S或I2S（Inter-IC Sound或Integrated Interchip Sound）。這是由Ultra Analog公司所推廣，異於S/PDIF的數位音訊傳輸介面。它使用的是電腦規格的傳輸端子13W3，這種端子原本是設計來傳輸複合視訊（Component）與控制訊號的，內中包含多股同軸與混絞導線，其中二條同軸導線用來傳輸主時基訊號（Master Clock），另外二對混絞導線則傳輸位元時基（Bit Clock）、字長時基（Word Clock）、聲道狀態資料（Channel-Status Data）以及音樂訊號。

I²S有二種，一種是Level 1，另一種是Level 2，Level 1的時基訊號由接收端產生（例如數位類比轉換器就是CD轉盤的接收端），然後輸送到傳送端（也就是CD轉盤），讓CD轉盤的時基受控於數位類比轉換器，這種方式所產生的時基誤差比較低。

而Level 2則與S/PDIF一樣，時基訊號在傳送端產生，數位類比轉換器只是接收端。雖然這種方式不如Level 1好，但是因為時基訊號分開傳送，所以仍然比S/PDIF要好。可惜，Ultra Analog雖然放棄I²S的版權，鼓勵業界使用，但仍無法普及。目前I²S的訊號線有用HDMI端子者，有用RJ45端子者。

388.PCM的取樣理論是依據Nyquist Sampling Theorem，到底這是什麼理論？

Nyquist sampling theorem。這是類比訊號轉數位訊號的基礎，一切數位化可說完全建立在這個理論上。這個理論由貝爾實驗室電信專家Harry Nyquis（1889生於瑞典，1976卒於美國）與Claude Shannon共同在1928年發表的，重點是說在任何的取樣系統中，取樣頻率一定至少要有最高頻率的二倍，才能把最高頻率完整還原。這個意思是說，如果我們想要再生20kHz的頻率，那麼取樣頻率至少要有40kHz才行。這個理論決定了今日類比轉數位取樣頻率的標準。假若把這二倍畫在正弦波上，您就會發現當取樣頻率等於40kHz時，我們在20kHz的正弦波上只能有二個取樣點。這時候，您可能會懷疑：為何是取二點呢？怎麼不取三點、四點甚至更多點呢？要取更多點當然可以，這也就是後來的超取樣嘛。不過這套理論的重

點是：取二點就夠了。為什麼？假若您對正弦波與方波的關係有瞭解的話，就會知道方波其實就是正弦波加上所有正弦波的「奇次」諧波所組成的。而當我們在正弦波上取二點時，實際上已經把正弦波轉變成方波。既然方波裡包含著原來基本的那個正弦波以及它的所有奇次諧波，那麼我們想還原這個正弦波時，只要想辦法把那些奇次諧波濾除，不就可以還原正弦波了嗎？所以，只要在數位轉類比時，我們放一個低通濾波器（Low Pass Filter）把那些高於20kHz的奇次諧波濾除，這個20kHz的正弦波就還原了。理論就是這麼簡單，但是要把數位還原為類比卻還有許多工作要做，這也就牽涉到數位聲音的好壞了。

389. 什麼是Oversampling 超取樣？什麼是 Upsampling提升取樣？

超取樣與升頻這二個名詞一般人容易搞混。超取樣是CD推出時就已經採用的方式，利用插補方式把取樣頻率提升，例如4倍超取樣就是在二個取樣之間插入3個Zero Value（也就是沒有對應電壓值）的樣本，8倍超取樣就是在二個取樣之間插入7個樣本，再高就是16倍超取樣或32倍超取樣。

而升頻則是後來才出現的名詞與做法，也就是作取樣率的轉換Sample Rate Conversion（SRC）。升頻是把44.1kHz或48kHz取樣率提高成88.2kHz、96kHz、176.4kHz、192kHz……等等，是數位對數位的轉換。升頻不僅可以在CD唱盤裡面使用，也可以在電腦內以軟體為之，很多的數位流播放軟體就包括升頻功能。

通常超取樣是內建在DAC中（常見的Delta-Sigma晶片），而升頻則是在DAC之前的處理。無論是超取樣或升頻，都是虛擬演算出來的，並非真的改變了取樣頻率，有時反而會因為演算而降低了音樂再生的精確性，所以有些設計者並不採用超取樣或升頻的。不過，超取樣或升頻都可以把取樣頻率往上推，也把雜訊推往更高頻域，因此可以使用比較簡單、和緩的濾波線路，可以降低失真。

390. CD光碟是怎麼唱出音樂的？

CD唱盤的雷射讀取系統在取得雷射光反射之後，會把反射光轉換成數位訊號，數位訊號馬上會進入數位濾波線路（Digital Filter），這個線路就是進行超取樣數位濾波與噪音整形的地方。經過超取樣與濾波之後，數位訊號才進入數位類比轉換晶片（DAC，有的超取樣線路與DAC晶片整合在一起），進行數位轉類比的過程。如果是多位元系統，還要經過一道類比濾波（低通濾波）程序，把20kHz以上的頻率濾除。等轉換成類比訊號輸出後，馬上要接著做電流轉換成電壓的工作（I/V），這是因為數位類比轉換晶片所解碼出來的類比訊號是電流形式居多，但是最末端的類比放大級需要的是電壓，所以必須先進行電流、電壓轉換。通常會用OP Amp運算放大器（IC），比較講究者就是Discrete分砌線路。等把類比訊號轉換成電壓之後，才進入最後的類比放大級（Analog Stage）處理，最後送到輸出端。這是整個數位訊號處裡的過程。

391. 在CD唱盤或數位類比轉換器說明中，經常會看到PLL這個名詞，到底它有什麼重要性？

PLL，Phase Locked Loop，鎖相環路。在無線通訊傳輸或數位線路中，由於要有一個標準時間來控制取樣頻率的精準，所以都會有一個很精確的Clock（時鐘，一個震盪器，產生某個基準頻率，也稱為時基）。為了怕這個時鐘的精確度被干擾（通常都難免會被干擾），所以要有一個有效機制來保證頻率的正確，也就是時鐘的正確，這整體就是鎖相環路。

一般而言，PLL包括一個電壓震盪器Voltage-Controlled Oscillator（VCO），一個負責調整頻率的特殊二極體Varactor，這個Varactor負責調整VCO的正確頻率。VCO先是會被Varactor調出接近線路所要接收或傳遞的訊號頻率，然後用一個叫做Phase Comparator的線路驅使VCO去找尋並鎖定線路所需的頻率。而這個鎖定的機制就是藉由另一個石英震盪器Crystal-Controlled Oscillator（CCO）所產生的參考頻率從輸出端回輸到相位比較器裡做比較。如果VCO的頻率與參考頻率不同，相位比較器就會產生一個錯誤電壓，施加到負責調整VCO頻率的Varactor上，讓VCO的頻率與參考頻率相同。這就是PLL。

PLL通常會用在數位類比轉換器的數位接收器（Digital Receiver）之後，當S/PDIF數位訊號進入數位接收器之後，PLL就會比較S/PDIF傳輸過來的時鐘訊號，看看是否準確，然後產生另一個時鐘訊號來鎖定S/PDIF傳

過來的時鐘訊號，藉此統一取樣頻率的時基。

392.能不能把一般訊號線當作數位線使用？

不能。因為數位線有嚴格的規範，如果是同軸數位線，必須是75歐姆者；如果是平衡數位線，必須是110歐姆者。到底這75歐姆是怎麼決定的？由中央導體與外圍屏蔽層之間的絕緣層厚薄來決定的，一條同軸數位線必須達到75歐姆的要求。而平衡數位線則必須達到110歐姆的要求。如果沒有達到75歐姆或110歐姆的要求，傳遞數位訊號的效果就會變差。用非75歐姆或110歐姆的訊號線來傳輸數位訊號當然也會有聲音，不過會因為數位訊號的反射與降低傳輸效率，其效果不如達到規範的數位線。

393.為何數位線要有嚴格的阻抗值規範呢？

數位線與類比訊號線的訴求基本上是不同的，類比訊號線影響聲音的要素主要為感抗、容抗與阻抗，而數位線影響聲音的要素主要在阻抗，所以對阻抗值有嚴格的要求。數位線不僅線身要求75歐姆，連端子也要求75歐姆，這種規格不是一般類比訊號線所能達到的。

394.到底我要怎麼判斷買到的數位訊號線是75歐姆者？

從外觀，從端子都無法保證那是75歐姆者，唯一的方法就是找信譽卓著的線材廠牌買，有信用的廠牌一定會依照規範去製造的。

395.市面上有許多外接精密時鐘，除了CD唱盤，有必要再買一部這種外接時鐘嗎？

外接時鐘的好處是內部的時鐘精準度高過CD唱盤內建者，以外接時鐘來控制CD唱盤或數位類比轉換器內的時基，理論上會讓數位訊號的傳遞更精確。不過，在使用外接時鐘時，也要注意一件事，那就是接駁的數位線會不會導致Jitter時基誤差？還有，一般CD唱盤或數位類比轉換器的時鐘都是儘量安置在靠近數位處理線路處，因為時鐘訊號很容易被干擾。而外接時鐘靠數位線傳送時基，基本上時鐘已經距離數位線路很遠，如果外接的數位線受到干擾，可能會導致外接時鐘反而不精確。所以，使用外接時鐘時，一定要特別注意連接的端子緊密程度與數位線的品質。

▲Esoteric提供不同等級的外接時鐘，供挑剔的音響迷購用。

▲dCS Vivaldi Master Clock外接時鐘。

擴大機

396.什麼是擴大機（**Amplifier**）？

　　擴大機就是把小訊號放大、用以驅動喇叭發出聲音的機器，在家用音響領域中通常可以分為前級擴大機（Preamplifier）、後級擴大機（Power Amplifier）與綜合擴大機（Integrated Amplifier）。

▲一部擴大機可以是這麼簡潔，這麼小的體積，這是英國Cyrus One綜合擴大機。

397.什麼是前級擴大機？

　　前級擴大機（通常簡稱為前級）是專門把訊源（例如CD唱盤、收音機、黑膠唱盤等）傳過來的微弱訊號先行加以放大，準備給後級做再次的放大，所以稱為「前」級。除了先行放大微弱的訊號之外，前級還附有選擇切換不同訊源，以及調整音量大小的功能。有些前級甚至還提供更複雜的功能，如高、中、低頻的調整等。

▲Boulder頂級的3010前級。

398.什麼是後級擴大機？

　　後級擴大機接受前級先行放大的訊號後，再次做放大，最後以足夠的輸出功率驅動喇叭。通常後級沒有設置音量控制。

▲Boulder 3050頂級後級。

▲頂級Mark Levinson後級內部。

399.什麼是綜合擴大機？

綜合擴大機等於是把前級與後級合而為一，以一個機箱容納二者，擁有前級的初步放大、各項操控調整功能，以及後級驅動喇叭的能力。

▲Mark Levinson No 585綜合擴大機。

400.把訊源與擴大機、喇叭接駁起來時，要注意什麼先後順序？

做任何接線時，請記得先把擴大機關機，這樣可以避免燒毀喇叭的悲劇。而在開機與關機方面，開機時要謹記前端先開，依序再開後端的原則，也就是說先開訊源、再開前級、再開後級。而在關機時，則是相反，先關後級、再關前級，最後才關訊源。必須這樣做的原因是避免開機或關機瞬間所產生的強大脈衝（碰的一聲）燒毀喇叭。

401.擴大機要接喇叭線時，有什麼要注意的地方？

要接喇叭線時，一定要先關擴大機，避免不小心把喇叭線的紅黑端相互接觸時所造成的短路。一旦喇叭線短路，很可能將擴大機的功率輸出級燒毀。

402.每次聽完音樂關機，擴大機的音量要擺在什麼位置？

每次聽完音樂關機時，請不要忘了將音量旋鈕轉到最低音量，避免下次開機播放音樂時，音量過大而損及喇叭。

403.擴大機為了美觀，可以放在櫃子裡嗎？

如果是A類擴大機，由於散發的熱量很高，千萬不要放在櫃子裡，這樣容易因為散熱不良而降低擴大機的壽命，甚至燒毀。如果是AB類擴大機，雖然熱度不若A類那麼高，但也需要良好的散熱環境，所以還是不建議放在密閉的櫃子裡。如果要放在開放式的矮櫃裡，擴大機與櫃板之間一定要留有充分的空隙，讓空氣能夠對流，保持散熱能力。假若是不發熱的D類擴大機，放在密閉式櫃子裡或開放式矮櫃都無妨。

▲由於擴大機會發熱，所以儘量不要塞在密閉的櫃子裡，像這樣用音響架的放置方式是最理想的。

404.擴大機可以跟訊源疊在一起嗎？

前級、後級、訊源這三樣器材不要疊在一起，要分開放，或以音響架來放置。一來擴大機會發熱，疊在一起會導致散熱不良。再者器材疊在一起容易產生共振，這也不利好聲。

405.現在有越來越多擴大機結合網路功能，成為所謂的網路串流擴大機，這類的產品適合採用於Hi-End系統嗎？還是說會因為結合了網路相關功能，而導致雜訊等相關干擾提高，較不值得採用呢？

串流擴大機是一般預算不高的人不錯的選擇，因為一次可以滿足數位時代訊源與擴大機的需求。不過，由於「網路」會帶來許多雜訊與干擾，所以這類擴大機也必須在防止干擾方面做適當處理。

▲目前技術含金量最高者之一的Devialet Expert 1000 Pro擴大機，結合所有的功能於一體。

406.家庭劇院的AV環繞擴大機適合用於建立Hi-End系統嗎？

環繞擴大機一次就提供了多聲道，規格上又是大功率，又標榜可以將多聲道功率組合起來進行Bi-AMP，感覺很划算。同樣的，這也是預算不高者的高性價比選擇。尤其，如果使用書架型小喇叭，還可以利用AV環繞擴大機內建的低頻管理來接超低音喇叭，建構成2.1聲道。

▲YAMAHA RX-A3080 AV環繞擴大機擁有全方位功能，可看電影又可聽音樂。

407.擴大機可以一直開機不關嗎？

為了節能，擴大機最好不聽就關機。不過為了維持好聽的聲音，前級由於耗電量低，可以不關機。後級由於耗電量比較大，聽完之後可以關機。不必擔心不關機會損壞內部元件，有些被動元件如電容器如果長時間不使用，反而容易壞，所以前級建議可以一直開著。事實上現在許多擴大機都有Standby設計，也就是說面板上的電源開關其實是Standby開關，關掉時擴大機處於待機狀態，下一次開機時就不必從冷機開始，這樣聲音表現會比較好。如果要真正關機，就要關背板上的電源開關。

408.新買的擴大機或訊源需要Break In嗎？

所謂Break in（或者說Run In），意思是新買回來的擴大機要經過幾百小時的工作之後，內部元件、電子線路性能才會趨於穩定，此時才會開始唱出好聲。這樣的說法是確定的，也就是所謂的開嗓或煲機，或者說Aging熟成。每部擴大機所需要的開嗓時間不同，總之過了100小時以上就會越唱越好聽。其實不僅擴大機、訊源新買回來需要Break In，喇叭也要。請注意，Break In不是把擴大機電源打開就算，而是一定要播放音樂。

409.每次開機時，都要讓擴大機Warm Up又是什麼意思？

所謂Warm Up就是暖身，做劇烈運動前需要暖身，避免運動傷害；而每次聽音樂時，開始的30分鐘到1小時也是暖身時間，此時的音響系統表現還沒達到穩定狀態，聲音聽起來會比較乾、比較尖銳，缺乏水分、光澤與甜味。依照我的經驗，至少都要唱過1小時後，該有的美聲才會穩定出現。Warm Up時也要播放音樂，光是開機還不夠。

410.什麼是高電平前級（Line Stage Preamplifier）？

所謂Line Stage我們通常譯為「高電平」，而不譯為線性前級，就是因為這種前級所接受的訊源都是高電平輸出者，例如CD唱盤、數位類比轉換器等，其平均電壓輸出大約在2Vrms左右，所以稱為高電平前級。稱為「高電平」的原因，是因為與黑膠唱盤的MM唱頭3-5mV

（mV是千分之一伏特）相比，2V電壓是非常高的，所以俗稱高電平前級。

▲頂級高電平前級Spectral DMC 30SV，如果有內建唱頭放大，面板上會寫Phono Amp。

411. 既然有高電平前級，那麼有沒有低電平前級？

沒有！沒有這樣的稱呼，但是實質有這樣的前級。在CD唱盤還沒問世之前，大家都還在使用黑膠唱盤時，並沒有高電平前級這個名詞，當時的前級是帶有MM唱頭放大與RIAA等化線路的，稱為Phono Stage前級，通稱前級，不過今日的Phone Stage也可能包含MC唱頭放大在內。只是CD推出之後，由於很快橫掃市場，短時間內就把黑膠唱片打趴在地，市場上幾乎絕跡。於是，擴大機廠商覺得既然已經沒人買黑膠唱片，前級如果還附有MM唱頭放大與RIAA等化線路，形同浪費，於是開始推出省略MM唱頭放大與RIAA等化線路的前級，此時才開始出現Line Stage高電平前級這個名稱。

▲Audio Note 300B帶唱頭放大的前級。

412. 以前黑膠時代，不僅只有MM唱頭，如果遇上輸出電壓更小的MC唱頭怎麼辦？

以前黑膠時代還有一個名詞，那就是 Pre Preamplifier，這也就是MC唱頭放大器。因為當時大部分前級都只能滿足MM唱頭的需求，遇上輸出電壓更小的MC唱頭，就必須另外購買Pre Pre（通稱前前級），把MC唱頭大約0.2-0.5mV的輸出電壓先行放大，再進入前級Phono Stage放大線路裡。前前級不僅先把MC唱頭的微弱電壓放大，還具有負載阻抗與容抗甚至增益的調整。

前前級是放大器，所以要接電才能動作，另外有一種利用昇壓方式來讓MC唱頭微弱電壓輸出提升的器材叫做昇壓器（Step Up Transformer）。昇壓器是利用初次級線圈圈數的比值，將MC唱頭的輸出電壓提升10倍以上，供Phono Stage使用。昇壓器不插電，沒有容抗匹配，不過會有簡單幾段的阻抗切換。

▲丹麥Vitus MP-P201是電源分離的頂級唱頭放大器。

413. 還有一種前級稱為Passive Preamplifier 被動前級，這種前級跟一般前級有什麼不同？

所謂Passive前級，就是不插電，內中沒有放大電路，沒有緩衝電路的前級，通常只有外部的幾個輸入端子，以及內部一個音量控制器而已。為何會有這樣的被動式前級呢？假想的大前提是從訊源傳過來的音樂訊號電壓夠大，而後級電壓增益應也夠大，直接就可供給後級使用，所以只需要一個音量控制開關與輸入切換而已。使用被動式前級，可以減少音樂訊號通過的放大級，降低雜訊與失真。

其實，今天的數位訊源輸出電壓可以做得比較大，甚至本身就帶有音量控制系統，的確可以跳過前級，直接與後級接駁，如此一來，連被動式前級也省了。不過，

我們不要忘了，前級除了切換輸入端子、放大音樂訊號之外，還有阻抗匹配的任務。如果是被動式前級，大部分沒有阻抗匹配的功能，其輸出阻抗受到音量控制系統的影響。所以，被動式前級到底是怎麼控制音量的？就變得非常重要。

理論上，有源前級（就是一般前級）因為有放大元件、被動元件、電源供應，這些都會產生失真與音染。此外，如果訊源的輸出很大，進入前級之後反而要限制它的大輸出，如此一來等於製造一次不必要的失真。而被動式前級只有音量控制器，沒有這些失真，所以從失真的角度來看，假若從訊源送來的音樂訊號夠大，被動式前級好過一般前級。

▲英國Bespoke被動式前級，內部沒有主動電路，以二個變壓器來改變音量大小。

414.被動式前級失真低，但並非主流，到底它有什麼問題？

被動式前級仍然有三個問題需要考慮，第一是聲音有沒有一般前級那麼飽滿？第二是音量控制器會產生什麼劣化與音染？第三是與訊源的阻抗匹配是否適當？有關第一點，一般前級的聲音通常比被動式前級還飽滿。有關第二點，也是各家被動式前級花心思著力的地方。有的被動式前級採用傳統電位器，有的是級進式電阻，有的採用變壓器，藉著改變初次級圈數比來調整音量大小。總之，音量控制器的品質越好，成本就越高，售價也就越貴，音染與劣化就越低。有關第三點阻抗匹配，少數被動式前級可以調整多段輸入阻抗，一般被動式前級並沒有額外的阻抗調整功能，這是不如有源前級之處。

此外，被動式前級還有二處是必須考慮的，一是它的輸出阻抗是隨著音量大小而變動的，而非如一般前級是固定的。萬一輸出阻抗無法與後級的輸入阻抗達成最佳搭配，可能就會劣化聲音表現。此外，被動式前級與後級之間的訊號線也要越短越好。

415.市面上有一種要插電的被動式前級，既然要插電，怎麼能稱為Passive呢？

這種被動式前級的定義是：只要沒有放大電路，沒有緩衝電路，就能定義為被動式前級。至於為何要插電？那是因為這種被動式前級的音量大小是由光敏電阻（Light Dependent Resistor，光強度增加，電阻值就降低；光強度減少，電阻值就升高）來控制，面板有顯示窗，有LED燈號，有遙控切換輸入端與遙控音量的功能，甚至還有切換輸入阻抗的功能，電源是供應這些裝置所需，而非供應訊號放大電路與緩衝電路。此外，有的被動式前級附有耳擴，耳擴線路也需要電源。

既然有電源，不怕電源會干擾到音量控制系統嗎？這類被動式前級通常會以光隔離元件來阻斷雜訊串入音樂訊號中。

416.前面提到前級有緩衝級，到底緩衝級是什麼意思？有什麼作用？

Buffer Stage緩衝級是在擴大機中很常見的線路，顧名思義，它的作用就是在上一級的輸出與本級的輸入之間做一個音樂訊號的緩衝，也等於是一道防火牆。防火牆的目的是要達成上一級輸出阻抗與下一級輸入阻抗的最佳化搭配，讓音樂訊號獲得最大的傳輸能力。

緩衝級的電壓增益是1，也就是沒有電壓放大作用，事實上也就是一個電流放大器。緩衝級通常擁有很高的輸入阻抗，輸入阻抗高，意謂著從上一級送來的電流會很小（依照歐姆定律）；而上一級如果只需要輸出很小的電流，表示它可以工作得很輕鬆。另外，緩衝級也會有很低的輸出阻抗，讓本級可以擁有夠大的電流傳送能力，搭配下一級各種輸入阻抗。緩衝級如果設計得好，可以讓音樂獲得更好的動態，這也是前述被動式前級所沒有的優點。

417.到底是一箱式的綜合擴大機比較好?還是前級、後級分開的比較好?

最早的擴大機多是綜合擴大機,簡稱擴大機。只是後來擴大機的輸出功率越做越大,大功率擴大機需要更大的電源變壓器以及更大的濾波電容,一箱式的綜合擴大機內放大線路容易被電源供應干擾,所以才一分為二,發展成前級與後級。由於前級、後級分開的擴大機通常都是輸出功率比較大者,也是比較貴者,所以一般來說其聲音表現都會比綜合擴大機還來得好。

一箱式的綜合擴大機可採取「單一的放大電路」:把功率放大電路的電壓增益做得比較高(例如降低功率放大電路的負回授),這就不需要前級的高電平放大電路,相對來說電路結構更簡單,音訊通過的路徑更短。

▲德國ASR Luna 8 Exclusive綜合擴大機擁有三個獨立供電箱,一個電池箱供應輸入級所需,另外二個傳統電源箱供應左右聲道功率級所需,是很獨特的設計。

418.後級是不是還有分單聲道後級與立體後級?

是的,有些後級追求更好的表現能力,會把左聲道與右聲道分開成二個機箱,這就是單聲道後級。一般左右聲道合併一起的就稱為立體後級。

▲Chord SPM14000單聲道後級。

419.經常會看到Dual Mono後級,或Dual Mono設計,到底這是單聲道後級?或是立體後級?

所謂Dual Mono就是雙單聲道,其實它是一部立體機,只是強調內部設計是左右聲道完全分離,甚至包括電源供應也左右聲道分離,所以有這種稱呼。

▲Burmester 旗艦後級909 MK 5內部就是把二部單聲道後級裝在一個箱體內。

420.前級與後級還有沒有可能拆成更多件?

頂級的前級可以拆成主機箱與電源供應箱二件,更頂級的前級甚至可以拆成左右聲道各一件、電源供應一件,總共三件。至於左右聲道放大線路各一件、左右聲道的電源供應也是分開,這樣共計四件的前級我相信

有，但是我沒親自評論過。至於後級，最多者也有跟四件式前級一樣的四箱式。老實說，前級與後級各弄成四件式已經是太超過了，實在沒有必要。尤其是後級，後級的電源供應最好是貼近功率晶體，直接供電，如果刻意把電源供應分開，另外以電源線連接，這樣反而削弱了後級。

▲頂級前級的分離式電源箱，可以看到左右聲道供電完全分離。

421.什麼是模組化設計？

Modular，把音響器材電子線路中的某級（例如電壓增益級、DAC類比輸出級、緩衝級等）做成一塊獨立小線路板，以金屬外罩封裝起來。或者，把每種電路功能做成一片可插入式線路板（例如高電平放大、唱頭放大、DAC、平衡輸入端、RCA輸入端等），依照用家不同需要購買插入預設的插槽內。

一塊塊密封式的模組化好處是組裝容易、外部干擾降低、內部維持一致的溫度，提升表現能力。一片片插入式模組化的好處是用家可按照實際需要購買，不會浪費錢，同時維修也比較容易。

▲模組化設計的前級。

▲德國AVM頂級擴大機的插槽模組設計。

422.聽音響經常會聽到幾瓦輸出，幾瓦的擴大機，到底這個「瓦」是什麼意思？

Watt 瓦特。電功率的單位，也是音響迷最熟悉的擴大機輸出功率多少「瓦」。除了音響之外，瓦特的應用其實很廣，不過它們都不在本文範圍內。所謂1W就是1焦耳/秒，也是1/746馬力，這是以發明蒸汽引擎者James Watt的姓來當功率單位。

423.無論是前級或後級，背板上都會有RCA端子與XLR端子，這二種端子有什麼不同？

RCA端子外型是圓的，母座是一個圓孔，公插有一端突出棒，外緣的圓形金屬是負極（接地），突出棒則是正極（接訊號）。RCA端子是美國Radio Corporation America公司在1940年代所發展的端子，又稱為Phono端子或Cinch端子。這種端子成本較低，但精度不夠，無法完全密接，但卻被普遍使用。RCA端子無論在插入或拔出時，一定要先把擴大機的音量關到最小，否則就會發出巨大的碰聲，這是因為正極與負極並非同時接觸或同時分開。

XLR端子又稱平衡端子，它是美國James H. Cannon在1950年代所發明，所以也稱為Cannon端子。這是為專業用途而推出的，內中第一腳為地端，第二腳在美規版為正相端，歐規版為負相端；第三腳在美規版為負相端，歐規版為正相端。由於美規與歐規不同，所以在以此種端子連接美製與歐製產品時，必須先查明第二腳與第三腳的相位，以免相位錯誤。假若二部器材一為美規一為歐規，則必須特別銲製一組XLR線，其中一端以美規方式銲線，另一端以歐規方式銲線，如此連接二部器材之

後相位才會正確。

到底是RCA端子比較好？還是XLR端子比較好？XLR端子比較好，一來端子本身比較牢固，而且端子上有扣鎖，不會掉落。二者XLR端子是平衡式，連接的是三線式平衡線，其前級XLR輸出比RCA端子輸出大一倍，平衡線與平衡架構本身又有排斥雜訊的能力，整體說來各種效果都好過RCA端子。

▲Audionet Stern旗艦前級擴大機背板上的就是RCA與XLR插頭。

424.常聽人說歐姆定律（Ohm's Law）很重要，什麼是歐姆定律？

歐姆定律可說是電子學的基礎，也是擴大機設計的基礎，擴大機的放大線路幾乎就是以歐姆定律去發展的，其實大家中學時期都有學過。歐姆定律是德國物理學家Georg Simon Ohm在1826年發表的，講述的是在電路中，通過導體的電流與導體二端的電壓成正比，而與導體的電阻成反比，單位是Ω。其定義是：1歐姆等於1伏特電壓通過1安培電流。依照這個定律，延伸發展出電壓、電流、電阻之間相互的關係是：電壓÷電阻＝電流；電壓÷電流＝電阻；電阻×電流＝電壓。

在電學中，電壓以E或V表示，電流以I表示，電阻以R表示。電壓的計量單位是V（伏特），電流的計量單位是A（安培），電阻的計量單位是Ω（歐姆），請不要搞混了。

425.什麼是直流電？什麼是交流電？

直流電（Direct Current），簡稱DC；交流電（Alternating Current），簡稱AC。直流電就好像河流的流水，只往一個方向流動；而交流電就好像海浪，是來回往復運動的。直流電因為不會來回往復，所以頻率是0Hz；交流電則有50Hz或60Hz二種，台灣使用60Hz系統，也就是每秒往復60次。

牆壁電源插座供應的都是交流電，台灣規格是110V。不過電器用品（包括音響器材）的電子線路使用的都是直流電，所以電器用品內部都會有一個電源供應線路，這個線路包括變壓器、整流器、濾波器（通常是電容器或扼流圈Choke）。變壓器先把110V交流電壓轉換成電器內部線路所需要的交流電壓（例如40V），整流器把交流電轉換成直流電，濾波器把交流轉換成直流之後還存在的漣波濾除，讓直流電更乾淨。最後還可以增加穩壓線路，讓電源更穩定。經過處理的乾淨穩定直流電才送到電路上，讓電路工作。

426.音樂訊號到底是直流電？或是交流電？如果是交流電，怎麼能夠被電子線路放大呢？

音樂訊號是以交流電型態在電子線路內流動的，不過要讓放大器中的電子線路能夠進行訊號放大的工作，必須要直流電。換句話說，擴大機內的直流電是讓電子線路能夠工作，把交流電型態的音樂訊號放大。

427.既然擴大機內有直流電又有交流電，如果音樂訊號的交流電混入直流電，那怎麼辦？

音樂訊號裡不能混入直流電，否則擴大機的輸出端就會有所謂的「直流輸出」。一旦有直流輸出，因為頻率是0Hz，耳朵聽不到，但是會因為持續功率輸入到喇叭裡面，而把喇叭單體燒毀。所以，擴大機的多級放大線路之間都會利用電容器把直流阻斷，讓交流通過的特性，在級與級交連之間置入電容器，稱為交連電容。交連電容的功能就是把直流電擋住，只讓交流電（音樂訊號）通過。

▲藍色的就是電解電容，做電源濾波之用，紅色的就是薄膜電容，做旁路或交連之用。

428. 除了採用電容器來擋住直流電之外，還可以利用其他元件嗎？

除了電容器之外，還可以使用直接交連（Direct Couple）伺服線路與變壓器交連（也就是所謂級間變壓器）。所謂直接交連就是沒有交連電容，級與級之間直接連接，但必須另設伺服線路，用來監管是否有直流出現。直接交連方式是目前大部分高級晶體擴大機所採用的方式，而級間變壓器交連則大部分使用在真空管擴大機上。

429. 電容交連、直接交連、級間變壓器交連各有什麼優缺點？

電容交連嚴格說來應該是電阻與電容的交連，簡稱RC交連。RC交連的好處是元件的價格便宜，而且體積小，缺點是低頻響應不如直接交連，也會有電容器本身的失真。此外也會因為電容器本身品質的影響而影響高頻段。

直接交連的好處是頻寬極佳，尤其是低頻響應，而且也沒有電容器本身的失真。缺點是阻抗匹配比較困難，而且線路穩定性會比較差，各級之間也容易相互影響。所以理想的直接交連擴大機通常必須要有直流伺服（DC Servo）線路。直流伺服電路通常是裝在負回授電路上，即時修正DC與電壓漂移，所以是常態就在運作的。這樣，從擴大機輸出到喇叭的電流裡就不會包含有會讓喇叭燒毀的直流電流了。其實，直流伺服線路並不能完全把直流電壓伺服到0的程度，只要不要高於200mV就沒有關係了。

至於級間變壓器交連，它以初次級線圈比值來作阻抗匹配，線圈阻抗極低、直流耗損小。缺點則在於體積大、成本高、頻寬容易受限（如果繞製不良），而且容易受到雜訊干擾。不過，從比較高價的真空管擴大機喜歡使用變壓器交連來看，這種交連方式一定有其聲音表現的獨到之處。

430. 前面說到，擴大機有多級放大線路，這是什麼意思呢？

所謂「多級」就是不只一個放大線路，而是有二個、三個或更多的放大線路組成一部擴大機。為何需要多級來放大呢？因為只有一級放大時，音樂訊號的放大倍數不夠，所以要採用多級來放大。放大電路不僅要「放大電壓」，也要「放大電流」，以電晶體放大組態來說，「共射極」常用作電壓放大，「共集極」（射極隨耦）則用作電流放大（輸出阻抗較前者低），要取得足夠的電壓增益與電流增益，所以要用不同的電路作多級放大。

多級放大時，其總放大倍數就是每一級放大倍數的相乘積。例如如果有三級放大，而每一級電壓放大都是10倍，那麼這三級放大的總倍數就是10x10x10=1000倍。不過擴大機的電壓放大倍數通常都是以對數（dB）型態顯示增益值（Gain），所以假設每一級的增益是20dB，那麼三級的總增益就是20dB+20dB+20dB=60dB。

431. 什麼是OP Amp？

Operational Amp運算放大器。會稱為「運算」的原因是當初發展這種元件的目的，是用在加、減、微分、積分的類比數學運算，所以稱為運算放大器。它的外觀看起來就像是一個晶片或晶體，內部是很多級構成的超微型放大線路，可以將音樂訊號放大千倍、萬倍，甚至百萬倍。運算放大器擁有非常高的輸入阻抗、非常低的輸出阻抗，以及高增益，理論上是非常理想的放大元件，不過在實際上並非如此，所以有些音響設計師偏好採用分砌式電路（Discrete Circuit，教科書稱離散電路）。在數位訊源、前級、後級電路中都經常可以看到運算放大器，有些唱頭放大器只用一個OP Amp就搞定了。

432. 常聽到擴大機強調採用無負回授設計，它有什麼好處？

Negative Feedback，所謂負回授就是從擴大機的輸出端取一定比例的訊號，回輸到輸入端，與輸入端訊號相減，降低電平，藉此來提升擴大機工作時的穩定性與增加頻寬，降低失真。負回授就像味精，可以讓清水變雞湯。不過，負回授也有壞處，最明顯的就是從輸出端回到輸入端的時間差，也就是相位失真。此外當一個速度很快的訊號輸入時，也會因為負回授線路上的電容器充電時間無法跟上，而產生TIM失真（瞬態互調失真，暫態內調失真）。

所以，負回授雖然有那麼多好處，但仍然有很多頂級擴大機標榜無負回授設計。事實上要做到真正無負回授是不可能的，這種所謂無負回授設計是指沒有施加整體

負回授（Global NF），但仍然會施加局部負回授（Local NF）。所謂局部回授就是擴大機中某一級或某二級、某三級之間的回授，它們的輸出端訊號並沒有拉回到擴大機「最前面」的輸入端。而整體回授就是指輸出端訊號拉到最前面的輸入級，它跨過整部擴大機，所以稱為整體回授。

▲Luxman獨家的ODNF（Only Distortion Negative Feedback）線路。

433. 擴大機的輸出功率要如何計算？

擴大機的輸出功率受制於電壓、電流、溫度以及負載阻抗，也就是取決於供應給功率晶體的電壓，功率晶體自身的飽和能力，溫度的高低，還有喇叭阻抗的變化。假若以正弦波量測，通常計算公式是：Pavg平均輸出功率=Vpeak平方÷（喇叭負載阻抗x2）。Vpeak就是擴大機輸出端所量測到的峰值輸出電壓，假若量測到的峰值輸出電壓是50V，喇叭負載阻抗以8歐姆計，那麼此時的輸出功率就是2,500÷（8x2）=156.25瓦。

另外一種算法是採用Vrms，也就是說不採用峰值輸出電壓，而是均方根值輸出電壓來計算，此時公式是：Pavg=Vrms平方÷喇叭負載阻抗。50V峰值電壓的均方根值是50Vx0.707=35.35V，35.35V平方÷8=156.20瓦。無論用哪種公式計算，其結果都是相同的。

要提醒您的是，喇叭負載阻抗設定在8歐姆，只是為了計算方便。實際上當喇叭在工作時，其阻抗會隨著頻率的高低而變化，所以並不是定在8歐姆，這意謂著擴大機在唱歌時，其輸出功率是一直在改變的，假若您的擴大機有功率錶頭，就可以清楚看到輸出功率的變動。

另有一種輸出功率標示為PMPO（Peak Music Power Output），這是指擴大機瞬間可以輸出的最大功率，通常這個數字都是上千瓦幾千瓦，不過並沒有實質意義。因為我們聽音樂時是連續長時間在聽的，不是只聽瞬間。

就好像一位舉重選手挺舉50公斤可以撐一小時，但挺舉150公斤只能撐一秒鐘，這50公斤一小時就是他的連續輸出功率，而150公斤一秒鐘就是他的PMPO。

434. 擴大機的輸出功率標示有沒有什麼規範？

任何的測試規格都會規範在一定的條件下測試，擴大機的輸出功率亦然。同樣是連續輸出功率，同樣的8歐姆喇叭負載，但是測試條件如果是20Hz-20kHz全頻段測試，這將會比只測試1kHz來得嚴格許多。此外，總諧波失真（THD）的條件訂在1％或0.1％也有一段距離。因此，當您在看輸出功率的規格時，不能夠只比較輸出功率的數字，而是還要比較到底是以哪種規範來測量的輸出功率。

現行通用的輸出功率規範大概有二種，一種是FTC（Federal Trade Commission），另一種是EIA（Electronic Industries Association）。FTC的測試規格比EIA還要嚴格許多。在測試後級的輸出功率時，FTC所規定的條件是20Hz-20kHz的頻寬（以正弦波或粉紅色噪音輸入），而且總諧波失真（THD）必須在0.1％以內。還有，必須二聲道同時輸出測試。EIA就寬鬆得多，它的測試頻寬只測1kHz而已，這個頻率位於中頻，是擴大機最容易表現的地方。而且，EIA的總諧波失真規定在1％以內，也比FTC寬鬆很多。測試時也只測試一聲道而非二聲道同時測試。 因此，大部分廠商都喜歡採用EIA標準，只有少數自我要求高的廠商勇於採用FTC標準。

另外在負載阻抗上FTC的規範也很嚴格。絕大部分的後級廠商都只標示負載阻抗8歐姆時的連續輸出功率，很少廠商敢標示FTC 2歐姆負載的測試標準，這是更嚴格的測試標準。要測試2歐姆負載時，要先以三分之一輸出功率熱機60分鐘，或是以滿功率輸出熱機5分鐘，然後才開始測。要知道，2歐姆負載已經是擴大機的底線，負載阻抗再往下功率晶體就要燒毀了。也就是因為FTC的2歐姆負載規格更嚴峻，所以大部分廠商即使敢標示2歐姆負載的輸出功率，通常也是採用EIA的測試標準。

435. 到底我們要怎麼從擴大機的輸出功率規格中，判斷何者所標示的數字比較可信呢？

同樣是連續輸出100瓦的擴大機，您可以選重量比較重者，重量重代表電源供應能力比較強，散熱片表面積

比較大，它的實際輸出功率一定比重量輕者更大更足。

另一個方式就是看擴大機負載阻抗變化時，輸出功率的變化。有的擴大機只標示8歐姆負載輸出100瓦，有的擴大機還標示4歐姆負載輸出200瓦，更有的擴大機標示2歐姆負載時輸出400瓦。以這三種標示而言，當然要選敢標示2歐姆負載輸出400瓦者，因為負載阻抗每降一半，輸出功率就能提升為二倍，這種擴大機代表電源供應很足，而且功率晶體的放大餘裕很夠。

▲Accuphase素以標示低阻抗輸出功率著稱，顯示他家擴大機功率輸出擁有相當大的餘裕。

436.擴大機裡面有主動元件，也有被動元件，到底這有什麼分別？

所謂主動與被動的分別主要在於是否需要電源來讓它工作？電晶體、真空管、二極體、運算放大器等等這類需要加上電源才能工作的元件都是主動元件。而像電阻、電容、電感這類不需要額外給電源，就能讓音樂訊號通過者就稱為被動元件。一部擴大機當然需要有主動元件，才能將音樂訊號放大；另外也需要被動元件來輔助主動元件工作。

▲圖中可以看到真空管與黑色很多細腳的IC，那些都是主動元件。平躺在線路板上長條形的就是電阻，那是被動元件。藍色圓形的是小變壓器，大變壓器封在黑色盒子裡。左右二邊是真空管擴大機特有的輸出變壓器。

437.到底擴大機是怎麼利用主動元件來把音樂訊號放大呢？

要把微弱的音樂訊號放大，就必須要有主動放大元件，擴大機的主動放大元件主要是電晶體或真空管。到底電晶體或真空管是怎麼把微弱的音樂訊號放大的呢？其實放大音樂訊號的原理就是在輸入端供應很小的電流與電壓，經過電晶體或真空管後，從輸出端可以獲得很大的電流與電壓，這就是放大。由於擴大機接的是喇叭，而喇叭就是負載阻抗，有電流，有電阻，根據歐姆定律，輸出端也就能夠產生電壓了。

438.雙極電晶體（Bipolar Junction Transistor）是怎麼把訊號放大的？

雙極電晶體分為NPN與PNP二型，所謂NPN就是在二個N型半導體之間夾著一個P型半導體，而PNP則是在二個P型半導體之間夾著個N型半導體。無論是NPN或PNP型晶體，它們的內部結構都是由基極（Base）、射極（Emitter）與集極（Collector）所組成，只不過是極性不同而已。

當音樂訊號傳遞到電晶體時，音樂訊號被送到基極，再由集極輸出。在集極上會連接從電源供應送過來的直流正電壓，相對於集極的正電壓，射極就是負電壓（接地）。由於電壓的二端（電壓一定要有二端產生電壓差，否則就不會產生電流）在集極與射極，因此電晶體就產生了電流。此時基極所扮演的角色就是看門人，它可以允許電流流過，或不讓電流流過，流過與不流過（導通與不導通）就有賴基極電壓。

當一股小基極電流（就是我們所稱的Bias，此處是電流，所以稱為Bias Current）觸發基極的「門」打開時（電晶體開始工作），一股大的電流就從射極經過基極，流向集極。反之，當一股小基極電流命令基極關閉時，射極與集極之間就沒有電流了，因為基極已經關閉，門既然關閉了，誰也無法通過。這就是電晶體的工作原理。從這裡，您也瞭解到原來「Bias」就是讓晶體工作的要素。

當我們在基極上施加音樂訊號時，基極「開門的大小」就會受到音樂訊號的左右。每當音樂訊號變大時，基極的門就開得更大，讓更多電流從射極經過基極的門，流向集極。反之，當音樂訊號變小時，基極的門就開得小些，此時從射極經過基極傳到集極的電流就比較

小。事實上，因為基極上有一股小電流（Bias）在控制門的開關，就讓集極得到很大的電流，並且把音樂訊號放大，這就是電晶體「放大」音樂訊號的方法。

前面一直說到「放大」，到底電晶體能夠把音樂訊號放大多少倍呢？這就要看晶體「輸入端」與「輸出端」的電壓比值，也就是所謂的增益（Gain），假若我們施加5mV電壓於基極上，而電晶體的增益有20倍，那麼我們在集極就可以得到100mV的電壓。

▲ 圖中就是後級的功率晶體。

流電壓送進集極。這也就是說集極所輸出的龐大音樂訊號能量其實是取自從濾波電容送過來的直流電壓。

也就因為音樂訊號與電源供應連接在一起，所以任何電源供應上的雜訊、波動、電源高輸出阻抗等等都會直接附加在音樂訊號上面。這也是為什麼我們一直強調電源部分是擴大機心臟的原因，因為如果電源供應「有病」，音樂訊號也會有病；電源供應虛弱，音樂訊號也就虛弱。電源不乾淨，音樂訊號也就不乾淨了。

▲ 一部晶體後級的電源供應，黑色圓型的是大環形變壓器，青色圓筒是濾波電容。

▲ 這個電源供應器除了有大型環形變壓器之外，還有一個小變壓器，這是供應面板顯示之用。

439. 電晶體或真空管放大的能源從那裡來呢？

還記得前面我說過，電晶體集極上會施加從電源供應送來的直流電壓嗎？擴大機放大的能源就是從電源供應取來的。如果您曾打開擴大機觀察功率晶體的接線，就會發現從電源的濾波電容拉線到電晶體的集極上，把經過變壓（把市電交流110V降到線路所需的電壓）、整流（把交流變成直流）、穩壓（讓電壓更穩定，通常前級有穩壓，後級沒有穩壓，因為後級需要電壓高，穩壓不容易）、濾波（讓直流裡的漣波成分降低）的乾淨直

440. 電晶體的放大原理如此，那麼真空管如何放大訊號呢？

其實道理差不多，只不過放大元件不同罷了。比較常見的放大訊號真空管有三極管（Triode）與五極管（Pentode），二極管只用作整流，沒有放大作用。所謂「三極」就是指陰極（Cathode）、屏極（Plate）與柵極（Grid）。陰極負責釋放出電子，屏極把它們吸引過來，而柵極就是控制電子流從陰極流向屏極的「門」。

這種由陰極、柵極、屏極所組成的真空管就稱為「三極」管。三極管就是放大音樂訊號最基本的形式，如300B、2A3、845等都是三極管。

如果在柵極與屏極之間再加上二道柵極（簾柵極Screen Grid、抑制柵極Suppressor Grid），這個真空管就變成五極管，常見的如EL34、EL84、6CL6、6F6等。加了二道柵極之後，簾柵級主要功能是讓電子流加速，抑制柵極主要是抑制逆流，如此一來對於電子流的控制力更強，能夠讓真空管輸出更大的功率，所以許多真空管後級都採用五極管當作功率管。不過近年很流行三極管當功率管，三極管雖然有音質優美的好處，但也要搭配上優質高效率喇叭才能發揮所長。

另外還有一種介於三極管與五極管之間的真空管，稱為束射功率管Beam Power Tube。這是以三極管為基礎，加上一對集束電極，與陰極連接，使得電子能成為集束射向屏極，加大屏極電流，這種束射功率管稱為四極管Tetrode，有時也稱為五極管Pentode。這類管子型號如6P1、6P6、6V6、6P3P、6L6GC、FU-7、6CA7、KT66、KT88、6550等。

▲圖中裝在擴大機上的是300B直熱式三極管。

441. 陰極要怎麼把電子釋放出來呢？

靠熱，所以需要燈絲（Filament）。不過有些三極管沒有獨立的陰極，由燈絲兼任陰極的任務，我們稱為直熱式三極管（Direct-heated Triode）。當陰極被燈絲加熱到某種程度時，電子就會游離出去。為什麼電子會自動朝屏極飛奔而去呢？因為陰極是負極，屏極是正極，而柵極則產生電場，所以從陰極射出的電子很容易就被吸引往屏極飛去，而且通過柵極的控制。

前面說過，放大元件要工作一定要有Bias偏壓（請

注意，偏壓是個名詞，它並不一定指電壓，也可以是電流），三極管的偏壓就施加在柵極上。而屏極也如電晶體的集極一般，需要連接正電壓，用以產生能量，屏極的正電壓我們稱做B+。與電晶體不同的是，電晶體的集極電壓往往只有幾十伏，但是真空管的B+卻有幾百伏之高，直熱式三極管甚至高於一千伏特，所以我們在玩真空管擴大機時，如果沒有把握，千萬不要胡亂自己動手拆機。對了，真空管的音樂訊號從哪裡輸入呢？就從柵極輸入。

442. 除了雙極電晶體與真空管之外，還有一種音響常用的放大元件，那就是場效應晶體FET（Field Effect Transistor），它與雙極晶體有什麼不同呢？

場效應晶體與雙極電晶體、三極真空管一樣，也是有三個接觸「閘口」，不過它們稱為源極（Source）、汲極（Drain）與閘極（Gate），其電子流動放大方式與其他二種放大元件類似。在音響器材裡，我們比較常見的是用在前級小電流應用上的JFET（Junction FET），以及應用在後級當作功率晶體的金屬氧化半導體場效晶體（MOSFET, Metal Oxide Semiconductor Field Effect Transistor）。

443. MOSFET是怎麼樣的主動元件呢？

MOSFET金屬氧化半導體場效電晶體。依照名稱，我們就知道這種電晶體裡面有半導體，還有氧化物與金屬。這種場效應電晶體與雙極電晶體相同的地方在於同樣都有N型與P型半導體（也就是Source源極與Drain汲極）。不同的是在負N型半導體與正P型半導體之間有一個金屬導體（金屬沈積在絕緣的二氧化矽上，當作Gate閘極）相隔。MOSFET的工作型態比較像三極真空管，當電流施加於中間的金屬導體上時，更大的電流就會在二個半導體之間流通，形成放大作用。MOSFET經常用在後級擴大機上當作功率晶體，尤其D類放大用得更多。

444. 到底是雙極電晶體好？還是MOSFET好？

這個提問永遠沒有正確答案，那麼多擴大機設計大師喜歡使用雙極功率晶體，也有那麼多大師喜歡使

用MOSFET，雙方都可說出一大堆理由。如果要表列這二種晶體的各自優缺點，大家一定會看得頭昏腦脹，分不出高下。所以音響迷只要耳朵收貨，不必堅持一定非雙極功率晶體擴大機不買，或非MOSFET擴大機不買。

445.到底是真空管擴大機好？還是晶體擴大機好？

這個問題永遠沒有答案，因為各有簇擁者，也各有優缺點。不過從規格數字來看，晶體擴大機是好過真空管擴大機，尤其在失真數字上，晶體擴大機更遠優於真空管擴大機。而且，在對喇叭低頻的驅動力與控制力上，晶體擴大機的確好過真空管擴大機。還有，如果要做成大功率，晶體擴大機也比真空管擴大機容易得多。此外，真空管的配對也比晶體困難，噪音也比晶體機大。

表面上看起來，晶體機好像是完勝真空管機。不過，在放大訊號方面，真空管是比晶體還線性的元件。而實際聽起來真空管機往往比晶體機還要豐潤，動態範圍也比較寬幅，樂器與人聲形體往往比晶體機還飽滿。這些聽感上的差異就是真空管機到今天還存在於市場上的原因。

▲用老真空管做成的管機，真空管有真空管的好處，晶體有晶體的好處。

▲日本Kondo的211管機。

446.有時會看到擴大機有前管後晶的設計，或者CD唱盤或數位類比轉換器的類比輸出級採用真空管，這樣做有什麼優點？

所謂前管後晶，大部分用在綜合擴大機上，也就是前級的放大電路採用真空管放大，後級的功率輸出級採用晶體。這樣的設計是要彌補真空管擴大機對於喇叭的控制力不如晶體機的短處，所以前級放大部分仍然採用真空管，而功率輸出級則採用電晶體。至於這樣做一定會比較好嗎？綜觀市場上這樣做的擴大機其實還是少數，就可知道並不是一面倒的好處，否則所有的擴大機都會採用這種設計。

至於CD唱盤或數位類比轉換器的類比輸出級採用真空管也是如此，會這樣做的大前提是設計者認為真空管放大比晶體或OP Amp好，所以才會這樣做，但並非絕對的完勝。

▲Absolare 綜合擴大機就是前管後晶設計。

447.有些管機會標榜手工搭棚或是所謂「點對點焊接」，好處是什麼呢？與一般電路板有什麼區別？

最早在還沒有印刷電路板之前，真空管機都是點對點以導線連接，而在連接過程中，有些地方必須以接線柱架高，所以稱為搭棚。至於手工，由於焊接都是人工為之，而非焊錫爐，所以稱為「手工」搭棚。

在真空管的領域中，手工搭棚如果做得好，應該是最好的方式。一來點對點的連接可以實現音樂訊號路徑最短化的理想，再者導線的線徑也比印刷電路板的銅箔來得厚，對於電流的傳送有正面效果。還有，可以利用優異的導線來達到調聲的目的。

手工搭棚，要注意的是如果經過棚架，那些多出來的接點會不會影響聲音表現？所以盡量以點對點連線焊接

最佳。不過如此一來，機內配線看起來就會很亂，此時電源與訊號路徑的相互干擾就要特別注意。也因為點對點焊接只能人工一部部完成，成本很高，所以許多真空管機雖然宣稱手工搭棚，其實內部配線是經過一致性的規劃，方便生產，並且美觀。但是，這樣做可能就會影響音樂訊號路徑最短化的要求。

▲Oriole Sound 搭棚做法的真空管擴大機。

電阻繼電器（或開關IC）陣列，以及晶片音量控制器。另外還有少數獨家的音量控制方式，例如有的以改變電壓來控制音量，有的則以多bit電壓電流轉換控制音量，完全去除電阻本身的影響，最有名的就是Accuphase的AAVA（Accuphase Analog Vari-gain Amplifier）。

▲Luxman獨家的LECUA音量控制系統，那麼大的線路板就只為了音量調整。

448.少數擴大機使用IGBT功率晶體，這又是什麼晶體？

IGBT是Insulated Gate Bipolar Transistor的簡稱，可以譯為絕緣閘雙極晶體，其實它就是MOSFET與雙極晶體的混合，取二者之優點而成。IGBT是一種工業用大功率晶體，很少用在家用擴大機上，只要一顆功率晶體就能輸出很大的功率。它的三個極分別是集極、閘極與射極。

449.音量控制器是前級的靈魂元件，可分為幾種？

音量控制器並不是把音量增大，而是把音量衰減，所以英文是Attenuator。換句話說，我們平常旋轉音量控制器把音量加大，其實內部的工作是把音量從最小處慢慢釋放出來。就好像水龍頭裡面的水管是滿水位的，當我們把水龍頭慢慢旋開時，水就慢慢增大流量。水龍頭（音量控制器）的作用就是把水關住，而不是能夠增加水管裡水的流量。音量控制器由於就安排在訊號輸入處，等於就是咽喉處，所以它的品質就非常重要，如果品質不佳，音樂訊號就被汙染了。

音量控制器大概可以分為碳膜式（或導電塑膠）可變電阻（VR，Variable Resistor）、固定電阻級進式、R2R

450.碳膜可變電阻與固定電阻級進式音量控制器有什麼優缺點？

碳膜式可變電阻藉著碳刷旋轉時不同的接觸點而改變阻值，進而改變音量大小。優點是價格便宜，缺點是碳膜會磨損（產生雜音），阻值不夠精確，很難配對。而固定電阻級進式則是許多不同阻值的電阻器連接，當音樂訊號通過衰減器時，就會按照不同的電阻器比值衰減音樂訊號的強度。優點是沒有碳膜式的缺點，缺點則是音量改變的級數不夠細，通常是23段。

音量控制器通常都是從七點鐘方向往十二點鐘方向旋轉，而且我們扭轉衰減器時，所聽到的音量越來越大，但實際上衰減器完全沒有增大音樂訊號的能力，它只不過是把起始點的阻抗值安排為最大，越往十二點鐘方向旋轉時阻抗值變得越小而已。此外，衰減器也要求線性，也就是阻抗值必須平均圓順的衰減，而非忽大忽小的衰減。衰減器通常分為A、B二型（C型很少看到），A型衰減器以順時鐘方向轉動時，電阻值呈上拋物線變化（指數變化），恰好與人類聽感對於音量強度的變化曲線近似，這就是我們最常見的衰減器。B型衰減器則是在順時鐘方向轉動時，電阻值呈等比例變化，這種衰減器在音響上比較少用。

451.R2R電阻繼電器陣列音量控制器又是如何動作的？

所謂R2R就是R（假設10k歐姆）與2R（20k歐姆）二個電阻為一組，加上繼電器或開關IC的二進位不同組合（例如7個繼電器就有2的7次方組合），呈現多種不同的電阻值，藉此來控制音量大小。這種音量控制器的效果比碳膜式可變電阻或級進式更好（沒有那二者的缺點），不過關鍵還是在於電阻的品質、繼電器的品質，此外所佔的線路面積也很大，這是缺點。不過這是目前昂貴前級喜歡使用的音量控制系統。

▲VTL TL 7.5III左右二邊各有一排青色電阻與黑色繼電器的那二塊線路板就是R2R電阻繼電器音量控制器。請注意，每聲道都有上下二層，這代表這部前級是真正的平衡架構，如果只有單層，那就不是真正平衡架構。

452.晶片音量控制器的優缺點是什麼？

晶片音量控制器概分為類比式與數位式，類比式晶片的內部大多是R2R電阻與切換開關組成的陣列，多數類比音控晶片還內建小信號放大電路，外部則以數位方式控制，這是目前大多數前級所使用的。而數位式的好處是價格便宜，有的還內建OP Amp，不過在小音量時動態範圍、解析力會降低，訊噪比也會變差，所以必須選擇高bit數者，如32bit，即使小音量下降低解析力，影響也不大。晶片式音量控制的好處是搭配程式設計，可以做靈活數位音控。也有採用DSP或DAC者，有些DAC晶片已經內建音量控制，例如現在有不少串流播放機與USB DAC可以「兼前級」，多半就是利用數類轉換晶片作音量控制。

453.如果轉動音量旋鈕時會出現雜音，要怎麼辦？

很可能是可變電阻式的音量控制器碳膜或導電膠膜磨損，必須更換音量控制器，或清潔音量控制器。

454.許多擴大機都會宣稱平衡架構，到底它是什麼意思？

我們在音響廣告上可以看到「Fully Balanced」、「Differential Balanced」、「True Balanced」等名詞，這些都是所謂的平衡架構，到底哪一種才是真的平衡式設計呢？所謂Fully Balanced全平衡就是前級擴大機中「完全相同」的線路板有四塊，分別負責左聲道正相訊號、左聲道反相訊號、右聲道正相訊號、右聲道反相訊號的輸入、增益、輸出（以前級而言）工作。相對於非平衡設計，全平衡設計的線路板多了一倍，而且線路板上所有的零件特性都要「盡可能相同」，您想想看這樣的製造成本要增加多少？不是二倍，可能是四倍、六倍甚至十倍。為什麼？因為生產廠商必須從一大堆元件中挑選出特性相同者來使用，這需要大量的人工與進貨成本。要檢驗一部前級是否全平衡設計很簡單，只要打開頂蓋，觀察音量控制器的接線是否有四聯，分別接到四塊或四組（不一定獨立的四塊，也有可能四組線路安排在一塊線路板上）線路板上就知道了。如果不是這種接法，那就不是全平衡設計。

而所謂Differential Balanced就是差動平衡，也是最常用的平衡線路設計。這種設計是在平衡訊號輸入之後，輸入級以差動電路直接承接正相與反相信號者居多，這就是差動平衡名稱的由來。差動放大把輸入級傳來的正相訊號與反相訊號經過差動轉換成非平衡訊號。在這個差動放大過程中，產生了共模拒斥效用（Common Mode Rejection），把從訊源傳來的雜訊排除。這個乾淨的音樂訊號再往後傳遞到前級的輸出級。前級的輸出級絕大部份是個緩衝級，緩衝級不具放大作用，其主要功能是做輸出的阻抗匹配處理，差動平衡前級的輸出級除了做阻抗匹配之外，還有一個重要的工作，就是把差動放大級（也就是原來的增益級）的非平衡訊號以分相器（Phase Splitter）再次轉換成一正一反的訊號，透過XLR輸出端子把訊號傳遞到後級。

看到這裡，我想您已經明白二件事：一、全平衡放大擁有從頭到尾四組完整的輸入級、增益級、輸出級線路；而差動放大在輸入級有二組線路、中間的增益級合併為一組差動放大線路，後端的輸出級又分為二組線路。二、差動平衡在前級中就可以產生共模拒斥效用，

把夾雜在音樂訊號裡的雜訊排除。而全平衡如果一路平衡到後級的輸出端，也可以產生共模拒斥效用，把雜訊排除。

至於True Balanced並不是線路架構，而是商業行銷名詞，大部分指的就是Fully Balanced。

455. 到底差動平衡放大是怎麼把雜訊排除的呢？

假若您用想像的，可能要很久才會想通，在此我用簡單的算術來說明：我們把S代表正相訊號，-S代表反相訊號，N代表夾雜於正相與反相訊號中的雜訊，O代表輸出。而所謂差動，簡單的以算術來表達就是O＝（S+N）-（-S+N）。讓我們把這個式子展開：O = S+N+S-N，O = 2S。這2S代表輸出電壓是2倍，這也是我們說平衡式的電壓輸出是非平衡式2倍的由來。以電壓來說，2倍就是6dB。您看，就在「差動」過程中，夾雜於正相與反相音樂訊號中的雜訊就被排斥掉了。

或許有些讀者還是不明白，為什麼一個正相訊號與一個反相訊號合併在一起之後不是相互抵消，而是變成二倍呢？在聲波上，二個音量相同的聲波如果相位相差180度，是會被相互抵消。但是不要忘了，我們現在談的是正弦波「電壓」的相位，您可以找一張紙，先畫一條直線當作對地參考電壓（0V），接著在直線的上方畫一個完整的正弦波，這是正相訊號。接著在直線的下方畫一個正相訊號的鏡影倒影，那就是反相訊號。此時您觀察自己所畫的圖，就會發現二個鏡影正弦波的最大頂點距離就是原來的二倍，這就是電壓在正相訊號與反相訊號中的最大擺幅。而最小距離呢？還是參考電壓的0點。我想這樣解釋您就會比較容易瞭解為何二個波形相同、相位相反的正弦波混合之後電壓會變成二倍了。

456. 到底平衡擴大機有比非平衡擴大機好嗎？

老實說這個問題見仁見智。以價格來說，平衡擴大機肯定貴很多。無論是全平衡或差動平衡，由於線路內部使用更多元件，使得元件本身的累積雜訊提高，這是不是抵銷一些平衡線路低雜訊的好處？此外，更多元件代表著音樂訊號要經過更長的路徑，我們不是一直強調訊號路徑要越短越好嗎？既然平衡線路的訊號路徑拉長了，它原來的好處不會被抵銷一些嗎？我想這些問題都

是我們必須思考的。這也是有些擴大機設計者堅持不用平衡架構的原因。

不過，平衡設計最少有二個好處是確定的，一個好處是因為輸出電壓為非平衡設計的二倍，所以我們在聆聽時總是覺得聲音更飽滿，功率更足。第二個好處是電源供電線路的穩定。全平衡設計由於正、負二組線路的增益級同時對電源供應線路產生電流需求，所以供電部分的電壓降很小，相對的供電部分的工作比較穩定。而非平衡設計由於增益級在吸取大量電流供應之後，容易產生無法立刻填補的電壓降，相形之下供電線路的穩定性就不如平衡設計。

457. 什麼是擴大機的偏壓Bias呢？

偏壓、偏流，在音響中，主要是指讓電晶體或真空管能夠開始工作的電壓或電流。電晶體的基極（Base）一直有微小的電流存在，我們稱這能夠讓電晶體工作的電流為偏流（Bias Current），不過通常我們還是會說是偏壓，前面講過，它可以代表電壓，也可以代表電流。Bias能夠讓電晶體的射極（Emitter）與集極（Collector）之間導通靜態電流（Quiescent Current），所謂靜態電流就是當「沒有輸入訊號」施加在基極上時，還繼續流過集極的電流，所以稱為「靜態」電流。因此，給予電晶體的偏壓越高時，靜態電流就越大。通常，A類擴大機的靜態電流必須是擴大機「輸出電流」（不是集極電流）峰值（1.414倍）的二分之一，而B類擴大機的靜態電流則是0，AB類擴大機的靜態電流則在0與最大峰值的二分之一之間，到底AB類擴大機靜態電流要給多少端賴設計者自己的考量。

458. 真空管擴大機的偏壓要怎麼調整？

通常，我們在使用真空管後級時，常會聽到一個名詞，叫做調偏壓，這是怎麼回事？真空管的偏壓其實就是在柵極施加大約20-70mA的偏流，視不同的真空管（功率管）而所有不同。真空管在二種情況下需要調整偏壓，一種是每用過一段時間（幾個月）之後，要調整一次偏壓，一方面是讓每支管子的工作電壓一致，另一方面就是因為管子會自然老化，而且每支管子老化的速度會不同，所以需要藉著定期的偏壓調整來讓管子正常工作。您知道嗎？管子越老，偏壓就要加得越高，到最

後偏壓怎麼加都無法達到要求數值時就要換管子了。

另一個調整偏壓的時機就是換新管子的時候，就算是號稱配對管，也沒有二支管子的特性是完全相同的，所以我們必須調整偏壓，讓每支管子都在相近的條件下工作。

調整真空管偏壓的方法因擴大機而異，有的真空管擴大機在面板上就設有燈號顯示偏壓是否正確，有的則是自動偏壓（採用自給偏壓電路）另有固定偏壓者有提供測試孔以及調整偏壓的螺絲帽，用家要自己用三用電錶調偏壓。三用電錶調偏壓要怎麼調呢？通常擴大機說明書會教用家，而且會給一個偏壓數值，這個數值通常是以電壓值來標示。用家只要把三用電錶切到DC電壓檔，二支探針分別接觸正負測試點，然後用螺絲起子「慢慢」的轉動調整螺絲，看著電錶指針達到規定的偏壓值就可以了。

或許您會覺得奇怪，我在前面說偏壓加個20-70mA左右，這是電流啊，怎麼用三用電錶測試時，用的是電壓檔呢？這是因為測量電壓只要量線路的二個電壓端點就可以知道數值，而量電流時，必須把電錶串入線路中，讓電錶當作電流流經路徑的一段，這是無法在擴大機外部量測的。因此，為了調整偏壓的方便性，真空管擴大機內部會加一個可變電阻（就是我們調整的那根螺絲）在電流路徑上。根據歐姆定律，雖然我們施加的是電流，但是有電流，有電阻，當然就可以測出電壓了。

459. 喇叭的端子有時會註明可以做Bi-Amping使用，這是什麼意思呢？

雙擴大機用法。雙擴大機用法通常有二種方式，一種是採用二部相同後級，其中一部同時推左、右喇叭的低音，另一部同時推左、右喇叭的中、高音。另一種用法採用二部不同的後級，一部同時推左、右喇叭的低音，另一部同時推左、右喇叭的中、高音。採用相同擴大機的用法主要目的為增加擴大機對於喇叭的推力與控制力；而採用不同的擴大機主要目的在於藉著二部擴大機的不同個性、輸出功率來取得低音域與中高音域的平衡。因此，當使用二部不同的後級時，其中一部要有音量或增益控制，這樣才能另用前級控制其中一部後級的音量，而另一部後級則用自己的音量控制來調節，藉此取得低音域與中高音域的音量平衡。

如果以雙擴大機驅動二音路喇叭，實質的驅動功率增加有限（因為高音單體耗能低通常在20W以下）、主要

用獨立的功率輸出級電路驅動高音，高音不會受到「推低音」電路不穩定的影響（反電動勢、高輸出狀態的高失真）。

而在搭配三音路喇叭的狀況下，中音與高音若同在HF，也同樣可免於上述「推低音」功率輸出電路不穩定的影響，並且中音單體的耗能高（相較於高音），因此用Bi-Amp能讓喇叭獲得更大的推力。

460. 什麼是擴大機橋接（Bridging）？

橋接是音響迷最常使用增加擴大機推力的方式。使用方法是取二部相同的立體後級擴大機，每一部擴大機都把左右聲道立體聲轉為單聲道的橋接擴大機（以擴大機上的橋接切換裝置轉換）。其實，當我們拿一部二聲道擴大機橋接成單聲道時，實際上是把這部擴大機的左右聲道中的一個聲道轉換成反相輸出，讓其中一聲道輸出原來的正相訊號，另一個聲道則輸出反相訊號。通常，能夠橋接的擴大機背上都會有橋接切換開關，用以把其中一個聲道轉成反相輸出。如果沒有橋接切換開關，就必須外接一個訊號反相器，把其中一聲道的訊號反相。而這一正一反的訊號通通連接到左聲道或右聲道喇叭的正負喇叭線端子上（紅黑端），完成橋接接法。此時，擴大機背板上的二組紅／黑喇叭端子通常只用那二個紅色端子。

橋接可能會遇上不同的情況，如果前級是平衡輸出、後級功率放大電路為單端，此時前級平衡輸出的正、反相信號分別輸入二聲道的功率放大電路即可。如果前級是單端輸出，那就需要作分相：分相之後正相接左聲道，反相接右聲道功放電路。

對了，為什麼要稱為「橋接」呢？這是因為原本喇叭是接在擴大機的正端與地端之間（擴大機喇叭端子的紅與白或黑），經過橋接之後，喇叭其實是跨在一正一反二組訊號之間，好像橋樑一般，所以稱之為Bridging。

461. 為何擴大機橋接之後，功率輸出會變成原來的四倍？

橋接之後，「理論上」後級的輸出功率可以變成四倍。為什麼？因為橋接之後喇叭所接受到的功率級輸出電壓變成二倍，依照輸出功率公式P＝輸出電壓平方／R，假設負載阻抗R不變，輸出電壓V變成二倍之後再經過平

方，功率就會成為四倍。不過實際的功率輸出還是取決於後級本身電源供應部分能否提供足夠的電源，以及功率晶體能否承受那麼大的電流而定。

462.橋接有什麼優點與缺點？

橋接之後，擴大機通常比較適合推低效率、高負載阻抗的喇叭（最好8歐姆以上，推4歐姆喇叭會很危險），這是因為這類喇叭需要電壓來驅動的程度甚於電流，而橋接之後擴大機電壓提高為二倍，所以適合推動這類喇叭。此外，假若用橋接方式去推低負載阻抗的喇叭，此時由於輸出電壓倍增，輸出電流的需求量也倍增，又再接上更低的喇叭負載阻抗（喇叭負載阻抗越低表示擴大機必須能輸出更大的電流），對於擴大機的功率晶體而言可說是百上加斤，雪上加霜，此時擴大機的功率晶體怎麼能夠負荷那麼大的電流輸出？最終結果不是功率晶體因為過熱而劣化特性，就是燒毀。

所以說，不要以為電流輸出越大，擴大機就越能驅動喇叭，這項假設的大前提是擴大機的功率晶體要能夠承受很大的電流。這也是許多擴大機標榜它們是大電流擴大機的原因，其實大電流擴大機代表的意義是功率晶體的電流承受餘裕比較高而已。

橋接之後，雖然功率在理論上變成原來的四倍，讓推力大增，但是因為橋接之後會讓喇叭的負載阻抗「形同」降低一半（電流輸出變成二倍形同負載阻抗變成二分之一），這意味著擴大機阻尼因數（Damping Factor）也降低一半。擴大機阻尼因數越低，表示功率耗損在擴大機輸出阻抗（內阻）的比例較高，對低頻的控制力也就越差，這也就是一般人所說橋接之後，擴大機對於低頻的控制力反而降低的原因。

463.被動元件中，電容器有什麼作用？

Capacitor 電容器。顧名思義，電容器就是用來儲存電能的元件，它的內部有二片分離的金屬片，二金屬片之間以絕緣材料填充。電容器會對交流電流（Alternating Current）產生抵抗的作用（也就是容抗Capacitance），因此會讓交流訊號產生時間延遲，也就是相位差，這也是許多擴大機廠商宣稱在音樂訊號路徑中不採用電容器做級與級之間交連的原因（就是所謂直接交連）。

不過，電容器對於越高的頻率導通性越佳（電容的性能也會影響高端響應），越低的頻率導通性越差，到直流時（0Hz）可以完全阻隔，這又是早期擴大機使用電容器來做級與級之間交連耦合、避免各級的直流相互竄來竄去的原因。

也因為電容器這種濾波特性，所以喇叭分音器內就以電容器來當作高通濾波器（High Pass Filter），讓分頻點以上的頻率通過，分頻點以下的頻率則濾除。分音器內還有一個主要元件稱為電感，電感的特性剛好與電容器相反，所以被拿來當作分音器中的低通濾波元件，允許分頻點以下的頻率通過，分頻點以上的頻率則被濾除。

電容器還可作為電源濾波之用，此時稱為濾波電容，濾波電容接在整流（交流變成直流）之後，把直流裡面的細微波動（漣波）濾除，讓直流更為穩定。電容器還有旁路Bypass作用，稱為旁路電容，其作用是濾除高頻雜訊。電容器電容量單位是Farad 法拉，當1伏特電壓施加於電容器上，得到1庫倫（Coulomb）的電量儲存，我們就稱為1法拉。通常法拉用在音響領域上會顯得太大，所以多以微法拉μF或mF為單位。

464.被動元件中的電感有什麼作用？

Inductor 電感器，單位是Henry，標示H。它的元件通常是線圈，線圈會在磁場的包圍中產生電能的儲存。與電容器相同的是，電感器也會對交流電流產生抵抗的力量，我們稱為感抗（Inductive Reactance）。電感器因為有頻率越低，對電流的導通性越佳的特性；反之，頻率越高，電感器對電流的倒通性也就越差。所以常被用來當作被動分音器中的低通濾波元件。電感器不僅用在分音器濾波上，也用在有些擴大機的輸出端做濾波之用。

465.被動元件中，電阻有什麼作用？

所謂電阻，就是用來限制電流的元件。電路中電流流經這個元件，就好像被水龍頭限制水流量一般，水龍頭鎖得越緊，就像電阻數值越大，流出來的水（電流）也就越小。有了電阻，依照歐姆定律，不僅可以改變電流，還可改變電壓。多個電阻串聯（頭尾依序相連）時，電阻值是每個電阻值的總和，例如$30\Omega + 60\Omega = 90\Omega$；多個電阻並聯（二端通通連在一起）時，總阻值反而會變小，例如$1/30\Omega + 1/60\Omega = 3/60\Omega = 1/20\Omega$，並聯阻值就是$20\Omega$。

466.在擴大機的電源供應線路上，有時可以看到如小變壓器一般的東西，稱為Choke扼流圈，它的作用是什麼？

Choke扼流圈或抗流圈。真空管擴大機中相當重要的元件，有些晶體機的電源供應部份也會使用這個元件。扼流圈的外表看起來像一個比較小的變壓器，事實上扼流圈的內部就是線圈（其實就是大電感），它通常被放在真空管機的電源供應部份，與濾波電容搭配使用，當作濾波線路的一環，讓濾波之後的漣波成分降到最低，產生純淨的直流。

有些廠商深信扼流圈的使用可以提昇電源供應的濾波品質，於是大量使用。由於扼流圈的結構與變壓器相似，因此與變壓器一樣，對於磁場的屏蔽非常重要，否則好幾個「線圈」擠在小小的電源供應線路板上，容易造成哼聲感應。由於優質扼流圈成本不低，一般都只會在高價器材上看到扼流圈。

467.擴大機的說明書上經常可以看到A類放大、AB類放大、D類放大，到底哪一種放大比較好？

其實，擴大機的放大方式不只這三種而已，只是這三種是音響用擴大機最常見者。一般來說，A類放大的失真最小，但是電能轉換效率最低，開機之後溫度最高，會燙手。AB類是A類與B類放大的折衷，電能轉換效率比A類還高，失真也能接受，工作時溫度不會燙手，溫溫的，所以是目前使用最廣的放大方式。D類放大是近年來越來越受歡迎的放大方式，電能轉換效率最高，可達80%以上，工作時幾乎不發熱，體積也比A類、AB類還小。以前的D類放大因為做得不夠好，所以音質聽起來不佳。但現在完全不同了，D類放大的音質越做越好，製造成本也比較便宜。截至目前為止，大家公認A類放大能夠獲得最好的聲音表現。

468.A類放大是怎麼工作的？

功率晶體在音樂訊號的全波內都是導通的，每個放大元件（電晶體或真空管）負責放大一個「全波」（正半波與負半波相加），而且「隨時持續」有足夠大的電流導通，這就是A類放大。換句話說，在A類放大中，每個放大元件是隨時都在導通工作的。依照這個定義，我們

可以說凡是單端（Single-Ended）設計的擴大機一定是A類，因為放大元件負責放大全波，而且隨時導通，而非互補的正半波與負半波放大方式，一個放大元件工作、另一個放大元件則休息。通常我們比較在意的是後級是否A類，因為前級所需靜態電流（沒有輸入訊號施加在電晶體基極時，流經集極的電流）很低，製作起來成本不會比其他放大類別高多少，因此幾乎都是A類放大（下次您看到廣告說前級採A類放大時不必高興，因為幾乎很難找到非A類放大的前級）。

而後級所需靜態電流高很多，不僅會消耗很大的功率，產生很多的熱，還會連帶增加其他成本。因此若非必要，倒是很少廠商把後級設計為A類（通常廠商會強調純A類，其實就是A類）。 A類放大方式由於即使沒有訊號輸入時放大元件依然消耗電能（放大元件上的靜態電流至少要輸出電流峰值的二分之一），所以效率很低（大約20％），電能大部分轉換成熱能，耗電兇、熱度高，體積大。不過，由於元件隨時保持在工作狀態中，沒有B類放大那種半波工作半波休息的交替互補放大所產生的交越失真（Crossover Distortion）。此外，由於A類放大的放大元件都擁有相同的偏壓，使得放大元件的熱度相同，讓功率級更穩定更線性，音質表現為各類放大之冠。

另有一種A類放大，它的偏壓是動態浮動的，所以稱為動態A類。

469.B類放大是怎麼工作的？

訊號放大任務分由一對放大元件以互補（Complementary Pair）方式分別放大正半波與負半波，這一對電晶體通常一個採用NPN型晶體，另一個則採PNP型晶體。當負責正半波的晶體工作時，負責負半波的晶體則在「休息」，由於這二個電晶體不會同時動作，而是永遠處於一個動作另一個則休息的交替狀態。因此，當沒有訊號輸入正半波或負半波的放大元件時，放大元件就沒有施加工作偏壓，也就沒有電流通過，放大元件等於在輪流休息狀態。等有訊號輸入時，放大元件才又「醒來工作」。這種交替放大方式的好處是耗電少，電能轉換效率高。但是因為它在正半波與負半波之間輪流交替「休息/醒來」工作，也就會在正半波與負半波相交的0點區域內產生交越失真。講得技術些，雙極功率晶體VBE低於0.6V不啟動，因此小於此數值的信號都沒有輸出，因此造成交越失真

既然失真大,音質也就不如A類放大。或許您會奇怪,音樂訊號不是一個完整的正弦波嗎?怎麼會變成一個正半波與一個負半波呢?這是因為有一個分相(Phase Splitter)線路會設計在電晶體基極之前,把全波先轉換成正半波與負半波,然後把正半波傳送給NPN晶體的基極,負半波傳送給PNP晶體的基極。也就是因為這種正半波負半波互補交替放大的方式,讓電流好像一下子被挽(Pull)一下子又被推(Push),所以B類放大又稱為推挽式(Push Pull)放大。

470.AB類放大是怎麼工作的?

綜合A類放大與B類放大的優點而設計的線路,也是後級最常見的線路。當訊號沒有輸入放大元件時,仍然施以「適度」的工作偏壓,保持「少量」電流持續通過放大元件。或者是音樂訊號小的時候採用A類放大,音樂訊號大的時候就轉為B類放大,這種線路設計都應該稱為AB類放大。

AB類放大的好處是一方面在沒有訊號輸入時不會消耗太多電能;另一方面則因為放大元件上隨時保持少量電流,讓放大元件隨時「半睡半醒」,不至於發生當訊號通過時「來不及醒來」的問題。AB類放大通常可以達到50%的效率,又可以適度改善交越失真的問題,所以廣為擴大機設計者歡迎。AB類放大也叫做推挽式放大。現今市面上所看到的後級擴大機大部分都是AB類。

471.D類放大是如何工作的?

這種放大方式異於A類放大、B類放大或AB類放大,它並非放大正弦波,而是先把音樂訊號轉成PWM(Pulse Width Modulation)或PDM(Pulse Density Modulation),再以很快的速度(目前開、關頻率至少都是MHz的速度)讓MOSFET做開與關的轉換動作,藉以產生推動喇叭的電能,在訊號輸出之前還要經過低通濾波線路,把PWM還原為正弦波。也因為放大元件做的是「Switching」開與關交換的工作,所以又稱為交換式放大。

交換式放大因為放大元件不是「全開」就是「全關」,理論上不會浪費電能,因此號稱效率為100%,實際上大約90%。

472.Digital Amplifier與D類擴大機到底有什麼不同?

在擴大機放大方式的分類裡,只有A類、B類、AB類、D類、H類等等,並沒有所謂的Digital類,事實上D類的D並非代表Digital。D類擴大機有幾項特點,第一是類比訊號輸入,進入擴大機之後會先經過一個比較器與三角波產生器所產生的三角波做比較,轉成PWM(Pulse Width Modulation)。第二是利用(MOSFET)比照PWM波形(方波)做高速的開與關放大PWM波形。第三是在輸出之前以低通濾波線路把PWM轉換回聲頻信號。

如果符合這些要件,就是D類放大,也就是D類擴大機。所以,除非擴大機內部是以Digital訊號(例如PCM、DSD)直接轉換成PWM,否則Digital Amplifier就只是行銷名詞。

而所謂的Digital Amplifier,通常是指擴大機直接輸入PCM或DSD數位訊號,那就不用比較器,通常是「DSD to PWM」、也有比較特殊的「PCM to PDM(DSD)to PWM」。某些還利用FPGA或DSP做數位處理、FPGA做各種數位濾波、分頻、相位校正,甚至空間校正等工作。如果是類比訊號輸入,則會先經過內部的A to D處理,再送入DSP。這類數位擴大機驅動喇叭的能源還是來自高速Switing,並且輸出端還是需要濾波網路。

473.坊間有所謂的Pure Digital Drive(全數位驅動單元),這是數位擴大機嗎?

Pure Digital Drive是日本鐵三角裝在藍牙無線耳機裡面的驅動線路,接收的是藍牙音樂訊號,在驅動耳機單體之前,並沒有如一般藍牙耳機般把數位訊號先轉成類比訊號,再去驅動耳機單體,而是直接以數位訊號驅動,所以稱為Pure Digital Drive。這項技術來自日本Trigence Semiconductor,內部以他們研發的 Dnote chipset運作,讓藍牙數位訊號可以不經過數位類比轉換,直接以數位訊號驅動喇叭或耳機。到底Dnote Chipset內部是如何工作的?目前沒有資料,也還沒看到以Dnote Chipset做成的擴大機。如果有,那應該可以稱為真正的數位擴大機。我猜,所謂Pure Digital Drive可能是PCM to PWM,所以省了DAC晶片。這項技術由Trigence半導體公司在2017年公布,目前只有Audio Technica用在耳機上。

474.為何D類放大不像A類或AB類放大,會產生大量的熱呢?

通常電子元件會發熱是因為消耗電功率,消耗電功率的公式為:電功率 = 電壓×電流。但是,當D類擴大機的MOSFET做開關動作時,只要是開的動作,就會有大電流通過,但是電壓為0;反之,只要是關的動作,就會有大電壓跨過,但是電流為0。而無論是開或關,只要把0代入電功率公式,所得到的答案都是0,也就是不會消耗電功率,因此也就不會發熱了。

當然,實際上還是會因為電晶體本身的電阻值,以及最後由電容與電感所組成的低通濾波線路會有電能消耗,因此多少還是會產生一點熱能,所以電能效率無法達到100%,一般約在90%左右。

475.有人說A類擴大機的100瓦比AB類擴大機的100瓦功率還大,真的是這樣嗎?

不管是哪一類擴大機,它們所標示的輸出功率都是一樣的,因為計算輸出功率的公式是一樣的,不會因為放大類別不同,而有不同的計算方式。所以,A類100瓦與AB類100瓦,其輸出功率是完全一樣的。頂多只能說某某擴大機對喇叭的推力比較好,聽起來好像輸出功率更大。

476. 既然如此,為何A類擴大機通常都比較貴?

比較貴的原因主要是耗能,A類擴大機的電能轉換效率很低,所供應的電能大部分轉換成熱能消耗了,所以必須要有很大表面積的散熱片。此外電源供應也必須比AB類擴大機更大更足。電源供應要大、散熱片表面積又要大,所以機箱就會比AB類擴大機更大更重。先別管內部元件的成本,光是機箱、散熱片與電源供應這三大部分的成本就會比AB類貴很多。

477.功率晶體的使用量與聲音好壞有絕對關係嗎?

有些擴大機內部使用多組功率晶體並連,達到大功率數輸出。有些廠商又堅持使用少量的功率晶體,說是要保有最好的音質。其實這是設計者的取捨問題,二者都有道理,多組功率晶體並連可以讓多個晶體分攤工作,不過要如何挑選配對也是個難題。而少數幾個功率晶體

雖然可以降低配對的誤差,但每個功率晶體的承受能力就必須考慮。所以,如果想從功率晶體數量的多寡來判定擴大機的好壞,是不切實際的。

▲Gryphon擴大機就是著名的A類擴大機。

▲Boulder擴大機也是著名A類擴大機。

478.經常可以看到線性電源(Linear Power Supply)與交換式電源(Switching Power Supply),到底二者有何不同?

線性電源利用變壓器把市電降壓、接著把AC整流成DC,再以濾波電容濾波,最後再穩壓。由於整個過程輸出穩定不變的DC,所以稱為Linear線性。線性電源就是傳統的電源,也是使用得最廣的電源。線性電源的好處是噪音低,雜訊低,而且已經發展多年,技術成熟。缺點是效率不高(電能轉換率大約50%以下)、體積龐大,會產生熱。

交換式電源供應,也稱為開關式電源供應。與一般傳統電源供應(Line Power Supply)相較,交換式電源供應有體積小、重量輕、效率高(可以達到80%左右)的優點。交換式電源供應器把交流市電先整流為一百多伏特的直流電壓,再藉由一套幾十kHz到幾百kHz的高速切換震盪線路,把直流電壓轉換成高頻方波。這高頻方波再傳入一個

小變壓器（與傳統變壓器相比而言），把原本的一百多伏特高壓轉換成電路所需的低工作電壓。不過此時只不過是把電壓降低而已，原本的高頻方波還要藉著另外的濾波整流線路，來把高頻方波轉換成最終線路工作所需的直流電源。這就是交換式電源供應的工作方式。

交換式電源雖然有許多好處，但也有一個音響器材最怕的問題，那就是因為高達100kHz以上的震盪頻率會導致射頻干擾，而射頻干擾又會從電源線輻射出去，也會透過直流傳送路徑進入線路本身，所以很容易造成雜訊過高。一般音響迷對交換式電源沒有好感的原因即在此。要將射頻雜訊有效屏蔽，那就要花上許多成本。此外，要提供足夠的電流給後級使用，那更不是一般電腦用廉價交換式電源可以做到的，必須另外訂製。這也是少數音響廠商使用交換式電源供應，但卻都宣稱其成本高於傳統式電源供應的原因。

▲傳統線性電源，有變壓器、有整流器，有濾波電容。

▲交換式電源，沒有很大的變壓器，沒有很多濾波電容，但是可以看到電感。

479.一部擴大機內部的電源變壓器與濾波電容對輸出功率有什麼直接影響？

電源變壓器與濾波電容，加上整流器與穩壓電路就是所謂的電源供應，擴大機內的電源供應不僅要提供輸入級、電壓增益級電源，更重要的是供應功率輸出級電源，所以，電源供應的充足、乾淨、穩定與否直接影響功率輸出品質的好壞。通常，電源變壓器的容量越大、濾波電容總容量越大，輸出功率就越足。當然，功率晶體也關係到功率輸出。

到底電源變壓器的容量要多大？濾波電容的總容量要多大？這就要看設計者的妥協了。妥協什麼？體積、重量、成本、功率輸出之間的妥協。

480.擴大機說明中常看到Single Ended 與Push Pull二個名詞，這二種工作方式有什麼不同？

Single-Ended Amplifier 單端擴大機是擴大機的始祖，1907年，Lee De Forest申請三極管專利，1912年，他又申請了Single-Ended Triode（SET）單端三極管擴大機的專利。如果再加上直熱式三個字，就是近幾年很風行的直熱式單端三極管機，事實上，這卻是90年前就推出的擴大機。除了直熱式單端三極管擴大機再度流行之外，還有一種晶體機也稱為單端晶體機。所謂單端晶體機並不是什麼新設計，理論上只不過是把90年前的單端真空管機設計原則拿來運用到晶體擴大機上。不過，畢竟晶體機與管機的線路設計有許多不同，所以也不是就把單端三極管機的真空管換成電晶體那麼簡單。

話說回頭，什麼是單端？就是一個輸出端輸出一個全波，也就是一個放大元件放大一個完整的波形，這是最早的擴大機放大形式，也是Class A類的工作方式。後來因為一支真空管的單端擴大機輸出功率實在太小了，才改以二支真空管分力合作，讓一支真空管負責放大正半波，另一支真空管負責負半波，當一支真空管工作時，另一支真空管就休息，這樣二支真空管形成類似二個人共用一支鋸子鋸木頭的推拉狀態，所以就稱為推挽式（Push Pull）放大。推挽式放大從真空管一直延續到晶體機，目前最普遍的Class AB類擴大機都是使用推挽式工作。

推挽式工作會產生Crossover Distortion，也就是交越失真。這是每當二個放大元件「換手」時，總是無法完美的接棒，會留下極短的空窗期，也就是所謂的零點，所

以會在交越點上產生失真。此外，由於元件在不工作時就不提供電流，讓二個放大元件無法產生一致的溫度。還有，每當要工作時才供應電流（叫醒放大元件），這總是會產生時間落差。而Class A類放大就沒有上述問題，所以一般都認為A類放大的音質要比AB類好。

481.在音響規格中，我們常常會看到dB這個名詞，到底它是什麼意義？

dB Decibel。請注意d是小寫B是大寫。一種以對數計算的計數比值，很廣泛的運用在顯示「二個」功率（電能「Electrical Power」、聲能「Acoustic Power」、電壓「Voltage」、電流、音壓「Sound Pressure」）的「比值」。請注意，dB所顯示的是二個數值的比值，而非單一的數值。這個比值最早來自Bell實驗室，當初工程師們因為研究聲學，發現最大聲與最小聲的音壓強度比值會大到10,000,000：1（140dB），這麼大的數字在實際使用時非常不方便，於是想出另外一種方式來取代，那就是Bel，Bel這個名稱其實是取自貝爾實驗室的創始人Alexander Graham Bell的「Bell」，也就是dB那個大寫的B。

Bel這個單位是以對數（Log）方式顯示二個能量（Power）的比值，其計算公式為 △ Power（Bels）= log（power1÷power2）。後來發現Bel這個單位還是太大，所以設計出一個只有Bel十分之一的單位，稱為dB（Decibel），也因此計算公式改為 △ Power（dB）= 10 log（power1÷power2）。這個公式就是我們用來計算二個能量比值的公式。

482.一部100瓦的擴大機與200瓦的擴大機比值是多少dB？

讓我們來簡單計算一下一部100瓦擴大機與一部200瓦擴大機的輸出功率比值到底是多少dB？把100瓦代入上面公式的分母，200瓦代入分子，可以得到10 log 2。經查對數表或用對數計算機，可以知道log 2的值是0.3，再把10×0.3，我們就得到3dB這個答案。它的完整意思是：在功率（Power）的比值裡，2倍的比值就是3dB。

483.一部100瓦的擴大機與500瓦擴大機的比值是多少dB？

100瓦與一部500瓦的擴大機，功率比為5倍，換算成dB是多少呢？一樣代入公式，最後得到10 log 5。查對數表或按工程計算機，得知log 5 = 0.7，10×0.7 = 7，答案就是7dB。這也就是說：在功率的比值裡，5倍的比值就是7dB。

484.那麼100瓦與1,000瓦擴大機的比值呢？

依照上面的計算方式，我們也可以計算一部100瓦擴大機與一部1000瓦擴大機的比值。100瓦與1000瓦的比是10倍，而10倍如果以dB值來表示，會是多少dB呢？我們直接跳到最後的答案，它是10 log 10。接著我們查對數表或按工程計算機得到log 10的值是1，再把10×1，就得到10dB這個數字。也就是說：在功率的比值裡，10倍的比值就是10dB。

485.為何計算功率比值時使用10 log，而計算音壓、電壓、電流比值時，用的是20 log？

計算「功率」時，我們用的是10 log乘以二個功率的比值，而在計算「能量、幅度」時（不管是音壓還是電壓，還有電流），我們用的是20 log乘以二個能量、幅度的比值。為什麼會有這樣的差別呢？這是從功率與歐姆定律的公式演算出來的。

我們都知道「功率Power = 電流I × 電壓V」，依照歐姆定律，電流I = 電壓V÷電阻R，所以這個等式可以改寫成功率Power =（電壓V÷電阻R）× 電壓V，這個等式還可以簡化成Power = V平方÷R。 接下來，如果有V1、V2二個不同的電壓要讓我們比較相差多少dB，我們就把公式裡的Power1、Power2以電壓形式代入，計算過程如下：△ Power（dB）= 10 log（Power1÷Power2），△ Power（dB）= 10 log〔（V1平方 ÷R）÷（V2平方÷R）〕，△ Power（dB）= 10 log〔（V1平方 ÷R）×（R÷V2平方）〕， △ Power（dB）= 10 log（V1平方 ÷V2平方），△ Power（dB）= 10 log（V1÷V2）平方，△ Power（dB）= 2 × 10 log（V1÷V2），△ Power（dB）= 20 log（V1÷V2）

所以，當我們在計算音壓、電壓以及電流的dB值

時，都要利用20這個常數去乘以log的值。假若我們利用這個公式來計算二個電壓、二個電流、二個音壓的倍數，當然就可以知道其dB值。反過來說，當我們看到二個電壓或電流、音壓的dB比值時，也就會反向知道這二個電壓、電流、音壓之間的比值是多少倍。

486.輸入1V電壓輸出10V電壓，電壓增益是多少dB？

假若輸入電壓是1V，而經過擴大機的增益級放大之後，得到10V電壓，此時我們會說電壓增益有多少dB呢？來，讓我們把1V與10V這二個數字代入Δ Power（dB）= 20 log（V1÷V2）這個公式，可以得到20 log 10。經查對數表或按工程計算機，log 10 = 1，而20×1 = 20，由此我們得到如果電壓比值是10倍，那麼我們就說電壓增益為20dB。

487.輸入1V電壓，輸出20V電壓，此時電壓增益是多少dB？

依照上述的計算方式，log 20 = 1.3，20×1.3 = 26，所以20倍的電壓增益放大就是26dB。在一般前級中，有的電壓增益20dB，也就是放大10倍；有的電壓增益為26dB，那就表示放大20倍。

488.功率與電壓、音壓、電流的dB計算方式讓人昏頭，有沒有簡單的判別方法？

有啊！從10 log與20 log的差別中，您一定很容易就瞭解到，原來同樣倍數比的功率與同樣倍數比的電流、電壓、音壓，以dB值顯示時就會因為10 log與20 log的差別而變成2倍。這也就是說，同樣是10倍的比值，功率所顯示的是10dB，但是電流、電壓、音壓所顯示的卻是20dB。只要您記住這麼簡單的原則，我想以後只要您看到音響器材的dB標示時，就不會頭昏腦脹了。

489.每次要計算dB就要查對數表，有沒有比較簡單的方式？

其實只要有以下的對照表，您要計算dB就很容易了。

log1=0

log2=0.3010

log3=0.4771

log4=0.6020

log5=0.6990

log6= 0.7781

log7=0.8451

log8=0.9030

log9=0.9542

log10=1

490.什麼是dBA、dBC？

A加權、C加權。由於人耳對於所有頻率的敏感度並不相同，所以在量測音壓的儀器上，我們也要安裝類似人耳對音壓反應的濾波（Filter）補償，這樣音壓計所測出來的數字才會與人耳所感受到的接近。一般而言最普遍的二種濾波裝置為A式與C式，通稱為A加權與C加權。A加權的濾波補償曲線設計得最接近人耳的反應，在1kHz-4kHz處補償得最多，其他更低或更高的頻域則補償得很少。C加權的補償曲線比較線性，也就是比較平直，不像A加權的曲線那麼陡峭，它比較適用於量測非常大聲的音量。至於有沒有B加權？有！不過很少使用。

491.什麼是dBspl？

dB Sound Pressure Level。音壓dB值。通常，我們要知道喇叭發出的音壓是多少dB很簡單，只要拿一部音壓計一測，dB數就顯示在上面。為什麼音壓計那麼厲害呢？其實說穿了也沒什麼，音壓計就是先測得喇叭所發出的音壓有多少Pascal（Pascal是空氣壓力Air Pressure的單位，並非我們身體所承受的大氣壓力重量，簡寫成Pa），然後再與音壓計內預先設定好的最低音壓0dB做比較（不要忘了dB值不是絕對值，而是比值，所以一定要有一個最低的參考比較值），就可以得到正確的音壓有多少dB。

492.0dB音壓到底代表什麼意義？

0dB並不是代表沒有聲音，而是「非常非常」的小聲，它的能量是 20 micropascals，或0.02 mPa。這個最小聲的參考值用在計算音壓dB值的時候就是「20×10的負6次方 Pa」。事實上，0dB也可視為人耳可以感知的最

低音壓。或許您仍然無法把dB的數字與實際音壓聯想在一起，在此我舉幾個例子：我們輕輕耳語的音壓大約15dB，正常交談的音壓約60dB，人來車往的大街噪音音壓大約70dB，吸塵器的噪音音壓大約80dB，剪草機的噪音音壓大約90dB，大型管弦樂演奏音壓大約100dB，卡車按喇叭音壓大約110dB，客機飛機引擎聲大約120dB，會讓耳朵感覺疼痛的音壓大約130dB，戰鬥機起飛引擎聲、槍聲或爆竹聲音壓大約140dB。平常人的耳朵大約在音壓超過85dB時就開始會受到輕微傷害，耳朵暴露在越大的音壓下越久，所受的傷害就越大。

493.什麼是dBm？

從以上的例子，我們知道要量測音壓時要以最小聲的20×10的負6次方 Pa代入公式，作為比較的標準。那麼，如果我們要量測一部擴大機的輸出功率有多少dB時要以什麼來作為比較的標準呢？這個標準早在1939年就制訂了，當時是以擴大機的功率指示錶指針指著0時訂為0.001W，或者是1 milliW（千分之一瓦，毫瓦），這就是當我們在計算時所使用的最小瓦數比較標準，這也是dBm那個m的意思（milliW）。本來，到這裡我們就可以代入公式計算了，事實也是如此，不過有一件事情一定要提醒您，雖然這件事不影響計算結果。什麼事情呢？那就是輸入阻抗問題。在1939年時，所有器材的輸入阻抗並不是今天的數值，而是600歐姆。多少歐姆有什麼關係呢？或許您要問。當然有關係，因為功率是由電壓乘以電流而得，而電流的大小取決於阻抗的高低（因為電壓除以阻抗才得到電流），所以輸入阻抗的高低直接影響到功率的多少。換句話說，如果以1939年的600歐姆為標準去求得電流，會與今天所求得的電流不同。一旦電流不同，那麼我們據以作為最低參考值的milliW實質上也會不同。現在您明白這個道理了吧！不過沒關係，今天我們計算miliW時都以今天的輸入阻抗為標準。所以，依照以下公式：Power（dBm）= 10 log（Power1 ÷ 1 mWRMS）您就可以計算出一部擴大機輸出多少瓦時的dB值。

494. 什麼是dBV？

假若您不以功率來計算dB值，也可以用電壓來計算dB值。同樣的，我們需要一個最低比較參考值來代入公式計算。此時，最低比較參考值就是1V RMS。請注意dBV這個V是大寫，因為它是1伏特而非毫伏。代入以下公式：Voltage（dBV）= 20 log（Voltage1 ÷ 1 VRMS）您就可以得到以電壓計算的dB值。

495.什麼是dBu？

在談到dBm時，我們曾提到以前的輸入阻抗為600歐姆。假若我們要按1939年的標準來計算以電壓為準的dB值，那麼我們就標示為dBu而不是dBm。或許您會覺得奇怪，以電壓為標準的dB值不是應該寫成dBV嗎？為什麼會寫成dBu（小寫的u）呢？這是因為很多人往往把dBV（以今天的輸入阻抗來計算的）與dBv（以1939年的600歐姆輸入阻抗為標準）搞混了。為了避免搞混，所以才把dBv改成dBu。當我們用dBu時，最低參考電壓就已經不是dBV時的1VRMS，而是0.774596669 VRMS。

為什麼會這樣呢？請看以下的算式：P（功率）= V2（電壓平方）÷ R（電阻）V2 = P × R V = $\sqrt{P \times R}$ V = $\sqrt{1 mWRMS \times 600 \Omega}$ V = $\sqrt{0.001 WRMS \times 600 \Omega}$ V = $\sqrt{0.6}$ V = 0.774596669 VRMS 接著，我們把最小參考比較電壓代入公式：Voltage（dBu）= 20 log（Voltage1 ÷ 0.775 VRMS）就可以計算出一部擴大機以1939年輸入阻抗為標準時的dB值了。

496.什麼是dBW？

以dB來顯示擴大機輸出功率的方式，W大寫。還記得我們說過，凡是dB的標示法都必須有一個最小的參考值，因為dB所顯示的是「比值」，此處的最小比值就是1W，也就是0dB。因此，我們依然可以使用上述計算方式，算出各瓦數的dB值。要提醒您的是，由於我們現在是要計算「功率」，所以公式裡用的是10 log而不是20 log。這樣我們就可算出10瓦可標示為10dBW，20瓦可標示為13dBW，100瓦可標示為20dBW，500瓦可標示為27dBW，1,000瓦呢？也才30dBW而已。從這裡，您可以發現，500瓦與1,000瓦才差3dB而已。為什麼？因為1,000瓦就是500瓦的二倍，而二倍在以功率表示的比值裡就是3dB。通常擴大機廠家不會以dBW來標示輸出功率，因為這樣的數字實在太小了，無法吸引消費者。

497.一些歐洲老擴大機上有所謂DIN圓形端子，而非RCA或XLR端子，這是平衡端子嗎？

DIN是Deutsche Industrie Normen的縮寫，也就是德國工業標準，1960年代歐洲所制訂的音響用端子。形狀為圓形，內中以數量不同的多根針棒（從3Pin到8Pin）作為接觸點，可以同時容納數組訊號路徑，例如錄音與放音就可以包含在一條DIN訊號線上。目前僅有少數器材仍然使用這種端子，家用音響器材上這種端子幾乎已經絕跡。它並不是平衡端子。

498.在擴大機或數位訊源的規格表中，一定會列出Harmonic Distortion 諧波失真，這種失真代表什麼意義？

所謂諧波就是指一個基礎頻率之上所產生的二倍、三倍、四倍、五倍…頻率。在樂器上，基礎頻率（基音）是讓我們瞭解音高（Pitch）的要素，而諧波（也稱為Overtone，泛音）是構成樂器不同音色的要素，必須二者合而為一我們才能辨別這是什麼樂器，現在所演奏的音符音調有多高。

不過，在擴大機中，假若我們輸入1kHz正弦波，但是卻同時產生本來沒有的2kHz、3kHz、4kHz、5kHz…等諧波時，就稱為諧波失真。諧波失真又分為偶次諧波失真（2kHz、4kHz、6kHz、8kHz…）與奇次諧波失真（3kHz、5kHz、7kHz、9kHz…），偶次諧波失真人耳聽起來比較自然，奇次諧波失真人耳聽起來比較刺耳。諧波失真就是讓我們感覺擴大機音色不同的原因之一，因為它產生了音染。

499.擴大機還可以看到THD Total Harmonic Distortion總諧波失真，這又是什麼意思？

諧波失真的總和就是總諧波失真。通常，真空管擴大機的諧波失真都是比較低的諧波（距離原頻率比較近），主要成分是偶次諧波。而電晶體擴大機的諧波失真都是比較高的諧波（距離原頻率比較遠），主要成分是奇次諧波。而比較低的諧波人耳聽起來比較順耳，比較高的諧波人耳聽起來比較刺耳。 另一方面，偶次諧波的成分會讓人感受到「較溫暖」的音色，負面影響則是聲音變得較模糊。而奇次諧波則會讓人覺得聲音比較亮或尖銳。這就是為什麼真空管擴大機的總諧波失真遠高於晶體機，但反而聽起來比較悅耳的原因。

500. 有時可以看到THD+N，這又是什麼意思？

Total Harmonic Distortion plus Noise。總諧波失真加測噪音。通常用來測試小訊號的失真，尤其用在前級上。加測噪音之後，THD失真就會變得更高。例如，在量測前級的高電平輸入與唱頭輸出時，二者的總諧波失真都差不多，但是因為唱頭放大的噪音比較高，所以加測噪音之後，唱頭輸入線路的總諧波失真加噪音就提高了。

501.什麼是IMD InterModulation Distortion內調（互調）失真？

擴大機在同時輸入不同頻率的訊號時，卻無中生有跑出另外一些頻率，這些無中生有的頻率是二個原始頻率的「和」與「差」。例如擴大機同時輸入3kHz與8kHz時，卻另外無中生有產生5kHz（8-3）與11kHz（8+3）二個原來所沒有的頻率。這二個無中生有的頻率與原來的頻率結合在一起，就改變了聲音的音色，這也是失真之一。

502.什麼是TIM失真？

Transient InterModulation Distortion瞬態（暫態）互調（內調）失真。這種失真通常在使用負回授的擴大機上發生。測試方式是在輸入端給予一個瞬態脈衝訊號，而在輸出端可以量測出訊號削峰（Clipping），這就是瞬態互調失真。

為何使用負回授的擴大機會產生TIM失真呢？這是因為負回授線路上通常都會有一個小電容，作用是要讓高頻段的相位稍微滯後。問題是，電容器一定要有充電時間，當瞬態訊號的速度快過電容器充電時間時，就會出現極短的負回授線路無法工作的剎那瞬間。我們知道負回授的原理就是以輸入訊號跟回輸的訊號相減，降低輸入電平，也降低了失真。由於負回授線路在這剎那瞬間沒有動作，使得訊號電平太強，於是電路產生過荷，在輸出端就發生削峰失真。負回授量施加得越多，TIM失真就越大。

503.阻抗這個名詞聽音響經常遇到，它代表什麼意義呢？

Impedance 阻抗。專指「交流電流」裡的阻力、抗力。阻抗並不是單一的東西，它是由直流電流的阻力（Resistance）、電感對頻率的阻力反應特性（感抗，Inductive Reactance）以及電容對頻率的阻力特性（容抗，Capacitive Reactance）所組成。不過，由於通常我們談到阻抗值多少時，僅以歐姆表示，所以很容易讓人誤以為阻抗僅是單純的「直流電流的阻力」而已。

504.喇叭的阻抗老是跟擴大機的輸出功率黏在一起，到底它們之間有什麼複雜的關係？

阻抗這個東西在與喇叭結合之後，就變成複雜而難懂，也就是因為如此，所有喇叭廠商在標示喇叭阻抗規格時，都以一個簡單的平均阻抗值來顯示，例如標示平均阻抗8歐姆。實際上，喇叭與擴大機的互動關係無法以一個簡單的阻抗數字來顯示，它還必須包括容抗與感抗所造成的相位角（Phase Angle）影響。喇叭的阻抗值在20Hz-20kHz之間並不是固定不變的，它會隨著頻率的高低變化而改變其數值。

例如有的喇叭可能會在20Hz時阻抗值低到1歐姆或2歐姆，而在5kHz時又高達16歐姆。也因為如此，真正負責的喇叭阻抗標示必須以「阻抗響應曲線」（Impedance Response）來顯示，我們才會知道阻抗的變化情況。當阻抗曲線越平緩，代表喇叭越容易被擴大機推動；反之，當阻抗曲線越曲折時，就代表喇叭越難推。

除了阻抗曲線之外，前面所說的相位角曲線也關係到喇叭的好推與否。假若喇叭的阻抗是純直流阻抗，沒有容抗與感抗在內時，那就沒有相位角的問題存在。可惜喇叭由於分音網路裡一定有電容與電感元件，所以必然存在容抗與感抗，此時就會產生相位角。相位角的角度也與阻抗一樣，隨著頻率的改變而改變。到底相位角是如何產生的呢？這是因為容抗在作怪，使得電壓會落在電流之後。而感抗的作怪結果剛好與容抗相反，它會使得電流落在電壓之後。容抗所產生的相位角都在-90度以內，感抗所產生的相位角都在+90度以內，於是當容抗與感抗結合時，相位角就會隨時出現在-90度與+90度之間的某一個角度。當相位角響應曲線（Phase Response）越平緩時，就代表喇叭對擴大機的「叛逆性」越低，也代表著喇叭越容易被擴大機驅動。反之，當相位角曲線扭

曲得越厲害，就代表喇叭對擴大機的「叛逆性」越強，也代表著喇叭越不容易被擴大機驅動。

看到這裡，我想您已經瞭解，一對喇叭容易驅動與否，並不只是喇叭效率的高低而已，更重要的是喇叭阻抗曲線與相位角曲線的平緩與否。可惜，喇叭廠家通常不會提供喇叭阻抗曲線與相位角曲線給消費者。或許，他們不願意提供這二種曲線圖的原因，可能是考量到消費者會誤以為這二種曲線就完全代表了喇叭的優劣。事實上喇叭的優劣還受到其他許多條件的制約。

505.擴大機規格中一定會標示Input Impedance 輸入阻抗與Output Impedance，到底它們有什麼重要性？

如前所言，擴大機中各級電路之間或訊源與擴大機之間，都必須要有一個合理的阻抗匹配，才能讓電路或器材之間得到最佳的工作效率，輸入阻抗與輸出阻抗的要求由此而生。輸入阻抗的原則是：後一級的輸入阻抗一定要比前一級的輸出阻抗高。至於到底要多高，每家廠商都有不同的作法，大體上輸入阻抗多為幾十k歐姆，輸出阻抗多為幾十歐姆，少數前級的輸入阻抗還有高達百萬歐姆的。

506.有些前級會有Invert/Non-Invert切換，它的作用是什麼？

Invert/ Non- Invert 俗稱反相、非反相。反相（Invert）與「非反相」（Non-Invert）正確的說法應該是倒轉與非倒轉。通常這種寫法用在XLR平衡端子的正負反轉上。由於美規XLR端子的三支接腳是1地（Ground）2正（Positive）3負（Negative），而歐規則是1地2負3正，如果二種規格的機器或平衡線混用，可能會產生反相，所以前級上加了這個切換開關，提供用家檢查的機會。

除此之外，輸入端與輸出端的訊號如果相位一樣，我們就稱為非反相Non Invert輸出，而輸入端與輸出端的訊號如果相位相反，我們就稱為反相Invert輸出。為什麼擴大機會有反相輸出與非反相輸出呢？其實這是因為擴大機內增益級所造成，當訊號進入增益級內放大之後，它的相位會與輸入時相反，所以，假若一部擴大機的增益級數為單數時（例如一個增益級或三個增益級），它最後的輸出端一定是反相的。反之，假若一部擴大機的增

益級為雙數時（例如二個增益級或四個增益級），它最後輸出的訊號就是非反相的。有時我們會在數位類比轉換器或前級上看到一個180度相位切換開關，或Invert/Non-Invert切換就是用來切換正相或反相輸出用的。

507.另外與相位有關的名詞還有Phase，這個名詞又有什麼區別？

Phase，通常它所表示的是時間差，例如一個正弦波與另一個正弦波相差了90度，我們說Phase相位相差90度，實際上就是指在波形水平軸線上二個波形前後的差距。一個完整的正弦波從開始到結束剛好就是360度，相差九十度就是剛好在正半波的頂點，而180度的Phase相位差剛好就是相反的一正一反。

假若我們說這對喇叭「Out of Phase」在「反相，相位外」，那是指二支喇叭之中，其中一支喇叭線的紅黑端接反了，讓聲音產生二喇叭中間空虛、左右二邊聲音增加、低頻量感減少的情況。如果我們說「In Phase」，那就是指喇叭的聲音在「正相，相位中」，左右聲道的音像會凝聚在中央位置。

508.還有一個常見的名詞Absolute Polarity或Absolute Phase，這又是什麼意思？

絕對極性或絕對相位，這二個名詞的意思是一樣的，也困擾了音響迷幾十年。有人認為這個名詞沒有意義，有人則認為有意義；有人認為聽不出來，有人則信誓旦旦可以聽出差異。

到底絕對相位是什麼意思？簡單的說，在錄音時，當你吹一口氣，這口氣會讓麥克風的振膜向前運動，也就是正相。這個正相訊號一路經過錄音座、混音台、限制器、壓縮器、Mastering、刻片（黑膠）、製作CD、訊源、前級、後級，一路來到喇叭振膜，此時喇叭發出這口氣時，振膜也要向前運動，這就是絕對相位，而且是正相。

同樣的，如果您在麥克風前吸一口氣，這口氣會讓麥克風振膜向著你運動，也就是振膜是向後運動的，而這個向後運動一直到喇叭發出聲音時，振膜同樣也是向後運動，這也叫做絕對相位，而且是反相。

無論是正的絕對相位，或反的絕對相位，只要是從頭到尾都一致，那就是正確的絕對相位。問題是，錄音過程那麼複雜，經過那麼多的器材，所以，有可能您吐出的那一口氣，在到達喇叭發出聲音時，振膜卻是向後運動的，此時的絕對相位就不正確了，相差180度。

其實，不僅錄音過程會讓相位反轉，擴大機內也可能會讓相位反轉，喇叭分音器也可能會讓相位反轉，所以我們根本無法去判斷到底絕對相位正不正確。假若擴大機或數位訊源有相位反轉切換，到底我們要怎麼用聽覺去判斷呢？老實說很難，不過在此我提供一個方法不妨試試看：

找一張有人獨唱有樂器伴奏的唱片，此時唱歌的人錄音師應該都會安排在音場中央的最前面，伴奏樂器應該會安排在歌手後面一點。假若您的器材上有相位反轉切換，此時切換聽聽看，如果歌手位置清晰的在伴奏樂器前呈現，那就是正確的絕對相位。反之，如果歌手位置好像與伴奏樂器混在一起，甚至在伴奏樂器後面一點，那就是不正確的絕對相位。

假若器材上沒有相位反轉切換裝置呢？您不妨把二支喇叭的正負端接線通通反轉過來接（一定要二支喇叭通通反過來接），再聽聽看，同樣以上述方式判斷。

509.阻尼因數Damping Factor是如何計算的？代表什麼意義？

阻尼因數就是喇叭阻抗與擴大機輸出阻抗的比值，嚴格說來應該要把喇叭線的阻抗值也併入輸出阻抗來計算，不過一般都略而不計，因為無從得知喇叭線阻抗值是多少？假設喇叭阻抗是8歐姆，擴大機輸出阻抗是0.05歐姆，阻尼因數就是8÷0.05=160。

假若知道喇叭線的阻抗值，那麼要把喇叭線的阻抗值乘以2，加入擴大機的輸出阻抗去計算。為何要乘以2呢？喇叭線正負線形成一個環路，所以乘以2。如果考慮更嚴格，甚至要把分音器的阻抗、喇叭線的阻抗、擴大機的輸出阻抗都加在一起，去跟喇叭的負載阻抗8歐姆做比值，不過誰能知道喇叭線的阻抗與分音器的阻抗呢？所以大部分都是以喇叭的負載阻抗8歐姆除以擴大機的輸出阻抗就算出阻尼因數了。

阻尼因數是越高越好？還是越低越好？當然是越高越好，阻尼因數越高，代表擴大機對喇叭低音單體的控制力越好。所以，一般晶體擴大機的阻尼因數都遠高於真空管機，這也是為何晶體機的低頻控制能力好過真空管機的原因。

510.Signal-to-Noise（S/N）訊噪比是什麼意思？

這是電子器材的性能指標之一，表示線路內噪音值與訊號值的比值，單位是dB。如果訊號值大小不變，則當噪音值越小時，所顯示的訊噪比數值也就越大，這代表該器材性能越佳。反之，當訊號值不變，而噪音值越大時，所顯示的訊噪比值就會越小，這代表器材的性能越差。

511. Slew Rate 迴轉率代表擴大機什麼性能呢？

顯示擴大機的輸出訊號能夠多快跟得上輸入訊號，也就是顯示擴大機的速度反應有多快。迴轉率是指擴大機在每微秒（0.000001秒）的時間內電壓能夠變動的幅度，其單位是v/us。當鋼琴用力敲下的那一剎那聲音從無聲變成有聲，其間的轉變是非常快速的，一部優秀的放大器需要馬上反應並且讓喇叭完全動作，這端視放大器的迴轉率的高低。迴轉率高，擴大機的暫態反應快；迴轉率低，擴大機的暫態反應慢。通常，電晶體的迴轉率會高過真空管。

512.另外有一個名詞Rise Time上升時間，它的意義跟迴轉率一樣嗎？

上升時間的定義為：一個脈衝訊號到達規定下限與上限之間的時間值。而所謂下限是10%，上限則是90%。說得更清楚些，假設一個從0V到1V的空間，理想的脈衝速度是瞬間從0V升到1V，不過這是不可能的。實際情況下這個脈衝訊號會呈現一條曲線，慢慢到達1V。而脈衝升到0.1V所需的時間跟升到0.9V所需的時間差就是上升時間。所以，上升時間的數值越小，代表擴大機的暫態反應越快。例如A擴大機上升到0.1V的時間是1微秒，上升到0.9V的時間是5微秒，其上升時間就是5-1=4微秒。B擴大機上升到0.1V是同樣是1微秒，但是上升到0.9V的時間只要3微秒，B擴大機的上升時間就是3-1=2微秒，這代表B擴大機的暫態反應比A擴大機還好。

上升時間與迴轉率所代表的意義都是擴大機暫態反應的快慢，不過二者的定義不同，可說是殊途同歸。

513.真空管是怎麼發明的？

Tube 真空管，或稱Vacuum Tube、Valve。真空管是上百年歷史的電子元件，但是到今天卻仍然還有許多人鍾情於真空管擴大機。到底它的魅力在那裡呢？它的基本結構又如何呢？它的缺點有哪些？我想這些資訊都是音響迷應該瞭解的。 最早的真空管可以回溯到十九世紀末愛迪生發明電燈泡時，當時的電燈泡就是在一個抽成真空並注入某種氣體的玻璃泡內把燈絲加熱，發出亮光，這種照明工具與真空管一樣，一直用到今天還沒被淘汰。

1883年，愛迪生發現如果在這樣的燈泡內加一片金屬板，則燈絲就會有電子飛向金屬板，這就是愛迪生效應Edison Effect。不過愛迪生並沒有繼續深入研究這種效應。倒是英國的一位科學家John Ambrose Fleming在1904年，把愛迪生效應加以改良，利用電子朝一個方向前進的特性，把燈泡變成一個整流二極體，可以把交流轉換成直流，這個元件稱為弗萊明二極管Fleming Diode。

514.為何稱為「真空」管呢？

真空管就是把一個玻璃管內部的空氣抽光再密封，所以名為真空管。真空管密封的程度關係著真空管的品質，密封程度越好，品質就越好，壽命也越長。不過，無論用多強的真空幫浦，多快的速度來封口，最後總是會有少許空氣進入管內，因此真空管在密封的最後過程中要點燃管內放置的吸氣金屬（Getter），通常這種吸氣金屬多是鋇（有些功率管會以鍍有鈦的金屬當吸氣元件）。當鋇在密閉的真空管內燃燒之後，就會把最後殘留在管內的空氣耗盡，同時會留下發出銀色亮光的鋇，這就是我們在真空管壁內面上看到的銀亮東西。

假若真空管失去密封狀態，讓空氣重新進入管內，鋇就會因為再度接觸空氣氧化而變成白色。通常我們可以觀察鋇的銀色來判斷管子的密封與否，有時銀色的鋇上面會有黑點，這並不是真空管壞掉或老化，而是塗佈鋇時不均勻所致，不會影響真空管的品質。

515.二極管怎麼演變成三極管？

弗萊明二極管內吸引電子的金屬極就稱為屏極（Plate）或陽極（Anode），燈絲（Filament）就稱為陰極（Cathode）。二極管沒有放大訊號的作用，只能作為電源整流之用，例如5U4、5AR4、CV378、274等。最早的真空管燈絲就是陰極，所以又稱直熱式。後來才發展出燈絲與陰極分開的真空管。到了1907年，美國發明家

Lee de Forest在弗萊明二極管內加了一道柵級（Grid），其實那就是把彎曲的鐵絲橫阻於燈絲與屏極之間，這就是最早的三極管。Forest發現如果把無線電報的天線訊號加在柵級上面時，電報訊號會更清楚，這也是最早發現利用柵級來調控訊號的作法。從那時起，幾乎所有的真空管都根據Lee de Forest所發明的真空管進行改良而成，其中最著名的當屬1935年由美國西電Western Electric所推出的WE 300B三極管。

▲5Z3二極管。

▲5R4二極管。

516.燈絲的加熱方式有幾種？

二種，一種是直流，一種是交流。現今大部分的真空管機多使用直流燈燈絲，也就是供應燈絲直流電，讓燈絲發熱，射出電子。燈絲通常施加5V、6.3V或12.6V電壓，這也是許多真空管編號最前面數字的來源。有的真空管機施加交流燈絲電壓，不過此時對於60Hz交流哼聲的控制就要特別處理，尤其是使用直熱管的電路。這是因為燈絲電壓雖然不高，但是電流卻往往有好幾安培，因此通過導線所形成的磁場相當強。又由於磁場通常容易對交流電起感應，所以如果以交流電供應燈絲，哼聲處理往往是個難題。有些廠商深信以交流電供應燈絲聲音表現會比較好，所以仍然嘗試這種作法。

517.柵極在真空管中擔任什麼腳色？

所有的真空管放大原理都相同，基本上就是利用燈絲把陰極加熱，讓陰極釋放出電子，電子通過一層或二層、三層柵極，進入屏極。利用對柵極的控制，可以把微弱的交流訊號電壓放大，再從屏極輸出。柵極為什麼要加到第二層（Screen，簾柵極）、第三層（Suppressor，抑制柵極）？這是為了要控制電子撞擊到屏極表現所產生的二次射出，如電子二次射出不控制的話，反彈回來的「逆向電子流」就會與正常的電子流相衝，影響真空管的工作效率。

518.常見的三極管有哪些？

如果真空管只有一道柵極，加上陰極與屏極，就成為三極管（Triode）。三極管最常見，除了用在功率管如45、2A3、300B、211、845等常見者之外，常見的12AX7、12AT7、12BH7、6DJ8、6CG7、6SN7、6SL7等小管子也都是雙三極管（一個玻璃管內裝有二組三極管）。功率三極管一般有低增益管（Low-Mu）與高增益管（High-Mu）二種，低增益管通常用在音響上，它的失真低，不過輸出功率很小，例如300B每支只有不到5瓦的輸出功率。而高增益管則大部份用在無線電發射（如電台）上，也有少部份用在音響上。

▲300B三極管。

▲2A3三極管。

519.什麼是四極管？

如果真空管內有二道柵極，這道新增的柵極就稱為簾柵極（Screen Grid），此時原來那道柵極就稱為控制

柵極（Control Grid），真空管內會有四個極，所以稱為四極管（Tetrode）。簾柵極的用途就是用來阻擋在控制柵級與屏極之間，降低米勒效應Miller Effect（也就是降低控制柵級與屏極之間的容抗）。此外，簾柵級也加大了真空管的增益。由於簾柵級會通過大量電流，產生高熱，因此通常會鍍上抗熱性很高的石墨（通常用在大功率管），一方面降溫，一方面也降低二次電子發射。

520.什麼是束射功率管？

四極管常用在大功率的電台發射之用，因此也叫做Radial Beam Tetrode，簡稱束射四極管Beam Tetrode。束射管大體有二種，一種是金屬陶瓷功率四極管Metal-Ceramic Power Tetrode，一種是音響用束射四極管Audio Beam Tetrode，簡稱束射功率管。前者使用在廣播發射上，後者則用在音響上，常見的6L6與6550、KT88等就是音響束射四極管。

束射四極管的結構很特殊，它擁有一對束射屏極Beam Plate，可以把電子束限制集中在陰極的二側發射。此外，控制柵極與簾柵極這二個柵極（就是繞線）與陰極之間的距離也必須很講究，這樣一來可以讓柵極變成虛擬陰極（Virtual Cathode）。這種特殊結構不僅降低了失真（比一般四極管甚至五極管還低），更提高了效率，也就是提高增益。第一支音響束射管就是RCA的6L6，在1936年推出，僅比西電的300B晚一年。由於束射四極管擁有二個屏極，所以許多人也把它當作五極管。

▲6550束射四極管，也被稱為五極管。

521.什麼是五極管？

如果在真空管內加上第三道柵級，讓真空管內有五個極，就稱為五極管（Pentode）。這加上去的第三道柵級

稱為抑制柵級（Suppressor），它被安置在簾柵級與屏極之間，用來把從屏極二次發射出來的游離電子「收集」起來再利用。五極管由於增益大，因此是最常見的功率管。不過，五極管與四極管一樣，其失真都高於三極管。EL34、EL84、6CL6、6F6、6G6等就是常用的五極功率管。

522.市面上可以看到KT90、KT120、KT150真空管，到底這是什麼真空管？

KT這二個字是從KT88/6550延續而來，可以與KT88互換，是較新推出的功率管。其屏耗、燈絲電流、屏壓都比KT88來得高，可以輸出比KT88更大的功率。KT90多用在電吉他擴大器上，KT120與KT150則常見於音響器材上。

▲採用KT150的德國Octave V80SE真空管擴大機。

523.為何真空管的編號會那麼亂呢？而且同一支真空管還會有不同的編號？

其實真空管一開始的編號不是那麼亂，每家都有自己的編號邏輯，但到後來編法越來越多，大家也就不容易辨識了。例如5AR4、5U4等整流管那個5就是燈絲電壓5V的意思；6L6、6CA7、6V6那個6代表燈絲電壓6.3V的意思；12AX7、12AT7、12AU7那個12代表12.6V燈絲電壓；2A3的2代表燈絲電壓2.5V。不過KT88這類的真空管我們就無法從編號看出其燈絲電壓是多少，事實上它的燈絲電壓是6.3V。

至於為何6550就是KT88？6CA7就是EL34？12AT7就是ECC81、6DJ8就是E88CC？這是因為美洲與歐洲編號方式不同所致，它們的規格其實是一樣的。

524.所謂NOS管是什麼真空管呢？

New Old Stock，也就是沒有用過的庫存管。有一派人認為幾十年前的真空管無論是製造技術或材料都比今天的真空管還好，所以喜歡去收集NOS管。也有一派的人認為當年製造真空管時，並沒有預計真空管要存放那麼久，並未考慮到材料的耐久性，所以NOS管的性能會自然衰退，真正量測起來，性能並沒有想像中那麼好。到底是今天製造的新真空管好？還是NOS管好？那就要靠您自己的耳朵來判斷了。

525.購買真空管時，到底要怎麼判斷真空管是堪用的？還是已經衰退到最後程度？

真空管就像鎢絲燈泡一樣，是有燃燒壽命的，它的衰退過程也像鎢絲燈泡一般，是緩慢的，不容易發現的。購買真空管，唯一保險的方式就是每支真空管都要用測試儀器量測過，檢查各項基本參數是否仍在合理範圍內。

526.為什麼真空管能夠存在超過100年而不被完全淘汰呢？

這是因為真空管仍然有許多特性是電晶體所比不上的。第一、假若要在超大功率、長時間使用的環境下，真空管還是比電晶體更穩定。例如許多超大功率的廣播發射台就需要以真空管當發射元件，而且還會以水來冷卻高熱的真空管。除了廣播發射之外，彈過電吉他的人就知道，電吉他的擴大機幾乎都是真空管的。這也是因為真空管擴大機在演唱會中非常「耐操」，而且聲音也很好聽。 第二、真空管的壽命很長，即使測試特性已經衰減得很厲害，聽起來還是相當好聽，而且運作自如。

第三、真空管的諧波失真好聽（偶次諧波多），所以即使規格上失真很高，但依然讓人覺得聲音很自然很好聽。第四、真空管換管子方便。只要拔起來就可換新管子，加上真空管線路通常比晶體線路簡單，因此故障率相對的也降低。第五、比起電晶體，真空管是比較線性的放大元件。或許您要問，什麼是線性（Linear）？什麼是非線性（Non-Linear）？以訊號放大元件來說，線性就是輸出與輸入是成正比的，非線性就是輸出與輸入不是成正比。這麼說好了，如果你加10%油門，汽車產生10%動力；加20%油門，產生20%動力；加50%油門，產生50%動力，這就是線性。如果你加10%油門產生10%

動力；加20%油門，產生40%動力，加70%油門反而產生50%動力，這就是非線性。

綜而言之，真空管擴大機就是因為其聲音特質具有特別的魅力，所以至今還有很多人喜愛。不管您是感覺比較圓潤、柔順、自然、寬鬆或透明，它就是具有電晶體擴大機所沒有的聲音魅力。當然，真空管擴大機也有其缺點，否則就不會被電晶體取代。例如它的精確性不如電晶體、它太熱、它的雜音大、它的體積大等等。

527.真空管擴大機大部分都會有輸出變壓器，為何需要輸出變壓器呢？

絕大部份的真空管後級擴大機必須使用輸出變壓器Output Transformer，少數稱為OTL（Output TransformerLess無輸出變壓器）設計的真空管後級沒有使用輸出變壓器，不過這種設計目前採用的廠商不多。至於晶體後級採用輸出變壓器的只有一家，那就是McIntosh。

真空管後級為什麼要採用輸出變壓器呢？一來真空管後級的功率管輸出阻抗很高，往往達幾千歐姆，如果不想辦法降低輸出阻抗（或者說提昇喇叭負載阻抗），將會很難與平均阻抗只有8歐姆或4歐姆的喇叭匹配。再來，功率管的輸出電壓必須藉著輸出變壓器的轉變，轉變為適合推動喇叭所需的電壓。最後，輸出變壓器可以阻隔直流輸出，只讓交流訊號音樂訊號通過，這也是保護喇叭的一種有效措施。

輸出變壓器的初、次級線圈比與功率管的輸出阻抗以及輸出電壓有關，所以除非規格類似，否則一部真空管後級不能任意更換不同的功率管。假設，一部真空管後級的功率管輸出阻抗為1,800歐姆（方便計算，實際阻抗值更高），而喇叭負載阻抗為8歐姆，此時輸出變壓器所需的初次級線圈比則為$\sqrt{1,800 \div 8}$，答案為15，也就是初級對次級的繞線圈數比為15:1。如果換成別的功率管，其輸出阻抗為4,000歐姆，此時15:1的輸出變壓器就不適合這種功率管了。

理論如此，不過在實作上，有時真空管輸出變壓器初級圈（輸入阻抗）不會與功率管輸出阻抗完全匹配，這常常是有經驗的設計者「故意」這麼作的，因為聲音可能會比較自然和緩，這種情況下換用功率管問題不是很大。要注意的是「輸出變壓器的功率夠不夠大」、不同的功率管「腳位」是否相同（能代換），以及電源電

路對功率管屏極供電會不會太高或太低、柵極電壓（偏壓）是否能配合代用功率管作調整等等。

▲圖中三個黑色物體，左右二邊就是真空管擴大機的輸出變壓器，中央那個是電源變壓器。

▲McIntosh的晶體擴大機也採用輸出變壓器，他家稱為Autoformer。

528. 輸出變壓器與電源變壓器有什麼不同呢？

　　第一、電源變壓器只工作在50Hz或60Hz交流狀態。而輸出變壓器雖然也是工作在交流狀態（音樂訊號是交流訊號），但初級還是會有直流通過，因此會產生鐵芯的磁飽和現象。第二、電源變壓器的阻抗很低，輸出變壓器所承載的功率管阻抗卻很高。第三、電源變壓器只工作在60Hz範圍，而輸出變壓器的工作範圍卻在20Hz-20kHz。基於以上三點不同，所以輸出變壓器的設計需求也與電源變壓器不同。

　　輸出變壓器在低頻部份容易因為磁飽和而衰減頻寬，而在高頻部份也受限於繞線技術與材料，無法達到很高頻域，因此反而變成頻寬限制器。早期一般輸出變壓器的頻寬都無法真正達到20Hz-20kHz，40Hz-18kHz是比較常見的規格。不過，現在的製造技術已經能夠讓輸出變壓器達到更寬的頻寬，幾乎已經不必擔心頻寬受限的問題。

529. 喇叭\Loudspeaker（揚聲器）最早是在什麼時候推出的？

如果將喇叭視為一種能夠播放聲音的器具，那麼早在19世紀便已經有了。如果是電磁式動圈（Moving Coil，Dynamic Driver）單體，也就是現在最普遍的喇叭，那應該是1925年由Edward W. Kellogg與Chester W. Rice所發明。

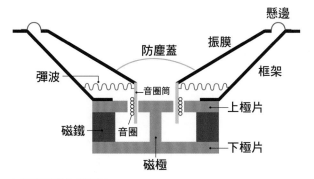

▲動圈單體的解剖圖。

懸邊、振膜、防塵蓋、彈波、框架、音圈筒、音圈、上極片、磁鐵、音圈、下極片、磁極

530. 為何動圈單體是目前市場主流？

動圈單體是多年來使用得最廣泛的喇叭單體，它的確有很多缺點，例如振膜太重，無法如鋁帶單體（Ribbon）或靜電喇叭般反應迅速。它也有動態壓縮的問題與喇叭箱音染的問題。然而，它的靈敏度夠，能夠產生極大的音壓，而且耐操不容易損壞。更棒的是製造成本相對的比較低。衡量得失，動圈單體還是喇叭界最樂於採用的單體。

動圈單體有全音域設計者，理論上再生音樂的效果會最好，不過這種單體在極高極低二端仍然受限，所以一般都會分高音單體、中低音單體或高、中、低音單體分離設計。

動圈單體的主要結構有振膜（Diaphragm）、懸邊（Suspension或Surround）、彈波（Spider）、框架（Basket）、音圈筒（Voice Coil Former）、音圈（Voice Coil）、極片（Plate）、磁極（Pole Piece）、磁鐵（Magnet）、防塵蓋或相位錐（Phase Plug）等。

這種單體的音圈以很細的漆包絕緣線纏繞在很輕的音圈筒上，音圈筒則與彈波、振膜相連，被安置在一個圓形的磁隙當中。當代表音樂訊號的電流輸入到音圈時，會產生磁場，這個磁場會與單體上的永久磁鐵所產生的磁場以「安培右手定律」而相互作用，依照音樂訊號的大小而做活塞往復運動。此時，隱藏在振膜後面的彈波與負責振膜與框架耦合的懸邊就負起了把振膜拉回定位的任務。

動圈單體最能夠「做學問」的重點地方就在於振膜，因為振膜必須又輕又堅固、振膜材料內部阻尼特性要好，材料本身的共振頻率要遠超於耳聽範圍之外，所以各種材料的振膜與結構推陳出新，包括塑料（PolyPropylene）、紙質、碳纖維、玻璃纖維、石墨、陶瓷、木料、鋁合金、鈦合金、Kevlar、鈹（Beryllium）、鑽石、各類三明治結構都用在振膜上。

▲從這張圖中，可以清楚看到喇叭框架、振膜、懸邊、黃色彈波、音圈、音圈筒、磁鐵等動圈單體的基本架構。

531. 動圈單體的音圈是用什麼材料繞製的？

絕大部分是用銅線，而且是漆包線，也就是絕緣銅線。少數用CCAW（Copper Clad Aluminium Wire）銅包鋁線，使用銀線的鳳毛麟角。銅線的好處是導電性比鋁線還高，不過重量比鋁線還重。鋁線的好處是重量比較輕，而且鋁線是不導磁的，但是鋁線的導電性不如銅線，所以通常會採用銅包鋁線，取其導電性與比較輕的重量。銅線繞製的音圈與CCAW繞製的音圈各有其使用的目的，端賴設計的需要。而用銀線繞製的音圈極為罕見，採用銀線的理由當然是銀的導電性比銅還好。但是因為成本昂貴，所以一般單體廠不會考慮。

▲這些都是繞好的音圈，音圈材料是漆包銅線。

▲Dynaudio的單體，音圈材料是CCAW線。

532. 錐盆單體的振膜是非常重要的元件，一個理想的振膜要符合那些條件？

理想的振膜要輕若鴻毛，要堅硬如鑽石，要能夠不儲存任何振動能量，當然這樣的振膜還沒出現。如果以物理的名詞來說，就是要有很高的楊氏係數（Young's Modulus），要非常堅硬，還要有很高的內損（Internal Loss）。所謂高內損就是振動在振膜中很快就會被消耗掉，避免振動能量殘留在振膜上。

▲紙質振膜是使用最久的振膜，雖然紙質容易受溫度濕度影響，不過至今仍是很多喇叭廠喜歡使用的振膜材料。

533. 什麼是楊氏係數？

楊氏係數又稱為楊氏模數，量測這種係數的主要目的是要了解固體材料在受到一個方向的張力或壓縮時的彈性。楊氏係數越高代表能夠承受更大的張力或壓縮而不變形。在固體材料中，鑽石的楊氏係數最高，再來是單碳奈米管、碳化鎢、碳化矽、硼、鎢、鈹、合金與鋼、碳纖維強化塑料。其他金屬材料如鋁、鎂、鈦的楊氏係數都比鈹還低。

534. 在眾多振膜材料中，到底哪種材料最好？

市場上各種振膜並陳，如果以價格來論，鑽石振膜最貴，鈹振膜次之，再來是陶瓷振膜、鈦振膜。鎂合金、鋁鎂合金振膜算是金屬振膜中性價比較高者。其他碳纖維振膜、石墨類振膜也不便宜。紙振膜用得很廣，最普

▲B&W 喇叭使用的Continuum材料錐盆，取代以前的Kevlar黃色錐盆。

遍又便宜的是塑料類（PP）振膜。其他還有各類特殊的錐盆材料，例如B&W的Continuum，還有Yamaha NS5000所用的Zylon材質等。

▲Monitor Audio的三明治式振膜結構。

535. 使用最貴的振膜，聲音再生的效果就一定最好嗎？

不一定，這還要看喇叭整體設計，以及該種振膜的使用適當性。當然，如果要以材料的特性來說，鑽石的熱傳導效率最好，也最堅硬，楊氏係數最高、材料最穩定、聲波傳遞速度也最快，這些特性都勝過鈹；不過它的重量比鈹還重，這也是弱點。鈹的質量比鋁、鈦還輕很多，楊氏係數（Young's Modulus）是三者中最高，聲波的傳遞速度也是三者中最高者，可說是跟鑽石不相上下的振膜材料。而紙質振膜雖然沒有金屬那麼硬，楊氏係數也不高，容易潮濕，最不穩定，但是它的內損相當高，所再生的人聲與鋼琴卻又是很多人喜歡的。陶瓷振膜反應快，解析力高，聲音乾淨清爽，是高價喇叭廠商除了鑽石、鈹之外的第三優先選擇。而PP振膜材料穩定，內部阻尼高，生產速度快，成本較低，也是很多喇叭廠的最愛。

所以，各種材料的振膜都有其各自的優點與缺點，如何選擇不同的振膜材料，組成一對好聽的喇叭就看設計師的功力了。

▲Kharma喇叭使用的透明鑽石高音與中高音單體。

536. 常聽人説，金屬振膜單體會發出金屬聲，真的是這樣嗎？

如果金屬振膜會發出金屬聲，那麼紙質振膜應該也會發出紙聲，PP振膜也會發出塑膠聲，陶瓷振膜也會發出陶瓷聲，鑽石振膜則會發出鑽石聲。到底什麼是紙聲？什麼是塑膠聲？

其實這種說法是偏見，任何的振膜材料都會有它自身的共振頻率，設計喇叭單體的工程師會避開材料的共振頻率。例如鈹高音單體理論上可以達到100kHz，鑽石高音單體可以達到70kHz，但人耳最高可聽頻域只達20kHz，那還是小孩時候，何必要用鈹高音或鑽石高音呢？其目的就是利用這二種材料的共振頻率都在幾十kHz的特性，讓高音單體在20kHz範圍內不會因為材料共振而產生音染。如果振膜的材料共振是在人耳可聽範圍之內，那就真的會有音染。

▲這是半透明PP振膜。

537. 什麼是靜電喇叭？

ElectroStatic Loudspeaker，也稱ESL。早在1919年就已經看到原始的靜電喇叭，不過真正商業化是Arthur Janszen在1953年獲得的專利，最成功的商業化靜電喇叭應該是QUAD在1957年推出的QUAD ESL-57。靜電喇叭是音響迷一方面愛，另一方面卻又不敢嘗試的喇叭。所謂「靜」電，相較於「動」電，就是沒有電流流動。電流為什麼不會流動呢？只要沒有電位差（也就是電壓），就不會產生電流。什麼是電位差？5V與0V之間有5V的電位差，就像水塔高於水龍頭一般，就會產生電流流動。5V與5V之間的電位差是0V，既然是0V，就沒有電流產生。我們常用的乾電池就是因為使用一段時間之後，化學變化無法再產生電位差，所以就「沒電」了。

靜電喇叭就是利用這樣的原理，它的振膜結構就好像三明治一般，在二組前、後電極（稱為Stator，通常是二塊可以讓聲波輻射的金屬板，上面塗有絕緣體）之間夾一層很輕很薄的振膜（輕、薄的程度就像我們廚房用的保鮮膜，事實上振膜看起來就像保鮮膜）。中央發聲的薄振膜上會鍍上導電物質，並且施加幾千伏特的靜電壓，而前後的電極也會透過喇叭內置的變壓器（Step-up Transformer），把擴大機（後級）輸出的電壓（音樂訊號的振幅）升高大約數十倍、甚至100倍以上，並且把音樂訊號施加在這前後二片極片上。當音樂訊號變動時，就讓前後電極的電場與振膜的靜電場產生前後吸斥作用，推動空氣發出聲音。

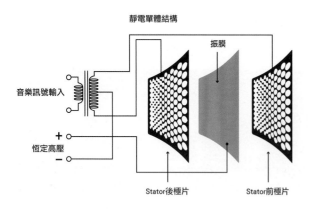

▲這是靜電喇叭的發聲原理。

▲Martin Logan的旗艦靜電喇叭\Neolith。

538. 靜電喇叭的好處是什麼？

因為振膜非常輕，所以暫態反應快過傳統錐盆喇叭，喇叭的速度反應與低電平的解析力非常好，聲音細節非常多，純淨的透明感更是一般喇叭難及。由於發聲面積大，因此樂器與人聲的音像大小也特別傳真。而且因為沒有喇叭箱體，所以沒有箱體的音染。此外，靜電喇叭因為沒有箱體，所以是雙面反相發聲（Dipole），能夠創造寬深的音場，但也要注意喇叭與後牆的距離，以及適當的後牆吸音佈置。

▲靜電喇叭的振膜就是如保鮮膜一般，不過上面鍍了導電材料。

539. 靜電喇叭的缺點是什麼？

靜電喇叭也有一個先天的弱點，那就是低頻的量感不如傳統錐盆喇叭。為了彌補這個缺點，目前許多靜電喇叭都搭載一個錐盆低音單體，用以加強低頻表現。這種

設計的問題是，錐盆單體的速度反應永遠趕不上靜電振膜，雖然解決了低頻量的問題，但低頻與中、高頻之間相位的問題還是無法完全解決。唯一能夠解決靜電喇叭低頻量感比較弱的作法就是增加振膜的面積，事實上也早已有靜電喇叭這樣做，不過它的體積有如一扇門板，必須有足夠大的空間才能使用。

靜電喇叭還怕灰塵與潮濕。這是因為前後電極與振膜之間存在非常高的電壓，如果電極的絕緣做得不夠好，高電壓會透過濕氣或灰塵，在空氣中導通，因而形成高壓電弧。電弧會擊穿振膜，讓振膜產生很小的破洞。所以使用靜電喇叭的環境要保持乾燥與乾淨。目前已有廠家能夠克服這個問題，即使在台灣使用也不必擔心因為濕氣或灰塵導致振膜擊穿。

靜電喇叭由於以變壓器與音樂訊號耦合，因此其負載阻抗的變化對擴大機的影響更甚於傳統動圈喇叭，加上其靈敏度通常不是很高，所以擴大機需要比較大的輸出功率，選購搭配的擴大機時要多用心。

正宗鋁帶單體可以是很短的一條鋁帶，也可以是很長的一條鋁帶，不論長短，鋁帶本身就是導電體，也因此它不需要音圈。鋁帶通常會被置於二片（或條）磁極相反的磁鐵之間，上下固定，電流（音樂訊號）就直接從擴大機送進鋁帶。當鋁帶導電之後，會以安培右手定律產生磁場、與永久磁鐵所產生的磁場產生相互關係而驅動鋁帶前後往復運動，發出聲音。

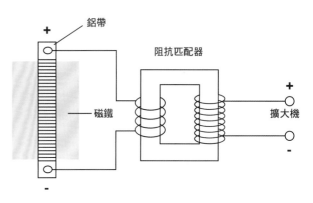

▲鋁帶單體的結構。

▲圖中工作人員正在把靜電喇叭的振膜繃緊。

▲ELAC 4π 就是典型鋁帶單體。

540. 什麼是鋁帶單體、鋁帶喇叭？

Ribbon Driver 鋁帶單體。早期有人稱為「絲帶」，這是翻譯上的錯誤，因為這種單體我只見過鋁材料製成，沒有用絲製成者。鋁帶單體最早並不是作為喇叭單體，而是鋁帶麥克風，大約在1924年由E. Gerlach所發明，不過第一個商業化的鋁帶麥克風是由Stanley Kelly所推出。鋁帶麥克風後來成為著名的錄音用麥克風。

Stanley Kelly推出鋁帶麥克風之後，還推出Kelly 30鋁帶高音單體，這個高音單體後來被Decca修改，推出DK30（Decca Kelly 30）鋁帶高音，再往後才有Decca London鋁帶高音單體。

541. 鋁帶單體的好處是什麼？

質量非常輕，振動非常靈敏，啟動與停止時的慣性作用低，所以速度反應非常快。不過，鋁帶由於非常輕而薄，相對的也相當脆弱。而由於鋁帶本身是導體，其阻抗非常低，無法直接與擴大機耦合，必須經過一個阻抗匹配器，阻抗匹配器的品質會影響聲音表現。還有，由於鋁帶必須以非常適當的力量張掛，如果力量調整不當就會影響聲音表現。此外，鋁帶本身是延展性金屬，自有其金屬疲乏的問題，其張力會隨著使用時間的增長而變鬆。

鋁帶單體本身的聲波擴散模式相當有趣,由於它是帶狀發聲體,所以算是線音源。不過,當再生頻率的波長大過鋁帶的長度時,其聲波擴散模式會接近點音源,此時聲波是以球面波的方式擴散。等到再生頻率的波長與鋁帶長度越來越接近時,球面波就會越收越窄,變成線音源的圓柱體波。當頻率越高時,聲波就越往水平方向擴散,垂直擴散角度就越小。所以,當我們在聽鋁帶喇叭的高音時,會發現站起來聽與坐著聽時的高音量感相差很多。

通常,鋁帶單體會被用來製造高音單體。中音單體與低音單體以前有廠家生產過,不過由於阻抗會降到很低,而且阻抗曲線高高低低,擴大機很難推得好,現在已經很少見到了。用在高音單體時,頻率可以達到40kHz以上,而且振膜面積比起傳統動圈單體往往大十倍以上,因此可以很輕鬆的發出高品質的高頻段。

目前有些喇叭廠所製造的鋁帶單體已經不是只有薄薄的鋁膜,而是把鋁膜與另外一層薄膜黏合在一起,提升鋁膜的強度,他們也稱這是Ribbon Driver,不過比較正確的名詞應該是類鋁帶(Quasi Ribbon)。

▲Piega喇叭的鋁帶同軸高、中音單體,嚴格說來應該是類鋁帶單體。

542. 什麼是平面振膜單體?平面振膜喇叭?

Planar Magnetic Transducer 平面磁性換能器,俗稱平面振膜單體(耳機界也稱場極式),也稱為類鋁帶(Quasi Ribbon)單體。如果是以這種單體做成的喇叭,就稱為平面振膜喇叭。平面振膜喇叭早在1920年代就跟動圈單體同步在研發,不過礙於技術限制,一直到1970年代以後才開始商業化。平面振膜單體跟動圈單體一樣

靠磁力驅動,不過其音圈並非如動圈單體一般捲成一圈,而是平均散佈在一張平面振膜上。平面振膜單體可以用作高音單體,可以用作中音單體,也可以用作低音單體。有的平面振膜喇叭是整個喇叭就是一張塑料振膜(Mylar)繃成平面,在振膜上附著導體(通常是鋁箔,比較輕),就像在平面振膜上加上超薄線圈。電流流入導體後,附著在平面振膜的鋁箔與永久磁鐵產生磁場的交互作用,而讓整張振膜被往前推與往後拉,因而發出聲音。有的平面振膜喇叭高音、中音採用平面振膜,低音則採用錐盆動圈單體。為何要這樣設計呢?因為如果以平面振膜為低音單體,其振膜面積勢必要很大,低頻量感才會足夠,所以改以錐盆動圈單體。

平面振膜喇叭與靜電喇叭最大的差別就在於,平面振膜喇叭還是以磁力來驅動,而靜電喇叭是不使用磁鐵的,完全靠高電壓的吸斥效應(電場作用)來讓振膜運動。

▲平面振膜單體的結構。

543. 平面振膜單體的好處是什麼?

發聲面積大(想想一般凸盆高音單體的直徑才多大),能夠發出輕鬆而不失真的聲音,而且沒有箱體,也就沒有箱體的音染。不過其製造難度高,成本也高,所以這類喇叭也不是主流。

此外,平面振膜背後開放,所以為Dipole(雙面反相)發聲方式,喇叭擺位得當時,音場相當寬深。不過,平面振膜的振膜本身會因為使用時間的長久而老化,由此可能會產生共振雜音。再者,平面振膜喇叭如果與背牆距離小於再生頻率波長的1/4時,會產生前後聲波相互抵銷一些量感的現象,而減少低頻量感。

▲美國Wisdom Audio的平面振膜喇叭。

544.什麼是電漿高音單體？

Plasma Tweeter，Ion Tweeter，電漿高音單體或等離子高音單體。看到電漿，好像學問很大，其實發聲原理並不玄。所謂電漿就是氣體受到電子衝擊之後產生離子化，此離子化的氣體呈現電漿狀態，所以稱為Plasma。而在實際運作上，就是利用高壓來使二個電極之間產生電弧，而音樂訊號與電弧連接，電弧就會隨著音樂訊號擺動，讓周圍的空氣發熱膨脹，藉此驅動空氣發出聲波。事實上，電漿高音並沒有振膜，所以也就不受振膜質量的限制，或者說其「振膜」的重量只有傳統動圈高音單體的10萬分之一，所以暫態反應是所有單體中最快者，頻域也可輕易超過100kHz。

電漿高音發聲原理不難，但是裡面卻有很多難關，例如電極一直處於高壓下，會有壽命限制；而放電其實就是在產生臭氧，在密閉的聆聽室內如果臭氧太多，要如何處理也是個問題。此外，電漿需要有驅動器來產生高壓，這也是成本高的原因。所以，雖然電漿單體早在1900年就已經由William Duddells發明，但至今仍然少有喇叭廠使用，目前我所知僅有二家而已。

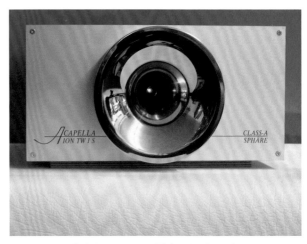

▲Acapella電漿高音，只看得到外觀，無法看到裡面。

545.什麼是氣動式單體？

Air Motion Transformer（AMT），這是由Oskar Heil博士所發明的，所以也稱為海爾氣動式單體。最早在1972年由ESS喇叭推出，後來產生許多改良型，至今越來越普遍。它的發聲振膜是摺疊起來的，因為有很多摺，看起來就像手風琴的折疊風箱。而運動時也跟手風琴的演奏一般伸縮，擠壓空氣發出聲音。由於摺疊振膜間隔很小（約0.84mm），而且內中充滿了空氣，所以氣動式單體驅動空氣的量非常多，1英吋寬的折疊振膜所驅動的空氣量可以跟8吋錐盆單體相當，因此聽起來相當寬鬆。

氣動式單體高端頻域可達50kHz以上，低端甚至可以下達400Hz，不過一般不會讓它在那麼低的頻域工作。氣動式單體由於製造難度高，所以成本也高，一般喇叭鮮少使用。

▲ELAC同軸單體中央那個就是氣動式高音單體。

▲Audiovector氣動式高音單體。

▲Manger Bending Wave單體。

546. 什麼是Bending Wave單體？

顧名思義，這是讓聲波「彎曲」的發聲單體，到目前都還沒適當的中文名稱。或許您會以為這種單體是新技術，其實早在19世紀，德國物理學家Ernst Chladni（1756-1827）就已經發現一個平板加上激發器就可以產生聲波。當時他的做法是在一面平板上均勻放上細沙，再以小提琴琴弓與平板邊緣接觸拉動，此時平板就會因為振動而讓細沙產生規則的線條圖案，這種圖案就稱為Chladni Figures。一直到今天，Chladni Figures在許多音樂藝術表演中仍然可以看到。

Chladni Figures讓大家認識到適當的平板也可以發出聲波，這麼多年來，這種發聲理論演變到Bending Wave單體，許多設計者甚至認為這種發聲方式更接近樂器。您可以想像在彈鋼琴時，手指按下一個鍵，擊錘打擊繃緊的弦，弦開始振動發出聲音。這種發聲方式跟動圈錐盆單體活塞運動的發聲方式一樣嗎？不一樣。Bending Wave單體就是想模仿鋼琴這種樂器發聲的模式，假設有一個平面，上面裝了激發器(Exciter)，當音樂訊號傳入激發器時，激發器隨著音樂訊號而振動，而這個平面就隨著激發器的振動而同步振動，驅動空氣發出聲音。這樣的發聲方式是不是更像鋼琴的發聲方式呢？

說來簡單，做起來很難，到底要用什麼材料來當振膜？振膜的形狀一定是平面的嗎？只要是輕、硬的材料都可以用來當振膜，包括玻璃都可以。大部分Bending Wave單體都是平面的，但有一家德國喇叭廠的DDD單體是錐狀的。到底要用什麼來當激發器？有的Bending Wave單體還是採用磁鐵與線圈做為動能，不過並沒有彈波與懸邊；有的則是採用一個或多個震動器，貼在振膜背面，激發器與音樂訊號連接，再生出音樂。

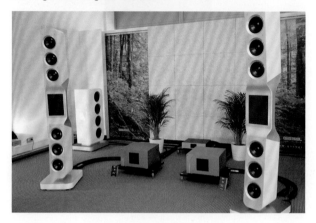

▲德國Gobel的Bending Wave喇叭。

547. 為何會有Bending Wave單體的產生呢？

這是因為傳統動圈錐盆單體實在有太多的缺點了。例如音圈與磁鐵所產生的問題、彈波的問題、懸邊的問題、振膜的問題；還有，這麼多的零組件都是靠膠來黏合，有太多地方會出問題。此外振膜、懸邊、彈波、音圈筒、音圈加總的重量也不輕，造成運動的慣性難以控制。而Bending Wave單體理論上只要一塊平板，一個激發器，其發聲體的構成遠比動圈錐盆單體還簡單，所以Bending Wave單體一直是喇叭設計師的夢想。

Bending Wave單體在理論上可以發出很寬的頻寬，某廠牌的單體可以從170Hz到31,000Hz。不過，一般Bending Wave單體低頻無法如錐盆單體那麼低沉也是事實，所以通常都要輔以錐盆低音。不過，Bending Wave的擴散角度可以大到180度，這是錐盆單體所無法達到的，錐盆單體如果頻率越高，其聲波擴散角度會越窄，而Bending Wave單體卻不會如此。此外，理論上Bending Wave單體的暫態反應也可以非常快。

548. 既然Bending Wave理論上那麼好，為何沒有成為市場主流呢？

其實它至少有三個難關要克服，第一就是Chladni Figures，平板在施加不同頻率時，會出現不同的細沙圖案，那就代表平板會有自己的振動模式，這也就是音染。

第二、把很薄的平板想像成小孩吹泡泡時一開始的平整肥皂泡薄膜，當我們開始吹氣時，等於是激發器施加力量在薄薄的平板上，此時您會清楚看到吹氣的中央開始凸出，但邊緣卻沒有改變，這就是Bending Wave另外一個問題，要如何在沒有時間差的狀況下讓整面平板同時振動呢？

第三、把平板想像成繃緊的鼓皮，鼓錘想像成激發器，不同張力、不同大小的鼓皮會發出不一樣的聲音。所以，到底要用多大塊的平板來發聲？到底要用什麼材料來作平板？平板要怎麼固定都成了重要課題，沒有人希望激發器讓平板發聲時變成跟打鼓一樣。雖然Bending Wave單體不如想像中那麼簡單，但近年已經有很多不同類型的Bending Wave喇叭面市。

Bending Wave單體不僅可用在家用喇叭上，在商業用途上也非常廣，Sony在他家的OLED A1電視上就運用了Bending Wave單體技術，將整片OLED面板當作發聲器，讓影像與聲音從同一個平面上傳送給觀眾，這是其他喇叭單體所無法做到的。

▲德國German Physiks DDD Bending Wave單體。

549. 有一種單體是在中心部位安置一個高音單體，這是什麼單體呢？

這是Coaxial Driver同軸喇叭單體。一個高音單體就安置在一個中低音或低音單體的圓心位置上，這二個單體並非全音域單體，而是各有各的磁鐵迴路（有的共用）與音圈，各有各的分頻網路。同軸單體的好處是沒有單體不同位置的時間相位差問題，二個單體的聲波同時到達聆聽者耳朵，音像特別精準。以同軸單體做成的喇叭聆聽甜蜜區比較寬，也不太需要向內投射角度。

▲KEF Uni-Q同軸單體非常著名。

▲Tannoy的Concentric同軸單體已經有幾十年歷史。

▲TAD的CST同軸單體也非常有名。

550.有一種喇叭單體,外觀看起來像個葫蘆,宣稱360度發聲,這是什麼單體?

這種單體稱為Radialstrahler,是很特別的動圈單體。它與錐盆單體一樣有音圈,有磁鐵,不同的是振膜做成葫蘆形,由一條一條碳纖維(高、中音單體)或鋁合金(低音單體)構成,豎直上下二端固定。發聲時音圈不是朝前後做活塞運動,而是做上下運動,當音圈上下運動時,擠壓那一片片像橘瓣般的振膜,朝四面八方發出聲波。

Radialstrahler單體的發聲面積是傳統錐盆單體的很多倍,可以發出充足的聲波能量,聲音聽起來寬鬆。不過也因為它的振膜結構,使得其靈敏度比一般錐盆喇叭低很多,必須用大電流擴大機來搭配。

▲MBL Radialstrahler單體是他家的專利。

551.有的高音單體振膜是半圓形外凸的,有的則是半圓形內凹的,這二種高音單體有什麼不同?

半圓形凸起者稱為Dome Tweeter,內凹的稱為Concave Tweeter,這二種高音單體都廣為市場使用。Dome Tweeter的音圈就跟那個Dome的直徑一樣大,由於音圈大,質量就比較重,對於要求靈敏振動的高音單體而言比較負面,不過驅動力也比較強。而內凹型高音單體的音圈是與內凹的底部相連,音圈直徑可以做得比較小,

質量也就比較輕,高音單體的靈敏度也會提高。

一般認為凸盆高音單體的聲波擴散能力會比內凹者好,不過在聽感上並沒有差異。此外,從二者長期並存於市場上來看,Dome Tweeter與Concave Tweeter的性能是不分軒輊的,許多宣傳用語只是行銷而已。Dome Tweeter有絲質軟振膜與金屬、陶瓷等材料,Concave Tweeter沒見過絲質振膜者,其他各種材料皆有。

▲Dynaudio的軟凸盆振膜。

552.有的中音、低音單體中央可以看到一個防塵蓋,有的則是一體成型沒防塵蓋,這二種中音、低音單體有什麼不同?

有防塵蓋的振膜由於中央必須打個大孔,所以其振膜強度會不如一體成形者。再者,防塵蓋的大小就代表音圈的直徑,防塵蓋有大有小,也代表音圈直徑有大有小,端賴設計的目的與需求。而一體成形者通常是陶瓷、金屬或三明治複合材料振膜,其成本通常會比較高。動圈單體最早大多以紙漿為振膜材料,防塵蓋的設計行之有年。後來有了其他材料之後,一體成形的振膜才開始流行。

▲一般錐盆單體都是有防塵蓋的。

▲這是一體成形，沒有防塵蓋的錐盆單體。

553. 還有一種中音單體就像是很大的外凸半圓形，這種中音單體有什麼好處呢？

其實不僅中音單體，低音單體的振膜也有凸起者，只是凸起的幅度比較平緩，沒有那麼高。一般而言，凸起的振膜在聲波擴散性方面會比錐盆好，音圈的直徑也比錐盆振膜大，但這並不代表其性能就比較強。到底要選擇凸盆或錐盆設計？還是要看整體的考量。

▲ATC軟凸盆中音單體。

▲Accuton凸盆低音單體。

554. 喇叭聽說是看起來簡單，好像人人可以做，但卻很複雜的東西。喇叭不就是幾片木板裝上幾個喇叭單體，還有分音器，這很簡單啊！

沒錯，喇叭就是幾片板子加上幾個單體與分音器，問題是，如果您只是想這樣做，我保證做出來的喇叭只有你自己會聽而已，別人聽了都會皺眉頭。喇叭的學問太大了，其中牽涉到機械、物理、電子、聲學，內中的複雜性、相互牽制以及必須的設計妥協不是一般人所能了解的。所以，一對喇叭看似簡單，但是要能夠發出美妙的聲音絕對是不容易的。

▲各種喇叭都有其優點與缺點，這是丹麥Gato喇叭的解剖圖。

◀Sonus Faber Lilium喇叭的箱體解剖圖，內中抑振設計非常複雜。

555. 喇叭可以怎麼分類呢？

依照箱體的大小，可以分為書架型與落地式；依照聲波輻射的方式，可以分為點音源（Point Source）與線音源（Line Source）；依照箱體做法，可以分為密閉式、低音反射式、傳輸線式、帶通式、等壓式（Isobaric）、Dipolar式（雙面反相發聲）、Bipolar（雙面同相發聲）；依照單體的發聲方式，可以分為動圈式（Moving

Coil）、靜電式（ESL）、氣動式（Air Motion）、鋁帶式（Ribbon）、平面振膜（Plannar）；依照箱體材料分，那就更多種了，此外還有號角喇叭等。從這麼多不同類型的喇叭中，我們也可窺知喇叭其實是音響器材中最複雜、製造難度最高，也最重要的一環。

▲Acapella High Cecilia號角電漿喇叭。

556. 這麼多種不同的喇叭，到底哪一種是最好的呢？

沒有哪一種是最好的，也沒有哪一種是最差的，這些不同的喇叭能夠歷經幾十年而仍然存在於市場，代表它們各有其優點，當然也各有其缺點，所以才會有其他不同形式的喇叭冒出來。一般人能做的，就是挑選一對最適合自身條件的喇叭。

557. 什麼是喇叭設計的T/S參數呢？

T/S就是Albert Neville Thiele與Richard H. Small，他們分別是二位對喇叭設計很有貢獻的工程師。Thiele（1920-2012）是澳洲音響工程師，Richard H. Small（1935）是美國科學家，他們二位對於喇叭的設計、量測方法在1970年後被廣為使用，影響至今，統稱為T/S參數。

在T/S參數出現之前，大部分喇叭的製作都是嘗試錯誤再修改的方式在設計。T/S參數普遍被接受之後，喇叭設計進入科學的階段，設計者可以運用這些參數來計算各種所需的箱體容積、單體Q值、共振、相位等等。

T/S參數由四個小信號參數和二個大信號參數組成，包括：

小信號參數

1. Fs喇叭單體的諧振頻率。

2. Vas喇叭單體的等效容積。

3. Qes喇叭單體的電Q值。

4. Qms喇叭單體的機械Q值。

大信號參數

1. Pe（max）喇叭單體的散熱能力所確定的最大功率額定值。

2. Vd喇叭單體振膜在最大振幅時所推動的空氣體積。

558. 哪種箱體的形狀是最理想的呢？

圓形。這是Harry Ferdinand Olson（1901-1982）所做的研究結果。他是在RCA工作的工程師，發表很多音響相關的器材與研究報告，光是在麥克風、喇叭、錄影、錄音、唱頭領域就擁有超過100件的專利。他也曾經研究各種喇叭箱體的造型與對聲音重播的影響，最後結論是圓形箱體是最理想的喇叭箱體。不過圓形箱體的製作困難，反而是最少人使用的箱體形狀。

▲法國Cabasse Ocean圓球箱體喇叭。

▲Avalon的Saga喇叭多角箱體造型可以降低箱體本身對音場營造的干擾。

559.除了圓形箱體之外，哪種箱體造型比較理想？

只要是箱體六個面儘量不要平行的箱體，就會是比矩形箱體還理想的造型，包括橢圓形、弧形、斜形、梯形、金字塔形、不規則形等等。這些非矩形的箱體主要是能夠降低喇叭單體背波在箱體內所形成的駐波強度，同時也降低箱體的振動。

▲橢圓箱體也是很理想的箱體之一，圖中是ELAC Concentro喇叭。

560.所謂二音路設計、三音路設計、四音路設計名稱是怎麼來的？

二音路就是分音器只有一個分頻點，讓喇叭單體分為高、低二路。三音路就是分音器有二個分頻點，讓喇叭單體分為高、中、低三路。四音路就是分音器有三個分頻點，讓喇叭單體分為高、中、中低、低四路。

每路喇叭單體並不限於只使用一個喇叭單體，也可以使用二個，例如二音路三單體，三音路五單體，四音路六單體等等都有可能。

561.有沒有二音路、三音路用了幾十個單體的例子？

有！這類喇叭可以用幾十個高音單體、幾十個中音單體，以及五、六個低音單體構成喇叭，但是它的音路也只分高、中、低三音路而已。這類喇叭通常又高又大，有的還是四件式設計，通常都是旗艦型昂貴喇叭。

▲Gryphon 旗艦喇叭Kodo，這就是少音路、多單體的四件式喇叭設計。

562.四件式喇叭在擺位時,中高音柱與低音柱是要盡量靠近?還是可以分開?

如果聆聽空間許可,盡量靠近會是比較理想的,如此一來中高音柱與低音柱的時間相位比較容易一致,同時聲波的反射也比較沒有那麼複雜,仍然可以把中高音柱與低音柱視為同一件發聲體。

如果非不得已,可以把中高音柱與低音柱分開擺,不過此時低音柱一定要有相位調整設計,如果沒有相位調整機制,中高音柱與低音柱的時間相位就無法一致了。此外,中高音柱與低音柱如果距離太遠,將造成更複雜的聲波反射情況,這也不利於喇叭擺位的正確性。

▲四件式喇叭幾乎都是旗艦喇叭,圖中是瑞士Stenheim Reference Statement旗艦喇叭。

563.低音柱或超低音喇叭往往都有相位調整鈕,如果靠耳朵聽,到底要調出什麼效果才是正確的相位呢?

有的相位調整只有0度與180度二段,這是最簡單的相位調整,但往往不夠用。有的相位調整是多段式或連續調整式,此時就要一面轉動相位調整鈕,一面用耳朵聽。聽什麼?聽到低頻量感最飽滿處,那裡可能就是相位正確之處。所以在調整相位時,盡量採用有持續低頻的音樂來調整。

564.喇叭單體的音圈與相位有關嗎?

有!音圈繞製時,順時針繞製與逆時針繞製,其相位會相反,也就是相位差180度。單體上都有標示極性,使用時應該不會搞錯。

▲音圈的繞製方向跟正負極有關,圖中那兩條接線就是正負極。

565.喇叭的相位偏移經常聽人提起,到底這是怎麼造成的?

喇叭的相位可以分為二種,一種是電學上的相位,另一種則是聲學上的相位。先說電學上的相位,由於喇叭單體是由線圈與磁鐵構成,音圈通電後所產生的磁力線會與磁鐵的磁力線交互作用,使得有時電流落後於電壓,有時電流超前於電壓,因此而產生相位偏移,而相位偏移又會受到不同頻率的阻抗值變化所影響。除了單體本身會產生相位偏移之外,分音器所帶來的相位偏移也很嚴重,二者相加,就形成了複雜的電學上的相位偏移,這種結果可由Phase Response Curve相位響應曲線中窺知。

而在聲學上的相位偏移,就舉全音域喇叭來說明。全音域喇叭只有一個單體,理論上不會產生聲學上的偏移,不過,由於高頻域通常都是在全音域單體振膜的靠近底部區域發聲,而低頻域則是靠近外部振膜發聲,二者的發聲「起跑線」相差短短幾公分,如果嚴格要求時間相位一致,這也是相位偏移。全音域單體都會產生高音與低音的相位偏移,更不要說高、中、低音單體或更多單體時所產生的聲學相位偏移。

566.喇叭的測試是否一定需要在無響室中量測?

Anechoic Chamber 無響室。這是專門用來測試喇叭頻率響應或其他噪音控制研究。無響室內包括四面牆與天花板、地板都安置了強烈的吸音材料,把發聲體所發出的反射音完全吸收,僅留直接音以供測試。受測器材與人是在一片金屬網架上活動,而金屬網架則架在室內

半空中。

　　無響室能測量多低的頻率與它的楔形吸音棉厚度有關，吸音棉的厚度以四分之一波長來計算。例如想要吸收20Hz的聲波，先算出20Hz的波長是約17公尺，17公尺的四分之一是約4.2公尺。您想想看，這4.2公尺厚度的楔形吸音棉鋪在上下前後左右，那該是要有多大的空間才能做出能夠吸收20Hz的無響室？

　　由於無響室需要佔很大的空間，一般喇叭廠無力設置，所以都改採MLSSA之類的電腦軟體模擬測試來量測喇叭的頻率響應。這種模擬軟體在中高頻段的測試數字比較可信，低於300Hz的測試數字則僅供參考。

▲如果能有夠大的無響室，對於喇叭測試的精準度會有幫助。

567. 超低音喇叭經常可以看到寫著Band-Pass Enclosure，到底這是什麼箱體結構？

　　帶通式喇叭箱。這種箱體設計常用在超低音喇叭上。典型的Band-Pass箱體分內外二層，內層完全與外界隔絕，低音單體就裝在內層上，外層以一個低音反射管與外部空氣相通，聲波也由此發出，所以我們在外觀上看不到低音單體。當低音單體動作時，振膜先推動外層箱室的空氣，外層箱室的空氣受到推動之後，才透過低音反射管與箱外空氣耦合，發出低音。這種單體內藏式設計等於是利用帶通濾波（Band-Pass Filter）的原理，讓二個或更多的帶通頻域結合，可以在比較窄的頻寬內再生出最大的音量，也可以用比較小的單體得到更多的低頻量感，所以通常被應用在超低音喇叭或一般喇叭的低音部分。除了典型的Band-Pass箱體之外，也有雙箱室、三箱室皆採取低音反射式結構的Band-Pass箱體型態。

568. 什麼是Band-Pass Filter？

　　帶通濾波器。相對於High-Pass Filter可以讓分頻點以上的頻率通過、Low-Pass Filter可以讓分頻點以下的頻率通過，Band-Pass Filter則是讓特定某範圍內的頻段通過，更高或更低上下二端的頻率則濾除。只要是三音路（含）以上的分頻網路，除最高與最低二音路外，其餘皆為帶通濾波器設計。以三音路設計來說，中音單體的分頻網路就是帶通濾波器。

569. 常見的喇叭線連接端是什麼端子？

　　Bindpost，這是最常見的喇叭線端子，設置在擴大機背板上，因為可以使用五種接法，所以又稱為五用喇叭線端子。哪五種用法呢？香蕉插、針形插、Y形插、裸線穿過中心孔、裸線圈成圓形鎖緊。

570. 什麼是Banana端子？

　　俗稱香蕉插，專門用在喇叭線上。由於這種端子的中間可以彈性膨脹，形狀有如香蕉，所以稱香蕉端子。

▲這就是常見的香蕉插，至於為何名為「香蕉」？可能是最早的造型一瓣一瓣的結構有如剝開的香蕉吧？

571. 有的喇叭端子有二組，稱為Bi-Wiring，這種設計有什麼作用？

　　雙喇叭線接法。許多喇叭的接線端子有二組，一組標明Woofer，用來連接低音喇叭單體；另一組標明Mid/Tweeter，用來連接中音與高音單體。雙喇叭線的好處是分音器的低音部分與中高音部分獨立成二塊，或是雖然做成一塊，但低音部分與中、高音部分的地線銅

箔是分開的。它的好處在於讓低音單體不會與中、高音單體相互干擾，不過有些喇叭製造廠並不認為雙喇叭線設計真的能夠提升喇叭的表現能力。雙喇叭線設計也可適用雙擴大機驅動，一部擴大機驅動左右喇叭的中、高音，另一部擴大機驅動左右喇叭的低音，如此一來換成二部擴大機不會相互受到中高音或低音單體的影響。

▲典型的Bi-Wire端子。

572. 分音器有被動分音，有主動電子分音，還有DSP分音，它們之間有什麼不同？

被動分頻網路（Passive Crossover）就是一般喇叭中最常見的分頻方式，而主動分頻網路（Electronic Crossover，或稱電子分音）就比較少見，通常會用在主動式喇叭中。而DSP分音則是以DSP做運算，達到分頻濾波目的。被動分頻網路所使用的分頻濾波元件包含電感（線圈）、電容、電阻等元件都是被動元件，不需要另外供應電源就能夠工作，所以名之。而主動電子分音是以主動電子元件組成分頻濾波網路，必須供應電源才能工作，所以名之。DSP分音當然是用數位處理器來運算分頻，不過它一定要在數位狀態下才能工作，與被動分音、主動分音是在類比狀態下工作不同。通常，DSP分音都會結合主動式喇叭，內建擴大機。

573. 到底是被動式分音好？還是主動式電子分音好？還是DSP分音好？

如果以相位失真的角度來看，DSP分音好過主動式電子分音，主動式分音好過被動式分音。而且DSP分音與主動式電子分音可以讓擴大機的功率使用分配最恰當，通常是一個音路搭配一個擴大機來直接驅動單體，其間

沒有被動元件造成的功率損失，可以讓擴大機的驅動力最佳化。而被動式分音因為使用元件的特性，相位失真會比較高，而且分音器元件本身消耗的功率也比較大，再加上幾乎都是一部擴大機驅動所有的喇叭單體，所以其效率不如主動式喇叭的主動式電子分音。可惜，市面上的喇叭主流還是被動式分音，顯然理論與實際之間還是有落差。

▲Marten喇叭的被動式分音器，由電感、電容與電阻組成。

574. 什麼是被動式喇叭？什麼是主動式喇叭？

所謂被動式喇叭就是前述使用被動式分音器，喇叭箱體內並沒有內建擴大機的喇叭，這是最常見的。而主動式喇叭就是內建擴大機，分音器以主動元件為之，這種喇叭常見於錄音室鑑聽喇叭。

▲主動式喇叭箱體背面通常會有散熱片，因為內藏擴大機。

575. 到底是主動式喇叭好？還是被動式喇叭好？

如果純以性能來論，主動式喇叭好過被動式喇叭，其原因有五：第一、內建二路或三路擴大機，每個擴大機針對一個喇叭單體，或二個單體共用一個擴大機不等。例如推高音的擴大機50瓦，推中音的擴大機100瓦，推低音的擴大機200瓦，這樣不會浪費擴大機的功率，同時可以得到最適當的推力。第二、擴大機與喇叭單體距離最近，使用效率更高。第三、可以去除喇叭線的影響。第四、通常採用主動式分音，分音器本身的效果比被動式分音還好。第五、設計者可以利用主動分音電路作頻率響應的優化。

576. 既然主動式喇叭比被動式好，為何市面上主流喇叭還是被動式？

一來主動式喇叭比較昂貴，再者如果內部擴大機壞了，整個喇叭就無法使用。不過最主要的原因還是音響迷買了主動式喇叭之後就沒得換擴大機，沒得換喇叭線，少了搭配的聲音變化。

577. 主動式DSP喇叭又是什麼設計？

所謂DSP喇叭就是內建DSP，以DSP來做分頻濾波、相位校正、甚至等化的工作。所有的DSP喇叭必然是主動式的，所以稱為主動式DSP喇叭。目前市面上很多藍牙無線喇叭或智慧喇叭也可稱為DSP主動式喇叭，只不過跟Hi End音響的DSP主動式喇叭有別。

578. 什麼是智慧喇叭？

簡單的說，智慧喇叭其實就是藍牙喇叭加上連網功能與語音功能，除了聆聽串流音樂之外，還可與使用者對話，提供日常生活的小服務，例如報天氣、報時刻表、查詢資料等等。這種智慧喇叭嚴格說來應該列入3C家電產品，而非Hi End音響領域。目前Amazon的Echo、Google的Google Home，Apple的HomePod就是其中較著名者。

▲Google Home是暢銷的智慧喇叭之一。

579. 在喇叭說明書上會看到一階分音、二階分音等，到底這是什麼意思？

被動分頻網路通常依照每八度衰減6dB到24dB（也有更高者，不過很罕見），每一階的分音是每八度衰減6dB，二階分音是每八度衰減12dB、三階分音是每八度衰減18dB，或四階分音是每八度衰減24dB。衰減的幅度越大，表示濾波斜率越陡峭，分頻點的上下頻域重疊區域越少。

580. 每八度衰減6dB是什麼意思呢？

例如二音路喇叭分頻點設在2.5kHz，往上一個八度就是5kHz，如果是一階分音，此時低音單體在5kHz處要衰減6dB，這樣才不會有太多頻域與高音單體重疊。如果是二階分音，那麼在5kHz處就會衰減12dB，以此類推。

581. 既然有四階分音，有沒有五階或六階分音呢？

理論上可以做到，但實務上卻很少喇叭分音器這麼做，因為24dB以上的分頻網路在分頻點附近的頻率「切除」得太陡峭了，會產生許多問題。理論上分頻階數越低，相位失真就越小，但相對的，分頻點附近的頻域重疊就越大，會讓聲音聽起來比較不乾淨。相反的，分頻階數越高，相位失真越大，但因為分頻點附近頻域重疊得少，聲音聽起來比較乾淨。到底要選擇怎麼樣的衰減斜率，這就要視單體特性、箱體結構與設計者的企圖而定了。

582. 有時候會看到所謂的2.5音路，這是什麼意思呢？

所謂2.5音路就是介於2音路與3音路之間。以2音路採用一個高音單體、一個低音單體為例，2.5音路就是採用一個高音單體與二個低音單體。第一個低音單體按照二音路原本的分音，低頻自然衰減。而第二個低音單體則做低通濾波，濾除較高頻域，讓第一個低音單體的低頻與第二個低音單體的低頻自然銜接。如此一來減少三音路設計的相位失真，還可增加一倍低頻量感。

還有一種2.5音路的作法是把兩支低音單體並聯接在低通濾波的輸出，將箱體內部隔成兩個大小不同的箱室，兩支低音單體各別使用一個箱室，容積小的箱室相當於為第一個單體做物理性的高通濾波，第二個單體則用箱室容積較大，能夠發出更低的低頻。

到底這與三音路的分音有什麼不同呢？如果是三音路設計，第一個低音勢必要做成帶通濾波，不僅上端要濾掉與高音單體銜接，下端也要濾掉與第二個低音單體銜接。

583. 分音器裡面有哪些元件？

分音器主要是由電容、電感與電阻構成。電容是高通濾波元件，讓高於分頻點的音樂訊號通過；電感是低通濾波元件，讓低於分頻點的音樂訊號通過。而電阻則是用來降低單體的靈敏度，讓各單體達成理想的匹配。此外還有把上、下頻域都濾掉，只剩中間一段者，稱為帶通（Bandpass）。

以二音路（一個高音單體與一個中低音單體）而言，一階分音理論上只要在高音單體上接一個電容，中低音單體上接一個電感就可完成分音工作。二階分音就是在高音單體上再接一個電感，中低音單體上再接一個電容。三階分音就是在高音單體上再接一個電容，低音單體上再接一個電感。

所以，如果是二音路二單體喇叭，分音器上只看到一個電容與電感，就可知道是一階分音；二個電容與二個電感則是二階分音；三個電容與三個電感則是三階分音；四個電容與四個電感則是四階分音。以上只是二音路二單體所使用的元件，如果是更多音路更多單體，分音器所使用的元件數量也就會相對增加。此外，由於分音器大部分還要負責修正相位，做單體靈敏度的補償，甚至單體靈敏度匹配，所以一階分音中每個單體通常不

會只由一個電容與一個電感所負責，有可能使用更多的元件。

▲各種分音器有其不同的設計與補償線路，圖中是Sonus Faber喇叭的分音器。

584. 分音器的濾波斜率計算方式有幾種？

很多種，不過一般通用的是Butterworth、Linkwitz-Riley與Bessel三種。許多喇叭廠還有自己的分音器計算方式，不同的計算方式會得到不同的電容電感數值。Butterworth計算方式會在分頻點處產生3dB的隆起峰值，而Linkwitz-Riley在分頻點處是平坦的，Bessel在分頻點處的響應則介於Butterworth與Linkwitz-Riley之間。到底要使用哪種計算方式？端視喇叭單體特性與其他設計要求而定，每種分音器計算方式都各有其特色，不能說哪種方式最好，哪種方式不好。

585. 分音器是裝在印刷電路上比較好？還是直接連線比較好？

一般來說跳過印刷電路板，直接讓電容、電感、電阻直接連接會比較好，因為印刷電路板上的銅箔有時會限制電流的流通。不過，廠製喇叭如果這樣做分音器，其人工成本將會更高，而且出錯的可能性會提高，所以一般廠製喇叭大多以印刷電路板來做分音器。

▲這些Marten的分音器都是沒有使用印刷線路板，直接連接的。

▲這就是MTM或稱為D'Appolito排列喇叭。

▲典型被動式分音器，元件裝在印刷電路板上。

586. 喇叭單體的排列方式中，經常會看到上下二個中音單體中間夾著一個高音單體，或高中低音單體上下對稱排列，稱為D'Appolito Configuration，這種設計有什麼好處呢？

這是美國Joseph D'Appolito所設計的喇叭單體排列方式。取一個高音單體安排在二支中低音單體之間，三支單體呈垂直軸線排列，又稱為MTM（Midrange Tweeter Midrange）排列。換句話說，也就是一個中低音單體在最上面，中央是高音單體，再往下又是一個中低音單體，這三個單體都安置在同一條垂直軸線上。這樣的喇叭單體配置有什麼好處呢？這種設計可以糾正因為分音器設計所造成的聲波向上或向下輻射指向（如車頭燈一般），讓聲波朝前方輻射，限制聲波的垂直擴散角度，也就是說當喇叭發聲之後，輻射往天花板與地板的量比較少，這樣可以減少天花板與地板的反射音，讓定位更為精準，並且提升音質（不需要的反射音減少所致）。

587. 喇叭設計中經常會看到時間相位一致性設計，到底這是什麼意思。

Time Alignment，這是喇叭設計中常見的名詞，不過各廠的看法往往二極。所謂時間相位一致，就是指喇叭上每個單體所發出的聲波，其到達聆聽者耳朵的時間是要完全一致的，這樣才能達到最精準的定位、層次要求。

想要達到時間相位一致，不僅分音器輸出的各喇叭單體相位要一樣，而且喇叭單體安置時與聆聽者耳朵的距離也要一樣。為了要達到時間相位一致，有些廠家堅持只能採用一階分音，因為一階分音的相位誤差最小，只有90度（也就是四分之一波長），二階分音相位誤差會達到180度，三階分音相位誤差會達到270度，四階分音相位誤差會達到360度。相位誤差越大，越不容易做到時間相位一致性。其實，被動式分音器的相位問題很複雜，尤其使用單體越多時，相位問題越嚴重，所以才會有主動電子分音或DSP分音的推出。

至於單體安裝上的時間相位一致性，通常有三種方式可以達成，一個就是喇叭面板設計成一個小角度的傾斜，讓高音單體、中音單體、低音單體的發聲垂直軸線一致。另一個方式就是把喇叭面板設計成稍微內凹的弧形，讓高音單體安裝的位置比中、低音單體還要後面，這是因為中、低音單體錐盆通常比較深，實際發聲點的位置比較後面，所以高音單體要安裝在弧形的底部。最後一種方式就是高音、中音單體可以單獨分別調整前後位置，達到精確的發聲點都在同一垂直軸線上。

有些喇叭設計者對喇叭單體排列的Time Alignment持反對看法，他們認為人耳對於這麼細微的時間差並沒有

那麼敏感,不需要在喇叭單體安裝的前後位置上下功夫。

▲這對喇叭就是中央內凹的時間相位排列,不僅時間相位排列,還採上下對稱排列。

▲Wilson Audio的時間相位一致性做得更精確,圖中是背板的調整設計。

588. 一般喇叭都是高音單體在最上方,中音單體次之,低音單體在最下方,但少數喇叭卻反其道而行,高音單體在下方,這是什麼道理?

其實這也是Time Alignment的做法。一般人坐著聆聽音樂時,低音單體如果放在最下方,距離耳朵會比高音單體遠。而低音單體的發聲點本來就比高音單體還深,二者相加之後,變成低音單體的發聲點距離耳朵遠比高音單體還要遠,此時就會形成時間相位的差異。為了彌補這樣的差異,所以才會把低音單體放在最上方,高音單體放在最下方,如此一來高音單體與低音單體的發聲點距離就拉近了。

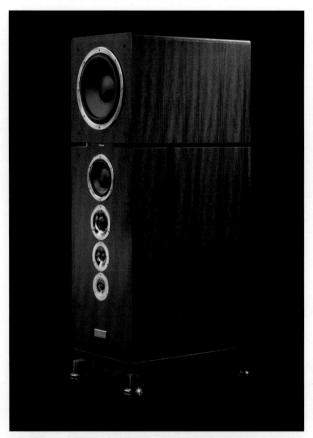

▲Dynaudio Consequence喇叭就是最著名的反其道安裝。

589. 所謂的喇叭單體卡圈是什麼意思?

通常,動圈單體在無法承受瞬間極大訊號輸入時,會有音圈筒脫離正常位置的「卡圈」問題,當您聽到喇叭單體發出「啪啪」雜音時,那就是音圈筒撞擊到磁鐵總成的底部所發出的雜音,此時應該馬上降低音量。如果讓啪啪聲持續下去,音圈筒就永遠無法回到原位,此時單體就要送修。除了「卡圈」之外動圈單體的音圈還會因為長時間輸入過大的訊號,導致音圈熱度過高而熔毀。音圈如果熔毀,除了更換喇叭單體之外別無他途。有些人會拿去修單體處重繞音圈,不過由於無法知道音圈圈數有多少、繞音圈的漆包線材質與線徑也不會一樣,因此重繞過的音圈很難與原來者相同。

590. 動圈喇叭單體會有所謂的動態壓縮 Dynamic Compression,到底這是什麼意思呢?

動態壓縮通常是指動圈式喇叭的負面效果。當很大的電流長時間持續輸入動圈喇叭的音圈時,音圈會產生高熱。而當音圈產生高熱時,就會讓音圈阻抗升高(熱

阻效應）。根據歐姆定律，阻抗升高電壓不變時，電流就會減少，因此音圈發熱就會反過來讓流經音圈的電流減少。當電流減少時，就意味著動圈喇叭振膜前後活塞運動的振幅降低，也就是音量降低。此時就算您把擴大機音量開得更大，喇叭音量也不會提高，這就是動態壓縮。

　　動圈喇叭的動態壓縮幾乎無法避免，這是常態。問題是動圈喇叭有二音路三音路甚至四音路，高中低音體好幾個，當這些單體都在不同大小的電流輸入時產生不同程度的動態壓縮，那才要命。假設高音單體產生動態壓縮時，中音與低音單體都尚未產生動態壓縮，此時三個單體的音量就會不一致，您所聽到的高、中、低音量感分佈也就會失去平衡。假若低音單體已經產生動態壓縮，而高音單體卻還未產生，此時高音單體的音量就會大過低音單體，同樣的也會產生高、中、低音量感不平衡的問題。 為了降低動態壓縮的負面影響，各喇叭單體廠都有其絕招，有的增加音圈散熱能力，有的把音圈加大，有的則加大磁隙提高冷卻能力。不論如何，都會對動態壓縮降低產生一些正面效果。

▲喇叭單體的電能聲能轉換效率很低，大部分電能都變成熱能，所以音圈、磁鐵都會產生高熱，必須要有散熱設計與足夠的磁力。圖中是Paradigm的喇叭單體。

591. 聽說擴大機不小心會燒喇叭，到底是怎麼燒的？

　　擴大機如果有直流輸出時，會燒毀喇叭單體。其實，正確的說法應該是：任何過大的電流通過音圈過久，超過音圈所能承受的極限時，音圈就會熔毀，無論是交流或直流皆然。不過，由於輸入到喇叭音圈的交流訊號就是音樂訊號，所以我們在喇叭單體嚴重失真前能夠聽出

來，會把音量降低，這個動作保護了喇叭單體。但是，直流輸出就好像肝癌，事先沒有症狀，等到發現時就已經是末期，所以危險。由於直流是0Hz，您的耳朵聽不到任何聲音，此時假若擴大機有直流輸出，負責低音單體分音的是電感、單體音圈也是電感，在0Hz狀態下它們的阻抗接近0歐姆、電流趨近無限大（理論值），超高的電流輸出就會熔毀音圈、並且讓音盆向前（或向後）移動幅度超過設計、有去無回。

592. 到底我們要怎麼檢測喇叭單體是否已經燒掉？

　　很簡單，用一個1.5V小電池二端與單體的二端接觸，如果接觸瞬間單體發出雜音，就表示沒壞；如果單體不發出聲音，就表示單體壞了。此時小電池的電壓為1.5V直流，假若喇叭單體的阻抗為8歐姆，依照歐姆定律，流過喇叭單體的直流為$1.5V \div 8\Omega = 0.1875A$，也就是不到200mA。這也是許多後級設計者認為直流輸出如果低於200mA應該不會危及喇叭的原因。

　　除了過大與過久的電流會損壞單體之外，持續的20Hz以下的極低頻噪音對於擴大機與動圈單體也是危險殺手。這類大部分樂器無法達到的音域通常都是錄音時所夾帶的雜音，假若這類極低頻噪音夠低又夠大，但聆聽者的耳朵卻沒聽出來時，擴大機功率晶體會因為持續推動這麼低又強的頻率而發熱甚至燒毀，單體音圈也會因為持續輸入過久的巨大電流而過熱熔毀。假若您看到低音單體持續劇烈運動、但您卻聽不到聲音時，就是發生極低頻噪音的症狀，此時應該馬上關掉擴大機，把問題找出排除。

593. 常聽人說全音域單體所做成的喇叭是最理想的，真的是這樣嗎？

　　Full Range Driver 全音域喇叭單體。所謂全音域喇叭單體就是指只用一個單體，就能夠再生全頻段20Hz-20kHz的喇叭單體。不過，就以目前市面上所能買得到的全音域喇叭單體而言，很少有能夠真正再生20Hz-20kHz者，一般能夠真正達到50Hz-16kHz±3dB者就已經很了不起了。

　　全音域喇叭單體有什麼迷人之處呢？由於它不需要分音器，所以也就沒有因為分音器而產生的相位失真與音

域重疊，這是它最大的優點。再者，大部份全音域喇叭單體靈敏度都很高，所以只需要很小的功率就能推動，因此全音域喇叭經常搭配小功率管機。不過，也由於全音域喇叭單體先天的脆弱性，使得它低頻的量感無法與傳統多音路喇叭相比。為了增加低頻量感，全音域喇叭單體通常會被設計成背載號角式或傳輸線式，藉以增加低頻量感與延伸能力。

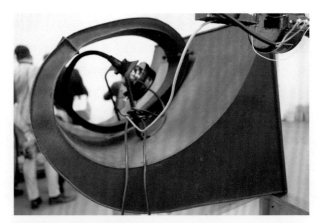

▲早期WE西電的22A號角。

▲全音域單體理論上很好，但要做得好卻不容易。

594. 號角喇叭是許多音響迷所追求者，只要是裝有號角的喇叭就可以如此稱呼嗎？

Horn 號角喇叭。在以前，號角喇叭的定義很清楚，就是一個發聲的壓縮式驅動器（Compression Driver）加上一個與驅動器連接的喉部，以及長長的頸部，最後再加上一個號角開口，這就是一個完整的號角喇叭。

不過，近年來許多號角喇叭只是用一個一般的高音或中音單體，再接上一個號角形狀的東西，這也稱為號角喇叭。或許，我們應該清楚的區別這二種號角喇叭，前者是經典號角喇叭，後者是現代號角喇叭。無論是經典號角喇叭或現代號角喇叭，它們都是想利用號角來耦合單體振膜與空氣，讓單體振膜在接觸空氣剎那的高阻抗與室內空氣的低阻抗之間取得良好的阻抗匹配，產生很高的驅動空氣能力。換句話說，號角的開展形狀設計使得單體振膜在推動空氣時因為阻抗匹配的良好，而使得效率提高了。通常，假若設計得當，一個一般單體（非壓縮驅動器）接上號角之後，可以提昇十幾dB的音壓。

595. 經典號角喇叭有什麼魅力？

經典號角喇叭到底有什麼魅力？會讓許多人到現在都還沈迷其中？經典號角喇叭可以提供很高的音壓，而且失真很低，這是第一個好處。經典號角喇叭可以擁有很大的動態範圍而不會被壓縮，這是第二個好處。經典號角喇叭的聲音非常直接，讓演奏者活生生的站在您眼前，這是第三個好處。經典號角喇叭的聲音細節非常多，這是第四個好處。經典號角喇叭的靈敏度非常高，只需要很小的輸出功率就可以得到足夠的音壓，這使得我們可以用優質小功率擴大機，相當有效的提昇了音質的表現，這是第五個好處。

▲早期的號角喇叭都是為電影院或公眾場所而設計，圖中是WE號角喇叭。

596. 經典號角喇叭有什麼缺點？

經典號角喇叭至少有上述五個好處，那麼它到底有沒有缺點呢？當然有！經典號角喇叭由於靈敏度很高，在小空間中聆聽往往不容易得到平衡的聲音，這是第一個

缺點。經典號角喇叭的低頻段很難用號角來耦合，因為那需要很大的號角，所以低頻段往往都是以一般低音作法，或者耦合比較小的號角。假若是一般低音的作法，那麼高音號角、中音號角與低音之間的搭配將不容易取得平衡。假若以較小的號角來耦合，那麼低頻段的向下再生頻率又會受到限制。

更麻煩的是，許多人是拿四十、五十年代為戲院而設計的經典號角喇叭在家裡聽，這種號角喇叭無論在聲焦點的匯聚上或頻寬的設計上都不符室內聽音樂的需求。所以，很多人接觸過所謂的經典號角喇叭之後，不僅沒有得到該有的好處，反而對壞處印象深刻。最常見的反應就是經典號角喇叭的高頻段剛硬銳利、低頻段生硬無法下沈，只有中頻段寬闊飽滿。

▲請看這個號角的喉部有多長？開口有多大？

597. 什麼是壓縮式驅動器呢？

Compression Driver，最早在1924年就有人提出做法，不過正式的商業化成品是在1933年由貝爾實驗室與西電推出，日後經過多次改良，日趨成熟。壓縮式單體的振膜通常以金屬製成，裝在一個狹窄的喉部後方，振膜尺寸要大過銜接的喉部直徑。當振膜運動時，推動空氣從喉部壓縮出去，所以稱為壓縮式驅動器。壓縮式驅動器的效率通常是一般喇叭單體的10倍以上，搭配上號角，可以產生很大的音壓。壓縮式驅動器通常只用在號角喇叭的高音與中音，低音還是使用傳統錐盆單體。

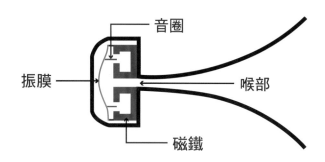
▲壓縮式驅動器解剖圖。

▲日本G.I.P復刻的WE壓縮驅動器。

598. 為何號角喇叭的低音很少使用真正夠大的號角，而是用傳統錐盆單體搭配小號角？

因為號角的頸部長度、開口大小與再生最低頻率有關。通常，號角的頸部長度至少要有最低再生頻率的四分之一波長，才能夠發揮號角阻抗聲波耦合的效果（也就是號角當作喇叭振膜聲波高阻抗與室內空氣低阻抗之間的高低漸緩耦合）。因此，如果是高音號角與中音號角，號角頸部長度都不會有太大的問題，因為高音或中音的波長並不會太長。想想看，500Hz的波長也才約68公分而已，我們都還可以設計成二分之一波長的號角（34公分長）。但是，低音號角的問題就大了，假若我們把低頻最低再生頻率訂為20Hz，則20Hz的波長為340÷20＝17公尺，就算取四分之一波長來當作號角長度，這個低音號角頸部都要有4.25公尺長。這麼長的號角不可能採用正面直接輻射號角，比較實際的方式多為採用背載式號角或折疊式號角。

除了號角頸部長度之外，號角開口的面積與號角由小漸大的開展角度都有其一定的限制與計算公式，就以想要再生30Hz的頻率來說，號角的開口面積恐怕至少要10平方米以上，這麼大的二個開口（左右聲道）至少也要

整面牆才容納得下。所以,想要把低音也設計成號角對於一般家庭使用來說,是不切實際的。

▲這個現代圓號角喇叭也還是採用傳統號角低音設計,以錐盆單體發聲。

599. 既然想要再生低頻,號角的開口面積要那麼大,為何有些塞在牆角裡的號角喇叭宣稱是真正的號角設計,但是其號角開口卻不大呢?

因為如果把號角喇叭擺在牆角裡,則低音號角的開口面積理論上只要正常的八分之一大小,就能夠藉著牆角視為號角的延伸原理,而再生出額定的最低頻率。這也是為什麼Klipschorn必須擺在牆角裡才能再生額定最低頻率的原因,因為它的號角開口面積設計成正常開口面積的八分之一大小而已。

▲Klipsch的Klipschorn是塞在牆裡的號角喇叭,以二邊牆為號角延伸。

600. 常見號角的種類有多少種?

最常見到的是指數型號角(Exponential),其他還有雙曲線號角(Hyperbolic)、曳物線型號角(Tractrix)、錐狀號角(Conical)、圓形號角(Spherical)、Bi-Radial horn等。經典號角喇叭大多使用指數型號角,許多人到現在還對經典號角喇叭著迷。而現代號角喇叭大多使用圓號角,適合家庭使用。此外,類似Bi-Radial horn這類改良型號角還有不少種類,不過那都是某品牌所獨創,並非通用型號角。

指數型號角的號角開展模式是呈指數方式,剛開始時開展角度很小,一直要到末端時,開展角度才快速增加,所以稱為指數型號角,這是1924年由C.R. Hanna與J. Slepian所發表的。指數型號角一直到今天都還是普遍使用。

曳物線型號角是Paul Voigt在1927年獲得專利,它的形狀與指數型號角類似,不過在號角頸部中段以後的開展角度比指數型號角更大。請注意,Tractrix不是拋物線,而是曳物線,二者是完全不一樣的線型。什麼是曳物線呢?想像您在天花板牆角釘一條不會伸縮的繩子垂到地面,然後把您這條繩子沿著牆面往前拉,此時繩子就會形成一條拉動後的軌跡,這就是曳物線。

錐狀號角就是漏斗形沒有曲線的號角,我們如果把一張紙捲成號角,那個形狀就是錐狀號角。至於圓號角已經不屬於經典號角範圍內,它是1970年代以後才開始流行的現代號角。這種現代圓號角與1940年代由德國西門子的子公司Klangfilm(電影公司)所發明的Spherical Wave Horn並不相同。

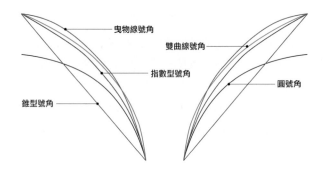

▲從這張圖中,可以看出雙曲線號角、指數型號角、曳物線號角、圓號角與錐狀號角的開口開展形狀。

601. 現代的圓號角有什麼優點呢？

現代的圓號角，其聲波擴散角度比經典號角來得大，對於聲波指向性的控制能力也更好。此外，現代圓號角幾乎都是為了家庭使用而設計，而非以前經典號角是為了電影院、劇院等公眾大空間而設計，訴求不同，設計的重點當然也就不同。

而以往的經典號角，從其號角的形狀就可知道其聲波擴散角度很窄，而且指向性很強，適合遠距投射聲波，這也是許多人把經典號角喇叭搬回家中使用往往格格不入的原因。想要把劇院的經典號角喇叭搬回家使用，必須在驅動的擴大機上下功夫，尤其要克服經典號角喇叭低頻無法下沉的問題，取得高、中、低頻段的平衡，這不是一件容易的事。不過，如果能夠完全搞定經典號角喇叭，其充沛的能量、電光石火的暫態反應、寬鬆龐大的音像跟現代喇叭是完全不一樣的表現。

▲圓號角被現代號角喇叭廣為採用，圖中是Avantgarde號角喇叭。

602. 這個世界上有全號角喇叭嗎？

一般商業化喇叭很少見到有全號角喇叭的，即使有，其低音號角也是經過某種補償設計，例如採用主動低音去等化，或者另外做一個巨大的號角低音，成為四件式設計。真正按照號角理論去做的全號角喇叭通常出現在DIY上，有的甚至以水泥做成整面牆的號角開口。

603. 什麼是折疊式號角？

Folded Horn。顧名思義，就是把長長的號角頸部摺疊起來，讓它能夠容納在一個較小的箱體中，通常用在低音號角上。其實，摺疊式號角的設計普遍可以在銅管樂器上看到，小號或伸縮號那摺疊彎曲的管子加上最末端的號角開口，其實就是折疊式號角的發想源頭。想要再生的頻率越低，號角的頸部就要越長，開口就要越大，這是物理天限，無法打破。

604. 什麼是背載式號角？

Back Loaded Horn。一般的號角都是裝在箱體前面，藉著壓縮式單體發聲，產生很大的音壓。而背載式號角則是利用單體背波作為號角聲能的來源，而號角所接的單體大多是全音域單體，或低音單體。裝背載式號角的目的就是要增加低頻的量感，不過如果設計製作得不好，也很容易產生模糊不清楚的低頻。

背載式號角的目的跟傳輸線式看起來類似，其實不同，傳輸線式設計要的是更低沉的低頻，而背載式號角要的是量感更多的低頻。此外，傳輸線式的傳輸線是由大漸小，開始大，出口小；而背載式號角剛好相反，開始小，出口大，二者的箱體做法完全不同。

▲典型全音域單體背載式號角喇叭。

605. 製造號角的材料有哪些？

最早的號角大多是金屬鑄造而成，慢慢轉變為木材製造，近年的號角則很多採用ABS材料開模鑄造。以共振的角度來看，ABS開模鑄造的號角共振最低，音染也最低，開口弧線也可以要求到極高的精密度。

▲以木材製成的圓號角也是現代號角所常見的。

606. 喇叭箱體後面或前面有一個或二個小圓孔，這是什麼箱體設計？

這是低音反射式Bass Reflex，這是最常見的喇叭箱體。在密閉箱體的適當處開一個孔（前後皆可），孔內有管子連接。開孔的位置、大小以及導管的管徑、長短都會影響到低頻的增強與相位。通常，這種設計可以讓喇叭的效率提高一些，低頻量感增強2-3dB（與密閉箱體相比），但由於低音反射管傳導的是低音單體的背波，所以從低音單體直接發出的低頻與反射出去的低頻，二者在相位上始終會有一些問題。

除了低頻量感比密閉式多之外，低音反射式的低頻向下延伸能力理論上也比密閉式來得低。不過，低音反射式的低頻衰減斜率卻大過密閉式，而達到每一個八度衰減24dB（密閉式每個八度衰減12dB）。所以，雖然低音反射式無論在量感或向下延伸上都好過密閉式，但就是因為低頻衰減得太快，我們聽起來反而覺得密閉式的低頻延伸能力比較好。

有的低音反射式喇叭的反射孔並非圓形，而是長條形，或其他形狀，這種反射孔我們稱為「非常規」Aperiodic Vented低音反射孔。

▲一般低音反射孔是圓形的，圖中是拉脫維亞Audio Solutions喇叭。

▲Sonus Faber喜歡採用非常規低音反射孔，圖中是瘦長型出風口。

607. 什麼是密閉式箱體？

密閉式箱體又稱為Infinite Baffle 無限障板式。原意指一個無限大的平板，用來阻隔喇叭單體往前輻射的聲波繞到背面與喇叭單體背波混合。應用在喇叭箱體方面就是設計一個密閉箱體，讓喇叭單體向前輻射的聲波無法與喇叭單體的背波混合。這是最常見的喇叭箱體之

一。通常，我們都把無限障板的喇叭箱體稱為密閉式箱體。密閉式箱體由於箱內空氣無處洩逸，所以會對低音單體形成空氣彈簧作用，當然也會帶來一些制振作用。密閉式喇叭的低頻衰減（喇叭整體的共振頻率就是低頻截止點，以下的頻率會開始大幅度衰減）幅度為每八度12dB，衰減幅度比起低音反射式的每八度24dB還要和緩。因此，雖然在理論上低音反射式的量感或低頻截止點都比密閉式要多要低，但是實際聽起來卻讓我們覺得密閉式的低頻比較凝聚，向下延伸能力也比較好。

608. 密閉式箱體與氣墊式箱體同樣都是密閉，它們之間有什麼不同？

氣墊式（Acoustic Suspension）箱體是1954年由Edgar Villchur所發明，外觀與密閉式相同，不過箱體內部塞滿吸音棉，讓箱內的空氣對低音單體產生氣墊的效果，降低低頻失真，並獲得足夠的低頻量感。密閉式箱體內部不一定會塞滿吸音棉，有的甚至沒有任何吸音棉。

氣墊式喇叭推出時正是真空管轉晶體時代，這種箱體可以縮小箱體體積，但付出的代價是靈敏度更低，需要更大的擴大機功率來驅動。因為晶體擴大機的興起，輸出功率不是問題，所以這種低靈敏度的喇叭曾經風行一時。

609. 什麼是等壓式箱體？

Isobarik 等壓式箱體。最早是由Harry Ferdinand Olson（1901-1982）在1950年代所提出的箱體結構，這種箱體採用二個低音單體，一個開口向外，另一個則隱藏在開口向外那個的背後，開口與前面那個朝同一個方向，往復運動也採同相運動，二個單體所屬的箱體是各自密閉的。這樣的設計有什麼好處呢？第一，可以增加低頻量感。第二、可以讓低頻延伸得更低。第三、由於後面那個單體可以推前面那個一把，所以可以得到更好的線性。第四、箱體內的背波駐波比其他箱體還低。第五、箱體設計可以更小。不過，它的箱體成本也比較昂貴。

610. 有一種喇叭稱為傳輸線式喇叭，它與一般喇叭箱體有什麼不同？

Transmission Line，傳輸線式喇叭箱。所謂傳輸線就是在喇叭箱內建構一個讓低音單體背波傳輸到箱體外的管道。這個管道有幾個要求：一、與低音單體的銜接必須要密封，不讓背波外洩。二、與低音單體銜接這端管徑最大，然後逐漸縮小管徑，到開口處管徑最小。三、管道內要安裝適當吸音物質與阻尼物，讓背波在管道內被適當的吸收與阻尼，產生良好空氣彈簧。四、管道的長度至少要有低音單體共振頻率（最低再生頻率）波長的四分之一。例如假設低音單體的最低共振頻率為20Hz，20Hz波長為17公尺，那麼管道長度至少要有4.25公尺。

傳輸線式箱體有什麼好處呢？值得那麼大費周章去做？理論上，傳輸線式箱體可以得到更低的低頻延伸（向下延伸一個八度），更乾淨、控制力更好的低頻，讓低頻段與中頻段的銜接更圓順等。不過，實際上要得到這些好處卻不容易，而且製造成本高昂，所以傳輸線式箱體少有喇叭廠家敢嘗試，反而是許多業餘玩家喜歡面對傳輸線式的挑戰。

它最大的困難在於傳輸管道完成之後的調整，例如吸音材料該放多少？阻尼材料該放多少？理論上低音單體的背波傳到開口時是要聽不到聲音的，這就是管道內置「吸音材料」的作用。而設置「阻尼材料」的作用是要讓低音單體得到最佳的阻尼控制，這些都不容易做到。假若能夠做到，傳輸線式箱體將會比密閉式箱體有更低的低頻延伸、反應更快的低頻、在聽感上也有量感增多的感覺（實際上是延伸更平順所致），絕對不是軟趴趴慢吞吞的低頻表現。

▲PMC喇叭傳輸線式設計的縮小版，注意看喇叭單體的背波沿著塞滿吸音棉的管道一路彎回面板開口。

611. 除了有一個箱體封住喇叭單體的喇叭之外，市面上還可以看到沒有箱體、或前後都有喇叭單體的喇叭，那是什麼設計呢？

前後二面都有單體的喇叭，通常是Bipolar 喇叭，也就是雙面同相喇叭，裝在喇叭箱體前後的喇叭單體同時往前同時往後做活塞運動。這種擁有前、後或左右同時發聲單體的喇叭，它的發聲方式是同相（in phase）的。雙面同相喇叭有什麼好處呢？假若喇叭擺位適當，後牆的吸音擴散也適當的話，可以營造出比一般喇叭更寬廣深遠的音場。如果喇叭位置不當，也可能會造成某些頻率的相位混亂而相互抵銷或相互增強。

如果喇叭沒有箱體，單體裸露在外，可以看到單體的後面，或者平面振膜喇叭，這類喇叭稱為Dipolar 喇叭，雙面反相發聲。當喇叭單體向前運動時，聲波會往前方傳遞；而當喇叭單體向後運動時，聲波會向後傳遞，二者的聲波相位是反相的。Dipolar設計沒有喇叭箱體，也就不受T/S參數的規範。此外，由於向前與向後的聲波傳遞是反相的，所以喇叭擺位要特別用心，避免產生聲波相互抵銷的結果。

▲這種喇叭只有一面障板，單體鎖在障板上，沒有箱體，屬於Dipolar設計。

612. 何謂線音源？有什麼好處？

Line Source 線音源與點音源（Point Source）的聲波輻射方式並不是20世紀才成立的理論，早在1877年，英國物理學家John William Strutt（1842-1919）就已經闡明這個理論。所謂線音源，發聲體為垂直條狀或面狀，高度高寬度窄，發聲方式並不是一個點而是一個面，其聲波輻射方式有如平均散佈在一個圓柱體上。這種特性使得音壓衰減模式為「音壓與距離成反比」（根據圓柱體相關公式計算）。也就是說距離「每增加一倍」，音壓就衰減3dB。

例如某喇叭在距喇叭一米時測得音壓為86dB，在二米時會測得83dB，在四米時會測得80dB，以下類推。線音源喇叭在較遠距離聽音樂時，音壓與較近聽時差異沒那麼大。以上的理論是存在於「無限」線音源上，也就是線音源喇叭的大小要「頂天立地」越高越好。如果線音源喇叭個頭不高，而我們又坐得遠的話，那麼線音源的聲音衰減模式會越來越接近點音源。

線音源喇叭的聲波擴散特性是呈水平擴散，它的優點是聆聽區域大，不會只有一個點是聲音最平衡的地方，也不會頭偏一下立體音像就有很大的變化。還有，線音源垂直擴散角度窄，從天花板與地板傳來的反射音比較少，如此一來降低了往前輻射聲波的干擾。此外，線音源由於聲波傳送的音壓平均，因此聽起來比較沒有壓迫感，可以說比較像是在音樂廳現場聆樂的感覺。

線音源通常體積比較大，而且使用的單體多，所以成本比點音源喇叭高很多，這也是為何線音源的聲波輻射特性較好，但市面上卻少有線音源喇叭的原因。

▲多單體垂直排列的喇叭通常是線音源喇叭，圖中是McIntosh XRT 2.1K 旗艦喇叭。

▲這也是線音源喇叭。

613. 何謂點音源？

Point Source點音源。我們在市面上所看到的喇叭90%以上都是點音源，以少數幾個單體構成，單體與單體之間的間隔盡量縮小，讓幾個單體的聲波輻射能夠儘量成為一個點。點音源理論上水平與垂直聲波擴散角度都很大，可以形成無指向性，讓喇叭箱體消失不見，不過也因此而產生更多的反射音。

點音源的波前屬於球面波，它的音壓縮減模式為「音壓與距離平方成反比」，距離每增加一倍，音壓就衰減6dB。例如在一米前測得86dB，在二米處就只能測得80dB，在四米前就只能測得74dB了。請注意這「距離的平方」是因為球面積計算公式分母裡有半徑平方而來的，也因此點音源在距離每增加一倍時，聲音強度就降低6dB。喜歡點音源的人認為線音源的定位聚焦沒有點音源來得鮮明突出。而且，線音源由於垂直擴散角度比較小，所以坐著聽與站著聽的差別比較大。

要如何判斷喇叭是否線音源呢？除了長條狀或面狀結構可供判斷之外，要單靠喇叭單體的排列方式判斷是否線音源比較冒險，您應該從另外二個方向來判斷：一、線音源遠聽與近聽，其音量大小都差別不大。不像點音源，遠聽時聲音小，近聽時聲音大。二、線音源在靠近二支喇叭的某一支時，還可以聽到另外一隻喇叭的聲音。而點音源在靠近一支喇叭時，另一支喇叭的聲音很容易被遮蔽而聽不到。以這二種方式來判斷是否線音源或點音源會比較可靠。

▲大部分喇叭都是點音源設計，Burmester這對旗艦喇叭BC350就是典型的點音源設計。

614. 製造喇叭箱體使用最普遍的材料就是MDF，這是什麼材料？

MDF Medium Density Fiberboard。中密度木纖板，製造喇叭箱體最常用的材料。MDF板因為密度適中，對聲波的振動有相當好的阻尼作用，加上價格與重量都適中，因此被喇叭箱體工廠大量採用。MDF板在組裝成喇叭箱體之前要先貼上木皮，組裝好之後才打磨上漆，成為漂亮的喇叭箱。

▲這些箱體都是用MDF做成。

615. 除了常見的MDF之外，還有什麼材料用來製造喇叭箱體，各有什麼優缺點？

喇叭箱體的製造材料還有實木、複合材料、鋁合金、石材、水泥等，其中實木、複合材料、鋁合金三者是除了MDF之外比較常見者。通常，複合材料與鋁合金箱體大概是最貴者，實木箱體次之，最便宜的是MDF箱體。

複合材料與鋁合金的振動最低，音染最少，缺點當然是又重又貴，而且加工困難。實木質感最好，但木材本身容易變質，音染比較高。MDF成本最便宜，加工容易，阻尼特性也不錯，可說是性價比最高的箱體材料。

▲瑞士Piega喇叭採用鋁合金箱體。

616. 喇叭箱體到底是振動越低越好呢？還是要有適當的振動？

市場上有二派做法，大部分是支持喇叭箱體振動越低越好的觀點，另有少部分廠家認為箱體要給予適當的振動，只要能夠控制音染就可以。第一種觀點是要利用箱體的結構、重量來把喇叭單體所產生的振動吸收，這是「硬著陸」。第二種觀點是利用箱體本身的共振來將單體所產生的振動卸掉，這是「軟著陸」。到底是硬著陸比較好還是軟著陸比較好？從市面上喇叭的主流都屬硬著陸的方式來設計，就可以窺知接受度高的是哪一種。

617. 喇叭線紅黑線端接反會怎麼樣？

如果只有一支喇叭的紅黑線端接反了，那麼您聽到的聲音就會是反相（Out of Phase）的聲音，此時音場中央會變得空虛，聲音都往左右二邊擠。假若二支喇叭的紅黑線端都接反，聽起來並不會變成反相的聲音，而是正常音像凝聚在中央者。不過，此時喇叭的極性是相反的。

理論上，當二個音量相同、相位相反的聲波結合時，所有的聲波應該會完全抵消，也就是我們應該會聽不到聲音的。但實際上卻不是如此，為什麼？因為聲波在空間中反射，即使相位相反，它們也無法完全正確的結合在一起。也就是說疏的聲波（反相）與密的聲波（正相）無法剛好一疏一密的結合而完全抵銷，所以我們還是會聽到聲音。聲波反相會產生什麼負面影響呢？您所聽到的低頻量感會少很多，高頻量感則會增多，樂器與人聲的音像會趨向左右二邊，中間會有空虛感。

618. 有些喇叭會裝有假喇叭，到底它的作用為何？

Passive Radiator 被動輻射器，也就是我們俗稱的假喇叭。這種喇叭單體只有振膜，而沒有磁鐵總成，所以無法如一般單體般主動發出聲音，所以稱為「被動」。被動輻射器所仰賴的推動能源其實就是低音單體的背波，嚴格說來，它所發出的低頻能量極為有限，反倒是作為低音單體箱內空氣彈簧調節的作用更大些。假喇叭的共振頻率取決於振膜的質量，以及箱體內的空氣彈簧，利用假喇叭可以達成如低音反射管的效果。所以，假喇叭通常都被用來作為低音反射式設計的替代方案。

為何要用假喇叭來取代低音反射管呢？第一、如果喇叭箱體越小，為了達到更低沉的低頻再生，低音反射管就要越長，這對於小箱體喇叭而言是不切實際的。第二、假喇叭不會產生氣流通過管壁所產生的細微摩擦雜音。第三、假喇叭不容易跟反射管一樣產生難以預料的共振。

619. 常聽到人家說喇叭的Q值很重要，到底Q值是什麼？

Quality Factor Q值。簡單的說，就是某種振動的狀況。我們都知道，任何東西都會有其自身的共振頻率，低音單體會有，喇叭箱體也會有，而當我們把低音單體裝在喇叭箱體內之後，又會有二者結合之後的共振頻率。我們所說喇叭（指單體裝箱後的喇叭）的Q值就是指喇叭低音單體在箱體內共振的反應情況。Q值的計算方式為找出共振的中心頻率（也就是共振最厲害的頻率），以這個頻率除以共振的頻率範圍。這個答案它只有數字，並沒有用任何數學單位表示。

通常，低音單體本身的共振加上箱體本身的共振之後，整體的Q值大約會在0.7-1.5之間。Q值越低代表低音單體制振能力比較高，低頻聽起來會比較結實凝聚，尾音比較短，速度反應快。反之，Q值越高代表低音單體的制振能力比較低，低頻聽起來會比較慢、比較鬆。到底要把整體喇叭的Q值訂在那裡，那就是喇叭設計者的考量了。假若設計者想要讓低頻聽起來精確快速凝聚，就必須選擇低Q值（0.5左右）；假若設計者想要提供鬆軟的低頻，就必須選擇高Q值（1左右）。

620. 什麼是勵磁式（Field Coil）單體？

勵磁式單體其實就是最古老的單體之一，也是動圈單體，那是在永久磁鐵還沒有商業化之前所使用的喇叭單體，最早大約在1920年代出現。它的磁力來自通電的線圈所產生的電磁鐵，以大約80V-130V直流來讓線圈產生磁力，所以稱為Field Coil，而這個線圈需要一個電源供應器來驅動。到了1940年代，永久磁鐵已經商業化，勵磁式單體才慢慢退出市場。

勵磁式單體的好處是磁力可以依照供電的強弱調整到最適當的範圍，其強度可以高過後來的永久磁鐵，使得勵磁式單體對於小音量下的細節呈現能力優於永久磁鐵

單體。而且暫態反應的速度快過永久磁鐵，磁力調變比較小，磁力也更穩定。不過，也因為成本太高，而且要插電，所以體積更小、磁力也能滿足大部分要求的永久磁鐵單體就取代勵磁式單體了。

勵磁式單體有多貴？一對全音域勵磁式單體貴者可以到四萬多美元一對，便宜者也要幾千美元一對，您說一般喇叭廠用得起嗎？所以目前勵磁式單體幾乎都只存在於DIY領域中。

▲這些都是勵磁式單體。

621. 氧化鐵磁鐵、釹磁鐵、鋁鎳鈷磁鐵、釤鈷磁鐵是目前最常見的喇叭單體磁鐵，它們各有什麼特性與優缺點？

開宗明義，我要說，用在喇叭單體上的磁鐵都是人造磁鐵，包括Alnico鋁鎳鈷磁鐵。天然磁石無法用在喇叭單體上，坊間所謂天然磁鐵都是以訛傳訛。

Neodymiun Magnet 釹磁鐵。1982年發明，音響界常用的高級磁鐵，由釹、鐵、硼所構成，是目前磁性最強的永久磁鐵。釹磁鐵的好處是磁力很強，可以作成很小的體積，與一般同樣時磁力強度的鐵粉磁鐵體積相比，大約為10：1，通常用在高音單體上面。不過，釹磁鐵的溫度耐受力比較低，一般大概只達攝氏80度左右，特殊者也可達攝氏200度（磁飽和退磁溫度約為320度）。所以一般都用在高音單體與中音單體上，低音單體比較少用。

Ferrite氧化鐵磁鐵（以氧化鐵為主要成分的陶磁材料），它好處是成本低、可以耐高溫（攝氏300度以上，磁飽和溫度約為450度），不過如果磁力要強，體積必須很大。這是喇叭單體最常見的磁鐵。

Alnico鋁鎳鈷磁鐵在1931年發明，可以承受高溫（攝氏500度以上，磁飽和溫度約為810度），磁力穩定，而且可以精確調整。如果仔細設計，其磁力強度也不輸給釹磁鐵，而且它的抗鏽性比釹磁鐵好。鋁鎳鈷磁鐵可說是最適合做喇叭單體的磁鐵，不過其成本昂貴。

Samarium Cobalt釤鈷磁鐵在1970年發明，它的抗高溫性僅次於鋁鎳鈷磁鐵，可達攝氏350度（磁飽和溫度約為800度）。當溫度變化時，其磁力還是能夠維持很穩定，它可以在極低溫環境下使用，抗鏽性也比釹磁鐵強。由於承受溫度的幅度很大，所以這種磁鐵通常都用在特殊應用上。釤鈷磁鐵的成本還高於釹磁鐵。

▲這是Triangle喇叭單體的磁鐵。

▲這是Accuton喇叭單體的磁鐵。

622. 永久磁鐵要充磁是什麼意思？

磁鐵在尚未充磁之前，其內部磁分子是不規則散布的，經過高壓大電流充磁後，磁分子會呈現規則性排列，此時磁分子的N極與S極會朝向相同的方向，展現磁性。充過磁的磁性是永久的，所以稱為永久磁鐵，喇叭

單體裡面所用的就是永久磁鐵。

一般充磁機其實就是一個磁力非常強的電磁鐵，內部結構有電容器，有線圈，先將電容器施加直流高電壓，再讓高電壓流經電阻很小的線圈產生大電流，放電時的脈衝峰值電流可以高達幾萬安培。這個脈衝電流會讓線圈產生強大磁場，使得放置於磁場內的金屬永久磁化，這就是所謂的充磁。

623. 喇叭單體的音圈有分長音圈與短音圈，它們各自的優缺點為何？

Overhung長音圈，音圈纏繞的高度超過磁隙的高度，稱為長音圈，這種音圈通常用在長衝程喇叭單體上。Underhung短音圈，音圈纏繞的高度在磁隙的高度以內，稱為短音圈。這種音圈通常用在短衝程喇叭單體上。

長音圈或短音圈無所謂優劣，只是應用的方式不同而已。通常長音圈單體會用在低音單體上，以較小的振膜面積、較長的衝程來達到推動空氣的目的。而短音圈單體用在高、中、低音單體上都有，通常都是以很短的衝程，較大的振膜面積來驅動空氣。振膜面積小代表振膜質量小，運動更靈活，但長衝程會導致音圈在運動時超出磁隙之外，音圈所受到的磁力比較不平均。而振膜面積大代表振膜質量也大，運動時沒那麼靈活，但是短衝程意謂著音圈運動時都在磁隙內，音圈所受到的磁力比較均勻。所以，喇叭設計往往是找尋最佳妥協方案，沒有絕對的優劣。

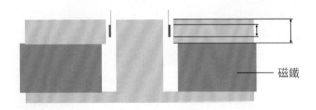

▲短音圈。

▲長音圈。

624. 單體的磁鐵有所謂內磁式與外磁式，這又是什麼設計？

音圈把磁鐵包在中央，稱為內磁式；磁鐵把音圈包在中央，稱為外磁式。一般喇叭單體大部分是內磁式，外磁式比較少。要判斷是否內磁式或外磁式，不必拆喇叭，只要從喇叭單體的防塵蓋大小就可以判斷。防塵蓋很小者應該是外磁式，防塵蓋很大者通常是內磁式。

外磁式由於磁鐵體積大、音圈直徑小（相對磁鐵而言），磁力強，對單體控制力佳，通常用在中音單體或低音單體上。不過，外磁式的音圈散熱能力不如內磁式，對於音圈散熱的處理要更用心。但是，其磁鐵散熱能力較佳。

內磁式音圈直徑大，繞線多，音圈較重，通常會使用比較輕的鋁線。好處是音圈散熱能力佳，可以承受較大的功率。

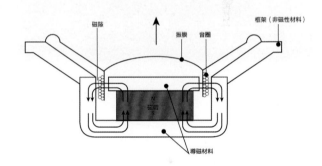

▲內磁式。

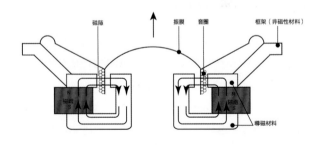

▲外磁式。

625. 什麼是法拉第環？

Faraday Ring，也稱為Shorting Ring。這是把一個非鐵金屬、但導電率很高的小圓環放在喇叭單體的音圈與磁鐵之間。由於是藉著法拉第（Michael Faraday（1791-1867）的理論產生作用，所以也稱為法拉第環。事實上當年法拉第是真的為了實驗，做了一個以棉布為絕緣體的電感，名為法拉第環，這個正牌的法拉第環，至今還

在英國法拉第博物館中展出。

法拉第環又稱為短路環，名稱來源有二，一是這個環本身是短路環，二是這個環會讓喇叭單體的磁束在通過法拉第環時產生短路。法拉第環可能是一個、二個或三個不等，有的放在極片下，有的放在磁極上下端，有的套在磁極上，放置的位置各家作法不同。這些法拉第環可以抑制磁隙內的磁場調變，去除渦流，讓音圈電感量維持在低位，而且線性。

法拉第環並不是今天才有的設計，早在1950年代JBL的單體就有類似的設計了。目前很多喇叭單體都有類似裝置，名稱也不相同，但原理與目的都是一樣的。

▲這個銅套子就是所謂的法拉第環，它不一定是個環，但作用是一樣。

▲Focal 鈹高音單體。

▲Accuton的鑽石高音單體。

626. 軟凸盆絲質高音單體與金屬高音單體的發聲模式有什麼不同？

市面上的高音單體大概可分為二種，一種是軟凸盆絲質高音單體，另一種則是金屬、陶瓷、鑽石等硬質振膜高音單體，這二種高音單體都各有簇擁者。堅持使用硬質高音單體的廠家著眼點在於這種單體可以發出更高的頻域，而且盆分裂點（共振點）很高，不容易影響聽覺。

而堅持採用軟凸盆絲質高音單體者，則是著眼於在頻率越高時，軟凸盆的發聲區域就越接近振膜底部，也就是更靠近音圈位置。此時振膜頂部並沒有發聲，如此一來它的反應速度會比整片振膜（硬質振膜）發聲者來得快，二者的時間差就僅在於振膜的高度（假設振膜高度是10mm）。軟凸盆絲質高音單體通常高端頻域無法如硬質振膜高音單體那麼高，而且發出的聲波能量也會略少於硬質振膜，這反而讓人有軟凸盆絲質高音單聽起來比較內斂的感覺。

627. 為何1960年代以前的喇叭箱體都是胖胖大大的，正面很寬，深度比較淺。而現代的喇叭剛好相反，正面很窄，深度很深，到底是什麼因素改變了喇叭箱體的設計？

一方面是因為二聲道立體聲流行之後，音響迷追求Soundstage音場的表現，寬面的喇叭對於音場的營造不如窄面的喇叭。另一方面是居住空間越來越小，二支寬面喇叭在小聆聽空間中會顯得巨大。喇叭箱體的正面變窄之後，為了維持一定的箱體容積，所以勢必往箱體的深度延伸，這也是為何現代喇叭箱體都比較深的原因。

▲Kharma喇叭不僅是瘦高，而且是橢圓形，對於箱內駐波的降低與箱外聲波擴散都有正面效果。

628. 許多喇叭的箱體邊緣並非直角,而是設計成圓弧,這有什麼作用?

這是要降低聲波繞射(Diffraction)的影響。聲波的傳遞有一種特性,如果遇到一個阻礙物(喇叭面板)或縫隙(邊緣)時,會將面板或邊緣視為新的聲波前沿,從此處將聲波朝四面八方輻射,這就是聲波繞射。如果是低頻,由於其波長很長,通常就會繞過障礙物(箱體)朝四面八方輻射。如果是高頻,由於其波長很短,會在箱體邊緣產生另外一個音源,如此一來會干擾了高頻段的聲波清晰度。喇叭箱體邊緣設計成弧形,就是為了降低高頻聲波繞射的影響。

▲B&W鸚鵡螺可說是最著名的圓弧形箱體代表。

629. 有些喇叭的低音單體裝在旁邊,或左右二側各有一個低音單體,這樣設計的目的是什麼?

這是因應喇叭箱體變得又瘦又深的造型而做的設計。大尺寸的低音單體如果要裝在喇叭箱體正面,正面勢必要有足夠的寬度,如此一來喇叭箱體的寬度就會增加。為了維持喇叭箱體正面的窄面,所以把低音單體移到左右的一側,或二側各裝一個低音單體。

低音單體裝在側面不會影響音像的定位嗎?如果把分頻點設得比較低,並不會影響聲音的定位,因為低頻的波長很長,指向性不如高頻、中頻那麼強,即使低音單體裝在側面,也很容易與中音、高音混合。

如果只有一側裝有低音單體,到底這個低音單體是要朝內?還是朝外?各家喇叭廠都有不同的解釋,朝內或朝外沒有硬性規定,可以依照每個聆聽空間不同的狀態而擺放。有的喇叭會標示特定的左邊或右邊,此時依照原廠指示擺放即可。

▲南非Vivid喇叭不僅渾身沒有直線,而且低音安置在二邊,是很傑出的設計。

630. 喇叭的阻抗通常標示8歐姆或4歐姆,這是什麼意思?怎麼沒有標示9歐姆或3歐姆者?

其實,喇叭標示有很多種,有標示15歐姆者,有16歐姆者,有11歐姆者,有6歐姆者,只不過8歐姆與4歐姆是最常見者。事實上,喇叭的阻抗無論是標示8歐姆或4歐姆,都只是一個沒有太大實質作用的「平均值」而已。為什麼?因為喇叭的阻抗會隨著頻率的高低而產生變化,並不是恆定的。例如在30Hz時,喇叭的阻抗可能高到15歐姆,而在4000Hz時,喇叭的阻抗又低到2歐姆。所以,如果喇叭廠商願意提供喇叭的阻抗曲線,您就會發現阻抗線是隨著頻率的高低而高高低低的,也就是扭曲的。

喇叭的阻抗曲線變高變低,最辛苦的就是擴大機。依照歐姆定律,如果喇叭的阻抗變低,意謂著擴大機的電流輸出會變大,也就是功率輸出變大,此時未必是好事,因為擴大機並沒有預期會有那麼低的阻抗,通常擴大機的功率輸出都是以8歐姆負載阻抗或4歐姆負載阻抗來設計的。有些喇叭廠商會標出喇叭的最高阻抗與最低阻抗數值,有些廠商會提供喇叭阻抗曲線,這二樣參數都有助於我們去搭配擴大機。

631. 低音單體是採用一個大口徑單體好?還是多個小口徑單體好?

如果以物理特性而言,小口徑低音單體的控制力、反應速度通常會好過大口徑低音單體,所以有許多喇叭廠都以二個或三個小口徑低音單體來替代一個大口徑低音

單體，其量感並不輸給大口徑低音單體。

此外，大口徑低音單體的箱體正面勢必要很寬，除非是安裝在側面。而二個或三個小口徑低音單體可以安裝在窄正面上，喇叭箱體的設計也會比較符合現代的美學要求。不過，多個小口徑低音單體要注意單體的特性是否一致？還有，多個小口徑低音單體所產生的相位失真也要考慮在內。

▲這個低音單體比人還高，絕對可以擔任超低音的重任。

632. 超低音喇叭的設計跟一般喇叭有什麼不同？

Subwoofer超低音，坊間稱為超重低音。一般超低音還是使用傳統錐盆低音單體，一個箱體裡大部分裝一個低音單體，或二個低音單體，少有二個以上的，除非是低音柱。超低音喇叭的發聲頻域大概都限制在200Hz以下，內建擴大機，有分頻點、音量大小與相位調整。其目的只是要做為2.1聲道使用時，補足小喇叭的低頻量感，大部分則是作為AV環繞聲道的超低音聲道，負責震撼的低頻音效。

由於超低音喇叭的頻域不高，所以喇叭單體的要求主要放在能夠承受大功率而不失真，而且要能發出足夠低沉的音域與夠多的量感。假若是用在二聲道的超低音喇叭，其控制力與暫態反應就很重要，否則無法跟上主喇叭的速度反應。

雖然超低音喇叭都設有相位調整，但放置的位置最好緊鄰主喇叭，如此才不會產生太大的相位差。如果要遠離主喇叭，則必須仔細調整相位鈕，直到聽起來低頻最飽滿量感最多的位置為止。

超低音喇叭分頻點的調整不要太低，一般建議以80Hz為起點，嘗試著往上或往下調整，找出與主喇叭銜接最好的那個點。分頻點調得太高時，中低頻會顯得隆起，聽起來容易轟轟然，對耳朵產生壓力，也會掩蓋許多音樂細節。分頻點調得太低，低頻聽起來會軟軟虛虛的，不夠紮實，衝擊性不足。

耳機、耳擴、DAP

633. 耳機的型式以外觀分大概可以分幾種？

一般可以分為入耳（耳道、耳塞）In Ear耳機與耳罩On Ear、Over Ear式耳機。耳罩式耳機還可分為密閉式、開放式與半開放式。所謂密閉式就是振膜的背面空間是全密閉的，開放式就是振膜的背面空間是與外界接觸的，半開放式則是半密閉半開放。On Ear與Over Ear有什麼區別呢？所謂On Ear就是耳罩的大小剛好跟耳廓大小接近，耳罩是貼在耳廓上的。而Over Ear則是耳罩大到把整個耳廓包住，其隔絕外界噪音的能力比On Ear好，不過它的體積也比較大。

634. 入耳式耳機與耳罩式耳機何者為優？

通常入耳式耳機比較便宜，耳罩式價格比較高，不過也有昂貴的入耳式耳機，所以很難以入耳或耳罩來評斷優劣。入耳式耳機便於攜帶，耳罩式耳機適合在家裡使用，高階的入耳式耳機比起耳罩式耳機，通常較容易驅動，一般用推力較好的DAP（Digital Audio Player）即可推得很好。而高階的耳罩式耳機一般需要用到桌上型耳擴來驅動比較適合，二者功能不同。

▶ 鐵三角入耳式耳機在年輕族群中很受歡迎。

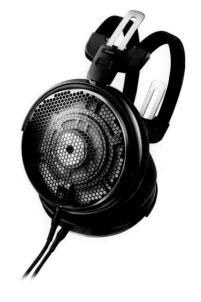

▶ 鐵三角旗艦耳罩式耳機ATH-ADX5000採用高硬度鍍鎢振膜，擁有極寬的頻寬。

▲耳機已經儼然成為年輕人聆聽音樂的主要音響器材。

635. 密閉式耳罩耳機與開放式耳罩耳機何者為優？

很難說密閉式或開放式何者為優，只能說密閉式不會吵到旁邊的人，而開放式會讓旁人聽到正在聽的音樂。密閉式可能可以獲得比較強的低頻，開放式或許可以覺得聲音比較自然，因此許多Hi-End的耳罩式耳機多採開放式設計。

▲Meze 99 Classics耳機的耳罩是用原木打造，屬於密閉式耳罩耳機。

636. 耳機的型式以驅動單體分大概可以分幾種？

最普遍的是動圈式（Moving Coil，Dynamic），再來有靜電式（Electrostatic）、平面振膜（場極式）Planar Magnetic / Orthodynamic、Balanced Armature（平衡電樞式，也稱動鐵式）與氣動式（Air Motion）。

動圈式單體有如喇叭單體，有音圈、有磁鐵，磁力帶動音圈往復運動，所以稱為動圈。靜電式沒有磁鐵，以二片高壓隔離極板中間夾一片導電振膜，音樂訊號輸入前後極板，藉著音樂訊號的正負反轉與中間那片振膜產生吸斥作用，推動空氣發聲。

平面振膜單體有磁鐵，有一片上面印有音圈的薄膜，磁鐵與音圈產生吸斥作用，讓振膜前後往復運動推動空氣發聲，由於需要較大的電壓來驅動，因此多半需要耳擴來驅動。平衡電樞式（動鐵式）最早是用在助聽

器內，它的原理是把一片簧片裝在上下二片磁鐵之間，當音樂訊號進入簧片時，簧片會振動，此時連接簧片的鋁合金振膜也會同步振動，發出聲音。由於單體體積很小，多用於入耳式耳機中。氣動式最早來自海爾氣動式單體，以磁鐵、音圈、加上手風琴狀的皺褶振膜發聲。

另外有一種混合式Hybrid設計，可以是動圈單體（通常負責低音）與平衡電樞（通常負責高音域或全音域）的混合，也可以是動圈單體與氣動單體（通常用在全音域或高頻域）的混合。

▲Audeze耳機採用平面振膜Planar Magnetic做為發聲體。

637. 到底哪種發聲單體最好？

沒有定論，各有各的優缺點，如果真有哪種發聲單體全面勝出，市面上就不會有其他型式的單體了。不過可以這麼說：動圈因為技術成熟，製造良率高，成本也較低。靜電、平面振膜、氣動技術難度較高、製造良率較低，所以成本較高。平衡電樞居於二者之間。目前市面上價格比較高的耳機大體而言是靜電耳機與平面振膜耳機，動圈耳機與平衡電樞式耳機價格較平實。

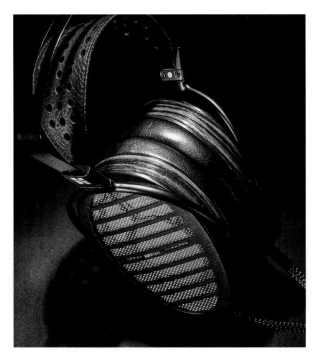

▲Hifiman Shangri-La靜電耳機以超薄的振膜、300B真空管耳擴、限量生產受到矚目。

638. 聽說靜電耳機怕潮濕，需要為它準備防潮箱嗎？

早期的靜電耳機振膜的確比較怕潮濕怕灰塵，但是現代的靜電耳機其振膜經過改良，已經不太怕潮溼與灰塵了，所以沒有必要一定要把靜電耳機放在防潮箱裡，只要保持乾燥就可以了。

▶Stax靜電耳機是市場中的主流，圖中是SR-L300 Limited。

639. 耳機到底是驅動單體越多越好？還是只有一個好？

如果以音響迷的觀點來看，每聲道只有一個驅動單體的耳機最好。為什麼？因為只有一個驅動單體代表那是全音域單體，不必施加分頻線路，而且耳機的驅動單體頻寬一般都很寬，足夠我們聽音樂，驅動又沒問題，所以等於是耳朵上掛著一對全音域喇叭在聽音樂，這是相位失真最低的耳機。

每聲道需要二個、三個或更多驅動單體的耳機，意謂著耳機內一定要有分頻網路（也就是分音器），如果加了分音器，就會產生相位失真，而且分音器本身也會耗損功率。站在Hi End音響的角度來看，多單體的耳機其音質表現不一定會勝過一個單體的耳機。

一般平衡電樞式（動鐵式）比較容易看到多單體的設計，那是因為平衡電樞式單體在先天上頻寬比較窄，所以需要分頻給多單體來共同驅動。此外，電競耳機為了特殊需要，也可能需要多個單體來分攤工作。

結論是：無論是一個驅動單體的耳機，或多個驅動單體的耳機；無論是入耳式或耳罩式，都有可能做出音質很好者，也有可能做出音質不好者。所以，耳機內驅動單體的多寡無法代表音質或其他聲音表現的好壞高低標準。

640. 更換不同的耳塞，對聲音表現有何影響？

入耳（耳道）式耳機的耳塞非常重要，它關係著能否聽到正確的耳機聲音表現。耳塞如果不合用家耳道的形狀，聽入耳式耳機時耳道空間無法緊閉，不僅低頻量感會減少，中頻也會變得混濁、高頻則衰減，清晰程度降低。所以，一般入耳式耳機都會附帶幾個不同尺寸的耳塞，讓用家選擇其中一個能夠把耳道密閉者。

一般用得最廣的耳塞材質是矽膠，也有記憶泡綿，矽膠比較耐用，記憶泡綿可以與耳道形狀更服貼，也更柔軟，不過沒矽膠那麼耐用。至於耳塞材質會不會影響聲音表現？哪種耳塞材質的聲音比較好？這二個問題見仁見智，不過其重要性都無法與能夠良好密閉相比。

641. 何謂真無線耳機？

耳罩式耳機與耳道式耳機都有無線耳機，不過真無線耳機通常指的是耳道式（入耳式）耳機，耳罩式耳機體

積較大,比較不在意真無線或假無線。藍牙耳機雖然可以用藍牙無線傳輸,不過左聲道與右聲道耳機之間是以實體線連接的。而真無線耳機就是左右二個耳機之間沒有那條連接線,全部以無線傳輸。事實上,音樂訊號是先從發射端(手機或其他有藍牙發射能力的播放器)無線傳輸到主耳機,再由主耳機無線傳輸給副耳機。由於左右耳機都能執行無線傳輸接收,所以二個耳機內都必須要有電池,有電池就必須考慮到攜帶時的充電,所以真無線耳機的收納盒通常也會具有充電功能。

▲真無線耳機在左右耳機之間已經沒有連線,完全無線傳輸,Bose真無線耳機造型超炫。

642. 購買真無線耳機要注意什麼?

除了外觀、聲音表現、價格找自己喜歡的之外,還要考慮到電池的續航力與充電的方便性。出門在外,攜帶的東西體積重量能小就盡量小,而電池真正的續航力至少也要能夠維持二位數。

▲Carol無線耳機擁有可拆卸式無線發射、接收器。

643. 是有線耳機好?還是無線耳機好?

如果兩副耳機的品質都一樣,只是有線與無線的區別,那麼有線耳機通常聲音表現會比無線好。為什麼?因為傳輸的方式,無線耳機目前大多使用藍牙傳輸(以前還有紅外線傳輸),而藍牙傳輸屬於壓縮訊號傳輸,在理論上當然無法比有線耳機好,有線耳機的音樂訊號透過訊號線傳輸,沒有藍牙壓縮。即使以目前最優的藍牙apt-X HD而言,仍然是有損壓縮格式。apt-X的資料傳輸率才352kbps,而apt-X HD其資料傳輸率也才576kbps。而Sony的LDAC雖然也是藍牙傳輸,但最高傳輸速率990kbps,也還輸給CD。同樣用耳機聽CD,藍牙無線耳機聽到的一般是352kbps的傳輸率,而有線耳機聽到的是1,411kbps。從資料傳輸率就可看出何者的音質表現會比較好。

644. 什麼是Pure Digital Drive(全數位驅動單元)?

純數位驅動,這是日本鐵三角用來驅動藍牙無線耳機的技術。一般無線耳機在接收到藍牙數位訊號之後,都要先經過數位類比轉換晶片,把數位訊號轉為類比訊號,由類比訊號去驅動耳機的振膜發聲。

而鐵三角這種Pure Digital Drive技術並沒有經過傳統數位類比轉換晶片,而是採用Trigence半導體公司的Dnote晶片,直接把藍牙所傳來的數位音樂訊號處理成數位脈波,以脈波直接驅動振膜,發出音樂。Dnote晶片內部採用32bit數位處理器,把藍牙數位訊號處理成多組(例如三組)數位脈波,直接驅動振膜的多組(三組)音圈。Pure Digital Drive的好處是沒有經過數位類比轉換,保持原來的數位訊號去驅動振膜,等於是少了一次轉換失真,也少了類比擴大機可能帶來的失真,不過驅動器(單體)的音圈必須是多組,而非一般的單組。這項技術由Trigence半導體公司在2017年公布,目前只有Audio Technica用在耳機上。

▲鐵三角Pure Digital Drive技術

645. 為何聽耳機時，我們所聽到的音場表現跟聽喇叭時不一樣？

這牽涉到二件事，一件是假人頭錄音（Dummy Head Recording），一件是頭部關聯轉換函數（Head-Related Transfer function，HRTF）。其實，這也是心理音響學的範疇（Psychoacoustics）。當我們在以喇叭聽音樂時，我們耳朵所接受到的聲波，除了從喇叭所發出者、聆聽空間反射者之外，還有聲波到達頭部、肩部、耳廓時所反射的聲波。喇叭發出的聲波可以視為耳機直接傳入耳膜的聲波，但是聆聽耳機時少了從頭部、肩部、耳廓所反射的聲波。

我們的大腦從出生開始，就已經習慣傳入耳膜的聲波是包括頭部、肩部、耳廓的反射音，也藉此在大腦中建立起所謂「音場」的經驗，只要我們以喇叭在聽音樂，大腦就會浮現出好像樂團在舞台上排列的虛擬舞台。而當我們用耳機聽音樂時，聲波直接灌入耳膜，當大腦接受到這種缺乏頭部、肩部、耳廓反射音的聲波時，由於跟原本用喇叭聽音樂的經驗值大為不同，此時大腦就無法形成一個完整的音場，只能把灌入耳膜的聲波集中在頭部中央、以及左右二側，這就是所謂聽耳機時的「頭中效應」。

▲這就是假人頭，利用這種方式來錄音，可以聽到真正寬廣的音場。

646. 什麼是HRTF？

為了解決頭中效應音場不真實的問題，科學家們早就研發出所謂的頭部關聯轉換函數（Head-Related Transfer function，HRTF），並找出解決之道。解決之道很簡單，就是聽耳機時必須採用一種稱為假人頭錄音的成品，這樣

才能讓大腦感覺聽到的就是從喇叭所發出的聲音。假人頭錄音利用一個人頭輪廓物體，在左右二耳位置放入錄音用的麥克風，由於這二支麥克風在錄音時，已經把假人頭的頭部、肩部、耳廓反射音都收錄進去，所以當我們以耳機聽假人頭錄音成品時，傳入耳膜的聲波跟我們平常在聽喇叭時相似，大腦接受到這種包含頭部、肩部、耳廓的聲波訊息時，馬上會浮現如聽喇叭時一樣的音場，此時我們就會覺得這樣的音場是符合喇叭聆聽經驗的。

從頭部關聯轉換函數中，我們可以了解，其實我們自認所「聽到」的聲音感受，都是大腦給予的，並不是單純物理聲波直接造成的結果，這種對聲波的「感受」就是心理音響學的研究範疇。

結論是：當我們用耳機在聽一般的錄音成品時，大腦所接收到的聲波訊息是不完整的，所以大腦無法組成一幅完整的音場畫面，這也就是我們在聽耳機時的現況：音樂集中在頭部中央、以及左右二側。假若我們想要用耳機聽到完整的音場，那就必須聽假人頭錄音成品。

▲Stax也有出版幾張假人頭錄音。

647. 假人頭錄音成品市面上有賣嗎？

有，但不多，現在可以買得到又很受歡迎的就是林俊傑那張「和自己對話」。這張專輯就是採用假人頭錄音。另外音響迷知道的發燒唱片公司Chasing Dragon唱片也推出幾張假人頭錄音。此外網路上可以蒐集到許多假人頭錄音的音效片段，有些音效把環繞立體效果做得很好，聽起來別有一番感受。只要是假人頭錄音，包裝上應該會標示Dummy Head Recording。

▲林俊傑的「和自己對話」就是假人頭錄音。

▲這二張Chasing the Dragon唱片公司的錄音，其實這二張CD是一樣的錄音，只是錄音方式不同罷了。如果您有耳機，不妨這二張CD都買，這樣就能夠馬上體驗假人頭錄音與一般錄音的差異了。

648.抗噪耳機抗噪的原理是什麼？

一般而言，抗噪耳機利用一個或多個裝在耳機上的微型麥克風，偵查環境噪音（如飛機上的引擎噪音），再利用耳機上的數位線路製造出噪音的反相聲波，這組反相聲波也同樣由耳機的振膜發出。理論上一個正向聲波與一個反相聲波結合之後，就會變成無聲，利用這樣的原理把環境噪音去除。

理論上，低頻噪音容易去除（如持續性飛機引擎噪音），而高頻噪音或突發性噪音比較不容易去除。換句話說，抗噪耳機並不是對於整個頻帶都擁有一致的抗噪能力，例如在低頻域能夠有50dB的抗噪耳機，在高頻域可能只有15dB的抗噪能力。所以，一般抗噪耳機會採用隔音效果良好的耳墊材質來阻隔高頻噪音。購買抗噪耳機不能光看規格，必須實際戴上比較才知高下。

▲Sony WH1000XM2的抗噪效果相當好，聽音樂的音質也很棒。

649.耳機要怎麼戴才能聽到真正正確的聲音表現？

要盡量阻隔外界的空氣，也就是要能盡量以耳罩或耳塞密閉，讓耳道內形成密閉的空間，不讓外界的空氣流通。如果耳罩或耳塞不夠密閉，影響最大的就是低頻的量感，這也是為何如果使用入耳式耳機時，一定要挑選一副適合自己耳朵耳塞的原因。更講究的則是利用耳模打造完全適合自己耳道的客製化入耳式耳機。

▲耳機不僅要戴得正確，也要戴得帥氣。

650.客製化耳道（入耳）式耳機有什麼好處？

所謂客製化，就是為耳道量身打造。客製化耳道式耳機最早來自演藝人員在舞台上的需求，由於一般耳道式耳機往往無法在耳道裡塞牢，造成舞台上表演時耳機脫落，所以就發展出取耳模的方式。

由於每個人的耳道形狀寬窄不同，如果能夠針對個人的耳道先取得耳模，再依照耳模做出耳道式耳機，這樣不僅能提升佩戴耳機時的牢固，更能保證耳道的密閉，

無論是對於使用時的舒適性或聲音表現都有正面的效果。另外，客製化還可以讓用家選擇自己喜歡的造型、色彩，配戴起來有與眾不同的感覺。要提醒您的是，客製化耳機不僅是取模、打造外型而已，還要選擇耳機發聲的單體與耳機線，所以，客製化耳道式耳機通常價格高過一般耳機很多。

▲客製化耳機是耳機迷的終極目標，可以按照自己的需求訂製，圖中是Vision Ears VE8客製化耳機。

651. 我們在耳機上所聽到的低頻跟我們在喇叭上所聽到的低頻一樣嗎？

不一樣！第一、我們在喇叭上所聽到的低頻會受到聆聽空間的影響，而耳機上所聽到的低頻不受聆聽空間的影響（直接將聲波灌進耳道內）。第二、我們在喇叭上所聽到的低頻除了耳膜所接受到的聲波之外，還要加上皮膚、骨頭所接受到的低頻震波。而耳機並沒有皮膚、骨頭的低頻震波。

▶ SuperLux HD687耳機是專業鑑聽耳機，振膜採用超高精度複合分子雙層振膜。

652. 所謂鑑聽耳機能夠拿來聽一般音樂嗎？

所謂「鑑聽」，指的是錄音室中錄音師在錄音時所使用的耳機。理論上這種耳機要求的是精確與中性無染，所以也常常被視為是高級耳機。也因為如此，很多耳機也會以「鑑聽級」來做宣傳。事實上，現在一般人所用的耳機，其價格很多都遠高於錄音室中錄音師所使用的耳機，所以再強調「鑑聽」其實沒有什麼意義，只能說是行銷噱頭。頂多，鑑聽耳機可以視為在聲音表現上比較中性、比較精確的耳機。

所以，鑑聽耳機能夠拿來聽一般音樂嗎？當然可以！

▲Pioneer的鑑聽耳機在DJ界用得很廣。圖中是SE-Monitor 5

653. 耳機要注意那些規格？

耳機主要的規格包括頻率響應（Frequency Response）、阻抗（Impedance）、靈敏度（Sensitivity）、總諧波失真（THD）、耳機型式（動圈、開放式等）、單體（Driver）尺寸、左右聲道平衡度、重量等。其中左右聲道平衡度規格很少見，總諧波失真有些耳機也沒標示。

654.購買耳機時，到底要挑阻抗低者？還是阻抗高者？

所謂阻抗低者，大約是在16-32歐姆之間，而阻抗高者大約100-600歐姆。一般而言，32歐姆以下的耳機可以直接用手機或隨身播放器驅動，而33-100歐姆之間的耳機，使用時就必須把手機或隨身播放器的音量開大些。超過100歐姆以上的耳機最好要搭配耳擴（耳機擴大機）使用，否則音量會不夠大聲、飽滿，無法正常發揮耳機實力。

到底要選用哪種耳機要看使用的場合與搭配的器材，如果是用手機、隨身聽等播放器來聽音樂，我建議用低阻抗耳機，因為這類攜帶型播放器難以推動高阻抗耳機。如果是在家裡聽，或有搭配耳擴，我建議用高阻抗耳機。高阻抗耳機雖然比較難推，但平均而言音響效果都會比較好。

一般而言，高阻抗耳機的聲音表現可能會好過低阻抗耳機，但這並不是絕對的。為何高阻抗耳機的聲音表現會好過低阻抗耳機呢？這是因為高阻抗耳機必須承受比較大的電壓、電流與音壓，通常成本會比較高，品質也會做得比較好。不過高阻抗耳機的價格通常也會貴過低阻抗耳機。

▲Tecsun HP300是300歐姆高阻抗耳機。

655.到底要選靈敏度高的耳機？或靈敏度低的耳機？

一般而言，靈敏度高的耳機比較容易驅動，如果以隨身播放器來聽耳機，靈敏度高的耳機比較佔優勢。

如果是搭配耳擴，擁有足夠的推力，靈敏度的高低就不一定是考量重點。說到靈敏度，例如通常都是標示100dB/1mW，其意義是當輸入1mW（千分之一瓦）給耳機時，耳機能夠發出100dB的音壓。通常，90dB以下的音壓我們稱為低靈敏度，100dB以上的音壓我們稱為高靈敏度。要注意的是，兩個不同廠牌的耳機，即使標示的是同樣的靈敏度數字，實際聽起來的音量大小也會不同，因為他們所測試的方式可能不同，所以以靈敏度高低的數字來決定耳機的優劣是很冒險的。

656.耳機的總諧波失真代表什麼意義？

總諧波失真Total Harmonic Distortion代表的是諧波失真的總和，通常以%來表示。耳機的總諧波失真大概都在0.1%以下，其測試方式可能會以輸入1kHz訊號，達到100dB音壓的狀態下測試其失真。一般來說，人耳很難感受出0.1%總諧波失真到底聽起來如何？但失真數字越低，代表耳機的性能越中性越精確，這是不爭的事實。

▲德國Sennheiser耳機一向認為測試規格是基礎，圖中是IE80。

657.選購耳機時，頻率響應曲線很重要嗎？

所謂頻率響應曲線，一般都標示20Hz-20kHz，不過許多耳機會標示低於20Hz與高於20kHz，例如5Hz-40kHz。其實這個數字所代表的意義除了性能上的優異之外（意味著可能耳機在人耳能聽到的頻率範圍內有較好的控制力），對於人耳的意義並不大。為什麼？因為人耳所能

聽到聲波的範圍大概就是20Hz-20kHz，而且這還是小孩才能聽到的範圍，年齡越大，人耳所能聽到的頻率響應範圍就越窄，尤其是高頻。一般成年人大概只能聽到17kHz左右，老年人可能會降到10kHz以下。

再者，很少樂器的音域低於20Hz的，大型鋼琴、管風琴、低音管、低音號、或特別製作的電子音效才有可能低於20Hz。除非為了刻意凸顯低頻音效，一般作曲家也很少會寫那麼低的音域。所以，低於20Hz的頻率響應曲線對於聆聽音樂而言，並沒有太大的實質意義。

觀察頻率響應規格時，重點是頻率響應數字後面跟著的-3dB或-6dB或-10dB。同樣的頻率響應數字規格20Hz-20kHz，-3dB強過-6dB很多，-10dB又更差。假若只有20Hz-20kHz，而沒有標示負多少dB，那麼這個頻率響應數字就沒意義了。

規格上-3dB、-6dB代表什麼意義呢？所謂-（負）指的是頻率響應衰減的意思，而3dB或6dB指的是衰減的程度，-3dB在音壓上來說就是衰減了1-4倍，-6dB就是衰減了2倍。

658. 耳機的振膜尺寸是否越大越好？

理論上，耳機的振膜尺寸越大，低頻響應會越好。不過，振膜尺寸越大，也可能導致高頻響應較差，所以振膜尺寸到底要多大才是最適合的呢？如果以單一振膜的耳罩式耳機而言，振膜的直徑最好不要超過42mm。如果是入耳式耳機，單一振膜最好不要超過6.5mm。振膜尺寸越大，雖然可以發出更大的音量，或更多的低頻，但同時也限制高頻段的延伸，也降低耳機的靈敏度。所以，到底要用多大尺寸的振膜，是經過多方考量之後所選出的最佳化尺寸，並非越大或越小越好。

659. 實驗室在測試耳機的各項規格時，到底是怎麼做的？

首先，實驗室要有一個模擬真人的頭部、耳朵與身體軀幹的模型，甚至我們的耳廓表面也要盡量接近真人。測試時，在左右二耳內放置微型標準麥克風，作為接收頻率之用。測試時啟動下載在電腦裡的測試軟體，讓受測耳機發出各種測試訊號，耳內的麥克風接收到耳機所發出的測試訊號後，傳送回電腦，電腦會以測試軟體比對原始送出的測試訊號與麥克風接收到測試訊號之間的

差異，藉此量測出各種需要的結果。包括頻率響應、總諧波失真、靈敏度、最大音壓、左右平衡度、隔離噪音的程度等。

660. 什麼是外接耳機擴大機（耳擴）？

外接耳擴就是用來推動耳機的擴大機。這種擴大機其實就是用來推動喇叭的小型綜合擴大機，只不過其輸出功率不需要如推動喇叭者那麼大，所以體積也可以做得很小。當然，也有些耳擴的體積做得跟推動喇叭者一樣大，不過這是少數。

耳擴有用晶體當作主動元件者，也有用真空管當作主動元件者；有一機式的，也有電源與主機分開二機式者。由於耳機所需要的功率是以mW（千分之一瓦）來計算的，所以耳擴的輸出功率通常不需要大，反而是必須更注重失真率，也就是音質表現要更注重。

▲耳擴已經是耳機迷非買不可的配備，性能好體積小是訴求重點，圖中是Chord Hugo 2耳擴。

661. 那些耳機需要耳擴？

通常，32歐姆以下的耳機不需要耳擴，只要手機或DAP直接驅動即可。100歐姆左右的耳機也不需要耳擴，但是必須把音量開大。超過100歐姆以上的耳機就可以考慮使用耳擴，這樣才能獲得最佳的聲音表現。一般耳擴的輸出很少超過5W者。

▲Tecsun HD-80不僅是耳擴,有高阻抗耳機、低阻抗耳機插孔,也是一個多功能播放器。

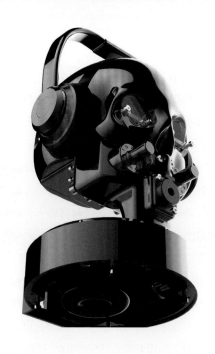

▲Metaxas & Sins耳擴是全世界造型最獨特的產品。

662. 靜電耳機所需要的耳擴與一般耳機相同嗎?

不一樣,靜電耳機由於需要特別高的電壓供應,所以其內部結構與一般耳擴不同,不能拿一般的耳擴來給靜電耳機使用,必須使用專屬的靜電耳擴。買靜電耳擴,最好買同廠專屬的耳擴,這樣才能獲得最佳搭配。

▲靜電耳機最好搭配自家耳擴。圖中是Stax SRM-353XBK。

663. 平面振膜耳機需要專屬的耳擴嗎?

不需要。平面振膜耳機也是屬於電磁式耳機,內部沒有如靜電耳機的高壓需求,所以只要配備一般的耳擴就可以了。

664. 什麼是耳擴DAC?

這是耳機擴大機加上數位類比轉換器的功能。目前流行的音樂是數位流,如果聽音樂檔,必須把數位轉成類比才能驅動耳機,所以很多耳擴都加上DAC功能,如此一來方便用家,不需要另外再買一部數位類比轉換器。有些耳擴DAC甚至可以播放串流音樂,讓耳機能夠聽各類音樂訊源,包括CD、高解析音樂檔與串流音樂。

665. 如果只是用手機與耳機聽音樂,需要耳擴甚至耳擴DAC嗎?

假若音樂訊源來自手機,手機早已內建DAC,直接把耳機插上就能聽音樂,沒有必要再用耳擴。通常耳擴所接的訊源並非手機,而是CD唱盤或DAP(Digital Audio Player)。假若耳擴本身沒有DAC,就只能接受類比訊號;如果耳擴本身有內建DAC,就可以接受數位訊號。有的耳擴DAC擁有USB端子,可以接受來自電腦或NAS的數位音樂檔。

▶Audiolab M-DAC Mini是一個可攜帶式迷你耳擴。

▲這是4.4mm端子的結構。

666. 耳機的端子有哪幾種？

最常見的是3.5mm的耳機端子，意思是其端子的直徑是3.5mm，這種小端子普遍用在手機、隨身聽上。另外有一種更小的2.5mm端子與較大的6.3mm端子，6.3mm端子常見於擴大機面板上。

另外還有平衡端子，平衡端子的規格就多了，包括3 Pin XLR、4 Pin、4 Pin XLR、Mini 4 Pin XLR、2.5mm四極端子、3.5mm 4 Pin與雙 3.5mm 端子等。另外一種是日本電子情報技術產業協會（JEITA）新推出的4.4mm平衡端子。4.4mm平衡端子大小介於3.5mm與6.3mm之間，不同的是它是五極端子。這種新的平衡端子主要是想解決傳統XLR平衡端子體積太大的問題。如果以3.5mm端子改為平衡端子接觸面積會太小，以6.3mm端子改為平衡端子體積又太大，所以才會生出一個介於二者之間的4.4mm平衡端子。

4.4mm平衡端子有五極，包括左右聲道的正極、負極，以及地極。從尖端開始往下數，分別是L+、L-、R+、R-、GND。

▲各類端子的比較。

667. 4.4mm平衡端子與2.5mm平衡端子有什麼不同？

2.5mm平衡端子是四極（L+、L-、R+、R-），而4.4mm平衡端子是五極（L+、L-、R+、R-、GND），多了一個接地極，不僅可以把雜訊導出，也可降低左右聲道的串音干擾。此外，2.5mm的接觸面積比較小，阻抗比較高；而4.4mm接觸面積比較大，阻抗比較低。

668. 平衡端子有什麼好處？

先說平衡端子與一般單端端子有什麼不同？標準的音響平衡端子是每聲道3 Pin的，這3 Pin包括1地2正3負（美規），或1地2負3正（歐規）。而一般單端端子則是一個正極與一個地極。在單端訊號線傳送中，正極負責傳送音樂訊號，地極作為接地屏蔽。由於地極不僅負責屏蔽作用，還作為訊號的回傳路徑與零電位參考，而因為訊號線本身就如同天線，會吸收雜訊進來，因此單端訊號線裡面除了音樂訊號之外，還容易會有雜訊混入其中。

前面說到單端是「共用地線」，耳機左聲道的信號會有一部分透過地線跑到耳機右邊、右聲道的信號也會跑到左邊，這就是「串音」（Crosstalk）。耳機採取單端驅動產生的串音會造成兩種負面影響：第一是兩聲道的分離度降低、也就是「開闊感」會下降；第二種影響更糟糕，兩個聲道的音訊都「混到了另一邊」的信號、使聲音變得渾濁，沒有平衡端子那麼清晰。

平衡端子的正、負代表的是二組一樣的音樂訊號，一組是正相位，另一組是反相位，請注意，每組音樂訊號都是完整的，並非正半波與負半波。除了正相與反相訊號之外，那條地線並沒有當作訊號的回傳路徑，只作為屏蔽之用。當音樂訊號傳輸時，藉著二組音樂訊號中的雜訊是固定不變的正相位，在二組正反訊號相加時，把雜訊正負抵消去除，此時留下的是二組音樂訊號，等於是單端訊號的二倍輸出。所以，一般音響的高電平單端輸出大約是2V，而平衡輸出就會有4V，這也是使用平衡輸出時聽起來音量會比較大一點的原因。所以，使用平衡端子的好處至少有二，一是雜訊降低，二是音量更大些。

669. 能否更清楚的解釋平衡線去除雜訊的原理？

平衡線去除雜訊的原理也就是差動（Differential）放大原理，可以用數學公式來說明。我們把平衡線上的正相訊號設為A，反相訊號設為-A，無論是A或-A，上面都一定會有雜訊（Noise），所以正相訊號線上有A+Noise，反相訊號線上有-A+Noise。而差動放大原理就是把這正相、反相二組訊號相減，（A+Noise）-（-A+Noise）=A+Noise+A-Noise=2A。在差動放大器中，藉著二組訊號的相減，把雜訊去除，而讓輸出電壓成了二倍，這也是所謂的共模排斥（Common Mode Rejection），把雜訊排除。

670. 耳機為何要換耳機線？

答案很簡單，因為換了更高級的耳機線之後，通常聲音表現會提升。所以，許多高級耳機的左右聲道連接線是活動的，可以拆下來換另購的耳機線。有時，更換耳機線無法讓耳機的整體表現能力提高，只是提供另外一種聽感，例如高頻比較突出或低頻量感比較多、比較結實等等。此時整體音質表現並沒有提升，但聽感改變了。

▲Audio Technica自己有推出耳機線，讓用家可以升級更換。

▲製線大廠Nordost也推出耳機線，提供更寬廣的選擇。

671. 在耳機系統的升級過程中，如果耳機已有一定水準，會建議用家如何升級？先升級耳機線？還是耳擴DAC？

建議先購買耳擴DAC，目前市面上的耳擴DAC有很多可以選擇，售價有高有低，即使是平價耳擴DAC，通常也會比直接接駁DAP還好，因為通常推力都會比較足，除非您用的耳機靈敏度很高，根本不需要外接耳擴。

672. 經常使用耳機會影響聽力嗎？

如果經常開大音量聽耳機，會造成慢性噪音性聽力受損，也代表聽神經受損。一旦聽神經受損，聽力就無法回復，這是永久性的傷害。慢性噪音性聽力受損並非所有的頻率都聽不到，而是特定某些頻率的聽力降低，如此一來，耳朵的聽感就會改變，同時也需要更大的音量才能聽得清楚對話。所以，如果要經常使用耳機，建議要把音量控制在安全的範圍內，同時不可長時間連續聽耳機，要讓耳朵得到適當休息。

673. 什麼是DAP？

Digital Audio Player數位音樂播放器，雖然字面上沒有限定它必須是攜帶型，不過大部分的DAP都屬攜帶型。DAP播放什麼音樂呢？從第一個字Digital就可以知道播放的是數位音樂。而數位音樂又可分為壓縮過的數位音樂（MP3類）與無壓縮的數位音樂（CD規格或高於CD的Hi Resolution規格）。由於DAP幾乎都是跟耳機搭在一起使用（當然也可以利用DAP的數位輸出或類比輸出接駁到音響系統上使用），所以耳機銷售多旺，DAP的銷售就有多旺。

674. 購買DAP要注意什麼？

要注意的是儲存空間大小（256GB或512GB）、最高數位訊號相容性（PCM 32bit/384kHz、DSD64、128等）、與音樂檔的相容性（MP3、FLAC, WAV, WMA, , OGG APE, AAC, ALAC, AIFF等）、藍牙規格（最好是aptX HD）、是否有平衡端子（最好是有4.4mm耳機平衡端子）、各類其他端子（最好要有USB端子、光纖端子、類比輸出端子）、電池續航力（至少二位數）、耳機驅動力（以mW計，光看數字不準，要親自試過才知

道）。最新的要求是能否與MQA相容？還有能否支援Wi Fi？觸控螢幕已經是基本要求。

675. 要如何辨別DAP聲音表現的好壞？

帶一副不錯的耳機去試聽，以流行音樂、爵士樂、古典音樂輪流播放，最好能夠滿足這三種音樂的需求。聲音聽起來要清晰、飽滿、結實、活生，但是又不會刺耳，音質聽起來要有甜味有光澤有水分，不能乾乾澀澀的。

Sony耳機結構解剖圖

▲Fiio M7可連續聽音樂20小時，甚至可待機40天。

電源處理

676.電源處理的重點是什麼？

第一、電源要穩定。第二、電源要乾淨。第三、電源要充足。事實上，電源穩定與充足可以視為一體，如果電源不穩定，大概也無法充足供電。而電源乾淨與否就是音響迷頭痛的另一件事了。目前市面上存在各式各樣的電源處理器，大多是朝這三個方向做處理。

677.如果家裡的市電電壓經常不足110V，要怎麼辦？

很簡單，可以打電話給台電，台電馬上會派人來府上量電壓，也可以免費為您提升電壓。問題是，公寓的供電通常都是好幾戶連在一起的，所以您必須先取得其他用戶的同意書，大家都同意把電壓提升，台電才會替您升壓。

678.有些人在聆聽空間裡拉電源專線，有這個必要嗎？

如果以光是換條電源線，就能改善音響效果這個角度來看，拉更長的專線，當然可以改善音響效果，只是不知道專線所用的導線是音響等級的那種電源線？還是一般電工電源配線？無論是音響廠家的電源配線，或電工的電源配線，都要記得謹守安全原則，一定要依照電工配線規範，不能亂配。

679.如果家裡只有一個電源總開關，從這裡拉電源專線會有效嗎？

一般家庭，所有的用電都從同一個電源開關而來，在此拉電源專線也是不得已的選擇，除非府上有二個獨立的電源總開關，可以一個讓音響專用，另一個則是家庭電器、照明使用。無論是從同個電源總開關、或從另外一個電源總開關拉電源專線，都會有改善的。事實上還有很多音響迷連壁插都換成音響用的，不是一般電工壁插。

680.如果音響用電與其他家庭用電混在一起用同一個電源總開關，其他電器的干擾會不會影響到音響器材？

會的，因為總開關雖然有許多獨立的無熔絲開關，但是所有的電迴路都會串在一起，所以家裡的冰箱馬達、洗衣機馬達、甚至日光燈的閃爍都會有雜訊串入電源迴路，也會進入音響器材。這也是為何市面上有那麼多電源濾波器的原因，這些濾波器不僅可以濾除電源迴路裡的突波、雜訊，也可濾除從空氣中傳來的RFI射頻干擾。

681.市面上有音響級的總開關電源箱，把家裡的總開關電源箱換成這種電源箱，對聲音表現的提升有幫助嗎？

這類音響級專用總開關電源箱無論是在箱體材質、配線、端子、甚至無熔絲開關都特別講究，其效果應該會比一般總開關電源箱好。不過，想要更換這種音響級總開關電源箱，一定要找有合格證照的電工來處理，千萬不可自己動手。

Monitor Acoustics Studio A8專業電源箱，每一處細節都比蓋房子時用的電源箱還講究。

682. 一般家庭內電源迴路的干擾會來自哪裡？

電梯、電爐、微波爐、捕蟲燈、數位器材、交換式電源、鹵素燈、調光器、冰箱、電視、電腦、空氣清淨機、除濕機、洗衣機、日光燈等等，這些器材都會發出EMI電磁干擾與突波。除此之外，現在日益普遍的無線傳輸器材、包括手機、藍牙喇叭等等也都會帶來干擾。

683. 聆聽空間要用什麼燈具比較不會產生雜訊？鎢絲白熱燈炮不會產生雜訊嗎？

鎢絲白熱燈炮比較不會產生雜訊，因為沒有啟動器，也沒有電子線路，是最單純的照明。

684. 這麼說來，只要使用電源濾波器就能去除電源迴路裡的突波、雜訊，讓電源變得乾淨嗎？

沒有那麼簡單，一來電源濾波器不一定能夠把所有的雜訊濾得乾乾淨淨，再者電源濾波器一般都只能使用在小耗電的器材上，如果用在後級，可能就會讓電源有被「扼住喉嚨」的感覺，只是輕重程度不一而已。這是使用電源濾波器可能要付出的代價。當然，還有一些濾波器宣稱不會有副作用，這就要以實際使用來驗證了。

685. 如果把自己家裡的市電弄乾淨，鄰居的市電雜訊就不會傳入我們家嗎？

還是會。不過有拜有保庇，把自己家裡的電源弄乾淨了，總是比什麼都不做還要好。

686. 要如何才能知道家裡的電源已經被濾波器濾除乾淨？

市面上有一種測試電源雜訊的儀器，不貴，體積也不大，如Audio Prism Noise Sniffer，只要把它的電源線插入電源插座，如果電源迴路裡有雜訊，它就會響。這類雜訊感知器可以偵測電磁干擾EMI、射頻干擾RFI，很好用。

▲Audio Prism Noise Sniffer是很有效的電源雜訊偵測器，把它插在插座上，如果電源有雜訊，它就會發出雜音。

687. 如果使用電源濾波器來濾除電源迴路內的雜訊，會有被扼住喉嚨的感覺，還有其他更好用的方法嗎？

有！隔離變壓器就是其中一種。Isolation Transformer隔離變壓器主要作用在把透過電源線路傳遞的電磁干擾（EMI）或各類突波隔離，達到淨化電源的目的。不過，還是要注意隔離變壓器的容量，如果想要使用在後級，其容量一定要大過後級本身的變壓器容量。

隔離變壓器的工作原理與一般電源變壓器相同，不過其初、次級繞組相同（也就是初級電壓與次級電壓相同），它的有效與否取決於內部鐵芯與繞組、一次繞組與二次繞組之間的屏蔽與接地是否做得夠好。

此外，隔離變壓器的電源本身也要接地，否則進入隔離變壓器初級線圈的雜訊無法透過接地導出，將會影響隔離雜訊的效果。屏蔽做得好的隔離變壓器還可以屏蔽RF，讓電源更純淨。

其實，各類變壓器都是由線圈（電感）構成，它本身就是一個低通濾波器，過高的頻率會自動濾除（真空管輸出變壓器的高頻限制就是這個道理），如果能夠得到夠好的屏蔽與隔離，自然就能發揮消除高頻雜訊的能力。至於一般訊源與前級使用隔離變壓器大多不會有什麼問題。

▲Isoclean Power 隔離變壓器擁有多種電壓輸入與輸出,適用範圍寬廣。

688.除了隔離變壓器,還有沒有別的方式?

有!有一種類似擴大機的機器,它利用內部的電子線路,把輸入的AC電源再造一個乾淨的AC電源,事實上可以說是一個「電源擴大機」。再造出來的110V交流電源不僅乾淨,而且連電源諧波失真都可以監控,還可以有限度的調整電壓,讓夏季尖峰用電時期往下掉的電壓(例如105V)補足。這種電源處理器可說是目前最理想的,電源處理所訴求的穩定、乾淨、充足它都做到了,而且聽不出有副作用。您只要選擇最大的型號,就可以放心使用在訊源、前級與後級身上。

▲PS Audio Power Plant 20是非常全面的電源處理器,它再生一個乾淨的電源,而且可以顯示電源失真等訊息。

689.通常我們不是説電池是最乾淨的供電嗎?有沒有以電池為主的電源處理器?

有!德國有一種電池設備就可以提供音響系統乾淨的電源,它的作法是這樣的:AC市電進入這部電池內部之後,先把交流轉成直流,儲存在內部的巨大電池中。輸出時利用變頻裝置,把電池裡的直流電轉為110V交流,音響器材只要把插頭插在這部電池上的插座就可以了。

由於電源雜訊在從交流轉成直流之後,就已經被去除了,所以電池裡的直流電是穩定乾淨的。在使用時,可以選擇暫停充電、或一邊充電一邊使用,即使是暫停充電,電池所儲存的電容量也夠幾天使用。一旦停止使用,內部就會自動接上充電,讓電池內部的電不虞匱乏。這種電池也有不同的容量,想要把後級接上,最好是購買容量比較大的型號。這種電池唯一的問題就是體積很大,擺在聆聽空間中很難不礙眼。

▲德國Stromtank S2500是適合一般音響迷使用的電池。

690.聽人説音響的接地很重要,到底什麼是接地?

接地其實是建築法規中必須做到的,所有的家庭配電迴路都要接到大地,接地的目的之一是要把電源迴路中的雜訊導到大地中,讓雜訊不會干擾電器的效能。除了去除雜訊之外,接地還有避免電擊的效果,可以保障人身的安全,所以每個家庭內的電源迴路理論上都會有接地。台灣的老建築裡通常用的是二孔插座,只有火線與水線,並沒有地線。而新的建築用的通常是三孔插座,除了火線與水線之外,中央那根圓棒就是接地棒。現在的電器用品,大部分也都是採用三Pin公插,已經很少是二Pin公插了。

691.既然每個家庭的電源迴路都會有接地，那麼為何還有很多音響迷強調要接地呢？

問題出在建築物的接地沒有徹底執行，使得電源迴路中的雜訊無法有效導引到大地，所以音響迷還是要做接地處理。

692.到底要怎麼做接地？

理論上每戶家庭的電源總開關的接地端要接一條導線，連接到戶外泥土地，再把導線與銅棒連接，打入潮濕泥土地，完成真正的接地。接地效果的好壞端視接地電阻的高低，如果接地電阻太高，那麼接地的效果就會變差；反之，接地電阻如果越低，接地效果就越好。通常，接地電阻值要求在1歐姆以下。這樣的接地在實際上是很難執行的，所以大部分音響迷都對接地一籌莫展。另外還有一種接地方式是埋設接地板，其功能與接地棒相同。

693.有沒有簡單的方法可以檢查自己家裡的電器到底有沒有接地？

市面上有賣一種帶有小液晶顯示幕的驗電筆，使用時手握驗電筆上的金屬點，再以驗電筆前端的螺絲起子接觸電器的金屬外殼(不要有漆)，此時液晶顯示幕如果會亮燈，但沒有顯示數字，那就代表這個電器是有接地的。反之，如果顯示幕有顯示幾伏電壓，那就代表接地不良甚至沒有接地。

694.用接地棒的方式恐怕不是一般公寓能夠做到，有沒有比較簡單的方式呢？

有！可以利用一塊鐵板放在陽台來取代接地棒，不過其效果並沒有真正的打接地棒到泥土地那麼好。

695.還有沒有更方便的接地方式呢？

最近幾年，接地盒開始流行。所謂接地盒就是一個盒子，裡面裝了不知名的材料、石材或礦物質，水泥、銅塊，銀等，宣稱可以達到接地的功效。到底這種接地盒的所謂「接地」與真正打地棒的接地效果有什麼差異呢？我沒有比較的經驗。

▲Monitor Acoustics的電源箱接地盒，以及電源接地盒。

696.以上所說的接地盒是不插電的，有沒有要插電的接地盒？

有！這種主動式的接地盒內部有中央處理器，可自動做運算，判斷電源環境，做水線火線判斷。其運作是提供一個準確的參考電位給所有接在接地盒上的器材，修正音響器材變壓器二次電源電路機殼與一次側接地的電位落差，達到接地的目的。

▲Telos GNR是要插電的主動式接地盒。

697.到底這種被動接地盒或主動接地盒要怎麼跟音響器材連接呢？

有的音響器材背板上會標明GND(也就是0電位)端子，這就很明確的指出要把接地接在這裡。如果沒有GND端子，那就只能接在空出來的RCA端子負端上。

698. 很多音響迷都説電源的極性很重要，一定要一致，但是要怎麼知道電源插座的極性正不正確呢？

按理說市電是交流的，怎麼會有極性呢？其實是有的，因為市電一般分為水線(中性線)與火線（二插式），或者在水線與火線之外，還加了地線（三插式）。有些二插式插頭會有其中一端比較寬（水線端），另一端比較窄（火線端），這也是要讓我們在插插頭時，所有的電器都擁有一致的電源極性。不過由於蓋房子時，水電工不一定依照標準規格施工接線，所以我們仍然要檢查是否插座的極性都一致。

檢查的方式其實很簡單，去買一個接地、極性檢測器就可以了。這種檢測器上有一個三插插頭，把它插入三插插座，檢測器上面的各種燈號就會顯示。不同的燈號代表不同的狀況，可以檢測火線與水線是否正確？地線是否有接等。

▲這個小小的插座跟滑鼠差不多大，可以顯示電源極性正確與否，以及是否接地，很好用。

699. 除了插座的極性一定要一致之外，聽説音響器材內部電源的極性也要一致，如果不一致，會有什麼影響呢？

一般我們家裡使用的牆上壁插，或者我們所使用的排插，只要買一個接地、極性檢測器就可以查出極性是否一致。但是，音響器材內部電源變壓器的極性我們就很難檢查了，因為想要檢查電源極性，要插電才能檢查啊。器材插上電，難道您要拆開機器，去量電源變壓器的那三條線嗎？

所以，假若您已經把壁插、排插的電源極性都弄正確了，接下來就只能用耳朵聽，怎麼聽？把電源公插反插聽聽看，看看聲音有什麼改變？問題又來了，現在的電

源線都是三插，而且火線與水線寬度不同，就算你想反插，也無法插進去。怎麼辦呢？

目前市面上有一種特殊的排插，上面有極性反轉按鈕，您可以一邊聽一邊按反轉，聽聽看聲音表現有什麼變化？如果您聽到的是更開闊的音場、音場內的空間感更好，樂器人聲更浮凸，這就是對的極性。如果極性不一致，聽起來音場比較沒那麼開闊深遠，層次也會沒那麼清楚，有時音場還會不夠高。

▲Vertere的HB排插擁有電源極性切換的裝置，可以用耳朵聽聽看哪種極性才對。

700. 如果檢查出來，發現音響器材的電源變壓器極性接錯，要怎麼辦？

您不可能拆開機器內部去改電源變壓器的接線，唯一的方法就是改公插這頭的接線。可是，很多電源線的公插是一體成形的，不可能割開去把火線水線改接，此時就要找一個二插的轉接頭，且轉接頭的那二根插的寬度要一樣，這樣正反都能插入插座。假若您可以拆開電源線的公插，把裡面的火線水線位置對調，這樣也可以改變極性。建議您一定要把插座、排插、音響器材的電源極性通通弄正確，這樣才能獲得最好的聲音表現。當然，最好用又不會破壞電源線的方法就是上述擁有極性反轉裝置的排插。

701. 如果不想拉專線，也不想使用電源處理器，只使用排插，有什麼要注意的地方？

建議至少使用二個排插，一個給數位訊源或數位器材使用，另一個給非數位器材(如擴大機)使用。而且，這二個排插不要插在同一個壁插上，最好分開有一些距離，這樣可以把相互之間的雜訊干擾降低一點。因為數位訊

源或數位器材所發出的雜訊會干擾到擴大機的電源。

通常,前級、後級最好插在同一個排插上面,這樣二者的對地電壓(也就是零點參考電壓)才會比較一致。如果分別插在不同的排插或插座上,對地電壓可能會不一致,這樣也會影響聲音表現。

▲Nordost QX4 Power Purifiers與QB8排插,上面有QK1與QV2交流處理器。

702.市面上有很多種排插,到底要怎麼選擇?

音響用的排插通常比較厚重,很多是用金屬製成,如果能夠用銅做成的排插那更好。排插的導線要夠粗,排插本身的重量要夠重,才能避免振動的影響。此外,排插還要注意承受電流的能力,想要給大功率後級使用,至少也要能夠承受15安培以上。

▲Furutech e-TP609排插採用NCF材料。

703.有些排插附有濾波功能,這會比一般排插好嗎?

附有濾波功能的排插通常只能應付非後級類的器材,後級盡量不要插在有濾波功能的排插上面,否則後級的動態範圍可能會被限制。

▲Kharma電源排插沒有濾波裝置,但內部有減振措施,不怕電源喉嚨被扼住,可以用在後級上。

704.市面上電源處理產品百百種,價錢也差距甚大。考慮到花費以及實行難易度,處理電源第一步最好從哪裡開始著手?

如果可能,第一步就是從電源總開關處,選一個分開關作為音響專用,從這個開關拉專線做成排插。假若不考慮拉專線,第一步要做的就是購買一部電源再生器,這是功能涵蓋最廣的電源處理器。

▲Audioquest Niagara Low Z Power是低阻抗、消除電源雜訊的電源處理器。

705.濾波器、隔離變壓器、電源再生器、大電池或其它技術,每一種都是標榜提供好的電源,到底那一種最好用?

以我的經驗,效果最全面的是電源再生器,因為它的體積沒有大電池那麼大,功能比濾波器、隔離變壓器還多,唯一要考慮的是越大的電流輸出就越貴,自己要決定到底要買多大的電流輸出機種。當然,同樣是濾波器、隔離變壓器、電源再生器,它們也會因為各家技術的不同而有不同的聲音表現。

▲Accuphase的Clean Power Supply也是多功能電源處理器,可抗EMI、RFI干擾、可整波形,還有許多功能,是要插電的電源處理器。

706.一個聆聽空間的專線供電應該怎麼做?

以下,我們請台灣Monitor Acoustics把拉專線與接地線的做法完全公開,一個圖一個說明,讓大家能夠很清楚的知道專線與接地該怎麼做。

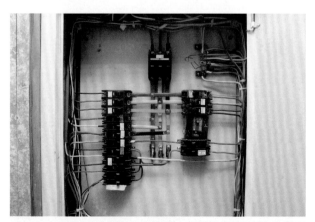

01.一般家庭常見的電箱中可以看到一個個整齊排列的無熔絲開關,一個無熔絲開關代表就是一個電源迴路,每個迴路電工會規劃不同居家空間安排插座,提供日常生活所需的用電。

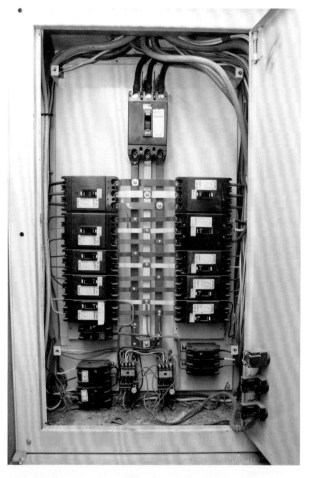

02.一般做法都是從原本電源箱分一個獨立迴路出來,給音響專用。或者利用這條獨立迴路多做一個音響空間專用的配電箱,並進行接地處理。

03.如果家裡能有二個電源箱,留一個做成專業的音響空間配電箱,這個電源箱要獨立於一般家庭配電箱,只提供音響系統的用電,不與其他電器設備共用,好讓音響器材使用的電源能徹底隔離干擾。 如果沒有第二個電源箱,那就要從原本的電源箱中拉一條迴路出來給這個音響專用電源箱。

07.地線應與銅棒連接,再固定在接地石上。

04.專業音響配電都應該做接地處理,把所有的的雜訊會跟著接地線導向大地,可以屏蔽掉電磁波的干擾,並且保障使用電器者的安全。

05.電箱配接電線需要仔細施工,所使用的零件也要講究。

06.正確的接地需將地棒打入大地中,也就是一樓地面的土地裡。

08.接地石固定至大地後即可覆土。

09.接地石周遭的土壤需灑水,讓接地石保持潮濕提升導電效能。

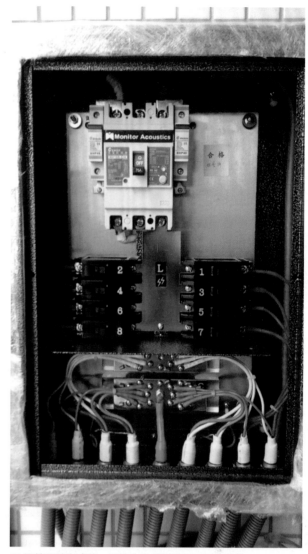

11.電箱配線完成後,需檢查各部電線是否正確連接。

10.完成上層土壤覆土,接地即大功告成。

12.迴路通電後檢驗插座電壓與供電狀況是否正常。

▲感謝Monitor Acoustics提供照片。

223

707. 更換線材是建構一套音響系統中，第一優先要做的事嗎？

不！當您把聆聽空間處理好、器材的搭配也都搞定之後，再來就可以藉著更換線材來讓音響系統的表現更上一層樓。這就好像雕刻，當您已經把外觀雕好，剩下的是細部的琢磨時，那就是更換線材的時候了。如果買回音響器材一開始就換線，此時獲得的變化不一定正確，您也不一定能聽出真正的「改善」。

▲Nordost以扁平線材起家，也就是所謂Leif Cable，導體採用鍍銀OFC單心線，每股以FEP絕緣材料隔離。

708. 更換線材一定會讓整體聲音表現提升嗎？

不一定，如果沒有選到正確合拍的線材，您獲得的只是「改變」而已，而非「改善」。所以，想要獲得最佳的線材搭配，您必須先要能夠分辨何者是改變？何者是改善。

709. 越貴的線材一定適合自家的音響系統嗎？

昂貴的線材一定有他昂貴的道理，但不一定就適合您的音響系統。線材與音響系統之間的搭配是否合拍，決定著整體音響效果是否能夠提升，所以不一定要找昂貴的線材，應該找到「最適當」的線材。

▲Kharma Enigma Veyron是他家最頂級線材，線身手工縫製，上面還印有Kharma圖案，接頭鍍玫瑰金。

710. 既然線材是排在音響空間處理、器材搭配之後才來講，那麼線材重要嗎？

線材是音響系統中，最多迷思的一項，有些人從理論上來判斷，認定線材應該不會產生什麼差異。但是從音響迷的實戰經驗中，線材卻起了非常重要的「補足最後一口氣」地位，這種「補足最後一口氣」的重要性不是堅持要有理論基礎支撐的理論派可以感受到，一定要有實際深入調聲經驗者才會了解。

線材不重要嗎？我們反過來從另外一個角度思考，如果線材的作用真的跟鐵衣架一樣，只要能導通電流就好，二者的效果無法分辨，為何從Monster Cable開始，那麼多線材廠家投入這個領域？為何又有那麼多音響迷孜孜不倦於更換線材？今天那麼多線材廠能夠生存，那麼

多音響迷購買線材，難道都只是因為線材廠的宣傳洗腦與音響迷的心理作用所致嗎？如果真的可以用這種簡單的二分法來判定，那麼所有會購買不同線材來調聲的人是不是都是傻瓜？還是說，那些堅持線材不會影響聲音的人是耳朵有問題？以我多年的音響調聲經驗總結，我要說線材非常重要。

711. 能否舉例說明線材如何改變聲音表現？

我舉一個簡單又極端的例子：一般人都認為數位線只是傳輸0與1的數位訊號，沒有道理會影響聲音，除非線材有重大瑕疵，把大量的0與1漏失了。我也是這樣想，不過曾經有一次，我把一條平衡數位線換上我的CD轉盤與數位類比轉換器之間，突然整個聲音都改變了，原本好聽的小提琴變得不夠委婉，不夠細緻，不夠甜美。原本木頭味足、嗯嗯鼻音適當的大提琴變得笨重沉重粗糙。原本清爽的女聲變得更厚，好像年紀老了好幾歲。

當我換回原本的數位線時，同樣是平衡數位線，但正確的小提琴、大提琴、女聲又回來了。區區一條數位線，就能造成那麼大的差異，那種差異是音樂好聽跟不好聽的差異，不是要很仔細聽才覺得「好像」有差異的微小改變。到底是什麼原因造成？我不知道，我只是聽到了這樣的差異，您說，線材重不重要？不僅DAC與轉盤之間的數位線如此，USB線聽起來也會有不同，這種現象對於堅持以理論來「聽」聲音的人是不可思議與無法接受的。

其實這種情況在漫長的調聲過程中經常會出現，有時候光是換了一條電源線，原本不夠好的小提琴高頻表現就獲得決定性的改善。這些換線的奇妙改善沒有親身經歷是無法了解的。

▲西班牙Fono Acustica Virtuoso數位線導體採用金銀合金，端子是請製錶師傅手工雕琢，豪華至極。

712. 為何區區一條數位線就會讓聲音改變那麼大呢？難道那條換上的數位線本身不好嗎？

我如果確實知道真正的原因，就可以製造出無敵線材了，我所知道的只是許多「可能」而已。或許這條數位線的端子有問題，或許焊接有問題，或許經過特別調聲。總之，那條換上去讓我覺得聲音變成不好聽的數位線，後來接在別套數位系統上又變得好聽了，所以應該不是說那條數位線本身不好，而是另有原因。但無論是什麼原因造成，聽起來聲音真的變差了。

713. 既然數位線本身沒有問題，到底是什麼因素造成聲音變得不好聽？

我認為可能是這條數位線的聲音個性影響了整體音樂平衡性，這條數位線的聲音傾向中低頻、高頻內斂，中頻、低頻量感多。這樣的數位線一旦用在本來中頻與低頻量感豐富的系統上，整個中頻與低頻就過量了，小提琴、大提琴、女生都因為過量的中頻、低頻而失去平衡。一旦音樂的平衡性被破壞，整體聲音就不好聽了。反之，後來這條中頻、低頻量感豐富的數位線被用在一套中頻、低頻比較單薄的數位系統上時，就成了救星，因為它補足了原本不夠的中頻與低頻，讓音樂達到該有的平衡性。

▲Cardas的線材以黃金比例排列，導體採用4N無氧銅李茲線，作法與眾不同。

714. 如果線能夠做得很中性，那線材不就不會影響聲音表現了嗎？

理論上，沒有線材就是最好的線材，線材存在於音響系統中是不得已的，線材不會讓音響系統的聲音變得更好，只是劣化的程度不同而已。我們所謂好的線材，也就是劣化最少的線材，或者是聲音個性搭配最適當的線材。所以，如果能夠把線材做得很中性，沒有劣化，沒有染色，我相信大部分的線材聽起來都會差不多。但，在現實世界中，絕對的中性、沒有音染幾乎是不可能的。何況每個人家裡的音響系統也很難絕對中性平衡，所以以線材的個性來做音響系統的搭配是不可避免的。

715. 能不能用比較科學的方式來說明，到底是什麼因素影響了線材的聲音表現？

從各家線材廠所公布的理論依據來看，線材有太多的因素會影響聲音表現，他們的解釋也是有理論依據的。在此不必講得那麼細那麼深，就以最基礎的層面來看，線材裡一定有電阻、電感與電容，電阻會影響電流通過的多寡，電容會形成濾波網路，造成一階低通濾波效果，電感的影響較小。但也會造成影響。不過，假若訊號線、喇叭線很短，這種一階低通濾波效果並不會明顯。

除了造成低通濾波網路之外，另一個科學性影響聲音的因素就是噪音，噪音來自器材本身，也來自空氣中的RFI射頻干擾與EMI電磁干擾。所以，線材的屏蔽方式也影響了聲音表現。

再來還要注意的是電容效應，當您把二條導線並排接近時，這二條導線之間就會形成電容效應。當電容量越大，您損失的高頻就越多，所以，不管是訊號線、喇叭線，如果左右聲道或正負極能夠分開獨立二條線，都會比二條黏在一起還好。

有關線材的科學分析，Waldo Nell寫過一篇論文，標題是「The Real Science Behind Audio Speaker Wires」（2016年9月7日發表）。內中有很詳盡的科學分析，有興趣者不妨上網搜尋。

716. 這樣說起來，即使從科學的角度來看，更換線材也會改變聲音，為何還有許多人認為線材沒什麼差別？甚至說把鐵衣架拉直也能當線材使用呢？難道是因為有些人耳朵不靈光嗎？

不是耳朵不靈光，一個原因是那個人根本還不懂得判斷聲音的好壞；另一個原因是音響系統中（包括空間與器材），還有太多嚴重扭曲的地方，這些嚴重扭曲的地方就像是混濁的水，此時即使你再加入一把細沙，還是看不出已經加入細沙。一旦這瓶混濁的水弄乾淨了，透明了，此時你只要加入幾粒沙，就可以看得清清楚楚。嚴重的扭曲掩蓋了更換線材的差異，這就是讓有些人聽不出線材差異的原因之一。

對線材持反對意見的人，通常所持的理由是：找幾條線在某個地方做盲眼測試，大家都聽不出差異，所以斷定線材是騙人的。或者，持反對意見的人以現存的電學、物理理論來反駁線材會改變聲音。對於第一類反對者，他們要檢討的是，他們所選的測試場所音響效果如何？如果本來就無法再生美妙的音樂，怎麼會聽得出來更換線材的差異呢？

對於第二類持反對意見的人，我要說，他們可能忘了人類的雙腳還無法離開地面時，大部分人都相信地球是扁平的，走到盡頭就會掉下去。我的意思是，人類的科學發展有很大部分是在解釋早已存在的自然現象，所以，現在雖無法完整解釋為何線材聽起來會不同，但不能因為無法解釋就否認其現象的存在。就好像空氣是肉眼看不到的，但您不能因為肉眼看不到就否認有空氣存在。

717. 具體來說，線材的那些地方會影響聲音表現？

表面上看起來，線材只不過是一條粗細、軟硬、長短不同的導體而已，但內中卻有許多學問。導體材料本身會影響音質、屏蔽與絕緣的方式也會影響音質、導體的幾何排列與編織方式會影響高、中、低頻段量感的分布、導體的焊錫同樣也影響高、中、低頻量感的分布與音質、線材的端子也會影響音質的好壞。總之，線材的每一吋幾乎都會影響聲音表現。

227

718. 線材的幾何結構大概可以分為幾種？

市面上常見的幾何結構大概有併行結構（二條導線平行，如vdH）、絞線結構（多股導體絞繞，大部分品牌都如此做）、李茲結構（細股導體相互絕緣，如Audioquest）、編織結構（如紡織品交叉編織，如Kimber Kable）、同軸結構（正極為中心、負極在同心圓周圍，如Crystal Cable）、扁平結構（多股扁線平行排列，如Nordost）、等。此外還有各式各樣多種作法無法一一詳述。各種線材的幾何結構各有各的理論，也各有各的優點。如果真有某種幾何結構完勝其他結構，那世界上也不會有那麼多種線材了。

▲Crystal Cable線材結構之一，導體是五股銀金合金，中央以一條Aramid纖維支撐線身，屏蔽層採用鍍銀單結晶銅，再來是環保材料透明層，最外則是抗過敏保護層。

▲Cardas線材的結構很複雜，可以看到裡面用了許多容納空氣的小管子，以空氣作為絕緣。

719. 一般線材都會有屏蔽層（Shilding），那是要屏蔽什麼呢？

主要是屏蔽射頻干擾（RFI）、電磁干擾（EMI）與靜電雜音（ESI）。

720. 線材屏蔽的作法有哪些？

最簡單的屏蔽作法就是在導體周圍加一層鋁箔，或者以鋁箔、塑料箔、鋁箔（或鋁箔與Kapton）做三重屏蔽。更有效的屏蔽是在箔膜屏蔽之外再加上金屬編織屏蔽層。當RFI或EMI接觸導屏蔽層時，有的會被擋回去，有的則進入屏蔽層，順著屏蔽層進入地端導引出去，這樣就不會進入導體。

▲從Shark的線材結構中，可以看到屏蔽層的作法很講究。

721. 除了屏蔽層之外，線材還會有絕緣層（Insulation），絕緣層的作用是什麼呢？

絕緣層的作用並非阻擋RFI、EMI或ESI，而是做為導體與屏蔽層之間的介質，讓二者相互絕緣。另一個作用就是當作線材外皮，隔絕空氣、濕氣，並且增加線材強度，保護線材不受外力破壞。請注意，絕緣層是以不導電材料製成的，與屏蔽層可以導電不同。

絕緣層的材料通常是PVC、PP、PE、尼龍、Teflon等這類塑料複合材料，也有紙質、棉質、橡皮、等，甚至有用油、空氣來當絕緣材料者。

▲Neotech Nemoi 3220線材的結構，它的導體採用扁平OCC，加上一層鐵氟龍絕緣，再加上PE、棉、PVC、Mylar多層絕緣，屏蔽層是編織銅網，最後再加上一層PVC外皮。

722.線材並非主動元件，沒有放大作用，它是如何改變聲音的？

對於線材，您必須要有以下的基本概念：只要有電流從導體通過，這個導體的周圍就會產生電場與磁場。而電場與磁場的強弱又端視電壓與電流的大小而定，通過的電壓大，產生的電場就比較強；通過的電流大，產生的磁場就會比較強。要提醒您的是，這裡所指的電壓電流是指交流而言，因為只有交流電才會起感應，直流電並不會起感應。當然，透過訊號線或喇叭線傳遞的音樂訊號就是交流訊號，所以才會有電場與磁場的問題。

線材一方面自己會因為導電而產生電場與磁場，另一方面卻又會如天線一般，吸收各種RF射頻干擾與EMI電磁干擾，這些干擾雜訊進入線材之後，雖然頻率很高，不是人耳聆聽範圍，但還是會對整體聲音產生負面影響，尤其是對擴大機，所以線材本身的屏蔽也很重要。最簡單的屏蔽方式就是在訊號線裡加一層金屬網罩當作屏蔽層，例如常見的同軸線就是如此。不過，屏蔽層的接地必須講究，通常最理想的屏蔽層必須一端接地，另一端不接地，這樣才可以避免因為二端接在不同的「地位置」上而產生不同的對地電壓差。

假若因為二端各接不同的地端而產生電壓差，就會在這二個接地點之間形成一個迴路，也就好像一圈線圈。線圈會感應磁場，由此會有哼聲感應。通常這個問題會發生在真空管擴大機上，對於訊號線所傳送的音樂訊號不至於有太大影響。但是有些線材公司就抓住這個現象，讓訊號線一端接地、另一端不接地，並在線材上標明方向性，用以凸顯線材的獨特性。

723.為什麼不同的線材會有不同的聲音表現？

這牽涉到導體本身的純度、材料、導體的編織方式、導體與屏蔽層的幾何安排以及不同的絕緣層材料。例如好幾個9（99.9999％）的高純度無氧化銅，長結晶銅、銀或鍍銀、摻金摻鈹等材料都會導致聲音的不同。有的線材內部導體分為幾種線徑不同的導體絞合在一起，有的導體內部雖然有好幾股，但卻以同心圓或其他各種方式排列，這些做法都會影響聲音表現。

除了以上的差異會影響聲音表現之外，線材本身的電感量與電容量也會影響聲音表現。有的廠牌甚至還在線材上面加上一個黑盒子，盒子裡裝的是濾波線路（濾除的頻率是人耳可聽範圍之外）。甚至還有在小盒子裡裝上小燈泡者，這樣的設計當然直接影響到聲音的表現。

購買線材不必迷信，任何的設計理論僅供參考，但使用線材卻必須有基本知識。有哪些基本事項要注意呢？第一、線材的插座插頭要定期清潔、鎖緊，假若喇叭線頭有氧化現象，也要毫不吝惜的剪除。第二、電源線不能與其他線材混在一起，最好是遠離，假若一定要擺在一起，要想辦法讓電源線與其他線材呈直角相交，不要平行放置，這樣才不容易感應哼聲。第三、所有線材都切忌捲成圈圈，因為導體捲成圈圈就會形成電感，而電感卻會影響聲音表現。第四、線材能短則短，除非少數線材標榜相位修正，一定要有最低長度。不過要提醒您的是，太短的線材有時用在另外一個地方時可能就會不夠長，這也是要考慮的實際面。

▲惡堡亞伯拉罕電源線可說是性價比最高的線材之一。

▲MIT ACC268喇叭線可說是前所未有的設計，所謂ACC就是Articulation Control Console，就是那個龐大的盒子。上面有四個調整鈕，除了高、中、低外，還有一個2C3D(2 –Channel 3-Dimensional)調整。

724.線材導體大概可以分為幾種？

最常見的是銅，再來是銀，還有各類合金，包括銅金

合金、銅鈹合金、銀金合金，還有銅鍍銀、銅包銀等等等。另外還有碳纖維也被拿來當線材導體。

725. 銅導體材料大概分為幾種？

一般最常見的銅導體材料是銅（Copper，其實用在音響導線上的是電解銅，純度比Copper還高）。而銅又分為無氧銅（Oxygen-free Copper）、長結晶無氧銅LC-OFC（Long Crystal OFC）、大野連續鑄造OCC（Ohno Continuous Casting Process）長結晶銅、PCOCC（Pure Copper by Ohno Continuous Casting Process）等單結晶銅。PCOCC是日本古河的商標，在2013年就停止生產了。另外還有一些特定廠商的特定商標說法，就不一一列舉了。

所謂無氧銅是什麼意思呢？當銅在空氣中溶解、抽線、披覆過程中，會在銅內摻入空氣，這就是一般的銅線。而所謂無氧銅就是在沒有空氣的環境中溶解、抽線、披覆，讓銅的空氣含量盡量降低，這就是「無氧銅」。因為銅線含氧量少，所以導電率也會提高一些。

到底長結晶銅的一個長結晶有多長呢？OCC的結晶長度理論上可以達到125公尺，是一般OFC結晶長度的50-100倍。換句話說，理論上一條訊號線或喇叭線可以用一個長結晶體完成，意謂著線材的導體內沒有結晶與結晶之間的界面空隙，所以用來傳輸音樂訊號最理想。那麼長的單結晶銅或許可以在實驗室內做出來，但在實際使用時，單結晶不會因為線材的彎折而折斷嗎？所以實際使用時，長結晶銅恐怕也無法維持原來的單一長結晶了。

726. 銀導體材料大概可分幾種？

銀也可分為純銀、銅鍍銀、單結晶銀、長結晶銀等。銀的導電率高過銅，銀的價格也高過銅，所以市面上純銀線一般而言都是比較貴的線材。有人喜歡純銀線，有人不喜歡。喜歡的人認為純銀線高頻漂亮，不喜歡的人認為純銀線高頻有侵略性。同樣是純銀線，為何會有二樣情呢？其實關鍵在於聆聽空間是否硬調？調聲方向是否已經偏向高頻？如果把銀線用在軟硬適中的聆聽空間，就能夠發現純銀線的好處。另外，純銀線也需要比銅線更久的熟化時間，所以買回聽過短短時間就對純銀線下負面定論，往往很容易就誤解純銀線了。

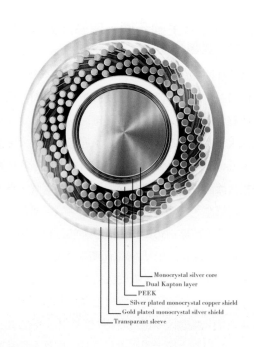

▲這是Crystal Cable的單結晶銀線材，中央是單結晶銀，以雙層Kapton包住，再以耐重的Peek撐住，屏蔽層有二層，內層用鍍銀單結晶銅，外層用鍍金單結晶銀，最外面是透明保護層。

727. 在線材的宣傳中經常看到幾N，到底這是什麼意思？

無論是銅或銀，在純度方面都以N（Nine）來標示，例如4N純度就是99.99%，5N純度就是99.999%，6N純度就是99.9999%，7N就是99.99999%。目前看到最高純度的就是8N。

728. 所謂金屬導電率是指什麼？

導電率指的就是金屬導體在一定條件下導通電流的能力，一般以退火之後的銅（Annealed Copper）在IACS（International Annealed Copper Standard）標準下的導電率是100來做比較，合金銅Brass導電率只有28%，鎳的導電率為25%，鉑只有38%，金65%，OFC 101%，OCC 103%，銀106%，OCC銀108%。

729. 所以銀是導電性最佳的導體嗎？

銀無疑是導電性最佳的「金屬」導體，如果把範圍擴大到非金屬，那麼石墨烯（Graphene）在20度C常溫下導電率更勝銀。

730. 有些線材上面有加黑盒子，這是什麼理論？有什麼作用？

在訊號線、喇叭線上加黑盒子的理論是：線材內部都有電感、電容與電阻，也就是LCR網路，只要是有網路，就會產生功率耗損、回音與相位偏移。而黑盒子就是在LCR網路上外加一個網路，也就是黑盒子，這個黑盒子的目的就是要補償功率損失、消除回音與降低相位偏移。事實上也可以把黑盒子視為一個Group Delay Equalizer群體延遲等化器，利用黑盒子來達到時間相位一致性。黑盒子裡面到底是什麼東西呢？主要有線圈，有的有電阻。

▲ 這就是Transparent Cable的頂級Magnum Opus，黑盒子的形狀做得有如跑車。

731. 有些線材上面有加電池，這又是什麼理論呢？

這種加電池的理論稱為Dielectric Bias System，中文可以稱為介電質偏壓系統。這種做法的理論來自我們平常所說的Run In音響器材或線材，當我們連續聽一段時間甚至幾天不關機時，通常音響迷都會發現聲音表現比短時間開機、或關機之後再開機時聲音更好。有關這種現象，音響迷各有不同的解釋，在此的解釋就是：介電質被極化了，所以聲音變好。介電質是絕緣材料，但是極化之後可以做許多用途，最常見的就是電容器。介電質也用在線材上，就是所謂的絕緣材料。

既然不關機可以讓聲音表現更好，那麼如果在線材上施加一定的持續電壓在絕緣材料上（介電質），就可以促使絕緣材料極化。原本未極化前，絕緣材料內部的靜電會雜亂無章，而絕緣材料與導體相鄰，因此當音樂訊號經過導體時，不同頻率不同強度就會產生不同的時間延遲。而當絕緣材料極化之後，原本產生的時間延遲就被降低了。請注意，電池的電壓並不是施加在音樂訊號經過的導體上，所以沒有對音樂訊號產生任何干擾。

732. 什麼是線材超低溫處理呢？

Cryogenic Treatment，這是把金屬導體放置在負196攝氏度的低溫中冷凍，然後控制溫度慢慢回升的速度，讓其導電特性更佳。其理由是一般金屬導體在製造過程中，都會經過高溫熔解、冷卻成型的過程，在這過程中，導體內的粒子會累積一些應力無法消散，使得粒子的排列雜亂。當音樂訊號通過時，這些雜亂的粒子就會對電流產生障礙，導致聲音不好聽。

經過超低溫處理之後，金屬導體內的應力被釋放出來，使得粒子排列整齊，不僅讓電流導通容易，金屬結構也變得更加強固，導致聲音表現更好。

733. 線材免不了會有端子，訊號線有RCA端子、XLR端子、喇叭有Y型端子、香蕉插端子；電源線有公插母插，到底哪種端子比較好？

其實，線材所使用的端子也是造成聲音不同的重要因素，RCA端子如果無法做得「真圓」，無論是正極或負極，其公插與母座之間的接觸就無法完全。一旦接觸不完全，意謂著二片接觸的金屬之間有間隙，這些間隙就會產生細微的渦流或跳火，造成負面影響。所以，RCA端子品質好不好關係著線材的聲音表現。

RCA端子的材料也是必須講究的，一般RCA端子可能用的不是純銅（Copper），而是合金銅（Brass銅與鋅，Bronze銅與錫），合金銅的導電率比純銅還差。此外，端子上幾乎都會有鍍金，但在鍍金之前先鍍上一層鎳，如此一來又弱化了接觸點的直接性。

為了解決傳統RCA端子的問題，目前有一些新型RCA端子，其作法是中央那根正極Pin改以鍗銅（Tellurium Copper, CuTe），鍗銅導電率超過90%。再來是把那圈圓形負級改為像一根小火柴棒的模樣，把渦流、跳火問題解決。澳洲Eichmann與德國WBT都有這種RCA端子。

XLR平衡端子比較沒有RCA端子的接觸問題，不過仍然受到銲錫成分的影響，不同成分的焊錫會造成不同的聲音表現，也直接影響了聲音。無論如何，XLR平衡端

子在接觸性上會比RCA端子好,加上平衡訊號線有抗雜訊的能力,所以除非無法使用,否則建議儘量使用平衡線。

而在喇叭端子方面,香蕉插使用起來最方便,不過其接觸無法非常密合,反倒不如Y型插,可以鎖得很緊。要注意的是Y型插的材質,最好是軟質的銅,可以讓螺絲可以緊鎖進去。堅硬的Y型插不是理想的端子,因為材質堅硬,螺絲無法鎖緊,接觸反而不好。我建議喇叭線最好不要使用端子,直接用裸線鎖緊。經過一段時間如果裸線氧化,剪除氧化那段再剝成裸線使用,這樣就可避開端子的劣化。

電源線的公插母座首重能否夾緊?任何的端子都必須能夠夾緊或完全接觸,才不至於產生負面影響,公插插入電源插座時能否緊實有彈性,母座插入器材上時也要如此要求。市面上有各種等級的電源線公插母座在銷售,您可以買回來自己換。如果買現成電源線,就要注意端子品質。

▲Fono Acustica的超級豪華喇叭線端子。

▲WBT的RCA端子。

734.製作線材時常不免要用到焊錫,市面上各種成分的焊錫有多種,對於聲音表現會有很大的影響嗎?

焊錫的成分、焊線的功夫二者對線材都有影響,焊錫等於是在線材與端子之間多了一道障礙,但這是不得已的。而焊線時的溫度、受熱時間、吃錫飽滿與否都影響到焊錫與導體的晶粒排列,自然也就會影響到聲音表現的優劣。

▲WBT的喇叭線端子。

▲Vanthor以特殊的含黃金金屬製成類銲錫,把這種金屬點在端子上,宣稱可以提升聲音表現。

735. 線材與端子的連接方式除了焊錫之外，還有別的方式嗎？

有的，除了用焊錫連接之外，還有所謂的「冷壓」，就是不使用黏著劑，直接將端子與導體以高壓壓合，避開焊錫的劣化。另外還有利用超音波來融合導體與端子。一般音響用線的端子接合方式以焊錫、冷壓為主，超音波融合只有少數。

TRIPLE AAA CONNECTION

▲Shark線材的導體與端子接法並非採用銲錫，而是高壓壓接。

736. 什麼是單芯線（Solid Wire）？什麼是多芯線（絞線，Stranded wire）？

所謂單芯線，就是絕緣層裡所包覆的只有一條硬質粗銅線，而多芯線則是絕緣層裡所包覆的是許多細銅絲所絞成的軟質銅線。單芯線大多用在家庭牆內電工配線或戶外使用，多芯線則多用在電器用品的電源線、音響器材用線上。單芯線容易產生集膚效應，不過集膚效應的頻域大多在人耳可聽範圍以上。有些電源線就是用多股單芯線去絞繞而成，台灣的電源傳送的是60Hz的交流電，所以可以完全忽略集膚（Skin Effect）效應的影響。絞線的好處是柔軟，使用起來比較方便。而單芯線成本通常比較便宜，又比較堅固耐久，放在配線管內也不需要考慮到柔軟好用，所以大多使用在牆內電源配線。

737. 什麼是集膚效應？

集膚效應就是金屬導體內所產生的渦流會讓阻抗增強，使得頻率越高電流就越往金屬導體表面集中，所以稱為集膚效應。

在金屬導體中，較低的頻率會集中在導體中心傳輸，較高的頻率會集中在導體外緣傳輸，中頻段則居中傳輸。當交流電流經導體時，會因為磁場（電流流經導體就會產生磁場）的交互作用，而把電流推向導體的外層。當頻率越高時，這種效應就越明顯。本來，此處所謂的頻率越高是指射頻（Radio Frequency）的頻域，耳朵根本聽不到，一般音響器材或線材也不會傳導那麼高的音樂訊號，所以集膚效應對音響用的線材而言根本不是問題。

不過有些線材廠商堅持集膚效應雖然在RF頻域發生，但仍然會對20Hz-20kHz的人耳可聽頻域產生負面影響，所以仍然提出對策。 對付集膚效應最常用的方式就是把線材導體分成很多細股，每股之間相互絕緣，這也就是LP時代最常見到的Litz Wire。除此之外，有些廠商也會把線材導體分成許多粗細不同的結合體，並聲稱高頻率會自動往比較細的導體流去，低頻率會往比較粗的導體流去，這都是因為集膚效應而引起的相關作法。

738. 單芯線與多芯線的聲音表現有什麼不同？

一般而言，單芯線的低頻、中低頻會比多芯線猛些，中頻段也會比多芯線紮實，不過高頻段就沒有多芯線那麼的細緻，延伸也沒那麼好。所以，如果您想要的是更飽滿紮實的聲音，可以考慮單芯線做成的線材；反之，如果您想要的是更細緻、延伸更好的高頻段，那就要選擇多芯線做成的線材。

739. 到底是單芯線比較好？還是多芯線比較好？

以音響用線來說，市面上的線材絕大部分都是多芯線（絞線）做成，只有極少數幾家用單芯線。您說，到底是單芯線好？還是多芯線好？或者說，音響迷喜歡的是多芯線還是單芯線？

740. 到底是RCA單端線比較好還是XLR平衡線比較好？

純以訊號線本身而言，平衡線的主要用途是可以消除內部的雜訊，所以平衡線當然好過單端線。不過平衡線這種消除雜訊的能力必須有擴大機內的平衡線路

來配合。如果以端子而言，XLR端子的性能也好過RCA端子。所以整體而言，XLR平衡線會比RCA單端線來得好。

▲西班牙Fono Acustica的平衡線端子。

些線材的外層並不多，但導體本身粗。所以，判斷線材好不好？應該要裝上音響系統用耳朵聽，而不是用眼睛看。如果以導體粗細來講，越粗越好，因為越粗代表阻抗越低，可以輕易通過更多電流。當然，也有一種說法是導體越粗「集膚效應」越明顯？所以越粗未必更好，要有限度。

▲Furutech Alpha喇叭線的結構，沒看解剖圖，不知道原來裡面有那麼大的學問。

741. 線材到底是要越短越好？還是越長越好？

除非有特別考量，通常越短越好。越短的線材等於較短的天線，所吸收的RF射頻雜訊比較少。越短的線材受到導體本身優劣的影響也比較小，阻抗也比較低、容抗、感抗也都比較低。尤其喇叭線，如果越長，因為天線吸收到的雜訊也越多，對聲音表現有負面影響，而且喇叭線越長，導體本身的阻抗數字也越高，這些都不利聲音表現。

線材越短越好，但是如果因為器材擺放不得不有某段比較長，那麼數位線、訊號線、電源線、喇叭線哪一個加長比較沒有負面影響？

數位線加長的影響最小，如果數位線使用光纖，長度甚至可達100公尺以上。喇叭線要盡量短，因為喇叭線等同於天線，容易吸收雜波。如果使用的是RCA單端訊號線，那也要短些；如果使用的是XLR平衡線，可以用幾百公尺都沒關係。電源線不建議用太長的，夠用就好。

742. 線材到底是越粗越好？還是越細越好？

線材的粗細不能只看外觀，還要看內部的導體線徑粗細與股數多寡，因為有些外觀很粗的線材，其實內部導體並不粗，只是使用多層填充物、絕緣層與屏蔽層。有

743. 在預算有限下購買線材時，電源線、數位線、訊號線、喇叭線何者應該投資多一點？怎樣的預算分配比較適當？

這個問題很難回答，因為當您調聲調到很精進的地步時，更動任何東西都可能會影響聲音表現，線材也是一樣。電源線使用的數量最多，而且不要小看電源線只是「最後那一截」，影響力還是很大，所以我認為可以多分配一點預算。數位線一般都是一條從轉盤到DAC，或者多一條USB線，甚至Ethernet，這些線都不會比訊號線、電源線昂貴，所以預算可以少些。至於喇叭線，因為長度相當長，價格會隨著長度而不同，如果長度很長，會佔去很多的購線預算，所以可以選擇較平價者。最後說到訊號線，無論是黑膠唱盤訊號線、或類比訊號線都很重要，所以不要分配太少。

744. 有些線材線身很硬，有些線材線身很軟，軟硬之間也會有優劣之分嗎？

線材本身的軟硬沒有優劣之分，軟硬的來源有二：一是導體本身的細芯直徑，一是所使用的填充屏蔽材料。導體通常都是由多芯細線組成，如果這些細線的直徑比

較粗，導體就會顯得比較硬；如果細線的直徑很細，導體就會變軟。而屏蔽層、絕緣層的材料更是各式各樣，利用這些材料可以把線材做得很粗。目前線材做得最細的大概就是Crystal Cable，不要看它線身很細，但強度卻很高，可以承受高壓力與高拉力。

745. 到底是數位線重要、訊號線重要、電源線重要、還是喇叭線重要呢？

通通都重要，更換任何一種線材，都會影響聲音表現。

746. 連接CD轉盤與DAC時，到底是用同軸線好？還是XLR平衡線好？或者光纖比較好？

各有千秋，很難說何者完勝。同軸數位線的接頭最常見的是RCA端子，少數可見BNC端子，其中以BNC端子品質較好，因為能精確達到同軸線標準阻抗75歐姆的要求。可惜市面上機器大部分用的是RCA端子，RCA端子比較難精確達到75歐姆的要求。

無論是RCA或BNC端子，同軸數位線傳送的都是S/PDIF（Sony/Philips Digital Interface Format）數位訊號。而XLR平衡數位線雖然是三線獨立，採用標準阻抗110歐姆，不過傳送的也是S/PDIF數位訊號，它的好處是可以抗雜訊、可以長距離傳輸。

至於光纖，傳送的也是S/PDIF，一般音響器材上可見的有TosLink光纖與AT&T ST光纖二種，前者通稱塑膠光纖，後者通稱玻璃光纖。ST光纖好過TosLink，因為ST光纖的端子比TosLink更精密更牢靠，光纖本身的反射也更好。

光纖的最大好處是長距離傳送耗損小，所以多用在通訊傳輸。無論是TosLink或ST光纖，其罩門都是在接觸端的精密度與光電轉換介面，接觸端如果接觸不夠牢、表面研磨不夠精細，都會導致接收不良，甚至提高Jitter（時基誤差）。此外，光纖的傳輸方式在輸出端有電/光轉換介面，在輸入端有光/電轉換介面，經過二次的轉換，轉換介面的品質優劣也是關鍵。

如果以理論來看，數位線只是傳輸0與1數位訊號，用什麼導體、怎麼編織、什麼端子，聽起來聲音應該都一樣，實際上卻是不同。到底是什麼原因導致？眾說紛紜，莫衷一是。不過從市面上的眾多數位訊源中，可以看出AES/EBU、同軸RCA以及TosLink端子最普遍。

747. 音響領域中，傳送數位訊號的線材，除了常見的光纖線、AES/EBU平衡線、S/PDIF同軸線、USB線之外，還有I²S（I平方S線，Integrated Interchip Sound），到底I²S線有什麼好處呢？

嚴格說來，不能說是I²S線，而是I²S傳輸介面，因為I²S有時用RJ45線（也就是常見的電話線、網路線），有的用HDMI端子與線，本身並沒有什麼特殊線。I²S傳輸的特色就是數位訊號與時脈訊號是分開傳送的，不像同軸線、平衡線或光纖，數位訊號與時脈訊號是混合傳送的。由於是混合傳送，所以S/PDIF介面在接收端還要多一項動作，那就是把時脈訊號分離出來，比原本就分離傳輸的I²S多了一道分離手續，而且混合傳輸時可能也會相互干擾。所以理論上I²S傳輸優於S/PDIF或光纖傳輸（光纖還有電轉光、光轉電二道程序）。

748. 為何有人說USB線不適合聽音響？

USB線原本就不是為了Hi End音響而開發的，它是為了連接電腦周邊設備而設計的。其中一項最不利聽音響的地方就是它內含5V電源傳送，而電腦本身的電源雜訊很大，很容易就把電腦電源的雜訊帶入音響系統中（例如DAC）。不過，如果您要使用USB DAC，就必須接受這個事實。

749. 網路線會影響聲音表現嗎？

對於電腦迷而言，網路線（Ethernet Cable）影響的不是聲音表現，而是網路的傳輸速度。而且網路線傳送的是封包，內含檢查碼，如果傳送錯誤就會重傳，除非一直錯誤重傳，否則不容易因為錯誤而產生聽得出來的劣化。如果以音響迷的角度來看，網路線的屏蔽能力、端子的優劣、接點採用什麼金屬與抗震能力都會影響聲音表現。至於導體材質的影響就沒那麼大了。

說了半天，到底網路線會影響聲音表現嗎？我在這方面的經驗累積還不夠，無法確定回答。

750. 現在有許多Hi-End廠家推出所謂「架線器」一類的產品,請問有必要嗎?它們對於聲音改變是什麼原理?

架線器顧名思義,就是把線架起來,包括喇叭線、電源線等。把與地面接觸的線架起來不跟地板接觸,這是避震。此外,聽音樂時空氣中傳來的振動也會影響線材,架線器如果有吸收振動的設計,也可達到正面效果。

另有一種架線器把太重的線身架起來,或固定,這是避免端子接觸不良,電源線與粗大的訊號線最需要這種架線器。到底架線器能夠產生多大改善聲音表現的效果?這就如人飲水,冷暖自知,因為每個人家裡的音響系統調校程度不同,加上架線器獲得的成果自然就會不同。

▲Kharma Exquisite訊號線擁有二條獨立的線身,加上製作精良的接頭,想不吸引人也難。

▲Furutech的架線器降低喇叭線的振動。

751. 昂貴跟平價的線材,其中的差異在哪裡?為何線材之間的價差可以大到那種程度?

昂貴的線材,通常其導體材質會比較好,聲音表現也會有其獨到之處。至於各家所講的理論與幾何排列等都只能列為參考,不是昂貴的直接理由。再來,造成價差最大的原因當然是商譽,而商譽則是眾多用家口碑所累積出來的。所以,昂貴的線材與平價線材之間的最大差異並不在於聲音表現,而是在於商譽。

752. 線材是否也跟音響器材一樣,需要Break in?如果需要,通常要多久時間?線材Break in的前後,在聽感上的最大差異在哪裡?

當我們買了一雙新鞋,剛開始穿的時候一定會覺得有點不合腳,一定要穿過一段時間之後,新鞋穿起來才會更服貼更舒服,這就是新鞋的Break In。是的,線材跟音響器材一樣,都需要Break In熟化時間,尤其純銀線材的熟化時間還要比純銅線材更長。此外,各種線材裡面的屏蔽層材料、絕緣層材料都會影響熟化所需的時間,所以每種線材的熟化時間都會不同,尤其如果是經過超低溫處理的線材,熟化時間還要更長。通常,線身越硬的線材熟化時間要越長。

市場上有專門的線材Break In機可以買,也有相關的Break In光碟。到底要熟化多長的時間?每種線材都不一樣,一般來說,最初的100小時會讓您聽到比較大的變化,接下來的改善是緩慢的。最終需要多少時間呢?很難說,依照我的經驗,300小時可能是需要的,也就是說如果每天聽3個小時,大概要三個多月的時間來熟化。

我的經驗是,如果要Break In線材或器材,最好用各種音樂來熟化,而且音量不能太小,最好是一般您在聽音樂時的音量。採用各種音樂的原因是,這些不同的音樂會包括不同的頻域、節奏、暫態反應、動態範圍等等,可以廣泛的讓線材熟化。音量不可太小的原因是,熟化的電流可以大些,促進熟化。

▲Telos QBT Run線機可以Break In各種線材，內部以掃頻晶片、70瓦功率擴大機組成。

753. 為何Break In會讓線材或其他音響器材聲音表現更好呢？

我的推論是這樣的：線材在製造過程中，會加入許多應力在材料上面，因此而改變材料的分子排列或結構。這些應力如果沒有經過適當的釋放，就會產生阻礙音樂訊號傳輸的負面影響。而當音樂訊號（電流、電壓）施加在線材導體或屏蔽層、絕緣層上時，會開始改變各種材料的分子排列或結構，這些改變可以分為機械的、電子的與溫度的，導致聲音的改善。

此外，任何的金屬導體都不可能是沒有雜質的，只是相對多寡而已。金屬導體還有晶粒、晶粒與晶粒之間的縫隙，這些不規則的排列都會造成電流（電子）在導體內流通時的障礙。而當我們開始Break In時，就等於是電子自己在這充滿障礙的環境中走出一條阻力最低順暢的路，這可能也是Break In之後聲音越來越好聽的原因。

就好像「路是人走出來的」道理，在山上如果很多人一直踩踏同條路線，那條路線就會寸草不生，最後變成一條路。當然，電子的流動並不是一開始那個電子從頭走到尾，而是填補電子流動後所留下來的那個洞，就像是一長串的撞球排在一起，撞擊第一個球，但落袋的卻是最後一個球。

754. 線材Break In熟化之後，是否永遠有效呢？

不！如果長時間沒用，聲音就會慢慢退化，必須再啟用一段時間之後，才會慢慢恢復正常。為何會這樣呢？有可能是本來已經走出來的路又長出雜草了；也有可能是線材換下之後又經過捲繞、不同情況的放置儲存，破壞了原本的結晶排列。

755. 線材有方向性嗎？

線材傳送的不是直流電，而是交流電（音樂訊號是交流訊號），按理說交流電並沒有方向性，它就像喇叭單體的活塞運動一般，正相向前、反相向後，為何有的線材上面有標示箭頭方向？其實這可能是學自實驗室的做法來的，我們可以把線材連接的二端分為訊源端與負載端，前方是訊源端，後方是負載端。在實驗室中量測時，線材的屏蔽層往往只有焊接訊源端，負載端不接，這樣的作法是要避免地迴路的干擾。

如果屏蔽層一端有接，另一端沒接，線材的方向性是有意義的。不過，如果不是這樣接法，例如喇叭線，箭頭的標示恐怕只是方便用家使用而已。

756. 一套音響器材到底要從頭到尾使用單種品牌的線材？還是同時使用多種品牌線材？

從理論上來講，如果一套音響系統夠平衡，應該挑某個優質品牌，從頭到尾使用，這樣可以避免中間使用到比較差的品牌所導致的劣化。問題是，夠平衡的音響系統很少（音響系統指的是空間與音響器材搭配），所以線材就起了截長補短、陰陽調和的作用，此時就需要不同品牌、不同特性的線材來做整體平衡的調配，補足音響系統所缺的最後一口氣。

757. 以更換線材來調聲時，要用什麼軟體來試聽比較容易聽出差異呢？

其實只要音響系統夠平衡，用任何音樂軟體來試聽都可以聽出差異。不過，許多人會喜歡用一位歌手與一把吉他的音樂來決定聲音對不對？是否自己喜歡的？其實這種軟體並不適合調聲，因為人聲與吉他的音域加總起來並不寬廣，而且很容易陷入把人聲調得很大的陷阱。

比較好的作法應該先用小提琴、大提琴、鋼琴的三重奏。理由是小提琴的音域與泛音所決定的音色在頻域上端，大提琴的音域與泛音所決定的音色在頻域下端。而鋼琴的音域最廣，從低到高都涵蓋。先用這種三重奏來檢視更換線材的結果，可以聽出這三樣樂器的聲音真不真？美不美？高中低頻量感平不平衡？而且鋼琴是「打擊樂器」，其所發出來的演奏質感與弦樂是不同的，剛好也可以檢測高、中、低音域平衡以外的表現。

758. 以小提琴、大提琴、鋼琴三重奏測試之後，還可以用什麼音樂軟體來測試？

每個人的經驗都不同，如果是我，會拿出李泰祥那張「自彼次遇到妳」來測試，因為這張唱片等於就是男高音、女高音、小提琴、大提琴、鋼琴的多重奏，可以很全面的測試了高中低頻段的表現，還有更重要的和聲平衡表現。聽過這張唱片之後，可以依照自己的習慣，找幾張偏重衝擊性、偏重Bass扣彈、偏重打擊樂器細微打擊質感、還有大型管弦樂來測試，這樣應該就差不多了。

759. 面對那麼多的線材，我到底要買哪一種？

挑選您經濟能力能夠負擔者，線材不一定要追求高價，能否利用不同線材的不同聲音特質，來彌補自家音響系統的缺陷，補足最後那一口氣才是最重要的。此外，還有一個重要原則要送給您：如果您聽不出線材的差異，那就暫時不要買，無論別人說得多好，對您一點意義也沒有。等哪天您能聽出不同線材的差異，才來開始購買線材也不遲。

760. 調聲小道具的使用時機是什麼？

調聲小道具的使用就好像雕刻一件木雕，整件木雕都已經完成，只剩下最後表面的砂紙細緻打磨，那細緻的打磨就是調聲小道具的功能。如果一開始就在一塊木頭上以砂紙來打磨，根本看不出什麼具體成效，只是覺得木頭表面比較光滑，但木雕的模樣根本沒有成形。所以，調聲小道具最好是在聆聽空間處理、器材搭配、喇叭擺位與聆聽位置選擇、線材搭配、電源處理都完成之後，才來進行是最有成效的。

761. 調聲小道具的使用有些人覺得有效，有些人覺得無效，為何會這樣呢？

原因之一就是我上面所說的，太早使用了，使得調聲小道具所產生的細微聲音改變無法彰顯。另外一個原因就是：本來就無效。調聲小道具的設計大部分是可以說出個道理的，也就是有其理論基礎。不過，也有許多調聲小道具只是商業噱頭，以話術或運用心理音響學的影響，讓聆聽者產生自我催眠作用，堅信真的有效。

▲有些調聲小道具很玄，不容易參透其玄機，只好耳聽為憑。圖中是日本廠家的木製調聲小道具，用在喇叭前面。

762. 所謂心理音響學的自我催眠是什麼意思？

我們的聽覺感知，並不是只有耳朵、耳道、聽覺神經的生理性感知，還有大腦判斷所給予的心理感知，二者結合之後才是我們所認為的「聲音表現」，而大腦所給予的心理感知，其實是長久累積起來的結果。舉一個聽耳機的簡單例子，當我們在聽耳機時，會發現我們所感知的音場表現與聽喇叭時完全不同。聽喇叭時可以感受到一個如音樂廳舞台的音場，那就是所謂的Sound Stage。而聽耳機時，卻會發現聲音是從頭部中央發出，再搭配左右二邊的聲音，這就是所謂的頭部相關傳輸函數（Head-Related Transfer Function）所產生的作用。

簡單的說，我們從娘胎出來，所聽到的聲音除了直接進入耳道者之外，還有從頭型、耳廓、肩膀、身體所反射的聲音。由於大腦長期接受這種聲音訊息，就自己「營造」了一個聲音舞台的感知，並且「告訴我們」這就是所聽到的聲音。可是，當我們在聽耳機時，無論是耳罩式或耳道式，聲音都是直接進入耳道內，沒有從頭型、耳廓、肩部、身體所反射的聲音。由於大腦所接受到的聲音與聽喇叭時不同，因此無法「營造」出一個完整的聲音舞台，只好讓我們感知一個破碎不完整的聲音舞台。

聆聽調聲小道具，其過程有時好像是洗腦，當您不斷反覆聆聽，並且一直認為可以聽出差異時，其實大腦是在接受洗腦。最終大腦受不了了，只好投降，接受聲音有差異的洗腦。有些人認為即使在音響器材底下放張名片，就可以聽出聲音有改變；有些人認為在喇叭箱體上輕輕彈一下，就可以讓聲音變得更好，這都是自我洗腦，自我催眠的結果。試想，如果一張名片可以改變聆聽空間內聲音的表現，那還有什麼外來因素不能改變聲

音的？試問，如果用手指輕彈一下喇叭箱體就能改變聲音，那麼喇叭在唱歌時單體所產生的劇烈震動能量是手指輕彈箱體的多少倍？這也是為何有些人堅稱可以聽出這類不合理論基礎行為所產生的差異，而大部分人都聽不出來的原因。並不是那位宣稱能聽出來的人耳朵特別靈敏，而是他已經自我催眠而不自知。

763. 這麼說，聆聽調聲小道具的差異時，不需要反覆聆聽，反覆聆聽反而容易陷入自我催眠的陷阱？

是的，只要您放鬆心情，舒服地坐下來聽，有經驗者第一時間能夠聽出差異就夠了，不需要一直反覆聽。不過事情並不是這樣就結束，您還要在第二天再聽聽看，第三天再聽聽看，而且以不同的熟悉軟體聽聽看。如果您第二天、第三天都聽不出差異，那有可能就是第一天中了招，什麼招？大腦接受你的暗示。

764. 但是，很多人都認為第一天能聽得出差異，第二天、第三天聽不出差異，是因為聽覺已經習慣了這種差異，所以再也聽不出來，這樣的說法正確嗎？

如果您過了幾天以後，已經感受不到聲音表現有什麼「改善」，音樂聽起來並沒有比以前好聽，接下來您應該做一件事，那就是把那個調聲小道具撤掉，再輕鬆坐下來聽音樂。假若小道具撤掉之後，您聽音樂覺得渾身不對勁，變得不好聽了，那就有可能是調聲小道具產生影響。如果您撤掉調聲小道具之後一切如常，那就代表調聲小道具是沒有必要的，您第一次聽覺得「好像有差異」只是心理作用而已。

765. 這麼說來，調聲小道具裡面有很多地雷，到底要怎麼避開地雷呢？

第一請先了解調聲小道具的理論依據，理論基礎說不通的先淘汰。第二、有些理論說得很玄的，有可能是胡謅，也有可能是我們現階段還無法理解的理論，此時堅守一個原則：耳聽為憑。如果您的耳朵聽不出有什麼改善，那就避開。第三、能夠免費試用者優先。敢提供免費試用，代表銷售者對自己的調聲小道具有信心，此時

可以借回家試聽，真的能夠聽出有改善才買。請注意，有差異跟有改善是二回事。

▲這個墊材的內部結構非常複雜，顯然是有理論根據的。

766. 調聲小道具大概可以分為幾大類？

第一類是處理振動類。第二類是改變共振頻率類。第三類是空間聲波振動類。第四類則是改變電氣特性類。處理振動又可分為避振、吸振、抑振與混搭，各種角錐、墊材、避振架、避振板、吸振膠、磁力懸浮、架線器都屬此類。改變共振頻率則是讓調聲小道具與器材接觸，改變音響器材或喇叭箱體的共振頻率；或貼在空間某處，改變某個區域的共振頻率，藉此達到改善聲音表現的目的。許多貼片共振器或壓塊都屬此類。空間聲波振動類就是利用調聲小道具放在空間中，讓自身的共振來吸收空間中某頻域，藉此改變聽感。各式的魔鐘、魔鼎、小木塊都屬此類。最後一樣是改變電氣特性類，有些調聲小道具宣稱內置稀有元素，可活化或增強電流傳輸能力。量子貼片、某某元素等產品都是此類。

▲魔豆音響的魔鐘，用以改善音場表現。

767. 振動的來源有哪些？

在音響系統中，最大的振動來源就是喇叭所發出的聲波，無論是強烈或微弱，這些聲波都會引起聆聽空間中各種物品的振動，包括音響器材、音響架等。第二個振動來源就是音響器材接觸的表面，這些表面受到喇叭發出聲波的振動而產生共振。第三個振動來源是音響器材內部的電源變壓器，不良的變壓器振動時會引起印刷電路板的振動，導致電阻、電容、晶體、真空管等劣化了聲音表現。在此我們談的調聲小道具並沒有針對變壓器的振動做處理，只是針對前面二項振動做處理而已。

▲這是SAP Rellxa 530磁浮墊，利用磁力懸浮，隔絕振動傳導。

▲這種膠墊藉由軟性阻尼來吸收振動。

▲Rogoz Audio的音響架很特別，採用減法設計，去除不必要的枝節，只剩下三個支撐點，杜絕架子本身的振動。

768. 處理振動的方式大概可分為幾種？

一種是耦合導引的方式，另一種則是隔離的方式。所謂耦合導引就是常見的角錐、腳釘等，利用機械二極體的原理，讓振動只能朝一個方向傳遞。由於是耦合導引，因此角錐腳釘與器材之間的接觸面最好不要另有阻尼物，這樣才不會弱化機械二極體的作用。

所謂隔離有二種理論，一種是用軟質材料來吸收振動，另外一種就是利用不同材質的硬質材料來隔離。利用軟質阻尼物可以把振動吸收，讓振動不會從接觸面傳遞到器材箱體上。例如常見的各種軟膠、軟墊、橡膠腳座、三明治結構避震板等都是，他們利用吸收的方式把振動在這些軟性物質內轉化為熱能。而利用不同硬質材料的作法則是要求高密度、高硬度材質，產生極高的機械阻抗來隔離振動。

另外有一種磁浮座也是效果非常好的隔離振動方式。此外，各式各樣的音響架幾乎都是耦合導引與隔離並用，想盡方法讓音響架本身不至於變成振動源。

769. 常見的角錐有各種材質，到底哪種材質會比較好？

角錐的材質有金屬類、水晶類、陶瓷類、石墨類、碳纖維類、木材類，壓克力類等等非常多。每種角錐的材料都會有其自身的材料共振特性，這些特性也多少會影響處理振動的結果。到底哪種材質的角錐適合自家的音響系統？一定要自己用了才知道，別人的經驗只能當作參考。

▲藝聲的碳纖維塊。請注意，不是碳纖維布一片片累積的，而是整根碳纖維棒鋸下來的。碳纖維棒一根不貴，但由於碳纖維很硬，很難切割，所以加工成本高。

770. 角錐或其他墊材能夠解決聆聽空間轟轟然的中低頻、低頻峰值嗎？

不能！所有的調聲小道具所能處理的都是最細微的打磨，而不是大塊的雕琢。換句話說，當您把線材搭配也都調整妥當之後，才來做各類調聲小道具的處理，這已經是最後的細微修補工作，類似中低頻、低頻峰值那麼大的聲波能量不是調聲小道具所能處理的。

▲日本TAOC的角墊很特別，內部採用三種高碳鑄鐵，以高密度高硬度來阻隔振動的傳遞。

771. 角錐能夠讓聲音變得更甜美嗎？

可以，通常角錐用上去之後，不僅甜美，還可以讓音場更寬，層次更好，細節、泛音更豐富。不過，不良的角錐也可能會有二種反應，一種是聲音變得太瘦了，另外一種就是高頻比較突出。這二種結果或許可以經由調配，達到人聲樂器形體既不會太瘦、又能有甜潤光澤的高頻段，也可以提升解析力。至於怎麼調配？老實說每套音響系統情況不同，必須要有足夠的經驗。一般來說，整套音響系統最好不要從頭到尾都採用同樣材質的角錐，這樣聲音才不會偏向某方面。

▲這是木內和夫的Harmonix RF999MT II角錐墊，以木材與金屬製成，中央有凹陷，可以承載角錐。

772. 放置角錐時，有什麼要注意的地方？

第一要注意角錐或墊材能夠承受的重量，第二要注意角錐所擺的地方。一般來說，器材的重量如果超過角錐所能負荷時，其避振的效果會降低。而一般角錐無論是使用三個或四個，最好能先找出該器材的重心所在，讓角錐能夠平衡的撐起器材。

▲陶瓷角錐能夠承受極大的重量，適合用在後級或喇叭上。

773. 角錐到底要使用三點支撐或四點支撐，各家廠商有不同說法，是否真的有高下之分？

我沒有研究過使用三個角錐或四個角錐之間會有什麼不同？若要說三個角錐會比較平穩，四個角錐也一樣很平穩。使用三個角錐真正的好處應該是可以省下一個角錐的錢。

▲黑檀木角錐適合用在比較輕的器材上。

774. 使用角錐時，到底是要尖端朝下？還是尖端朝上？

一般來說都是尖端朝下，因為與平面接觸只有一個點，平面（或地板）的振動要往上傳比較困難，此外也符合機械二極體的理論。

▲這是可以調整高度的金屬角錐。

▲Thixar Eliminator放在器材頂板上,藉由內部的阻尼材料來吸收振動。

775. 採用隔離避震的方式比較好呢?還是採用耦合避震的方式比較好?

很難說,一般來說採用耦合避震的方式時,聲音的活生感會比較好,高頻段會比較清晰。而採用隔離避震的方式時,聲音會比較溫暖,層次更好些。市面上還有一種不是隔離避震,也不是耦合避震的調聲小道具,它是放在器材上面,利用內部的材料來吸收振動,或利用重量改變音響器材箱體的共振頻率,如魔磚魔鼠這類都是,不過並非處理振動的主流小道具。

▲這是銅與鋼合體的角錐。

777. 音響架的選擇有沒有什麼原則?

金屬音響架的共振頻率比較高,木製音響架的共振頻率比較低,二者會各自呈現不同的聲音特色。有的音響架並沒有承板,只是利用幾個支點來支撐音響器材,其目的就是要避開承板自身的共振。有些音響架的承板採用三明治結構來吸震,有些音響架的承板則以厚重的金屬板為之,利用本身的厚重特性來抗震。有的音響架在骨架與承板之間有複雜精細的耦合設計,避免骨架與承板之間的振動相互傳遞。

選擇音響架,可以看重量,可以看設計理論,可以看精巧的程度,可以看使用的材質,可以看價格的高低,這些都是選擇音響架的原則。

776. 如果是使用抑制振動的壓塊,貼片要擺在器材的哪個地方?

壓塊與貼片通常都會有改變器材箱體共振頻率的效果,並不僅是以重量或內部阻尼來讓器材箱體不產生振動。一般來說放在振動最激烈的地方,例如器材的頂蓋上。至於要放在哪裡最有效?每部器材不同,要親自試試看才知道,重點是壓塊所放置的地方要能有效的改變箱體共振頻率,以及吸收振動。

▲HRS音響架屬於超重量級音響架,再重的器材都不怕。

778. 改變空間空氣振動狀況的調聲小道具有沒有理論基礎?

這種調聲小道具是有理論基礎的,它利用本身某段頻域的共振特性,來吸收聲波中的相同頻域,藉此改變聽感。例如,某個魔鐘本身的共振頻率在4000Hz,一旦音樂中有4000Hz頻率出現,就會引起魔鐘共振,而共振的過程中就會把聲波能量轉化為機械能,讓我們耳中所聽到的4000Hz量感減少。

而在聆聽空間中擺了各種大小不同、形狀不同的木塊、木柵也是改變空間空氣振動的調聲小道具,這種調聲方式跟魔鐘一樣考耳力,信者恆信,不信者恆不信。

還有一種是主動式的,要插電,稱為室內諧音機。其內部會發出訊號,與空氣中的分子產生作用,讓空氣分子排列整齊,產生有規律的波動,藉此讓聲音更好聽。

使用這類調聲小道具,重點在於僅使用一個就會達到您想要的效果嗎?畢竟一個小小的魔鐘所能轉化的聲波能量極為有限,必須一定的數量才能真正改變聽感。假若一個魔鐘或幾個小木塊就能改變聽感,那恐怕是心理因素多過實際效果。

▲這些小道具都是藉由自身的共振頻率來對調聲產生效果。

▲Stein Music Harmonizer室內諧音機利用量子理論,散發出改變空氣分子排列的能量,讓空氣容易被喇叭驅動,進而改善聽感。

779. 改變電氣特性的調聲小道具有理論依據嗎?

這些小道具都說得出一套理論,無論是貼片、是墊片、是其他外觀的產品,都有其理。有的是內含稀有元素,可以產生負離子,它可以讓您親眼看到有施加與無施加時電流的強弱變化;有的則是量子理論,一般人不容易懂。總之,任何調聲小道具都要經過您自己的耳朵驗證,自己覺得有效才買。另有一種「電磁波吸波材」,這是金屬複合材料,可以吸收EMI與RFI。

▲第六元素的電流激活小道具,原本是用在汽車引擎室內,現在也用在音響上。

780. 雖然調音小道具是調音最後一個步驟,但是一般書架喇叭並沒有隨附原廠角錐,那麼為其添購角錐也是如同調音小道具一般,要擺在最後階段才實行嗎?

您可以先把想要用的墊材放在書架喇叭下面作為初期的避震,不過整體的調整還是要到最後階段再來做。因為角錐墊材的材質、形狀、種類很多,很難一開始其他地方都沒調整的狀態下就做出正確的選擇。

▲這是瑞士Swisscables的木墊,總共用了三種木頭,這樣的做法相當獨特。

781. 是不是依照振動越多的器材越優先設置角釘腳墊等墊材？如果是，那麼音響系統中振動多寡的器材順序是如何排列？

大部分調聲小道具都是為了處理振動而設計，可見振動危害之鉅。其實音響迷在處理振動時是不分先後順序的，如果硬要分出先後順序，那麼箱體單薄、重量輕的器材要優先處理，這類器材容易受到空氣中或地板傳來振動的影響。很重的後級或裝甲很厚的機箱可以晚點處理。至於喇叭，那更是要優先處理，因為喇叭箱體本身就是振動來源，如果能夠先讓它的振動降低，也比較不會影響到其他器材。

▲越來越多人注重喇叭線的抑振，圖中是Furutech架線器。

▲這是瑞士Swisscables的喇叭線架。採用二種木材製成。

782. 為何有些音響迷會在器材下方墊茶杯、書本等方式進行調聲，這有什麼原理？是否真的有實質效果？

茶杯等同於角錐，書本等同於軟性墊材，它們跟其他角錐或墊材一樣，都會帶來不同的調聲效果。只是，茶杯與書本是不需要另外去買的調聲小道具，家裡唾手可得。

783. 坊間有所謂消磁器，宣稱可以消除CD的磁性，到底有沒有效？

CD片需要消磁的原因，是因為CD片上都有各式印刷，而油墨本身就會含有微量金屬成分。此外，CD的讀取層雖然是非磁性金屬鋁，不過內中可能還會含有微量的導磁金屬成分。問題來了，雖然CD上有微量導磁金屬，但磁性到底從何而來？從轉動CD片的馬達而來。這也是為何有些CD廠家堅持以單色印刷，而且圖案文字儘量簡單，就是要盡量減少CD印刷所帶來的感磁。

不僅CD片要消磁，甚至黑膠唱片也要消磁。什麼？黑膠唱片裡面有金屬嗎？根據日本的研究，黑膠的黑色染料(Vinyl本色是透明的)裡面也含有微量金屬成分，所以也可能會感磁。不過，也有人質疑，如果是皮帶驅動唱盤，馬達並非在黑膠唱片正下方（只有直驅唱盤是如此），甚至有一段距離，這樣也會感磁嗎？

到底每次消磁要使用多長的時間？各廠家有不同的說明，請按照說明書使用。

▲這是Furutech CD片消磁器。

784.還有另外一種消磁器,宣稱可以消除音響器材內電路的磁性,這又是怎麼回事?

理論來源是只要有電流通過導磁材料,就有可能會產生殘留磁性,而音響器材內到處是導磁材料,如金屬端子、印刷電路板的銅箔、連接線、喇叭等。這些無所不在的殘留磁性對大音量的音樂訊號或許沒有影響,但有可能會影響到微弱的音樂訊號,所以也需要消磁。

既然是端子、線材與電路板,當然無法以手持消磁器來進行消磁,所以有人就想出以某種訊號來消磁的方式。消磁的方式依照不同廠家會有不同的指示,按照說明書使用即可。除了以消磁器來去除音響器材內部的殘留磁性之外,還有以CD片來消磁者。CD片上錄有某種頻率,將CD依照正常情況播放一段時間,宣稱也可以消除音響器材內的磁性。

▲Gryphon驅魔人是著名的音響器材消磁器。

音響二十要

了解音響迷口中的專有名詞

這是2018年重新檢討過的「音響二十要」。任何行業、任何嗜好，只要進入Hi End領域，一定會有許多專有名詞以供同好溝通，音響也不例外。三十年來，我將音響迷對音響表現的要求寫成「音響二十要」，這二十個名詞為了因應不同的需求用途，而有過幾次些微的改動。這次的更動在於增加了「寬鬆感」與「黏滯感」，其餘只做小幅的更動。

音響二十要

音響第一要：音質

音質是指聲音的品質，許多人都把它與「音色」混淆了。什麼叫作聲音的品質？當您在說一雙鞋子製造品質好的時候。您指的一定是合腳、舒服、耐穿，而不是指它的造形好不好看、時不時髦。同樣的，當您在說一件音響器材音質好、壞的時候，您也不是在說它的層次如何、定位如可，而是專指這件器材「好不好聽」！就好像耐不耐穿、合不合腳一樣。一件音質很好的器材，它表現在外的就是舒服、耐聽，美質。您不必去探討它聽起來舒服、耐聽的原因，那是專家們的事，您只要用您的耳朵去判斷就行。

有些器材生猛有力、速度奇快、解析力也強，但是不耐久聽，那可能就是音質的問題。一件好的音響器材，其音質就應該像一副好嗓子，讓人百聽不膩。或許我這麼說您還是認為很抽象，我可以再舉實列來說明。當您提到布料時，您會說：這塊料子的質很好。當您在吃牛排時，您會說：這塊牛排的肉質很好。當您在稱讚一個

小孩時，會說：這個孩子的資質很好。所以，當您在聽一件音響器材或一件樂器時，您也會說：它的音質很美。從以上這些例子，您可以很清楚的知道「質」就是與生俱來的天性。音質高貴、很好、很美就代表著這件器材的本性很好，它讓人聽起來很舒服。我可以說音質是音響器材中最重要的一環，所以我將它擺在第一要。

音響第二要：音色

音色是指聲音的顏色。在英文裡，音質（Tone Quality）與音色（Timbre或Tone Color）一看便知其所指不是同一件事。但是在中文裡，音質與音色經常被混用、誤用。我們時常會聽到：這把小提琴音色真冷，這把小提琴音色真暖等的說法，這就是指小提琴的音色而言。聲音就像光線一樣，會讓我們在大腦中浮現顏色的感覺，不過它並不是用眼睛看到的，而是以耳朵聽到的。通常，音色愈暖聲音愈軟；音色愈冷聲音愈硬。太軟或太硬當然都不是很好。有時，音色也可以用「高貴」、「美」等字眼來形容，基本上它也是天性之一。不過，就像布料一般，布質是指它的材料，布色卻是指它的顏色，這其間還是有明顯的界線。

在音響器材評論裡，音色就如同陽光一般，是指它特有的顏色。有些器材的音色偏黃、有些偏白、有些偏冷、甚至您可說它是帶點憂鬱的藍。總之，音響器材就如樂器一般，幾乎脫離不了愈貴音色愈美的事實。一把二百萬美金的小提琴其音色可能美得有著金黃色的光澤；而一把五千台幣的小提琴其音色有可能像褪了色的畫。雖然每個人觀點各異，但是，「美」仍然有著一個大家承認的「共識」，您不能說一個長相平庸者是「美

的化身」；同樣的您不能說一件冷藍音色的器材是美。這就是我們對音色之美的共識。

音響第三要：高中低頻量感的分布與控制力

這個項目很容易瞭解，但也很容易產生文字傳達上的誤解。怎麼說呢？大家都會說：這對喇叭的高音太強、低音太少。這就是高、中、低頻段的量感分佈。問題出在如果把20Hz到20KHz的頻寬只以三段來分的話，那必然會產生「不夠精確」的混淆。到底您的低音是指那裡呢？多低呢？為了讓形容的文字更精確，有必要把20Hz-20kHz的頻寬加以細分。照美國TAS與Stereophile的分法很簡單，他們把高、中、低每段再細分三小段，也就是變成「較低的中頻、中頻、較高的中頻」分法。這種分法就像十二平均律一般，相當規律化。不過用在中國人身上就產生了一些翻譯上的小問題，如「較低的中頻」我們稱作「中低頻」還是「低中頻」？那麼較高的低頻呢？「高低頻」嗎？對於中國人而言，老外這種分法恐怕行不通。因此很早以前我便參考樂器的頻寬，以及管弦樂團對聲音的稱呼，將20Hz-20KHz的頻率分為極低頻、低頻、中低頻、中頻、中高頻、高頻、極高頻等七段。這七段的名詞符合一般中國人的習慣稱呼，而且易記，不會混淆。

極低頻： 從20Hz-40Hz這個八度我稱為極低頻。這個頻段內的樂器很少，大概只有低音提琴、低音巴松管、土巴號、管風琴、鋼琴等樂器能夠達到那麼低的音域。由於這段極低頻並不是樂器的最美音域，因此作曲家們也很少將音階寫得那麼低。除非是流行音樂以電子合成器刻意安排，否則極低頻對於音響迷而言實在用處不大。有些人誤認一件事情，以為雖然樂器的基音沒有那麼低，但是泛音可以低至基音以下。其實這是不正確的，因為樂器的基音就是該音階最低的音，泛音只會以二倍、三倍、四倍、五倍……等往上爬高，而不會有往下的音。這就像您將一根弦繃緊，弦的全長振動頻率就是基音，二分之一、三分之一、四分之一、五分之一……等弦長的振動就是泛音。基音與泛音的相加就是樂器的音色。換句話說，小提琴與長笛即使基音（音高）相同，音色也會有不同的表現。

低頻： 從40Hz-80Hz這段稱為低頻。這個頻段有什麼樂器呢？大鼓、低音提琴、大提琴、低音巴松管、巴松管、低音伸縮號、低音單簧管、土巴號、法國號等。這個頻段就是構成渾厚低頻基礎的大功臣。通常一般人會將這個頻段誤以為是極低頻，因為它聽起來實在已經很低了。如果這個頻段的量感太少，豐潤澎湃的感覺一定沒有；而且會導致中高頻、高頻的突出，使得聲音失去平衡感，不耐久聽。

中低頻： 從80Hz-160Hz之間，我稱為中低頻。這個頻段是台灣音響迷最頭痛的一段，因為它是造成耳朵轟轟然的元兇。為什麼這個頻段特別容易有峰值呢？這與小房間的尺吋有關，也就是所謂Room Mode。大部份的人為了去除這段惱人的峰值，費盡心力吸收這個頻段。可惜，當您耳朵聽起來不致轟轟然時，下邊的低頻與上邊的中頻恐怕都已隨著中低頻的吸收而呈凹陷狀態，而使得聲音變瘦，缺乏豐潤感。更不幸的是大部份的人只因峰值消失而認為這種情形是對的，這就是許多人家裡聲音不夠豐潤的原因之一。這個頻段中的樂器包括了剛才低頻段中所提及的樂器。對了，定音鼓與男低音也要加上去。

中頻： 從160Hz-1,280Hz橫跨三個八度（320Hz、640Hz、1,280Hz）的頻率我稱為中頻。這個頻段幾乎把所有樂器、人聲都包含進去了，所以是最重要的頻段。讀者們對樂器音域的最大誤解也發生在此處。例如小提琴的大半音域都在這個頻段，但一般人卻誤以為它的音域很高；不要以為女高音音域很高，一般而言，她的最高音域也才在中頻的上限而已。 從上面的描述中，您一定也瞭解這段中頻在音響上是多麼重要了。只要這段頻率凹陷，聲音的表現馬上變瘦了。有時，這種瘦很容易被解釋為「假的凝聚」。我相信有非常多的音響迷都處於中頻凹陷的情況而不自知。這個頻段的重要性同時也可以從二音路喇叭的分頻點來分析。

一般二音路喇叭的分頻點大多在2,500Hz或3,000Hz左右，也就是說，2,500Hz以上由高音單体負責，2,500Hz以下由中低音單體負責。這2,500Hz約是1,280Hz的二倍，也就是說，為了怕中低音單體在中頻極限產生太大的分頻點失真，設計師們統統把分頻點提高到中頻上限的二倍處，如此一來，最完美的中頻就可以由中低音單體發出。 如果這種說法無誤，高音單體做什麼用呢？如果您

曾將耳朵貼近高音單體，您就聽到一片「嘶嘶」的聲，那就是大部份泛音所在。如果沒有高音單體發出嘶嘶的音，單用一個中低音單體來唱音樂，那必然是晦暗不堪的。當然，如果是三音路設計的喇叭，這段中頻絕大部份會被包含在中音單體中。

中高頻：從1,280Hz-2,560Hz稱為中高頻。這個頻段有什麼樂器呢？小提琴約有四分之一的較高音域在此，中提琴的上限、長笛、單簧管、雙簧管的高音域、短笛的一半較低音域、鈸、三角鐵等。請注意，小號並不在此頻段域中。其實中高頻很容易辨認，例如弦樂群及木管的高音域都是中高頻。這個頻段很多人都會誤以為是高頻，因此請您特別留意。

高頻：從2,560Hz-5,120Hz這段頻域，我稱之為高頻。這段頻域對於樂器演奏而言，已經是很少有機會涉入了。因為除了小提琴的音域上限、鋼琴、短笛高音域以外，其餘樂器大多不會出現在這個頻段中。從喇叭的分頻點中，我們可以發現到這段頻域全部都出現在高音單體中。如我前面所言，當您將耳朵靠近高音單體時，您所聽到的不是樂器的聲音，而是一片嘶嘶聲。從高音單體的表現中，可以再度證明高音單體幾乎很少發出樂器或人聲的基音，它只是發出基音的高倍泛音而已。

極高頻：從5,120Hz-2,0000Hz這麼寬的頻段，我稱之為極高頻。各位可以從高頻段就已經很少有樂器出現的事實中，瞭解到極高頻所容納的盡是樂器與人聲的泛音。一般樂器的泛音大多是愈高處能量愈小，換句話說，高音單體要製造得很敏銳，能夠清楚的再生非常細微的泛音。從這裡，發生了一件困擾喇叭單體製造的事情，那就是要如何兩全其美？什麼是「兩全」？您有沒有想過，假若一個高音單體為了清楚再生所有細微的泛音，不顧一切的設計成很小的電流就能推動振膜，那麼同樣由這個高音單體所負責的大能量高頻與中頻極可能就會時常處於失真的狀態，因為這二個頻段的能量要比極高頻大太多了。這也是目前市面上許多喇叭極高頻很清楚，卻容易流於刺耳的原因之一。

您還記不記得以前的Spendor SP-1喇叭？它是三音路設計，那三音路呢？中低音單體、高音單體、超高音單體三路。那個超高音單體負責13,000Hz以上的頻率。我記得當時有許多人都「不解」，為什麼SP-1有超高音單體，而聲音卻是那麼的柔呢？應該要很銳利才對呀！現在我想您該瞭解了吧！SP-1設計著眼點在於使高音單體不會失真，而又能再生極高頻。這就是SP-1聽起來很舒服，具有音樂性的原因之一。

在了解高、中、低頻段的分段法後，我們接著要討論量感之外的「控制力」。量感當然是指量的多寡，即是我們說的：高音比較多、低音比較少等。而控制力通常指「對低頻段與高頻段」的控制力。有些器材低頻鬆散，有些則具有凝聚的彈性。我們會說後者有低頻的控制力。有些器材能夠抓得住高頻，讓它不會飆得耳朵難受，我們說它高頻控制力佳。請注意，各頻段量感的多寡並不代表器材真正的好壞，器材之間量感多寡的相互搭配才是重要的。而控制力的好壞就可以說是器材本身的優、劣。

音響第四要：音場表現

「音場」到底是什麼？在美國，「Sound Field」與「Sound Stage」是二個名詞。「Sound Field」泛指整個聲音充塞的空間；「Sound Stage」特指舞台上樂隊的排列（包括寬、深、高、低）。在台灣，我們所謂的「音場」其實是指「Sound Stage」而言，因為無論是「聲音的舞台」或「音台」都無法讓人望文生義。至於「Sound Field」，我們早已用另外一個名詞代替，那就是「空間感」。因此，當我們提到「音場的形狀」時，就是指您的器材所再生的樂團排列形狀。

音場形狀：由於受到頻率響應曲線分佈不均勻以及喇叭指向性、房間聲波反射條件的影響，有些音場是內凹形的、有些是寬度大於深度的；有些是深度大於寬度的。有些音場形狀就是四四方方，沒有內凹的。這種聲音舞台不同形狀的再生，我稱為音場的形狀。最好的音場形狀當然要與錄音時的原樣符合。

在此我要提出一個值得注意之處：現場演奏時的錄音，其樂團的排列是寬度大於深度的；但在錄音室中，往往為了音響效果，樂團的排列方式會改變，通常縱深會拉長，尤其是打擊樂器會放得更遠一些。如此一來，就不是我們在音樂廳中所見到的排列，挑剔的讀者以及評論員們不可不察。

此外，目前大部分錄音都是多麥克風錄音，混音時再

依照混音師或製作人的要求，把多支麥克風所錄下來的聲音營造成樂團在舞台上的排列模樣。而如果是流行音樂錄音，其音場形狀與樂器的定位更是隨混音師所欲，都是「人造」的。即使是標榜現場一起演奏一起收音的爵士樂，為了錄音方便與不產生相互的干擾，有些樂器（如套鼓）也會刻意在另外一個密閉的空間錄製、或離其它樂器遠些，而非我們在現場演出所看到的位置。簡單的說，音場的形狀其實絕大部分是混音師「以假亂真」的結果，除非是一支麥克風、二支麥克風所錄製的音樂。

音場位置：除了「形狀」之外，音場還有「位置」的問題。這裡面包括音場的前、後、高、低。有些器材會使整個音場向聆聽者逼近；有些則後退。有些音場聽起來會覺得浮在半空中；有些則又像坐在音樂廳的二樓看舞台一般。會形成音場位置的原因很多，像喇叭的擺位與頻率響應的均勻與否皆為重大影響因素。一個理想的音場位置應該如何呢？低音提琴、大提琴的聲音應從較低的地方出來，小提琴的位置比低音提琴及大提琴高；如果錄音時樂團有前低後高的排列時，音場內也要有前低後高的模樣出現。像銅管就極有可能位置較高。至於整個音場的高度？常您坐著時兩眼平視的高度應該是音場的略低高度。換句話說，小提琴應該在視線以上，大提琴、低音提琴應在視線下。銅管至少要與小提琴等高或更高。

至於音場的前、後位置應該在那裡？應該在「喇叭前沿一線」開始往後延伸。當然，這種最理想的音場位置不容易求得，因為它與聆聽軟體也有極大的關係。通常，從喇叭後沿一線往後延伸比較容易求得，不過，不能「後縮」得太多，後縮太多代表某些頻率的凹陷。除了後縮的問題，還有前凸的問題，最常見的就是Bass突出，位置往前移，掩蓋了許多細微的聲音細節，通常這都是低頻、中低頻峰值作祟的結果，使得音場的深度減少。此外，如果您聽到歌手的位置是內縮在音場內，也要開始檢討是否中頻凹陷得太厲害了？通常混音師都會把主唱歌手的位置安排在音場中央前沿，不會縮到音場裡面才對。

音場的寬度：常常聽到發燒友誇口：「我的音場不只超出喇叭、寬抵二側牆，甚至破牆而出。」這句話在外行人聽來，簡直是天方夜譚。在我聽來，則僅是有點誇張而已。我想許多音響迷都有這種經驗，不必我再多費唇舌。在一般小空間內，音場的寬度可以寬抵側牆。至於破牆而出，那恐怕就要靠一點想像力了。至少，以我而言，我要「用眼睛能夠看得到」音場在那裡才算數，牆外的東西看不到，我不能肯定它在那裡。所以，我的音場寬度其實只在我的牆壁之內而已。

音場的深度：這就是我們平常所說的「深度感」，現在我把它歸於音場的深度。為什麼不像以前一樣，將它與層次感、定位感並列呢？因為層次與定位談的不是音場，而深度感卻仍屬音場的範圍之中，所以，我將它改成「音場的深度」而不以「深度感」稱之。與「音場的寬度」一樣，許多人會說他家音場深度早已破牆而出，深到對街。這當然也僅是滿足自己的形容詞而已。真正的「音場深度」指的是音場中最前一線樂器與最後一線樂器的距離。換句話說，它極可能是指小提琴與大鼓、定音鼓之間的距離。「寬到隔鄰、深過對街」這應該是包含在後面說的「空間感」中。有些器材或環境由於中低頻或低頻過多，因此大鼓與定音鼓的位置會前衝，此時，音場的深度當然很差。另有一例，有些音場的位置向後縮，結果被誤以為音場的深度很好，那是錯誤的。我相信，您只要把握住「小提琴到定音鼓、大鼓之間的距離」這句話就不會錯了。當然不要忘了，所謂的音場、層次感、定位感、深度感等其實都是混音師的創作。

音響第五要：聲音的密度與重量感

所謂聲音的密度就像一公斤棉花與一公斤鐵塊一般，棉花蓬鬆，鐵塊結實，鐵塊的密度當然要大得多。因此雖然二者重量相同，不過鐵塊給予人的重量感就要大得多。聲音密度大聽起來是什麼感受呢？弦樂有黏滯感、管樂厚而飽滿、打擊樂器敲起來都會有空氣振動的感覺，腳踩大鼓紮實。所有的樂器與人聲都應具有重量感。不過，大部份的音響迷都得不到很好的聲音密度與重量感，這種感覺我推測與供電的充足及中頻段、低頻段的飽滿有關。聲音的密度與重量感好有什麼好處呢？讓樂器與人聲聽起來更穩更紮實更有形更像真的。

音響第六要：透明感

透明感幾乎是一個只可意會、不可言傳的名詞。有些器材聽起來澄澈無比，有些則像蒙上一層霧般，只要是有換機經驗的人一定就有這種感覺。透明感是「音響二十要」中很重要的一個環節，因為如果透明感不佳的話，連帶也會影響對其餘各項的判定。最好的透明感是柔和的，聽起來耳朵不會疲勞；較差的透明感像是傷眼的陽光，雖然看得清楚，但很傷眼。大部份的音響器材無法達到既清楚又柔和的透明程度，而只能單單表現清楚而已。如果能夠達到「清楚又柔和」，那麼該件器材的價值恐怕也不低了。想要有優異的透明感，器材的噪音底層要很低、訊噪比表現要優異，否則聽起來總是會有摻入雜質的感覺。

音響第七要：層次感

層次感很容易瞭解，它是指樂器由前往後一排排的間隔能否清楚再生。以電視而言，深灰與黑能夠分辨出來的話就是有層次感。音響亦然，樂團的排列不會混在一起就是有好的層次感。更甚者，我們要聽到樂器與樂器之間的空間，這樣才會有最好的層次感。

音響第八要：定位感

顧名思義，定位感就是將位置「定在那裡」。聚焦不準定位感就差，結像力不佳定位感就不行，器材的相位失真也會導至定位的漂移；甚至空間中直接音與反射音的比例不佳（一般指高頻反射太強）也會導至定位不準。舉一個例子：夏天很熱時，柏油路上會冒氣。此時如果您走在路上，就會覺得物體的影像會飄。這就像我們音場內樂器定位會飄移的情形。如果您有散光而忘了戴眼鏡，那也是定位感不好的具體表現。總之，定位感不佳可能由許多原因造成，我們不管它是怎麼形成的，我們要求的是樂器或人聲要浮凸而清楚的「定」在那裡，不該動的時候就不要動，不該亂的時候就不能亂。

音響第九要：活生感

所謂活生感可以說是暫態反應、速度感、強弱對比的另一面。它讓您聽起音樂來很活潑，不會死氣沈沈的。這是音樂好聽與否的一個重要因素，就好像一個卓越的指揮家能把音樂指揮得充滿生氣；而蹩腳的指揮往往將音樂弄得死氣沈沈的。這就是音樂的活生感。

音響第十要：結像力與形體感

顧名思義，結像力就是將虛無飄渺的的音像凝結成實體的能力；換句話說，也就是讓人聲或樂器的形體展現出立體浮凸的能力。在以前，我把它歸入「形體感」中。後來我仔細思考過，認為用結像力能包容更完整的意思，所以現在將之改為結像力與形體感。結像力好的音響器材會讓音像更浮凸更具有3D立體感。也就是我常說的音像輪廓的陰影更清楚。

音響第十一要：解析力

這個名詞最容易懂，玩過相機的人都知道鏡頭解析力好壞的差距；看電視的人也知道自己的電視能把一片黑色的頭髮解析得絲毫不混就是解析力好的表現。好的音響器材，即使再細微、再複雜的東西都能清楚的表達出來，這就是解析力。其實，細節多與暗部層次清楚也是解析力產生的結果，這就好像空間感也可合併入音場來講一樣。但是解析力並不能代表所有的細節再生與層次感。例如由前往後一排排的層次感就不是全由解析力造成的；再者，如果真的將層次感併入解析力，那就無法對單項的名詞做明確的解釋。

因此，我在此都儘可能分開來說，讀者們只要知道「音響二十要」之間彼此都有難以分割的關係就可以了。一般而言，如果細微的變化（低電平時）都能表現得很清楚，那麼這件器材的解析力當然很好。既然有低電平時的解析力，那麼有沒有高電平時的解析力呢？當然有！在極端爆棚時能將所有東西解析得很清楚，那就是高電平的解析力。

事實上解析力還可強調對低頻的解析力，這是比較難達到的要求，因為低頻通常都會落入含混，以至於抹煞了低頻樂器該有的演奏質感。如果低頻解析力夠好，整

體音樂聽起來一定是清爽的。

音響第十二要：速度感與暫態反應

聲波在空氣中，不論哪種頻率，其傳遞的速度都是一樣的，不會因為頻率的高低而改變聲波傳遞的速度。其實，音響迷常說速度很快，或速度慢，這個速度感就是暫態反應的結果，也是器材規格中上升時間與迴轉率的具體表現。老外通常會將這項說成是暫態反應而不說速度感。不過，台灣習慣的用語是速度感。對於老中而言，速度感要比暫態反應更容易了解。基本上，這二個名詞都是指器材各項反應的快慢而言。我想，在此就不必多做解釋了。

音響第十三要：強弱對比與動態對比

強弱對比也可以說是老外所說的動態對比，也就是大聲與小聲之間的對比。一般而言，強弱對比也可以分為「對比差大」的強弱對比與「對比極小」的強弱對比。我們常說古典音樂的動態很大就是指它最大聲與最小聲的對比很大；而搖滾樂雖然大聲，但是它大小聲的起伏並不大，所以我們說它雖然大聲，但是動態對比並不大。

什麼是對比極小的動態對比呢？也就是強弱很接近的細微對比。這種細微的強弱對比就像水波蕩漾般，遠遠看好像不動，近看才知道它是一直細微的在波動。強弱對比用最淺顯的說法應該是這樣的：極大的強弱對比是拍打岩岸的海浪；極小的強弱對比就是清風吹拂下的湖水波動。細微的強弱對比表現優異的器材，聽起來活生感會很足，音樂中蘊含隱隱的躍動力。

音響第十四要：樂器與人聲的大小比例

到底樂器的線條、形體要多大才算對？到底人聲要一縷如鍊？還是要豐潤有肉？這個問題一直在困擾著音響迷。理想主義者認為應該按實際樂團大小比例縮小放入家中聆聽室。事實上，這是不可能的。我舉一個最簡單的例子好了。當鋼琴與小提琴在演奏奏鳴曲時，鋼琴的形體不知道要超過小提琴多少倍（音量亦然）。如果在錄音時不增加小提琴的音量，小提琴往往被鋼琴掩沒（現場音樂會往往就是如此）。另一個例子就是吉他協奏曲中，古典吉他與伴奏樂團的音量比例。所以在錄音時，錄音師都會刻意平衡一下吉他的音量。再來說到整個管弦樂團與小提琴做協奏演出時，如果完全按比例縮小，那麼小提琴的聲音應該要細小得不能再細小，而不是我們在CD上所聽到的那麼清楚、強勁。所以，正確的「樂器與人聲大小比例」不是一味的照章縮小，而是按照合理的音樂要求大小比例。

簡單的說，您可以把它想像成我們在看電影，電影中從高往下拍的都市全景涵蓋面廣，每棟建築都很小，不過還是可以看得清楚。而當拍到特寫鏡頭時，人像又特別大，佔了銀幕很大的面積。拍電影時的鏡頭運用跟錄音時的樂器形體大小轉換是異曲同工的。

樂器如此，人聲亦然。其實，樂器與人聲的大小比例最值得注意的不是比例縮小與否的問題，而是因為頻率響應曲線扭曲所造成的誤解。例如您的房間在100Hz左右有嚴重峰值的話，定音鼓敲起來一定會特別的大、特別有勁；大提琴、低音提琴亦然。這才是真正錯誤的比例。所以，在評寫「樂器與人聲的大小比例」時，應該特別注意頻率響應曲線扭曲所造成的影響。

音響第十五要：樂器與人聲的質感、空氣感

「質感」這個名詞相當抽象，我們常說這傢俱的木頭質感很好、這套真皮沙發的質感很好，或這個大理石的質感很好。從這個例子中，我們可瞭解，所謂「質感」是指該物體「材質的本性」，也跟「接觸經驗」有關。我們在此說的並不是音質的那個質感，而是樂器演奏、打擊接觸那一剎那動作所發生的接觸質感。因此，當我們在說：「小提琴的擦弦質感很好」，就意謂著「它錄得很像小提琴」。當我們說：「鈸的敲擊質感很好」，也就是說「它敲起來像真的」。反過來說，當我們認為「小提琴擦弦質感不夠」時說的就是「它不像真的」。由此，我們可以很清楚的瞭解到，所謂演奏質感也就是指「傳真度」。雷射唱盤剛推出時，大家都覺得小提琴的聲音沒有黑膠唱片那麼像，就是指它的擦弦質感不像。

至於「空氣感」又是什麼呢？當我們在形容拉

奏、敲擊鍵盤樂器時，我們用的是「某某樂器的演奏質感很好」。可是，當我們在形容管樂器時，我們通常不用「質感」二字，而用「空氣感」，也就是說吹氣的感覺。說得更清楚些，「空氣感」是指聲波振動的感覺，而質感大部分是「接觸」後剎那的感覺。當然，弦樂群除了拉奏時的擦弦質感外，它同時還有弦樂在空氣中產生的隱隱波動「空氣感」。

音響第十六要：細節再生

細節是泛指樂器的細節、堂音的細微再生與錄音空間中所有的雜音。一件音響器材細節再生的多寡很容易經由AB Test 比較出來。為什麼有些器材所再生的細節較多呢？我想這與低失真、訊噪比優異、喇叭靈敏度高、解析力強、透明感優等都有關。細節少的器材聽起來平板乏味，也不夠真實；細節多的器材聽起來趣味盎然，也很真實。一件優秀的音響器材，其細節的再生當然是豐富無比的。

細節再生的優劣最容易顯現在小提琴、大提琴與男聲上，小提琴如果聽起來不夠細緻不夠柔婉，缺乏擦弦質感，大提琴聽起來如果粗糙生硬，沒有柔軟的鼻音與木頭味，男聲聽起來如果濃濃笨笨的，聽不到嗓音細微的聲帶振動質感，這些現象都可能是細節再生能力不佳導致。可惜，大部分音響迷遇上這些問題時，都先歸咎於唱片錄音不佳，而錯失發現自家音響系統短處的機會。

到底是哪個環節導致細節再生能力不佳？有可能是訊源、有可能是喇叭，尤其是喇叭的微動能力如果不好，許多細節都無法再生，一般來說擴大機的責任比較輕。想知道自家音響系統是否細節再生能力不佳很簡單，去買一套不錯的耳機與耳擴，一比較就知道音響系統的問題，這就是我常說的「以耳機為師」。

音響第十七要：空間感

我常常說，如果一套音響系統（包括器材與空間）能夠「使音場浮出來」，那麼它一定也「可以看到」空間感。請注意，我是用「看到」而非「聽到」。真正表現好的音場與空間感絕對是可以「看到」的，而非僅「聽到」而已，這是大腦給予我們的感受，也是心理音響學

的反應。什麼是空間感？那就是錄音場所的三度空間實體大小。要能夠將空間感完全表現出來，絕佳的細節再生是絕對需要的，尤其是「堂音」的再生。我甚至可以說，如果聽不到完整的堂音，那麼「空間感」也無法完整的再生出來。

什麼又是「堂音」？堂音與「殘響」往往又被混淆不清。大部份人誤認「堂音」就是「殘響」。其實，這是二種不同的東西。堂音的英文是Ambience，殘響的英文是Reverberation。Ambience原意是指周圍、環境或氣氛，後來被引申為音樂廳中的堂音。從「氣氛」二字，我們就可瞭解它是指包圍在我們周圍的音樂細節。除了感性的意義之外，Ambience另有一個理性的解釋，那是狹隘的指傳入耳朵的第一次反射音。換句話說藉由第一次反射音與直接音的時間延遲，我們可以「感受到」音樂廳空間的大小。因此，如果我們無法在軟體中聽到堂音的話，我們便無法「看到」空間感。

「殘響」在一般的解釋中，當然也可以說是反射音。但是，殘響有一個更嚴苛的時間定義，那就是指一個猝發音發聲之後，聲音的能量衰減到原來的百萬分之一（60dB）的時間長度。換句話說，通常我們會說：「這個音樂廳的殘響真豐富、真美」，而應該說殘響較長較短。反過來說，我們也不應該說：「這個音樂廳的堂音太短」，而應該說：「這個音樂廳的堂音真豐富、真自然」。

空間感往往也可用來判斷錄音的自然真實與否，現代錄音都會以效果產生器加入堂音，或設定樂器人聲的遠近。經驗豐富的錄音師就能把空間感泡製得像真的，而有些錄音師只能讓我們聽到樂器人聲的不同位置，但卻無法顯像自然的空間感。當然，如果是在音樂廳中錄音，錄音師一定會把空間的堂音收錄起來，一起混入音樂中，此時就可聽到自然的空間感。

音響第十八要：寬鬆感

寬鬆感是這次寫「Hi End音響入門」才加上去的，為何以前沒把寬鬆感列入呢？因為尋常音響系統想要表現出寬鬆感很難，所以一般音響迷對寬鬆感的體會並不深刻。寬鬆的相對面就是緊繃，我們可以從緊繃來想像寬鬆，因為很多人的音響系統聽起來很緊繃，會讓人緊張。不過，諷刺的是，很多人並不知道他們所聽到的聲

音是緊繃的，反而以為這就是正常的好聲。為何聽起來會緊繃呢？因為擴大機或喇叭承受不了那麼強的音樂訊號而產生壓縮了。

舉個簡單的例子，當我們在現場聽鞭炮聲，或用力打小鼓的聲音時，我們聽到的是原音，那是沒有壓縮沒有失真的聲音，不管聲音多大聲，聽起來並不會有壓縮的感覺。而當鞭炮聲或小鼓聲從喇叭發出時，我們可以明顯的感受到強勁的聲音被壓縮了，由於音響器材處於承受範圍的頂端，而且可能已經削峰了，音樂聽起來就會緊繃。

所以，想要獲得寬鬆的聲音，「餘裕」是非常重要的，擴大機的輸出功率要有足夠的餘裕來應付突來的大訊號而不失真，喇叭要有足夠的餘裕來承受突來的龐大動態範圍不失真，這樣才能獲得寬鬆的聲音。通常，擴大機的餘裕來自於夠大的電源供應與沒有用到盡的功率晶體。而喇叭的餘裕則來自於振膜的面積夠大，振膜面積夠大可以從大尺寸單體或小尺寸多單體達成，尤其小尺寸多單體的設計往往更能提供喇叭的餘裕空間。

音響第十九要：黏滯感

黏滯感也是我第一次放在「音響二十要」裡。並不是以前沒有聽過黏滯感，也不是黏滯感不重要，而是黏滯感跟「寬鬆感」一樣，太難表現了，所以一開始我就沒打算把它納入「音響二十要」中。既然以前不納入，為何現在要納入？因為現在能夠體會黏滯感的人比較多了。為何現在能夠體會黏滯感的人比較多了？因為調聲的觀念正確了，調聲的能力磨練得更好了。

黏滯感最常出現在弦樂的演奏上，尤其是弦樂多重奏，例如三重奏、四重奏或五重奏等。在音樂會現場，如果四重奏團體很優異，音樂廳音響效果又好時，就很容易聽到我所說的黏滯感，那是四把弦樂器所發出很美和聲的感覺。同樣的，弦樂群如果演奏得很好，也會發出很迷人的黏滯感。為何音響系統會發出讓人覺得有黏滯感的聲音？我不確定，但當調聲調到某種精妙地步時，黏滯感就會呈現出來。

到底黏滯感是怎麼樣的感覺呢？我拿玉米來比喻好了，黃色顆粒的玉米通常含水量比較多，咬下去脆脆的一顆顆玉米會爆開的感覺，這種玉米如果夠甜，皮夠薄，那就是很棒的玉米。另外有一種玉米我們稱為糯米

玉米，它的顆粒含水量不高，咬下去也不會在嘴中爆開，但卻有一種黏牙的感覺，這種感覺就像弦樂的黏滯感。還有一種玉米含水量不高，但沒有黏牙的感覺，反而是比較硬的。這種玉米適合烤來吃，有嚼勁，有香味。如果以音響效果來比喻，水分多的玉米聽起來清爽，黏牙的玉米會有黏滯感，果粒硬度高的有勁。清爽、有勁都比較容易聽到，黏滯感就比較難了。

音響第二十要：整體平衡性

我把整體平衡性放在最後，代表著這項要求是前面十九項的綜合驗收，也是聆聽音樂時最重要的一項。當我們在聆聽弦樂四重奏時，如果四位演奏者可以演奏出非常好的平衡性，我們就可以聽到很美的弦樂融合之聲，這就是體現在音響效果的整體平衡性。另一方面，作曲家如果能力高超，就能寫出各聲部非常平衡的四重奏作品，讓聆聽者感歎其作品的精妙。

把整體平衡性擴大到管弦樂，指揮的功能就是訓練樂團，把幾十個人或上百個團員的聲音控制得非常平衡，讓整個樂團發出非常美妙的聲音，同時也清楚呈現作曲家所寫每個音符與音符之間的對位和聲之美，這就是整體平衡性。

調聲時，每件音響器材都和指揮在控制樂團一樣，應該求得一個整體的平衡性。這就好比一個樂團中，人人皆是獨奏的高手，但是每一個人都想出鋒頭，不聽指揮的詮釋，如此一來雖然個別演奏水準高，但是樂團的整體平衡性一定很差。這樣就不是一個好樂團。同理，一件音響器材的前述十九項要素都非常好，但是如果無法把這些要素做一個精妙的平衡，那麼也一定不耐久聽。此時，不管解析力再高、強弱對比再好也沒有用。

關於整體平衡性，我們無法用尺度去度量出來，要分辨整體平衡性就像多聽音樂會才能分辨樂團好壞一般，只有靠自己豐富的聆聽經驗來判斷了。

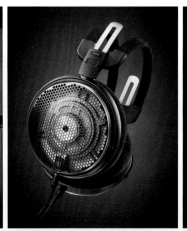

30

2018 音響論壇 30 週年特刊

年以上長青品牌

品牌：Acapella
國別：德國
創辦人：Hermann Winters
　　　　Alfred Rudolph
創辦年份：1978
現役代表產品：Spharon Excalibur
產品類型：喇叭

品牌：Arcam
國別：英國
創辦人：John Dawson
創辦年份：1976
現役代表產品：A49
產品類型：擴大機

品牌：Accuphase
國別：日本
創辦人：春日仲一
　　　　春日二郎
創辦年份：1972
現役代表產品：E-650
產品類型：訊源、擴大機

品牌：ASR
國別：德國
創辦人：Friedrich Schaefer
創辦年份：1980
現役代表產品：ASR Luna 8 Exclusive
產品類型：擴大機

品牌：Acoustic Energy（AE）
國別：英國
創辦人：Phil Jones
　　　　Neil McEwen
　　　　Steve Taylor
創辦年份：1987
現役代表產品：AE reference 3
產品類型：喇叭

品牌：ASW
國別：德國
創辦年份：1986
現役代表產品：ASW Genius 310
產品類型：喇叭

品牌：Airtight
國別：日本
創辦人：三浦篤
創辦年份：1986
現役代表產品：ATM-3211
產品類型：真空管擴大機

品牌：ATC
國別：英國
創辦人：Billy Woodman
創辦年份：1974
現役代表產品：EL150
產品類型：喇叭、擴大機

Atlantic TECHNOLOGY

品牌：Atlantic Technology
國別：美國
創辦人：Peter Tribemany
創辦年份：1989
現役代表產品：8200e LR
產品類型：喇叭

audiolab

品牌：Audiolab
國別：英國
創辦人：Philip Swift、Derek Scotland
創辦年份：1983
現役代表產品：8300A
產品類型：訊源、擴大機

[audio physic]

品牌：Audio Physic
國別：德國
創辦人：Joachim Gerhardy
創辦年份：1985
現役代表產品：Cardeas 30 LJE
產品類型：喇叭

audioplan

品牌：Audioplan
國別：德國
創辦人：Thomas Kühn
創辦年份：1980
現役代表產品：Konzert III
產品類型：喇叭

audio research
HIGH DEFINITION

品牌：Audio Research
國別：美國
創辦人：William Johnson
創辦年份：1970
現役代表產品：LS28
產品類型：訊源、真空管擴大機

Audio Valve

品牌：Audio Valve
國別：德國
創辦人：Helmut Becker
創辦年份：1982
現役代表產品：Assistent 50
產品類型：真空管擴大機

Audion

品牌：Audion
國別：英國
創辦人：David Chessel、Erik Anderson
創辦年份：1987
現役代表產品：Silver Night DUO
　　　　　　　300B & 2A3
產品類型：真空管擴大機

audio-technica

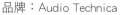

品牌：Audio Technica
國別：日本
創辦人：Hideo Matsushita
創辦年份：1962
現役代表產品：ATH-ADX5000
產品類型：黑膠唱盤、耳機

audioquest

品牌：Audioquest
國別：美國
創辦人：1980
創辦年份：Bill Low
現役代表產品：DragonFly USB DAC+
　　　　　　　Preamp+Headphono Amp
產品類型：線材、電源處理器

audio pro

品牌：Audio Pro
國別：瑞典
創辦人：Karl Erik Stahl
創辦年份：1978
現役代表產品：ADDON T10 GEN 2
產品類型：喇叭、無線喇叭

AVALON

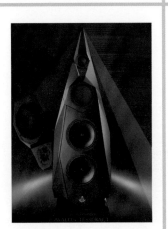

品牌：Avalon
國別：美國
創辦人：Neil Patel
創辦年份：1986
現役代表產品：Tesseract
產品類型：喇叭

AVM
AUDIO VIDEO MANUFAKTUR

品牌：AVM
國別：德國
創辦人：Robert Winiarski、Udo Besser
　　　　　Gunther Mania
創辦年份：1986
現役代表產品：OVATION SD 8.2、MA8.2
產品類型：擴大機

B BASIS AUDIO
A 20 Year Legacy of Performance & Stability

品牌：Basis Audio
國別：美國
創辦人：A.J. Conti
創辦年份：1986
現役代表產品：The A.J. Conti Transcendence
產品類型：黑膠唱盤

B&O

品牌：B&O
國別：丹麥
創辦人：Peter Bang、Svend Olufsen
創辦年份：1925
現役代表產品：BeoLab 90
產品類型：喇叭、訊源

BOSE

品牌：Bose
國別：美國
創辦人：Dr. Amar
創辦年份：1964
現役代表產品：Sound Touch 30
產品類型：訊源、喇叭、耳機

B&W
Bowers & Wilkins

品牌：Bowers & Wilkins
國別：英國
創辦人：John Bowers
創辦年份：1966
現役代表產品：Nautilus
產品類型：喇叭

Boulder

品牌：Boulder
國別：美國
創辦人：Jeff Nelson
創辦年份：1984
現役代表產品：3010、3060
產品類型：訊源、擴大機

brinkmann

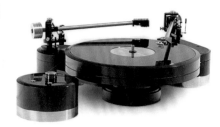

品牌：Brinkmann
國別：德國
創辦人：Helmut Brinkmann
創辦年份：1984
現役代表產品：Balance
產品類型：黑膠唱盤、擴大機

BRYSTON

品牌：Bryston
國別：加拿大
創辦人：Tony Bower、Stan Rybb
　　　　John Stoneborough
創辦年份：1962
現役代表產品：4B3
產品類型：訊源、擴大機、喇叭

Burmester
ART FOR THE EAR

品牌：Burmester
國別：德國
創辦人：Dieter Burmester
創辦年份：1977
現役代表產品：909 MK5
產品類型：訊源、擴大機、喇叭

Cabasse

品牌：Cabasse
國別：法國
創辦人：Georges Cabasse
創辦年份：1950
現役代表產品：LA Sphere
產品類型：喇叭

CAMBRIDGE AUDIO

品牌：Cambridge Audio
國別：英國
創辦人：Gordon Edge、Peter Lee
創辦年份：1968
現役代表產品：EDGE NQ、EDGE W
產品類型：訊源、擴大機、喇叭

CANTON

品牌：Canton
國別：德國
創辦人：Hubert Milbers、Otfried Sandig
　　　　Wolfgang Seikritt、Gnther Seitz
創辦年份：1972
現役代表產品：Vento/Chrono/Ergo/Gle/Atelier 崁壁系列
產品類型：喇叭

CARDAS ®

品牌：Cardas Audio
國別：美國
創辦人：George Cardas
創辦年份：1987
現役代表產品：Clear Sky
產品類型：線材、耳機

品牌：Cerwin-Vega
國別：美國
創辦人：Gene Czerwinski
創辦年份：1954
現役代表產品：SL Series
產品類型：喇叭

品牌：Chario
國別：義大利
創辦人：Mario Marcello Murace
　　　　Carlo Vicenzetto
創辦年份：1975
現役代表產品：ACADEMY SERENDIPITY
產品類型：喇叭

品牌：Chord
國別：英國
創辦人：John Franks
創辦年份：1989
現役代表產品：Hugo TT
產品類型：訊源、擴大機

品牌：Clearaudio
國別：德國
創辦人：Peter Suchy
創辦年份：1978
現役代表產品：STATEMENT
產品類型：黑膠唱盤、唱臂、唱頭

品牌：Conrad-Johnson
國別：美國
創辦人：William Conrad、Lewis Johnson
創辦年份：1970
現役代表產品：ET7
產品類型：真空管擴大機

品牌：Creek
國籍：英國
創辦人：Michael Creek
創辦年份：1982
現役代表產品：Evolution 100P
產品類型：訊源、擴大機

品牌：Cyrus Audio
國別：英國
創辦人：Peter Bartlett
創辦年份：1985
現役代表產品：Cyrus ONE
產品類型：訊源、擴大機、喇叭

品牌：DALI
國別：丹麥
創辦人：Peter Lyngdorf
創辦年份：1983
現役代表產品：RUBICON 6
產品類型：喇叭

DENON

品牌：Denon
國別：日本
創辦人：Japan Denki&Onkyo 合併創立
創辦年份：1947
現役代表產品：AVR-X8500H
產品類型：擴大機、多聲道擴大機

品牌：Densen
國別：丹麥
創辦人：Thomas Sillesen
創辦年份：1988
現役代表產品：B230Cast
產品類型：訊源、擴大機

dCS

品牌：dCS
國別：英國
創辦人：Mike Story
創辦年份：1987
現役代表產品：Vivaldi One
產品類型：數位訊源

品牌：Dynaudio
國別：丹麥
創辦人：Wilfried Ehrenholz
創辦年份：1976
現役代表產品：Evidence Master
產品類型：喇叭

EAR Yoshino

品牌：EAR Yoshino
國別：英國
創辦人：Tim de Paravicini
創辦年份：1978
現役代表產品：V12
產品類型：真空管擴大機

ELAC
Made in Germany

品牌：ELAC
國別：德國
創辦人：Wolfgang John
創辦年份：1929
現役代表產品：Concentro
產品類型：喇叭、黑膠唱盤

ELECTROCOMPANIET

品牌：Electrocompaniet
國別：挪威
創辦人：Per Abrahamsen
創辦年份：1979
現役代表產品：4.8 前級
產品類型：訊源、擴大機、喇叭

epos

品牌：Epos
國籍：英國
創辦人：Robin Marshall
創辦年份：1983
現役代表產品：K3
產品類型：喇叭

品牌：Esoteric
國別：日本
創辦人：TEAC 公司
創辦年份：1987
現役代表產品：Grandioso P1
產品類型：擴大機、訊源

品牌：FM Acoustics
國別：瑞士
創辦人：Manuel Huber
創辦年份：1973
現役代表產品：XS1-C
產品類型：擴大機、喇叭

品牌：Focal
國別：法國
創辦人：Jacques Mahul
創辦年份：1979
現役代表產品：Grande Utopia EM
產品類型：喇叭

品牌：Furutech
國別：日本
創辦人：森野 統司
創辦年份：1988
現役代表產品：NCF Booster & NCF Booster-Signal
產品類型：線材 / 端子

品牌：German Physiks
國別：德國
創辦人：Holger Mueller
創辦年份：1987
現役代表產品：PQS-402
產品類型：喇叭

品牌：Goldmund
國別：瑞士
創辦人：Michel Reverchon
創辦年份：1978 年
現役代表產品：Apologue Anniversary
產品類型：訊源、擴大機、喇叭

品牌：Goldring
國別：英國
創辦人：Scharf 兄弟
創辦年份：1906
現役代表產品： Ethos MC 唱頭
產品類型：MC、MM 唱頭

品牌：Gradient
國別：芬蘭
創辦人：Jorma Salmi
創辦年份：1984
現役代表產品：Helsinki-15
產品類型：喇叭

THE GRYPHON

品牌：Gryphon
國別：丹麥
創辦人：Flemming E. Rasmussen
創辦年份：1985
現役代表產品：Trident II
產品類型：訊源、擴大機、喇叭

Harbeth

品牌：Harbeth
國別：英國
創辦人：Dudley Harwood
創辦年份：1977
現役代表產品：Super HL5 plus
產品類型：喇叭

HECO
sophisticated sound

品牌：Heco
國別：德國
創辦人：Hennl 家族
創辦年份：1949
現役代表產品：Concerto Grosso
產品類型：喇叭

J.C.Verdier

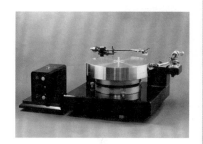

品牌：J.C.Verdier
國別：法國
創辦人：Jean Constant Verdier
創辦年份：1972
現役代表產品：La Platine Verdier
產品類型：真空管擴大機、黑膠唱盤

Jadis

品牌：Jadis
國別：法國
創辦人：Andr Calmettes
創辦年份：1983
現役代表產品：I-68
產品類型：訊源、真空管擴大機

JAMO

品牌：Jamo
國別：丹麥
創辦人：Preben Jacobsen
　　　　Julius Mortensen
創辦年份：1968
現役代表產品：S809
產品類型：喇叭

JBL

品牌：JBL
國別：美國
創辦人：James Bullough Lansing
創辦年份：1946
現役代表產品：DD67000
產品類型：喇叭

JEFF ROWLAND
DESIGN GROUP

品牌：Jeff Rowland
國別：美國
創辦人：Jeff Rowland
創辦年份：1984
現役代表產品：Model 925
產品類型：訊源、擴大機

品牌：JMR
國別：法國
創辦人：Jean-Marie Reynaud
創辦年份：1967
現役代表產品：Abscisse Jubile
產品類型：喇叭

品牌：JR Transrotor
國別：德國
創辦人：Jochen Rake
創辦年份：1976
現役代表產品：Argos
產品類型：黑膠唱盤

品牌：KEF
國別：英國
創辦人：Raymond Cooke
創辦年份：1961
現役代表產品：LS50 Wireless
產品類型：喇叭

品牌：Kimberkable
國別：美國
創辦人：Ray Kimber
創辦年份：1979
現役代表產品：AXIOS
產品類型：線材

品牌：Klipsch
國別：美國
創辦人：Paul Klipsch
創辦年份：1946
現役代表產品：Forte III SE
產品類型：喇叭

品牌：Klimo
國別：德國
創辦人：Dusan Klimo
創辦年份：1975
現役代表產品：300B 真空管後級
產品類型：真空管擴大機

品牌：Koetsu 光悦
國別：日本
創辦人：菅野義信
創辦年份：1960 年代
現役代表產品：漆、瑪腦、翡翠
產品類型：MC 唱頭

品牌：Kondo
國別：日本
創辦人：近藤公康
創辦年份：1976
現役代表產品：Kagura 真空管後級
產品類型：真空管擴大機

品牌：Krell
國別：美國
創辦人：Dan D'Agostino
　　　　Rondi D'Agostino
創辦年份：1980 年
現役代表產品：Solo 575 單聲道後級
產品類型：訊源、擴大機

品牌：Kuzma
國別：斯洛維尼亞
創辦人：Franc Kuzma
創辦年份：1982
現役代表產品：kuzma stabi xl4
產品類型：黑膠唱盤、唱臂

品牌：Linn
國別：英國
創辦人：Ivor Tiefenbrun
創辦年份：1972
現役代表產品：Klimx DSM
產品類型：訊源、擴大機、喇叭

品牌：Luxman
國別：日本
創辦人：早川卯三雄
創辦年份：1925
現役代表產品：C-900u/M-900u 前後級
產品類型：訊源、擴大機

品牌：M&K Sound
國別：美國
創辦人：Ken Kreisel、Jonas Miller
創辦年份：1973
現役代表產品：S-300 書架喇叭
產品類型：喇叭、超低音

品牌：Magnepan
國別：美國
創辦人：Jim Winey
創辦年份：1969
現役代表產品：MG30.7 四件式喇叭
產品類型：喇叭

品牌：Mal Valve
國別：德國
創辦人：Dieter Mallach
創辦年份：1989
現役代表產品：Preamp 3 Line MK6/
　　　　　　　Poweramp 1 KT120 MK6 前後級
產品類型：真空管擴大機

品牌：Marantz
國別：美國
創辦人：Saul Marantz
創辦年份：1952
現役代表產品：PM10 綜合擴大機
產品類型：擴大機、訊源

品牌：Mark Levinson
國別：美國
創辦人：Mark Levinson
創辦年份：1972
現役代表產品：No. 585 綜合擴大機
產品類型：訊源、擴大機

品牌：Martin Logan
國別：美國
創辦人：Gayle Martin Sanders
　　　　Ron Logan Sutherland
創辦年份：1979
現役代表產品：Neolith 三十週年紀念喇叭
產品類型：喇叭

品牌：MBL
國別：德國
創辦人：Wolfgang Meletzky
創辦年份：1979
現役代表產品：101X-treme 四件式喇叭
產品類型：擴大機、訊源、喇叭

品牌：McIntosh
國別：美國
創辦人：Frank McIntosh
創辦年份：1949
現役代表產品：XRT2.1K 喇叭
產品類型：擴大機、訊源、喇叭

品牌：Meridian
國別：英國
創辦人：Bob Stuart、Allen Boothroyd
創辦年份：1977
現役代表產品：DSP8000 數位喇叭
產品類型：擴大機、訊源、喇叭

品牌：Metronome
國別：法國
創辦人：Dominique Giner
創辦年份：1987
現役代表產品：DAC+CD
產品類型：訊源、擴大機

品牌：Micromega
國別：法國
創辦人：Daniel Schar
創辦年份：1987
現役代表產品：M-One 擴大機
產品類型：擴大機、訊源、喇叭

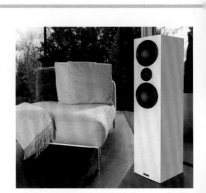

品牌：Mission
國別：英國
創辦人：Farad Azima
創辦年份：1977
現役代表產品：LX 系列喇叭
產品類型：喇叭

MIT

品牌：MIT
國別：美國
創辦人：Bruce Brisson
創辦年份：1984
現役代表產品：ACC268 喇叭線
產品類型：線材

MONITOR AUDIO

品牌：Monitor Audio
國別：英國
創辦人：Mo Iqbal
創辦年份：1972
現役代表產品：Platinum PL300 II
產品類型：喇叭

MOON

品牌：Moon Audio
國別：加拿大
創辦人：Jean Poulin
創辦年份：1979
現役代表產品：250i/340i
產品類型：訊源、擴大機

morel

品牌：Morel
國別：以色列
創辦人：Meir Mordechai
創辦年份：1975
現役代表產品：Fat Lady
產品類型：喇叭

MSB TECHNOLOGY

品牌：MSB
國別：美國
創辦人：Larry Gullman
創辦年份：1986
現役代表產品：The Select DAC
產品類型：訊源、擴大機

MUSICAL FIDELITY

品牌：Musical Fidelity
國別：英國
創辦人：Anthony Michaelson
創辦年份：1982
現役代表產品：M6 ENCORE 225
產品類型：訊源、擴大機

NAD

品牌：NAD
國別：英國
創辦人：Dr. Martin L. Borish
創辦年份：1967
現役代表產品：M50.2 數位播放器
產品類型：擴大機、訊源

NAGRA

品牌：Nagra
國別：瑞士
創辦人：Stefan Kudelski
創辦年份：1951
現役代表產品：HD AMP 單聲道後級
產品類型：擴大機、訊源

品牌：Naim
國別：英國
創辦人：Julian Vereker
創辦年份：1973
現役代表產品：Uniti 數位串流播放器
產品類型：擴大機、訊源、喇叭

品牌：Nottingham Analogue Studio
國別：英國
創辦人：Tom Fletcher
創辦年份：1970
現役代表產品：Hyperspace
產品類型：黑膠唱盤、唱臂

品牌：Octave
國別：德國
創辦人：Andreas Hofmann
創辦年份：1986
現役代表產品：Jubilee Endstufe 真空管單聲道後級
產品類型：真空管擴大機

品牌：Onkyo
國別：日本
創辦人：五代武
創辦年份：1946
現役代表產品：TX-RZ730
產品類型：環繞擴大機

品牌：Opera
國別：義大利
創辦人：Giovanni Nasta
創辦年份：1989
現役代表產品：Tebaldi
產品類型：喇叭

品牌：Oracle Audio
國別：加拿大
創辦人：Marcel Riendeau
創辦年份：1979
現役代表產品：Delphi MK VI Gen 2 黑膠唱盤
產品類型：黑膠唱盤、擴大機、訊源、喇叭

品牌：Origin Live
國別：英國
創辦人：Mark Baker
創辦年份：1988
現役代表產品：Voyager S 黑膠唱盤
產品類型：黑膠唱盤

品牌：Ortofon
國別：丹麥
創辦人：Axel Peterson
創辦年份：1918
現役代表產品：MC Century
產品類型：唱頭、唱臂、線材

Purist Audio Design

品牌：P.A.D
國別：美國
創辦人：Jim Aud
創辦年份：1986
現役代表產品：25th Anniversary 系列線材
產品類型：線材

Paradigm

品牌：Paradigm
國別：加拿大
創辦人：Jerry Vande Rmarel、Scott bagby
創辦年份：1982
現役代表產品：Persona 9H
產品類型：喇叭

PASS

品牌：Pass Labs
國別：美國
創辦人：Nelson Pass
創辦年份：1961
現役代表產品：Xs 系列前後級
產品類型：擴大機

PIEGA

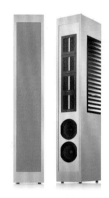

品牌：Piega
國別：瑞士
創辦人：Leo Greiner、Kurt Scheuch
創辦年份：1986
現役代表產品：Master Line Source
產品類型：喇叭

Pioneer

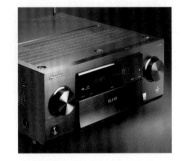

品牌：Pioneer
國別：日本
創辦人：松本 望
創辦年份：1938
現役代表產品：SC-LX901 環繞擴大機
　　　　　　　SE-MASTER 1 動圈耳機
產品類型：黑膠唱盤、擴大機、訊源、喇叭

polk audio
The Speaker Specialists®

品牌：Polk Audio
國別：美國
創辦人：Matt Polk
創辦年份：1972
現役代表產品：Signature Series
產品類型：喇叭

ProAc

品牌：ProAc
國別：英國
創辦人：Stewart Tyler
創辦年份：1973
現役代表產品：K8 落地喇叭
產品類型：喇叭

QUAD
From U.K. Since 1936

品牌：Quad
國別：英國
創辦人：Peter J. Walker
創辦年份：1936
現役代表產品：ESL-2912 靜電喇叭
產品類型：訊源、擴大機、喇叭

品牌：Quadral
國別：德國
創辦人：Hofmann
創辦年份：1972
現役代表產品：AURUM 9 代產品
產品類型：喇叭

品牌：Restek
國別：德國
創辦人：Bernd Hugo
創辦年份：1975
現役代表產品：Extract 後級
產品類型：訊源、擴大機

品牌：Rotel
國別：日本
創辦人：立川朝樹
創辦年份：1961
現役代表產品：RA-1592
產品類型：擴大機、唱盤

品牌：Roksan
國籍：英國
創辦人：Tufan Hashemi、Touraj Moghaddam
創辦年份：1985
現役代表產品：K3
產品類型：擴大機、CD 唱盤

品牌：Ruark Audio
國籍：英國
創辦人：Mr. Alan O'Rourk、Mr. Neli Adams
創辦年份：1986
現役代表產品：Ruark Audio R7
產品：Life Style 音響

品牌：Russound
國別：美國
創辦人：Maureen K. Baldwin
創辦年份：1967
現役代表產品：Streaming Systems
產品類型：多房間音響系統

品牌：Siltech
國別：荷蘭
創辦人：Edwin van der Kleij-Rijnveld
創辦年份：1983
現役代表產品：Triple Crown 系列線材
產品類型：擴大機、線材、喇叭

品牌：Shark Wire
國籍：英國
創辦人：H.J.S 等三人
創辦年份：1971
現役代表產品：Great white shark 電源線
產品：線材

SME

Sonus faber

品牌：SME
國別：英國
創辦人：Alastair Robertson-Aikman
創辦年份：1946
現役代表產品：30/12 Gold
產品類型：黑膠唱盤、唱臂

品牌：Sonus Faber
國別：義大利
創辦人：Franco Serblin
創辦年份：1983
現役代表產品：Aida II
產品類型：喇叭

品牌：Spectral
國別：美國
創辦人：Richard Fryer
創辦年份：1977
現役代表產品：DMC-30SV 前級、DMA-400 單聲道後級
產品類型：訊源、擴大機

品牌：Spendor
國別：英國
創辦人：Spencer Huges
創辦年份：1969
現役代表產品：Classic SP200 落地喇叭
產品類型：喇叭

STAX

品牌：STAX
國別：日本
創辦人：林尚武（Naotake Hayashi）
創辦年份：1938
現役代表產品：SR-009S 靜電耳機
產品類型：耳機

SUGDEN

品牌：Sugden Audio
國別：英國
創辦人：James Sugden
創辦年份：1967
現役代表產品：Grande 單聲道後級
產品類型：擴大機、喇叭

SUPRA Cables
MADE IN SWEDEN

品牌：Supra cable
國別：瑞典
創辦人：Tommy Jenving
創辦年份：1976
現役代表產品：Quadrax 喇叭線
產品類型：線材

T+A
elektroakustik

品牌：T+A
國別：德國
創辦人：Siegfried Amft
創辦年份：1978
現役代表產品：P3000 HV 前級擴大機
　　　　　　　A3000 HV 後級擴大機
產品類型：訊源、擴大機、喇叭

品牌：TAD
國別：美國
創辦人：Pioneer Corporation
創辦年份：1975
現役代表產品：TAD-R1 落地喇叭
產品類型：擴大機、訊源、喇叭

品牌：Tannoy
國別：英國
創辦人：Guy R. Fountain
創辦年份：1926
現役代表產品：Kingdom Royal
產品類型：喇叭

品牌：TEAC
國別：日本
創辦人：谷騰馬（Katsuma Tani）
創辦年份：1953
現役代表產品：NR-7CD 一體式播放機
產品類型：擴大機、訊源

品牌：Thorens
國別：瑞典
創辦人：Heymann Thorens
創辦年份：1883
現役代表產品：TD550
產品類型：黑膠唱盤

品牌：The Chord Company
國別：英國
創辦人：Sally Gibb
創辦年份：1984
現役代表產品：Sarum T 系列
產品類型：線材

品牌：Transparent
國別：美國
創辦人：Jack Sumner、Karen Sumner、Carl Smith
創辦年份：1981
現役代表產品：Magnum Opus 訊號線
產品類型：線材

品牌：Triangle
國別：法國
創辦人：Renaud de Vergnette
創辦年份：1980
現役代表產品：Magellan Grand Concert
產品類型：喇叭

品牌：Unison Research
國別：義大利
創辦人：Giovanni Maria Sacchetti
創辦年份：1987
現役代表產品：Unico 150 綜合擴大機
產品類型：訊源、擴大機、喇叭

USHER

品牌：USHER AUDIO
國別：台灣
創辦人：蔡連水
創辦年份：1972
現役代表產品：BE10
產品類型：訊源、擴大機、喇叭

van den Hul

品牌：Van den Hal
國別：荷蘭
創辦人：A.J. ven den Hul
創辦年份：1980
現役代表產品：The MC-Silver IT MKIII Balance
產品類型：線材、唱頭

vifa

品牌：Vifa
國別：丹麥
創辦人：N.C.Madsen
創辦年份：1933
現役代表產品：Copenhagen、Helsinki、Oslo、Reykjavik
產品類型：無線藍牙喇叭

MUNDORF®

品牌：Mundorf
國籍：德國
創辦人：Raimund Mundorf
創辦年份：1985
現役代表產品：Mundorf MA30 紀念套件
產品：電容、喇叭單體

VPI
made in u.s.a.

品牌：VPI
國別：美國
創辦人：Harry Weisfeld
創辦年份：1978
現役代表產品：HR-X 黑膠唱盤
產品類型：黑膠唱盤、唱臂

VTL
pure tube

品牌：VTL
國別：美國
創辦人：David Manley
創辦年份：1980
現役代表產品：Siegfried Series II 單聲道後級擴大機
產品類型：真空管擴大機

Wadia

品牌：Wadia
國別：美國
創辦人：Wadia F.Moses
創辦年份：1988
現役代表產品：Di322 USB DAC
產品類型：擴大機、訊源

WBT

品牌：WBT
國別：德國
創辦人：Wolfgang B. Thorner
創辦年份：1985
現役代表產品：Nextgen 系列端子
產品類型：端子

品牌：Weiss
國別：瑞士
創辦人：Daniel Weiss
創辦年份：1985
現役代表產品：MAN301
產品類型：數位訊源

品牌：Westlake
國別：美國
創辦人：Glenn Phoenix
創辦年份：1971
現役代表產品：Tower SM-1 落地喇叭
產品類型：喇叭

品牌：Wharfedale
國別：英國
創辦人：Gilbert Briggs
創辦年份：1932
現役代表產品：Airedale Classic Heritage 落地喇叭
產品類型：喇叭

品牌：Wilson Audio
國別：美國
創辦人：Dave Wilson
創辦年份：1973
現役代表產品：WAMM Master Chronosonic 落地喇叭
產品類型：喇叭

品牌：Wilson Benesch
國別：英國
創辦人：Craig Milnes、Christina Milnes
創辦年份：1989
現役代表產品：Cardinal 落地喇叭
產品類型：喇叭

品牌：YAMAHA
國別：日本
創辦人：山葉寅楠（Torakusu Yamaha）
創辦年份：1897
現役代表產品：NS-5000 書架喇叭
產品類型：擴大機、訊源、喇叭

品牌：Zingali
國別：義大利
創辦人：Giuseppe Zingali
創辦年份：1986
現役代表產品：Client Name Evo 2.1
產品類型：喇叭

2018音響論壇30週年特刊

音響精品

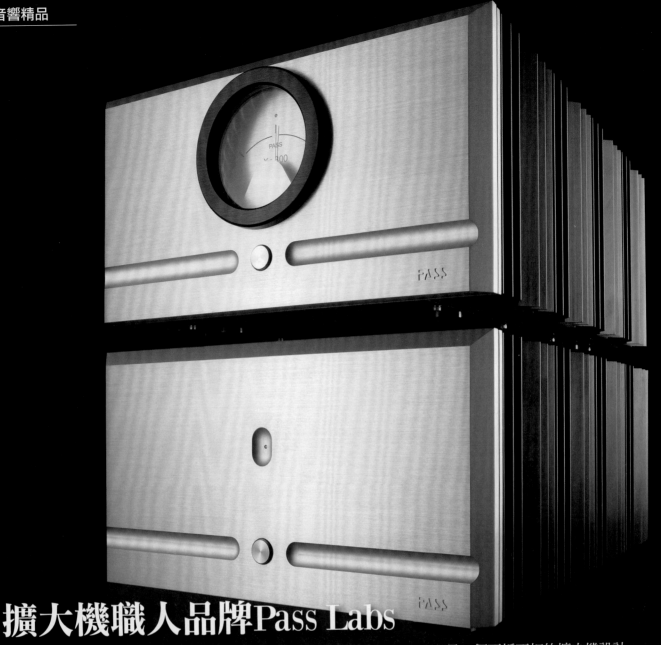

擴大機職人品牌Pass Labs

Pass Labs是一家專門生產擴大機的美國音響品牌，它的創辦人Nelson Pass是一個不折不扣的擴大機設計職人，在音響設計圈子裡備受業界人士與音響迷尊敬，所以想瞭解Pass Labs這個品牌，就必須從Nelson Pass的故事說起⋯

Pass Labs的創辦人Nelson Pass在進入音響圈前就已小有名氣，擔任過DIY雜誌Audio Electronics的專文寫手，發表過很多電路方面的文章，並開始就投入擴大機DIY領域，也經常跟同好討論，在DIY界享有盛名。

大學畢業後，Nelson Pass進入ESS工作，這份工作讓他有幸與發明氣動

式單體的Oskar Heil博士共事，Nelson Pass在ESS負責分音器設計、喇叭測試與品管。離開ESS之後，Nelson Pass在1974年創立了自己的第一家公司Threshold，專門設計、生產、製造擴大機，Threshold推出的第一部擴大機800A就聲名大噪，這台擴大機是採用「動態A類偏壓」，當擴大機輸出功率低的時候，線路會以純A類方

式工作，當功率需求增加時，則轉為AB類工作。1976年他接著推出第一部從輸入級到輸出級都採用串疊（Cascode）架構的CAS-1與CAS-2擴大機，1977年發表以串疊的方式架構增益級、使放大線路保持工作線性的Stasis 1。

Threshold在1987年經營權易手，Nelson Pass在1991年走完合約

之後就另起爐灶，以自己的姓氏創立了Pass Labs迄今，而這個品牌推出的第一部擴大機，就是膾炙人口的經典Aleph系列。1997年推出的X1000後級，則是第一部搭載Su-Sy（Super-Symmetry）超對稱電路架構的Pass Labs產品，整部後級只使用了兩個增益級，即達到8歐姆負載輸出1,000瓦的超大功率。超對稱線路可以有效消除雜訊與降低失真，在專利到期之前，他又推出改良版的Xs系列，同時把技術下放到.8系列上。

Xs系列跟.8系列都是Pass Labs發展史上相當重要的產品。Xs系列的誕生誠如前面說的，Pass Labs趕在超對稱線路專利於2011年到期前所推出，研發歷時三年，第一年決定將電源供應箱與放大線路分離，第二年完成輸入級與輸出級的基本架構，第三年是把輸入端做提昇並調整輸出端的偏壓。目前Xs系列共有三型，包括每聲道輸出300瓦的Xs300後級、每聲道輸出150瓦的Xs150後級，以及採用分離式音箱的Xs Preamp前級。

.8系列則是在2014年CES大展推出的全新系列，該系列共有五款純A類後級與四款AB類後級，從30瓦的XA30.8到600瓦的X600.8。.8系列比起2006年推出的.5系列，有著更大的輸出功率，更精簡的電路級數，更低的失真以及更少的負回授。

此外，Nelson Pass還在1998年還有創立了First Watt，是專注於25瓦以下小功率擴大機的品牌，崇尚以最純的A類、無負回授、小功率來搭配高效率喇叭。看到這裡你應該可以體會Nelson Pass是怎麼樣的一個擴大機設計職人了吧？他對擴大機充滿無限的熱忱與滿滿的成就，也因為這種設計擴大機的匠心，他將公司經營交給副手，自己大部分的時間都是待在實驗室與音響室裡埋首研發，將自己的一生奉獻在晶體擴大機的研發上，無疑是擴大機領域的傳奇人物之一。

X350.8後級是Pass Labs在2014年推出的X.8系列旗艦，具備頂尖的電路設計，具有音質純、全頻段解析力優異、強悍的驅動能力與控制力、低頻穩健威猛等特性。

XP-12電源供應使用高效率環形變壓器，外加Mu鉬金屬隔磁層，變壓器內部空隙使用真空技術填補Epoxy環氧樹脂。

XA160.8是部採用A類放大技術的單聲道後級，在8歐姆阻抗下，能產生160瓦輸出功率，阻抗降為4歐姆時，功率可倍增至320瓦。

Pass Labs暢銷產品

INT 250綜合採用AB類混合設計，電源供應與機箱結構紮實，音質表現勝過前代機種，樂器人聲擬真度非常高，可說是既真又美的擴大機。

·品　　牌：	PASS Labs
·國　　籍：	美國
·創立年份：	1991年
·創 辦 人：	Nelson Pass
·代 理 商：	進音坊音響
·電　　話：	02-87925679

以德國手工製作擁有驚人性能的真空管機

喇叭與訊源都隨著時代不斷進化，OCTAVE負責人（也是設計者）認為真空管擴大機不應該只是拿古老的電路照著作，他以創新的設計製作出寬頻響應、低失真與高訊噪比性能的真空管機、明顯有別於一般真空管擴大機。OCTAVE擴大機不僅有精緻的外觀，百分之百德國手工製作與嚴謹的品質控管更是值得信賴。

德國Octave是研製歐洲大功率真空管擴大機最具代表性的品牌之一，創辦人Andreas Hofmann是一位古典音樂愛好者，他出身於電子工程師家族、父親早在1968年建立了繞製生產變壓器的工廠。Andreas Hofmann在1970年代自己設計了結合真空管與電晶體的擴大機，長期累積的設計與實作經驗讓他

感覺到真空管是比電晶體更有音樂性的放大元件，然而他並沒有對電晶體存有成見、而是應該「用在對的地方」。在他的觀念裡「沒有任何聲音比原來的更好」，頂級音響器材都應該以「全面再現」為目標、具有高解析能力的喇叭需要有寬頻響應的擴大機驅動，但傳統設計的管機電路不能讓他滿意、所以他想要打破傳統的真

空管放大電路架構。

結合對音樂的感性與德國人的理性，Andreas Hofmann為Octave開發與眾不同的Hybrid技術。音響玩家看到「Hybrid」可能會以為是同時使用半導體與真空管製作放大電路的「混血式」擴大機，但Octave的Hybrid技術只用真空管作為聲頻信號的放大元件，半導體元件則是應用在真空管

電路的週邊、好好伺候著真空管電路、讓真空管的性能徹底發揮：電源電路使用高品質元件取得超低噪音與低漣波特性；電源管理電路則能在開機時緩步提高供電，正確執行各部電路供電的先後順序，讓真空管免於開機瞬間的湧浪電流衝擊，能增加真空管使用壽命，並且在使用狀態下作監控、為內部電路作嚴密的安全防護。

在放大電路的設計方面，Octave的應用技術著重在寬頻響應、低失真與線性特性，並徹底排除相位誤差，Andreas Hofmann對於要使用深度負回授才能獲得寬頻響應與低失真的作法不以為然，他在電源電路應用零阻抗技術，聲頻電路沒有時序與相位誤差，取得優異的低端延伸與能量。由於電路本身已經有良好的頻響特性與安定性，因此只施予輕度負回授、使Octave擴大機兼具寬頻響應與優異的暫態特性。

與眾不同的創新設計使Octave製品擁有與一般真空管擴大機截然不同的性能：HP700前級的頻寬超寬、速度超快且底噪極低；搭載四支KT120功率管的「MRE 220」單聲道後級則擁有220瓦（4歐姆）輸出功率，5Hz-80kHz（-3dB）的頻寬、超過100dB的訊噪比更是令人傻眼：這哪像是真空管後級的性能數據啊！從這兩款Octave代表製品的性能就能看出Andreas Hofmann的設計就是能符合這個Hi-Res時代，更完整、更正確、忠實地放大聲頻信號，即使音訊經過了放大、依然如同聲音的原貌。

Octave高度注重製品性能與高信賴度：百分之百德國手工製作；決定管機性能的關鍵因素之一「變壓器」目前仍由經驗最豐富的老Hofmann擔任研發與品質控管；Andreas Hofmann本人還使用Audio Precision測試系統與Le Croy數位示波器親自為每一部Octave出品的器材把關。Ⓐ

HP700是目前Octave最具代表性的前級，模組化設計能讓用家選擇配備升級，採取外部電源供電，以積體電路控制，有高精度、低噪音的穩壓電路，緩啟動技術能確保真空管的壽命長達20年。HP700有三種放大設置與輸出阻抗選擇可滿足玩家們調聲的需求，它不僅有優異的性能、還有三組輸出可用於3個空間。

MRE 220單聲道後級是繼RE 290之後、第二款使用KT120功率管Octave擴大機，它以出眾的聲音表現獲得日本Stereo Sound的Golden Sound獎。MRE 220不但頻寬超寬、底噪超低，連續功率輸出220瓦、瞬間最高功率300瓦，而且就算喇叭阻抗低到2.5歐姆、放大電路依然能保持安定。

應用Octave ODT技術的V 110每聲道使用兩支KT120功率管，各聲道連續輸出功率120瓦（4歐姆），全新設計的功率管驅動電路使每一對KT120更接近推挽輸出的理想狀態。獨特的三段阻尼因數切換功能，讓本機能與一般動圈喇叭、靜電喇叭與高效率號角喇叭作最佳匹配。

OCTAVE暢銷產品

V 40 SE綜合擴大機是Octave的暢銷製品，能夠表現出強勁清晰低頻與高解析度的高音，這款製品在2009年獲得德國專業雜誌Stereoplay給予「Stereoplay Highlight」獎項。V 40 SE各聲道使用兩支6550功率五級管，輸出功率每聲道40.瓦，全功率輸出時訊噪比高達110dB。

- 品　　牌：OCTAVE
- 國　　籍：德國
- 創立年份：1968年
- 創 辦 人：Andreas Hofmann
- 代 理 商：進音坊音響
- 電　　話：02-87925679

線材高科技化的終極實踐者MIT

說到高階線材品牌,配備「神秘盒子」的MIT,音響迷絕對會豎起拇指。看到底圖這個AAC 268旗艦喇叭線,碩大的盒子內含領先業界之2C3D技術,可啟閉3度空間感,更有MIT獨家N次方訊號還原技術,三頻還可依個人喜好調整,這麼高科技的線材,絕對值得您好好研究!

音響線材領域中雖然品牌琳瑯滿目,其中有一家公司的線材大家可能看到它的剪影就能猜出,而且心中會蕭然起敬,那就是美國的MIT。

MIT由Bruce Brisson於1984年創立,全名為Music Interface Technologies,Bruce Brisson目前仍為總裁兼首席執行長。老闆早在1970年後就開始著手設計各類音響專用線材,並取得了多項專利,例如頻寬平衡、相位修正、時間差絞線等,讓其製品迅速在發燒圈中嶄露頭角。在早期階段時,Brisson便運用專利技術,推出了經典型號SHOTGUN MI-330訊號線及SHOTGUN MH-750喇叭線。在1989年時,他更開發出了低通濾波器之網路概念,設計了專利的電容式電壓互感器,並將其模組化,運用於MIT所有產品上;這些技術搭載都有通過精密的測試,主要目標就是要讓訊號通過線材時,能有最小的失真。我們知道MIT的線材上,最有名的就是線材中段有個特殊的「黑盒子」;這正是搭載其最核心技術之所在,稱之為Multipole Technology。Bruce認為每一條線材都有一個最佳

的工作點（Pole），在這個Pole所涵蓋的範圍內，音樂訊號的傳輸會有最理想的狀態；但是一旦超過這個範圍，聲音表現就會開始劣化；而這個線材工作之最佳範圍原廠稱作Poles of Articulaiton。MIT的Multipole Technology，就是將此單一的Pole範圍進行「全面化」，透過多個Pole來達到聲音全頻段之最佳表現。

在過去25年，MIT依然繼續追求新技術的突破，2009年時發表了第三代系列產品，採用新的2C3D介面；讓旗下產品帶來的聲音優化創下新高境界。在目前Heritage旗下的EVO與MI-2C3D兩個系列中，其中等級較高的MI-2C3D就有使用這項技術。MI-2C3D為了將Oracle的黑盒子線路塞進MI-2C3D的黑盒子中，原廠採用了規格數據相同，但是體積更小的新款元件，還更以穿孔電路板焊接組裝，讓線路體積得以縮小。其黑盒子兩個最主要的功能，分別就是阻抗調整裝置與2C3D線路。2C3D線路是Two Channel Three Dimensional的縮寫，也就是用兩聲道重現三度空間立體音場。原廠表示，有了這個線路搭載，聽感上會覺得更有現場感與包圍感，更能感受到音樂演奏中所傳達的能量感與情緒張力。

音響發燒友一定都知道，器材搭配的阻抗匹配會影響音響重播特性。而連接器材的線材當然有阻抗存在，當然也會改變重播時的表現。MIT專利的阻抗匹配裝置不但能解決了線材本身存在的阻抗差異問題，同時也解決器材與器材之間之阻抗匹配問題。所以說線材能在一套音響系統中扮演多大的角色？從這些我們平常忽略的微觀角度來看，其實其能影響的程度是甚大的！透過MIT高端的專利技術應用於線材中，我們幾乎可以真正以線材來讓整體器材搭配達到平衡。雖然MIT的線材感覺技術非常複雜，但是他們確實有資格說他們家線材可以成為主導一套發燒系統的關鍵！

EVO One訊號線是Heritage Series中較為入門者，同樣也搭載能調整線材阻抗值的黑盒子。而這款線能夠涵蓋的「poles」，從過去的10 poles進化為35 poles，表現當然更為全面且均衡。

EVO Two則涵蓋了33 poles的範圍，是由先前15 poles的 CVT Terminator 進化過來的款式。

EVO 3則涵蓋了21 poles，是EVO三款線中最入門者，提供用家最實惠的選擇，但實力依舊高端！

MIT暢銷產品

MI-2C3D全新系列線材是MIT目前的主推產品，旗下共有三個等級，從Level 3、Level 2至Level 1，數字越小代表等級越高。整個系列又總共有六個產品，為三款訊號線與三款喇叭線；MI-2C3D的設計有許多特點從Oracle MA承襲過來，就是要讓此中階系列之實力大幅強化。為了將Oracle的黑盒子線路放進MI-2C3D的「Heritage 350」黑盒子中，MIT採用了較小的元件，並且以穿孔電路板焊接組裝，此縮小線路體積。因為黑盒子容積有限，所以重點從Oracle移植了兩個最主要的功能，就是是阻抗調整裝置與2C3D線路。

· 品　　牌：MIT
· 國　　籍：美國
· 創立年份：1984年
· 創 辦 人：Bruce Brisson
· 代 理 商：進音坊音響
· 電　　話：02-87925679

將喇叭昇華為聲音的藝術品Avalon

Avalon最引人注目的就是獨樹一幟、外觀視覺感極度搶眼的喇叭設計理念。事實上,自1986年創立以來,Avalon可說在Hi-End音響發展史上奠定了獨一無二的特殊性與地位,不僅是全球首家製作「完全無平行面」的喇叭箱體廠家,也是全球第一家採用陶瓷單體,以及採用鑽石高音的先驅,這些都是該廠走在時代最前端的最佳例證。

話說從頭,Avalon最早其實是由Jeff Rowland創辦,後來因戰線拉得太長,要同時控管喇叭與擴大機的生產並不容易,加上管理不便,Jeff Rowland遂找上了現任Avalon老闆Neil Patel幫忙接管。之後,Neil Patel還找了Charles Hansen(以故Ayre創辦人)跨刀設計,當時所推出的Ascent II,

以後傾8度的前障板加上結構複雜的箱體設計聞名一時,而在創造出Ascent之前,還沒有任何一家喇叭製造商使用斜面前障板或是多角多邊外觀設計,這也讓Avalon在Hi-End喇叭市場一炮而紅,成為Hi-End音響界的新銳要角。

Avalon所設計的「完全無平行面」喇叭並不只是為了美觀、標新

立異,而是依隨嚴謹的聲學理論而來,以旗艦喇叭Tesseract為例,箱體表面多到數不清的稜角切面具有空間聲學效用,這些切面可以減少從空間回彈到喇叭箱體上的聲波,以減少干擾而讓喇叭「隱形」。近似於隱形戰機或隱形戰艦的表面設計,進而難被雷達偵測到。不僅如此,Tesseract表面上的所有切面角

度都經過精密計算,所以箱體製作非常費工。此外,Tesseract的中、高音與低音分置於上下兩個獨立箱體,可減少互相干擾,上、下兩段箱體也使搬運更為容易。Tesseract絕對是不折不扣的高科技產物。其分音技術相當先進,不僅各頻段的相位變化極小,阻抗變化也小,平均阻抗5歐姆,最低4.2歐姆,對擴大機非常友善。

現前,Avalon最新推出的喇叭SAGA,不僅箱體增添了許多斜面設計,而且中高音箱體與低音箱體之間還多了一段箱體,其箱體製造的複雜程度能與Tesseract分庭抗禮。事實上,這可是經過電腦計算模擬,找出喇叭箱體表面最佳的反射角度而成。有些用家也許認為SAGA的推出是要取代暢銷款式Isis,但SAGA是全新設計,其上所用的1吋鑽石高音與7吋陶瓷中音單體磁鐵均為特別訂製品,採用呈放射狀排列的特殊釹磁鐵。而中音單體採用短音圈,使其繞線高度沒有超過磁隙,是Avalon產品前所未見,且其運動質量(Moving Mass)只有用在Isis身上中音單體一半左右,可見暫態反應是亮點。實際上,Avalon表示這是他們所採用過頻域最寬、反應速度最快的中音單體,在三音路喇叭的領域中更是翹楚。低音部分,兩只13吋低音單體的磁力系統也是全新設計,更是以前為Sentinel所研發的低音單體「第二代」,更堅固、快速、質量也更輕,採用Nomex/Kevlar材質,這款新型低音單體不僅用在Saga身上,以後也會陸續用在Avalon的新品上。

Avalon表示,往後推出的新品會以旗艦Tesseract的基礎,無論箱體、單體、分音器等都承襲Tesseract的高科技設計,想要超高解析、超靈敏暫態反應、超級通透的音色,不用花上天價就能夠獲得! Ⓐ

Avalon Tesseract音箱表面多到數不清的切面菱角具有空間聲學上的作用,這些切面可以減少從空間回彈到喇叭箱體上的聲波,以減少干擾。

ISIS使用鑽石高音搭配7吋陶瓷中音與2只13吋低音單體,可以承受功率達700瓦的後級驅動。

Avalon暢銷產品

Transcendent採取2音路3單體的設計,高音單體使用陶瓷凹形振膜,中低音則是用上兩只7吋Nomex纖維複合盆振膜。喇叭擁有最新設計的磁路設計,堅硬的箱體結構使得低頻下潛可達到26Hz,將聲音效果發揮得淋漓盡致。

- 品　　牌:Avalon
- 國　　籍:美國
- 創立年份:1986年
- 創 辦 人:Neil Patel
- 代 理 商:歐美
- 電　　話:02-27967777

聲學技術與視覺藝術的融合
Jeff Rowland Design Group

以聲學技術為本的音響產品，長久以來也一直跟藝術品劃上等號，畢竟聽覺跟視覺都是審美觀的一環，好的聲音有始終與美麗的形體相襯，關於對美學品味，Hi End擴大機名廠Jeff Rowland Design Group不僅懂，而且還發揮得淋漓盡致…

有著如流水般浮動視覺美感的鋁合金面板一直是的Hi End擴大機名廠Jeff Rowland Design Group（簡稱JRDG）給音響迷最深刻的印象，這間公司的靈魂人物就是創辦人Jeff Rowland。Jeff Rowland自小就對電子產品相當感興趣，高中畢業後進入Ampex接受相關訓練，同時也開啟了他的音響設計之路。之後他完成大學學業，也離開Ampex，開始幫人家設計擴大機。1982年，Jeff Rowland接受靜電喇叭廠Sound-Lab的委託，設計一款專門用來驅動A-1喇叭的擴大機，他將之命名為WL500，這就是後來名聞遐邇的Model 7之前身。

WL500受到Willson Audio的創辦人David Wilson的高度評價，使得Jeff Rowland信心大增，於是決定在1983年自己的姓名創立JRDG，公司最早的產品就是Model 7單聲道擴大機，不過當時還沒有現在如此華麗的面板，就是很樸素的造型。Model 7在1984年的CES大展展出並投入量產，之後在1985年與1986年歷經兩次小改款，最後在1989年推出Model 7 F終極版本。

1989年，JRDG推出首款前級產

品Consummate，採用電源分離設計，從Model 7與Consummate這兩款草創時期的產品就可以看出Jeff Rowland追求極致的Hi End精神。1992年，JRDG推出Model 8與Model 9再次挑戰極限，除了首度讓世人看到招牌的水波紋面板之外，將後級擴大機的外觀製作提升到一個前所未有的藝術等級之外，Model 9更採用了驚人的電源分離式四件設計！

1995年，JRDG推出擁有許多劃時代先進功能的旗艦前級Coherence，更是業界首部採用電池供電的Hi End前級。1997年問世的Concentra又是另一個JRDG不能不提的經典，因為它是當時市場上難得一見的高價綜合擴大機，完全顛覆一般人綜擴必定是廉價品的觀念。Concentra發展為Concentra 2，之後又有Continum與Continum S2，最後在2015年推出集其大成的Daemon，是一部輸出功率高達1,500瓦的「超級綜擴」。

進入21世紀，Jeff Rowland也沒有停下腳步，早在1999年推出的Model 10與Model 11身上就開始採用交換式電源，後來更開Hi End音響業界的先河，首度採用B&O的ICEpower功率放大模組，推出Model 201、Model 302、Model 501等型號。

目前JRDG的後級分為三個等級，頂級是電源分離後級，中級是單聲道後級，初階則是立體後級。最頂級的Model 925是單聲道機四件式後級，Model 825則是二件式的立體機，Model 725是單聲道機，Model 625則是立體機，而Model 525也是立體機，不過卻採用了丹麥Pascal設計的D類放大模組，而不是ICEpower。Model 925搭配電源分離式旗艦前級Corus，就是一套舉世無雙的終極擴大機系統。歷經三十多年的發展，Jeff Rowland除了不斷創新之外，更讓音響迷看到他對音響設計與聲音品味的堅持。Ⓐ

Model 625採用雙單聲道設計，採用獨特的複合式電路架構與交換式電源，具有效率高、重量輕，在8歐姆負載可輸出每聲道300瓦、4歐姆負載可輸出550瓦功率。

機箱採取整塊航太等級的實心鋁塊直接CNC一體切割而成，搭配出色的散熱抑震設計，是JRGD產品的經典作法，圖為Model 725單聲道後極。

Corus前級採用多級穩壓AC SMPS交換式電源，線路板採用軍規等級4層陶瓷電路板，放大核心採用TI Burr Brown OPA1632，每一組輸入都可以獨立設定增益，範圍從-10dB~10dB。

JRDG現行主力產品

現階段的主力產品Continumm S2綜擴，這台擴大機不僅具有JRDG產品一貫的精緻鋁合金面板紋路，還內置Pascal M-PRO3 D類放大模組。重視環保的JRDG近年的產品都用上電能利用率更高的D類放大電路，Continumm S2綜擴就一改過去擴大機所使用的B&O ICEPower模組，改採Pascal公司的M PRO-2放大模組，此模組的輸出很驚人，在4歐姆狀態下可輸出800瓦！

・品　　牌：JeffRowland
・國　　籍：美國
・創立年份：1984年
・創 辦 人：Jeff Rowland
・代 理 商：歐美國際音響
・電　　話：02-27967777

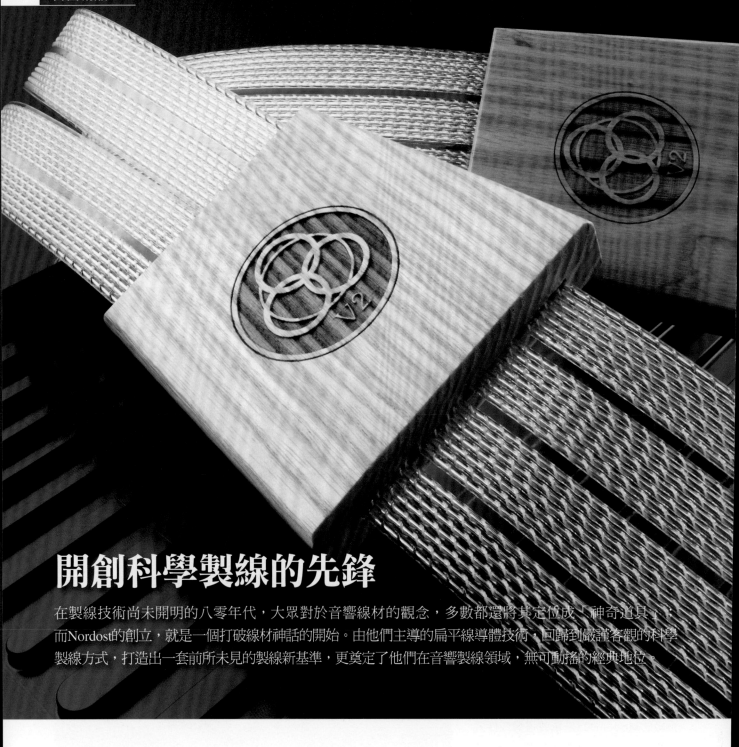

開創科學製線的先鋒

在製線技術尚未開明的八零年代，大眾對於音響線材的觀念，多數都還將其定位成「神奇道具」；而Nordost的創立，就是一個打破線材神話的開始。由他們主導的扁平線導體技術，回歸到嚴謹客觀的科學製線方式，打造出一套前所未見的製線新基準，更奠定了他們在音響製線領域，無可動搖的經典地位。

由Joe Reynolds創立於1991年的美國Nordost，是業界具有極高辨識度的製線廠商。自家獨創的扁平線導體（Flatline Cable）技術，不僅為當時線材技術尚未開明的八零年代帶來巨大衝擊；即便以現代的眼光來看，Nordost的扁平線導體技術依舊具有強烈的個人風格。擁有創立滿

三十週年的歷史，以科學製線為中心思想的Nordost，絕對可並列為頂級音響線材的代表之一。

回顧Nordost的核心技術，由他們獨創的扁平線導體絕對值得一提。在當時幾乎所有人都還將音響線材當作玄學的年代，Nordost決定突破現狀，以客觀的科學角度製線，徹底研究音響線材應該如何設

計，才能真正發揮出它們在音響系統裡的真正價值。為此，Nordost結合了航太、電腦，以及醫療儀器領域的設計菁英，匯集這些領域專家對於線材研究的成果，最終推出了他們認為最好的線材設計，也就是扁平線導體技術。這打開了當代音響迷的眼界，也奠定了未來三十年他人無從模仿的製線新基準。

從線材的物理結構來說，扁平線導體有著太多先天上的優勢，例如將原本有厚度的線身導體，藉由特殊的FEP擠壓技術（Flat Extrusion Process）將其壓縮成扁平狀，除了可一舉突破訊號傳遞中容易遭受到的集膚效應（Skin Effect）之外，透過精密計算過的導體間隔排列，更可讓線材調和出一致的電學特性，達到接近光速的傳遞效率，將訊號的延遲與相位誤差降至最低，這是傳統的線身結構無法比擬的優勢。

再來，扁平狀的導體本身，在經過擠壓程序處理之後，其緊密包覆在線材外層的FEP鐵氟龍絕緣材料，也扮演著極為重要的角色。一來可讓線材透過FEP材料達到更好的絕緣效果，二來就是經由此絕緣層的完善保護，更可讓扁平線達到出奇的耐用度。通過美國嚴格建築法規的Nordost扁平線，不僅可承受華氏290度以上的高溫，與華氏零下65度的低溫，其中抗紫外線、耐燒，以及抗磨損與拉扯的耐用程度，更是業界中數一數二。由於Nordost線身纖細柔軟，這也代表著無論您的聆聽空間有多侷限，買下Nordost線材，它就是有辦法在音響系統中，優雅的穿針引線，任何空間都能對應自如，絲毫不會佔用太多您的使用空間。

當時的音響迷（即便現在也是）對於Nordost線材的最大驚喜，不外乎就是這些近乎「特異功能」的絕佳耐用度，與出色的音質表現能力，竟然全來自眼前這絲毫不起眼的扁平線身。對比市場上諸多粗厚如「蟒蛇」一般的傳統音響用線，Nordost的出現，除了在聽覺上帶來了改革，就連視覺上，也帶來衝擊。也因為如此，在Nordost推出Super Flatline經典系列線材之後，便讓他們聲名大噪，立定以「科學製線為本，再生中性純粹音質」的品牌定位。

Nordost雖然以扁平線聞名，但也不是所有線材都是扁平狀，例如全系列的電源線，就因為導體結構關係，而採用傳統圓形線身，搭配自家的電源品牌QRT電源排插，音質表現同樣出色。

身為旗艦系列的Odin 2，堪稱Nordost製線技術的最高成就。以喇叭線為例，它的導體採用99.999999％鍍銀無氧銅製作，搭配改良過的高純度FEP絕緣技術，與最高等級的鍍金Holo-Plug自製端子，是許多音響迷心目中的頂級線材之冠。

Nordost暢銷產品

Nordost的暢銷產品不勝枚舉，但早期所推出的Super Flatline喇叭線，可說是最令人印象深刻的一款。暗金色的扁平導體，採用高品質的99.99999％鍍銀超純度無氧銅製作，搭配此線出色的FEP屏蔽技術，可讓訊號的傳遞效率高達光速的92％，讓它穩座Nordost最長青經典系列之一，從此讓扁平線與Nordost關係密不可分。

· 品　　牌：	Nordost
· 國　　籍：	美國
· 創立年份：	1991年
· 創 辦 人：	Joe Reynolds
· 代 理 商：	愛爾法
· 電　　話：	02-26953530

Nordost的製線技術有多高呢？從此張放大的圖片，您可以一窺所謂的Dual Mono-Filament隔離技術是怎麼一回事。原廠透過兩條FEP空氣管，以交互懸繞的狀態緊密包圍著內部導體，藉此達到空氣絕緣的效果，同時減少振動干擾。

Nordost的線材從高階到入門，都堅持於美國當地研發設計且製造，這不僅大幅考驗著原廠如何在有限的線身空間，展現卓越的製線技術；當您手拿Nordost線在手，那種紮實緊密的作工質感，絕對值得您花出去的每一分錢。

Nordost單薄的線身不僅不佔空間，柔軟的結構也很適合大多數人有限的音響空間。即便使用旗下最頂級的Odin 2，依舊可維持一派清爽宜人的姿態。

　　即便設計出理想的扁平線導體結構，Nordost為了減少訊號在傳遞過程中，任何有可能會遭遇到的干擾，他們的獨家技術，依然隨著經驗的逐年累積而不斷進化著。包括隨著頂級線材問世而發表的Dual Mono-Filament隔離技術，其設計基礎就是從原本的Micro Mono-Filament演化而來。在原本細小的線身中，另外加入了兩條FEP管線，並交互旋繞於導體上，用來提昇導體周圍的空氣量增加隔離與絕緣效果，大幅降低外界對線材產生的干擾。而在過去僅於高階線材中採用的WBT、Neutrik，以及Furutech等第三方端子頭，也隨著Nordost的技術提升，全數改由自家研發的Holo：Plug端子頭所取代。無論是設計理念，與線材的阻抗匹配，甚至是講究訊號傳遞的極高效率，新款的Holo：Plug，都可與自家線材完美匹配，讓Nordost成為業界少數擁有高自製率的製線廠家。

　　以Nordost自家的旗艦喇叭線Odin 2為例，這條線材幾乎可被稱做Nordost的製線技術之顛。潔白扁平的線身，內部藏著的是幾乎要滿出來的含金量，包括以26蕊，每蕊20AWG的99.999999％高純度鍍銀無氧銅做為內部導體，並以Dual Mono-Filament排列技術，讓每支蕊線都能彼此隔離，並對等排列。批覆在導體外側的EFP絕緣材料，不僅採用旗下的最高純度等級，此線所使用的端子頭，也是自家的最新的Holo：Plug製品，端子表面完全採用鍍金製作，增加訊號的傳遞品質，完成度極高。在眾多核心技術的加持下，讓Odin 2喇叭線的訊號傳

遞速度，已達接近與光速同等的98％！因為Nordost相信唯有如此，才能真正降低訊號傳送過程可能產生的失真問題，確保音樂的三頻訊號抵達終點的速度一致。

以科學技術為本的Nordost不單單只是設計線材，他們更喜歡與其他領域的專家進行跨領域的技術交流，例如在過去曾與美國的電源公司QRT一同研發電源處理器便是最好的例子。為了讓技術可以交流得更密切，Nordost更不惜出資成為QRT最大股東，讓QRT日後推出的系列產品，都掛上Nordost品牌。而QRT所涉獵的電源相關產品更是豐富多元，包括電源處理器、接地線、接地盒，以及電源排插，都在

上市後獲得國際媒體的推崇好評。除此之外，Nordost近期也推出了一系列名為Sort System的抑振產品，以入門的Sort Lift架線器為例，它利用兩條批覆Nordost FEP材料所打造的鈦合金金屬，讓配置於上的Nordost線材可完整直立於架線器之上。除了透過FEP材料出色的介電特性來減少電磁干擾，Sort Lift獨特的線材配置方式，更可讓線材與架線器達到最少的接觸點，呈現如同懸浮一般的抑振狀態。原廠將其稱之為「懸浮彈力系統」（Floating Spring System），也是目前Nordost相當重要的獨家抑振技術之一。

綜觀Nordost過去三十年的發展史，您不僅可以發現，他們絲毫不

吝嗇將核心技術下放至入門線材，讓全系列的線材產品擁有相當一致的聲音美學。對於跨領域拓展自家產品的企圖心，Nordost也一再運用專業的科學方式，解決在音樂重播過程裡，可能遇到的問題。

在Nordost眼裡，線材的設計沒有玄學，一切的好聲原理，都可以透過科學化方式來驗證。他們堅信線材應當如同單純傳遞訊號的工具，不應對音樂的平衡性產生偏頗。這不僅大膽挑戰當代音響迷普遍認為線材應當可做為調音工具的思維，更奠定了音響線材其實沒有神話的說法，成為以科學製線的先鋒。Ⓐ

若是預算有限，如同列屬於入門Leif系列的Blue Heaven就是極佳的選擇，不僅線材類別是所有系列中之冠，出色的音質表現能力，也讓它成為公認的最佳Nordost入門線材之一。

Nordost的另一個品牌QRT，是致力研發電源相關的音響產品，設計理念同樣讓一切回歸科學，推出包括電源排插、電源處理器，以及接地系統等，產品類別相當多元。

這是由Nordost推出的Sort Lift架線器，將線材配置於「懸浮彈力系統」之上，便可以FEP出色的介電特性來減少電磁干擾，讓線材呈現如同懸浮一般的抑振狀態，是目前Nordost相當重要的獨家抑振技術。

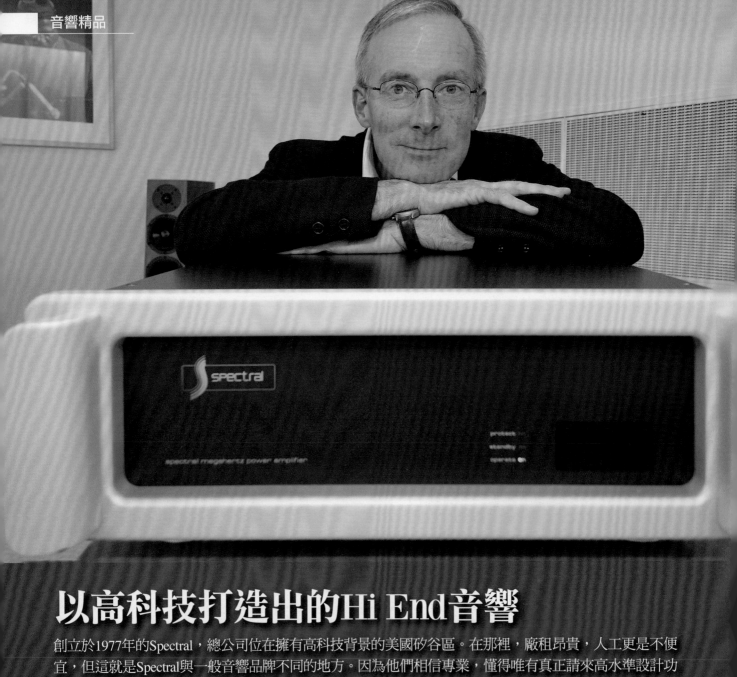

以高科技打造出的Hi End音響

創立於1977年的Spectral，總公司位在擁有高科技背景的美國矽谷區。在那裡，廠租昂貴，人工更是不便宜，但這就是Spectral與一般音響品牌不同的地方。因為他們相信專業，懂得唯有真正請來高水準設計功力的研發團隊，才能開發出符合他們心中期待的高科技音響。經過那麼多年，Spectral的設計理念依然沒變，產品同樣細緻，含金量同樣破表，而且還在持續進化中。

Spectral一直是相當低調的音響品牌，不明就裡的人，甚至會以為他們是新創立的音響公司。其實來自美國的Spectral，早在1977年就已經創立了。創辦人Richard Fryer雖然就讀的心理學系，與音響產業沒有太大的關係。但父親曾經是擔任第二次世界大戰研究原子彈的成員；而哥哥則是一位物理學家，在家中成員的耳濡目染之下，讓Richard開始對電子設計產生興趣。長大後，Richard進入SAE、ESS等美國的知名大品牌音響製造商工作，目睹了美國音響品牌由盛而衰，並瞭解其中癥結所在，因此決定自己出來創業，這就是Spectral的初始之路。

正當業界的競爭對手，都朝著更大規模、更高速發展的方向前進，看在Richard眼裡，他卻有另一番見解。因為在美國長期接觸音響產業的他，看過太多一心想要將公司規模做大，而遭遇到資金與管理問題，最終被迫被其他大企業集團合併的例子。因此當他想要創立Spectral時，他就立定了一個明確的經營方向，那就是維持靈活而小

巧的規模，主導著自家產品的掌控權，這才是經營音響產業的必勝之道。因此，Spectral的產品從來不求新求快，很多經典的線路設計，都是原廠在研發部熬了五年六年，確定技術達到最成熟階段，才確定量產。而他們也是極少數在有限的公司規模下，依然維持高自製率的音響品牌。為了實現自家獨特的超寬頻寬與超快反應的電路設計，他們必須用上最佳的材料元件，與極為精密的公差，才能在如同完美主義般的標準下，完成焊接、配線，加工，以及製作等組裝工作。同時，Spectral在世界各地搜尋高品質供應商，並依特別開出的設計與規格來訂製零件。即便是外購零件與元件，也必須與自家生產的元件一樣，符合一致的精確標準。並在產品出廠前，必須經過公司由上到下的階層主管，親耳試聽後，才能過關放行，是真正實現100％品質控管的Hi End音響廠商。

公司設立於擁有高科技背景的美國矽谷區，Spectral不僅擁有一群經過軍方與美國航空暨太空總署認證過的生產技師，累積擁有數十年的矽谷業界經驗。Spectal也樂於與其他音響同業教學相長，互助合作。例如Richard與線材品牌MIT（Music Interface Technologies）的設計者Bruce Brission，以及喇叭品牌Wilson Audio之創辦人David Willson是多年好友。彼此都知道各家不可取代的音響專業性，因此在諸多國際音響大展中，都可見這三家深具代表性的音響品牌聯手展出。Richard更與MIT一同開發出具有相位補償功能的線材。當年叱吒風雲的Spectral MI-500訊號線與MI-750喇叭線，就是兩人共同合作開發的結晶，成為音響圈內罕見且珍貴的跨界合作關係。

講到跨領域的交流，Spectral也請來RR唱片的錄音師Keith Johnson擔任自家研發部設計師。在不計時間與成

DMC-30 SV前級使用獨特的Super Fader音控系統，巧妙利用極精密金屬加工製成的微型金屬電刷，透過多個接觸點群，來接觸精密打磨的光學式平面電阻元件，透過感應不同的電阻值來從中改變增益，產生音量變化，是目前最先進的音控技術之一。

Spectral DMA-260 S2後級除了在內建的高速類比線路中，用上最先進的半導體電晶體，透過SMT表面黏著技術取得最快的反應時間與低失真；獨特的SHHA高速混血輸出模組，更講究的將左右聲道完整獨立，取得最佳的音場分離度。

Spectral 暢銷產品

由Spectral推出的DMC-30 SV是旗下的旗艦前級，整體技術由知名的DMC-30SS演化而來。素雅的外觀使用精細的鋁合金打造，長方形的前方銀色外框，搭配長條Bar的音量顯示，呈現出如同現代儀器般的獨特氣質。Super Veloce意味著「超快速」之意，DMC-30SV在內部使用獨特的SHHA G3混血高速線路設計，使用零件皆為特別定製品，透過獨家的FET技術，可達到最低的失真與極高頻寬，展現Spectral近乎無染的聲音美學。

- ・品　　牌：Spectral
- ・國　　籍：美國
- ・創立年份：1977年
- ・創 辦 人：Richard Fryer
- ・代 理 商：愛爾法
- ・電　　話：02-26953530

一款產品好不好聲,從它的線路配置就能略知一二。DAM-260 S2的內部線路採用標準的左右對襯鏡面設計,在8歐姆負載可於每聲道提供200瓦的輸出功率,當阻抗降至2歐姆,輸出功率則可提升至545瓦。

原廠在DAM-260 S2內部所使用的功率晶體,不僅經過精密的配對,全數緊貼於機殼兩側的散熱片,更可達到完善的散熱效率。緊鄰一旁全數高達80,000uF的濾波電容,也能提供最快速的供電,展現強勁的音樂動態。

Spectral雖然是一間相當低調的音響品牌,但細看他們家設計的音響作工,絕對可以與精品級音響劃上等號。除了將鋁合金機身打磨出光滑無比的質感,在器材前面板,那透著藍綠色燈光的顯示燈號,更讓器材看起來高雅動人。

全新的UL-350 Ultralinear III訊號線是由Spectral與MIT一同研發,採用由MIT開發的參考級線材之專利技術,並針對Spectral器材做最佳化調整,與同系列的喇叭線一同使用,絕對好聲。

本的條件中,讓Keith自行研究並開發線路。例如自家的DMC-20前級設計,當初就花了Keith五年的時間研發,總研發時數更長達八年之久,為後來的DMC前級系列產品打下良好基礎。

不僅如此,Keith也時常拿RR的原始錄音母帶,透過Spectral的參考器材來實際比對。身為站在錄音最前線的錄音師,想必沒有誰可以比Keith更瞭解錄音的原貌究竟為何。而Spectral的器材,就是在如此嚴苛且精準的要求下,企圖達到近乎完美的原音重現。能夠如此硬體、軟體雙管齊下,音響業界恐怕很難再

找到第二者。

毫無疑問的,Spectral是一間以高科技打造的Hi End音響,這樣的理念可以從許多他們家的經典產品中獲得驗證。例如他們在1977年所推出的MS-One前級,這是一部擁有高速、高頻寬的前級,也是第一部內部增益大到可以直接驅動低輸出動圈唱頭的前級;更是第一部在線路中,一次用上兩套獨立單聲道線路的雙單聲道前級。不僅如此,它還是第一部前級在RIAA等化線路中,使用高精密度、低誤差電容電阻;使得精密度比一般前級高出十倍,甚至百倍。即便以現代眼光來

看,MS-One的優異性能,依然搬得上台面,Spectral以高科技打造產品的前瞻性可見一斑。

而隨著時代進步,Spectral的前級技術當然也會與時俱進。例如他們在旗艦前級DMC-30SV中,便採用了最新的Super Fader音量控制技術,這是一種極為精密的增益控制系統,有別於傳統的兩大音量控制主流,IC音量控制系統與繼電器/電阻陣列控制系統。Super Fader音控系統巧妙的利用極精密金屬加工製成的微型金屬電刷,透過電刷上多個接觸點群,來接觸一個精密打磨的光學式平面電阻元件。當電刷

被馬達驅動而轉動時，不同的接觸點群就會讓平面電阻元件感應到不同的電阻值，從中改變增益，產生音量變化。這樣的音量控制可以得到接近理論上無限段的電阻變化，同時避開IC音量控制的缺點，也不受繼電器接點的壽命限制。您知道Super Fader機械接觸的耐用度有

多高嗎？根據原廠表示可讓用家使用達一億次以上，是Spectral自認是目前最理想的音量控制器。而在1982年推出的DMA-100後級，也是當年第一部於線路中，全部直接交連（不是用電容）的高速、極高寬頻之後級。更是第一部後級，於內部使用全FET技術，可在任何負載狀

態下，持續輸出超達100瓦的輸出功率，驅動力驚人。能夠在業界擁有這麼多的「第一次」，您說Spectral的技術超不超前？這個曾經被形容為「博物館品質」等級的音響公司，在未來的三十年，還可為音響迷帶來如何不可預期的驚喜？讓我們拭目以待。🅐

Keith Johnson除了是Reference Recording的錄音師，同時也是Spectral研發部門的設計師之一。Spectral開出了不限時間與預算的條件，讓Keith可以盡情開發心目中的理想線路，也歡迎Keith使用Spectral產品來當作錄音重播時的參考器材，讓原音重現。

在Spectral旗下，由Keith Johnson經手過研發的產品不少，包括早期經典的DMC-20前級，就讓Keith花了五年時間研發。而Spectral在1993年發表的HDCD數位訊號錄音、再生系統，同樣也是在Keith的協助下合力完成開發。

創辦人Richard Fryer是Spectral的靈魂人物，在美國長年觀察音響市場的他，十分懂得若要將品牌經營長久，擁有自家產品絕對的掌控權是必勝要素。因此Spectral即便規模不大，卻擁有極高的設計自主權，由內而外，都是精心打造出的高科技音響。

極簡美學的最高標準

來自北歐的音響品牌不少，但由Thomas Silesen創立於1988年的Densen，絕對是其中具有強烈個人色彩的一款。不跟隨市面上多數求新求變的主流產品聞風起舞，Densen完全依照自己的極簡美學，在過去三十年裡，打造出無數經得起時間考驗的經典。要在音響業界找到一間對自家產品設計近乎「偏執」一般的苛求，Densen堪稱唯一了。

來自丹麥的Densen，即便將它放置於競爭力激烈的三十萬元價位帶之內，依然是如此耀眼的存在。讓Densen如此鶴立雞群的元素有很多，包括他們家始終如一，永遠方正的鋁合金機殼；還有那堅持無論產品定價高低，都依然提供超額供電的正確觀念。這些都讓許多聽見

Densen唱美聲的音響迷，真心好奇在這扁薄素雅的機殼內部，究竟藏著什麼秘密？

許多人對於Densen的第一印象，全來自於他們家精美素雅的鋁合金機殼。很多人認為這是Densen用來強化視覺效果的手段之一，但藏在這份堅持背後，其實更多的是讓Densen器材唱出好聲的關鍵。使用

特定尺寸的鋁合金機殼有何好處？第一：它可以盡可能將線路的路徑縮到最短。Densen在很早就堅持採用乾淨衛生的SMD表面黏著元件製作線路，透過鐵弗龍線路板與嚴選的軍規零件，來縮短訊號路徑；在誤差僅有0.02mm高精準度中，為器材取得最低的失真。第二：使用統一機殼降低了製作成本，這也意味

著原廠有更多的預算，可以投入在線路設計與內部用料之中。

如果您有機會研究Densen器材的線路，您會發現他們家的產品絕對是不分級別，都足以拿來做為最佳線路設計的參考範本。以旗下知名的B-150+綜擴為例，前級堅持以精密度高達0.1%Vishay金屬皮膜電阻打造音量調節器，達到最高200段、每段0.5dB的細微音量控制。在後級部分，經典的DMCD（Densen Mass Current Distribution）大電流輸出線路也值得一提。原廠堅持在對線路上不施加任何負回授，以維持聲音最快速的暫態反應；配對過的功率晶體，透過鋁合金機殼換取穩定散熱更是一大巧思。傳承機內充沛的電源與極短路徑之優勢，使得B-150+能在扁薄機身當中，擁有百瓦等級的輸出能力；當阻抗減半，功率還可倍增，再難驅動的喇叭也立馬俯首稱臣。而Densen的末端類比輸出線路也是心思用盡，除了在線路上不見傳統OP，而是以獨立元件砌出輸出線路；受惠於前方超額供電的優勢，更讓末端的類比輸出等同於一部6瓦的純A類擴大機，展現強悍的訊號輸出能力。

Densen是少數對電源處理極為講究的廠商，不僅擴大機的電源處理是如此，就連數位訊源也是面面俱到。例如旗下長賣的B-440XS CD唱盤，原廠在內部便配置了一顆電容量高達300VA的Norate環形變壓器作為供電核心；搭配橋式整流對應兩組四顆、全數高達40,000uF的訂製濾波電容，呈現最即時且最寬鬆的供電能力，這樣的電源大陣仗不知道是多少同價位帶訊源夢寐以求的電源配置。

綜觀百家爭鳴的音響業界，像是Densen這般具有強烈個人色彩的音響品牌並不多見。想知道北歐音響的設計究竟有何迷人之處？Densen對於極簡美學的追求，堪稱業界的最高標準。🅐

Densen純淨的聲底帶有澄澈的透明感，這讓人直覺聯想到北歐冰山遼闊的壯麗美景。但Densen除了聽起來、看起來很北歐，他們更是堅持將所有產品，從研發、設計，但製作，都統一選在丹麥當地完成的音響品牌，展現高人一等的產品作工。除此之外，Densen也重視產品的生命週期，除了為自家產品陸續推出電源與數位串流的升級方案，更提供第一手用家終生保固的貼心服務。

Densen在線路設計上有幾點堅持，除了在很早以前就開始使用SMD表面黏著技術，為線路取得最短的路徑，以降低干擾。無論訊源還是擴大機，均給予高額供電的優勢，更讓Densen產品不論級別，都足以被拿來當作教科書的示範等級。

為了讓電源供應的優勢可以完全顯盡，Densen是少數於此價位帶內提供外接式電源產品的廠商。當您將DNRG電源與Densen自家的前級與綜擴做結合，便可藉由內部多達120,000uF的濾波電容，帶來聲音全面性的進化。

Densen暢銷產品

CastAmp是Densen近期推出的數位流後級，不僅能在小巧機殼給予強悍驅動力。在型號中的Cast，則代表著原廠為這部綜擴新增了Google最新的Chromecast Audio串流技術。與WiFi連上線即可進行無線串流。內部附贈的數位光纖線與USB線均是原廠客製品，並講究的在器材線路中施以獨立供電，來大幅降低噪訊對於音質產生的劣化影響。Densen前級與綜擴用家，亦可向原廠提出Cast升級，進入數位流音樂世界。

- 品　　牌：Densen
- 國　　籍：丹麥
- 創立年份：1988年
- 創 辦 人：Thomas Sillesen
- 代 理 商：愛爾法
- 電　　話：02-26953530

徹底實踐真正多位元PCM解碼的理想境界

在市面上極其少數採用Ladder DAC數類轉換架構的數位訊源中，MSB可能是唯一將這種技術推向極限的廠家。他們利用超精密航太電阻，打造獨家Sign Magnitude Ladder R2R DAC模組，實現真正多位元PCM解碼，再搭配獨家非秒銀河時鐘與數位濾波技術，不但解放CD音質封印，更能徹底激發高解析音樂檔案真正實力。

MSB創立於1986年，創始人Larry Gullman曾經在1970到1980年代，於RCA實驗室中負責研發工作，RCA實驗室在當時是全球最先進的科學研究單位之一，在這裡工作的科學家超過兩千人，Larry非常懷念那個創意爆炸的黃金年代，所以創立MSB之後，也將這種工作態度帶到MSB，不但將主要獲利全部投入研發，而且所有產品都是研發人員共同腦力激盪而生的心血結晶。

讓MSB站上Hi End數位訊源顛峰的，毫無疑問是他們的分砌式多位元Sign Magnitude Ladder R2R DAC數類轉換模組。這種技術並非MSB獨創，早期素負盛名的Philips TDA1541 DAC晶片就是採用這種架構，可惜製造難度與成本實在太高，目前已經被Delta-sigma DAC晶片所取代。Ladder DAC為何昂貴？因為它是真正多位元架構的PCM數類轉換線路，也是處理速度最快、架構最單純的純類比解碼線路。這種DAC理論上就是用一組電阻數值對應一個位元，轉換成一個類比電平（電壓）大小。如果是16位元，就必須有65,536個電

平大小的變化，電阻數量不但暴增，而且每一顆電阻的配對都必須極度精確，否則無法發揮Ladder DAC的真正優勢，製造成本當然貴到嚇人。MSB的Ladder ADC用的不是一般電阻，而是透過特殊管道取得，利用雷射切割、只有在航太領域使用的超精密電阻，所以才能將這種DAC的優勢發揮到極致，徹底挖掘出隱藏在CD等PCM數位音樂格式中的聲音美質。

不只如此，MSB還是極少數有能力自行設計數位濾波程式的廠家，他們深知數類解碼不只是0與1的計算，而是一門試圖逼近真實聲音原貌的「藝術」，關鍵在於必須不斷精進數位濾波運算方式，才能讓數位訊號更接近類比波形的原貌。MSB對於品質有一種近乎頑固的苛求，他們為了完全掌握製造過程中的每一個細節，毫不猶豫就斥資購入CNC金屬加工機具與電路板自動插件設備，從金屬機箱到線路板全部有能力自行製造。對規模有限的Hi End音響廠而言，這種作法其實完全不合成本，但是MSB卻毅然為之，可見他們對品質的極度重視。

對於影響數位訊源表現至鉅的時鐘處理技術，MSB也有完美解決方案。他們研發出「飛秒銀河時鐘（FemtoSecond Galaxy Clock）」模組，最頂級版本的時基誤差只有33皮秒（1皮秒等於10的負15次方秒），堪稱時鐘處理技術的極致。這種時鐘使用專利特殊結晶物質負責頻率震盪，結晶物質必須經過超精密切割，再搭配獨立電源供應與專利時鐘處理技術，最後以真正用於太空梭上的隔熱材料包覆，嚴格控制溫度恆定，才能達到超低時基誤差水準，徹底解決數位訊源一直以來的最大難題。MSB曾經私下透露，他們的技術至少領先業界十年，對照MSB數位訊源的優異聲音表現，此言絕非誇大之詞。

Reference DAC的等級僅次於Select DAC，配備四組獨家分砌式Ladder DAC模組，可解PCM 32bit/3,072kHz與8倍DSD高解析檔案。輸入、輸出介面與Select DAC一樣採用模組化設計，選購獨立電源箱使用六個環形變壓器，分別獨立供應類比、數位線路用電。

Premier DAC是MSB最新推出的中階數類轉換器，配備四組Prime分砌式Ladder DAC模組，以全平衡線路建構多位元數類轉換線路，與高階型號一樣採用模組化機箱結構，可以選購各種輸出、入介面與級進式類比音量控制模組，時鐘與電源供應也可升級。

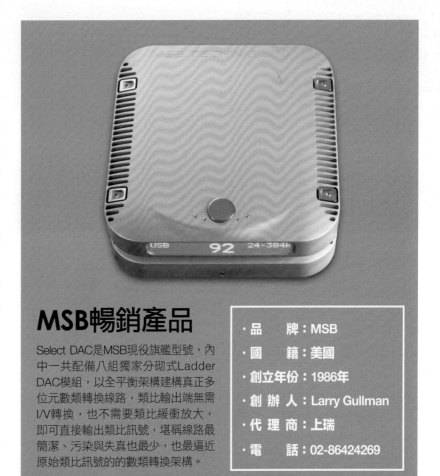

MSB暢銷產品

Select DAC是MSB現役旗艦型號，內中一共配備八組獨家分砌式Ladder DAC模組，以全平衡架構建構真正多位元數類轉換線路，類比輸出端無需I/V轉換，也不需要類比緩衝放大，即可直接輸出類比訊號，堪稱線路最簡潔、污染與失真也最少，也最逼近原始類比訊號的的數類轉換架構。

- 品　　牌：MSB
- 國　　籍：美國
- 創立年份：1986年
- 創 辦 人：Larry Gullman
- 代 理 商：上瑞
- 電　　話：02-86424269

德國工匠技藝與極致Hi End精神的典範

ASR現役只有二款擴大機、二款唱放，造型雖然低調簡樸，但是內中線路歷經40年不斷改良，線路以達登峰造極的完美境界。ASR堅持極簡線路、最短訊號路徑。電源供應罕見的採用電池供電與線性電源獨立供應架構，全力將電源與線路的雜訊失真降到最低。線路板至今堅持由純熟工匠組裝，堪稱Hi End精神的極致代表。

來自德國的ＡＳＲ創立於1980年，將近40年的歷史中，他們的行事風格始終低調，甚至可以說是近乎神祕。主事者Friedrich Schaefer只有在1996年第一次搭飛機出國，造訪過台灣一次。目前旗下只有二款擴大機及二款唱放，多年來不曾推出新產品，只專注在這幾款主力型號

上，不斷的微調、修正、改良、優化，不斷的精益求精，將自家放大線路做到盡善盡美。這種「精兵策略」，與大多數廠家依靠不斷推出新產品，來吸引媒體曝光，並且維持品牌知名度作法大不相同。令我驚訝的是，即使ASR的曝光度這麼低，但是他們的產品卻從來沒有被市場忽略，始終受到內行音響玩家

所推崇，綜觀其因，極度講究、無懈可擊的線路設計，與自然純淨、甜美已極的聲音表現是ASR讓人著迷的主要原因。

ASR擴大機的最大特點，在於他們的電源供應技術。ASR的擴大機是市面上極少數同時採用電池供電與線性電源供應的製品。瓦數較低的Luna 6 Exclusive採用主機箱、電

池供電箱,與線性電源箱三件式架構;頂級型號Luna 8 Exclusive更將線性電源區分為兩聲道獨立供應,構成四件式大陣仗。採用電池供電的目的,是專責供應輸入級線路用電,用最純淨的電池供電,確保這個階段的微小訊號不受電源雜訊干擾,根據原廠測試,在這個階段採用電池供電,音樂細節會更豐富,音場定位定精確穩定,樂器的泛音結構也會更為完整。線性電源箱部分,則採用了德國專業變壓器製造廠PM所製造的EI變壓器,特點是雜訊隔離能力比一般環形變壓器更好,而且對抗低阻抗喇叭的能力特別強,搭配主機箱龐大的電容陣列架構,即使喇叭阻抗瞬間降到1歐姆,一然能穩定正常工作。

值得注意的是,ASR的電池供電採用了非常先進的電源管理與即時監控技術,不但可以確保電池壽命,也解決了電池供電先天上電流與電壓不穩的缺陷。

ASR擴大機的另一個特點是堅持極簡線路、最短訊號路徑。他們認為目前數位訊源的輸出電平已經足夠,所以捨棄傳統前級的十倍放大線路,音樂訊號直接經過獨家分砌式獨家增益控制音量調整線路之後,就送到後級進行放大,將線路的污染降到最低。雖然如此,ASR的保護線路卻又極度嚴謹,避免DC直流輸出、失真過大與過荷、過熱等狀況損傷機器線路。除此之外,ASR擴大機的微調項目之多,也是競爭對手罕見,包括輸入電平、左右聲道平衡、高頻補償、超低音輸出增益,以及XLR端子輸入阻抗皆可調整,在器材搭配上具備極大彈性。

ASR至今堅持手工焊接所有元件,並且精選焊錫用料,因為他們認為這種作法比錫爐自動組裝線路板的聲音更好。產品造型雖然低調簡樸,卻是德國工匠技藝與極致Hi End精神的典範。🅰

ASR 6 Exclusive的放大線路架構與旗艦型號相同,輸出功率雖然由旗艦的250瓦(8歐姆)降為160瓦,但即使喇叭負載阻抗降到1歐姆,依然能瞬間輸出700瓦大功率,驅動力不容小覷。

除了擴大機之外,ASR還有兩款唱頭放大器,Luna Basis Exclusive是高階型號,採用電池供電,濾波電容總容量高達1,300,000uF,主機箱電路板採用24K純金布線,阻抗與增益皆可調整。

ASR暢銷產品

旗艦ASR 8 Exclusive是四件式大陣仗架構,三箱電源包括一組電池供電與兩組線性電源供應,用電池供電確保輸入級微小訊號不受電源族訊污染,再用左右聲道獨立大容量線性供電,確保極致喇叭驅動能力。

- 品　　牌:ASR
- 國　　籍:德國
- 創立年份:1980年
- 創 辦 人:Friedrich Schaefer
- 代 理 商:上瑞
- 電　　話:02-86424269

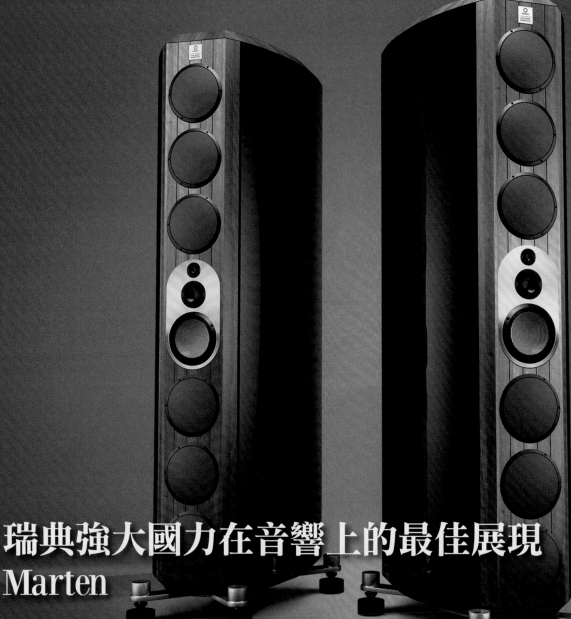

瑞典強大國力在音響上的最佳展現
Marten

北歐的音響品牌就是有種魔力,讓人想要親自坐擁。而北歐最大國瑞典所出產的牌子並不多,但光是一個Marten就足夠代表他們強大的工業設計實力,如果音響是國力展現之縮影,那Marten絕對具有不可忽視的指標性!

放　眼音響圈,來自北歐的品牌由於該地區獨特之人文風情,總是有很多正統北歐系的牌子很受國人關注;但是若說到出身北歐最大國瑞典,要說最有規模、最有知名度者,絕對就是Marten了!

　　Marten成立於1998年,由主其事者Leif Olofsson所創立,一開始命名為Marten Design。取名Marten那是因為創辦人全名是Leif Marten Olofsson,而Marten這個middle name又是源自身為小提琴家的外祖父Marten Lasson。而他的父母、哥哥也都是精通樂器、歌唱,也有參與當地樂團演出,所以被音樂深度感染,是必然的。後來玩樂器的哥哥Jorgen Olofsson也加入Marten團隊,擔任CEO職位。弟弟Lars Olofsson又加入,擔任美術設計,Marten的官網、所發行的型錄等,都是弟弟Lars所設計。

　　在成立Marten Design之前,Leif曾作過不少不同領域的工作,但是他早在十歲時,就喜歡動手DIY製作喇叭,從小就在這方面展現了極大之興趣。而Marten Design成立之後,

其實製作喇叭在公司初期都還算是Leif Olofsson先生的「副業」，一直到2003年推出Coltrane喇叭後，先是在亞洲打響了知名度，隨後在歐美國家也獲得滿滿好評；Leif Olofsson先生遂決定辭去原本在外面的正職，專心經營Marten Design，而在2007年再將商標改成現在看到的Marten。

在德國Accuton推出陶瓷單體之後，Leif一拿到這種製品，就發現這種單體能發出他認為正確的好聲音。他知道透過Accuton陶瓷單體，Leif就可以完成他的理想設計，這也是今天我們在Marten家所有製品上，看到的幾乎都是搭載Accuton單體之原因！1998年Marten推出第一個產品，型號為Mingus，這是款二音路二單體落地式喇叭，當時生產之工廠還位於家鄉Lidkoping。除了前述的Coltrane喇叭之外，在2012年推出的Django XL三音路落地式喇叭，也是非常熱銷的大型喇叭款式，音響市場中的討論度甚高；值得一提的是，從2005年開始，Marten箱內配線都採用瑞典的Jorma製品，不幸的是Jorma老闆在一年多前過世，後來Marten直接把Jorma此廠牌買下，目前依然使用這發燒線材作配線，非常講究。目前Marten在Gothenburg的新廠房中，針對試聽空間做了非常完善的空間處理；其中也有專門用來進行錄音的場所，2006年由Marten開始自行推出的「Supreme Sessions」黑膠唱片，也是在這錄音空間中錄製，其音響效果之傑出，獲得發燒友大力肯定。

由此可知，Marten不僅對喇叭研發、製程、用料都作到極致的講究，在廠房中測試、聆聽自己的系統、甚至到錄製專輯，都也是有對音響空間作了最高標準的打造！有這樣的團隊，旗下所有產品絕對可以滿足玩家們最嚴苛之檢視。Ⓐ

Django系列與其他系列較為不同，Django XL為最大型者。特別的是除了Accuton陶瓷中音與高音之外，其搭載三個8吋單體是SEAS的鋁振膜單體。低音反射孔有二個，都是朝下發射。

Marten Heritage系列中體型最大款式就是Bird 2喇叭，採四單體三音路低音反射式設計，低音反射孔設置在音箱下方。同樣是配備鑽石高音與Accuton陶瓷中音與低音單體。

這就是掌管Marten的Olofsson三兄弟。中間就是主要的產品設計者Leif Olofsson，左邊是大哥Jorgen Olofsson；右邊是弟弟Lars Olofsson，三兄弟各司其職，讓Marten擁有今日的不凡規模！

Coltrane系列就是Marten家的旗艦系列，Coltrane 3採用四單體三音路低音反射式設計，它其實是旗艦Supreme2的技術下放。Coltrane 3一支淨重高達95公斤！箱體為二層實木中間夾一片厚厚的鋁合金製成；再加上內部其他補強措施，所以非常穩重。

Marten現階段主推產品

Marten Mingus SE是2016年推出的三音路五單體低音反射式落地喇叭。Mingus SE的體積並不大，但低音單體卻有三個，搭配上鑽石高音單體與陶瓷中音，整體非常強悍！其中搭載的0.75吋鑽石高音單體，讓頻寬直達100kHz。低音單體採用Accuton新研發的鋁合金三明治振膜，凸盆設計，讓暫態反應更快，力量飽足。另採用一階分音、分音器元件也用上頂級產品，相位失真極低，音染也少。

- 品　　牌：Marten
- 國　　籍：瑞典
- 創立年份：1998年
- 創 辦 人：Leif Olofsson
- 代 理 商：上瑞
- 電　　話：02-86424269

英國經典的中堅代表Spendor

在傳奇的英式BBC喇叭代表品牌中，Spendor是少數在一開始就很有規模、到現在又還相當活躍者！堅持傳統、延續經典是他們不變的使命；若有幸擁有一對Spendor喇叭，幾乎都可以讓愛樂迷長長久久繼續傳唱下去。

在特色鮮明的「英式喇叭派系」中，我想Spendor，應該是最為人津津樂道者！成立的時間在1968年，創立者是Spencer Hughes，在之前他是一位英國BBC的技術人員，當時他致力於一種稱之為Bextrene聚合物之振膜材質研發工作，遂自己獨立門戶，以自己名字Spencer、加上她的太太名字

Dorothy，兩個字合併而成現在看到的「Spendor」。這個Spencer Hughes當年在BBC可是扮演舉足輕重之地位，音響迷熟知的「BBC監聽喇叭標準規範」，就是Spencer Hughes與其工作夥伴Dudley Harwood一同制定的。其實在1960年時，Spencer Hughes就不斷在BBC的工程部門研究喇叭的製作，不過後來由於英國政府當時之

政策規範衍伸出的不利因素，導致BBC關閉旗下的喇叭開發部門，所以Spencer Hughes才帶著他的研究成果成立自己的公司。而Spencer Hughes在初期最重大的研究成果，就是前述之Bextrene聚合物振膜材質研發。在那個年代，很多工程師開始看到紙盆的缺點，像是質量重、材質不均勻、會隨著溫度、濕度產生不穩定的情況，

剛性表現也不夠優秀。在60年代初，美國杜邦公司首度從石油中分解出聚丙烯（Polyproperlene）這種有機聚合物，當時就發現聚丙烯很可能作為一種優秀的單體振膜材料。Spencer先生當時就是致力要把聚丙烯材質廣泛應用，不過如果單純用聚丙烯作成振膜，由於硬度太高，單體發出的聲音非常不悅耳。經過多年的實驗，Spencer先生研發出這稱為Bextrene的物質，其實他是一種作為塗料之阻尼物質，將其塗佈於聚丙烯振膜上之後，就大幅解決了先前純聚丙烯振膜產生的問題。而以Bextrene塗在聚丙烯上後的振膜所研發出的喇叭，最終也獲得BBC之高度肯定，認為這種無音染的特色，可以替監聽用途帶來極大的幫助。

後來Spendor品牌成立之後，Spencer先生依然遵循當初的BBC規範，配合他的研發成果，推出了BC1喇叭，當時直接銷售給英國各大電台作監聽用途；由於品質傲人、訂單滿滿，迅速打響了Spendor的知名度。除了BC1，當然音響迷耳熟能詳的LS 3/5A，Spendor也有生產（畢竟其規格就是老闆當年定的），當年第一代3/5A有確切獲得「BBC認證」生產且具規模的公司，就只有KEF、Harbeth、Rogers以及Spendor。時間更迭，Spendor一直沒有停下腳步，公司營運都還是在英國境內；單體、箱體之研發與製作、喇叭測試都還是在英國的廠房內執行，不假他人。公司先是從Spencer先生嫡傳給自己兒子，現在的營運者則是再交給同樣有雄厚音響資歷的Philip Swift先生（他同時也是另一家英國音響廠牌Audiolab的創辦者）。在這麼多年之間，所研發的喇叭款式，其實都有著一貫之格調，大多維持著外觀方正、木頭質感的傳統風味延續。Spendor這種堅持傳統的個人特質，在音響圈中市那麼難仍可貴！重點是擁有多項技術的中堅知識背景，讓Spendor絕對可以在好幾個30年以後，繼續燃燒他們的傳奇彩焰！🅰

如果把Spendor喇叭一系列排開，不難看出他們都具有相同的傳統方正外觀風格。半透明的Bextrene聚合物中低音單體振膜是正字標記。(由左至右為Classic 1/2,2/3,3/1,3/5)

2015年推出的Classic SP200看起來像自家經典喇叭G1000的落地款；多了一只12吋低音單體，採密閉式設計，更適合在大空間內使用。

D7採用全新研發的LPZ相位校正絲質振膜高音單體，搭配下方各一只的中音與低音單體，展現出色的全頻段音質再生。

Spendor暢銷產品

G-456屬於Spendor的Classic經典系列，外觀上與前代的G-455差異不大。搭載22mm的高音單體，周圍新增了一圈Ring Radiator，整體稱之為Wide-surround Dome。中低音單體的Bextrene聚合物振膜則呈現光滑霧面。整體來説是非常傳統之設計，但就是這樣的特色，讓音響迷可以買一對在使用長久時間後不需要、也不想要更換！

・品　　牌：Spendor
・國　　籍：英國
・創立年份：1960年
・創辦人：Spencer和
　　　　　Dorothy Hughes
・代理商：上瑞
・電　　話：02-86424269

303

靠它走進德國精美的音響殿堂，值得！

AVM

在眾多德國廠家中，AVM算是一個較為低調的選擇，但是他們家的產品在每個方面都是與高階名牌平起平坐；其實它早就是發燒殿堂內的一位中堅份子了。不僅各式器材都有，最近甚至還出了如R 5.3這樣的精美黑膠唱盤，您絕對不能不認識它！

如果說哪一家音響品牌明明論外觀設計、實力、技術含金量其實都很高，又是正統德國血系，但是好像常常被其他大廠掩蓋光芒？AVM，就是這樣一個不允許您再低估的超值好品牌！

AVM最一開始是德文Audio Video Messtechnik之縮寫，現在已經改為德文Audio Video Manufaktur，總部位於

德國南部斯圖加特附近的Maisch市，公司成立於1986年，創辦人為Robert Winiarskian與Günther Mania，二人都是電子本科出身。在公司成立前三年，AVM當時專門替一些知名音響廠商開發擴大機與喇叭，就累積了很多專業Know How。1989年後正式以「AVM」為商標製造自己的音響器材，第一件產品就是經典的Vorstufe前

級，推出之後居然在1990年時就馬上獲得德國Stereoplay雜誌Best Buy獎，在音響圈成為耀眼新星。由於市場反應良好，AVM爾後就不再為人代工，開始專精開發自己的產品線；所有AVM之產品，都是搭載最好的元件、在德國工廠手工製作，一直堅持到現在！雖然AVM是屬於員工編制較少的精緻型公司，不過在2001年時，AVM

就已經開發出CD唱盤、單聲道後級、前級、綜擴、收音機、唱放、環繞解碼器、多聲道後級、數位綜合擴大機等非常多元化的款式,設計與生產力著實驚人!

目前AVM的主其事者為Udo Besser,其實早期Udo Besser是在Burmester任職,他與創辦人Günther Mania有共同的朋友;後來因緣際會,由於Udo看到了Günther Mania的設計實力,他就斥資買下AVM。Udo掌理公司管理行銷,Günther Mania則依舊負責線路設計,另外一位創始者Robert也仍在公司服務中。若說到AVM最經典的產品系列,那就是Evolution系列了!Evolution屬於品牌的中階產線,往上有更高檔的Ovation系列,下面則有整合訊源與擴大機的Inspiration系列。AVM還有一個獨門創建,稱之為「Hybrid D」線路設計;一般市面上機種常見的D類擴大模組常搭載的是交換式電源,AVM特別將D類擴大模組搭配傳統線性電源,認為如此一來可以大幅改善D類擴大之音質,所以才叫作「Hybrid D」,在AVM旗下中高階機種,大部分都可以見到這項技術應用。另外,AVM設計的器材很重視功能之擴充,他們算是非常早就開始著手實踐「模組化功能」的設計理念。音響玩家購買AVM器材時,若在日後有增添功能之需求,可以直接添購、並在機器上直接安裝擴充模組,就可以讓手上的AVM器材搭載的功能變多,不需再額外購買另外一整部器材,這不僅是線路設計上的進化,同時也對用家十分友善方便。AVM的器材,無論是屬於何種級別,全部都是極為精緻又素雅。而AVM技術團隊包括現任老闆Udo其實也是懂線路設計的,在這樣一個強悍之原廠人員組合下,AVM絕對是內行人的優質選擇,踏入音響最高殿堂,一點都不困難。

CD8.2/MP8.2

PA8.2

SA8.2/MA8.2

Ovation系列是AVM中的高階產品線,一切設計都符合老闆Udo對Hi End的最高要求!此系列搭載高規格之MOSFET線路,內在與外觀都是全然的頂級風範。

CS2.2

CS5.2

CS8.2

Streaming系列一體機也是AVM近年來重點開發的產品系,除了保留播放CD的功能之外,結合數位串流播放、內建擴大線路,成為All in one器材,是現在的音響大趨勢。

Evolution是AVM的中階系列產品,這裡看到的是舊的Evolution系列,非常能夠代表AVM產品的一貫素雅特色,在這些器材中可以看到使用的仍是舊的logo。

Ovation AM 6.3是AVM最新的主動式3.5音路喇叭,每聲道內建的擴大機輸出高達1,750瓦!並搭載DSP主動分音線路,絕對是極具開創性的超弩之作。

AVM的老闆Udo Besser先生,其實他也是懂線路的,而兩位元老創辦人目前也仍然在公司服務、並持續提供最傑出的產品研發設計。

AVM主推產品

這是新的Evolution.2系列,包括了CD唱盤、綜合擴大機、前級、立體聲後級、單聲道後級都一應俱全。Evolution.2系列中可以看到採用了由現任老闆Udo催生的新款logo,同時產品中也開始使用模組化線路設計,用家可以利用插件直接替自己的器材加入新功能,是一個對用家非常友善的設計,目前很多音響廠牌也陸續進入模組化的階段,可見AVM是非常前瞻的!

- 品　　牌:AVM
- 國　　籍:德國
- 創立年份:1986年
- 創 辦 人:Robert Winiarski、Guenther Mania
- 代 理 商:瑩聲國際
- 電　　話:02-28053569

305

傳輸線式「玩成精」，無人可取代-PMC

每次提到「傳輸線式」喇叭的代表品牌，第一個想到的絕對是英國的PMC！這個品牌不僅成功把傳輸線式喇叭設計推向高峰，加上他們深耕於專業錄音室領域的形象，認誰都會對PMC家的所有產品有滿滿信賴！

英國專業領域品牌PMC的全名為「Professional Monitor Company」，在90年代初期受到BBC錄音室採用其鑑聽喇叭而走紅，目前是專業錄音領域最受矚目的極少數品牌之一。PMC的創辦人Peter Thomas自1976年起任職於BBC的Radio Engineering Department，由於工作上的需求，他在80年代初期就發現數位錄音崛起將會改變整個專業錄音領域，1983年時，Peter Thomas於是夥同另一位早年也曾經服務於BBC的Adrian Loader開始研究新一代監聽喇叭的開發；這就是PMC的籌備階段。Peter Thomas與Adrian Loader不但同時密切關注BBC的研究方向，一方面也開始設計規格更高的喇叭，為的就是要替業界提供無可挑剔的一級監聽典範產品。在歷經五代箱體設計實驗後，PMC的第一款完成作品終於在1989年推出，它也就是至今仍為PMC旗艦機種的BB5喇叭。這款由長年工作同仁所設計的BB5獲得了極高的評價，BBC也決定買下二對作為Maida Vale錄音室的參考器材。不過礙於當時BBC的規定，員工不得進行與內部採購相關的商業行為，所以Peter

Thomas決定放棄BBC工程主管職務，與Adrian Loader正式於1991年創立PMC公司，將他們的專業設計理念繼續發揮。

PMC一直研發至今，最重要的核心技術有兩個，就是：Advanced Transmission Line先進低頻傳輸線式音箱設計技術與創新的Laminair空氣動力學原理的傳輸線出口設計。所謂先進低頻傳輸線式音箱設，可以看到傳輸線式管道從中低音單體後面開始延伸，越往後面管道越窄，而且佈滿吸音棉；越後面管道越窄才能產生足夠的壓力，讓單體背波從開口處被推出。這種管道稱為四分之一波長理論。舉例來說：若想得到50Hz低頻，光靠外面中低音單體無法獲得，所以就要搭載一個管道，而此管道只要有50Hz波長的四分之一長度就足夠。不過要作好傳輸線式喇叭，單體的選用很重要，而PMC現在已經是爐火純青的等級了，讓此理論可以完全實現。而Laminair空氣動力學原理的傳輸線出口設計，是老闆兒子Oliver Thomas所研發的。Oliver運用一級方程式賽車搭載的擾流板設計原理，加以改造低音反射孔外部的「葉片」設計，大幅降低空氣噪聲，而這些都可能會是低頻失真的來源；所以Laminair搭配先進低頻傳輸線式設計，可說是完美中的完美！PMC的喇叭不少款式都有著不會太巨大的外觀，但是聽過的人一定都會被那極具震撼力的低頻「嚇到」，這就是傳輸線式設計的能耐！而PMC目前更已經開始推出擴大機類產品，其實一點都不意外，因為專業用的主動式監聽喇叭早就是PMC的強項，所以對於研製擴大線路，其實一直都有深度涉獵。無論家用或是專業市場，根據PMC原廠人員表示，目前都是同時以最積極的心態來經營、開發；各路用家們，就幸福的繼續享受PMC帶來的高水準吧！Ⓐ

Advanced Transmission Line 低頻傳輸線式音箱設計剖面示意圖。

最新的Fenestria，箱體二側加了特殊阻尼物，可抵消箱體的振動。

Fact.12使用1只3/4吋絲質軟半球高音，一組2.5吋軟半球中音，2只5.5吋低音單體。

最新開發的綜擴Cor，為一台純類比的綜合擴大機，能夠正確還原錄音原本之樣貌。

老闆Peter Thomas與兒子Oliver Thomas目前是PMC產品開發的主力！

PMC暢銷產品

2016 年下半年，PMC以四分之一世紀為名，推出全新 twenty5系列，分別是書架式的 twenty5.21、twenty5.22，及落地式的 twenty5.23、twenty5.24、twenty5.26 等，一共有五件作品。twenty5系列主要就是將Advanced Transmission Line先進低頻傳輸線式音箱設計技術與Laminair空氣動力學原理的傳輸線出口設計作到最完整結合的系列，這類技術已經無人能超越，PMC乃此領域之第一把交椅。

·品　　牌：	PMC	·創立年份：	1991
·國　　籍：	英國	·代 理 商：	瑩聲國際
·創 辦 人：	Adrian Loader、 Peter Thomas	·代理電話：	02-28053569

它知道音響迷的需求
Cyrus Audio

創立於1977年的Cyrus Audio，一直以來都以精緻小巧的機箱為人所知。這一用25年的鋁鎂合金機箱特性優異，是好聲保證。而在今日人力高漲的英國，Cyrus依然堅持全數產品在劍橋的Huntingdon製造，而且售價依然維持親民。更令人驚奇的是Cyrus的產品都可以貼差價的方式舊換新，不斷升級下去。

Cyrus這間公司創立於1983年，一開始是Mission附屬的品牌，創立的宗旨很簡單，就是提供好聲又多數人能夠負擔的擴大機，一如Mission的喇叭。雖然現今已經從Mission獨立出來，不過提供好品質高CP值的宗旨依然不變。就算是在英國人力高漲的今日，Cyrus所有產品依然是在劍橋的Huntingdon製造，固守Cyrus對產品的堅持。

而從1993年開始使用的鑄造鋁鎂合金機殼儼然成為Cyrus的註冊商標。這個幾乎全部機種都通用的機殼是由瑞典壓鑄廠製作，再送至英國伯明罕城加工後才送至Cyrus總部。這個機箱內預留輻射狀的立體線條以補強箱體結構，也預留環形變壓器的固定孔，以及功率放大線路的散熱孔。於是這個一模一樣的外殼就成為辨認Cyrus的最佳方式。這個通用鋁鎂合金外殼讓內中零件懸吊在機內，不但具有優秀的散熱，還具有良好的抗震性。

在數位流崛起的年代，市面上各家廠商推出的唱盤幾乎都是採用Teac、Oppo等讀取機構；但

是Cyrus卻大手筆自行設計音樂專用的讀取機構，也就是稱為「Servo Evolution」的全新設計。這個自行設計的轉盤請來了當年製定CD規格的開發人員主持，特別著重在時基校正，並且嚴格控制CD轉速，甚至讀取頭能夠改變角度以應對內外圈的不同。使用Cyrus的唱盤，最多可減少5倍的數據錯誤，並且能夠比市面常見唱盤多出15%的資訊量。更重要的是，要獲得完全為音樂而設計，在英國Cyrus總部製作的唱盤不需要花費高昂的代價。

近期D類發展突飛猛進，尺寸小巧的Cyrus也開始使用D類擴大。Cyrus自行設計的D類擴大目前已經來到第三代，依然採用環形變壓器供電，加上新研發的S.I.D阻抗偵測技術，可以檢測喇叭的阻抗變化，提供最完美的推動能力。加上Cyrus已行之多年的零整體迴授技術，這就是Cyrus擴大機擁有好聲音的要訣。當然，Cyrus強調機器的設計是牽一髮而動全身的，因此每一個環節都不可忽視。

能夠持續不斷升級也是Cyrus的特色。Cyrus旗下一定會有一部電源供應器（目前型號為PSX-R$_2$），旗下大部分產品都可以加裝升級音質。好吧，加裝電源供應器不少品牌也有並不稀奇，但是舊機換新機就少見了吧。有時候為了促銷而會出現的舊機換新機都只是短時間的活動，Cyrus的舊機換新機可是品牌特色；只要購買Cyrus產品，就算過了幾年型號改版，依然可以拿舊機貼差價升級新機，不必再花大錢。

全公司上下都是愛樂者、音響迷的Cyrus知道音響迷想要的是什麼。高品質，好聲音，而且售價可親，這就是Cyrus四十年來的堅持。🅐

ONE linear
雖然Cyrus一直給人專做擴大機的印象，但實際上曾經身為專做喇叭的Mission其副牌，Cyrus早年也設計不少喇叭。所以最近推出ONE linear書架喇叭也就不令人意外了。

幾十年來一貫的鞋盒尺寸機箱使Cyrus辨識度極高。同時小型的機箱給用家更靈活的擺放自由，在近年微型音響的潮流中也成為熱賣因素之一。

Cyrus 8$_2$ DAC
雖然稱為8$_2$ DAC，但實際上是一台綜合擴大機。前級部分直接借用自家的Pre2 DAC前級，具備時下流行的USB輸入，再加上70瓦的輸出，只要加一對喇叭就是完整系統。

Cyrus Audio經典產品

Cyrus One
Cyrus One是最新推出的產品，名稱由來就是Cyrus的出道作品。這台與Cyrus其他機種同樣大小的綜合擴大機，同時也肩負著Cyrus給予的相同期望：價格實惠，能推動市面上幾乎所有的喇叭，而且能夠具體而微的表現Cyrus的核心價值。將Cyrus One做為認識Cyrus的產品再適合不過了。

· 品　　牌：	Cyrus Audio
· 國　　籍：	英國
· 創立年份：	1977年
· 創 辦 人：	Peter Bartlett
· 代 理 商：	瑩聲國際有限公司
· 電　　話：	02-28053569

空氣入線更傳真
in-akustik

來自德國的線材品牌in-akustik，自1999年開始研究降低線材容抗最有效的方式，於是研發俗稱「空氣隔離」，將空氣填入線材之中的獨特作法。而最近推出的最新一代採用Air-Helix Structure結構，內中空氣含量已經高達90%。除此之外為了徹底解決導體集膚效應而使用細銅絲編織，全數端子皆自行自製，再再顯示出他廠難以企及的加工能力。

早在1977年就已創立的in-akustik，其實原先創立之初是一家唱片公司，同時也代理音響器材、喇叭與線材。後來in-akustik原老闆把公司賣給德國一家專業線材廠，in-akustik也才轉型成為專業線材廠，不過唱片部門至今依然存在，出品的每張都是發燒片。

而現在的in-akustik不但有自己的製線廠，甚至因為老闆本業就是銅礦開採，所以連銅料來源都能一手掌握，從冶煉開始確保品質。in-akustik旗下的線材針對不同需求而區分成Star、Premium、Excellence、Reference系列，並且分別以不同的星數來表示等級。從最入門的三星開始增加，到旗艦

的Reference系列則是六星級。

在Reference系列上，in-akustik目標其實很單純，就是線材要有最低的訊號損耗。而線材會訊號損耗，則是因為阻抗、感抗、容抗在作祟。in-akustik認為現今的高階線材技術已經普遍可以解決阻抗與感抗的問題，但是容抗卻一直遲遲未有更進一步的解決方案。於是早

在1999年推出Black&White系列時，in-akustik就已經開始全心追求線材容抗的降低。而容抗則與使用的絕緣材料息息相關，in-akustik在研究之後找出比PVC、PE、鐵氟龍更好的材料，也就是空氣。因此in-akustik每一次發佈最新的線材製作技術，空氣含量也隨之增加。隨著技術的進步，目前in-akustik最新的空心填充螺旋線身結構（Air-Helix Structure），線中空氣含量已經可以到90%。所以in-akustik的線雖然如同蟒蛇一般，但握在手上卻相當輕盈。

最新的Air-Helix Structure，則捨棄以往在線材中置入空心PE管來達成空氣絕緣的方式，而是改用稱為Air-Helix的元件。內中有許多讓線通過的孔洞，藉由一個個Air-Helix串接，使每股線彼此間都有適當間距的螺旋結構，達成90%空氣含量的壯舉。這種穿線方式根本沒辦法以機器製作，in-akustik因此與庇護輕度殘障人士的庇護工廠合作，由這些人來進行穿針引線的工作。

在對付導體都會出現的集膚效應與渦流失真上，in-akustik也有獨家手段。那就是每股導線都是以PE管為軸心，如同編織網般批覆細銅線。這種作法完全解決集膚效應高頻訊號跑表面，低頻訊號跑中心的速度落差。不過這種加工方式難度也不是一般導體可與之相比的。為了避免氧化，每股導線又獨立上一層透明塗漆防止氧化，所以不必擔心線材時間一久就氧化。in-akustik的高自製率，所以連加工難度最高的XLR端子都具備自行製造的能力。既粗如蟒蛇，卻又輕又易彎曲走線，有高技術含量的德國製線材，這就是in-akustik Reference系列。🅰

目前最新的Air-Helix Structure線身結構圖。可以看見稱為Air-Helix的元件讓各股線材以特定的角度繳繞卻又能彼此分離。

in-akustik也有開發出特殊的吸震凝膠。除了製作成各式墊材之外，也有架線器讓線材完全遠離來自地面的任何影響。最頂級墊材甚至針對不同重量而開發出三種配方，足見in-akustik對小細節的注重。

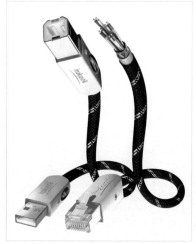

應對數位流盛行，in-akustik也推出網路線與USB線。Reference等級的網路線雖然也是目前規格最高的Cat.7，不過頻寬高達1200MHz，足足是標準的兩倍。

in-akustik暢銷產品

LS-4004喇叭線

目前Reference系列中，名稱後綴AIR字樣的線材即是採用目前最新的Air-Helix Structure製作。整條材料除了導體的高純度無氧銅之外，就只有每股導體內的PE以及隔離網，空氣含量達到90%。而LS-4004共有16股導線，每股用上40蕊細銅線圍繞著PE管編織成。並用1.5噸的力量壓接端子，使之完全緊密。端子則採用碎銅鍍銠，還具備可調角度，提供最靈活的使用體驗。

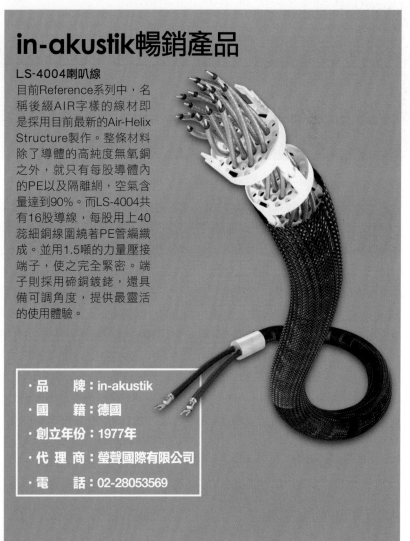

- **品　　牌**：in-akustik
- **國　　籍**：德國
- **創立年份**：1977年
- **代 理 商**：瑩聲國際有限公司
- **電　　話**：02-28053569

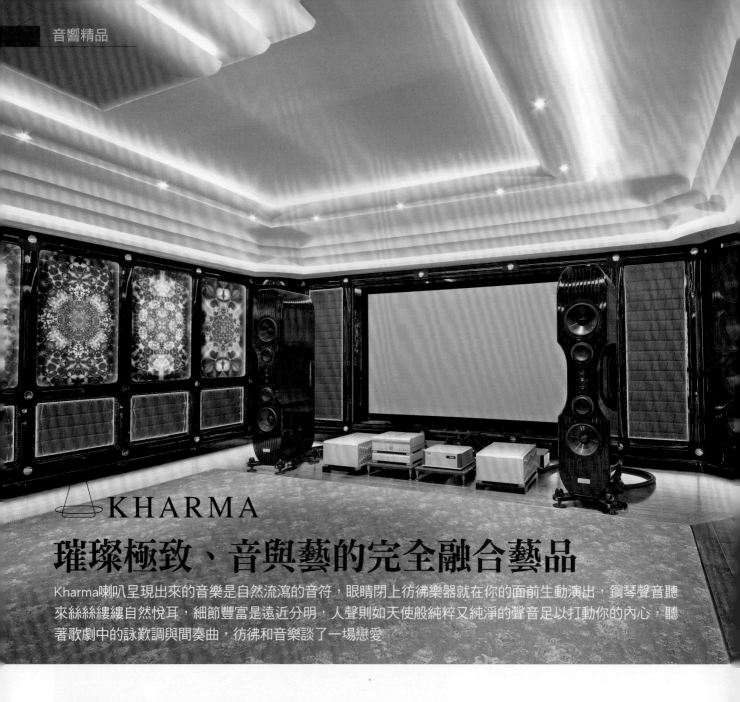

KHARMA

璀璨極致、音與藝的完全融合藝品

Kharma喇叭呈現出來的音樂是自然流瀉的音符,眼睛閉上彷彿樂器就在你的面前生動演出,鋼琴聲音聽來絲絲縷縷自然悅耳,細節豐富是遠近分明,人聲則如天使般純粹又純淨的聲音足以打動你的內心,聽著歌劇中的詠歎調與間奏曲,彷彿和音樂談了一場戀愛

Kharma這家以佛教「業」來命名的公司,旗下商品與名稱一樣充滿了神祕感。一般人僅知道他們產品都不惜血本用上頂級的單體,外型作工都異常精美,當然價格也非常昂貴,但是如果深入瞭解,你會知道原來它們的高價是有道理的。從Kharma一直創新的音、藝傑出表現,每每新產品推出都驚艷Hi-End市場,越當然也越來越受到頂尖玩家的證明與肯定。

1982年在荷蘭的Eindhoven大學有一位電子科系的學生,創辦了O.L.S Audio,這家公司的全名是Oosterum Loudspeaker Systems,創辦人是Charles van Oosterum。還在讀書時就勇敢創業,Charles當時投入獨特的喇叭單體研發,單體傑出的性能與表現,讓許多音響公司注意到,委託他做設計。在1984年時,Charles設計出了衛星喇叭加上超低音的音響系統,現在看起來似乎很普遍,當年卻沒有人這麼做,Charles的O.L.S公司是第一家。

1984~1992年之間,Charles專心經營O.L.S.,公司穩定地成長,在1992年的一次機緣,催生了Kharma。那一年Charles認識了一位超級發燒友,邀請Charles去他家聽音響,這位超級發燒友也知道Charles是一個奇才,便告訴Charles,雖然他認為自己的音響系統已經很好了,但是他想追求的是「完美」的音響系統。剛好那時候Charles的電腦裡面有一份「設計中」的音響系統草圖,拿給這位超級發燒友看,這位發燒友相當有興趣,當場下了「戰帖」,願意贊助Charles做出這套超級音響,但這位發燒友也說了:要比他目前的音響系統還好,他才願意買單。就這

樣，Charles接受了挑戰，這時年僅三十出頭的Charles回家便打造出了Grand Enigma Reference System。有沒有比那位超級發燒友家裡原本的系統好呢？當然，不然人家可不願意買單！這套系統用了24支7英吋單體、12支15英吋超低音單體，當然這套喇叭系統非常巨大，當時售價100萬美元也創下全世界最昂貴的喇叭系統售價，至今也僅此一對，現今這套系統仍在比利時一間酒庄的酒窟中發聲。還好Charles贏得這項挑戰，把這套前所未見的超級音響系統賣出去，不然光是這套系統巨額的的研發與製造成本，可能就會讓O.L.S.倒閉。因為這套「前無古人」的系統，也催生了Kharma這個品牌，專注在Hi End喇叭的設計與製造。

　　Charles是一位非常有才華而且也相當有設計理念及擁有美感的人，每一件產品不僅實用，而且都像藝術品般的令人驚艷。Kharma不僅做喇叭，還有擴大機與線材。除了這些，有豪華遊艇公司向Kharma訂製了遊艇內全套的音響系統、奢華跑車Spyker內全套音響系統、Charles還設計一款頂級傢俱級的發燒友聆賞音樂椅，另外還可以只給他空間呎寸就可設計出一間史無前例的專業試聽室，其中一間就是現在文鴻位於內湖瑞光路公司的Kharma Exquisite Elliptica Cinema Room，就是一間舉世唯一的聆聽室，Charles他不僅是人才，還是一位奇才呀！

　　Kharma喇叭不僅款款都美得令人讚嘆，呈現出來的音樂更是自然流瀉的音符，眼睛閉上彷彿樂器就在你的面前生動演出，鋼琴聲音聽來絲絲縷縷自然悅耳，細節豐富是遠近分明，人聲則如天使般純粹又純淨的聲音足以打動你的內心，聽著歌劇中的詠歎調與間奏曲，彷彿和音樂談了一場戀愛，心情跟著樂聲起伏漣漪，有歡愉、也有淡淡的哀愁，這就是Kharma喇叭所呈現出來的自然、生動及流暢，不帶壓力，輕鬆地表現出音樂的美感。

Elegance系列

Exquisite系列

Kharma Cable
Elegance系列

Kharma Cable
Exquisite系列

Kharma Cable
Enigma Veyron系列

更美、更動人的
Enigma Veyron系列

Kharma EV系列，喇叭有一~五個不等的鑽石高音單體，款款不僅貴氣，高頻更棒，線條優雅，深色鑲金，典雅動人，箱體採用防彈木製成。記得聽過Kharma EV-2喇叭的印象是音響效果很感人，尤其大規模、大動態的音樂在這喇叭表現上穩如泰山，表現得厚度與解析力兼具，音樂魅力十足。

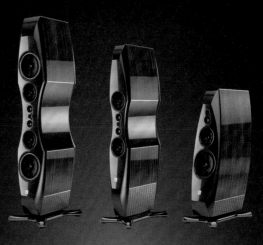

- 品　　牌：Kharma
- 創 辦 人：Charles
- 國　　籍：荷蘭
- 代 理 商：文鴻貿易
- 創立年份：1992年
- 電　　話：02-2627 0777

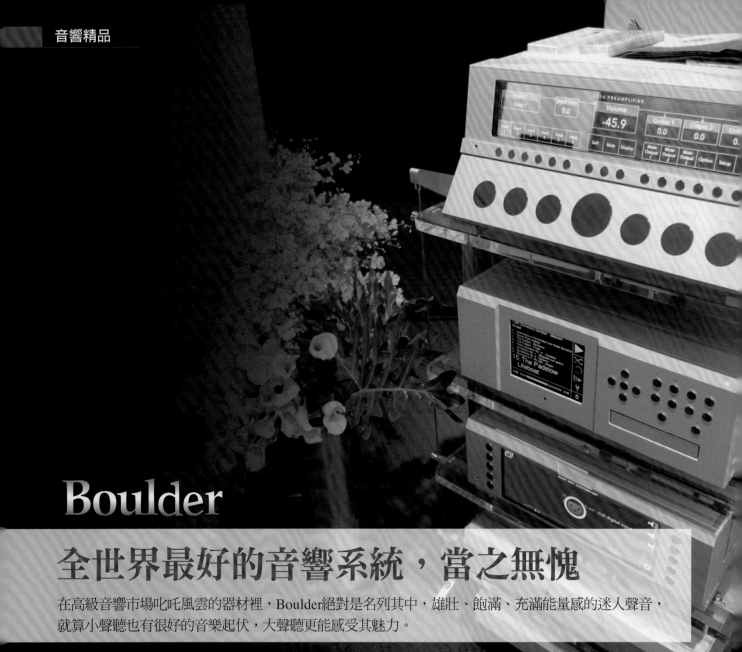

Boulder

全世界最好的音響系統，當之無愧

在高級音響市場叱吒風雲的器材裡，Boulder絕對是名列其中，雄壯、飽滿、充滿能量感的迷人聲音，
就算小聲聽也有很好的音樂起伏，大聲聽更能感受其魅力。

若說Boulder是Hi-End極致的代表應該無人置疑，現今仍被譽為擴大機雄獅的3050Mono Power Amplifier，2歐姆可達6000W峰值功率的鉅作，仍讓Hi-End界嘖嘖稱奇。美國Stereophile在1995年Boulder 2000系列上市時就曾言：Boulder 2000系列為音響工業四十年來最重要的產品之一。2005年美國另一媒體甚至直言：Boulder是全世界最好的音響系統。

Boulder是Jeff Nelson在1984年創立的，以美國科羅拉多州一個小鎮就地取材命名，這是一個地靈人傑的仙境，在未創立Boulder之前，Jeff曾經是好萊塢知名的廣播錄音設備工程師，這些專業廣播設備絕不容許出錯，那時廣播公司甚至把「零故障」明文列在器材採購合約當中。Jeff Nelson當時研發出廣播界使用的Tomcat，打響自己的名號，慢慢跨足電影製作、錄音室設備等工作。

這項「零故障」基本要求，至今仍是Jeff設計Boulder產品的重要考量。說Boulder總裁Jeff Nelson是最死硬派的技術人真是一點不為過，他從不吹噓自家產品有多獨特，元件用料有多發燒，因為對他而言，單獨討論某一個元件或是某一處設計完全沒有意義，因為他設計線路都是從整體進行規劃，沒辦法拆開來討論。Boulder的用料當然都是最頂尖產品，不過發不發燒並非主要考量，耐用性才是他最重視的關鍵。Jeff不但精通電子和線路設計，同時Jeff對產品外觀和生產工藝有著極高的要求，這種高要求的表現也造就了今天成功的口碑和出色的產品體驗。

1984年，他創業推出第一部專業用立體後級500，接著是500AE（音響迷家用），外觀跟現在的Boulder完全不同，可說是其貌不

揚的專業器材。Boulder的擴大機外觀大轉變其實是在推出2000系列時，這種以鋁塊削切出來的雄偉厚重漂亮箱體震驚音響界，為Boulder奠定屹立不搖的基礎迄今。Boulder的機箱金屬加工技術一向獨步Hi End領域，所有機箱全部自行生產。這可能是音響界中非常少數在自家廠裡完成所有工作的音響廠家，除了陽極處理送到別家廠處理之外。堅持一切都在自家廠內完成。光是這份決心，就讓人對他家產品產生強烈信心。

Boulder的前級與後級，內部都使用模組化增益級設計，早期的模組以穿孔元件製成，推出2100系列之後，模組改以SMD製成。其實這些增益模組並非Jeff Nelson所研發，而是他的朋友Deane Jensen，他是變壓器的專家，當時設計出990增益模組，這個模組是分砌式的運算放大器，內中包括69個元件，每個元件都用手焊完成，效果超越以前的同類產品，主要好處就是可以讓電路設計者妥善運用負回授來降低失真。Jeff Nelson發現這個990模組性能優異，就把它用在500系列身上，日後這個990增益模組進化為993（內部92個元件）、983（SMD元件），99H（SMD）以及99H2（SMD）。增益模組內採用平衡架構，包括輸入緩衝級與電壓增益級，提供極高迴轉率、超寬頻寬、大電流、超低輸入阻抗、超低失真等特性，是擴大機中非常重要的元件。

在高級音響市場叱吒風雲的器材裡，Boulder絕對是名列其中，雄壯、飽滿、充滿能量感的迷人聲音，就算小聲聽也有很好的音樂起伏，大聲聽更能感受其魅力。定位穩如落地生根，音場寬廣宏大；非常純淨、乾淨的音質，微小細節變化有著非常棒的兩端延伸，尤其是低頻深沈飽滿無與倫比。Boulder的聲底非常中性，但，就是能把任何喇叭的潛質徹底挖堀，系統發揮到極致。▲

3000系列

2000系列

新上市 Boulder 508 Phono Preamplifier黑膠迷不容錯過

全新1100系列更優異
發燒友一定要試試

資深評論員、發燒友李陵先生，購入1160後讚譽有加：「我對於Boulder 1160後級的實力極限還在探索，到截稿之時，1160有三大優點讓我點頭如搗蒜：極度透明、完全中性、卻又溫潤飽滿的音質音色。我手邊一些優秀的Telarc、Reference Recording、甚至Sheffield Lab的老CD真正是聽出耳油，當年劉仁陽顧問推薦的一些CD更是讓我聽得眉飛色舞。將喇叭擺弄於指掌之間的強大驅動力與控制力，每聲道 300瓦的輸出，1160的驅動力毋庸置疑。1160不是那種氣拔山河力蓋世，猶如悍馬車一般輾壓式的驅動。而是如高階保時捷在無限速高速公路一般，以絕對的掌控力操縱喇叭全頻段反應。」

· 品　　牌 : Boulder	· 創 辦 人 : Jeff Nelson
· 國　　籍 : 美國	· 代 理 商 : 文鴻貿易
· 創立年份 : 1984年	· 電　　話 : 02-2627 0777

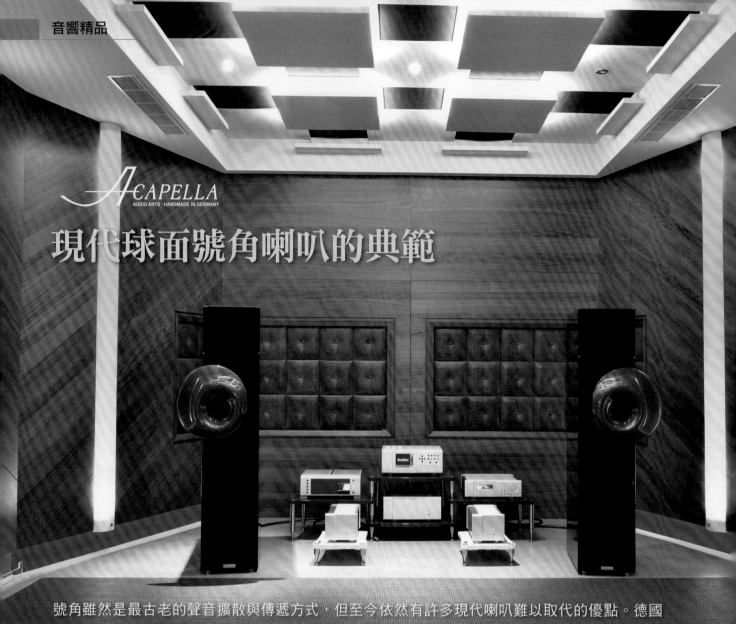

現代球面號角喇叭的典範

號角雖然是最古老的聲音擴散與傳遞方式，但至今依然有許多現代喇叭難以取代的優點。德國Acapella堪稱是設計號角喇叭的專家，可說是現代球面號角喇叭的典範。

Acapella於1978年在德國Duisburg創立，這家超過四十年的德國喇叭廠商，由Alfred Rudolph與Herman Winters其中AlfredRudolph早在1961年念建築系時，就已經自己使用Isophon單體做了四音路喇叭，也嘗試過傳輸線式喇叭。在1972年遇上HeramnnWinters，二人都想再生真實的小號聲音，於是一拍即合，投入喇叭的設計，這二個人在學生時代就已經開始有自己的音響店。因為趣味相投，在1976年合開了另外一家

名為Audio Forum的音響店，二年後1978年創立Acapella Audio Arts公司。他們標榜「音響是藝術品」，他們用製作藝術品的態度打造自家喇叭，強調是德國手工製造。創業之初就使用號角喇叭設計，來自於許多現場音樂會的聆聽，尤其是真實銅管號角的發聲，具備強大的音樂能量與形體，而且極富有穿透力。

打開Acapella的官網，第一個映入眼簾的就是這句話：Theinventor of Spherical Horns。這句話是說他們是圓號角

的發明者，也點出了Acapella喇叭的重點就是圓號角。為何Acapella要採用號角呢？因為理論上效率越高的喇叭單體失真就越低，當然喇叭單體的換能效率不可能達到100%，但號角可以讓單體的換能效率提高很多，這也是為何一直到現在都還可以看到很多號角喇叭的原因。

除了圓號角之外，他家喇叭還有一項特點，就是離子高音，在16款喇叭中，只有5款沒有使用離子高音（IonicTweeter），其餘11款都使用了他家TW1S離子高音，

為何要使用離子高音呢？離子高音也稱電漿高音，發聲的方式是利用昇壓線路把電壓提高，加上震盪線路，以高壓讓電極產生電弧放電，而音樂的電壓變化輸入電弧中，當音樂的頻率高低改變時，電弧的震盪也改變；而當音樂的訊號強弱改變時，電弧內的電子數量也同步改變。當電子的數量改變時， 周邊熱空氣的分子推擠狀態也就改變，造成音樂再生。簡單說電弧就隨著音樂的變化而推動空氣，產生聲音。由於電弧不是振膜，等於沒有振膜的質量，因此可以獲得最快的暫態反應，這是其他任何高音單體所無法望其項背的。

以LaCampanella 來說，LaCampanella MK III竟然能以小口徑號角，就讓低端延伸到700Hz，高音單體振膜的質量甚至只有0.3克。關鍵在於獨特的號角造型與偏軸設計。這種號角的開口極淺，扁平的開口同時也是高音單體的障板，偏軸設計則能打散低端延伸頻率的繞射問題，這種設計不但完全具備傳統號角的優點，同時也解決了傳統號角的缺點，包括擴散性優異，最佳聆聽距離也可以大幅縮短，以適應一般居家空間。

號角雖然是最古老的聲音擴散與傳遞方式，但至今依然有許多現代喇叭難以取代的優點。一般來說，號角喇叭的效率高，振膜只需微幅運動，就可發出足夠的量感與寬廣的頻域，不但容易驅動，還可以顫體的失真降到最低。只不過正確的號角計算不易，如果設計不良，不但聲波擴散指向性受限，而且容易產生音染與「甕聲」。德國Acapella堪稱是設計號角喇叭的專家，他們的LaCampanella就是現代球面號角喇叭的典範。△

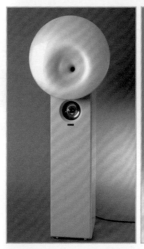

Cellini

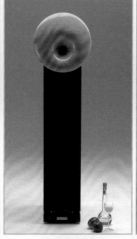

LaCampanela MKIII

High Cecilia

貴氣逼人，樂韻靈動寬鬆大器

Basso Nobile的外觀依舊如所有Acapella的喇叭一樣高貴漂亮，但，Basso Nobile卻獨樹一格的的把圓號角偏移喇叭柱，雖然獨特，卻又顯得有獨特的協調之美。聲音一貫的維持 Acapella靈動且寬鬆大器。靈敏度93dB的效率，不難推動，輕鬆就可讓您享受美好音樂的魅力。

· 品　　牌：Acapella
· 國　　籍：德國
· 創立年份：1978年
· 創 辦 人：Harmann Winters、
　　　　　　Alfred Rudolph
· 代 理 商：文鴻貿易
· 電　　話：02-2627 0777

CANTON

音質出眾作工精良價格實惠的德國製品

Canton喇叭的銷售量在德國排名第一，德國當地賣出的四對喇叭之中就有一對是Canton。所有的喇叭都得到媒體的高度評價，更是歐洲EISA的獲獎常客。

在1972年，四名德國的Hi-Fi音響愛好者決定要成立一間公司，他們共同的目標是製作出各種類別、符合各種預算的最佳喇叭。當年這個單純又遠大的理想深深影響著Canton，因此該廠非常勇於開發新技術、新概念，挑戰造出「以前從來沒有」的製品，工廠在1973年開始生產之後，他們大膽嘗試「Hi-Fi喇叭能作得多小」，在1974年把這個實驗作品量產上市、也就是讓Canton打響名號的二音路喇叭LE250，它可說是現代高性能

小型Hi-Fi喇叭的先行者；1979年Canton推出全世界第一套結合兩支衛星喇叭與一支超低音喇叭的「2.1聲道」喇叭系統；次年又推出能夠精準控制發聲的Ergo三音路主動式落地喇叭、以優異的性能震撼了當時的德國專業媒體與音響玩家。

德國工業會這麼強是因為他們非常重視科學與製作技術，Canton就是如此，為了精準的測試與技術研發，他們在1989年建造了自己的無響室、並且開始採用電腦輔助設計，這使得Canton的技術研發能力

再向前推進、在1990年代開發了三項獨家技術，最早開發的SC技術是利用電腦模擬低音（或超低音）喇叭單體與箱體的整體響應，在喇叭分音器的低通電路中加入一個針對該製品低頻響應設計的濾波器，使低頻能多向下延伸一個八度、並且得到非常平坦的低頻響應，讓「體型不是那麼大」的喇叭或主動式超低音可以發出更低沉的低頻。

在SC技術之後、Canton立即研發DC（Displacement Control）技術，製作「給低音單體使用的高通濾波電路」，濾掉人耳聽覺範圍下

限的頻率、以此大幅減少低音單體的負擔與失真,提高低音發聲的正確性與線性。長期熟練使用儀器量測與電腦輔助設計,讓Canton再開發出補償空間響應狀態的RC技術。從Canton的三大技術中,就可以看出Canton對喇叭低頻響應、失真以及「在居家空間能發出正確聲音」的重視程度,1995年Canton的Digital 1喇叭配備一款內建DSP作空間頻率響應與群延遲補償的專用控制器、它比第一部能作自動空間音場校正的擴大機早了七年,Digital 1當年以先進的觀念與技術成為該年度歐洲影音協會EISA大獎唯一的創新獎得主。

目前Canton喇叭的銷售量在德國排名第一,德國當地賣出的四對喇叭之中就有一對是Canton。自行設計生產喇叭單體、確實掌握成本是Canton製品擁有超高性價比的關鍵,即使是平價喇叭依然能配備高性能單體。在歐洲最暢銷的第二代GLE系列比照更高價位製品(例如Chrono SL)搭載自製的鋁錳合金振膜高音單體。價位更高的Chrono SL與Vento系列製品則有業界很罕見的7吋以上大口徑鈦音盆單體。Canton還為高階的Vento與旗艦系列「Reference K」配備陶瓷單體,這些陶瓷振膜以鋁為基礎材料、將表面的20%轉化為陶瓷(氧化鋁),成為「很輕又超硬」的複合材料,Vento系列使用了陶瓷高音,Reference K則有陶瓷低音單體,中音與高音振膜還應用「陶瓷-鎢」技術:在上述陶瓷振膜的製作過程中加入鎢顆粒,取得最佳的「剛性-重量比」與阻尼特性。Canton歷經40多年歲月,當年的創辦人之一Günther Seitz(也是現任CEO)仍不忘初衷:在不同價位帶提供性能最佳的Canton喇叭,台灣的玩家們也能以非常合理的價格買到在德國或捷克生產「歐陸製造」嚴謹製作的高品質Canton喇叭,它是您不悔的選擇。Ⓐ

Vento Hi-Fi/劇院系列

Chrono SL Hi-Fi/劇院系列

Chrono Hi-Fi/劇院系列

ErgoHi-Fi/劇院系列

Atelier 崁壁式劇院系列

入門級最佳推薦GLE系列

性能優異、能量強、很好推、又極為平價的歐陸系製品
即使是中低價位製作,Canton還是憑藉著「製作喇叭的科學」與誠意,讓GLE系列展現傲人的性能,在這個價位實在不容易找到能表現出與它們同等「高能量、低失真、易驅動」的競爭對手。以這套系統兼顧音樂與電影音效的全性與超值程度,理應獲得本刊的最佳推薦。

PRIME AV新視聽278期最佳推薦。

- ·品　　牌:Canton
- ·國　　籍:德國
- ·創立年份:1972年
- ·創 辦 人:Hubert Milbers
 - Dtfried Sandig
 - Wolfgang Seikritt
 - Gnther Seitz
- ·代 理 商:文鴻貿易
- ·電　　話:02-2627 0777

秉持純正德製音響血統，
再創頂級音響高峰

談到來自德國的Audionet，大家最深刻的記憶點，應該是他們家新推出的科學系列前後級旗艦擴大機。
在那之前，Audionet的器材外觀向來沒有太大改變。因為他們相信科學，知道唯有紮實的把內部線路設
計做到到最好，才能唱出讓人信服的聲音。這種傳承濃厚德國工業基礎的Hi End精神，就是Audionet最令
人佩服的地方。

Audionet最早創立於1994年，最早是大老闆Thomas Gesler買下了德國波鴻（Bochum）的一所大學的醫學儀器DSP部門做為研發基礎；把原本用在醫學測試儀器的技術拿去做Hi End音響。因為醫療儀器通常需要非常低的噪訊，以及非常靈敏的反應，在這樣嚴苛條件下所設計出的音響，自然造就了Audionet的座右銘，也就是：「Scientific Magic」。

來自強大的科學技術背景，Audionet的器材通常有著三項設計特點。第一：極低的失真率、第二：極低的噪音，以及第三：極高的頻寬。要在擴大機身上維持極低的失真與噪音很難嗎？老實說，很難。因為一般擴大機的失通常會隨著喇叭負載阻抗

的降低而提高；但Audionet的擴大機卻能保持著恆定的低失真，這是他家與眾不同之處。而極高的頻寬更是難上加難，需要很強大的技術做為後盾。您知道Audioent的頻寬標示有多高嗎？他們順應20週年所推出的綜合擴大機SAM 20SE，原廠公布的頻寬是0-500kHz；最新的Stern旗艦前級頻寬是0-2,200kHz，而Heisenberg旗艦後

級所標示的頻寬是0-700kHz，在音響業界幾乎無人可及。

Audionet同時也有著相當高端的獨家技術，例如Audionet ULA（Ultra Linear Amplifier）放大線路就是其中之一。這是一種快速反應的擴大機迴授線路，透過150MHz的高速頻率，來針對功率晶體的S曲線做偵測與修正工作。從創始以來，ULA線路就一直使用被在他家的擴大機身上，您可以從他們家的擴大機來窺知這套放大線路的性能表現究竟有多優異。

再來，由Audionet設計的數類轉換技術也相當值得一提。以旗下的DNP數位前級含DAC為例，當這部訊源接收到數位訊號之後，會利用獨家智慧超取樣技術（Audionet Intelligent Sampling），經過兩道數位濾波處理。第一道先透過獨家DSP運算技術進行同步時脈升頻插補，將數位訊號提升到更逼近原始類比訊號的狀態；第二道再以非同步時脈技術，將所有訊號升頻到24bit/192kHz，徹底隔絕輸入端的時基誤差干擾。升頻完成的數位訊號會經由精密時鐘鎖定時脈，將時基誤差問題降到最低，徹底消除數位音質聽起來容易生硬的問題。

許多人對於Audionet的印象多數都是內斂且低調的。但這樣的刻板印象，直到他們為了突破極限而推出的科學家系列旗艦前、後級擴大機，而有了改變。Stern與Heisenberg的外觀設計，請來Sony、蘋果電腦的德國工業設計師Hartmut Esslinger操刀，以「漂浮」設計做為概念核心，讓器材機殼面板的六個接合面沒有接觸在一起。這不僅可為擴大機注入更為立體的視覺層次，同時也減少振動藉由機殼傳遞的可能性。Stern前級更罕見推出「Square」與「High」兩種版本，這些都是音響界從未見過的設計，秉持著純正德製音響的血統，讓Audionet再創頂級音響的高峰。🅰

Audionet Planck CD唱盤，採用厚實的20mm鋁材打造出精美箱體，內部使用經典的Philips CD-Pro 2拾取結構，搭配下層8mm厚的底座強化抑振能力。透過左右聲道各一的AD 1955 DAC晶片做數類轉換，讓它能PCM與DSD高解析音樂檔通吃。

Audionet的器材向來給人內斂低調的印象，筆直的線條，搭配剛強的鋁合金機身，沒有過於花俏奢華的設計元素，將所有收藏好聲的預算，大量投資在內部的線路設計，展現出德製音響一絲不苟的專業精神。

新推出的科學家系列Stern與Heisenberg前後級組合，是完全打破過去Audionet低調印象的作品。獨特的漂浮設計概念，讓這部前後級展現出前所未見的科技現代感。Stern前級還因為前衛的設計，被列入國家藝廊典藏項目。

Audionet暢銷產品

Audionet順應創立滿20週年而推出SAM 20SE綜擴，在內部使用700VA的環形變壓器，搭配120,000uF的濾波電容量，能在4歐姆負載提供紮實的200瓦輸出功率。在機身內部，SAM 20SE不僅用上獨家的ULA超線性放大線路，更有著出色的0-500kHz極高頻寬。

·品　　牌	：Audionet
·國　　籍	：德國
·創立年份	：1994年
·創 辦 人	：Thomas Gesler
·代 理 商	：熊快樂
·電　　話	：07-5369696

簡潔優雅的好聲音Crystal cable

和Siltech系出同源的Crystal cable，旗下所有線材都使用最頂尖的導體作為材料。外觀則擺脫音響線材粗壯笨重的印象，有著優雅纖細的外觀，也增加了使用的方便度。而近期Crystal cable推出的Duet系列耳機線，一貫纖細簡潔的外觀是耳機線的不二選擇。

雖然Crystal cable是一家2002才成立的品牌，創立時只有兩個產品線，分別是Standard與Reference。不過一成立即立刻成為高階線材的代表品牌之一，這都是因為Crystal和已經有36年歷史的Siltech共享同一個辦公室、同一個製作工廠，甚至產品研發部門的資源共享，彼此關係密不可分。不

過Crystal與Siltech走出了不同的路，創辦人Gabi在設計線材時，心裡面想的都是音樂，第二個重點則是產品設計，Crystal想做出能夠表現音樂，同時外觀要非常漂亮的線材。把設計融入音響線材，是Crystal的第二項特色，Gabi說：「關於外觀設計的元素，現在越來越受重視，別人家的線材都是粗壯的外觀，沒有人像Crystal

這麼纖細漂亮。」

也因為Crystal和Siltech關係是如此密切，所以Diamond系列同樣也採用金銀合金作為線材導體。雖然銀比銅擁有更好的導電性，是公認優秀的導體材質；不過銀的結晶當中存在若干空隙，會影響訊號傳導的純度；所以Crystal所使用的金銀合金，是透過獨家的冶金技術，將金融入銀，由於金

的結晶分子較小，可以填補銀結晶的空隙，所以金銀合金的導體擁有極高的密度，訊號傳導更不受干擾。

在線身結構設計上，採取最簡潔、最有效的包覆方式。所有Crystal線材的結構都採用「同軸結構」，內中導體採用單芯線，沒有任何的絞繞。Diamond系列同軸結構總共有四層，中央是金銀合金單芯線，披覆採用高硬度的Kapton或Peek，然後是銀線地網，最外層則是以鐵弗龍包覆。雖然都採用相同的「結構」，但是依照等級的不同，用料也不同。端子則都是瑞士開膜製作。

而近期新推出的Monocrystal系列則將則將線材導體帶入全新境界。每股使用單結晶銀作為導體，雙層Kapton、PEEK聚合物、鍍銀單結晶純銅編織網，以及最外層的鍍金單結晶銀編織網，最後再以透明絕緣層做包覆。而依照等級不同，使用的股數也不相同，最高級的The Ultimate Dream系列使用六股，如果是電源線中間還加上一股獨立的銀金合金導體，來達到最低的接地電阻。

除了傳統音響用線材之外，Crystal cable更是推出了Duet系列來攻佔耳機市場。線身使用黑白配色，使人一見便知是Crystal的耳機線。最中心使用堅韌的Kevlar線，包上金銀合金導體、銅鍍銀屏遮層、醫療級矽膠，最後才是彈性外層。Duet系列特別強調使用抗過敏材質打造，為的就是能讓所有用家都能安心使用，端子則有各種端子可供選擇，一定能找到自己需求的組合。

除了製作線材之外，Crystal cable也有推出自家的喇叭及綜合擴大機，足可見Crystal cable多元嘗試要走出屬於自己的路。而Crystal Cable製線標準還是那句老話：「Everything you make has to be perfect」（你所設計的產品必須都要是完美的）。

Diamond系列採用金銀合金單蕊線作為導體，外加Kapton或Peek、銀線地網，鐵弗龍包覆。共有Piccolo、Micro、Reference、Ultra四種等級，不同等級差異在線徑與股數有所不同。

Duet系列耳機線是Crystal cable全心力作。顯眼的黑白配色就是正字標記，使用抗過敏材質打造外觀，杜絕可能的過敏反應。提供多種輸入入端子供選擇，一定能找到所需的組合。

Crystal cable暢銷產品

The Ultimate Dream是Monocrystal Series，也就是單結晶銀系列中最高級的型號。喇叭線以及訊號線使用六股單結晶銀導體製成，每股單結晶銀各自皆有雙層Kapton、PEEK聚合物、鍍銀單結晶純銅編織網、鍍金單結晶銀編織網，最後再以透明絕緣層包覆。而電源線則是再加上一股金銀合金來達到最低的接地電阻。雖然是Crystal cable目前線徑最粗的系列，但是和它牌相比依然纖細優雅。

·品　　牌：Crystal cable	·創 辦 人：Gabi van der Kley
·國　　籍：荷蘭	·代 理 商：熊快樂
·創立年份：2002年	·電　　話：07-5369696

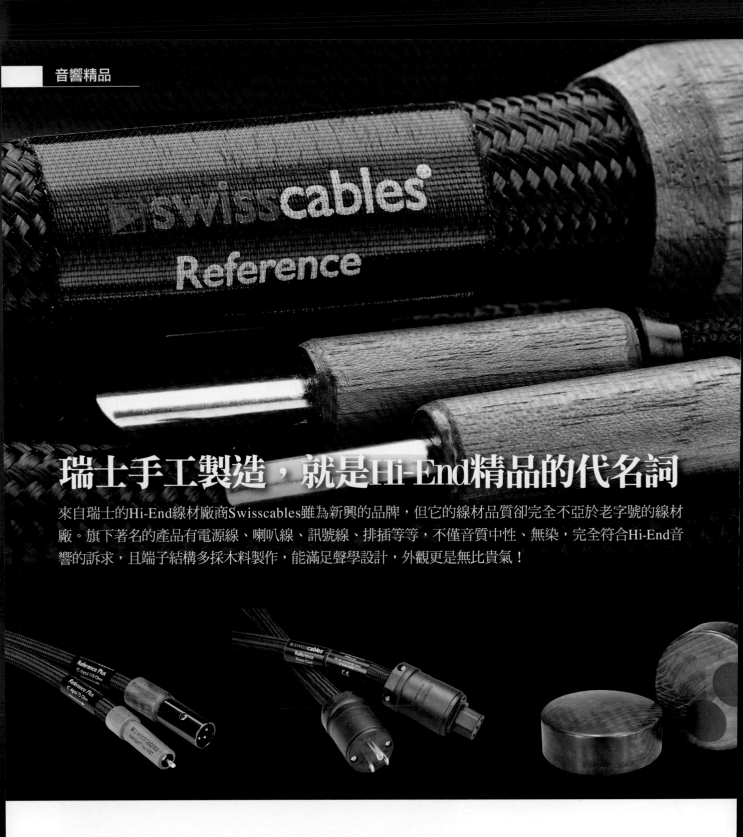

瑞士手工製造，就是Hi-End精品的代名詞

來自瑞士的Hi-End線材廠商Swisscables雖為新興的品牌，但它的線材品質卻完全不亞於老字號的線材廠。旗下著名的產品有電源線、喇叭線、訊號線、排插等等，不僅音質中性、無染，完全符合Hi-End音響的訴求，且端子結構多採木料製作，能滿足聲學設計，外觀更是無比貴氣！

過去只要遇到產品是（Made in Swiss）往往都是「頂級」的代名詞（如手錶），音響品牌也不例外。而本文所介紹的就是一家道地的瑞士線材廠。早期代理Vovox的線材，根據多年的線材經驗，樹立了最能符合Hi-End音響線材的設計理念，於是在2012年成立了自創品牌，並

請來獲獎無數的Hi-End音響研究團隊「lumen White」集團操刀設計。將長久以來客戶的需求反饋，融入產品設計之中，線材結構皆具輕量化、柔軟優勢，方便用家布線使用。且為了維持最精良的品質，線材皆為瑞士當地設計、製造，所幸就將品牌名稱叫做「Swisscables」。

近年來許多線材廠商皆選用「木

料」來製作線材端子的外殼，木頭這個天然的材料，除了是完美的絕緣體，其結構還可以防止電磁波，避振效果佳，外型上也有良好的「可塑性」，可說是完美的端子殼材料。因此Swisscables的線材外觀皆採用大量木料來做外型設計，也成為他們最醒目的標誌。線材結構上，Swisscables不延用他廠的設計，

而是從導體開始自己研發。多數他廠的線材導體都是裸露在空氣中直接拉伸製造，而Swisscables的導體製造非常講究，採用獨家設備，將導體完全密封在惰性氣體保護環境下連續鑄造，過程中不會有任何氧化情況，確保導體維持在最純淨無染的狀態。

另外，以單晶銅作為基底，採用經過改良的淬火工藝加工，可以杜絕了導體的應力效應，優化諧振特性，最後導體表層需再做特殊處理，優化訊號與能量的傳輸。以因為線材每個細節都相當苛求，因此最終符合標準的導體稀少，相對成本也非常高昂。絕緣的部份Swisscables則採用空氣作為介質，原廠表示可以有效降低「MDI」效應，減少訊號傳遞時所產生的雜訊干擾。線身結構也採用少見的平衡式導體繞制設計，避免在傳統結構線材中經常出現的諧振現象。

另外，Swisscables除了在線材上運用木料材質外，也善用木料的特性研發了獨家的音響調聲道具，最著名的就是三枚裝的多功能調振器（Unique Multi-purpose Resonator）。由Swisscables的總裁兼首席工程師Anton Suter所設計，它同時用上三種歐洲稀有木種嵌製而成，取其消除不良振動及保持音樂韻味等雙重優點，還原音樂自然而完整的本質，置放於器材（包括變壓器）頂部或器材底部，進行諧振調整對於音響有立竿見影的性能提升！

Swisscables無論是何種產品研發都相當精實，一個產品必須的不斷測試，一切「耳聽為憑」，找到原廠認為最完美的聲音，才能交到消費者手中。因此，至今僅推出了「Evolution」及「Reference」兩大線材系列，皆能呈現出極低的音染，且音質中性透著一絲貴氣，絕對Hi-End音響系統不可多得的神兵利器！Ⓐ

Reference Plus喇叭線為Swisscables旗下的高階喇叭線，具有豐富的細節表現與開闊的音場效果，相較於Reference系列更多了強勁的低頻表現。若您的音響系統聲音較為內斂、清淡，則Reference Plus喇叭線將會讓您的系統增添強勁的衝擊力！

Reference既RCA訊號線推出大受音響迷好評後，應玩家們的需求再度推出的XLR平衡訊號線。內部結構採用Swisscables獨家導體設計，風格中性自然，各頻段皆呈現滑順均衡、富有空間感的音質。

Evolution除了推出Hi-End級的喇叭線外，也推出了同級的喇叭跳線，專為對音質吹毛求疵的音響玩家們設計。可有效提昇喇叭端子之間的電流傳導，同時木料的端子殼結構也能降低電流傳導所產生共振，讓喇叭單體可以完整的發揮實力。

Swisscables暢銷產品

Swisscables認為電源線是所有音響線材當中最重要的一環，因此也成為他們家的重點產品。Diamond電源線則是Reference系列中最暢銷的款式，線身採用純天然的材料製作，具有輕量化、柔軟的優勢，使用上非常方便！且聲音傳真無音染，能使音響系統呈現更強烈的立體音場效果，在同級產品當中具有極高的性價比，是一款匹配性非常好的Hi-End級電源線！

- 品　　牌：Swisscables
- 國　　籍：瑞士
- 創立年份：2012年4月
- 創 辦 人：Anton Suter & Barbara Suter
- 代 理 商：熊快樂
- 電　　話：07-5369696

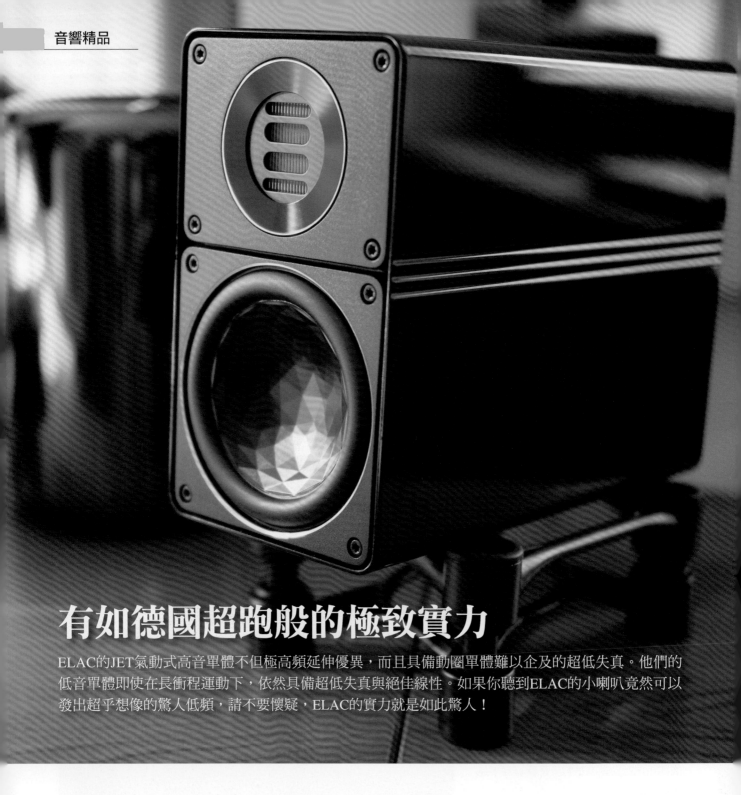

有如德國超跑般的極致實力

ELAC的JET氣動式高音單體不但極高頻延伸優異,而且具備動圈單體難以企及的超低失真。他們的低音單體即使在長衝程運動下,依然具備超低失真與絕佳線性。如果你聽到ELAC的小喇叭竟然可以發出超乎想像的驚人低頻,請不要懷疑,ELAC的實力就是如此驚人!

ELAC創立於1926年,至今已有92年歷史。創立初期以製造潛水裝備、聲納、水下探測器材、導航儀器為主。二次大戰後開始生產黑膠唱盤,1957年還取得立體MM唱頭專利。如今已製造喇叭為主業的ELAC,則要從1981年Wolfgang John與另外兩位合夥人集資買下ELAC開始算起。

ELAC的喇叭有幾項他廠難以取代的特徵,一是自家研發製造的JET氣動式高音單體,二是堅持使用小口徑、長衝程低音單體營造龐大強勁的低頻氣勢。除此之外,早在近年空間校正技術普及之前,ELAC就研發出自己的電腦模擬3D空間設計軟體CARA;他們甚至還開發出功能強大的喇叭設計軟體,可見ELAC領

先業界的技術實力。

JET氣動高音單體並非ELAC所獨創,而是源自於1970年Oscar Heil博士的研究,只不過這種單體的製造難度極高,所以多年來成功將這項理論化為實際產品的廠家極少,ELAC的JET高音單體經過多年不斷改良,可說是市面上完成度最高,特性最為優異的氣動式單體,目前

已經進化到第五代。

氣動式單體的結構不同於一般動圈單體，它的振膜表面印有可以導電的鋁箔，振膜折疊成類似手風琴的縐折，重播音樂訊號時，折疊振膜會擠壓縐折中的空氣，達到發聲的效果。這種單體的優點有三：第一，振膜面積遠遠大於一般動圈高音單體，可以更輕鬆的推動大量空氣，而沒有動圈單體的壓縮失真問題。第二，這種設計排除了動圈單體的盆分裂問題，可以進一步降低失真。第三，振膜與音圈合而為一，整體重量大幅減輕，高頻延伸可以輕鬆直上極高頻領域。最新版JET 5不但高頻延伸達50kHz，低端延伸能力也更好，可以更完美的與中音單體銜接，這些都是其他高音單體所難以比擬的優勢。由JET衍生出的X-JET同軸單體也值得注意，最大特點是JET振膜與同軸平面振膜位於同一平面，比其他錐盆式的同軸單體更符合時間相位一致的理想重播狀態。

低音單體部分，ELAC高階喇叭採用獨家LLD長衝程、短音圈單體技術，振膜活塞運動幅度達到驚人的32mm，而且依然能維持極佳的線性低失真表現。搭配新一代CE水晶切面三明治振膜，盆分裂失真得以大幅降低，這是ELAC的單體與箱體雖然不大，卻能創造龐大低頻量感與優異延伸的原因。最重要的是，ELAC所有單體都是依照喇叭整體設計量身打造、精心調配的產物，JET高音單體可以與動圈中音單體完美銜接，動圈中低音單體則能在反應速度與超低失真特性上與JET完美匹配。

ELAC對品質的要求嚴苛到難以想像，他們的單體測試誤差竟然低到誇張的0.3dB，每對喇叭在出廠前竟然要經過多達120道的檢驗手續，說ELAC是德國Hi End音響工藝的極致典範，一點也不為過。Ⓐ

Concentro是ELAC現役旗艦，獨特的箱體沒有一處直線與直角，可以大幅降低箱內駐波與箱體共振。光是X-JET同軸單體就涵蓋70%音樂重播頻域，完美實現點音源發聲狀態，兩側四只低音單體採用相發聲設計，在創造龐大低頻的同時，仍能確保極低失真表現。

FS409是3.5音路低音反射式架構，箱體雖然瘦高，但是低頻卻能延伸到28Hz，它所配備的最新第五代JET 5高音單體，則能將高頻延伸輕鬆推向50kHz的極高頻領域。FS409並不難推，但是用越好的擴大機，越能激發出它的驚人潛力。

ELAC暢銷產品

BS312雖然外觀超迷你，但是超薄結構的鋁合金箱體其實營造了足夠的箱內容積，中低音單體雖然只有4.5吋，但是長衝程、低失真特性卻能創造超乎想像的低頻。從1993年推出以來，BS312已經用實力證明不可動搖的經典地位。

- ·品　　牌：ELAC
- ·國　　籍：德國
- ·創立年份：1926年
- ·創 辦 人：Wolfgang John
- ·代 理 商：仕益
- ·電　　話：02-28265656

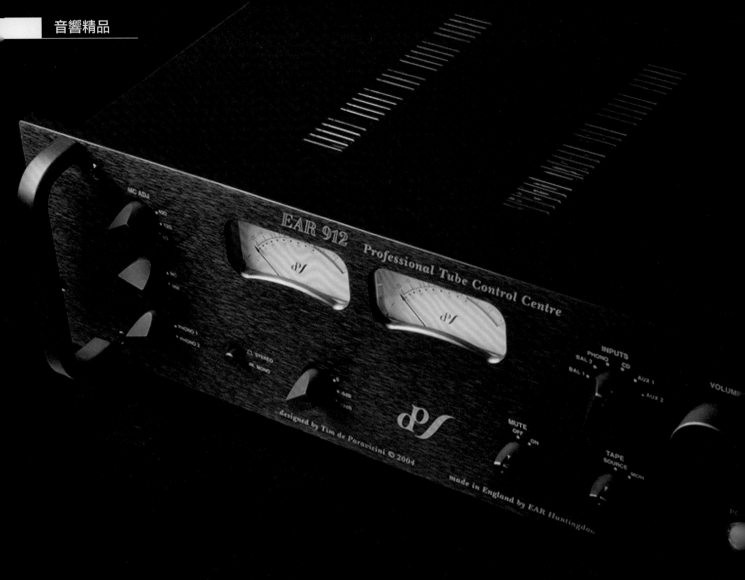

出自全能奇才之手，開創管機無限可能

EAR Yoshino創立者Tim de Paravicini堪稱音響設計奇才，在Hi End音響領域，他是唯一有辦法一手掌握錄音到重播的每個環節，並且有能力在每個領域都設計出頂尖器材的天才。他擅於利用獨創線路，解決傳統管機缺陷，將真空管線路的優勢發揮到最大，也讓EAR Yoshino的管機，成為Hi End音響界中無可取代的存在。

來自英國的EAR Yoshino創立於1976年，公司全名是Esoteric Audio Research，創始人兼設計者Tim de Paravicini堪稱是音響設計的全才型人物，在Hi End音響界享有崇高地位，對於近代音響發展影響卓著。

Tim的音響經歷充滿傳奇，他是義大利人，卻在奈及利亞出生，7歲到英國念書，20歲時又移居南非。他受精通古典鋼琴的母親影響，從小愛上音樂，13歲就開始自己DIY擴大機，移居南非之後，Tim開始幫許多搖滾樂團設計吉他擴大機與錄音設備，還自己開了一家專門製造音響用變壓器的公司。在一次偶然的機會，到南非考察的Luxman社長認識了Tim，並且對於他的才華大為賞識，當下邀請他到日本Luxman工作，當時年僅27歲的Tim也沒讓Luxman失望，不但替他們設計出一代經典3045單聲道真空管後級，還在Luxman創立50週年之際，主導C1000、M6000晶體前後級的誕生。這套擴大機不但具備300瓦大功率，超低失真更是當時之最，可見Tim的音響設計天才。

1976年Tim回到英國，創立了自己的音響品牌EAR Yoshino，創業作是一款採用罕見PL509功率管的509單聲道後級，線路中獨創Balanced Bridge技術，即使遭遇低阻抗喇叭，依然具備大功率輸與大電流輸出能力，顯示Tim擅於利用創新線路，解決管機線路在音染、失真與低頻控制力上的缺陷。

在此同時，Tim也替許多音響廠幕後操刀，不但替Musical Fidelity設計出紅極一時的A1綜合擴大機，還替Quad設計出堪稱經典的QC24P真空管唱放與II/80真空管後級。Tim甚至跨足專業錄音領域，設計的產品從黑膠刻片機、盤帶錄音座、電容式麥克風、真空管麥克風擴大機，到Compressor、Limiter與Equalizer等等，包括Bob Rudwig、Doug Sax等錄音大師與Chesky Records、Classic Records、Water Lily Acoustics等發燒名廠，都是EAR Yoshino專業錄音設備的愛用者。

剖析Tim的管機設計理念，許多人喜歡管機特有的偶次諧波失真所帶來的悅耳音染，但是Tim卻認為任何附加於原始訊號之外的失真，都應該被降到最低。許多人喜歡管機的溫暖韻味，但是Tim認為這種染色其實來自劣質變壓器以及過高的輸出阻抗等等設計缺陷。對他來說，真空管放大線路理論上有增益較高、反應速度較快的優點，而他的設計目標，就在於全力發揮管機的優點，並且盡可能的降低真空管線路的任何音染，如此才能讓錄音的原貌真實重現。

依循上述理念所設計的EAR Yoshino管機，通常具備驅動力強、音質純淨透明，音場開放感與活生感優異，而且真空管壽命更長的特點。目前EAR Yoshino的創業作509後級仍在銷售，其他型號也大多是歷經時間考驗的經典之作，如果你想體驗真空管擴大機的真正本色，EAR Yoshino是你不會後悔的選擇。

Tim擅於利用獨創線路解決傳統管機缺陷，V12就是一部沒有前例可循的管機，它克服了傳統管機低頻控制力有限的缺點，將真空管反應速度超快的優勢發揮到極限。源自於英國Jaguar跑車V12引擎的機箱造型，更增添V12的經典氣質。

EAR 912是EAR Yoshino現役旗艦前級，線路架構移植自Tim設計的專業錄音室前級，內中使用了三對特別訂製輸出變壓器，分別用於前級放大、平衡輸出與唱頭放大線路，以徹底釋放錄音中的細節與動態為終極目標。

EAR Yoshino暢銷產品

EAR 834真空管綜合擴大機銷售至今已經超過20年，除了內部元件升級，並且採用特性更好的訂製變壓器之外，基本線路與20年前完全相同，可見Tim的設計經得起時間考驗。本機徹底實踐極簡線路、最短訊號路徑與對稱線路架構，輸出功率雖然只有純A類50瓦，但是實際驅動力卻超乎想像的強悍。

- ·品　　牌：EAR Yoshino
- ·國　　籍：英國
- ·創立年份：1976年
- ·創 辦 人：Tim de Paravicini
- ·代 理 商：仕益
- ·電　　話：02-28265656

最穩健的作風，最創新的思維！

自1962年創立至今，audio-technica不但跨足唱頭、耳機、麥克風，更在各個領域不斷精進，研發精神令人讚嘆。而今，廣大的耳機玩家無人不知「鐵三角」威名，多元性、功能性均稱雄，就是最好的證明！

對耳機玩家來說，audio-technica「鐵三角」的名聲響亮、廣為人知，但別以為它只是一個會生產耳機的品牌喔，事實上它在1962年創立時，鐵三角最早推出的產品，是黑膠唱盤所使用的MM唱頭，型號為AT-1、AT-3。在MM唱頭產品獲得好評之後，為了擴張海外事業版圖，鐵三角在1967年發表了獨家研發的VM唱頭（AT-VM35、AT-VM8、AT-VM3），這系列成為鐵三角的成名之作。當時正處於黑膠唱片從單聲道轉為立體聲的時期，VM系列唱頭就是搭配立體聲使用的雙磁鐵結構設計，而取得了世界專利。時至今日，鐵三角的VM唱頭仍持續更新，最新型號為VM760SLC。

精品化、高規格的先驅者

時間來到1974年，鐵三角接受了美國分公司社長John Kerry的建議，認為可以活用既有的唱頭通路來販售耳機產品，於是有了第一款AT-700耳罩式耳機，也為該廠「耳機王朝」隆重揭開了序幕。在當時，耳機多被視為是隨附產品，設計上並不如同現今的專業。而鐵三

角卻因為專業的設計，成功打開新市場，從此耳機事業一路長紅。而鐵三角能成功，除了因為專業，還因為產品的種類多、功能多，讓消費者有更多選擇，同時還是將「精品概念融入耳機」的先驅者。

最具代表性的，是2003年鐵三角發表的全球限量五百副的ATH-L3000旗艦動圈耳罩式耳機，採用了北海道淺田櫻花木製作耳機外殼，外表再包覆英國皇家御用CONNOLLY皮革（與勞斯萊斯所用同等級）。音圈部分採8N-OFC繞製，耳罩則是採用義大利小羊皮材質，耳機線也採用了高純度的銅銀混絞線材，設計之精緻、用料之頂級令消費者驚豔。同年，還推出了一款名為AT-DHA3000的旗艦耳機擴大機，能支援24bit/96kHz的高解析音訊，還可對應阻抗高達600歐姆的耳機，在當時是業界頂尖規格，而鐵三角耳機「迷人女聲」的鮮明韻味印象，也在此時達到巔峰。

除了耳機事業之外，麥克風產品也是鐵三角一大重要項目。1978年，鐵三角推出了第一款麥克風AT800，而後在1985年，推出了暢銷的UniPoint小型麥克風，被廣泛運用於會議廳、演講廳等場合，讓鐵三角再度躍上國際舞台。更甚者，連續13年在洛杉磯舉行的葛萊美獎頒獎典禮，都指定使用鐵三角的麥克風系統。現今，鐵三角在台直接設立了工廠及分公司，讓消費者能夠享受到最直接的服務，以及最好的產品售後保障。目前鐵三角的銷售業務很廣，包含了耳機、麥克風、線材、車用音響、黑膠唱頭等等。

障板一體型Ø58mm驅動單元

在核心的耳機產品部分，鐵三角常能展現創新設計與高水準工藝，例如近期最亮眼的新旗艦耳罩ATH-ADX5000，就採用了「障板一體型Ø58mm驅動單

AT-700是audio-technica在1974年首度發表的耳罩式耳機，而這款產品的成功也為該廠日後所建立的「耳機王國」奠下了穩固的基石。

VM760SLC

1967年發表獨家專利的VM雙磁鐵結構唱頭，型號為AT-VM35、AT-VM8、AT-VM3，堪稱成名佳作。圖為最新的VM唱頭，型號為VM760SLC，也獲得了2017 VGP SUMMER金賞，素質優異。

audio-technica旗艦產品

ATH-ADX5000是鐵三角最新的品牌旗艦，運用了大刀闊斧革新設計與最新技術，包含「障板一體型58mm動圈單體」，讓失真抑制至最低，機身也極盡輕量化，透出先進的金屬感，與早先著重木料與漆藝的產品大異其趣。此外，更獲得日本專業音響雜誌「STEREO SOUND GRAND PRIX 2017」大賞、日本 HI-VI 雜誌「HI-VI Grand Prix 2017、2018 BRONZE Award」、日本 HI-VI SUMMER、VGP 2018 Lifestyle SUMMER耳機金賞、VGP 2018耳機大賞、VGP 2018Lifestyle 耳機大賞、「オーディオ銘機賞2017」銅賞、MJ technology of the year 2017 年度推薦獎。

· 品　　牌	：audio-technica	· 創 辦 人	：松下秀雄
· 國　　籍	：日本	· 品 牌 商	：台灣鐵三角股份有限公司
· 創立年份	：1962年4月17日	· 電　　話	：0800-774-488

2003年所發表的ATH-L3000是早期的耳機代表作,採用了北海道淺田櫻花木製原木耳殼為本體,外表再包覆英國皇家御用CONNOLLY皮革包覆(與勞斯萊斯所用同級),音圈採8N-OFC繞製,耳罩採用義大利小羊皮材質、耳機線也採用高純度銅銀混絞導體,全球限量五百副,為耳機史上經典之作!

AT-DHA3000數位耳機擴大機

同在2003年發表的還有這款AT-DHA3000,在當年能夠支援最高24bit/96kHz取樣率,且耳機對應阻抗範圍廣達16至600歐姆,在當時是非常先進的規格。

「Pure Digital Drive」全數位驅動技術是鐵三角新開發的技術,其厲害之處,是能藉由電氣迴路直接處理數位訊號(D/D),將純淨的數位訊號直接傳送到專門設計的特殊驅動單元,再直接驅動振膜帶動空氣振動,過程中極大化降低了數位類比轉換造成的失真。

元」,單元的尺寸很大,能呈現更為飽滿的中低頻,讓它的頻率響應能力達到了優秀的5~50,000Hz。而其振膜材質為高硬度的鍍鎢振膜,能提升瞬態反應。重點是,這麼大的振膜,失真率卻非常非常的低,聲音質感細膩傳真,可謂全新突破。而在筐體與支臂部分,以輕、薄、高剛性的鎂合金成型製作,讓ATH-ADX5000不僅重量輕、佩戴舒適,還能呈現搶眼的金屬風格。種種優異設計,讓它成為新

一代動圈耳機的王者。

「Pure Digital Drive」全數位驅動技術

在驅動技術部份,鐵三角也開發了全新的「Pure Digital Drive」全數位驅動技術,主推型號為ATH-DSR9BT、ATH-DSR7BT、ATH-DSR5BT。

其厲害之處,在於藉由電氣迴路直接處理數位訊號(D/D),將純淨的

數位訊號直接傳送到專門設計的特殊驅動單元,再直接驅動振膜帶動空氣振動,過程中能大幅降低數位類比轉換可能造成的失真。重點是,藉由這種嶄新的獨家技術,無線耳機終於能呈現超越以往的高音質,堪為一絕。

對位雙相推挽式單體

不只是大型耳罩,鐵三角在耳道式耳機的單體設計上也有很多出色設計,近年最具代表性的就是ATH-

CKR100所採用的「對位雙相推挽式單體」（DUAL PHASE PUSH-PULL DRIVERS），它的設計很特別，一次配置兩組Ø13mm驅動單元，以對向方式配置，標榜能提升驅動力和控制力，增加振膜直線往返的線性運動精度。搭配的磁鐵部分，採用純鐵磁軛，提高磁力傳導效率，讓ATH-CKR100播放高解析音訊的能力提升至極限，使用者能聽到動態範圍寬廣、又無失真的原音。

A2DC可拆卸式連接端子

在連接介面部份鐵三角也有獨到作法，開發了獨家的A2DC(Audio Designed Detachable Coaxial)「可換線端子」，能確保緊密接觸與長期耐用，讓玩家在改換升級線之後，仍然能獲得最佳的傳導特性和使用壽命，而這項設計被廣泛運用於該廠許多耳機，例如高階平衡電樞耳道ATH-LS400、高階鑑聽耳道ATH-E70、高階動圈耳道ATH-CKR100等，以及能讓「有線耳機變無線」的藍牙線材AT-WLA1都是採用A2DC端子。

採用「獨家直接動力系統」的旗艦唱頭

最後，面對這幾年的黑膠復興，鐵三角也以多年設計經驗，為消費者開發出技術領先的製品，例如造價約二十萬元的旗艦MC黑膠唱頭AT-ART1000，就採用了「獨家直接動力系統」設計，將線圈設置於針尖上方，能確保訊號傳遞不遭受針桿長度、材質所影響，播放時能揭露更多細節，讓使用者聽到更細膩的美聲。

種種動態也形同宣告，鐵三角不但能做到產品多元的「廣度」，還能兼具技術的「深度」，而且對於潮流變化反應十分敏銳，能與時下的流行需求完美結合，後勢絕對可期！Ⓐ

累積了54年的經驗，鐵三角推出了頂尖的MC黑膠唱頭，型號為AT-ART1000，獲得了日本各大專業媒體的推薦與獎項肯定，另外還獲得了美國CES「2017 CES Innovation Awards」大獎，優秀實力可見一斑。

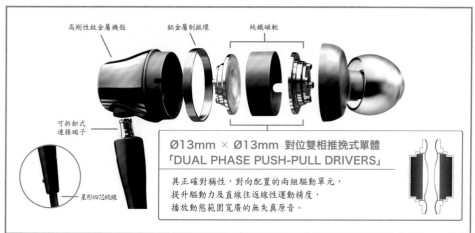

高剛性鈦金屬機殼　　鋁金屬制振環　　純鐵磁軛

可拆卸式連接端子

星形四芯絞線

Ø13mm × Ø13mm 對位雙相推挽式單體
「DUAL PHASE PUSH-PULL DRIVERS」

具正確對稱性，對向配置的兩組驅動單元，
提升驅動力及直線往返線性運動精度，
播放動態範圍寬廣的無失真原音。

鐵三角ATH-CKR100耳道式耳機，因為採用了對位雙相推挽式單體，配置了兩組驅動單元，振膜往返運動時更為線性、穩定，讓它擁有優異的能力可以再生高解析音訊的細膩質感。

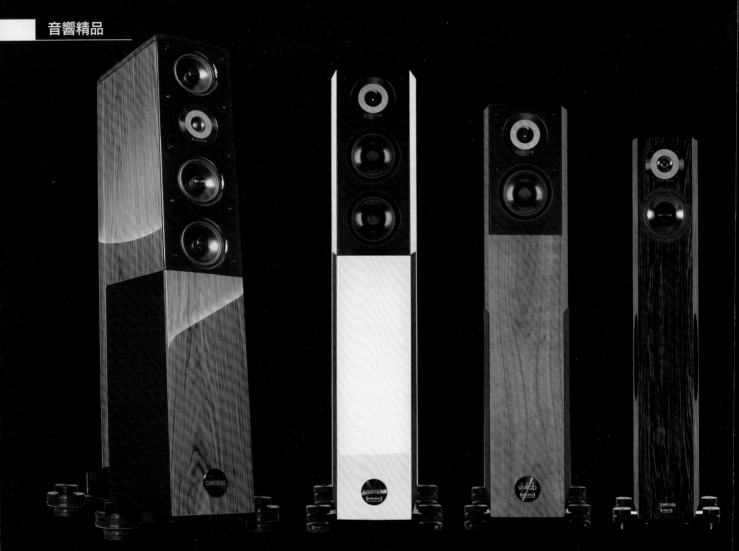

被低估的德國Hi-End小巨人
Audio Physic

在眾多Hi End喇叭廠中，1985年創立於德國的Audio Physic一直都是創新技術的領導者，不僅產品線眾多，也是Hi End喇叭廠中少數能自製單體者，透過優異的單體技術，讓喇叭能呈現細節層次豐富、定位精準、音場寬鬆的自然原音。

Audio Physic是1985年由Joachim Gerhard所創辦的Hi End喇叭製造廠商。這個德國Hi End喇叭品牌追求的是再生毫無損失的音樂細節，他們希望愛樂者透過他們的喇叭時可以真正感受到「No loss of fine detail」。

要實現「No loss of fine detail」這個信念絕對不是一件簡單的事，

Audio Physic如何辦到？關鍵就在於他們掌握了多項喇叭設計的獨家技術，其中第一個要提的就是他們那向後傾斜7度角的箱體設計。絕大多數喇叭的箱體都是直立設計，Audio Physic為了讓高音與中音單體的時間相位達到一致，因此將通常安裝得較前面的高音單體向後傾斜7度，解決單體間不同安裝位置所造成的相位差，讓中高

音能從同一軸線上發聲。

Audio Physic為了讓旗下所有喇叭都能達到時間相位一致的特性，除了喇叭箱體的設計與眾不同之外，幾乎所有等級的喇叭都使用自製的頂級單體，同時盡可能縮小前障板的面積。中音單體一律不超過7吋，箱體縱深極深，取得更大箱內容積，並將低音單體移到箱體側邊設置，以降低中高

頻的繞射干擾，同時提升聲波擴散性，讓音像定位更精準、音場深度更好、層次也更為分明。

說到低音單體，Audio Physic喇叭也具備獨家的push-push側置低音技術，他們將低音單體安置在箱體的側板，兩只低音單體是以同相方式發聲，構成push-push架構，透過這樣的設計，可以藉此抵消低音單體運動時所產生的振動，提升低頻重播的解析度。

Audio Physic也具有獨到的單體開發技術，像是開發出具有專利的超級全方位圓錐中音低音單體（Hyper Holographic Cone Midrange，HHCM），這個5.9吋中低音單體具備150Hz-2,200Hz的頻寬，能有效與低音單體銜接。HHCM中低音單體還具有一個獨家的獨家內外雙框架設計（double-basket），以鋁合金外框搭配橡膠材質的阻尼內框架，強化單體的抑振效果。

高音單體的設計最著名的就是HHCT（Hyper Holographic Cone Tweeter）超級全方位圓錐高音單體，這個高音單體捨棄常見的凸盆架構，而是透過軟質錐盆做為發聲振膜，底部以鍍銅鋁線（CCAW）繞成音圈，跟傳統軟凸盆高音單體比起來，可以更有效地降低高頻繞射干擾。此單體從第二代開始，更採用了HHCM中音單體的獨家雙框架設計以降低鈴振的干擾，讓高頻延伸可以輕易達到40kHz以上。

除了喇叭箱體與單體，Audio Physic的喇叭腳座也設有獨家的VCF（Vibration Control Foot）設計，將喇叭重量平均分佈在類似尼龍布的彈性材質上，構成懸浮狀態，吸收細微振動，達到緩衝箱體共振的效果。

每一對Audio Physic的喇叭都蘊含著許許多多的獨到的技術，這些都是Audio Physic實現「No loss of fine detail」的關鍵，當您有機會遇見Audio Physic的喇叭，相信您一定會被那既精確又自然的聲音所吸引。◢

Cardeas 30 LJE（Limited Jubilee Edition）是Audio Physic成立30週年的限定喇叭（全球僅30對），具有HHCT III高音、HHCM中音單體、VCT振動控制端子與VCF振動控制腳錐等技術。

Tempo 25 Plus是根據Tempo 25加強強化的版本，內部多了一個特殊阻尼物，取代了85%的原有阻尼材，分音器也重新設計，內線也使用更好的線材，喇叭端子也用上WBT最高階的Next-gem製品。

Virgo III維持了第一代Virgo窄型傾斜式音箱的設計，箱體內容積提升，具有更好的低頻下潛能力。它採取三音路四單體設計，分音器電路也用上許多與CARDEAS 30 LJE相同的元件。

Audio Physic暢銷產品

Avantera III是Avantera系列的最新款喇叭，也是目前Audio Physic的主力產品，Avantera III採用1只39mm HHCT III高音以及2只150mm HHCM III中音單體，箱體兩側還各配置2顆180mm的低音單體，也就是說每一支Avantera III就具備4只低音單體，除了提供優異的音質表現，還具備充裕的低頻聲能，同時再生28Hz的低頻。為了因應更豐沛的低頻，喇叭的金屬底座與角錐系統結構更大更堅固，藉以提供更強的抑制震動能力。

- 品　　牌：Audio Physic
- 國　　籍：德國
- 創立年份：1985年
- 創 辦 人：Joachim Gerhardy
- 代 理 商：東億視聽
- 電　　話：02-26907730

頂級中的頂級，來自德國工藝
最高水準的呈現Accustic Arts

在德國品牌中，能夠在每一個環節都面面俱到者，那絕對是最尖端、最無可挑剔的。Accustic Arts就是這樣的一個品牌，其不僅擁有精美之外觀，旗下知名的「Tube Hybrid」管晶合體電路，讓聲音不僅精準，同時富有溫潤、高密度之風味，實在找不到讓人不愛上的理由。

德國的音響工藝，絕對是大家公認的心中第一名；而這篇要介紹的牌子Accustic Arts，可能台灣本地音響迷還沒有十分熟悉，但是光看他們家產品那精緻無比的外觀，大概就能知道這絕非等閒之物！

總部位於德國汽車工業重鎮斯圖加特的Accustic Arts，是SAE（Schunk Audio Engineering GmbH & Co. KG）集團之下的一份子，眼尖的您已經發現了一件事，Accustic Arts商標名中的Accustic為何多了一個「C」？他的全名其實是ACCUrate acouSTIC ARTS。Accustic Arts原廠宣稱他們從來不在乎成本，只選用最好的材料、元件製作器材，過程中會經過高度複雜的測試與實驗之後，才會決定最理想的

線路設計與材料選用。Accustic Arts於1997年成立，由一對兄弟創辦，哥哥Martin Schunk掌管產品開發，弟弟Steffen Schunk則負責產品行銷。在斯圖加特Lauffen地區Neckar鎮的總部辦公大樓裡頭，有展覽和表演廳、銷售部、市場發展研究部材部、機箱製作部、元件測量部、成品測試部、音樂工作室等。

我們知道音響器材要作到最好，其中一個關鍵就是元件的選用。有沒有花時間、花成本下去精密配對、挑選，就是能否超越他廠的至要關鍵。Accustic Arts在把每一個細部元件放到生產線上之前，都一定對其進行極其嚴格的輸入和輸出的測試，記錄下準確數值並詳細編上號碼以利識別。在後期的設計製作環節之中，原廠工程師們會根據這些元件具體實測之數值，針對相對應的其他元件進行手工配對，所以從每一個最小的生產環節，都堅持著一絲不苟的嚴苛管控。

在Accustic Arts目前的產品線中，AMP-II這部單聲道後級可說是讓他們奠定頂級發燒地位之經典作品；同時也是這個品牌最早就有的型號之一。目前AMP-II已經進化到MK3版本，最新MK3之AMP-II採用雙單聲道設計，從電源到輸出級都是完全分離，如此一來可以確保聲道分離度和信噪比等參數作到最高等級，此版本也沿用了AMP II MK2的雙1,100VA變壓器、160,000μF電容以及24枚精選MOSFET晶體等配置，提供了極為充沛的電源供應，讓後端無論是搭配何種喇叭，AMP-II MK3都能從容以對。機身使用厚實的鋁製外殼製成，面板中央為鍍鉻拋光鏡面，讓AMP-II MK3非常有現代藝術品的氣息，簡約之中那種滿滿的精品質感是與生俱來。Accustic Arts對於器材每一個元件講究程度之苛求，在AMP-II後級擴大機身上都可以十足感受的到。AMP-II MK3精緻的金屬質感結合實用性，使它完全具備了所有Hi End精品都應該要有的元素，這樣的產品，絕對只有頂中之頂的廠家可以設計生產出來！如果您想要尋覓最有設計感、整體精製度最高，同時在器材實力又無法容許有任何妥協的金字塔頂端音響產品，正統德國血系的Accustic Arts，一定就是您夢想中的完美機種。🅐

DRIVE II是德國Accustic Arts旗下等級最高的分離式CD轉盤，採用上開式滑蓋之承盤設計，裡面則是搭載了CD Pro2LF光學讀取承盤系統，非常發燒！

TUBE-DAC II是一款搭載「Tube Hybrid」管晶合體電路之數位類比轉換器，其使用左右聲道分離的32bit數位訊號處理，配備兩個大型的環型變壓器，真空管驅動之A類類比放大級搭載10顆Burr Brown OPA 627，讓真空管韻味能浸淫每個音符。

TUBE-PREAMP-II是Accustic Arts最知名的前級產品，同樣有使用「Tube Hybrid」管晶合體電路。全平衡設計，各處元件均是嚴格配對。其電源供應也非常講究，這在前級線路中絕對有著關鍵好聲優勢。

Accustic Arts經典產品

Accustic Arts的AMP-II後級一直是旗下最具代表性的產品，同時也是最早就規劃出的款式之一。歷經兩代改版，現在已經來到了MK3版本。最新一代的AMP-II採用雙單聲道設計，從電源到輸出級都完全分離，可以確保聲道分離度和信噪比等參數作到最好。沿用了AMP II Mk2的雙1,100VA變壓器、160,000μF電容以及24枚精選MOSFET晶體等配置，絕對能寬裕的應付各種難伺候的喇叭。 AMP II Mk3主要以A類狀態工作，而且能夠精準的重現音樂中最微妙的細節，絕對是參考級別的重量級經典產品。

- · 品 牌：Accustic Arts
- · 國 籍：德國
- · 創立年份：1997年
- · 創 辦 人：Martin Schunk、
 Steffen Schunk
- · 代 理 商：東億視聽
- · 電 話：02-26907730

SHARK WIRE 一切只為成就最完美的連接

Shark Wire自1971年創立時,就以高頻通訊傳輸線材及汽車音響用線材及配件為主要營業項目。而在2009年前Siltech銷售和營銷經理Jacob Gunter加入後,Shark Wire推出了廣為人知的參考系列與藍海系列,尤其在端子的鍍層與連接方式上更是前無古人。這一切,只為了成就最完美的連接。

自1971年問世以來,Shark Wire就致力於製造最好的音響線材為企業宗旨。除了擁有獨創理論之外,Shark Wire更擁有特殊的製造技術與經驗,且因其超低調的企業作風,使得外界難以一窺全貌。這次適逢本刊30週年特刊報導,終於能一揭其神秘面紗。Shark Wire 創立初期是由英國的Jones和日

本的Hirara及韓國的Song Miyong三人因業務的需求而成立跨國公司及工廠(英國、日本、台灣),以製造高頻通訊傳輸的特殊線材、汽車用線、汽車音響專用線材及配件,除此,更為知名錄音室專用線材及專業音響線材OEM及ODM,因此使得Shark Wire在線材製造技術上就比一般的音響線材製造商擁有更多的技術及經驗。其

中,車用音響線材更早在1990年開始就陸續獲得歐、美、日多項汽車雜誌CAR Hi Fi線材類金獎及首獎,當然家用音響線材也是他們的強項之一,不過當時是提供給專業人士DIY為主。直至2009年,Shark Wire決定製作最好的Hi End音響線材,為了實現這一目標,Shark Wire與Lieder公司的總裁,Siltech的前銷售和營銷經理Jacob

Shark Wire最重要的獨家技術之一，
「Triple AAA Connection」壓接技術，
能完美使導體固定在正中央，並在接
合處加上金焊處理防止氧化。

這是大白鯊電源線的剖面圖。可以看見使用環保PVC、
環保PE、玻璃纖維銅鍍錫編織網，最外層的棉編隔離
網構成屏遮層。Shark Wire的隔離材質都是使用符合歐
盟RoHS的環保材質，為地球盡一份心力。

旗下所有線材都遵守「多線徑」、
「多股互絞」、「平衡」這三點。

Gunter先生建立了合作關係。對Hi End市
場有深厚經驗的Jacob Gunter，加上Shark
Wire高人一等的製線技術，誕生了現今
廣為人知的Shark Wire眾多優良系列線材
及配件。

　　在決定要製造世界上最好的線
材，Shark Wire研發創新團隊，徹底研
究實驗市售線材，得知大部份的線材都
會因導體材質、絞繞的角度、絞距及焊
接工法的熟練度，以及端子頭的失真，
造成聲音上的偏差；例如中頻人聲過
厚、低音太混不夠下潛，或是高頻透
了，低頻卻糊了，或是中低音還算平
衡，但高音太刺耳……等眾多問題；所
以如何做出接近真實且高中低音都平衡
中性的線材成為了他們的目標及方向，
於是著手研究改良。首先，在線材導體
結構上，Shark Wire使用稱為「平衡」
（Multi TriangleTechnology）、「多線
徑」（Multi Gauge Technology）、「多
股互絞」（Multi Twisting Technology）
的三種技術。「平衡」簡單而言就是
導體絞繞的方向分正向反向，而正向
及反向的每股一定完全對稱，每股之
間的蕊心對稱，每條線之間的各股線
也都是完全對稱。「多線徑」則是藉
由不同粗細線徑的混合運用，達成高
中低三頻傳輸一致的特性。「多股互
絞」則是將蕊心絞繞成一股之後，各
股之間再進行互絞。值得注意的是不
同粗細的導體，Shark Wire的絞繞方

SAPT *BULL SHARK & BLUE SEA SERIES*
SAPT 公牛鯊及藍海全系列

Sharkwire Advanced Plating Technology，
簡稱ＳＡPT的無鎳電鍍技術。先在基礎的
碲銅上鍍上一層純銅，再鍍上更厚的純
銀，加上Shark Wire獨門鍍層技術（Multi-
Plating Processes），最後鍍上一層純金，
結合金銀銅的聲音特性。

SAPT 20K *GREAT WHITE SHARK & TIGER SHARK*
SAPT 20K 大白鯊及虎鯊系列

SAPT 20K是SAPT的進化版本，只用在
大白鯊及虎鯊兩條線上。最大的不同就
是金的純度提高到20K。

目前Shark Wire旗下有極致系列、參考系列以及藍海系列。極致系
列（Ultimate Series）只有一種型號：鯊王（King of Shark）；參考系
列是依鯊魚種類命名，分為「大白鯊（Great white shark）」、「虎鯊
（Tiger shark）」、「公牛鯊（Bull shark）」三種等級。藍海系
列分成奢華（Sumptuous）、優雅（Elegant）、經典（Classical）三個等級。

式完全不一樣！只有找到每種線徑各別最適合的絞繞角度，才能達成最低阻抗。由於一條成線內有各種線徑，各自需要不同的絞繞角度，這難度不是一般的機器能夠製作的；Shark Wire團隊研究多時，終於在改良傳統紡織機後，完美達成這項艱難的製造要求。但隨後他們又發現了新問題--傳統焊接的方式會因技術及焊接時導體和端子頭接觸面的不同，造成同一對線就算由同一個經驗豐富的焊接師傅製作，經儀器測試卻發現兩條線還是會有差異性，無法完美表現出聲音的音樂性及泛音。為此Shark Wire團隊苦思研發許久，開創出能完美地融合導體平衡設計的技術，一個稱為「Triple AAA Connection」，簡稱為TAC的壓接系統。TAC壓接系統，解決了因技術人員及焊接面連接誤差的問題，更完美地將導體平衡設計完全融合在端子上；此外，在參考級系列的產品，採用獨創專利「金焊技術」（Gold planting）能解決焊接點因日後氧化造成聲音上的瑕疵。在TAC與金焊技術兩者相互作用之下，Shark Wire徹底解決長久以來端子內部連接無法完美的問題。不過目前因為成本考量，藍海系列是採用純銀錫焊接。儘管如此，Shark Wire也為此系列開發出導電率好且銀含量高於5%的特製純銀錫。

當然追求完美的Shark Wire在連接端子頭的設計上也有重大發現。市面上常見的有鍍銠、鍍金，鍍銀等處理的方式，在傳統電鍍過程中因為使用了鎳，所以端子頭的阻抗值就易變大，傳導性變差，尤其是銠加上鎳其阻抗值相當大；Shark Wire認為這些方式都不是最完美的方式，因此開發出「Sharkwire Advanced Plating

Technology」，簡稱為SAPT的Shark Wire先進電鍍科技。具體的作法是以碎銅作為連接端子基底，鍍上一層純銅，再鍍上更厚的純銀，加上Shark Wire獨門鍍層技術（Multi-Plating Processes），最後鍍上一層純金，結合金銀銅的聲音特性。所以雖然外觀看似單純鍍金，實際上層次相當複雜。更驚人的是，Shark Wire並沒有使用正常電鍍會用上的鎳，而是採用Shark Wire獨門鍍層技術（Multi-Plating Processes）的材料。在此又見識到Shark Wire高人一等的技術實力。目前包括藍海全系列三款，參考系列最入門的公牛鯊都是採用SAPT電鍍技術；而參考系列的旗艦與次旗艦，大白鯊與虎鯊則是在用SAPT的高階版SAPT 20K。最主要的差異則是鍍金部分，採用能夠使用在電鍍中純度最高的20K金。而在近期推出的全新系列「終極系列（Ultimate）」中，則是用上DSAPT 20K，也就是雙倍SAPT 20K。簡單來說，就是實行完SAPT 20K之後，在這之上再進行一次SAPT 20K。Shark Wire的SAPT電鍍技術，能綜合銅的溫暖感、銀的高解析度與金的高貴感於一身，完美綜合所有的好聲音特性。

不過Shark Wire並沒有把SAPT用在喇叭線的端子上，而是直接以純銀金屬鑄造一體成形。和一般廠商會提供選擇不同，Shark Wire認為最好的喇叭端子就是Y插，因此除了最平價的藍海經典因方便使用者而作成香蕉插之外，其餘喇叭線一律作成Y插。在材質的使用上，藍海系列全三款外

這部Jadis I68的所有端子與機內線，都跨品牌引入Shark Wire旗下的端子與線材。其中端子採用SAPT 20K先進電鍍技術。先進的電鍍科技具備四層構造，在碎銅基底之上鍍上純銅、純銀、20K金。能綜合銅的溫暖、銀的高解析與金的高貴感於一身。喇叭端子有精密的迫緊密和結構，能讓喇叭線端子與其有最大面積的接觸，讓電流傳遞超順暢。加上零阻抗純銀機內配線，達到零失真低阻抗的目標，為完美重播音樂大大升級。

加公牛鯊是採用純銅鍍金的方式；只是藍海奢華使用鍍20K金，而公牛鯊加厚鍍20K金。至於大白鯊以及虎鯊則是採用純銀鑄造端子。話說回來，雖然Shark Wire認為Y插效果最好，但不代表Shark Wire只做一種Y插！實際上為了應對市面上各種不同的喇叭端子，Shark Wire至少有三種Y插可供選擇。第一種就是目前常見的Y插形狀，第二種則是為了應對Westlake、Goldmund等特別小的端子而設計，第三種則為早期需要以螺絲上鎖的端子而設計；這三種雖然都是Y插，不過為了應對不同需求所以長度、厚度都有差異。為什麼Shark Wire要如此大費周章呢？一切都是為了在各種喇叭端子上都可以獲得最大的接觸面積及高傳導率。

WOW！小編我不得不提Shark Wire的最新產品Hi End級純銀保險絲Vulcan Fuse–Shark Wire認為最好的保險絲材料應該為純銀，但市售傳統保險絲因使用焊錫焊接而導致保險絲歪斜易於和玻璃管接觸形成散熱，而使得通電後保險絲達到臨界電流時不易熔斷，進而造成機器損壞，且傳統保險絲也無法使用導電率好且銀含量高於5%的銀錫（因

從左而右依序為藍海經典、藍海優雅、藍海奢華、公牛鯊、虎鯊、大白鯊電源線。

這是參考系列最頂級的大白鯊（Great White Shark）訊號線，導體為純銀，用上SAPT 20K電鍍技術，TAC連接技術及金焊技術（Gold plating）。

參考系列的公牛鯊喇叭線。Y插端子是純銅鑄造，並鍍上加厚的20K金。仔細觀察可以發現竟然沒有用紅白熱縮套作為正負辨識，而是如同打造戒指一般，以金環、銀環作為正負極辨識之用，相當高級且藝術。

Vulcan保險絲是Shark Wire全新力作。中間使用稱為「Magic Wood」的材料。

Shark Wire車用系列獲得「Car Hi fi」1998年「Cable and Accessories」金獎。

Shark Wire DIY類、車用類、成品類產品在日本一直都很受歡迎。

5%銀錫工作溫度高達350℃－400℃會在焊接時造成純銀保險絲熔斷），為此Shark Wire成功導入DSAPT 20K（Double Shark Wire Advanced Process Technology）英國鯊魚線鯊王級電鍍技術兩側頂級端子，搭配特製TAC（Triple AAA Connection）壓接模組，不使用焊錫，完整地將純銀保險絲安全牢靠地固定在中心位置，所以特製FUSE TAC改善了傳統保險絲的所有缺點，且能完美地將純銀保險絲置入正中央。另外，針對傳統玻璃圓管缺點，開發出全新材料「MAGIC WOOD」圓管– 具高耐熱、不導電、有彈性、不破裂等特性……所有的技術及改變，只為更完美的傳導，以期達到零失真低阻抗的目標，完美連接音樂與人之間的感動。

　　此刻！台北愛樂響起Ella Fitzgerald&Louis Armstrong 的Moonlight in Vermont，歌聲變成溫柔的月光，緩緩穿過我的內心，猶如Shark Wire那純淨（Pure）、精準（Accurate），充滿激情（Speed）富音樂性的特性，連接我對音樂的嚮往！Ⓐ

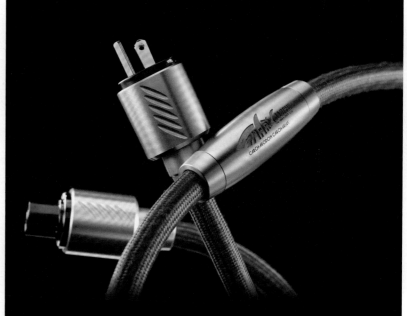

Shark Wire暢銷產品

頂級的大白鯊電源線正是Shark Wire最暢銷的產品。使用純銀作為導體材料，依然保有Shark Wire一貫的「Triple AAA Connection」壓接技術，最高級的SAPT 20K電鍍技術，以及「多線徑」、「多股互絞」、「平衡」三種線身製造準則。值得注意的是金屬環上寫的是大白鯊的學名而非「Great white shark」。另外電源頭雖然是亮面，但是上面的魚鰓造型內部則是霧面，這是完美重現現實中鯊魚的外觀，講究程度令人驚嘆玩味。

http://www.shark-wire.co.uk

- **品　　牌**：Shark Wire
- **國　　籍**：英國
- **創立年份**：1971年
- **創 辦 人**：H.J.S等三人
- **代 理 商**：慕陸國際
- **電　　話**：02-27918286

突破傳統音響工藝，歷久彌新的英倫好聲

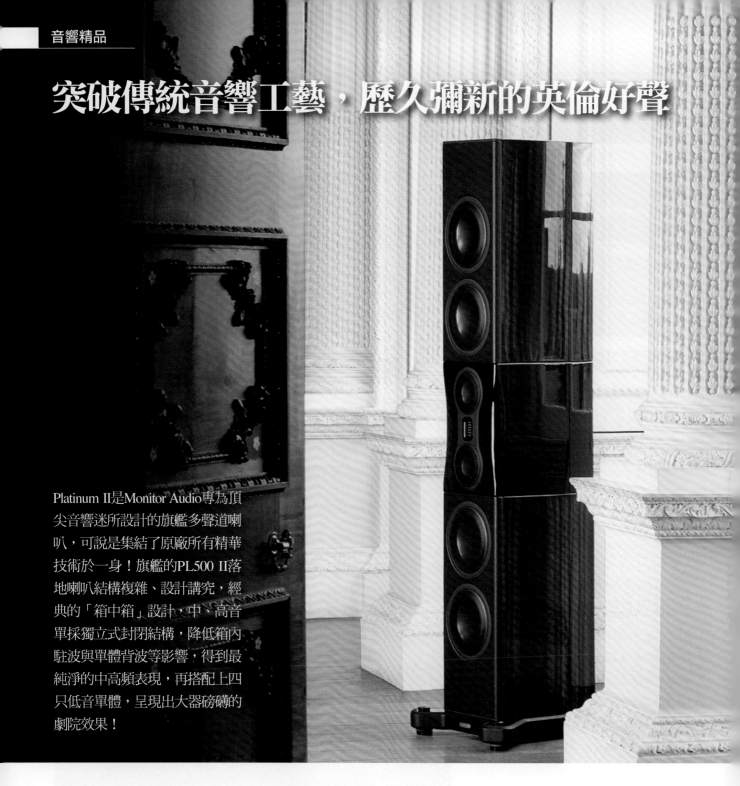

Platinum II是Monitor Audio專為頂尖音響迷所設計的旗艦多聲道喇叭，可說是集結了原廠所有精華技術於一身！旗艦的PL500 II落地喇叭結構複雜、設計講究，經典的「箱中箱」設計，中、高音單採獨立式封閉結構，降低箱內駐波與單體背波等影響，得到最純淨的中高頻表現，再搭配上四只低音單體，呈現出大器磅礡的劇院效果！

Monitor Audio這個來自英國的經典喇叭品牌，1972年由英國的Mo Iqbal與一群工程師所創立，在60至70年代這個英國喇叭產業的輝煌年代中，Monitor Audio以獨樹一格的單體技術逐漸脫穎而出，推出第一款書架喇叭「MA 1」。但很快的Monitor Audio發現一般喇叭所採用的傳統軟半球高音單體無法滿足自家對聲音的訴求，於是研發出了一種全新的金屬材質高音單體，這種振膜比一般絲質半球具有更薄、更輕的質量，可創造出高剛性、阻尼佳的優勢，便運用在暢銷喇叭型號「R852MD」中呈現出中性自然、清透的音質，是當時的對手難以超越的，徹底顛覆傳統喇叭的製造工藝。

然而，Monitor Audio沒有因此停下腳步，長久以來不斷鑽研金屬單體的性能，終於在1986年創造出俗稱「金高音」的金屬振膜，以鋁鎂合金材質打造，並在振膜表面作陶瓷塗層處理，無論在阻尼、剛性上都較過去的金屬高音單體更好，並運用在第一款搭載金高音的「R352MD」喇叭上，得到音響界熱烈迴響。從此以後金高音的設計即成為Monitor Audio

最醒目的品牌標誌，而進一步的將金屬振膜的概念發展到中、低音單體上，為Monitor Audio未來最自豪的C-CAM振膜單體埋下伏筆。

終於在90年代初期Monitor Audio發現運用在噴射引擎的航太材質，與單體振膜的訴求有異曲同工之妙。於是運用航太工業所用之鋁、鎂、陶瓷等材料，打造出C-CAM三明治振膜，不但保留原本的輕量化的優勢，使單體富有更高的剛性，可以抵抗振膜劇烈運動所造成的盆分裂失真，獲得更清澈、凝聚的中低頻表現。並且散熱效果更是顯著提昇，其先進的技術在當時音響工業中獨步全球！藉此使喇叭的中低音單體與其金高音有完美的銜接效果，打造出Monitor Audio在全球享譽盛名的落地喇叭「Studio 20SE」，也成為他們家傳奇的代表作，在音響界樹立了難以取代的地位！

到了1997年負責產品研發的Mo Iqbal光榮退休，由英國著名聲學工程師Dean Hartley接續重任，這時的Monitor Audio已經是世界知名的音響品牌。這時Monitor Audio發現了一個可以更有效降低中、低音單體表面供振的方法，那就是RST（The Rigid Surface Technology）堅硬表面技術，這個設計靈感來自於日本的Origami藝術：在輕薄的材質（如紙張）上加許多細小的摺疊結構，可以有效強化材質的強度。因此Monitor Audio在中、低音單體上經過精密的計算，在振膜上設計出許多如高爾夫球面的小凹洞，這麼做除了可以使振膜材質做得更輕、更薄、剛性更佳，並有效改善原本平滑錐體的輻射表面所產生共振，使單體發聲更平順，單體運作速度更快、精準，大幅降低失真。

然而，隨著家庭劇院的盛行，Monitor Audio也將事業觸角擴展的劇院喇叭之上，推出自家首款「Silver

C-CAM「金高音」
Monitor Audio最著名的「金高音」雖然至今已退役至Silver以下的中階型號喇叭使用，但經過長時間的改良，單體性能已經不是從前的金高音可以比擬的。採鋁鎂合金振膜，表面鍍上金色材質，並且在後方腔室作了進化，能吸收多餘背波能量，讓單體的聲音更純淨，提升高頻響應。

DCF（Dynamic Coupling Filter）結構
承襲自Platinum II的技術下放，並使用在Silver 6G等型號中。結構是一種尼龍的軟性材質，重量輕、且具彈性，用於連結振膜與音圈筒之間，當振膜運動時可以幫助宣洩振膜後方壓力，也有助於音圈散熱。而當單體的發聲頻率超過分頻點時，DCF還可以像彈簧一樣吸收過多的振動能量，呈現更自然、悅耳的聲音。

Monitor Audio現階段旗艦產品

Platinum系列喇叭
Platinum系列是Monitor Audio現階段喇叭的最高技術成就，專為頂尖劇院玩家所設計。外觀上，每個細節都經過精雕細琢，透著富麗堂皇的尊貴氣息。而內部設計更是將原廠最精華的喇叭技術都用上了，如系列中的中型落地喇叭PL300 II搭載高性能的氣動式高音與C-CAM三明治振膜中、低音單體，再搭配原廠獨家的箱體設計，聲音細緻、氣勢磅礴，是玩家追求極致音效的最佳選擇！

- ·品　　牌：Monitor Audio
- ·國　　籍：英國
- ·創立年份：1972年
- ·創 辦 人：Mo Iqbal
- ·代 理 商：鼎上貿易有限公司
- ·電　　話：0988-426-783

RST（The Rigid Surface Technology）堅硬表面技術

RST堅硬表面技術為Monitor Audio所設計出來增加金屬振膜表面強度的設計，在振膜上佈滿許多如高爾夫球面的小凹洞，使振膜材質可以做得更輕、更薄、剛性更佳，能有效改善原本平滑錐體的輻射表面所產生的共振，使單體發聲更平順，同時使單體運作速度更快、精準，大幅降低失真。

HiVe II反射孔設計

HiVe II反射孔為原廠獨家設計，廣泛運用在Monitor Audio的喇叭中，孔內具有筆直的膛線結構，可降低風阻係數，不單消除氣流聲，還增加空氣流通的速度，可以讓箱內氣流更平順的排出，讓低頻響應更好。

TLE箱體結構

Platinum II系列的獨家設計，在中音單體後方加裝了「尖錐線箱體」（Tapered Line Enclosure，簡稱TLE）。這個長形的封閉式箱體同樣也由ARC物質製成，將中音單體後方採用封閉式腔室包覆，呈現「箱中箱」的設計，可避免中音單體被大音箱內駐波干擾，也可避免中音單體背波傳到大音箱內，如此便可呈現更精確的中頻表現。

ARC（Anti-Resonance Composite material）抗共振複合物質

Monitor Audio在中、低音單體後方由ARC「抗共振複合物質」做成的框架，這種物質由具有礦物質成份的熱固性聚合物（thermosetting）製成，非常堅固且阻尼特性佳，能夠避免箱體內的駐波震動影響到中、低音單體上。

RS」多聲道喇叭系列，也是現今發展至第六代的Silver 6G的首代機種。提供了標準的5.1聲道喇叭，並首創「三面發聲」的環繞聲道，能有效創造出更豐富的環繞、包圍音效，呈現出更鮮活的劇院視聽感受，也獲得劇院玩家的熱烈迴響。從此之後，Monitor Audio並將研發重心投注

在劇院喇叭上，每隔一段時間就會將現階段的研究成果運用在喇叭設計中，將經典型號改款，讓消費者們可以透過喇叭的演進，窺視Monitor Audio的技術結晶，也成為Monitor Audio廣為人知的產品特色。

另外，為了讓消費者更明確的瞭解Monitor Audio的品牌定位，承

襲Silver系列的產品名稱，原廠根據喇叭等級陸續推出多款型號，往上有更高階的Gold系列，往下則有Bronze青銅系列與最新的入門款Monitor系列。產品線豐富，無論是庭劇院的新手或是資深的音響玩家，皆能在Monitor Audio的產品中找到最適合的喇叭。所有喇叭系列不但都具

有Monitor Audio中性、無音染的經典音色,更具有超越同級產品的高性價比,因此在全球累積了許多劇院玩家的青睞。

在成功樹立「高性價比」的品牌形象後,Monitor Audio並沒有因此感到滿足,反而投入大量研發成本,著手設計一款專為頂尖劇院玩家所設計的夢幻劇院喇叭!經過多年的研究,終於在2016年推出了旗下的旗艦款式Platinum II白金系列。喇叭外觀極其尊貴,旗艦的落地喇叭PL500 II箱體甚至高達200公分,必須要有充足的聆聽空間才能發揮它的實力!內部設計上,這款喇叭更是集結了Monitor Audio所有最精華的技術,其中過去叱吒群雄的「金高音」換成了性能更佳的氣動式高音,單體以鋁鎂合金製作,不僅高頻細節很豐富,聲音還很甜美,高頻延伸可達100kHz的驚人數據!而中、低音單體著名的RST振膜技術也堂堂進入第二代:改良三明治結構,第一層依舊是C-CAM振膜,表面改用蜂槽式紋路提升剛性。中間層用質量非常輕的「Nomex」材料製造出中空蜂巢結構。第三層是碳纖維編織而成的振膜,藉由三種不同特性的材質結合,讓300Hz附近的失真減少了8dB之多。

最後箱體的結構更是極度複雜,將主要的單體分布在三個部分,其中最特殊的就是中音、高音單體採用TLE(Tapered Line Enclosure)」設計的圓桶型獨立箱室,中、高音單採獨立式封閉結構,降低箱內駐波與單體背波等影響,得到最純淨的中高頻表現。而箱體另外兩個部分則分別搭載了四只低音單體,使喇叭音質具有更磅礴的氣勢。另外,前障板採用「ARC(Anti-Resonance Composite)」材質打造,這是一種合成材料,可有效降低箱體諧振,可以隔離單體與箱體之間振動所造成的不良影響,使單體具有更穩固的發聲基礎。同時箱體也搭載了Monitor Audio獨家設計的HiVe II技術的反射孔,孔內具有筆直的膛線結構,可以讓箱內氣流更平順的排出,以優化低頻表現。無論從什麼角度來看,Platinum II系列都是Monitor Audio的顛峰之作,音質表現也完全是Hi-End水準的逸品喇叭。

然而,Monitor Audio怎捨得讓Platinum II珍貴的喇叭技術專美於前,除了滿足頂尖的音響迷,原廠也非常重視原有的中階市場玩家們,所有的喇叭產品皆落實「高階技術下放」的原則,這也是Monitor Audio產品的一大特色。在合理的成本考量之下,透過技術分享,將中階、入門等喇叭款式發揮至性能極大化,使預算有限的消費者們都能享受到超越級距的聲音,這正是Monitor Audio產品的核心理念,說它是現今「性價比」的典範級喇叭品牌也絲毫不為過。🄰

Monitor Audio暢銷產品

Studio書架式喇叭

2018年全新的Studio系列書架喇叭,是一款向Studio 20SE致敬的產品,但話雖如此它卻承襲了旗艦落地喇叭PL500 II的設計,彷彿是將PL500 II的中段分割出來。取消了旗艦喇叭上下四只低音單體,卻保留了喇叭最精華的部分。擁有兩只C-CAM中音單體與一只氣動式高音單體,更符合中、小型空間聆聽的用家。使用上也可以採用多支Studio喇叭建構多聲道系統,輕鬆打造迷你型的頂尖劇院。

從PCOCC單結晶銅出發，走出音響配件界的發燒偉業Furutech

來自日本的Furutech，是這次三十年品牌特刊中少見的、專職線材、配件領域之代表。其最初以PCOCC單結晶銅在音響圈中打下一片天；之後靠著自己研發出的更多新技術，陸續延伸出更廣泛的產品範疇，每一項都足以作為不同配件、線材領域中的至高標竿！

如果提到發燒等級的各式線材、配件等調音道具，Furutech絕對是日系品牌中之第一把交椅；它穩穩的在全世界音響市場中佔有重要一席之地，不僅早期曾開創了單結晶銅之關鍵應用與推廣，三十年後的今天，Furutech也擁有了更多獨家技術，產品極為多元，同時也長期都是音響

迷非常青睞的調音夥伴！Furutech身為本次三十週年特刊所介紹之品牌中，少數是專門以調音道具、線材為主的廠家，更是能凸顯其專業、獨特之江湖地位。

Furutech創辦人為Inciner工業株式會社社長森野統司先生，Inciner工業株式會社成立於1925年專營環保相關設備為主；在1988年成

立了音響事業部主要代理了一個革命性的產品，那就是由古河電工（Furukawa）生產之PCOCC單結晶銅打造的音響專用線材及配件。OCC是Ohno Continuous Casting Process大野連續鑄造法的縮寫，這是日本千葉理工學院大野教授所研發的創新導體鑄造方式。而古河電工生產的OCC稱為PCOCC。簡單來

說，OCC是以獨特的熱模鑄造法製造出高純度單方向無氧單結晶銅。當時古河電工會推出以PCOCC製成的音響專用線材，其實主要目的是為了「推廣」PCOCC原材料，但由於應用範圍屬於小眾市場，這是古河電工沒再繼續生產的主要因素；不過，當時將古河PCOCC製品推向國際舞台的重要推手，正是Inciner工業株式會社音響事業部。在這些年間，推出過6N,7N信號線與喇叭線、G-335電源線、石英光纖線等知名產品，讓Furutech品牌奠定了市場上的知名度。一直到1997年由於古河電工內部的業務調整，日本原廠僅提供PCOCC導體原料而不再生產成品。於此同時Inciner工業株式會社音響事業部在該年正式成立FURUTECH CO,LTD.。所以此後Furutech更自行研發更多新形態的音響配件、並繼續出產新穎的技術持續在音響圈中發光發熱。

於2006年為了要經營電腦流產品市場，另外成立了副品牌ADL（Alpha Design Labs）；專門生產供3C電腦與智慧型手機族群使用的隨身攜帶型及桌上型之高端等級音響器材與線材配件。可說是以Furutech為技術基礎的重要副品牌。

而Furutech究竟有哪些重點之新創技術？這裡整理出五大要點。首先就是近年來產品主打的NCF，全名是Nano Crystal² Formula「奈米結晶配方」；這是一種特殊的奈米級結晶粉末材質，具有兩個活耀的屬性。首先NCF能夠產生負離子以減少靜電；其次，NCF能將電流產生的振動藉由壓電阻尼變為熱能再轉換成遠紅外線自表面釋出，此配方主要由奈米陶瓷與碳微粒組成，具有良好的壓電阻尼性能，是優異之電氣與機械阻尼材料，在一些產品中有標示為Piezo Ceramic&Carbon Series，正是有運用此奈米材料的製

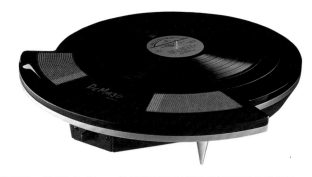

Furutech自己的消磁器產品，定名為DeMag，把消磁器的功能拓展到黑膠唱片與線材上。新版的DeMag型號末端多了一個 α，於2016年正式登場，原廠宣稱 DeMag α 能提升整體的聲音表現達到 20%。

GTX插座黑色本體使用奈米陶瓷微粒、碳粉、尼龍和玻璃纖維組合而成的複合材料製成。把Furutech多項專利技術濃縮於壁插上，讓您從最根本的地方就能成就完美。

Furutech經典產品

FI-50 NCF 電源插頭

Furutech FI-50 NCF電源公母插頭可說是最早搭載NCF技術的產品之一，由於其優異的性能與精美作工，讓NCF很快就在音響圈中打響知名度。FI-50 NCF電源公母插頭在主體內部含有Piezo Ceramic奈米陶瓷結晶微粒與碳纖維粉末，這就是NCF的主要材質組成。其特性除了可以消除靜電之外，還可以於內部將外在傳入與內部產生之機械、電子與熱等能量加以轉化，並透過阻尼特性將振動加以導除、發散。達到一次處理掉靜電與振動兩大音質劣化因素。FI-50 NCF電源公母插頭的外觀為銀色，那是因為其上的碳纖維還鍍上了銀，內部則是搭載多層次非感磁不鏽鋼做為結構本體，整體從內到外都極為精緻。

· 品　　牌：Furutech	· 創 辦 人：森野統司
· 國　　籍：日本	· 現役代表產品：NanoFlux NCF Power Cord
· 創立年份：1988年	· 產品類型：線材、各式音響配件

347

Furutech研發的新鼓型壓線端子,能有效增加夾線時的緊密度,如此一來,接觸傳導面積可以增加17.42%之多。

這也是Furutech的另一項專利設計,稱為Earth Jumper Technology「漂浮磁場導通裝置」,為的當然是讓外在電磁干擾近乎完全不會進入器材內。

在電源線端子中採用三明治結構,能有效抵抗各種干擾。最內為塑鋼絕緣層,中間為不鏽鋼CNC削切成型,外層為六層碳纖維排列組合而成,非常之精密!

五段式的線夾可以配合不同粗細線材使用,6-20mm都能對應。內圈有兩片塑料、外圈則有兩片不鏽鋼製成。

在電源線電極部分都用紅銅製成,再加上拋光鍍銠層,非常耐用。導體本身當然也都是經過獨家Alpha處理技術,大概是業界最講究者!

品。另外像是最新的超注目產品之一NCF Booster架線器,便在固定線材的承座中混入NCF材料,將振動與靜電兩大對聲音訊號影響甚大之劣化因素,能藉由NCF Booster排除,是音響圈內目前人氣非常高的強作,也開創了架線器這項產品的熱潮,很多廠家紛紛效仿之,但是最全面、技術含金量最高的初始者當然就是Furutech。下一個重點專利技術是The Furutech Floating Field Damper,我們知道,電流通過導體的時候會產生電場,而電場又會引發微小之電流或電位。該專利技術是,當電流通過插座與插頭內的金屬零件,像是用來鎖緊導體與金屬插梢的螺絲時,也會產生複雜的電場,就會擾亂導體原本電場、而引起噪訊與失真。Floating Field

Damper有著獨特的星狀接地結構,能大幅解決這種失真的產生,帶來的當然就是更純淨之聲響表現。而第三項專利技術可以在一些排插等電源處理產品中看到,稱為Axial Locking System軸鎖定系統。可以大幅減低共振,並確保長時間使用的穩定。在這些搭載Axial Locking System的產品上,會標明切勿自行拆解器材外殼,因為內部之特製螺絲之鎖定扭力是人工精緻調整過的,如果不慎動到這些螺絲,將會失去Axial Locking System的效果,可見這個獨家技術之校正是非常精密且重要的。

再來看到第四個獨門技術稱為Furutech's Two-Stage Cryogenic and Demagnetization,這是一個在導體製作階段時所進行的「超低溫處

理」與「消磁」過程。第一步驟是超低溫處理,將主要導體先透過液態氦或液態氮,冷卻至攝氏零下196度至250度。當溫度降至極低溫時,粒子的動能會減少,讓晶格可以暫時打開、並有機會重新排列,此時會釋放掉先前晶格排序不規則所滯留的殘餘應力。再回溫的步驟必須以漸進式進行,讓晶格能夠穩定且更有秩序的重新連接,最終就可以讓原子與原子之間更為緊密,讓導體擁有最佳之導電率表現。而第二步驟是消磁(在一些產品介紹中提到的是以Ring Demagnetization環型消磁技術達成);是以一種大型消磁機具慢速在導體外圍運行,即可消除任何導體表面因外在磁場影響所殘留的局部磁力聚集。以上這個過程,原廠又稱之為「Alpha

Process」，經由「Alpha Process」處理的OCC無氧銅，就叫做Alpha-OCC，在許多Furutech熱銷的的線材款式如Flux系列線材，就是標榜使用Alpha-OCC為導體。另外，這兩三年來，可以看到Furutech有另一種導體名詞稱為PC Triple C，其全名為Pure Copper-Continuous Crystal Construction，是具有連續結晶構造的純銅導體，採用來自古河電工生產的特殊材料（精密工業用極高純度無氧銅最細線徑可達0.015mm/一般高純無氧銅線徑是0.05mm）採取固定角度及方向之連續鍛造技術，過程中施加數萬次錘擊鍛造法。這道理就好像日本武士刀鑄造師在打造刀體時，會不段敲打一樣。如此千錘百鍊，可讓純銅導體的結晶邊界產生一致方向，成為連續性的結晶體。其大原則也是在減少結晶之間的空隙，與PCOCC單結晶銅有異曲同工之妙。看到這裡，讀者可以明白，Furutech從最初「代理」古河電工PCOCC，到現在的Alpha-OCC、Alpha PC Triple C等新世代導體，就知道Furutech已經走到了多麼超前的位置了！最後一項技術也是可以在幾款最高階的旗艦線材中見到，那就是「奈米線」。該技術是將溶液的成份是以顆粒大小為8nm的奈米金與奈米銀粒子，懸浮於鯊烯（Squalene）中；而奈米粒子因為體積極小所以有很強的附著性。將導體浸潤此「Nano Liquid」過程中，將奈米金、銀顆粒均勻的去填補導體表面的不平整處，當導體表面平整、並且是用導電率更佳的金、銀粒子補強後，電流傳遞時因集膚效應導致電子於導體表面流動，電子行進時之順暢度就又再往上提升許多。

看完了品牌起源與五項複雜的專利技術之後，可以確定的就是，Furutech不僅能夠在線材及配件領域中持續坐穩亞洲一哥的地位，由於多項導體以外的新技術開發，可以延伸出去的相關產品更為多元；Furutech真可說是一間依然看起來非常年輕、有衝勁、業務版圖擴張迅速的大廠！絕對可以繼續大大滿足各位音響玩家以多樣化配件產品提升整體系統表現的企圖心。在本特刊介紹的這些超過30年之音響品牌中，我認為Furutech是產品線廣泛程度、技術含金量、用家可玩性三者均高的一家廠商，其地位與特殊性，將會一直延續下去！Ⓐ

Furutech暢銷產品

NCF Booster 架線器

NCF Booster是最近非常主推的一款搭載NCF之新穎製品，雖然中文名稱是架線器，但是型號中的英文「Booster」，卻是有著「加速」、「增強」的涵義，所以NCF Booster的功效，其實大家就可想而知了。這個架線器在物理結構上先解決了一個常見的問題，如果看到電源線的版本，我們知道電源線插頭常常都很重，因為地心引力的關係，插頭部分常常會發生「垂頭」的情況，如此一來會造成內部金屬接點之接觸面積下降，而且也容易受到外在振動的干擾。NCF Booster利用矽膠、ABS樹脂產生的止滑、抑振、加重等效果，透過上下兩部分間的金屬旋鈕迫緊，讓其中的插頭可以獲得更穩固的連接狀態。另外，在NCF Booster的上下承座中，都有添入NCF奈米結晶配方，進行導除靜電、振動之處理，讓線材間的電流傳遞更穩、更直接。其多元化的應用方法與超強之成效，著實讓音響玩家備受青睞！

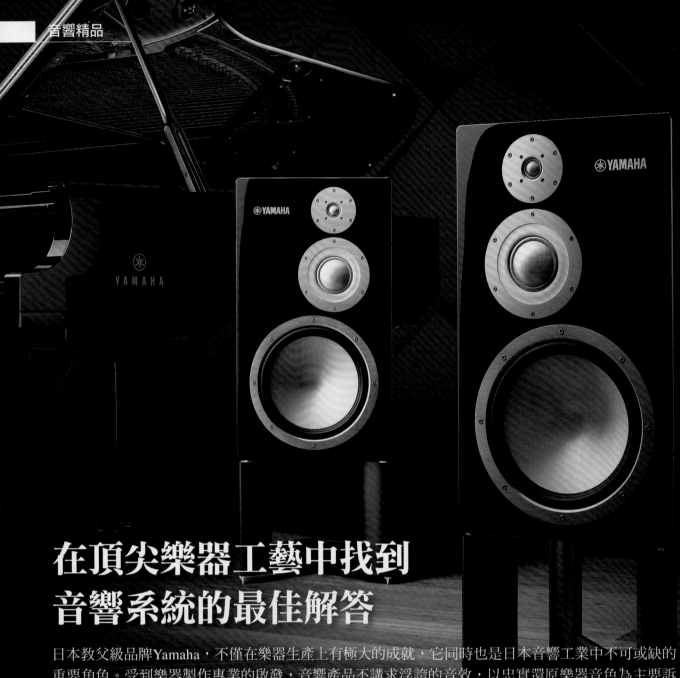

在頂尖樂器工藝中找到
音響系統的最佳解答

日本教父級品牌Yamaha，不僅在樂器生產上有極大的成就，它同時也是日本音響工業中不可或缺的重要角色。受到樂器製作專業的啟發，音響產品不講求浮誇的音效，以忠實還原樂器音色為主要訴求，而這正是音響界放諸四海皆準的最高標準。

自從1900年山葉寅楠先生製造了全日本第一台鋼琴開始，Yamaha的品牌從此背負起音樂的使命。也因為Yamaha以製作樂器起家，對於樂器的音色泛音瞭若指掌，使得他們的音響產品在樂器音色重現上，有著其他音響廠商所沒有的獨到見解。在60年代歐美音響工業開始起飛之餘，Yamaha也擴展事業

版圖，跨足音響產業。此時的Yamaha已經是世界知名的樂器品牌，憑藉著雄厚的資本與樂器製作的專業知識，在1967年推出NS-20及NS-30喇叭，設計上透過樂器發聲原理的啟發，首次提出「Natural Sound」的喇叭概念，採用的獨特的Styrofoam (聚苯乙烯發泡塑料) 振膜，創造出自然無音染的聲音，並透過鋼琴音板的原理，創造

開闊的聲波擴散性，成為當時大型播音室頂尖監聽揚聲器。

到了1974年，Yamaha將Natural Sound揚聲器發展至另一高峰，推出首款採用純鈹振膜的NS-1000級NS-1000M書架喇叭。單體擁有高剛性、質量輕的優勢，聲音傳導速率是鈦、鎂金屬的兩倍，能呈現開闊的頻寬與精準的音色。獨家的「電子束真空濺

積法」所製造出的高品質鈹振膜，至今仍是許多喇叭廠商無法超越的，並成功將鈹振膜喇叭商業化，獲得當時全球音響界的最高評價。首次讓日製的揚聲器風靡全世界！使當時歐洲各地許多官方電台相繼採用，不僅成為音響史上的一代名器，也鞏固了Yamaha在專業監聽喇叭的歷史地位。

然而，除了具備優秀的喇叭設計實力外，Yamaha在擴大機領域也有極高的技術成就。在1970年代晚期，這個「DC擴大機」蓬勃發展的時期裡，Yamaha也是引領趨勢的舵手之一。創造出革命性的A-1全DC綜合擴大機，從訊號路徑和負回授迴路中移除交連電容（直接交連），不僅可以使聲音訊號傳遞更直接，讓低頻的延伸不受限制，並且有效減少相位失真。此種設計相較於一般擴大機電路困難許多，可見Yamaha強大的研發實力，是當時日本音響工業中數一數二的。

隨著現代音響技術越來越進步，Yamaha也遵循自家對於聲音的堅持，努力研究開發出更完美的Natural Sound。終於在2016年發表了旗艦喇叭NS-5000，實踐Yamaha多年來的技術累積，找到比鈹金屬更完美的ZYLON振膜，除了兼具鈹振膜質量輕、高剛性的特色，頻響更均衡。內部結構採用獨家的R.S.（共振抑制）Chambers與Acoustic Absorber，有效控制單體背波、抑制共振，能消除箱內駐波，也減少吸音材料的使用。並且使用頂級電子元件，落實最短路徑的電路設計。能忠實的還原音樂本質，找到最完美的Natural Sound，也是Yamaha有史以來最頂尖的喇叭技術。

憑藉著對於樂器音色的執著，Yamaha的Hi-Fi音響產品沒有浮誇的音響性，而是以「中性傳真」為最終目標，而此款喇叭的誕生，正是Yamaha向音響世界宣揚理念的最佳途徑。Ⓐ

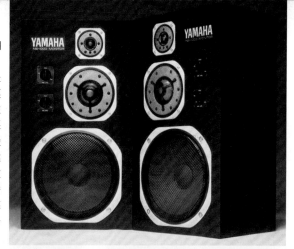

經典產品
NS-1000/NS-1000M
書架式喇叭
NS-1000/NS-1000M是Yamaha首次採用純鈹振膜的喇叭，振膜具有高剛性與質量輕的優勢。振膜採用獨家的「電子束真空濺積法」製作，使鈹材料達到99.99%的純度。使這款喇叭成為當時世界專業播音室廣泛使用的經典監聽系統，也首次讓日製的揚聲器風靡全球！

R.S. Chambers共振抑制腔室
R.S. Chambers共振抑制腔室運用在NS-5000的高、中音單體後方，腔室根據聲學設計，採用特殊的管狀結構，可以抑制單體發聲時所產生的背波聲能，減少單體之間互相干擾，使單體能順暢的運作，實現解析度更高的音訊重現。

Acoustic Absorber
Acoustic Absorber用於NS-5000的喇叭箱體中，採用「J」型結構的木質中空導管，管中內含吸音材料，可將單體運作時所產生的多餘聲能導入管中，可以減少箱內吸音材料的使用，消除箱內駐波，使喇叭呈現更純淨的音質。

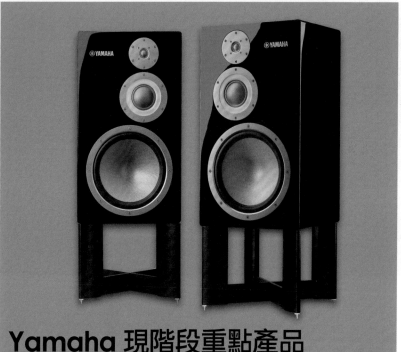

Yamaha 現階段重點產品

NS-5000書架式喇叭
NS-5000為Yamaha現階段喇叭的最高技術成就！採用性能優異的ZYLON振膜，頻率響應更均衡、彈性更佳。並採用獨家的R.S. Chambers與Acoustic Absorber設計，有效降低喇叭音染，忠實的呈現音樂重播，達到名副其實的「Natural Sound」。

- 品　　牌：Yamaha
- 國　　籍：日本
- 創立年份：1887 年
- 創 辦 人：山葉寅楠
- 代 理 商：台灣山葉
- 電　　話：02-77418888

多金屬合用，傳輸最完整的音樂

Vanthor Audio

Vanthor Audio是一家新興的國產品牌，產品以線材為主。雖然是年輕的品牌，但是產品一推出便是追求完美，毫不妥協。由於每種金屬都有各自的癖性，因此Vanthor Audio都是以四種以上的金屬混合運用；加上最能減低靜電影響的牛皮披覆，就成了Vanthor Audio的經典元素。

V anthor Audio雖然是2013才開始的新興品牌，不過創辦人吳榮輝音響資歷已經超過50年，可說是見證台灣音響產業的發展。而Vanthor Audio的誕生，則是來自一段奇妙的因緣際會。

原來，吳榮輝在美國西雅圖定居的兒子，其鄰居的父親曾經在美國某大公司中負責研究線材傳輸，其研究心得通通紀錄在筆記當中。這本線材研究筆記，就是Vanthor Audio所有線材核心製作技術來源。品牌名稱Vanthor也是為了紀念此位工程師。

任何人第一次見到Vanthor Audio的線材，都一定會對外觀印象深刻。就如同許多古早線材使用布料批覆是為了要對抗靜電；Vanthor Audio選擇以抗靜電效果最好的牛皮作為線材的

披覆層，連帶形成的獨特外觀也成為最好的註冊商標。

Vanthor Audio認為，每一種金屬導體都有其各自的癖性，因此Vanthor Audio所有的線材都是將不同的金屬以不同比例混合，達成消除導體本身癖性的目標。其中將鈹金屬作為線材導體更是業界首創，鈹金屬最大的好處，在於它的訊號傳遞效率最高，

傳導污染也是所有使用金屬裡面最低的。Vanthor Audio目前旗下所有線材都分成Star +、Crown，以及Nano三種系列。最入門的Star+就使用了銀、銅、金、鈹四種金屬；而最頂級的Crown及Nano還加入的俗稱白金的鉑金屬。而Crown跟Nano雖然是同等級產品，但是使用不同的絞繞方式及各金屬比例，所以有不同的聲音特質，提供不同的選擇。

焊錫也是線材需要注重的其中一個環節，Vanthor Audio使用的根本並非市面上能買到的現成焊錫，而是指定特定的配方請廠商生產的特別定製款；甚至焊錫配方也會隨著每一次改版而使用不同混合比例，這就是Vanthor Audio的講究。

一條優質的線材除了線身本身要好，端子的好壞也是決定線材優劣的關鍵點。而從今年（2018）開始，Vanthor Audio又推出了新的「黃金接點」技術。在端子接觸點覆上7%的金，與銀、銅、錫共四種嚴密計算的特殊比例混合材質，讓接觸面積最大化，補足電源傳輸最完整的能量感，大幅提升聲音表現。

而那本堪稱武林秘笈的研究筆記，除了製作線材之外，也針對喇叭中存在的反電動勢提出了有效的消除法。Vanthor Audio也根據記載內容推出了暱稱為「黑盒子」的Zero Back EMF反電動勢消除器，解決動圈喇叭先天存在的問題。碩大的金屬盒內裝入特定配方的液體，能將反電動勢的電能轉換成熱能與動能，是利用能量轉換機制來達成消除反電動勢的機構。如同產品名稱一般，能將反電動勢完美消除殆盡。

Vanthor Audio目前旗下所有產品包含電源線、訊號線、喇叭線、跳線，以及反電動式消除器。Vanthor Audio的宗旨，就是要傳遞最真實的聲音。使用全套Vanthor Audio線材，能夠完整重建錄音現場的三度空間，重現音樂中最幽微精巧的片段。Ⓐ

Vanthor Audio第一款非線材類的產品。使用整塊鋁合金打造，內含特殊配方液體，能將反電動勢的電流轉化為熱能消散。隨附的連接線比照自家線材，用上金、銀、銅、鈹、鉑五種金屬製成，使傳輸速率一致。

Vanthor Audio的訊號線有RCA端子及XLR端子兩種。RCA端子使用的是特製的鍍金端子，XLR則自今年開始改採自家生產的最高級絕緣鐵弗龍接頭。

Vanthor Audio的標準喇叭線端子為紅銅材質的Y插，如果有特別需求，也可以跟代理商討論定作。

Vanthor Audio暢銷產品

Soul Master Star+ 2018年版電源線
Soul Master Star+ 2018年版電源線是Vanthor Audio的最新力作。採用最新研究出的「黃金接點」技術，在電源公頭上採用特殊比例金屬材料，能使接觸面積最大化，能量損失最小化。導體使用金、銀、銅、鈹四種金屬製成，能平均傳遞各頻段訊號，重建錄音現場三維空間。

·品　　牌：	Vanthor Audio
·產　　地：	台灣
·創立年份：	2013年
·創 辦 人：	吳榮輝
·代 理 商：	宏馨
·電　　話：	07-3709888

重拾聆賞音樂的初衷Early Bird

Early Bird開發所有產品都是以高CP值為設計目標。不像其他廠商一樣強調使用多高檔的線材，也不強調有什麼神祕的獨門技術，而是回歸線材最重要的基本功，紮紮實實的將線材每一部分作好。包括目前的旗艦Abraham亞伯拉罕系列亦是如此。

台灣線材品牌Early Bird，其創辦人同時也是主負責人田崇鼎，從創立Early Bird以來都秉持著用料實在、定價合理的產品策略，也因此Early Bird旗下所有產品都是追求高CP值音響迷的福音。

在音響圈中常以「老田」稱呼之的田老闆，自青少年時期就對音樂與音響產生高度興趣。不過一開始是與同學從事軟體開發工作，因為軟體開發常常忙到三更半夜，而自家後院的麻雀也都很準時的在凌晨4點鳴叫，提醒他已經到這個時間了。也因此當年的軟體工作室設立的網站就以Early Bird的諧音惡堡為名；而如今雖然改從事音響線材開發的工作也依然沿用，即為Early Bird品牌的誕生。

雖然是一間小規模的公司，但是旗下產品類型相當齊全。電源線、訊號線、喇叭線、數位線，每一種都有不同層級的產品供選擇。除了常規線材之外，也有電源排插、跳線，甚至古董喇叭用端子、全音域喇叭用喇叭線、3.5mm立體聲端子等難以在市面上看到的產品。

Early Bird旗下所有線材主要是利

從最外層的黑色尼龍,經過PU絕緣、純銅鍍銀金屬隔離網、鋁箔、棉線填充、PVC到包覆各蕊線的棉紙,Abraham XLR系列總共用了七層隔離。

用不同材質導體間的搭配、各粗細導體的傳導,獨立隔離的運用……等方式搭配出平價好聲的線材。而近期Early Bird則將開發心力專注在Abraham亞伯拉罕系列之上。Abraham亞伯拉罕系列是目前Early Bird的旗艦系列,包含電源線、喇叭線、數位線、訊號線皆有相對應之產品。Early Bird開發所有產品都是以高CP值為設計目標,包括亞伯拉罕系列也一樣。貴為旗艦產品,Abraham卻不像其他廠商一樣強調使用多高檔的線材,也不強調有什麼神祕的獨門技術,而是回歸線材最重要的基本功,紮紮實實的將線材每一部分作好。首先最重要的用料一定用料用滿,導體量一定下足,隔離層一定作到完美。Abraham系列對隔離的講究,甚至要求每股線徑都要以絲包覆;要在每股極細的線蕊上包上絲相當要求製線技術,成本自然也高,一切都是為一切都是為了好聲要求。線材講究,端子也要更講究;除了XLR平衡頭之外,其餘皆是特別訂製產品。焊錫也是選用Mundorf旗下最頂級,一公斤就要兩萬新台幣的Supreme金銀焊錫。

Abraham亞伯拉罕系列線材追求的目標其實很簡單,就是音場的寬度、舞台的深度、樂器人聲的分離度、重播的能力,這些都是Abraham亞伯拉罕系列線材重點表現的所在。它並不會帶你上天鑽地,它只是把音響玩家忘記的部分重新找回來,重新拾回聆賞音樂的初衷。

Power 3.5電源線原先是要作為排插盒的母線使用,因為其忠實傳輸的本質而成為Early Bird一代名線。採用七根0.8mm單芯線製成,三根鍍銀、四根純銅。端子使用鍍銠公母頭,聲音厚實細膩。Power 3.5電源線聲音極度中性,層次好、分離度佳。適用在排插、後級。

最新的Abraham Plus喇叭線是最新的旗艦喇叭線。雖然外觀與舊款相同,不過內中導體已經全數改變。同樣採用七層隔離,每股導體以六組單芯線加上三組多芯線組合而成。單芯採單結晶銅鍍銀,多芯採純單結晶銅,給予自然平衡的音色。

Early Bird暢銷產品

Promise MK3+訊號線

從正式上市至今售出數千組的經典長銷款,Promise MK3+訊號線的長項就是層次與定位;沒有好的層次,解析出樂器之間的化學反應,那麼再好的音色也是枉然。Promise MK3+或許不是同價位間最細膩、最甜美的聲音,卻是協調感最好的一組線,讓您久聽不厭,欲罷不能。

| · 品　　牌：Early Bird |
| · 產　　地：台灣 |
| · 創立年份：2005.5.20 |
| · 創 辦 人：田崇鼎 |
| · 台灣代理：惡堡音響 |
| · 電　　話：03-4592897 |

萃取音樂最純美的一瓦
Tube Fans Audio

Tube Fans Audio主事者是工業設計出身，因此旗下產品外觀甚至比許多外國品牌更精緻。而長年投入真空管世界，心儀單端迷人美聲；也深諳優質管機任何好聲的關鍵，對每一部分零件都是精挑細選。更難得的是售價依然實惠，不必花費高價即可享有。

音響圈內常以其英文名「Alex」稱呼之的管迷創辦人陳維鈞，自從念大學時便一頭栽入真空管的世界中。除了玩遍各方名管之外，也開始自己DIY自製管機獨樂樂。而最一開始成立的管迷則是以販賣元件起家，可說興趣為主；不過這興趣卻越做越大，使Alex決定全心經營品牌，漸

漸的成為有代理品牌、自製產品，現今管迷的樣貌。工業設計出身的Alex，其設計的機器幾乎都採用白樺木高壓層板外殼，不鏽鋼上蓋板作為設計元素，結合成具有標誌性的外觀。而由於對單端管機的喜愛，因此旗下擴大機清一色是單端管機，而且不論價位都是手工搭棚製作。

目前旗下產品分為Windsor系列、Hiedelberg系列、Elegant系列、Smart系列。最近管迷隆重推出最新旗艦Windsor 150 Luxury，讓管迷的產品等級又邁上嶄新的高峰。只要是Windsor旗艦系列，管迷都不吝嗇的用上雙電源變壓器，連電源開關都分成兩組。這兩顆電源變壓器分別負責高電壓以及低電壓，開

機時得先開低壓開關，使燈絲加熱進入工作溫度。不過比較麻煩的開機方式換來的是更長的真空管使用壽命；將電源變壓器拆成兩組更能簡化結構，工作更單純，自然也就會有更好的聲音表現。而在真空管不可或缺的輸出變壓器上，Windsor旗艦系列則用上OrientCore高階輸出變壓器鐵芯。這是日本最大鋼鐵廠新日鐵住金所生產的產品，絕對是品質保證。管迷更是特別訂製大瓦數版本，確保功率輸出餘裕無礙。這也是管迷能夠在同瓦數機種上勝出的關鍵。

而管迷的第一台使用KT150功率管的Windsor 150 Luxury，更是全世界首度採用捷克KR Audio生產的KT150作標配的擴大機。KR Audio是全世界第二家生產KT150的廠商，同時身為KR Audio台灣代理商的管迷更是從試作品時就入手。Windsor 150 Luxury同樣做為標配的KR 5U4G整流管更是參考管迷意見設計的熱賣產品。

管迷也深諳優質元件對於結構相對單純的單端管機有根本性的影響。因此管機每一部分幾乎都是大有名堂的優質元件。身為知名發燒元件德國Mundorf的台灣代理商，更是喜歡將管機中大大的Mundorf濾波電容外露，凸顯管迷的用料不手軟。而內中電阻更是訂製品，而且還堅持一定要是Made in Taiwan。上頭樸素的端子也是大有來頭，喇叭端子使用Mundorf直接以紅銅車製的喇叭端子，RCA端子也是訂製，電源端子都是純銀，連螺絲都開始換上訂製品！要不是管迷同時是元件代理商，否則根本沒辦法用上這些名廠元件後又維持實惠售價。

當然，除了做為主力的單端管機之外，目前管迷旗下還有喇叭、數類轉換器、唱頭放大器等產品。想要以實惠的價格品嘗單端真空管機的美好，Tube Fans Audio就是最好的選擇。🅐

Jazz 8喇叭

單端管機搭配全音域喇叭可說是經典組合，同樣的管迷也設計自己的全音域喇叭。使用Fostex FE168E Sigma全音域單體，箱體以荷蘭樺木以榫接方式製成。並使用TQWT結構，兼具低音反射式的量感與密閉式的速度感。甚至正、負極機內線都不相同，一切細節只求最好的表現。

針對入門用家，管迷也推出入門訊源AD-1。同軸、光纖接受192kHz，USB只接受44.1/48kHz再上轉192kHz的AD-1很明顯任務只有一項，就是把最基本的音樂規格唱好。

Smart 3

針對空間、預算有限的用家。管迷也推出體積更為小巧的Smart系列。目前Smart系列進化到第三代，外觀同樣採用樺木夾板、不鏽鋼鏡面。且雖然是最入門的型號，卻依然採用手工搭棚。

Tube Fans Audio經典產品

Hiedelberg.120

在推出Windsor 150 Luxury之前，管迷功率最實用的當屬以KT120作功率管的機種，而Hiedelberg.120則是當中最容易入手的型號。Hiedelberg.120嚴然成為預算與聲音表現的一個平衡點。純A類10瓦的功率又有更友善的搭配空間，做為初次品嘗單端美聲的選擇再適合不過。

·品　　牌：	Tube Fans Audio
·產　　地：	台灣
·創立年份：	2001年
·創 辦 人：	陳維鈞（Alex Chen）
·代 理 商：	管迷
·電　　話：	02-26753960

日本職人工藝之最，金黃溫潤美聲代表

Accuphase的精細作工一直是音響迷所喜愛的，尤其那暗金色的機殼，再配上前面板，那微微跳動的功率表頭；極高的完成度，都讓人見識到日本工藝技術的最高展現。他們家獨特的AAVA音控系統，不僅為業界的前級技術帶來新標竿，後級飽滿的驅動力，更是極少數可將輸出功率標示在1歐姆負載者，完全顯盡Accuphase超群的擴大機設計功力。

　　ccuphase是Accurate Phase（精準的相位）的合體字，從1972年創業那天開始，他們就知道聲音精確的相位，是發出好聲的關鍵，因此拿這個品牌名稱當作源頭，開啟了45年的音響之路。很多人看到Accuphase的外觀設計，會誤以為他們是很守舊、很傳統的音響廠家，其實不然。他們的不善

於「革新」，是因為他們在很早以前，就已經研發出他們認為最理想的線路設計；後來的技術演進，其實也是跟著前一代技術的腳步慢慢進化。由於獨家技術設計得實在太好，當然也沒有所謂革新的必要。

　　要談Accuphase的擴大機設計，第一個一定要說的，就是他們家最經典的AAVA（Accuphase Analog Vari-gain

Amplifier）音量控制線路。這技術屬害在哪呢？就一般前級的傳統做法，在進行音量控制的時候使用的多是可變電阻，透過可變電阻的阻值變化來增減音量；但訊號在這不斷的增減過程，會對音質造成損害。而AAVA屬害的地方，在於它不使用傳統的可變電阻來衰減訊號，而是以16個V-I電壓電流轉換晶片，預先將訊源輸入端的

電壓在純類比狀態下轉為電流；隨後透過這16個轉換晶片，組成65,536種不同的電流大小。當音量旋鈕在轉動時，內置CPU就會根據它所感知的位置，來指派16組轉換晶片可對應出的不同增益組合。換句話說，AAVA的每一次增益調整都是獨立的，可忠實保留最豐富的音樂訊息量。隨著Accuphase自家產品的等級越高，AAVA線路就設計得越耗工。例如在相對入門的E-270綜擴身上，使用的是最基本的AAVA音控架構，但在旗艦前級C-3850身上，原廠便已將AAVA技術進化到全平衡架構，堪稱是目前業界最先進的音量控制系統之一。

再來，談到Accuphae的擴大機技術，就必須要談他們家驚人的驅動能力。您知道嗎？Accuphase是極少數可以將擴大機的輸出功率，標示在1歐姆負載下的廠商。例如自家的A-250純A類後級擴大機，在8歐姆負載可達100瓦輸出；當阻抗不斷減半至1歐姆，功率竟然可倍增至800瓦！而且還是「連續平均輸出」，不是音樂功率輸出或是暫態輸出，這樣的驅動能力不是一般廠商有辦法達到的。這般強悍的驅動力，乃源自於他們家獨門的MCS+（Multiple Circuit Summing）輸出技術，也就是將多組一樣的線路做併聯，藉此降低阻抗與雜訊干擾。這種線路最早出現在他家CX-260多聲道後級上，其目的是為了讓多聲道後級也能轉為兩聲道使用。沒想到這樣的併聯線路架構，可以有效降低雜訊與總諧波失真，於是就讓自家後級都採用這種技術，達到最好的驅動力。

在過去45年，Accuphase不斷以日本職人的精神，灌注在他們家的每一件產品。從閃著散金色的香檳色機殼，再到那漂亮的功率表頭設計，無論您見過多少音響品牌，來自日本的Accuphase都是那樣獨一無二的存在，用最溫潤金黃的高級音色，為音響迷挑剔的耳朵把關。

想要體驗Accuphase最新的AAVA音控技術，新推出的C-2850前級值得參考，不僅在內部線路中在左右聲道使用獨立線路板，採用兩顆環形變壓器給予分流供電。最新的AAVA音控技術，更能在最小的失真下，保持最多的音樂細節，讓音質高貴迷人。

E-470是Accuphase旗下相當知名的機種，在綜擴設計中，先於前級使用經典的AAVA音控技術，達到優異的音質傳真度。在後級部分，再用上MCS+輸出技術，於8歐姆負載提供180瓦的驅動能力，讓它成為想要入門Accuphase的最佳選擇。

Accuphase推出的A-250是旗下純A類的後級代表。機殼作工維持一貫內斂低調的美感，並採用全鋁合金打造固若金湯的精美機殼，抗振能力一流。獨家的MCS+輸出技術可將多組線路做併聯，提升電流輸出能力與降低阻抗，能在8歐姆負載輸出100瓦，即便於最低的1歐姆負載，依然可強悍輸出800瓦功率。

Accuphase暢銷產品

E-650是目前Accuphase相當暢銷的機種，內部採用純A類模式打造，能在8歐姆負載提供30瓦功率輸出，並於2歐姆展現高達120瓦的驚人驅動力。除此之外，E-650還擁有高達800的阻尼因數，並在前級部分採用高階平衡架構的AAVA音控技術，搭配末端輸出級用上獨家MCS+輸出技術，達到最佳的單體控制能力。能在一機之內同時享受此兩種Accuphase的頂級獨家技術加持，您就知道E-650的超值之處了。

· 品　　牌	：Accuphase
· 國　　籍	：日本
· 創立年份	：1972年
· 創 辦 人	：春日仲一、春日二郎
· 代 理 商	：台笙
· 電　　話	：02-25313802

英國國寶音響品牌Bowers & Wilkins

Bowers & Wilkins擁有這個超過50年歷史的英國音響品牌，出品過 800系列、鸚鵡螺、Zeppelin等經典產品，也是具備許許多多設計喇叭的獨家技術，並透過創新求進的態度，不斷隨著時代變遷將創新的思維投入喇叭設計上，就造Bowers & Wilkins成為舉世聞名的英國國寶級音響品牌。

個音響品牌要能細水長流，創辦人本身的特質與立業精神絕對是關鍵! Bowers & Wilkins的創辦人John Bowers和無數20年代出生的英國人一樣，都在二戰時投身軍旅參戰，戰時他是皇家通訊部隊的成員，利用無線電專長與歐陸的敵後間諜一起並肩作戰，從軍的歲月除了讓他

獲得參與對抗納粹的光榮偉業，也結識了之後一同與他創業的伙伴Roy Wilkins。60年代，Bowers與Wilkins合夥開一家音響店，店名取自兩人的姓氏，Bowers & Wilkins Ltd.，主要從事音響和電視機的販售。

雖然是從影音經銷商起家，但身為古典樂愛好者的Bowers，也會自己動手設計喇叭，設計的產品

品質好，也很快地為Bowers累積不少客人。其中一位叫做Knight的女士，因為很欣賞Bowers設計的產品跟對於古典樂的豐富知識，過適時指定將1萬元英鎊的遺產留給Bowers，也因為這筆資金，Bowers & Wilkins也從一個音響店，升格為專門設計喇叭的音響品牌。

熱愛古典音樂的Bowers是一位

重視科學數據、為求正確聲音可接納各種可能的音響執業者，這樣的精神讓Bowers & Wilkins這個音響品牌的產品，往往能同時具備紮實的技術與令人眼睛一亮的創新設計。從首款以現成單體製作而成的兩音路落地喇叭P1的成功開始，Bowers & Wilkins透過獲利的資金投入更多先進的聲學測試檢驗設備，讓之後的產品都可以通過科學鑑定保有最出色的性能，也孕育出許多屬於B&W的創新技術。

攤開Bowers & Wilkins喇叭的族譜，1968年推出運用電腦分析提升音質表現的DM1、1970年採用以 11 模組靜電中音/高音單體搭配250mm低音的弧形箱體喇叭DM70、1975年首度將Kevlar當成振膜材質的DM6、1977年推出奠定日後B&W喇叭採用置頂高音單體的DM7、1979年推出的殿堂級鑑聽喇叭801、1993年的創世紀大作Nautilus鸚鵡螺、1997年運用鸚鵡螺設計工藝融合眾多重要技術的Nautilus 800 Series、2001年的35週年紀念喇叭Signature 800等等。而Bowers & Wilkins的喇叭也有許多別人沒有的獨家技術，像是鑽石振膜高音單體、Continuum中音音盆、Turbine Head渦輪箱體外殼、Aerofoil cone翼型低音音盆等等，這些也都是讓這些喇叭之所以能成為經典的重要技術。

進入數位時代後，Bowers & Wilkins不僅隨著趨勢的轉變開發無線喇叭，設計出來的產品聲音與外型更是同步達到業界的顛峰，眾所周知的Zeppelin系列不僅具備藝術品般的造型，一代代進化的性能以及滿足各種不同使用族群的型式，也證明了Bowers & Wilkins這個創立超過半世紀的英國音響品牌，無論時代如何變遷，都將永遠陪伴著喜愛音樂與音響的人們。

運用高階800 Series Diamond技術打造的700系列，全面性的產品選項為您的家庭影音擁有更豐富的選擇。

Signature Diamond將鑽石高音振膜單體裝置於大理石高音殼內，搭配Kevlar中/低音單體，喇叭就如同一個高雅的藝術品。

採用壓力容積（Pressure Vessel）結構的PV1D，搭載全新的數位操控平台，具備性能更好的單體與擴大機。

Bowers & Wilkins暢銷產品

全新800 Series Diamond系列，是B&W長達七年的研究心血，讓卓越音質更臻登峰造極，聆聽者能夠更貼近原音，領略超越過往的聆聽感受。全面化改革包含大量的科技、工程及聲學創新，以打造出最美麗的聆聽體驗。800 D3為800 Diamond系列的旗艦機種，具備鑽石振膜中音單體、更堅實的Matrix矩陣結構、全新堅固高音單體外殼，以及更進化的中音單體外殼渦輪設計。

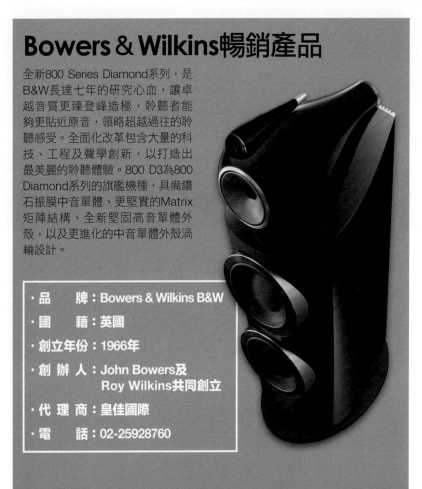

- 品　　牌：Bowers & Wilkins B&W
- 國　　籍：英國
- 創立年份：1966年
- 創 辦 人：John Bowers及Roy Wilkins共同創立
- 代 理 商：皇佳國際
- 電　　話：02-25928760

在創新中不斷打破傳統音響思維

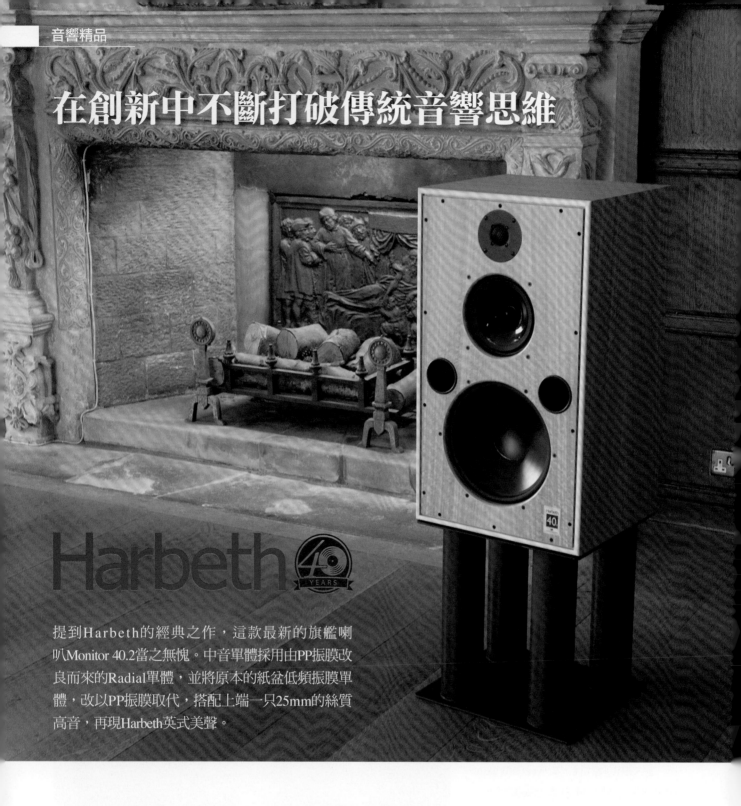

提到Harbeth的經典之作，這款最新的旗艦喇叭Monitor 40.2當之無愧。中音單體採用由PP振膜改良而來的Radial單體，並將原本的紙盆低頻振膜單體，改以PP振膜取代，搭配上端一只25mm的絲質高音，再現Harbeth英式美聲。

來自英國的Harbeth，一直被音響迷視為最具經典代表的英國喇叭。創辦人Dudley Harwood在過去，曾擔任BBC工程研發人員，並在一次偶然機會下，發現了一種在當時更為適合拿來製作成振膜的全新材料，也就是聚丙烯（Polypropylene）。為了能讓自己可以全力投入在這項新的振膜研究，

Dudley最終捨棄了BBC的高薪工作，並取自己Harwood，與老婆Elizabeth的姓氏頭尾文字，結合成Harbeth，另創Harbeth公司，這才讓這音響傳奇延續至今。

談到Harbeth喇叭，就必須提到他們的兩項核心技術，第一個就是聚丙烯振膜，也就是俗稱PP振膜。對比於當時市面上常見的紙盆振膜，由

Dudley研發出的PP振膜，有著許多得天獨厚的優勢；包括有著更優異的防潮效果、更優異的高阻尼特性，以及更容易被加工的高可塑性，這些都讓PP振膜成為當時市場上，最具代表性的單體振膜之一。即便在後來的1988年，Harbeth公司由Alan Shaw所接手。由Alan研發出特有的RADIAL單體振膜，其單體設計基礎，依舊是

大幅延續著原本的PP振膜結構並加以改良，因此要將PP振膜視為Harbeth傳奇喇叭的靈魂，可是一點都不為過。

在喇叭設計之路走了四十年之久，Harbeth有著許多前衛且大膽的嘗試。除了剛才提到的，創新使用PP振膜之外，由Alan Shaw所提出的Thin-Wall Cabinet Philosophy（薄壁箱體設計哲學），更再次推翻了一般人對於喇叭箱體設計的傳統認知。簡單來說，在喇叭箱體設計的哲學裡面，多數人為了要盡可能降低箱體因為振動而產生的音染；而最直接的作法，就是將箱體設計得厚重無比，藉以更高的剛性與更紮實的箱體密度，來「壓制」箱體諧振的產生。但在Alan Shaw的看法，他認為再厚的箱體結構，都無法真正消除箱體的共振問題。因此與其一味的增加箱體厚度，使得結構複雜化；不如透過更科學的方式，來有效「控制」箱體諧振，這不就能解決音染的問題嗎？為了達到這個目的，Harbeth的喇叭使用了相對輕薄的木料當作箱體，並透過電腦軟體，預先精算出理想的箱體厚度，並採其均勻的阻尼特性，來平均的吸收振動，使得諧振音染，可被控制在人耳最可接受的範圍。

這種採輕薄木料製作箱體的技術，看似簡單，但背後需花費的時間與心力，是旁人難以想像的。光是選擇箱體的材料、厚度，再到內部施以阻尼的多寡，這些都影響著最終的箱體諧振點。而應該如何讓諧振點聽起來順耳，不影響聽感，那更是大大考驗著主事者，對於調音美學的品味與專業的判定能力。即便以現在的眼光來看，這樣的箱體設計手法依舊少見且大膽，誰說英國喇叭勢必要與傳統劃上等號？至少在過去的四十年歷史裡，Harbeth不斷讓我們看見一個身處於音響黃金年代的經典，是如何一次次的挑戰自己，被並列為最經典的英國喇叭，Harbeth當之無愧。Ⓐ

Harbeth M20.1可說是經過改良的LS3/5A現代版，和其他型號一樣使用挪威Seas軟半球高音單體，以及獨家開發的Radial2™中低音單體。由Harbeth總裁Alan Shaw設計的分音器可說用盡好料，M20.1出廠前也有工程師測試簽名。

Harbeth Monitor 30.1是一款順應35週年推出的紀念喇叭，箱體結構遵循Harbeth傑出的薄壁設計原則，採用較輕的木板並結合內部阻尼，可將箱體共振設定在人耳可接受的範圍，展現溫暖音色。

Harbeth暢銷產品

這款由Harbeth推出的Super HL 5Plus採用三音路設計，其最獨特的地方，在於上端使用一只20mm的鈦振膜做為超高音單體，下方的25mm鋁盆振膜則是高音單體，至於中低頻段的部分，則由一只獨家的200mm Radial 2振膜做補足。箱體同樣採用輕薄木料設計，讓人一看就知道是Harbeth喇叭最經典的樣子。

- ·品　　牌：Harbeth
- ·國　　籍：英國
- ·創立年份：1977年
- ·創 辦 人：Dudley Harwood
- ·代 理 商：慕特
- ·電　　話：0928-299082

業界最高標準，忠實傳達創作者意圖

TAD的專業錄音室喇叭，從70年代開始一直都被全球各大錄音室、電影院、舞台表演者視為最極致的設備！而近20年開始TAD將事業拓展到家用音響市場，每款喇叭的誕生皆投入龐大的研發成本，且用料昂貴，聲學設計精實，旗下產品包括喇叭、訊源、擴大機，產品完全走的是高價精品路線，進而也成為Hi-End音響玩家心目中夢幻逸品，可說十項全能的經典品牌！

說起TAD（Technical Audio Device）這個精品喇叭品牌，要追溯到它的母公司Pioneer於1975年，在北美地區為了音樂錄音室需求的專業鑑聽喇叭所開發出來的高階品牌。請到JBL的設計師「Bart Lacanthi」擔任創始顧問兼副總裁，首創以數據化的方式設計單體。1978年便研發了採用鈹高音單體

搭配壓縮驅動器的TD-4001喇叭，在當時可說是舉世無雙！而鈹金屬以現今的角度來看，仍然是非常高檔的單體材料，可見TAD前衛的研發實力，也使它在創立之初立即在世界各地的錄音室與劇院舞台嶄露頭角。

隨著Hi-End音響市場的蓬勃發展，TAD開始將研發主力移轉到高階音響設備。2002年推出第一款家用音

響喇叭M1，當時這款喇叭不僅採用先進的鈹振膜高音，並結合了同軸單體的技術，創造出TAD獨一無二的首款CST中、高音同軸單體，瞬間讓M1喇叭成為Hi-End音響市場新一代的頂尖產品，獲得全球各地音響愛好者的熱烈好評。

經過長時間的研發，2007年推出的TAD旗下最膾炙人口的經典之

作Reference One（R1）落地喇叭，這是繼第一對家用喇叭M1後最成功的揚聲器，其設計上完美落實「相位一致」。首先將CST同軸單體加以改良：將高音單體位置略為向內縮，修正高頻傳遞速度較快的問題，並且箱體採取向後4度傾角的方式，修正CST同軸單體與另外兩只低音單體的相位差。單體材質上，CST單體使用獨家的「蒸鍍法」，蒸鍍法的優點是可確保鈹振膜的分子結構均一化，鈹金屬是源自珍貴祖母綠寶石。鈹金屬是振膜材料中同時兼備剛性最強重量最輕的特色，工序複雜且成本相當高。低音單體則是以輕盈的TLCC發泡材質結合Aramid纖維的特殊複合式振膜打造，能呈現中性、暫態佳的優勢。同時單體獨家的多層懸邊結構，能提昇功率承受力，使喇叭在大音壓的播放能維持完美的發聲效果。再搭配上原廠稱為OFGMS的強力磁鐵機構，具有「短音圈、長磁隙」的優勢，可強化低音單體的控制力。

然而，TAD追求完美的理念並沒有告一段落，2012年再度發表了Evolution全系列完整音響系統，包括前級擴大機兼USB DAC的C2000、後級擴大機M2500，讓音響界看到TAD不只會設計頂尖的喇叭，前端音響產品的研發技術也是Hi-End級的水準！到了2016年，再度發表了全新概念書架喇叭CE1，箱體兩側各有一片1cm的鋁合金飾板結構，限量版的CE1更是用上了日本傳統的「漆器」工藝飾板，視覺上宛如藝術品一般尊貴無比！而飾板不只是為了美觀，同時也是創新的「Bi-Directional ADS」低音反射孔：在左右飾板跟箱體之間隔有4mm的縫隙，經過精密計算，設計出對稱的沙漏狀反射孔，箱內氣流透過狹窄的縫隙排放，能降低傳統反射孔的空氣噪音，達到純淨無音染的音質，堪稱日本喇叭工藝中的典範之作！🅰

TAD全球好評或得獎的產品
Compact Evolution One（CE1）
書架式喇叭

CE1為TAD全新的書架式喇叭，單體採用與旗艦型號相同的CST同軸單體，採三音路設計，箱體左右精美的鋁製飾板，限量版的CE1更是採用日本傳統「漆器」工藝飾板，外觀尊貴高雅，宛如藝術品一般！並採用創新技術「Bi-Directional ADS」低音反射孔，使箱內氣流能透過狹窄的縫隙順暢的排放，性能優於傳統反射孔，達到純淨無音染的音質。

TAD現階段重點產品
Micro Evolution One（ME1）
書架式喇叭

ME1書架式喇叭命名為Micro Evolution One，顧名思義是CE1的縮小版，承襲CE1的經典設計，但體積更小，價格更親和，適合小空間的發燒用家使用。與CE1一脈相承的CST鈹振膜同軸單體與MACC低音單體，原廠在小型的箱體上做了細部的調校，使頻率響應可達36Hz-60kHz的驚人表現！

CST（Coherent Source Transducer）同軸中高音單體

CST同軸中高音單體，此單體是「絕對點音源」的音圈設計，發聲點在同一軸心，更在同一位置上，與市面上的同軸單體不同是TAD最著名的單體技術，高、中音全採用昂貴的鈹振膜，使用獨家的「蒸鍍法」製作，來解決高剛性的鈹振膜容易破裂的問題，工序複雜且成本相當高。單體除了具有鈹振膜高內損的特性外，高音單體採內縮設計，可以修正高、中音的相位差，達到相位一致的目的。

TAD經典產品

Reference One（R1）落地式喇叭

Reference One（R1）落地式喇叭，是TAD旗下最膾炙人口的經典之作，充分落實「相位一致」的設計，採用獨家的鈹振膜的CST同軸中高音單體，低音採用中性、暫態佳的Aramid纖維複合式振膜。稀有薩佩萊木外觀，僅限賓利汽車及史坦威鋼琴才能使用的訂製款，增加收藏價值箱體採向後傾角4度的設計，使高、中、低音單體的相位一致，使喇叭可同時呈現清晰的結像與開闊的音場效果。

- 品　　牌：TAD
- 國　　籍：日本
- 創立年份：1975年
- 創 辦 人：Pioneer Corporation
- 代 理 商：先鋒股份有限公司
- 電　　話：02-26573588

音響迷心中無可取代的經典管機

如果請資深音響迷推薦心目中最完美的管機，我相信SQ-38FD絕對會在名單之中。一台擴大機能夠經過數十年時間的考驗，不僅充滿精益求精的「日本精神」，具備前瞻性的典範設計，至今仍具無可取代的地位，更是音響迷苦苦尋覓的夢幻逸品，它就是Luxman！

Luxman與多數音響品牌不同的地方，早期生產收音機與留聲機零件起家，在沒有所謂「Hi-End音響」的年代裡，Luxman已經是聲電元件的專家。1925年所發行的「Kinsuido收音機雜誌」被當時日本的聲電工業視為最具前瞻性的技術刊物。在穩固的電學基礎下，再跨足至Hi-End音響擴大機的領域，並始終

秉持著為聽眾傳遞最自然、純粹的聲音為核心理念，品牌生涯中所生產的多款擴大機，經過數十年的時間，至今仍然被音響迷視為評鑑喇叭的聲音標準，其經典地位無庸置疑。

Luxman的音響思維長久以來一直走在音響界的尖端，1955年首先發現在擴大機的放大線路施加大量負回授，可以改善非線性失真，讓擴大

機工作更穩定，但是同時卻也會產生大量相位失真。從此以後「負回授」的控制技術就成了Luxman的主要研究方向。1955年Luxman首創了「Crossover Negative Feedback」負回授控制設計，並獲得世界專利，也為Luxman往後最著名的「ODNF技術」埋下伏筆。到了1961年推出旗下首款立體聲真空管綜合擴大機SQ-5A，

也是最早的真空管綜擴之一，其獨到的表頭設計與高傳真度的音質表現，成為當時的典範之作，也奠定了Luxman日後的產品基礎，獨特的調音電路與OY-Type輸出變壓器到今天來看依然非常前衛。也從60年代開始，Luxman展開了一連串舉世無雙的獨門發明，如1966年首創不使用輸出變壓器的OTL（Output Transformerless）管機MQ-36。並將產品拓展至國際市場，讓歐美國家看見日本音響工業的強大實力。

Luxman的經典機種不計其數，而其中真正奠定品牌地位的當屬1970年的SQ-38FD真空管綜合擴大機，這款30瓦輸出功率的擴大機具有優美的音色與原木機殼經典造型，在當時造成音響圈一陣轟動！經典的程度可說是到今天仍被音響迷們奉為夢幻逸品！然而，Luxman經過長時間的技術演進，始終遵循自己的音響思維，成功創造獨一無二的聲音風格，也在Luxman創立的90週年，發表向經典SQ-38FD致敬的紀念產品：D-380 CD唱盤與LX-380綜合擴大機。兩款機種皆承襲了Luxman的經典外型與自豪的真空管放大電路，D-380以真空管做訊號處理，隨後交由末端的32Bit DAC做數類轉換，並可選擇晶體或真空管兩段放大模式切換。LX-380則採用特殊的「前晶後管」設計，聲音不僅保留Luxman一貫的生動活潑和高解析力，並融合了溫暖醇厚而圓潤綿密的真空管韻味，同時搭載新一代的LEXUA 1000電子音量控制系統，使雜訊降至最低，呈現現代音響迷所追求的完美音色，音樂性更超越了原本的SQ-38FD，成為Luxman全新的代表作！

然而，Luxman的音響之路還在不斷的精進，從他們的產品中可以看到精益求精的「日本精神」，並且藝高人膽大，不斷的嘗試別人所做不到的創新技術。如果說要找一個能兼具歷史地位與創新思維的音響品牌，那絕非Luxman莫屬！

全球好評與得獎產品
C900前級擴大機
M900後級擴大機
C900前級與M900後級為Luxman現階段的旗艦款式，不僅外觀典雅時尚，內部結構用上了Luxman全部的頂尖技術。前級採用最新的LEXUA音控系統與搭載四組ODNF 4.0放大電路，並採用全平衡架構，效能當然是旗下產品中最高的。後級則使用高檔的OFC無氧銅板來承受高電流放大電路，具有150W的強大輸出。不僅有極低的失真率，且聲音自然靈動，呈現活生的音樂風格。

經典產品
SQ-38FD真空管綜合擴大機
SQ-38FD為Luxman生涯中的一代名機，也是SQ-38系列最完美的一代！帶有Luxman管機獨特的聲音韻味，至今在音響迷心中仍佔有無可取代的地位。使它在二手市場的價格水漲船高，一機難求。不僅是真空管擴大機的典範傑作，藉此奠定的Luxman的聲音基礎，也是現階段最出色的管機LX380的設計雛形。

LUXMAN經典銘機複刻再現

D380真空管CD唱盤
LX380真空管綜合擴大機
D380 CD唱盤與LX380綜合擴大機，是Luxman向經典SQ-38FD致敬的紀念產品，外觀採用原木機殼搭配鋁合金面板，呈現復古的氣質。內部結構則是充分展現Luxman自豪的真空管放大電路，擴大機更採用獨家的「前晶後管」設計，不僅音質生動活潑、具高解析力，更融合真空管溫暖醇厚的特色，音質表現較過去的SQ-38FD更全面，可說是Luxman新一代的管機代表作。

·品　　牌：LUXMAN
·國　　籍：日本
·創立年份：1925年
·創 辦 人：早川卯三郎、早川德雄
·代 理 商：集盛
·電　　話：07-7273128

高科技的法系超跑Focal

自1979年創業時只有2人開始,現今Focal已經是有400名員工的超大型音響廠,產品橫跨五大不同市場,嚴然成為法國最具代表性的喇叭品牌。而以製造單體起家的背景,使Focal成為少數包含單體在內都是全數自製的音響廠,成為現今數一數二的Hi End音響名門。

現今可說是法國最知名的Hi End喇叭品牌Focal,當初1979年成立時只有兩人。一開始Focal便以製造單體起家,直接掌握喇叭最核心的關鍵。後來又以JMlab的名稱出成品喇叭。在經歷短暫的Focal-JMlab時期之後,自2005年開始才簡化成Focal,商標也改成現今熟悉的模樣。

1989年進軍汽車音響,2002年開發專業領域使用之鑑聽喇叭,2007年併購原先負責為Focal製造高級箱體的家具工廠,2011年併購Naim,2012年推出Spirit One耳機宣告進入耳機市場,2016年推出Utopia耳機更是為耳機市場投下震撼彈。經過了將進40年之後,Focal已經從當年生產Hi End單體起家的小型工作坊,搖身一變成為

橫跨數種領域,數一數二的大型音響品牌。

身為單體起家的喇叭製造商,Focal在單體上著力之深是多數音響廠難以企及的。其中高階型號才會使用的鈹高音嚴然成為Focal的身分代表。以鈹製成的振膜兼具重量輕、硬度高,聲波傳遞快、不易變形等眾多好聲要素於一身。不過也因為加工

左圖使用在低音的Power Flower技術是利用多顆小型磁鐵推疊、排列成磁鐵陣列。這種作法在大磁力之下，音圈更易冷卻，也減少聲音背波反彈。右圖則是最新的第三代鈹高音，表面的金屬網罩已經是聲學設計的一部分。

困難因此身價不斐，成為當今各頂尖喇叭的首選。而Focal自製的鈹高音又與眾不同，首先Focal高音都是內凹式，從外觀上就不同。再來，其餘音響廠採用的鈹高音都是採用蒸鍍法製造，只有Focal是以純鈹片壓製出振膜，更能夠完整保存鈹金屬的完整性。同時Focal也開發出IAL（Infinite Acoustic Loading）與IHL（Infinite Horn Loading）兩項技術來讓高音有更好的表現。其中IAL是以不同吸音阻尼消除背波，目前IAL已經進化到第三代，而且將金屬網罩納入為設計的一部分；IHL則是在高音後方設計裏面包含阻尼材料的號角型腔室，能讓背波緩慢的消失而大幅減少失真。

Focal使用在中低音的W Cone更是歷史悠久。早在創立之初，創辦人Jacque Mahul就已經使用Kevlar編織材料（Aramid），加上樹酯材料做成三明治結構的振膜，當時稱為Poly-K三明治結構。現在的W Cone則是以上下兩層玻璃纖維夾住中心的航太發泡材料。只要改變航太發泡材料的厚薄就可以隨心所欲製造所需的單體。而就在最近Focal又研發出Flax三明治振膜，這種振膜中間材料換成一種以中空亞麻纖維製成的材料，這種材料剛性高、阻尼特性好，可是重量卻只有玻璃纖維的一半。另外TMD（Tuned Mass Damper）抑振懸邊則是師法摩天大樓與F1賽車的抑震技術，可以降低懸邊變形所產生的失真與共振震盪問題。而包括由上而下依序由中音、高音、低音排列，而且中音與低音都有微傾角，使時間相位一致的Focus Time也是Focal的外型特色。

不只是Hi End喇叭，Focal不管任何產品都是嚴肅以對，根據需求定位做出超越同級水準的產品。因此不管是Hi End，Life Style，還是任何價位的產品，Focal都以高技術成為最好的選擇。 Ⓐ

SiB Evo Dolby Atmos 5.1.2
目前在家庭劇院中流行的Atoms，Focal也有最新的產品可以對應。改良自經典型號，只有三款產品卻能從2聲道到天空聲道全數應對，使用彈性相當驚人。

耳機也是Focal日漸重要的市場，這款Utopia耳機一推出就注定成為指標級的旗艦耳機。原因無它，光是那比自家高音還大的40mm鈹振膜就足以名留青史。

Focal經典產品

Kanta No.2
Focal最新推出的Kanta No.2全身上下幾乎都是嶄新技術，可以視作是Focal未來新一代喇叭的濃縮精華。採用最新的IAL3鈹高音，Flax三明治中、低音；使用在中音的最新TMD懸邊，中、低音的NIC磁力系統，甚至連低音反射孔都與過去Focal慣用不同，十足是真正的概念超跑。

· 品　　牌：Focal
· 國　　籍：法國
· 創立年份：1979年
· 創 辦 人：Jacques Mahul
· 代 理 商：音寶有限公司
· 電　　話：02-27865298

Hi-End入門從TECSUN開始
用Hi-End精神打造
平價音響的真正實踐者

雖然是從收音機起家,但是德生在技術上移植鑽研收音機30年所累積的降低線路噪訊與失真訣竅。調音上由古典音樂狂熱愛好者梁偉主導,以追求均衡之美為最高指導原則。產品定位上則堅持以Hi-End精神,打造平價音響,讓更多人可以透過正確的重播,欣賞音樂真正的美質,以實際行動,一步步實踐「普及音響」之夢。

生的源頭,始於1988年創立的迪生,核心創始人梁偉以無比的熱情與專業,投入他熱愛的收音機產業,並且在1994年創立德生,那時收音機已是趨於沒落的夕陽產業,但是梁總堅持只做收音機一種產品,並且把品質做到最好,短短幾年時間,就將德生帶向顛峰,不但搶下中國高階收音機70%的市佔率,成為中國收音機第一品牌,產品甚至外銷世界各地,打入歐美精品收音機市場,不論技術或是製造品質都完全擺脫中國廉價產品的刻板印象。

在專注研發收音機三十年之後,德生決心朝向第二個目標「Hi-Fi音響」邁進。從2016年HD-80「音響管家」數位流播放機正式量產開始,德生陸續推出草根耳機、HP-300高阻抗版耳機、BT50與BT90藍牙小耳擴,及至PM-80綜合擴大機與SP-80A書架喇叭於2018年正式推出,德生的音響系統可謂建構完整,正式成軍。

雖然是從收音機起家,但是德生有幾個重要理念,對於他們跨足Hi End音響產業有關鍵影響:第一,音響好聲與否,首要關鍵不在於價

格高低，而是設計者對於真實樂器與現場演奏的聲音要有正確的認知。主導德生產品調音的梁偉是狂熱的古典音樂愛好者，深諳音響重播與調音首重「均衡」，所有德生的音響產品都必須通過交響樂的測試，如果交響樂的重播可以達到均衡的標準，播放任何類型的音樂都不成問題。這是德生的音響價格雖然不貴，但是聲音表現卻總是令人驚豔的原因。

第二，從收音機起家的德生，深知降低線路噪訊與失真的訣竅，所以他們的產品雖然不貴，也從不強調特殊的獨家技術，但是在元件選用與線路規劃上卻能完全立基於物理科學法則，設計理念完全符合Hi End音響追求的方向。第三，德生的每款產品都經過長時間的試作，除了梁總本人必須長時間試用，也會交給許多業界專家實際試用，廣泛收集使用意見，不斷改良微調，剔除一切缺點之後，才會正式上市。所以他們的產品雖然平價，研發態度卻是完全Hi End的。第四，梁偉認為「太貴的器材，只會讓音響的路越走越窄，讓人無法進入這個領域」，所以他對於自家音響產品的定位非常明確，不走高價路線，堅持用入門音響的價格，讓更多人知道什麼才是正確的聲音，體驗均衡音樂之美，用實際行動，實現他「普及音響」的終極目標。

以PM-80綜合擴大機與SP-80A書架喇叭為例，前者的的輸出功率雖然只有25瓦，但是中低音量下依然能展現優異的全頻段均衡性，完全符合一般人的實際聆聽需求。忠實復刻LS3/5A經典喇叭的SP-80A不但中頻迷人，而且高頻延伸不俗，低頻更是充沛飽滿，可謂完整重現原版LS3/5A的本色。如果你想要用最合理的價格，欣賞音樂均衡之美，聽到音樂錄音中的美質與內涵，恐怕沒有比這套組合更划算的選擇了。🅐

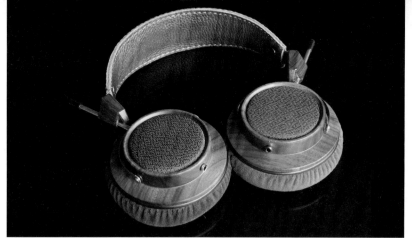

精進幅度超乎想像的HP-300，300歐姆高阻抗耳機。

草根耳機雖然價格不貴，但卻是同級產品中唯一採用胡桃實木車製耳罩外殼，並且配備50mm大尺寸動圈單體者。在設計上以「好聽、好推、耐聽、耐戴」為最高指導原則。另一款HP-300高阻抗版本則在單體音圈上特別調校，採用了尺寸更大的實木外殼，在鑑聽耳機的精確性與家用耳機的悅耳性之間，取得了最佳的協調點。

PM-80的輸出功率雖然只有25瓦，但是卻導入收音機的雜訊屏蔽理念，在線路layout與強電、弱電的區隔上做了精心規劃，將失真降到最低，音量控制的電位器也特地選用最好聲的元件。值得注意的是，PM-80即使在中、小音量下，中低頻依然能維持絕佳的均衡性，比一般功率更大的擴大機，更能將喇叭推到全面而均衡的狀態。

TECSUN暢銷產品

HD-80「音響管家」雖然體積小巧，但是功能卻非常齊全，兼具數位檔案播放、USB DAC、耳擴、前級、藍牙無線傳輸等功能，甚至可以將黑膠轉存為高解析數位檔案。厲害的是它的數類轉換與控制線路竟然是量身打造的產物，不但操作直覺流暢，而且開機後無需等待，即可直接播放音樂，就連內建的播放程式，也是針對聲音表現而特別調校。

- 品　　牌：TECSUN
- 國　　籍：中國
- 創立年份：1994年
- 創 辦 人：梁偉
- 代 理 商：尊品
- 電　　話：02-27931699

音響論壇30週年紀念專刊

Hi-End音響入門

作　　　　者：劉漢盛
校　　　　對：劉漢盛、陶忠豪
　　　　　　　洪瑞鋒、蘇雍倫、蔡承哲
美 術 設 計：葉祐菁、胡亞珍

出 版 發 行：普洛文化事業有限公司
版 權 所 有：普洛文化事業有限公司
普 洛 影 音 網：www.audionet.com.tw
地　　　　址：新北市新店區231寶橋路235巷5號8樓
電　　　　話：02-29173525、02-66280066（8線）
傳　　　　真：02-29173565
電 子 信 箱：service@jackliu.com.tw
郵 政 劃 撥：0520372-4
戶　　　　名：盧慧貞

總 經 銷：創新書報股份有限公司
地　　　　址：新北市新店區寶橋路235巷6弄6號2樓
電　　　　話：02-29178022
中國大陸地區總經銷：中國圖書進出口廣州公司
地　　　　址：廣州市海珠區新港西路大江沖25號
聯 系 方 式：86-20-34200944 86-20-34203258

輸 出 、 製 版：王子彩色製版企業有限公司
印　　　　刷：科樂事業有限公司
出 版 日 期：2018年10月二刷
定　　　　價：NT$450元 / CNY¥100元